KB172457

The Identity of Korean Contemporary Art

한국 현대미술의 정체

The Identity of Korean Contemporary Art
by Yun Nanjie

Published by Hangilsa Publishing Co., Ltd., Korea, 2018

The Identity of Korean Contemporary Art

한국 현대미술의 정체

윤난지 지음

한길사

사랑하는 엄마께 이 책을 바칩니다

'현대성'을 넘어서

책머리에

　미술은 언어다. 미술은 무엇보다도 미술이 무엇인지를 말하는 언어다. 스스로를 지시하는 추상미술뿐 아니라 사회적 현실, 개인의 삶 등 다른 것을 이야기하는 미술도 결국 미술이 무엇인지를 말하는 셈이다. 한국 현대미술 또한 한국 현대미술이 무엇인지를, 즉 그 정체를 말하는 언어다. 40여 년간 한국 현대미술을 공부해오면서 내가 깨닫게 된 것은 바로 이 당연하고도 단순한 사실이다. 나는 한국 현대미술을 '보면서' 그 정체가 무엇인지를 끊임없이 '읽고' 있었던 것이다.

　이 책은 이런 나의 한국 현대미술 읽기, 즉 그 정체 찾기 과정의 기록이다. 그동안 쓴 글들을 현시점에서 다시 수정하고 부족한 부분은 채워 목차를 엮어보니 한국 현대미술의 역사가, 그 정체 찾기의 과정이 희미하게나마 드러났다. '현대성'을 자각하기 시작하여 '한국적' 현대미술을 만들어내려는 모색의 시기를 거쳐 '현대성'의 바깥으로 운신의 폭을 넓히는 과정을 통해 한국 현대미술은 끊임없이 스스로를 재정의해왔다. 이런 과정, 즉 서로 다른 의견들이 교차하고 충돌하고 화해하며 조율을 거듭해온 과정 그 자체가 한국 현대미술의 역사다. 또한 그것은 한국의 현대사이기도 하다. 특정 시대의 특정 사례에서는 미술에 대한 당대적 요구, 그것이 투영하는 당대 사회상을 읽을 수 있기 때문이다.

　이 책의 목표는 한국 현대미술의 정체를 규정하려는 것이 아니다. 오히려 규정하지 않으려는 것이다. 그 정체가 매우 다양하며 유동적인 것

이라는 사실을 드러내고자 하는 것이다. 그렇다면 정체란 없는 것인가? 그것을 찾는 일은 부질없는 일인가? 당연히 이런 의문이 들 수 있다. 그러나 나는 정체란 어떤 특성으로서가 아니라 열린 질문으로서 '존재하는' 것이며, 그것을 찾는 일도 지속되어야 한다고 믿는다. 그것이 한국 현대미술의 출발점이자 존재 이유이기 때문이다. 내가 나로서 살기 위해 끊임없이 내가 누구인지를 물어야 하듯이, 이 전 지구화 시대에도 한국인인 우리에게 한국 현대미술의 정체 찾기는 한국인으로서 살기 위한 길 중 하나다.

내가 한국 현대미술에 대한 글쓰기에 집중해온 것도 이런 이유에서일 것이다. 한국 현대미술이 지나온 길이 곧 내가 살아온 과정이라는 사실, 그 사실이 주어진 주제에 더욱 밀착하는 동인이 되었다. 이 책을 쓰는 과정에서 생생한 길잡이가 된 것이 내 어린 시절의 기억 그리고 그것을 보완해준 어머니의 기억인 것도 매우 자연스러운 일이다.

우리나라에 텔레비전이 처음 보급된 1960년대 중엽부터 내가 본 프로그램 중 가장 기억에 남는 것이 미국 드라마인 '전투(Combat)'와 '도나 리드 쇼(Donna Reed Show)'다. 항상 미군은 좋은 사람, 독일군은 나쁜 사람으로 나온 '전투'는 나에게 제2차 세계대전을 계기로 떠오른 미국이라는 종주국 이미지가 제3세계에 각인되는 전형적인 경로를 보여주었다. 1960년대 미국 중산층 가정을 그린 '도나 리드 쇼'는 미국식 자본주의가 풍요로운 유토피아를 향한 정통 코스로 당연시된 당대 풍토를 되짚어보게 하였다. 또한, 아이젠하워 대통령 방한 때 동생을 임신한 몸으로 환영 인파 속에 있었던 어머니가 저런 아들을 낳게 해달라고 빌었다는 일화에서는 남성영웅으로서의 미국 이미지가 당시 일반 대중에게도 깊게 각인되어 있었음을 읽을 수 있었다. 한복을 입고 광화문 거리에 동원되어 성조기를 흔들었던 중학교 시절의 기억은 이런 이미지를 다시 확인하게 하였다. 한미관계라는 한국 현대미술의 주요 키워드가

나의 삶과 하나로 얽혀 있었던 것이다.

이렇게 한국 현대미술에 얽힌 사실들과 개인적 기억들 그리고 그것을 둘러싼 다양한 의견들을 하나하나 짚어가며 그 정체를 밝히는 과정에서 큰 자극제가 된 것이 학생들과의 대화였다. 이화여자대학교 대학원 미술사학과에서 오랫동안 한국 현대미술사 수업을 이끌어오면서 나는 셀 수도 없이 많은 학생들과 의견을 나눌 수 있었다. 매시간 열띤 토론의 장을 만들어준 학생들에게 깊은 감사의 마음을 전한다. 한국 현대미술을 연구 주제로 삼아 함께 공부하고 연구서도 발간해온 김재원, 김혜신, 김현숙, 김현주, 전혜숙 선생님의 실질적인 도움과 따뜻한 격려 덕분에 이 책이 완성될 수 있었다. 그분들께 평소에 표현하지 못한 고마움을 전한다.

나의 조교 김가영 씨는 출판의 전 과정에서 충실한 조력자를 넘어 탁월한 길잡이가 되어주었다. 큰 칭찬과 함께 감사의 마음을 전한다. 복잡하고 끝이 없는 도판 관련 업무를 맡아 준 장예란 씨에게도 말로 다 못한 고마움을 전한다. 마지막 교정을 도와준 김해리 씨와 이유진 씨에 대한 고마움도 빼놓을 수 없다. 인문학의 꽃인 미술사에 대한 각별한 사랑으로 부족한 글을 책으로 만들어주신 한길사 김언호 대표님께 존경을 담은 감사의 마음을 전한다. 전공자를 능가하는 미술사 지식과 탁월한 글쓰기 감각으로 내 글을 바르고 깔끔하게 정리해주신 김광연, 김대일 편집자께도 감탄과 감사의 마음을 전한다.

나에게 이 글은 오랫동안 감추어둔 비밀이자 아끼고 공들인 나만의 보물이었다. 이 글이 세상에 나가 독자들에게도 보물이 될지는 모르겠다. 적어도 이 글이 그들에게 한국 현대미술에, 그 정체에 접근할 수 있는 하나의 통로가 되어줄 수 있다면 더 바랄 것이 없겠다.

2018년 7월 장마 끝에
윤난지

일러두기

1 외래어 표기는 가능한 국립국어원 규정에 따랐으나,
 미술계에서 일반적으로 통용되는 고유명사의 경우
 미술계의 관행과 현지 발음에 따라 표기했다.

2 도판 캡션은 확인할 수 있는 사항만 명기했다.
 도판 크기는 평면작품의 경우 세로×가로,
 입체작품의 경우 높이×너비×깊이로 표시했으며, 단위는 센티미터다.

3 미술작품은 〈 〉로, 전시는 《 》로 구분했으며
 단행본은 『 』로, 논문 및 비평문은 「 」로 구분했다.

1 한국 현대미술의 정체
아우르는 글

한국의 현대미술이란 무엇인가? 그것은 과연 존재하는 것인가? 존재한다면 그것은 어떤 모습인가?

새 천년이 시작된 2001~2002년에 국립현대미술관에서 열린《한국미술 100년》전은 이런 질문들을 다시 떠올리게 했다. 특히 전 지구화globalization가 현실이 된 21세기 문턱에서 이루어진 이 전시는 문화적 '정체성'의 문제를 다시 환기하게 했다. 전 세계가 하나가 되는 이 시대에도 국가 정체성은 여전히 존재의 준거가 됨을, 우리 미술을 전시하고 기술하는 일, 이를 통해 우리 미술의 정체를 밝히는 일은 우리가 우리로 살기 위한 하나의 길임을 깨닫게 한 것이다.

'우리 현대미술이란 무엇인가?'라는 질문은 결국 '나는 누구인가?'라는 질문과 같은데, 이 질문을 동어반복의 사슬에서 풀어주는 것은 '나는 타인이다'라는 아르튀르 랭보Arthure Rimbeau, 1854~91식 대답이다. 이는 정체성의 준거를 바깥과의 관계에서 찾음으로써 주체를 그 내부에서만 맴돌게 하는 폐쇄회로에서 벗어나게 한다. 주체는 이미 그 존재의 조건에 타자를 내장하고 있으므로 애초부터 독자적으로 존재하는 나란 없는 셈이다. 우리가 '나'라고 인식하는 것은 거울에 비친 "주체의 이미지"[1] 또는 맥락 속에서 발화된 "주체효과"[2]이지 주체 자체가 아니다. '나'는 나에게서 영원히 소외되는 역설적 존재다.

정체성이란 안에서 유래하는 것이 아니라 밖에서 주어지는, 혹은 안과 밖의 관계를 통해 만들어지는 것이라는 이러한 생각은 모든 영역에서 정체성 논의에 접근하는 유효한 통로가 된다. '나'라는 것이 일종의 상상의 이미지인 것처럼 나의 연장으로서 '우리'의 공동체, 즉 '국가'도 "상상의 공동체"[3]이고, 따라서 그 국가의 문화 또한 상상의 것이다. 한 나라의 문화적 정체는 처음부터 존재하는 것이 아니라 시대적, 사회적 변수의 얽힘을 통해 만들어지는 것이며, 따라서 불변하는 본질이라기보다 유동적 과정이다. 나의 정체가 나 아닌 것으로 구성되는 역설이 우리의 문화적 정체 또한 우리 아닌 것으로 구성되는 역설로 반복되는 것이다.

순혈주의에 기반을 둔 '민족' 개념이 '국가' 개념에 중첩된 한국에서는 미술에서도 순혈주의가 정체의식을 지배해왔다. 더구나 식민지경험이라는 트라우마는 순혈주의 이데올로기를 강화하는 요인이 되었다. 그러나 위와 같이 탈중심성을 주목하는 포스트모던 주체 개념 그리고 그 연장선상에 있는 국가 개념은 한국 현대미술사의 전체 맥락을 시야로 끌어들이면서 순혈주의를 벗어나도록 한다. 한국 현대미술사는 '우리'라는 순수혈통을 이어온 역사가 아니라 '우리'를 표상하는 시각기호를 만들어온 과정인데, 그것은 바깥과의 복잡다단한 관계들의 그물망 속에서 다양한 피를 수혈받아온 과정이다.

한 나라의 문화적 정체는 바깥과의 문화접변지대에서 만들어지는

1) Jacques Lacan(1949), "The Mirror Stage as Formative of the Function of the I as Revealed in Psychoanalytic Experience", *Écrits*(trans. Alan Sheridan), Tavistock Publications, 1985, pp. 1~7.
2) Roland Barthes(1970), *S/Z*(trans. Richard Miller), Hill and Wang, 1974, p. 34.
3) Benedict Anderson, *Imagined Communities: Reflections on the Origin and Spread of Nationalism*, Verso, 1983, p. 15.

것인데, 이는 서로 다른 문화들이 뒤섞이는 혼성의 공간, 호미 바바 Homi K. Bhabha, 1949~ 의 표현을 빌리자면, "제3의 공간the Third Space"[4]이다. 여기서는 나와 너 양자 간의 단순한 대화를 넘어선 복잡하고 모호한 기호의 교환이 이루어진다. "불가사의한 불안정성의 지대zone of occult instability"[5]라는 프란츠 파농Frantz Fanon, 1925~61의 묘사처럼, 문화란 기호들이 서로 차용되고 번역되며, 재역사화되고 새롭게 읽히면서 만들어지는 잠정적인 의미구조다. 그것은 마치 거듭 쓰이는 양피지처럼, 단일한 총체가 아니라 끝없이 만들어지는 차이들을 향해 열린 혼성물이며 시공을 초월한 실체라기보다 특정한 시간과 공간 속의 한 위치position다. 이 위치를 결정하는 요인은 무엇보다도 기호들에 얽힌 다양한 차원의 권력관계인데, 따라서 문화는 넓은 의미의 정치적 투쟁인 셈이다.[6]

특정 국가, 특정 시대의 문화가 다르게 나타나는 것은 바로 그러한 권력관계의 차이에서 비롯되는데, 특히 다난한 근현대사를 겪어오면서 국제관계의 위계에서 주로 하위에 놓였던 한국은 그러한 위치로 인하여 독특한 현대미술을 만들어왔다. 한국 근현대사에서 타자는 주로 아버지 타자, 즉 본받아야 할, 적어도 무시할 수 없는 권위의 타자였다. 20세기 전반기에는 일본 또는 일본을 통한 유럽이, 후반기에는 유럽 또는 미국이 가장家長의 자리에 있었다. 따라서 타자를 전용과 개발의 대상으로 삼았던 서구 모더니즘과도 다르고, 서구를 올려다보는 동시에

4) Homi K. Bhabha(1988), "Cultural Diversity and Cultural Differences", *The Post-colonial Studies Reader*(eds. Bill Ashcroft et al.), Routledge, 1995, p. 208.

5) Frantz Fanon, *The Wretched of the Earth*(trans. Constance Farrington), Penguin, 1967, p. 168.

6) 파농 또한 문화적 투쟁은 정치적 투쟁이라고 했다. Frantz Fanon(1961), "National Culture", *The Post-colonial Studies Reader*(eds. Bill Ashcroft et al.), Routledge, 1995, p. 154.

아시아 국가들은 내려다보면서 자국의 정체를 저울질하던 일본의 현대 미술과도 다른 현대미술이 만들어졌다. 이러한 '다름'이 곧 한국 현대 미술의 정체일 것인데, 따라서 나는 글머리에서 던진 질문에 대해 이렇게 대답할 수 있을 것이다.

"한국 현대미술은 존재한다. 그것은 영속하는 특질을 통해서가 아니라 당대 한국의 문화지정학적 위치의 드러남을 통해서 존재한다."

한 나라의 문화적 정체를 찾는 일은 '오리지널한 뿌리'라는 환상을 좇는 일이 아니라 이런 문화지정학적 위치를 드러내는 지도를 그리는 일이다. 그것은 우리 안의 수많은 타자로 이루어진 또 다른 모자이크 지도가 될 것이다.

타자와의 동화 혹은 거리두기

1957년에 창립된 현대미술가협회가 미술사에서 주목받는 것은 젊은 미술가들이 당대의 세계적인 첨단 경향이었던 '앵포르멜Informel' 1-1을 들고 나오면서 대한민국미술전람회를 비롯한 일체의 보수적인 미술과 그 권위를 부정했기 때문이다. 이들은 우리 미술의 정체를 현대성 modernity을 중심으로 구성하고자 했고, 이를 위해서는 우리 안의 과거를 청산하는 것이 급선무였으므로 그 도구를 바깥의 당대 양식에서 찾았다. 한국에서는 앵포르멜 형상이 모더니티의 표상으로 차용된 것인데, 따라서 모더니티와 그 근간을 이루는 합리주의의 표상인 기하양식에 대한 직접적인 저항으로 나타난 본고장의 앵포르멜과는 그 의미가 다르다.

앵포르멜이라는 말이 널리 사용된 것처럼 당대 작가들이 발견한 서양은 당시 우리 사회에 구체적으로 관여한 미국이라기보다 주로 프랑

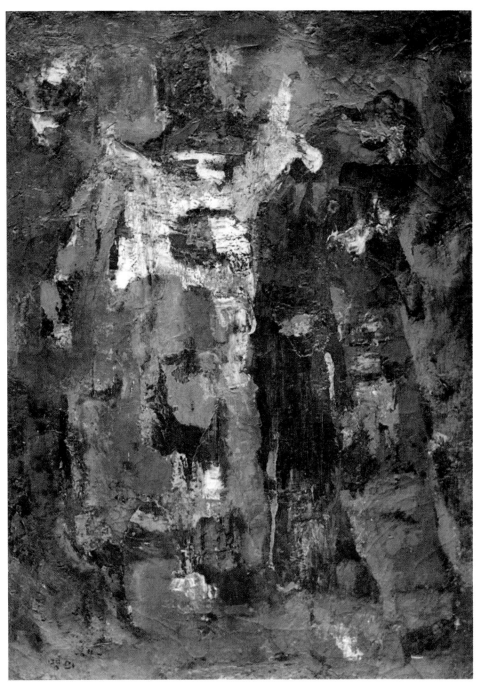

1-1 이명의, 〈WORK 35〉, 1960, 캔버스에 유채, 73×53(제5회《현대전》출품작).

스, 더 좁게는 파리였다. 미술유학을 주로 파리로 간다든지, 국제전 참여를《파리비엔날레》로 시작하였던 것이 이를 방증한다. 당시 유일하게 번역된 이론서가 미셸 라공Michel Ragon, 1924~ 의『추상미술의 모험』1956 이었으며, 미셸 타피에Michel Tapié, 1909~87의『또 하나의 예술』1952을 읽었다는 박서보1931~ 의 증언처럼,[7] 이론적 배경 또한 프랑스 것이었지 이보다 먼저 형성된 클레멘트 그린버그Clement Greenberg, 1909~94의 모더니즘론 같은 미국 것이 아니었다. 당시 빈번히 사용된 '전위avant-garde'라는 말도 이런 맥락에 닿아 있다. 전위는 무엇보다도 새로운 것이어야 했고, 특히 주류인 서구의 최신 동향을 하루 빨리 따라가는 것을 의미했다. 그것은 고급문화와 그 구현으로서의 순수형식을 일컫는 그린버그식 전위 개념과는 거리가 있는 것이었다.

물론 이 시기 미술에서 미국의 영향이 무시할 수 없는 요소였던 것은 사실이다. 예컨대,《미국 현대 회화·조각 8인 작가전》1957. 4. 9~21, 덕수궁 국립박물관은 전후戰後 한미관계가 일종의 냉전시대 문화정치학으로 드러난 예다. 당시 미국공보원에서 접할 수 있었던『라이프Life』같은 잡지가 주요 영향원이 된 것 또한 사실이다. 무엇보다도 거대한 화면이나 격렬한 필치 같은 작품 자체의 특성에서 미국의 영향을 발견할 수 있다.[1-2, 1-3] 그러나 그들이 미국과 프랑스의 차이를 인식한 것 같지는 않다. 자신이 그리고 있던 그림이 "앵포르멜의 추상표현주의적 표현임을 알았다"[8]라는 박서보의 말처럼 이들에게 프랑스와 미국은 서로 다른 타자라기보다 서양이라는 같은 범주 속에 중첩되어 있었다. 사실 앵포르멜이라는 용어의 의미도 "그것은 고정된 모양일 수가 없다"[9]라고 한 현

7) 유근준,『현대미술론』, 박영사, 1976, p. 156.

8) 앞 책, p. 156.

9) 방근택,「선언 Ⅱ」, 연립전 리플릿, 1961, n.p.

1-2 《60년전》에 출품한 윤명로의 작품(〈석기시대〉, 1960, 캔버스에 유채)과 작가, 1960.
1-3 윌렘 드 쿠닝(Willem De Kooning), 〈토요일 밤(Saturday Night)〉, 1956,
캔버스에 유채, 174.6×201.9, 워싱턴대학교미술관, 세인트루이스.

대미술가협회의 '제2선언'1961에 이르러서야 제대로 인식된다. 박서보가 앵포르멜이라는 용어를 사용하면서 추상표현주의자들의 제스처를 재연하고, 파리 체류1961를 기점으로 〈원형질〉 연작1962~ 같은 좀더 앵포르멜에 가까운 작품을 시도한 것이 구체적인 예가 될 것이다.

당시에 발견된 타자는 불미佛美혼성물이라고 보는 것이 옳은데, 그중에서도 정신적, 개념적인 면에서 참조의 대상이 된 것은 프랑스 것이었다. 앵포르멜이라는 프랑스 용어가 사용되었듯이, 프랑스는 우리 미술가들에게 예술적 고향과도 같은 곳이었다. 그들은 단체를 결성하고 선언문을 발표하고 그룹전을 여는 등 운동의 방법에서 프랑스 예를 되풀이했을 뿐 아니라, 파리로 예술적 순례를 다녀오는 경우도 많았다. 특히 미술가들의 파리 방문이 빈번해지는 1960년대 초부터는 그들의 작품이 현지의 것과 구분할 수 없을 정도로 유사성을 보인다. 즉흥적으로 만들어진 얼룩과 필치, 불규칙한 표면 질감, 모종의 생명체 같은 유기적 형상 등이 그것이다.

형태뿐 아니라 그것에 부여된 내용 또한 프랑스 것을 따른 것이다. "산산이 분해된 '나'의 제분신들은… 여기저기 다른 곳에서 다른 성분들과 부디[딪]쳐서 딩[굴]굴고들 있는 것이다"[10]라는 '제2선언'에서 유추할 수 있듯이, 이들에게 그림은 자아의 실존에 대한 시각적 표상이었다. 프랑스 앵포르멜 미술가들이 정신적 근간으로 삼은 실존주의를 우리 미술가들도 작업의 출발점으로 받아들인 것인데, 이들이 그 배경으로 전쟁을 언급한 점 또한 프랑스의 경우와 일치한다. 앵포르멜의 시작이 "유엔군의 군화에 묻어 들어온 구미歐美의 새로운 회화사조와 결부되어"[11]있다는 박서보의 말이 그 예다. 우리 앵포르멜 미술가들은

10) 앞 글, n.p.
11) 박서보, 「체험적 한국 전위미술」, 『공간』, 1966년 11월, p. 85.

1-4 오사카의 다이마루 백화점에서
기모노를 입고 작업 과정을 보여주는
조르주 마티유, 1957년 9월.

6·25전쟁과 제2차 세계대전을 동일선상에 놓고 그 산물인 실존주의를 정신적 근거로 삼았던 것이다. 실존주의는 전후戰後의 상실감이 가져온 저항의 계기로 우리나라에서도 당시 젊은이들을 중심으로 문화의 전 영역에서 회자되었는데, 그런 현상이 미술을 통해서도 드러난 것이다.

이렇게 프랑스로 대표되는 '서양' 개념의 연원은 도쿄 유학생들의 시절인 1930년대로 거슬러 올라간다. 이 시기 우리 작가들이 일본을 통해 접한 서양은 주로 프랑스였으며 그런 관념이 광복 이후까지도 지속된 것이다. 문화매개자로서 일본이 미친 영향은 앵포르멜 시기까지도 이어져, 당시 미술가들이 『비주츠데초美術手帖』나 『미즈에みずゑ』 같은 일본 미술잡지에서 서구 경향에 대한 정보를 주로 얻었던 것은 잘 알려진 사실이다. 타피에나 조르주 마티유Georges A. Mathieu, 1921~2012 등의 일본 방문이 말해주듯이,[1-4] 당시 일본에서는 프랑스 앵포르멜을 적극적으로 받아들였는데, 이는 주로 잡지를 통해 우리 작가들에게 전달되었다. 일제강점기가 끝나고 반일감정이 팽배한 가운데에도 일본의 여세는 상당 기간 지속되었던 셈이다.

서양이라는 타자가 우리에게 경이로운, 혹은 무시할 수 없는 권위의 타자였던 점 또한 일본의 경우와 크게 다르지 않다. 그러나 일본이 전후

1-5 서세옥, 〈점의 변주〉, 1962, 한지에 수묵, 166.3×126.5, 국립현대미술관.

패전국으로서 찬양과 저항 사이의 애매한 지점에서 서양과 관계 맺었던 것에 비해, 6·25전쟁과 그 복구기를 통해 구미강국에 빚진 우리에게는 서양이, 적어도 얼마 동안은, 전적인 숭배의 대상이었다. 전후 남북 대치상황 그리고 4·19혁명과 5·16군사정변을 거치면서 나날이 강화된 반공 이데올로기는 이러한 관계를 더욱 확고한 것으로 만들었다. 그러나 미술에서는 실질적으로 권위의 타자 역할을 한 것이 앵포르멜이라는 프랑스 국적의 것이었다. 미술에서 미국의 영향력은 정치, 경제, 또는 대중문화에서의 그것만큼 크지 않았다.

한편, 일본과의 관계는 더욱 미묘하고 복잡한 것이었는데, 이는 특히 전통동양화 부문에서 두드러지게 드러났다. 채색화보다는 왜색 혐의에서 자유로운 수묵화로 중심이 옮겨지고 수묵화는 다시 추상화되어 앵포르멜과 연계되면서 일본 및 서양과의 관계가 다변화된 것이다. 1960년에 창립된 묵림회 중심의 젊은 동양화가들은 앙드레 말로André Malraux, 1901~76가 자국의 앵포르멜을 일컬어 말한 "서양적 서예"[12]에 대응하는 '동양적 추상화'[1-5]를 만들어냈는데, 이는 서양으로 대변되는 현대성도 획득하고 전통도 수호하는 일거양득의 도구가 되었다. 덕수궁 돌담에 전시된《벽전》과《60년전》의 작품들이 시사하듯이 동서의 만남은 당대 미술가들에게 주어진 주요 과제이자 난제였는데, 추상수묵화는 이를 적절히 풀어낸 좋은 범례가 되었다. 사물의 외양을 모방하기보다 즉흥적인 붓놀림을 통해 나타나는 우연적 효과에서 내적 세계의 표상을 찾는다는 원리는 앵포르멜과 수묵화 또는 서예가 공유하는 지점이다. 이러한 공통의 지평을 기반으로 추상수묵화는 동양의 재료와 정신을 근간으로 서양의 형식을 무리 없이 받아들인 적절한 예가 될

12) George Mathieu, *De la Révolte à la Renaissance: Au-delà du Tachisme*, Gallimard, 1972, p. 197.

수 있었다. 즉 일방적 동화同化가 아닌 능동적 수용의 한 용례가 되는 동
시에, 정체성의 기호로도 적합한 그림이 된 것이다.

이들 추상수묵화 또는 추상문인화는 이렇게 서양의 최신 경향에 부
응하는 동시에 채색화 중심의 일본 취향과 거리를 두는 데도 유효한 도
구가 되었지만 그 이면을 들여다보면 결국 당대 일본의 파리 취향을 그
대로 반복한 셈이 된다. 나아가 그것의 번짐효과가 일본화의 '니지미に
じみ' 또는 '다래고미たれこみ' 기법을 연상시켜 왜색 혐의를 받는 역설
을 연출하기도 했다. 1970년대 초 미술전문지『공간』의 지면을 뜨겁게
달군 이 사건[13]은 그 진위 여부를 떠나 일본이라는 타자에 대한 극심한
혐오증과 한편으로는 떨쳐버릴 수 없는 일본과의 관계를 환기한다. 한
일협정을 둘러싼 논란이 미술에도 투영된 것이다.

우리 현대사 속의 한일관계는 제노포비아xenophobia와 필리아philia가
동전의 양면일 수 있음을 보여주는 적절한 예인데, 1970년대 중·후반
을 풍미한 단색화와 그 담론들은 그런 애증관계를 더 적나라하게 드러
낸다. 강렬한 색채나 거친 붓질이 절제된 단색화는 앵포르멜의 한 종류
처럼 보이면서도 서구 앵포르멜과는 상당히 다른 그리고 한국의 전통
미술에 더 가까운 미술로 받아들여질 수 있었다. 앵포르멜의 미미크리
mimicry가 바바가 말한 타자에 대한 저항이라기보다[14] 동화에 가까운
것이었다면, 단색화는 저항까지는 아니더라도 적어도 거리두기의 기표
로서 적절했던 것이다. 백자나 토담을 연상시키는 색조[1-6] 혹은 한지 같

13) 문명대,「한국회화의 진로문제: 산정 서세옥론」,『공간』, 1974년 6월, pp. 3~10; 이종
상,「정론과 사실」,『공간』, 1974년 7월, pp. 4~10; 허영환,「산정과 그의 작품세계」,
『공간』, 1974년 7월, pp. 11~12; 석도륜,「비평과 창작적 계기」,『공간』, 1974년 8월,
pp. 20~34.

14) Homi K. Bhabha(1987), "Of Mimicry and Man", *The Location of Culture*, Routledge,
1994, pp. 85~92.

1-6 하종현, 〈작품 77-15〉, 1977, 마포에 유채, 129×167, 작가 소장.

은 재료는 전통을 표방하기에 효과적이었으며, 균일하면서도 변이를 함축한 필치[1-7]는 선禪적인 명상을 이끄는 무위적인 반복행위와 동일시되기에 적절했다. 무엇보다도 색채, 재료, 기법 등에서 작위성을 배제하고 단순, 소박한 상태를 지향하는 작업관은 예술행위를 자연현상과 동일시한 동양적 예술관의 구현물이 되기에 충분했다. 앵포르멜을 통해 발견하고 동화한 서양적인 것이 단색화에 이르러서는 그것과는 다른 것의 기표로 분화된 것이다.

이처럼 같으면서도 다른 '차이'가 생산된 과정에 개입된 중요한 변수가 일본이다. 단색화 경향의 형성과 확산에 있어서 일본의 모노하もの派와 그 대부 격이었던 이우환1936~ 의 결정적 역할은 논의의 여지가 없다. 박서보 등이 단색화로 선회한, 또는 적어도 새롭게 시도해본 양

1-7 박서보, 〈묘법 NO. 66-78〉, 1978, 캔버스에 유채, 흑연, 130×162, 하정웅 부부.

식에 신념을 갖게 된 계기도 한국 아닌 일본에서의 전시와 호응이었음은 잘 알려진 사실이다. 이처럼 새로운 한국성의 기호를 만들어내는 데 있어서 일본은 이끌고 밀어주는 권위의 타자였는데, 그 이면에는 한국적인 것을 임의로 만들어내고 고착시키는 제국의 얼굴이 숨어 있었다. 그 단적인 예가 당시 나카하라 유스케中原佑介, 1931~2011 등 일본 비평가들의 글에서 끊임없이 강조된 백색미학이다. 이는 특히 《한국 5인의 작가 다섯 가지의 흰색》전1975을 통해 한국 현대미술을 규정하는 미학으로 확고히 자리 잡았다. 이미 많은 연구에서 검증되었듯이 백색미학의 주요 연원은 제국주의 미학의 혐의를 받고 있는 야나기 무네요시柳宗悅, 1889~1961의 조선예술 특질론이다. "흰옷을 입음으로써 영원히 상을 입

고 있다"[15]라는 그의 표현처럼, 백색미학은 그가 한국미의 일반적 특질로 본 '비애미'를 구현한 미학이다. 그에게, 슬프기 때문에 아름다운 미술을 만들어낸 조선은 불쌍하기 때문에 보살펴야 할 나약한 타자였다. 일본의 제국적 시선으로 만들어낸 기호가 한국적 정체성 찾기라는 탈脫제국주의의 기호로 받아들여지는 역설이 단색화를 물들인 미학이론에 내재되어 있는 것이다.

이처럼 단색화는 오리지널한 것으로 여겨진 '과거'를 되살림으로써 국가의 정체성을 찾고자 한 당대 민족주의에 부응하는 시각기호였던 것인데, 이는 동시에 추상미술이라는 '현대성'까지 갖춤으로써 현대화된 조국이라는 민족주의의 또 다른 얼굴이 되기에도 적절한 기호가 되었다. "회화 자신을 그리는 회화" "과묵한 것으로 되어가고 있다" 등 이일1932~97의 표현처럼, 단색화에 부여된 순수와 침묵의 레토릭이 그 현대성을 주목한 예인데, 이는 그린버그식 모더니즘 이론의 직간접적인 세례를 드러낸다. 단색화 시기에 이르러서야 미국의 문화가 우리 문화에 가시적으로 얽히게 되는 것이다. 그러나 그 관계는 매우 단편적이고 표피적인 것이었다. "그 절규의 시대[앵포르멜 시기] 후에는 침묵의 시대가 오는 것이다"[16]라는 이일의 표현은 그린버그가 말한 문학성의 배제를 의미하는 것이 아니다. 그것은 오히려 이름 없는 장인의 "말이 없는 감추어진 미"[17]라는 야나기식의 침묵에 가깝다.

단색화의 맥락에 미국이 개입되는 데 또 하나의 계기가 된 것은 그것에 붙여진 '한국적 미니멀리즘'이라는 이름이다. '한국적 민주주의'라

15) 야나기 무네요시(1922), 「조선의 미술」, 『조선과 그 예술』(이길진 옮김), 신구문화사, 1994, p. 99.
16) 이일, 「회화의 새로운 부상과 기상도 '76년: 오늘의 한국미술을 생각하면서」, 『공간』, 1976년 9월, pp. 42, 46.
17) 야나기 무네요시(1922), p. 96.

는 말처럼 이상한 이 이름은 한참 후에야 붙여진 것이고 당대에는 프랑스의 쉬포르-쉬르파스Support-Surface만이 비교의 대상으로 언급되었을 뿐 미니멀리즘과의 유사성은 언급되지 않았다. 더구나 외견상 거의 같은 박서보와 로버트 라이먼Robert Ryman, 1930~ 의 흰 그림이 각각 정신주의와 물질주의라는 대극에 놓여 있듯이, 단색화는 미학적으로는 미니멀리즘과 거의 정반대 지점에 위치한다. '한국적 미니멀리즘'이라는 명칭은 단순히 겉모습만 보고 붙인 명칭에 가까우며, 미국 미니멀리즘과의 미학적인 교집합을 의미하는 것은 아니다.

단색화에서 미국의 입김이 읽힌다면 그것의 내적 특질에서가 아니라 그것이 바깥과 관계 맺는 방식에서일 것이다. 이 시기 우리 미술은 전후 미국의 경우처럼 작품/상품이라는 자본주의 체제 내에서의 예술의 존재방식을 체화하게 된다. 미국에서 전수된 자본주의 이데올로기는 긴급조치와 유신헌법으로 이어지는 독재의 시기를 정당화하면서 이른바 '잘사는 나라'를 만드는 유효한 전략이 되었다. 민족주의와 자본주의가 만난 것인데, 정체성의 기호이자 투자가치가 높은 상품으로 활발하게 유통된 단색화는 그 만남의 한 증거였다. 상업화랑과 미술전문지의 등장으로 미술도 상품과 시각기호로서 대량생산, 유통되는 시대가 열리게 되었으며, 단색화는 이에 부응하듯 고부가가치의 상품으로 양산되고 그 이미지는 대중매체를 통해 확산되었다. 더욱이 체제 비판의 목소리가 끼어들 여지가 없는 침묵의 화면은 극도의 공안정치 시대에도 살아남을 수 있는 유연함을 또한 확보했다.

이런 의미에서 단색화는 체제 영합적인 미술이었다고 할 수 있다. '현실초월'을 지향하는 미술이 실상은 매우 '현실적인' 미술이었던 것이다. '고가구와 단색화로 장식된 아파트'라는, 이른바 복부인福婦人 시대의 신 풍속도에는 전통 찾기와 현대미술 붐 그리고 부동산 투기라는 내러티브가 얽혀 있었다. 제2차 세계대전 이후 미국 미술을 물들인 자

국 우월주의와 모더니즘 미술 그리고 자본주의의 은밀한 결탁이 한국에서도 그대로 재연된 것이다.

자, 타의 양극화, 그 이후

1970년대의 현실을 침묵으로 외면해온 단색화에 정면으로 도전한 것이 1980년대 초를 기점으로 부상한 민중미술이다. 민중미술을 촉발한 '현실과 발언'이라는 그룹의 명칭이 시사하듯이, 잘못된 '현실'에 대해 '발언'하고자 하는 미술이 등장한 것인데, 여기에도 미술 내외부의 크고 작은 맥락들이 얽혀 있었다. 이미 1969년에 선언문을 발표한 '현실' 동인의 예처럼, 1970년대에도 현실을 말하고자 하는 목소리가 없었을 리 없는데, 제1회 《현실과 발언 동인전》이 열린 1980년에야 그 목소리가 부각되기 시작한 것은 이 시기에 와서 적절한 정황이 만들어졌기 때문이다.

1979년 10·26사태는 박정희라는 기수를 따라 한 방향으로만 달려가던 한국의 현대사를 극적으로 바꾸어놓은 전환점이었으며, 1980년 5·18광주민주화운동은 그러한 방향전환을 알리는 신호탄이었다. 이런 전환의 징후는 몇십 년간 억눌려 있던 저항의 에너지를 분출하는 계기가 되었으며, 미술의 경우도 예외가 아니었다. 말을 할 수 있는 분위기가 만들어진 것인데, 이런 상황에서 더욱더 말을 하지 않을 수 없게 한 것은 전환의 징후에도 불구하고 이전의 문제가 여전히 지속되었기 때문이다. 제5공, 제6공을 거치면서 군사정권이 연장되고, 고도성장 위주의 정책이 강행되면서 자본주의 병폐는 중증으로 치닫고 있었다. 미술계에서도 이른바 제도권 화단을 장악한 단색화 사단이 박정희식 독재를 재연하고 있었으며 미술시장에서도 부익부 빈익빈 현상이 가속화되고 있었다. 미술의 안과 밖에서 말할 거리가 많아진 것인데, 그러나 그

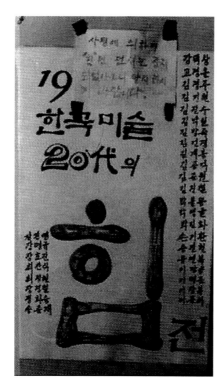

1-8 전시중지 안내문
("사정에 의하여 '힘'전 전시는
중지되었사오니 양지하시기
바랍니다")이 붙어 있는
《한국미술 20대의 힘전》
(아람문화회관) 포스터, 1985.

말을 쉽게 할 수는 없었다. 모든 체제비판 미술이 그렇듯이 민중미술은
그 속성상 일정 기간 수난의 시기를 거치지 않을 수 없었으며, 그러한
수난이 민중미술의 존재 이유이기도 했다.《한국미술 20대의 힘전》작
품압수 사건[1985][1-8]이나 신학철[1943~]의 〈한국근대사-모내기〉[1987] 압수
와 작가 구속 사건[1989] 등 민중미술은 크고 작은 수난을 겪게 된다.

단색화가 그랬던 것처럼 민중미술 또한 민족주의와 자본주의라는 양
대 이데올로기에 미묘하게 얽혀 있었다. 그러나 그 관계는 전혀 다른 것
이었다. 단색화에서는 이 둘이 상생의 관계였다면 민중미술에서 이 둘
의 관계는 상극이었다. 민중이 곧 민족이었던 민중미술가들에게 계층
간의 분란을 야기한 자본주의 체제는 민족의 총화를 교란하는 체제였
고 따라서 투쟁의 대상이었다.[1-9] 독재정권, 빈부격차, 농촌문제, 소비
문화, 환경문제 등으로 이어진 민중미술의 비판 대상들은 자본주의 비

1-9 최병수, 〈노동해방도〉, 1989, 면포에 아크릴 물감, 걸개그림.

판이라는 큰 주제로 수렴된다. 많은 그림들에 그려진 코카콜라 도상
1-10처럼 반反자본주의는 곧 반미反美를 의미하는 것이었다. 이는 부산
미국문화원 방화사건1962 같은 당대 우리 사회에 만연했던 반미 투쟁이
미술을 통해 시연된 것이기도 하다.

우리 미술 최초의 좌익미술이었던 민중미술이 친북 성향을 띤 것은,
또는 적어도 북한에 대한 적대적인 시선이 완화된 태도를 취한 것은 자
연스러운 일이다. 무엇보다도 민족통일이라는 레토릭을 중심으로 구축
된 민중미술의 민족주의는 북한을 동족의 울타리로 포용하는 태도로
나타났던 것이다. 미국은 권위의 타자에서 혐오의 타자로, 북한은 타자
가 아닌 품어야 할 나의 일부로 선회하게 된 것인데, 이렇게 이전에는
입에 올리지도 못했던 반미와 친북을 말할 수 있었던 것 또한 변화된 국

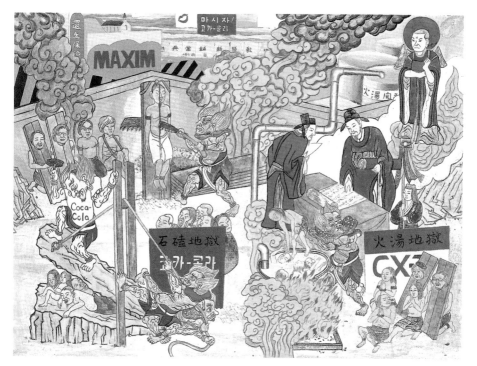

1-10 오윤, 〈마케팅 I: 지옥도〉, 1980, 캔버스에 혼합매체, 131×162, 유족 소장.

제관계와 무관하지 않다. 전 세계를 이등분한 미소美蘇 대치상황이 한반
도에 압축되었던 이전과 달리 미국, 북한, 일본, 중국 등과의 역학관계
가 다변화되면서 우리의 태도도 그 변화에 맞추어 재조정해야 하는 시
기가 온 것이다.

오윤1946~86의 〈통일대원도〉1985나 두렁의 〈통일염원도〉1985 [1-11]에
등장하는 흰 한복을 입은 인물들처럼 통일의 레토릭 또한 척양과 반자
본주의의 색채를 띤 것이었다. 그러나 한복의 흰색 또한 단색화의 흰색
처럼 '백의민족'이라는, 타자의 시선으로 만들어진 정체성 기호다. 최
초의 한국 국적 현대미술로 평가받는 민중미술 속에도 실은 다양한 타
자가 얽혀 있는 것이다. 양식상으로도 민중미술은 새롭게 창조된 양식
이라기보다 서양의 리얼리즘, 특히 사회비판적인 사실주의 계보를 따
른다. 민중미술은 양식이나 내용 면에서 1910~20년대 독일의 신즉물

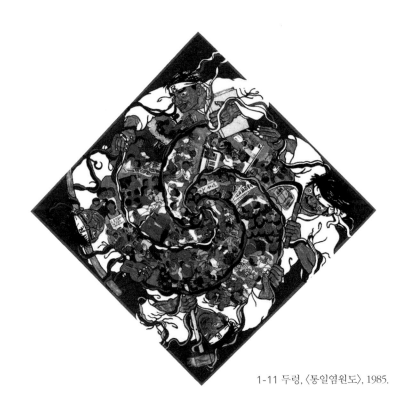

1-11 두렁, 〈통일염원도〉, 1985.

주의Neue Sachlichkeit나 1930년대 미국의 사회적 사실주의Social Realism와 공통점을 발견할 수 있으며, 가깝게는 1980년대 초 한국에 소개된 독일의 신표현주의Neo-Expressionism나 프랑스의 신구상미술Nouvelle Figuration과도 일맥상통한다.1-12, 1-13 한편, 구舊소련의 공식미술이었던 사회주의 사실주의Socialist Realism와는 체제비판이라는 내용 면에서는 상충하지만 리얼리즘이라는 양식은 공유한다. 걸개그림이나 도시벽화 등 공공장소에서 대중에게 어필하는 방식 또한 혁명기 러시아의 선전미술에서 유래한 것이다. 특히 흥미로운 것은 반反자본주의, 반미反美를 표방하는 이종구1955~ 의 농민화에 하이퍼리얼리즘 기법이 사용되고, 유사한 내용의 주재환1940~ 의 풍자화에서도 팝아트적인 요소가 읽힌다는 점이다.

이렇게 자와 타가 공존함에도 불구하고 민중미술을 여전히 한국적

1-12 민정기, 〈역사의 초상〉, 1986, 종이에 석판화, 57×70, 국립현대미술관.
1-13 자크 모노리(Jacques Monory), 〈카스파 다비드 프리드리히 예찬 No. 1
(Hommage à Caspar David Friedrich No. 1)〉, 1975, 캔버스에 유채, 162×260, 작가 소장.

현대미술로 명명할 수 있다면, 그것이 한국적 정체성의 정립 자체를 목표로 내세운 미술이라는 점에서다. 임옥상1950~ 의 〈한반도는 미국을 본다〉1988에서처럼 민중미술가들은 한국인이라는 주체의 시선을 '의식적으로' 견지함으로써 전 세계적 제국주의의 구도 속에서 지워진 피식민자의 주체성을 회복하고자 했다. 이전의 미술이 나와 남을 동일화하는 과정의 산물이라면 민중미술은 남과 다른 나를 구축하는 것에 목표를 둔 최초의 미술이다.

그러나 이러한 민족주의 또한 자와 타를 반대항으로 설정한다는 점에서 제국주의의 이분법을 반복하는 셈이며, 따라서 나와 다른 남을 억압하려는 이분법의 폭력을 비껴가기 어렵다. 예컨대, 민중미술의 제도권 미술과의 끊임없는 헤게모니 쟁탈전은 다른 문화의 가능성을 차단하고 억압하려는 제국주의 전쟁의 또 다른 버전이다. 민족주의 거울에 비친 자아 이미지 또한 제국주의 거울에 비친 그것과 크게 다를 바 없는 편파적이고 왜곡된 모습일 수 있는 것이다. 1990년대에 들어서면서 서로 다른 요소들이 혼재하는 소위 다원주의 경향이 나타나는 것은 이렇게 닫힌 거울이 열리는 징후로 볼 수 있다.

미술에서의 이러한 변화는 정치적 혼란이 안정되고 군정에서 민정으로 정권이 이양되면서 좌우의 대치 또한 점차 와해되는 당대 상황과 궤를 같이한다. 나라 바깥뿐 아니라 나라 안에도 이데올로기 종언의 기류가 감지되기 시작한 것인데, 이는 궁극적으로 2000년 남북 정상회담으로 가시화되었다. 이와 함께 우리나라는, 경제적으로는 생산에서 소비로 무게중심이 옮겨간 후기자본주의 시대를, 사회적으로는 다양한 가치가 공존하는 포스트모던 시대를 맞는다. 이런 상황에서 우리의 국제관계 또한 복합적이고 유동적인 성격을 띠게 되었다. 역사왜곡과 독도 문제에 광분하면서도 일본어 간판들을 당연한 듯 바라보고, 반미를 외치면서도 맥도날드 햄버거를 먹는 시대가 온 것이다. 특히 1988년 서울

올림픽을 계기로 우리의 국제적 위치 또한 변화하여 우리 대중문화는 한류를 타고 일본 등 주변 국가로 확산되고 삼성 광고판은 뉴욕 거리의 익숙한 풍경이 되었다.

따라서 2002년 월드컵에서 소리 높여 외친 "대~한민국"은 이전과는 다른 색깔의 것이 되었다. 광장 전체를 물들인 붉은색처럼 그 목소리는 여전히 전체주의적 톤을 띤 것이었지만 적어도 소수자 콤플렉스는 벗어난 것이었으며, 안으로만 집중하기보다 바깥을 아우르는 것이었다. 나의 모습을 나와 남이 교차하는 확장된 거울을 통해 바라보게 된 것인데, 그것은 히딩크가 한국 축구감독이 되고 박찬호가 미국 야구선수가 되는 그리고 하인즈 워드가 미국인이자 한국인으로 수용되는 이른바 다중정체의 시대가 도래한 징후였다.

이러한 다중정체 또는 혼성의 시대에, 민중미술 같은 좌익운동이 존재의 명분을 잃고 한 가지 양식을 되풀이하는 형식주의 매너리즘 또한 설 자리를 잃는 것은 당연한 귀결이다. 미술도 다양한 양식과 매체를 혼용하는 다원주의로 열리게 되었는데, 빈번해진 국제적 접촉은 이를 더욱 독려했다. 우리 작가들이 1986년부터 참가해온《베니스비엔날레》등 대규모 국제미술전은 해외미술을 만나는 주요 통로가 되었으며, 1993년에는《휘트니비엔날레》를 통째로 들여오기도 했다. 1995년부터 시작된《광주비엔날레》와 뒤이어 시작된《부산비엔날레》1998~ ,《미디어시티 서울》2000~ 등은 문화혼성의 장을 우리나라에 펼쳐놓은 경우였다. 한편, 1986년 과천으로 확장, 이전한 국립현대미술관을 비롯해 삼성미술관 리움, 아트선재센터 등의 주류미술관과 풀, 사루비아, 쌈지 등의 대안공간들 그리고 기하급수적으로 증가한 화랑들이 또한 이러한 변화에 동참했다. 이른바 전시폭주 현상이 나타나고 전시정보를 신속히 알려주는 미술 저널리즘 또한 팽창함으로써 다양한 미술경향이 종횡무진으로 서로를 참조하는 시대가 온 것이다. 1990년대 후반부터는 인터넷

까지 가세해 우리 미술을 세계미술과 동시에 접속시킴으로써 수많은 문화접변을 만들어내고 있다.

미술에서의 이러한 혼성현상은 1990년대 이후 우리 문화를 주도하게 된 이른바 신세대 문화의 전형적 양상이기도 하다. 수직적 위계와 범주 구분을 거부하는 신세대 감각이 전 세계의 문화들을 가로지르고 있는 가운데 우리도 그것을 공유하게 되었다. 신세대 스님이 뉴에이지 독경을 외는 시대가 온 것인데, 미술에서도 삼성미술관 리움의《아트 스펙트럼》이나 국립현대미술관의《젊은 모색》전처럼 크로스오버를 장기로 삼는 신세대 전시가 각광받고 있다. 수평적 다양성과 다양한 영역 간의 상호혼입이 특징인 이런 전시들은 로잘린드 크라우스Rosalind E. Krauss, 1941~ 가 "벼룩시장"[18]에 빗대어 말한 포스트모던 전시장과 다르지 않다. 그것은 양식과 형태의 끊임없는 교환성, 즉 상품논리에 근거한 커다란 시장인 셈이다. 작가들은 노골적으로 레이블을 만들어내고 여기저기서 수집한 이미지들을 모아 디자인을 수시로 바꿈으로써 미술시장에서 팔릴 상품을 만들어낸다. 이전에는 이면에 숨어 있었던 미술시장이 표면으로 떠오른 것이다. 이에 따라《피악》이나《바젤 아트 페어》《아모리 쇼》《프리즈》등 국제적인 미술 견본시들이 한국 작가들에게도 세계적인 유행을 접하고 또한 자신들의 유행을 파는 장소가 되었다.

이렇게 독창성의 신화 대신 차용과 혼성담론의 세례를 받은 작가들에게 '한국'이라는 국적은 더 이상 작업의 준거가 되지 않는다. 이른바 '한국적' 현대미술을 만든다는 강박관념에서 자유로워진 이들에게 민족주의는 하나의 담론이지 목표나 신념이 아니다. 최정화1961~ 가 플라스틱 바구니 탑[1-14]을 만드는 것은 민중미술가들처럼 애국심에서가

18) Rosalind E. Krauss(1986), "Postmodernism's Museum without Walls", *Thinking about Exhibitions*(eds. Reesa Greenberg et. al.), Routledge, 1996, p. 347.

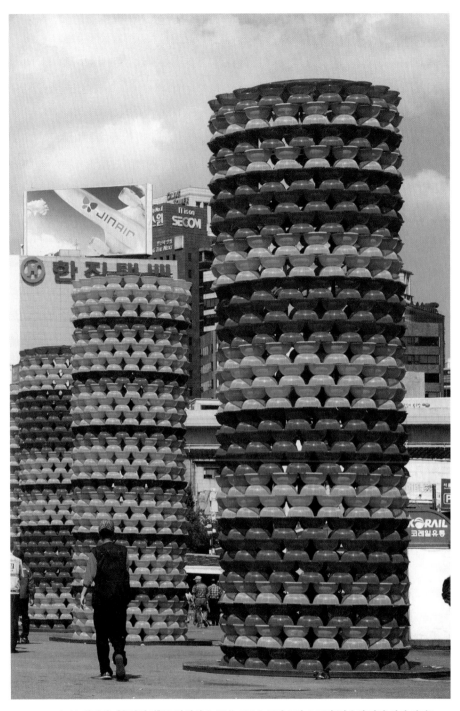

1-14 최정화,《총천연색》(문화역서울 284), 2014, 플라스틱 소쿠리(서울역 광장 설치 전경).

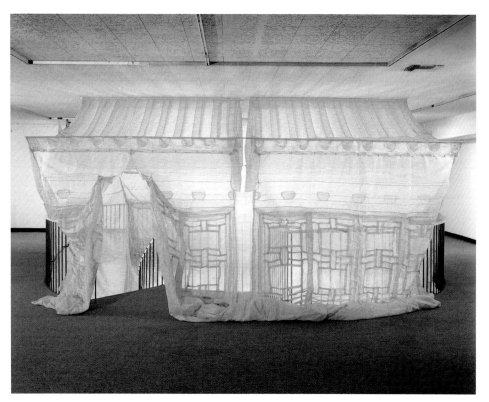

1-15 서도호, 〈서울 집/L.A. 집/뉴욕 집/볼티모어 집/런던 집/시애틀 집〉,1999, 비단,
378.5×609.6×609.6, 로스앤젤레스 현대미술관(로스앤젤레스 한국문화원 전시전경).

아니라 소비자본주의의 무소부재를 비틀어보기 위한 것이다. 서도호
1962~ 가 비단천으로 한옥을 짓는 것[1-15] 또한 자신의 국적을 표상하기
위한 것이라기보다 오히려 그러한 정체의 가동성을 말하기 위한 것이
다. 우리 작가들도 중심의 복수성과 유동성이 강조되는 탈중심화의 시
대를 증언하고 있는 것이며, 김수자金守子, 1957~ 의 여행 비디오[1-16]가
보여주는 것처럼, 자아와 타자가 교차하는 맥락 속의 자신을 드러내고
있는 것이다. 경계 짓는 동시에 그 경계를 열면서 흔들리는 양혜규1971~
의 블라인드 설치[1-17]는 그러한 탈중심화 공간을 은유하는 하나의 시각
기호가 될 것이다.

모더니즘 시기에는 주류미술에 10년 이상 뒤처져 있던 우리 미술이

1-16 김수자, 〈바늘여인〉, 1999~2001, DVD, 8채널 비디오, 6' 30",
국립현대미술관.

포스트모던 미술이 회자되는 이 시대에는 동시대 미술의 현장이자 견
본이 되었는데, 그 계기는 무엇보다도 포스트모던 담론 자체에 있다. 탈
식민주의, 복합문화주의, 유목주의, 글로벌리즘 혹은 글로컬리즘 등 동
시대의 담론들이 주목하는 다양한 주변 중 하나가 우리나라이기 때문
이다. 따라서 우리 입장에서도 국제성과 정체성, 보편성과 특수성의 문
제가 서로 모순되는 것이 아니라 동전의 양면처럼 묶이게 되었다. 바깥
의 것을 따라가는 것이 나를 잃는 것이 아니고 오히려 나를 찾는 일이
므로 타 문화를 '죄책감 없이', 나아가 적극적으로 번역, 차용할 수 있
는 담론적 근거가 마련된 것이다. 일본의 아니메와 가라오케, 미국의 팝
송이 교차하는 이불$_{1964~}$의 작업$^{1-18}$이 한국과 세계무대에서 주목받는
이유가 여기에 있다. 코리안 디아스포라가 이제는 밖으로의 진출뿐 아
니라 안으로의 수용을 통해서도, 물리적 이주뿐 아니라 심리적 이식을

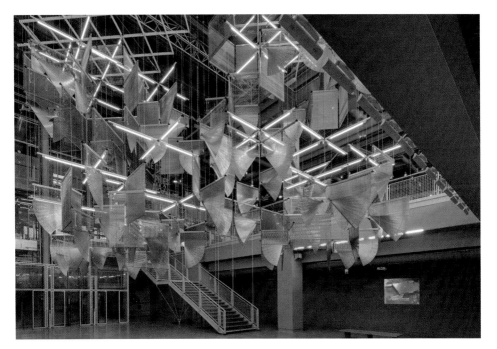

1-17 양혜규, 〈좀처럼 가시지 않는 누스(Lingering Nous)〉, 2016, 알루미늄 블라인드, 알루미늄 천장 구조물, LED등, 전선, 1086×911×966, 퐁피두센터, 파리.

통해서도 진행되고 있다. 이는 타자와의 수직적 관계의 형성이 아니라 수평적 접촉을 의미한다.

* * *

이상에서 나는 1950년대 말 이후 현재에 이르는 한국 현대미술의 역사를 큰 축척으로 그려보았다. 1960년대의 앵포르멜, 1970년대의 단색화, 1980년대의 민중미술, 1990년대 이후의 포스트모던 미술 등을 중심으로 개략적인 지도를 그려보았는데, 물론 이 엉성하고 희미한 지도 바깥으로 많은 것들이 빠져나갔을 것이다. 그것을 채우는 일, 즉 축척을 줄여가며 가까이 들여다보면서 상세지도를 그리는 일이 앞으로 해야 할 한국 현대미술의 정체 찾기가 될 것이다.

1-18 이불, 〈리브 포에버 II〉, 2001, 음향제어폼, 파이버글라스 캡슐, 가죽내장제,
전자장비, 254×152×96.5, 21세기현대미술관, 가나자와(사진제공: 스튜디오 이불).

그런데 이 지점에서 몇 가지 질문들이 떠오른다. 결국 이런 일들이 어떤 의미가 있는 것인가? 한국 현대미술의 역사가 바깥과의 관계 속에서 끊임없이 차이를 생산해온 과정에 다름 아니라면, 즉 맥락이 곧 정체라면 그렇게 맥락 속에 확산된 정체라는 것이 여전히 의미가 있는 것인가? 우리에게 '한국' 현대미술이란 어떤 의미를 갖는 것인가? 나는 이런 질문들에 대한 대답의 실마리를 '국가문화national culture'에 대한 파농의 정의에서 발견한다.

"국가문화란 공동체의 성원들이 자신들을 만들어내고 지속적으로 존재하게 하는 행위를 묘사하고 정당화하고 찬양하는 의식적인 시도들의 총화다."[19]

파농은 한 국가의 문화가 고정된 실체가 아닐 뿐 아니라 그 구성원들이 자신들의 존재근거를 찾는 '의식적 준거conceptual reference'라는 점을 말하고 있는 것이다. 그것은 공동체 속에서 구성되어온 것일 뿐 아니라 공동체 그리고 그 구성원들의 존속을 위해서 '구성되어야 하는' 것이기도 하다. 한국 현대미술은 우리가 만들어온 미술일 뿐 아니라 우리로 존재하기 위해 '만들어야 하는' 미술이다.

정체의식은 존재의 조건이자 목표다. 따라서 우리는 거울 속 이미지 말고는 스스로의 모습을 영원히 보지 못함에도 불구하고 자신을 찾는 일을 포기하지 않는다. 그 딜레마를 벗어나는 길은 남을 보는 것이 나를 잃는 것이 아님을, 오히려 나를 찾는 길임을 받아들이는 것이다. 주체중심주의 또는 그 연장선상에 있는 국가중심주의가 내포한 폭력의 가능

19) Fanon(1961), p. 155.

성을 넘어서서 남과 더불어 있다는 당연한 사실을 깨닫는 일, 남의 존재를 두려워하지도 무시하지도 않는 여유와 배려, 여기에 정체성지도 그리기의 윤리적 차원이 있다.

문화적 정체성이란 자크 데리다Jacques Derrida, 1930~2004가 말한 "사이entre"[20]의 공간에서 찾아야 하는 것이다. 이 공간에서 우리는 자신과 타자를 모두 볼 수 있다. 바바의 말처럼, "이런 '제3의 공간'을 탐색함으로써 우리는 양극성polarity의 정치학을 벗어나 '우리 자신의 타자들'로서 드러나게 될 것이다."[21] 단지 우리 자신으로서가 아닌… 또 단지 타자들로서도 아닌….

20) Jacques Derrida, *La Dissémination*, Seuil, 1972, pp. 240~241.
21) Bhabha(1988), p. 209.

'현대성'으로부터

2 동양주의와 옥시덴탈리즘 사이
김환기의 전반기 그림

김환기1913~74는 한국 현대미술의 기수로 자리매김되어 왔다. 이는 일차적으로 1930년대라는 이른 시기부터 소위 '모던modern' 양식을 실험한 선구자적 면모가 부각된 결과다. 그러나 김환기의 작업에서 진정 주목해야 할 것은 한국 최초로 현대미술을 시도한 점이라기보다 현대미술의 '한국적인' 버전, 즉 당대 한국의 특수한 문화지정학적 위치를 드러내는 독특한 결과물을 만들어낸 점이다. 그의 작업을 '한국적 모더니즘'이라고 지칭할 수 있는 것은 바로 이런 의미에서다.

김환기의 작품은 '한국적인' 것을 '모던' 양식에 담아내고자 한 당대 미술의 과제를 전형적으로 드러내고 또한 그 과제에 대한 해결방법을 제시하는데, 그의 전반기 작업1948~63은 그 시작을 보여준다. 수업과 실험의 과정 이후 작가로서 고유의 양식을 정립하려는 의지가 구체화되는 이 시기 작업은 주류미술사의 변방에 있던 한 제3세계 미술가의 당면과제, 즉 자국의 정체성을 보존하려는 의지와 당대 미술조류에 합류하려는 시대적 요청 사이에서의 위치 찾기 과정을 생생하게 드러낸다.

1930년대 일본을 통한 서구 모던 아트 경험, 1940년대와 1950년대 초 한국 현대미술 정립을 위한 모색, 1950년대 중엽 이후 프랑스 미술현장 체험 등이 중첩된 이 시기 그림들은 소위 '한국적 모더니즘'을 이루는 다양한 맥락, 나아가 그러한 맥락의 특수성에서 비롯된 특수한 양

상을 보여준다. 김환기의 이 시기 작업을 가장 '한국적인' 현대미술이라고 지칭할 수 있는 것은 달항아리 같은 것들이 그려져 있어서라기보다 당대 한국이 처한 특수한 위치를 가장 적절히 드러낸다는 점에서다.

'한국적인 것이 세계적인 것이다'라는 상투적인 구호처럼, 해방 이후 한국 문화를 추동한 주류 이데올로기가 민족주의와 함께 국제주의 혹은 근대주의였다는 점은 재론의 여지가 없다. 우리의 현대사 또는 현대미술사는 이와 같은 일견 상반되는 입장들이 교차하고 경합하며 또한 교묘하게 화해하는 과정에 다름 아닌데, 나는 그 표본을 김환기의 전반기 작업에서 발견한다. 이 그림들에는 자국성과 국제성 혹은 전통성과 당대성이라는 상반된 특징들이 공존하는데, 그동안의 연구들은 주로 이들 각각의 특징이 어떻게 드러나는지를 규명하는 데 집중되어왔다. 전통을 상징하는 모티프나 현대적인 형식에 초점을 맞추거나 단순하게 그 둘이 공존하는 측면을 밝힌 예들이 대부분이다. 나는 여기서 더 나아가 이 둘의 '관계'를 들여다보고자 한다. 그 관계야말로 한국적인 특수성을 드러내는 지표다. 자국의 전통과 국제적 당대성이라는 과제는 제3세계 미술의 현대화 과정에 필연적으로 얽힐 수밖에 없는 특성인데, 각국의 특수한 사회적, 역사적 맥락에 따라 그 짜임은 다르게 드러날 것이기 때문이다.

김환기의 그림에서 정체성을 계승하고 보존하려는 의지는 이른바 '동양주의'로 나타난다. 전통적으로 호혜 또는 경쟁관계 속에서 영향을 주고받으며 동일문화권을 형성해온 한·중·일 3국은 서구문물이 급속하게 유입된 근대역사 속에서 '동양'이라는 큰 단위로 더욱 강하게 결속되었다. 근대 한국미술에서도 한국성은 곧 동양성을 의미하는 것이었고 따라서 정체성을 지키려는 의지는 동양주의로 나타나게 되었는데,[1) 김환기의 그림도 그중 하나다.

그러나 그의 그림은 이와 표면상 상반되는 서구를 향한 시선, 즉 '옥

시덴탈리즘$_{occidentalism}$' 또한 드러내는데, 이는 전 세계적인 문화지도에서 수용자의 위치에 있었던 비서구권문화의 일반적인 경향이기도 하다. 서유럽과 미국이 세력을 확장해온 근대역사에서 서양과 그 이외의 지역은 정치, 경제뿐 아니라 문화에서도 수직적 구조를 이루어왔다. 따라서 이 구조에서 우위를 점한 서양 미술가들의 오리엔탈리즘$_{orientalism}$과 상대적으로 하위에 있었던 동양 미술가들의 옥시덴탈리즘은 다른$_{other}$ 문화에 대한 관심과 취향이라는 공통점에도 불구하고 매우 상이한 형태로 나타난다. 내려다보는 시선이 작용한 오리엔탈리즘이 주로 자국문화의 내적인 전개논리에 외래문화를 전용하는 경향을 보인다면,[2] 옥시덴탈리즘의 올려다보는 시선은 외래의 영향을 일방적으로 받아들이는 것으로 나타나거나, 오히려 자국의 문화적 정체성을 지키려는 '동양주의'를 수반하기도 한다. 오리엔탈리즘과 동양주의는 같은 동양을 바라보는 시선임에도 불구하고 내용은 전혀 상반된 성격의 것인 셈이다. 민족자존의 과제와 근대화의 요구가 하나의 목표로 엮인 근대기 한국은 동양주의와 옥시덴탈리즘이 교차하는 표본과 같은 현장이었고, 김환기의 전반기 그림은 그 현장을 보여주는 시각적 도해였던 셈이다.

이런 문화교류 현장으로서 김환기 그림의 면모를 구체적인 예들을 통해 밝혀보려는 것이 이 글의 목표다. 이는 궁극적으로 우리 미술사를 바라보는 '또 다른' 시각을 제안하는 일이 될 것이다. 그동안 그의 전반기 그림은 서구 모더니즘 양식을 일찍부터 수용한 예, 이를 전통적 소재에 담아낸 그림, 혹은 1960년대에 등장하는 완전 추상인 앵포르멜 미술

1) 동양주의와 그 발현으로서의 한국 근대미술에 대해서는 김현숙, 「한국 근대미술에서의 동양주 연구: 서양화단을 중심으로」(홍익대학교 박사학위 논문, 미간행), 2001 참조.
2) 에드워드 사이드(1978), 「오리엔탈리즘」, 『모더니즘 이후, 미술의 화두』(윤난지 엮음), 눈빛, 1999, pp. 491~524 참조.

의 전前 단계로서의 반半추상미술 등으로 해석되어왔다. 우리 미술사에도 서구가 주도해온 형식주의 모더니즘 미술사의 틀이 투사된 것인데, 이 글은 이를 벗어나려는 하나의 시도다. 1950년대 한국의 특수한 문화지정학적 위치, 이를 반영하는 한국 당대 미술의 특수성에 주목함으로써 서구 근대를 추동해온 역사주의historicism와 그 기반인 발전론적 이데올로기를 벗어나고자 하는 것이다.

이렇게 하나의 역사적 사실을 수직적, 선적 발전논리에서 떼어내어 수평적, 입체적 맥락 속에 위치시키는 것은 작품 해석에서도 서구 근대의 사유방식을 벗어나게 할 것이다. 형식과 소재의 '관계' 혹은 서로 다른 형식들의 '공존'과 '상호작용'을 주목함으로써 형식과 소재 또는 형식과 형식 사이에 엄격한 경계를 설정하는 형식주의의 이분법에서 벗어나게 될 것이기 때문이다. 결국, 우리 현실에 적합한 우리만의 시각으로 우리 미술사를 보는 일, 즉 미술사적 시각의 정체성을 회복하는 작은 길을 여는 일, 그것이 이 글의 진정한 목표다.

1960년대 초까지의 김환기의 활동과 그 문화지정학적 위치

한국의 '모던한' 미술, 즉 당대성을 갖춘 미술이 본격적으로 시작된 것은 일제강점기였던 1930년대 초다. 이때부터 한국의 미술가들이 일본 유학 혹은 체류를 통해 당대 서구의 주류미술에 부응하는 형식실험을 시도하게 되었던 것이다.[3] 이전에도 서양화 재료를 사용한 예가 있지만 재료가 아닌 당대 양식의 실험은 1930년대에 도쿄로 간 작가지망생들에 의해 본격적으로 이루어졌다.

3) 김영나, 『20세기의 한국미술』, 예경, 1998, pp. 44~57, 63~114 참조.

김환기도 그중 하나로 1933년부터 3년간 도쿄의 일본대학 예술학원 미술학부에서 공부하였고, 1936년에 같은 대학 연구과에 입학하여 1937년에 수료하고 귀국하였다. 그가 서구 모더니즘을 접하게 된 것은 1934년부터 다녔던 아방가르드 양화연구소1년 뒤 SPA양화연구소로 개칭의 도고 세이지東鄕靑兒, 1897~1978, 후지타 쓰구하루藤田嗣治, 1886~1965 등 프랑스 유학파들을 통해서였으며, 1935년제22회, 1936년제23회《이과전二科展》에 연속으로 입선하면서부터 미술계에 발을 들여놓게 된다. 당시 관전 성격의《문전文展》에 대항하여 출범한《이과전》참여가 시사하듯이, 그는 처음부터 전위의식으로 무장하고 있었으며 이는《자유미술가협회전》[4] 참여로 이어진다. 그는 창립전인 1937년부터 1941년까지 이 공모전에 계속 출품하면서 최신 경향을 실험하는 데 몰두하게 된다. 그는 1937년 귀국 이후 이 전시에 참여하기 시작하여 한국에서 계속 출품했던 것인데, 이 전시가 도쿄와 경성[5]에서 각각 5월과 10월에 열린 1940년에는 두 번 다 참여하였다.[6] 그의 활동이 한국과 일본을 넘나들며 이루어진 것이다. 개인전 또한 제1회전은 1937년 귀국 이전에 도쿄 아마기화랑에서, 제2회전은 1941년 경성 조지아丁子屋 백화점이후 미도파 백화점 화랑에서 열렸다.

《자유미술가협회전》출품작들인 〈항공표식〉1937, 〈론도〉1938,[2-1] 〈향響〉1939, 〈창窓〉1940[2-2] 등에서 볼 수 있듯이, 이 시기 그의 그림들은 명확한 윤곽선과 평평한 색면으로 대상의 형태를 단순화 혹은 추상화한 것

4) 이 공모전은 그 명칭에서 드러나듯 모든 형식을 수용하는 것이 원칙이었기 때문에 구상미술도 포함되었으나 당대 유럽의 최신 경향이었던 기하학적 추상미술이 주류를 이루었다. 이 전시와 김환기의 관계에 대해서는 김영나(1998), pp. 75~84 참조.

5) 이때《자유미술가협회전》은《미술창작가협회 경성전》으로 개칭되었는데, 이후 계속 이 명칭이 사용되었다.

6) 김환기의 귀국과 한·일 간 왕래에 대해서는 김영나(1998), p. 81 참조.

2-1 김환기, 〈론도〉, 1938, 캔버스에 유채, 60.7×72.6, 국립현대미술관.

으로서, 입체주의에서 기하학적 추상미술에 이르는 모더니즘 경향을
실험한 것이다. 1939년 『조선일보』에 발표한 「추상주의 소론」은 이러
한 그의 작품을 뒷받침하는 이론이 될 것이다. 여기서 그는 "자연의 형
태를 분석하고 종합하야[여] 구성하므[함으]로써… 회화의 독자성을
감행한" 입체주의를 소개하면서, "입체파를 통과치 안흔[않은] 현재의
회화정신은 업슬[없을] 것이다"라고 천명한다. 또한 입체주의가 추상
미술로 심화되는 과정을 설명하고, "추상회화의 출현이란 현대문화사
에 한 애폭크[epoque]가 아니 될 수 업[없]다"라고 결론짓는다.[7] 그에

7) 김환기, 「추상주의소론」, 『조선일보』, 1939. 6. 11, p. 5.

2-2 김환기, 〈창〉, 1940, 캔버스에 유채, 80.3×100.3, 개인 소장.

게 입체주의와 그 연장선상의 기하학적 추상미술은 당대성을 확보하는 전제조건이었던 것이다.

이처럼, 그는 한·일 양국을 왕래하면서 그림뿐 아니라 이론을 통해서도 서구 모더니즘을 수용하고 소개하는 역할을 하였다. 이 같은 그의 족적은 두 국가가 하나의 문화권으로 통용될 수밖에 없었던 일제강점기의 시대적 정황을, 그리고 그 속에서의 피식민자의 위치를 드러낸다. 제국의 주도로 수직적으로 통합된 문화권 속에서 변방의 위치에 있었던 이 식민지 화가는 한 예술가로 성장하기 위해 제국과 변방을 오가며 활동할 수밖에 없는 입장에 있었던 것인데, 그의 작업은 이러한 자신의 지정학적 위치를 능동적으로 활용한 사례로 주목된다. 그는 주류형식을 적극적으로 수용함으로써 주류문화권으로의 진입을 시도했을 뿐 아니

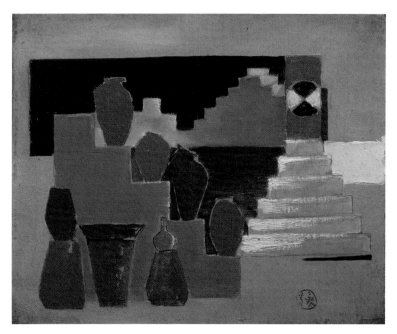

2-3 김환기, 〈장독〉, 1936, 캔버스에 유채, 22×27, 개인 소장.

라 이를 자국에 알림으로써 '또 다른' 종류의 문화가 만들어지는 단초를 제공한 것이다.

전시戰時였던 1940년대 초에는 1941년의 개인전 외에 뚜렷한 활동 내용이 남아 있지 않으며, 1944년 5월에 종로화랑을 열고 1년 동안 고서화와 서양화 전시를 열었다는 사실 정도가 알려져 있다. 그러나 이 시기를 기점으로 그의 관심이 전통적인 소재와 미학 쪽으로 옮겨간 것은 확실하다. "1944~1950, 6, 7년 동안엔 매일 하나 이상의 항아리나 목공을 사 들고 들어왔다"[8]는 부인 김향안의 증언처럼, 전통도자기와 목공예품 수집에 몰두하면서 전통에 대한 애착과 관심이 구체화된 것이다. 물론 전통에 대한 취향은 〈종달새 노래할 때〉$_{1935}$, 〈장독〉$_{1936}$$^{2\text{-}3}$ 같은

8) 김향안, 『사람은 가고 예술은 남다』, 우석, 1989, p. 163.

예에서처럼 이전부터 그의 예술적 관심의 주요 축이 되었으나, 새로운 양식의 실험에 비중을 둘 수밖에 없었던 초기 실험기가 지나면서 표면으로 부상한 것이다. 여기에는 이태준과 김용준 등 문장파 文章派 인사들과의 교류가 촉매제가 되었다. 고전과 전위를 융합하고자 한 이들과 함께 그는 『문장 文章』1939~1941을 중심으로 활동하면서 소위 '조선적인 전위미술'을 본격적으로 모색하기 시작한 것이다.[9]

한편, 1945년 종전과 함께 우리나라가 주권을 되찾으면서 우리 미술계도 점차 독립적인 문화권을 형성하는 쪽으로 나아가게 된다. 도쿄에서 유학하거나 체류하던 미술가들이 돌아오고 새로운 미술단체들이나 공모전들이 결성되었다. 대표적인 예로 해방과 함께 조선미술건설본부가 결성되고 이는 곧 조선미술협회로 개편되었으며 1948년 대한민국정부수립과 함께 대한미술협회로 개칭되었다. 또한 일제강점기의 관전이었던 조선미술전 鮮展이 1944년 전시를 끝으로 중단되고 1949년 대한민국미술전람회 國展로 거듭나게 되었다. 우리 미술의 독립을 가져온 것은 무엇보다도 미술교육의 독립이었다. 1945년 이화여자대학교 예림원의 미술과 창설을 필두로 1946년에는 서울대학교에 미술학부가, 1950년에는 홍익대학교에 미술과가 개설되었다. 김환기는 국전의 제1회전부터 서양화부 심사위원과 추천작가로 위촉되어 1955년까지 참여하였고, 1946~50년에는 서울대학교에서, 1952~56년과 1959~63년에는 홍익대학교에서 교편을 잡았다. 그는 작업뿐 아니라 미술계 활동을 통해서도 한국 현대미술의 형성과 정착 과정에 동참했던 것이다.

해방 이후 김환기의 경력에서 가장 주목할 만한 것은 '신사실파 新寫實派' 결성과 그 그룹전을 통한 활동인데, 특유의 소재와 양식이 정립된

9) 김환기와 이태준, 김용준의 관계에 대해서는 박계리, 「김환기의 감식안과 〈달과 항아리〉」, 『미술평단』, 2013년 여름, pp. 57~63 참조.

것도 이 시기다. 그와 유영국$_{1916~2002}$, 이규상이 1948년에 결성한 이 그룹은 이후 장욱진$_{1917~90}$, 이중섭, 백영수 등이 가담하면서 제3회전 까지 전시를 지속하였다.[10] 이들의 그림은 순수조형성이라는 목표를 공유하면서도 각기 독특한 개성을 드러내는 것이었다. 즉 형식주의와 개성중심주의라는 주류 모더니즘의 신념에 근거한 것이었는데, 이런 점에서 이들의 작업을 한국 최초의 모더니즘 미술로 볼 수 있을 것이다. 그동안 축적되어 온 김환기의 개인적 모색들이 이들과의 연대를 통해 자국의 토양에 현대미술을 뿌리내리게 하는 방향으로 진전된 것이다.

김환기는 '신사실파'라는 명칭을 발의하면서, 추상을 목적으로 하더 라도 그 바탕이 되는 모든 형태는 '사실寫實'이라는 조형의식에서 출 발해야 한다고 주장하였다. 그가 동료들과 함께 제기한 것은 무엇보다 도 "진정한 리얼리티가 무엇인가"라는 문제였다.[11] 즉 현실을 부정하 는 것이 아니라 새로운 현실을 추구한다는 것인데, 이는 입체주의가 한 때 신사실주의$_{Nouveau Réalisme}$[12]로 일컬어졌다는 점을 환기한다. 입체주 의의 근본을 사실주의로 본 에드워드 프라이$_{Edward Fry, 1935~92}$의 견해 처럼,[13] 입체의 내부를 드러내 보이고자 한 입체주의자들은 현실을 떠 난 것이 아니라 표피 너머의 현실을 추구한 것이고 그것을 진정한 현실 로 본 것이다. 김환기가 말한 사실 또한 이러한 의미에서의 '현실을 그 린다'는 의미를 함축한다. 즉 사물의 외관을 그대로 모방하지 않고 작가

10) 제1회전(1948. 12. 7~14)은 화신백화점 화랑에서, 제2회전(1949. 11. 28~12. 3)은 동 화화랑에서, 제3회전(1953. 5. 26~6. 4)은 부산의 임시 국립박물관에서 개최되었다.

11) 이는 유영국이 전한 말이다. 이원화, 「한국의 신사실파 그룹」, 『홍익』 제13호, 1971, p. 68을 이인범, 「신사실파, 리얼리티의 성좌」, 『신사실파』, 유영국 미술문화재단, 2008, p. 18에서 재인용.

12) 이 명칭은 프랑스에서 'Cubisme'이라는 명칭이 정착되기 이전에 사용된 것으로 1960년대 말의 'Nouveau Réalisme'과는 다른 것이다.

13) Edward Fry, *Cubism*, McGraw-Hill, 1964, p. 36.

2-4 김환기, 〈달과 나무〉, 1948,
캔버스에 유채, 72.3×60.5,
개인 소장.

가 해석한 현실을 그린다는 것인데, 따라서 그의 그림 속에서 사물은 단순화와 변형을 거친 형태, 즉 입체주의 그림과 유사한 형태로 드러난다. 제1회《신사실파 미술전람회》출품작 〈달과 나무〉$_{1948}$ $^{2-4}$가 그 예다.

김환기 그림에서는 입체주의와 다른 점 또한 발견할 수 있다. 형태구조의 분해보다 윤곽선의 단순화에 역점이 주어지며 얼룩과 질감의 변주도 두드러진다는 점이다. 이는 대상에 대한 객관적 분석보다 주관적 감응을 중시하는 태도를 드러낸다. 이런 점은 입체주의와의 변별성을 드러내는 동시에 전통미술과의 연계성을 환기한다. 그의 그림은 모더니즘의 형식주의 계보와 전통예술관이 교차하고 화해하는 지점을 드러내는 것이다.

해방과 전쟁으로 혼란을 거듭한 이 시기에는 김환기도 이례적으로 판잣집이나 피란지 부산의 풍경 등 시대적, 사회적 정황을 드러내는 소재들을 그렸다. 그러나 한편으로는 그의 트레이드마크가 되는 달과 항

2-5 김환기, 〈백자와 꽃〉, 1949, 캔버스에 유채, 40.5×60, 개인 소장.

아리 같은 소재들[2-4, 2-5] 또한 지속적으로 그린다.[14] 1940년대 초부터 수집하기 시작한 전통기물들을 자연풍경과 함께 단순한 윤곽선으로 묘사한 독특한 자기 양식이 형성되기 시작한 것이다.

이렇게 특유의 개인양식이 만들어지는 1950년대 중엽 그는 프랑스로 이주한다. 프랑스 체류[1956~59]는 일차적으로 현지 미술을 직접 확인하기 위한 것이었으나, 이 시기에 그는 오히려 정체성을 지키기 위한 노력을 의식적으로 강화한다. 그는 영향받는 것에 대한 두려움 때문에 개인전을 열기까지 어떤 전시에도 가지 않았다고 한다.[15] 3년간의 체류 기간 동안 그는 여러 도시에서 다섯 번의 개인전을 열고[16] 몇몇 그룹전에

14) 이 시기의 그림들은 많이 남아 있지 않으나 《신사실과 미술전람회》의 리플릿에 표기된 김환기 작품의 제목을 통해서도 이러한 소재들을 유추할 수 있다. 제1회전의 경우, 〈산〉 〈달밤〉 〈달과 나무〉 등의 제목이 그 예다.
15) 최순우, 「수화」, 『김환기, 1936~1974』, 일지사, 1975, n.p.
16) 파리 베네지(M. Bénézit) 화랑에서 두 번의 개인전을 연 이후 니스 무라토르 (Muratore) 화랑, 브뤼셀 슈발 드 베르(Cheval de Verre) 화랑, 파리 앵스티튜트 (Institute) 화랑에서 차례로 개인전을 개최하였다.

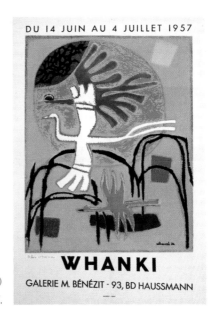

2-6 베네지 화랑(파리)
개인전 포스터, 1957.

도 참여하였는데, 전시작들은 이전의 그림들과 크게 다르지 않았다.[2-6] 그는 당시 파리의 주류였던 앵포르멜 미술을 따르기보다 자신의 양식을 지킨 것이다. 그의 프랑스 체류는 주류미술을 수용하기보다 자신의 정체성을 재확인하고 이를 주류에 입성시키기 위한 절차였던 것이다. 그가 1959년 귀국했을 때 한국에서는 앵포르멜 미술이 점차 호응을 얻고 있었는데도 그림에 변화를 주지 않았던 것도 이런 이유에서다. 그는 "앵포르멜은 서울에 있어서는 전위가 될 수 없는 것"[17]이라고 단언하면서, 1963년 뉴욕으로 이주하기까지 같은 종류의 그림들을 지속하였고 네 번의 개인전을 통해 발표하였다.

이처럼 김환기의 전반기 작업은 주류미술의 영향을 선별하고 재해석하는 능동적 수용의 한 예로 볼 수 있다. 파리 체류 이후 서울에서 활동

17) 그는 이어서, "서울의 젊은 미술세대들이 모조리 앵포르멜 운동에 참가한다는 것은 올림픽이 아닌 이상 흥미 있는 일은 아닐 것이다"라고 하였다. 김환기, 「전위미술의 도전」, 『현대인 강좌 3』, 박우사, 1962, p. 305.

할 당시 그가 쓴 글은 이러한 주체적 의지를 요약한 것으로 볼 수 있다.

"나는 동양 사람이요, 한국 사람이다. 내가 아무리 비약하고 변모한다 하더라도 내 이상의 것을 할 수가 없다. 내 그림은 동양 사람의 그림이요, 철두철미 한국 사람의 그림일 수밖에 없다. 세계적이기에는 가장 민족적이어야 하지 않을까."[18]

이 글에서 또 하나 주목되는 점은 김환기가 스스로를 동양인이자 한국인으로 정체화하였다는 점이다. 그에게 정체성의 큰 틀은 동양이었고 그것을 압축한 틀은 한국이었는데, 이는 전통적으로 동양 3국이 하나의 문화권을 이루었음을 환기한다. 그의 동양주의는 대체로 중화문화의 유산을 포괄하면서도 한국문화의 독특한 측면을 부각하는 것으로 나타났다. 이는 특히 근대기 일본에서 부상한 동양주의와는 거리를 둔 것이었다. 그가 자신의 관점을 형성하는 데 있어 일본의 동양주의자 야나기 무네요시나 하세가와 사브로長谷川三郎, 1906~57의 영향을 간과할 수는 없으나,[19] 그가 그들의 관점을 자신의 이론으로 재해석한 점에 방점을 두어야 할 것이다. 예컨대 그는 한국의 백자를 민족의 한이 서린 비애미의 표상으로, 이름 없는 도공들의 손이 빚어낸 자연적인 산물로 접근한 야나기의 미학[20]을 받아들이면서도 이를 긍정적인 정체성의 기호로 역전시켰다. 그에게는 이 한국의 그릇이 식민지배와 6·25전쟁이

18) 김환기, 「片片想」, 『사상계』, 1961년 9월, p. 326.
19) 야나기는 김환기가 일본대학 예술학원 미술학부를 다니던 시기에 이 대학에서 가르쳤다. 또한 하세가와는 김환기도 참여하였던 자유미술가협회의 리더였다. 김환기에게 미친 이들의 영향에 대해서는 김현숙(2001), pp. 167~175 참조.
20) 야나기 무네요시(1922), 「조선의 미술」, 『조선과 그 예술』(이길진 옮김), 신구문화사, 1994, pp. 81~103 참조.

라는 민족의 수난사가 담긴 그릇인 동시에 그러한 수난을 마치 자연처럼 묵묵히 받아들이게 하는 "달관과 초월의 상징"[21]이었던 것이다.

이처럼 김환기의 작업 여정은 한국 근대미술 형성기의 지정학적 위치들을 지나오면서 전개되었다. 따라서 그의 작업은 그러한 특수한 맥락에서 만들어진 특수한 동양주의, 특수한 옥시덴탈리즘, 그 둘 간의 특수한 관계를 드러낸다. 그는 근대기 일본을 중심으로 등장한 동양주의의 큰 틀을 공유하면서도 이를 한국성에 집중된 동양주의로 재해석하였다. 또한 근대 일본의 서구를 향한 시선, 즉 일본적 옥시덴탈리즘에서 출발하였으나 이를 통해 받아들인 양식들을 전통소재에 적용하거나 전통미학을 통해 변용하였다. 이러한 특수성이 김환기의 정체성이고 우리 현대미술의 정체성이다. 그 증거는 무엇보다도 그의 그림이다.

모던 양식에 담긴 전통기물과 자연풍경

김환기가 일관된 양식과 소재로 이루어진 특유의 그림을 지속적으로 그리게 되는 것은 1940년대 말부터다. 이때부터 그는 단순한 윤곽선과 평평한 색면의 모던한 양식을 전통기물이나 자연풍경이라는 특정 소재에 적용한 독특한 그림을 그리기 시작한다. 인물을 그린 경우도 있으나 2-7 주로 반라의 여성이 항아리를 들고 자연풍경을 배경으로 서 있는 모습으로, 여기서 인물은 기물 같은 것 혹은 풍경의 일부로 그려진 것이다.[22] 현대적이고 인공적인 양식에 이와 대비되는 전통과 자연이라는 소재를 담아낸 이런 그림들은 1960년대 초까지 지속된다.

21) 김현숙(2001), p. 179.
22) 그 자신도, "내가 그리는 그것이 여인이든 산이든 달이든 새든 간에 그것들은 모두가 도자기에서 오는 것들이요, 빛[깔] 또한 그러하다"라고 하였다. 김환기(1961), p. 323.

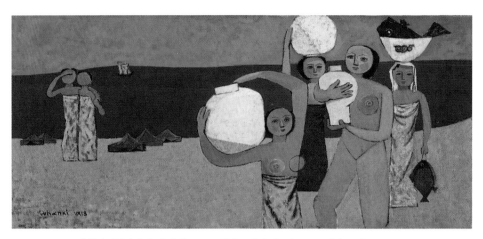

2-7 김환기, 〈항아리와 여인들〉, 1951, 캔버스에 유채, 54×120, 개인 소장.

이러한 소재의 선택은 그 자체로 김환기의 예술적 근원을 드러낸다. 기물과 풍경을 그린 그림, 즉 정물화와 풍경화는 동양미술사의 주요 축이 되어왔다는 점에서다. 역사화와 종교화가 주류를 이루어온 서양미술사는 인물화를 중심으로 전개되어왔으며, 풍경화는 19세기 중엽 인상주의를 통해, 정물화는 20세기 초 입체주의를 통해 주요 장르로 부상하였다. 김환기가 정물과 풍경이라는 소재를 선택한 것은 이러한 당대 서구 미술의 동향에 부응한 것이기도 하지만, 한편으로는 동양미술사 전통의 주요 소재를 계승한 것이기도 하다.

특히, 그 정물이 전통기물이고 풍경도 한국의 자연이라는 점은 이런 근원을 다시 확인하게 한다. 그가 그린 정물은, 입체주의의 경우처럼 형태적 구조로서의 사물이라기보다 백자나 과반 같은 '동양적인', 특히 '한국적인' 물건이다. 산과 달이 있는 풍경 또한 '한국의', 특히 그의 고향의 자연이다. 푸른 공간에 그려진 산과 달, 점점이 떠 있는 섬[2-8]은 그의 고향인 남도 풍경에서 온 것이다. 오방색으로 윤곽선이 둘려진 산과 달[2-9]은 그것이 '한국의' 자연임을 드러낸다.

김환기의 그림에서 전통기물과 자연풍경이라는 두 소재는 같이 그려진 경우가 많다. 그가 그린 풍경들은 도자기나 병풍에 새겨진 문양에서

2-8 김환기, 〈산월〉, 1960, 캔버스에 유채, 97×162.

따온 예도 많다.[2-10, 2-11] 전통도자기에서처럼 도자기 속에 풍경이 그려져 있을 뿐 아니라 그 도자기가 다시 풍경 속에 놓인 경우도 있다.[2-12, 2-13] 이런 그림들이 증언하듯이, 그의 그림에서 전통과 자연은 같은 의미의 지평을 나눈다.[23] 그에게 전통은 곧 자연, 즉 문화적 '혈통'을 통해 드러나는 자연의 특질이었다.

이렇게 전통과 자연이 만나는 정체성의 기호로 김환기가 즐겨 그린 소재가 달항아리다. 그 명칭처럼 그것은 풍경과 기물, 자연과 전통이 만나는 지점을 드러낸다.

23) 실제로 그는 도자기를 자연 속에 놓고 감상하기도 하였는데, 그 감상을 쓴 글에서 전통기물을 자연풍경의 일부로 보는 태도를 읽을 수 있다. "내 뜰에는 한 아름되는 백자 항아리가 놓여 있다… 희고 맑은 살에 구름이 떠가도 그늘이 지고 시시각각 태양의 농도에 따라 청백자 항아리는 미묘한 변화를 창조한다… 달밤일 때면 항아리가 흡수하는 월광으로 인해 온통 내 뜰에 달이 꽉 차 있는 것 같기도 하다." 김환기 (1955), 「청백자항아리」, 『어디서 무엇이 되어 다시 만나랴』, 문예마당, 1995, p. 103.

2-9 김환기, 〈산월〉, 1959,
캔버스에 유채, 99×85.

"둥근 하늘과 둥근 항아리와/ 푸른 하늘과 흰 항아리와/ 틀님[림]없는 한 쌍이다."[24]

이런 그의 시구처럼, 그는 달항아리 또는 달과 항아리를 그렸다. 그는 그 이유로 "그[달의] 형태가 항아리처럼 둥근" 것이라는 점 외에 "그 내용이 [항아리처럼] 은은한 것"[25]이라는 점을 들었다. 이 둘의 형태적 유사성뿐 아니라 내용적 상응성을 강조한 것이다. 그는 오히려 형태 속에서 내용을 찾아내는 것에 역점을 두었다. 그에게 형태는 곧 내용의 발현이었던 것인데, 이렇게 사물의 외형 너머의 의미에 역점을 둠으로써 그는 전통과 자연을 하나의 의미로 아우를 수 있었다.

위의 시구처럼, 김환기에게 달과 항아리, 자연과 전통을 포괄하는 미

24) 김환기, 「이조 항아리」, 『신천지』, 1949년 2월, p. 218.
25) 김환기, 「둥근달과 항아리」, 『한국일보』, 1963. 1. 24, p. 7.

2-10 김환기, 〈새와 항아리〉, 1957, 캔버스에 유채, 88×143, 개인 소장.
2-11 〈백자청화 운학문 접시〉, 조선 19세기, 백자,
15.7(지름)×3.6(높이), 이화여자대학교박물관.

2-12 김환기, 〈항아리〉, 1958, 캔버스에 유채, 50×61.

2-13 〈백자청화 산수문 호〉, 조선 19세기, 40.2(높이), 이화여자대학교박물관.

적 계기는 '은은함'이었다. 그에게 전통은 두드러지지 않게 우러나오는, 즉 자연의 특질이 발현되는 또 다른 자연이며, 전통도자기는 그 구현물이었다. "이조 항아리는 닭이 알을 낳듯이 자연에서 출산한 것"[26]이라는 그의 말에서 이런 의미를 읽을 수 있는데, 여기서는 또한 그가 수업기에 접한 야나기의 음성이 들리는 듯하다. 예술을 자연환경의 산물로 본 야나기는 한국의 도자기를 한국 특유의 자연의 산물로 보았다. 그에게 한국의 도자기는 이름 없는 도공의 무념무상의 경지, 즉 자연의 일부인 도공의 손이 만들어낸 또 하나의 자연이었다. 달과 항아리를 은은함의 미학으로 아우른 김환기의 미학 또한 이러한 야나기의 미학과 지평을 공유한다. 야나기처럼 김환기도 한국의 전통문화와 자연의 유비관계를 주목한 것이다. 그러나 김환기에게 그 유비관계는 야나기와 다른 의미로 풀이되는 것이었다.

당대 자칭 문명국이었던 이 일본의 수집가이자 학자에게 한국의 전통과 그 전통의 근원인 자연은 문명 이전의 세계에 대한 노스탤지어를 자극하는 비애미의 대상이었다. 이조 백자에서 "눈물겨운 선"[27]을 발견한 야나기에게 한국의 전통문화는 자연과 마찬가지로 자신보다 '뒤떨어진' 타자, 그래서 '슬픈' 타자, 따라서 보듬어야 할 '약한' 타자였다. 이런 야나기의 시선이 문명국으로서의 제국의 우위를 전제로 한 하향적 시선이라면, 김환기의 것은 자신을 향한 반영적reflective 시선이다. 그에게, "이조 백자는… 하늘에 순응하는 민족이 아니고는 낳을 수 없는 지예才藝"의 소산이었다. 자연에 순응하는 도공들의 손길을 주목한 점에서는 야나기와 다르지 않지만, 김환기에게 그들은 약한 타자가 아니

26) 김환기(연대미상),「무제 I」,『어디서 무엇이 되어 다시 만나랴』, 문예마당, 1995, p. 215.
27) 야나기 무네요시(1922), p. 102.

라 정체성의 근원이었다. 자신의 말처럼, 그가 "즐겨 항아리를 그리는 것"은 "그러한 조상들의 피의 유전"인 것이다.[28] 그는 외부로부터 밀려들어오는 근대화의 소용돌이 속에서 자신을 지키는 건강한 뿌리로서 전통문화를 재발견한 것이다.

김환기의 전통의식은 도자기 같은 공예품에 대한 미적 취향을 통해서도 확인된다. 그는 도자기를 그림의 소재로서 그렸을 뿐 아니라 그림처럼 수집하고 감상하기도 하였다. 그에게 그림과 도자기는 동등한 가치의 예술품이었다. 이러한 취향 또한 야나기의 민예론과의 연관성에서 자유로울 수 없다. 전문예술가가 아닌 민중이 무의식적으로 만들어낸 전통수공예품에 미학적 가치를 부여한 야나기의 민예론은 특히 한국 도자기 수집과 그에 대한 해석에 반영되었고, 김환기의 도자기 그림 또한 그런 취향의 구현으로 볼 수 있는 것이다.

그러나 야나기의 민예론은 서구 미술사의 엘리트주의에 대응하는 일종의 동양주의의 발현이었는데, 이는 일본을 종주국으로 설정하는 식민주의의 다른 얼굴이기도 하다. 혹자의 말처럼, 동양주의는 "일본을 구미와 대등한 문명강국의 반열에 올려놓기 위한 몸부림"이자 "일본은 다른 아시아 황색인종 국가와는 다르다는 점을 서양인들에게 보여주려는"[29] 일종의 정치적 담론이었다. 야나기를 비롯한 당대 일본학자들의 동양주의는 평등한 동양국가끼리의 연대를 전제로 한 것이 아니라 일본을 중심으로 나머지 국가들을 식민화한 담론이었다. 일본의 도자기만이 주체의 문화였던 야나기에게 한국의 도자기가 타자의 문화였다면, 김환기에게 그것은 주체의 문화였다.

28) 김환기, 「표지의 말」, 『현대문학』, 1956년 5월, n.p.
29) 정일성, 『야나기 무네요시의 두 얼굴』, 지식산업사, 2007, p. 274. 야나기의 민예론의 정치적 함의에 대해서는 이 책, pp. 257~288 참조.

이런 점에서 공예에 대한 김환기의 미적 취향은 그림과 공예품을 아우르는 문인문화의 완상玩賞 취미에 더 가까운 것으로 보아야 할 것이다. 그림에 도자기를 그리고 도자기에 그림을 그리며, 그림과 도자기를 한 공간에 배치하여 감상하였던 문인 취향의 현대적 발현이 그의 그림이다. 그는 실제로도 도자기를 그림과 함께 배치하여 감상하였으며, 시를 짓고 그림을 그리며 현대판 문인으로 살고자 하였다. 서구에서는 수직적 위계로 분류되는 그림과 공예가 동등한 가치로 통용되는 김환기의 미학은 문인문화의 전통에 닿아 있는 것이며, 따라서 야나기의 미학과는 다른 넓은 의미의 동양주의 또는 그 한국적 버전인 것이다.

김환기에게는 전통적이며 자연을 환기하는 소재들이 정체성을 담보하는 마지막 보루였다. 일제강점기와 제2차 세계대전으로 이어지는 역사적 혼돈 속에서 자국의 붕괴 혹은 인류 문명의 위기를 체감한 이 화가는 시간적으로 먼 전통과 공간적으로 먼 자연을 지금, 여기로 소환함으로써 스스로를 지키고자 한 것이다. 그러나 그는 전통과 자연을 그냥 불러온 것이 아니라 모던하고 인공적인 양식에 담아냄으로써 당대성을 확보한 새로운 정체성의 기호를 만들어냈다. 그의 말처럼 "우리의 고전에 속하는 공예"를 "현대미술의 전위에 설 수"[30] 있게 한 것이다. 김환기에게 정체성은 시대에 부응하는 어휘를 통해 호명되어야 하는 당대적 사안이었다.

구체적 이미지와 추상적 양식의 혼용

김환기의 전반기 그림은 달과 항아리 등 구체적 이미지들이 드러나

30) 김환기, 「파리에 보내는 통신-중업 형에게」, 『신천지』, 1953년 6월, p. 260.

는 구상적 그림이면서도 동시에 평평한 색면과 도식적인 형태, 기하학적 구조로 이루어진 추상구성으로도 보인다. 그의 작품은 구상화이자 추상화인 것인데, 이는 무엇보다도 대상을 그리되 세부를 생략하고 윤곽선을 단순화한 결과다. 예컨대, 달과 항아리는 원형, 산은 위로 솟은 반원형, 강은 수평으로 연장되는 구불구불한 곡선으로 묘사되어 있으며,[2-14] 구름과 새의 형상도 문양처럼 도식화되어 있다.[2-10] 하나의 형태가 구체적 대상을 지칭하는 동시에 조형적 구성요소가 되고 있는 것이다.

색채 또한 구상성과 추상성을 왕래한다. 김환기 그림의 주조색인 푸른색은 우선 고향인 기좌도의 풍경을 연상시키는 바다나 하늘의 색채, 나아가 한국의 자연을 재현한 것이다.

"한국의 하늘은 지독히 푸릅니다… 동해바다 또한 푸르고 맑아서 흰 수건을 적시면 푸른 물이 들 것 같은 그런 바다입니다."[31]

이 말처럼, 김환기에게 푸른색은 한국성의 표상이다. 한편, "광대함" "큰 공간" "환상적인 꿈" 등 피에르 쿠르티용Pierre Courthion, 1902~88의 비유처럼,[32] 그의 푸른색은 무한함이나 그리움 같은 정서를 환기한다는 점에서 색채의 상징성에 대한 미술사적 전통을 따른 것이기도 하다.[33] 이는 또한 전체적으로 통일된 구성을 만들어내기 위한 주조색으로 취한 것이기도 하다. 그의 색채 사용에는 대상의 재현 외에 상징적 의미 혹은 화면의 구성관계라는 계기가 작용한 것인데, 하나의 대상이 여러

31) 이는 그가 프랑스 체류 시 라디오 인터뷰에서 한 말이다. 김환기(1961), p. 326.
32) 『김환기: 뉴욕 1963-1974』(환기미술관 개관기념도록), 환기미술관, 1992, p. 104. 그 외에도 많은 비평가들이 김환기 그림의 푸른색의 상징적 의미에 대해서 언급하였다.
33) 이브 클랭의 푸른색 모노크롬을 전형적 예로 들 수 있을 것이다.

2-14 김환기, 〈달 두 개〉, 1961, 캔버스에 유채, 130×193, 국립현대미술관.

색채로 그려진 점 또한 그 증거가 될 것이다. 예컨대 백자와 달은 대체로 흰색으로 그려져 있지만 푸른색 등 다른 색채의 것도 있으며, 붉은색이나 다색 띠로 테두리가 그려진 예도 있다.

형태배치에 있어서도 원근법에 따른 각 사물의 크기나 위치관계, 공간적 연속성 등 현실 재현으로서의 특성이 지켜지는 한편, 이를 벗어난 예도 발견된다. 산보다 달을 아래에 그린 경우[2-15]도 있고 산보다 기물을 크게 그린 경우도 있다. 단위형태들을 일정한 패턴으로 배열한 경우, 특히 화면을 수직, 수평으로, 혹은 격자형태로 구획한 경우는 평면구성으로서의 특성이 두드러진다.[2-16] 같은 모티프의 반복, 형태의 중앙배치, 화면의 좌우대칭 등도 이러한 효과를 강화한다.

이처럼 김환기의 그림에서는 사물의 형상을 묘사하고자 하는 구상의도와 순수한 조형적 구조를 구축하려는 추상의지가 교차하는데, 이는 그 자체가 그의 문화지정학적 위치를 드러내는 지표가 된다. 현실의 재

2-15 김환기, 〈산월〉, 1958, 캔버스에 유채, 130×105, 국립현대미술관.

2-16 김환기, 〈영원한 것들〉, 1956~57, 캔버스에 유채, 128×104, 개인 소장.

2-17 김환기, 〈여름달밤〉, 1961, 캔버스에 유채, 193.5×146, 국립현대미술관.

현에 집중되어 온 서구 구상미술 전통과 함께 사물의 윤곽선을 허물어 그 구조를 드러낸 입체주의, 색채를 대상의 고유색으로부터 해방시킨 야수파와 표현주의, 이러한 추상화 과정이 궁극에 이른 기하학적 추상미술 등 서구미술사의 흐름이 그의 그림에 압축되어 있는 것인데, 이는 몇백 년에 걸친 주류미술사를 단숨에 받아들여야 하는 제3세계 화가의 숙명을 현시한다.

그러나 김환기의 그림에서는 이러한 영향들을 자신의 예술적 뿌리를 통해 재해석하고자 하는 의지 또한 드러난다. 그의 그림에서 구상적 이미지는 서구미술사 전통을 환기하면서도 그것과의 변별점을 드러낸다. 그가 그린 이미지들은 현실의 형상에 기반을 두고 있지만 특정한 시간과 장소에 속한 구체적 현실을 재현한 것만은 아니다. 원근법을 벗어난 평평한 색면 혹은 무한의 공간, 따라서 조형적 혹은 정신적 세계를 표상하는 공간에 놓인 그것들은 특정 대상을 넘어 그것을 지시하는 일반적인 이미지를 구현한 것이다. 찰스 퍼스Charles Peirce, 1839~1914의 분류를 적용하면, 사물과의 닮음을 목표로 한 서구의 구상회화가 시각적 유사성을 통해 의미화되는 도상적 기호iconic sign라면, 김환기의 것은 이러한 도상적 기호로서의 측면과 조형적 관행에 기반한 상징적 기호symbolic sign 사이를 왕래한다.[34]

예컨대 '기좌도'를 그린 것으로 알려진 〈여름달밤〉1961[35]2-17의 경우, 전체 배경이 푸른색으로 통일되고 몇 개의 분할된 색면에 도식적 형태들

34) 기호학자 퍼스는 기호를 그 지시대상과의 관계에 따라 3가지로 분류하였는데, 유사성에 근거하여 그 대상을 의미하는 '도상(icon)', 인과관계에 의해 대상을 지시하는 '지표(index)', 일반적인 법칙이나 사회적인 합의에 근거하여 의미화되는 '상징(symbol)'이 그것이다. Charles Hartshorne and Paul Weiss(eds.), *Collected Papers of Charles Sanders Pierce 2*, The Belknap Press of Harvard Univ. Press, 1965, pp. 143~144 참조.
35) 김향안은 이 그림의 원제를 〈기좌섬의 달밤〉이라고 하였다. 김향안(1989), p. 160.

이 배치되어 있어 특정 장소의 재현인 동시에 일반적인 고향을 상징하는 기호가 되고 있다. 이 작품은 푸른 바다로 둘러싸인 기좌도를 그린 풍경화이자 고향 혹은 자연에 대한 노스탤지어를 표상하는 추상회화이기도 하다. 같은 시기에 그려진 〈산월〉$_{1960}$$^{2-8}$과 〈달 두 개〉$_{1961}$$^{2-14}$도 같은 색조와 유사한 형태요소들로 이루어져 있는데, 이는 그의 풍경화가 특정한 장소를 넘어 일반적인 관념의 세계까지 포괄하고 있음을 시사한다.

한편, 사물의 형상을 단순화하고 이를 정해진 패턴에 따라 구성하는 방법은 입체주의에서 기하학적 추상미술로 이어지는 서구 모더니즘의 영향을 반영하면서도, 이들 경향과는 다른 의도를 또한 내포한다. 그것은 입체주의에서처럼 형태요소에 대한 '분석'의 결과라기보다 전체 형상에 대한 '요약'의 결과다. 사물의 입체적 구조를 단위형태로 해체하여 시각화한 것이 입체주의 그림이라면, 김환기의 그림은 사물에 대한 다각적인 경험들을 하나의 형태로 농축한 것이다. 또한 입체주의에서 더 나아간 기하학적 추상회화가 대상세계를 구조적 뼈대로 제시한 것이라면, 김환기의 그림은 이를 총체적 경험의 융합체로 드러낸 것이다. 그에게 사물세계는 객관적 지각의 대상이라기보다 주관적 해석의 대상이다.

김환기는 서구 경향의 외형을 받아들이면서도 이를 자신만의 방식으로 재해석한 것인데, 그 근거는 동양의 전통화론에 닿아 있다. 사형寫形과 사의寫意가 동전의 양면처럼 얽혀 있는 동양미술의 전통에서는,[36] 사물의 형태를 그리는 것이 곧 그것이 함축한 뜻을 드러내는 것이 된다. 즉 사물의 형상이 사색 혹은 정서적 조응의 계기가 되고 이러한 주관적 심상을 시각화하는 기전이 된다. 구상적 이미지와 추상적 의미는 대비적인 것이 아니라 상호보충적인 것인데, 따라서 동양 전통회화에서는 항상 사

36) 葛路(1980), 『中國繪畫理論史』(강관식 옮김), 미진사, 1997 참조. 특히 形似와 神似의 관계를 논한 pp. 196~214 참조.

물의 형태가 드러날 뿐 아니라 그 형태는 단순한 물적 형상을 넘어 심적 내용을 시각화한 것으로 이해된다. 석도石濤, 1641~1720?가 말한 "닮지 않은 닮음不似之似"[37]에 상응하는 그것은 구상이자 추상인 회화, 혹은 추상적 의도를 드러내기 위한 구상회화로 볼 수 있을 것이다. 외견상 구상적 요소와 추상적 형식이 병존하는 김환기의 그림은 이렇게 두 양식이 융합된, 혹은 그러한 구분을 초월한 전통화론에서 그 미학적 근거를 찾을 수 있다.

김환기가 프랑스에 체류한 1950년대 말 그곳에서는 앵포르멜 추상미술이 지배적인 경향으로 회자되고 있었다. 그러나 그는 추상미술로 선회하지 않았는데, 이는 그의 전통의식을 확인하게 한다. 그의 그림에 구상적 이미지와 추상적 양식이 병존하는 것은 당대 최신 경향을 미처 따라가지 못해서가 아니라 그 출발점 자체가 다르기 때문이다. 따라서 그의 그림을 흔히 지칭하는 '반半추상'이라는 말은 이분법적 시각이 적용된 잘못된 용어다. 그의 그림은 반만 추상인 미술이 아니라 애초부터 구상과 추상의 구분을 벗어나 있는 '또 다른' 종류의 미술이다.

기하학적 구조와 비정형의 공존

김환기 작품에는 이처럼 구상과 추상의 요소들이 병존할 뿐 아니라 양식상으로도 기하학적 구조와 비정형이 공존한다. 전체 화면이 원근감이 없는 평탄한 색면 구성으로 나타나면서도 세부적으로는 얼룩과 재질감이 드러나며, 화면을 구획하거나 형상의 윤곽을 두른 선 또한 형상과 배경을 구분하면서도 다양한 편차를 함축한다. 화면을 명확한 구

37) 石濤, 『大滌子題畫詩跋』을 葛路(1980), p. 436에서 재인용.

조로 드러내려는 '구성'의 의도와 화면을 통해 작가의 내면을 드러내려는 '표현'의 의지가 교차하는 것인데, 따라서 그의 화면은 논리적으로 구축된 객관적 실체이자 정서적으로 표현된 주관적 상징물이 된다. 서양 미술사에서는 주로 대립적인 것으로 분류되어온 주지적 양식과 주정적 양식이 만나고 있는 것이다.

서양 미술사에서는 이 두 양식이 각각 선과 색채로 표상되어왔다. 하인리히 뵐플린Heinrich Wölfflin, 1864~1945의 분류가 그 전형으로, 그는 미술사 전체를 선적인 양식linear style과 채색적 양식painterly style이라는 대비되는 양식들이 번갈아 나타나는 과정으로 해석하였다.[38] 이러한 이분법은 이후 추상미술에도 적용되어 기하학적 추상미술과 비정형 추상미술의 대비로 그 역사가 기술되어 왔으며, 또한 이러한 이분법적 시각이 그 역사를 만들어온 것도 사실이다. 이분법은 주류미술사의 전제이자 효과이기도 한 것인데, 특히 제2차 세계대전 이후 앵포르멜 미술가들과 비평가들이 기하학적 추상미술에 대하여 노골적인 공격을 시도한 것은 그 단적인 예가 될 것이다.[39]

선과 색채, 어느 한쪽으로도 치우치지 않는 김환기의 화면은 이러한 이분법적 시선을 벗어난다. 그뿐만 아니라 선은 구조, 색채는 표현이라는 등식 또한 벗어난다. 그의 선은 사물의 형상을 묘사하거나 화면을 구성하는 기능과 함께, 그리는 순간의 손의 움직임을 드러냄으로써 표현적 효과를 동시에 수행한다. 색채 또한 대상의 색채를 재현하거나 구성상의 조화를 위해 선택된 것이면서, 한편으로는 상징적인 의미나 모종의 감성

38) Heinrich Wölfflin(1915), *Principles of Art History: The Problem of the Development of Style in Later Art*(trans. M. D. Hottinger), Dover Publications, 1929, pp. 18~72 참조.

39) George Mathieu, *De la Révolte à la Renaissance: Au-delà du Tachisme*, Gallimard, 1972, pp. 33~74 참조. 이 책에서 조르주 마티유는 1947~51년의 시기를 "반(反)기하학적 공격의 시기(l'offensive antigéométrique)"라고 명명하였다.

2-18 김환기,
〈영원의 노래〉, 1957,
캔버스에 유채,
162×129.5,
삼성미술관 리움.

을 표현하려는 의도를 함축한다. 예컨대 푸른색은 하늘이나 바다의 색채
이자 자연 혹은 무한의 세계 혹은 그런 세계에 대한 동경을 표상한다.

형태 간의 관계와 배열의 방법에 있어서도 구성과 표현의 의도가 교차
한다. 유사한 형태 단위들을 적절히 배치하는 방법은 구성상의 균형을
만들어내고,[2-18] 같은 형태를 중첩하는 방법은 원근법적 공간효과를 연
출한다.[2-19] 한편, 형태의 극단적인 확대와 축소 혹은 단순화, 원근법을
벗어난 배치방법 등은 작가의 주관적인 의도를 드러낸다. 또한, 한 가지
의 배열방법이 서로 다른 효과를 만들어내기도 한다. 예컨대, 곡선의 중
첩은 원근법적 깊이를 만들어내는 동시에 자연스러운 필치를 반복하는
작가의 심리적 내면을 드러내는 통로가 된다. 다양한 색면들의 배열 또
한 풍경을 재현하고 화면을 구성하는 요소인 동시에 그 표면 질감이나

2-19 김환기,
〈산〉, 1955,
캔버스에 유채,
65×80, 개인 소장.

크기의 관계를 통해 주관적인 심상을 드러내는 기호가 되기도 한다.

이처럼 서양 주류미술사의 양식상의 이분법을 벗어나 있는 김환기의 그림은 동양의 전통문화에서 그 맥을 찾을 수 있다. 문자향文字香과 서권기書券氣를 강조한 김정희의 말처럼,[40] 그림을 그리는 것이 정신 수양의 한 통로가 되는 문인문화에서는 글과 그림, 학문과 예술, 지성과 감성이 다른 것이 아니다. 이들은 모두 자연을 통해 만난다. 모든 것이 자연의 법칙, 즉 '기氣'에 자신을 조응하는 길인데, 따라서 그림도 명증한 깨달음에 이르는 길이자 주관적 심상을 표출하는 길로 이해된다.[41] 단숨에 그려진 우연적 필치가 기실 긴 수양의 과정이 농축된 절제된 정신성의 현현이 되는 것이다.

김환기의 그림은 문인문화의 전통에 닿아 있는 것인데, 무엇보다도

40) "가슴 속에 문자향과 서권기가 있지 않으면 그것이 손가락 끝에 드러나 피어날 수 없다." 金正喜, 『秋史集』을 최병식, 『동양회화미학: 수묵미학의 형성과 전개』, 동문선, 1994, p. 89에서 재인용.
41) 앞 책, pp. 83~91 참조.

2-20 정선, 〈금강내산총도〉
(『신묘년 풍악도첩』 중),
1711, 비단에 담채,
35.9×37, 국립중앙박물관.

그의 화면에서 추적할 수 있는 문인화의 소재와 형식이 그 증거다. 부감
시점으로 그린 산수화,[2-19, 2-20] 축약된 형태의 도자기와 꽃가지를 평면
위에 배치한 기명절지도[2-21, 2-22] 등이 그 예다. 드물지만 글씨가 쓰인
경우는 시·서·화 일치라는 문인정신이 구체화된 예다.[42] 서정주의 시
를 화제畵題로 쓴 〈항아리와 시〉1954[2-23]가 그 예로, 여기서 그림과 시는
의미를 나눈다. "많은 꽃과 향기들이 담겼다가 븨여[비어]진 항아리"에
시인의 마음을 비유한 시의 내용을 항아리와 매화, 나는 나비들의 형상
을 통해 시각화한 것이다. 송대 소식蘇軾, 1037~1101의 표현처럼, "시 가
운데 그림이 있고… 그림 가운데 시가 있는" 것이다.[43] 특히 그의 그림

42) 김현숙(2001), pp. 179~180 참조. 그의 표지화도 그림과 글이 병치된 그림의 한 예로
들 수 있다. 『현대문학』이나 『현대문학선집』 『학풍』 등의 표지화가 그 예인데, 이는
글이 쓰인 그림이라는 의미를 넘어 문학에 대한 작가의 관심, 즉 그의 문인적인 면모
를 드러내는 한 단서가 될 것이다.

43) 소식은 왕유의 시와 그림을 이렇게 묘사하였다. 蘇軾,「書摩詰藍田煙雨圖」,『東坡題
跋』卷5를 葛路(1980), p. 217에서 재인용.

2-21 김환기, 〈매화와 항아리〉,
1957, 캔버스에 유채, 53×37.
2-22 장승업, 〈기명절지도〉
(8첩병풍 중 1폭), 조선 19세기,
종이에 수묵담채, 134×33,
개인 소장.

에서 모든 소재들을 넘나드는 검은 선은 사군자와 서예를 통괄하는 문
인화의 검은 필치에 상응한다.[2-24] "글씨와 그림이라는 것이 그 두 끝을
갖추고 있지만 그 공功은 일체이다"[44]라는 석도의 일획론이 이 현대화
가의 그림에도 적용될 수 있는 것이다. 사물의 형상과 작가 자신의 심상
을 넘나드는 그 선은 객관과 주관의 세계를 아우르는 문인의 필선을 현
대화한 것에 다름 아니다.

절제되면서도 자연스러운 그 선처럼, 김환기의 그림은 명확한 구조
와 비정형 모두를 포괄한다. 이는 이러한 대비적 형식들을 한꺼번에 경
험하고 수용한 제3세계 화가의 문화지정학적 위치를 드러낸다. 그러나
그의 그림을 이 둘의 단순한 병존 이상의 의미로 읽게 하는 근거는 무엇
보다도 그에게 의식적, 무의식적으로 전수된 문화적 혈통에 있다. 이질
적 형식들이 대립하기보다 상생하는 그의 그림은 "법이 없으면서도 법

44) 石濤, 『畫語』를 앞 책, p. 423에서 재인용.

2-23 김환기, 〈항아리와 시〉, 1954, 캔버스에 유채, 81×110, 개인 소장.
2-24 조희룡, 〈홍매도대련〉(부분), 조선 19세기, 종이에 수묵담채,
120.7×30.2(전체), 개인 소장.

이 있어야 곧 지극한 법"[45]이라는 석도의 이론으로 설명이 가능하다. 이런 점에서 그의 그림은 외부의 다양한 영향들을 전통문화를 통해 재해석한 결과물로 보아야 한다. 그는 수동적인 수용자를 넘어선 능동적인 번역자였던 것이다.

* * *

김환기가 1950년대 전반기에 사용한 성북동 작업실의 사진은 근대기한 서양화가의 그림에 교차하는 다양한 맥락을 예시한다.[2-25] 고가구와 전통도자기, 이젤과 서양의 화구들이 놓인 그 공간은 동서고금을 가로지르는 화가의 문화지정학적 위치를 드러낸다. 또한 이젤 위에 놓인 그의 그림들은 이러한 위치를 도해한 것처럼 보인다. 서양화 재료와 양식으로 그려진 한국의 도자기와 매화 그리고 한국의 고건축이 있는 자연풍경은, 바로 그 그림들이 놓인 공간처럼, 전통에 대한 자의식과 외래의 선진문화가 교차하는 근대기 우리 문화의 현장을 생생하게 증언한다. 그것은 당대의 문화지형도인 것이다.

이 그림들이 예시하는 것처럼, 김환기의 전반기 그림들에는 한국의 전통기물과 자연풍경이라는 정체성의 기호와 모던하고 인공적인 양식이라는 근대성의 기호가 공존한다. 그 양식 또한 구상적 이미지와 추상적 구성, 기하학적 구조와 비정형의 필치와 재질감 모두를 포괄한다. 그의 그림은 자국의 전통문화와 함께 선진제국의 미술사적 소산들에 동시에 노출된 제3세계 화가의 위치를 드러내는 시각적 지표인 것이다.

45) 石濤, 『苦孤和尙畵語錄』을 앞 책, p. 430에서 재인용.

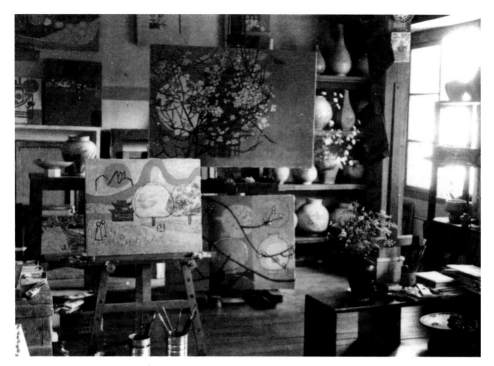

2-25 김환기의 성북동 작업실, 1955.

더불어, 모든 것을 아우르는 그의 그림은 '포용inclusion'의 원리를 드러내는 지표이기도 하다. 열등한 것을 소거하는 '배제exclusion'의 논리 혹은 우월한 것으로 환원하는 '통합integration'의 논리를 벗어난 그것은 서구 근대의 이분법적 사유방식을 벗어난 지점을 지시한다. 그것은 동양 전통문화의 근간인 소위 "전일적인 세계관wholistic worldview"46)의 회화적 구현이다. 그의 그림은 밖으로부터 주어진 영향들을 자신의 뿌리를 통해 새롭게 번안한, 문화의 능동적 수용의 한 예가 될 것이다.

이런 점에서 그의 그림은 호미 바바가 강조한 문화의 혼성성hybridity

46) 물리학자 카프라는 '근대 이후'를 지향하는 당대 물리학의 새로운 관점을 동양사상과의 접점에서 발견하였다. 세계를 분리된 부분들의 집합체가 아닌 상호의존적인 관계의 그 물망으로 보는 전일적인 관점(wholistic worldview)이 그것이다. 프리초프 카프라(1975), 『현대물리학과 동양사상』(이성범, 김용정 옮김), 범양사, 1989, pp. 353~363 참조.

을 보여주는 좋은 범례다. 바바는 서로 다른 문화들이 만나고 상호작용하는 "제3의 공간the third space"을 주목하고 사실상 모든 문화적 생산물은 이러한 공간에서 만들어지는 혼성물이라는 것을 밝히면서, 그러한 혼성성을 적극적으로 받아들일 것을 제안하였다. 이러한 바바의 이론을 김환기는 이미 오래 전에 그림을 통해 예시한 셈이다. 서로 다른 차이들 그리고 그것들 간의 관계를 드러내는 그의 그림은 문화의 의미를 제3의 공간, 즉 "사이the in-between"의 공간에 두고자 한 바바의 이론[47]을 시각적으로 도해하는 셈이다. 그의 그림은 제3의 공간에서 만들어진 '제3의 미술'의 전형이다.

서양 주류미술의 소재와 형식들을 동양 전통미술의 토양에서 키워낸 김환기의 그림은 그 둘의 '사이'를, 즉 그 차이들과 그것들이 상호작용하는 과정을 드러낸다. 그것은 동양과 서양의 사이뿐 아니라 동양주의와 옥시덴탈리즘의 사이를 예시한다. 외래의 영향이 동시다발적으로 들어오는 근대기 공간에서 자국의 전통을 지키려는 동양주의와 서구의 영향들을 근대화의 통로로 수용하려는 옥시덴탈리즘 사이에서 나름의 해결책을 찾아온 과정을 그의 그림에서 추적할 수 있는 것이다. 그에게 동양주의는 옥시덴탈리즘에 대한 하나의 반응이고 옥시덴탈리즘 또한 동양주의의 다른 얼굴이었던 셈이다.

이렇게 서로 다른 의도들을 포용하고 또한 교응하게 하면서 자신만의 그림을 만들어온 과정, 그것이 김환기의 작업 여정이다. 이후 뉴욕 시기의 작업 또한 형식만 바뀌었을 뿐이지 크게 다르지 않다. 김환기 예술의 진정한 정체성은 이러한 이른바 '사이의 미학'에 있다. 그것은 문자 그대로의 '자연自然'의 미학이다. 그는 자연을 그렸을 뿐 아니라 자

47) Homi K. Bhabha(1988), "Cultural Diversity and Cultural Differences", *The Post-colonial Studies Reader*(eds. Bill Ashcroft et al.), Routledge, 1995, pp. 206~209.

연의 원리를 작업을 통해 실천한, 진정한 '자연주의자'였다. 삶을 마감하기 1년 전 그가 남긴 말처럼, 그에게 미술은 "하늘, 바다, 산, 바위처럼 있는"[48] 것이었다.

48) 김환기의 1973년 10월 8일의 일기: 김향안(1989), p. 97.

3 근원적인 세계를 향한 이상주의
권진규의 먼 시선

 20세기 초부터 시작된 한국 조각의 근대화는 다른 영역과 마찬가지로 외래문화를 수용하는 과정을 통해 이루어졌다. 불상조각이 중심이 되어온 한국의 조각은 당시 세계미술의 주류였던 프랑스 경향을 습득함으로써 양식과 재료, 기법 면에서 당대성에 접근할 수 있었다. 이는 우리 미술의 제3세계로서의 문화적 위치가 만든 자연스러운 현상이었는데, 특히 일제강점기라는 상황에 있었던 만큼 이러한 수용 과정은 일본을 통해 이루어졌다. 일본을 거쳐 서구양식을 받아들임으로써 한국의 조각은 전 세계적인 미술사의 조류에 진입할 수 있었던 것이다.

 한편, 이런 과정은 정체성에 대한 인식을 수반하거나 견인하였다. 외래문화를 수용하되 그 동기로서 자국의 문화정체성에 대한 의지가 전제되었고, 수용 과정에서 그러한 의지는 더욱 의식화되었다. 당대성의 확보는 자국의 문화를 새롭게 세우려는 것이지 이를 타자의 문화로 대치하려는 것이 아니라는 명분이 강조되었던 것이다. 이러한 정체성의식은 식민지 시대를 겪은 근대 한국에서는 더 절실한 문제로 부각되었다.

 당대성과 정체성이라는, 표면상 대치되는 것처럼 보이는 이 두 목표가 한국 조각의 근대화를 이끌어온 두 축인데, 권진규1922~73의 작업은 이를 선명하게 드러내는 예들 가운데 하나다. 그는 서구의 기법을 습득하고 그 양식을 실험하면서도 외래문화의 수용에 대해 비판적인 시각

의 고삐를 놓지 않은 조각가의 전형이다. 길지 않은 그의 작업 여정은 당대적인 양식을 세우려는 목표와 자신의 정체성을 찾아내고 보존하려는 의지라는 이율배반적인 사항들을 하나의 작업으로 융합해온 과정에 다름 아니었다.

"권진규는 20세기 중엽 한국 조소예술의 역사를 바꿔놓았다"[1]라는 최열의 평가는 이런 의미에서 주목할 만하다. 그의 작업은 한국 근대조각의 역사를 농축해놓은 것이자 나름의 방법으로 그 과제를 성취할 수 있는 길을 제시한 것이다. 주로 1960년대에 집중된 그의 작업은 근대기의 과제를 이어받으면서도 1960년대를 기점으로 전개되기 시작한 현대조각의 계기를 만들어냈다. 그러나 그동안의 연구는 이러한 측면을 깊이 다루지 않았다. 《비운의 조각가》[2]라는 어느 전시의 제목처럼, 51세라는 이른 나이에 자살로 생을 마감한 한 예술가의 비극적인 결말에 관심이 집중된 나머지, 막상 작품에 대해서는 충분한 연구가 이루어지지 않은 상태다. 이 글에서는 그의 삶이 아닌 작품을 주요 연구 대상으로 삼아 그의 예술적인 의도와 성과를 추적하고자 한다. 한 제3세계 미술가가 교육을 통해 습득한 외래양식과 본성적으로 추구한 정체성을 어떻게 통합해나갔는지를 작품을 통해 살펴보고자 하는 것이다.

나는 권진규가 이와 같은 과제를 풀어가게 한 동인으로 예술과 삶에 대한 그의 '시선'을 주목한다. 자소상을 포함한 그의 인물상들의 시선이 드러내듯이, 그의 시선은 먼 곳, 즉 현실 너머의 근원적인 세계를 향해 있었다. 세계의 원형 혹은 삶의 본질을 향한 이러한 시선이 이질적이고 일시적인 것들을 통합하려는 의지로 그리고 그 결과로서의 조형물로 구현된 것이다. 그는 짧은 작업경력에도 불구하고 왕성한 예술적 호

1) 최열, 「잃어버린 전설, 권진규」, 『권진규』(전시도록), 가나아트, 2003, p. 55.
2) 『비운의 조각가: 권진규 회고전』(전시도록), 호암갤러리, 1988.

기심으로 고전주의에서 근대양식에 이르는 서구 조각의 역사와 동시대의 다양한 양식들 그리고 동서양을 막론한 고대문명의 소산들을 섭렵하였다. 이와 같은 다양한 영향원이 권진규만의 것이자 만인이 공감하는 형상으로 주조된 것은 무엇보다도 근원적인 세계에 대한 작가의 염원과 탐구에 근거한 것이다.

현실 너머를 바라보는 그의 시선은 그가 겪은 현실에서 기인한다. 그의 개인적 삶 뿐 아니라 시대적, 사회적 정황이 그의 시선에 얽혀 있는 것이다. 그의 주요 작품이 탄생하는 1950년대 말에서 1970년대 초에 이르는 시기는 일제강점기와 6·25전쟁을 겪은 이후로 절망과 희망이 공존하던 시기였는데, 이러한 당대 현실에 대한 예술가의 성찰이 그런 현실을 넘어서는 이상의 제시에 이르게 한 것이다. 따라서 권진규의 작품에 흐르는 이러한 이상주의적 시선을 밝히는 것은 그의 전 작업을 통괄하는 일관된 조형의지를 규명하는 일이 될 뿐 아니라, 예술작품과 그것이 속한 사회적, 역사적 맥락의 관계를 확인하는 일이 될 것이다.

한국 근·현대조각의 전개과정과 권진규의 작업

한국 근대조각의 역사는 주로 일본을 통한 서구양식의 수용 과정으로 이루어졌다. 그 시작을 알린 조각가는 김복진1901~40으로서, 그는 1920년에 도쿄미술학교 조각과에 입학하면서 고전주의와 사실주의양식을 배우고 이를 작업에 적용하였다.[3-1] 그는 1923년 일시 귀국해 '토월미술연구회'[3)]를 조직하였고 1925년 완전히 귀국한 후에는 이런 양

3) 1922년 도쿄에서 그는 동료들과 공연단체 토월회(土月會)를 조직하였는데, 1923년 일시 귀국해 연관 단체로 토월미술연구회를 조직하였으며, 이 연구회를 주축으로 YMCA 정측강습원에 미술연구소를 개설하고 제자들을 가르쳤다.

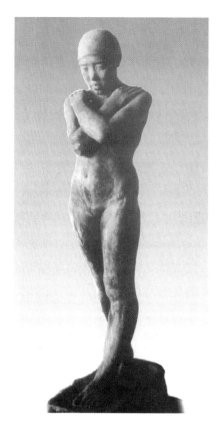

3-1 김복진, 〈여인 입상〉, 1924, 석고, 소실.

식들을 후배들에게 가르쳤는데, 김경승1915~92, 김종영1915~82, 윤승욱
1915~50, 윤효중1917~67 등이 그의 제자들이다. 이들은 해방과 함께 설
립된 이화여자대학교, 서울대학교, 홍익대학교에서 후학을 양성하며
한국의 당대 조각을 이끌어간다. 이들이 모두 일본에서 유학한 조각가
라는 점은 해방 이후에도 우리 조각이 일본 중심의 문화권에서 한동안
벗어나지 못하였던 현실을 보여준다. 1946년에는 '조선조각가협회'가
결성되었으나 별 성과 없이 해체되고 1949년에는 국전에 조각부가 창
설되었으나 오랫동안 보수적인 색채를 벗지 못하였던 점이 그 증거다.

 한국의 조각가들이 일본을 거치지 않고 세계적인 주류양식을 직접
수용하기 시작한 것은 6·25전쟁 이후다. 미군정기였던 1957년에《미국
현대 회화·조각 8인 작가전》1957. 4. 9~21, 덕수궁 국립박물관[4]을 통해 데이

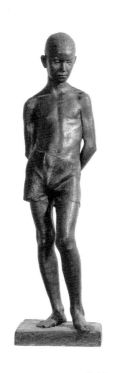

3-2 김경승, 〈소년입상〉, 1943, 청동, 149×38×41, 국립현대미술관.
3-3 윤효중, 〈사과를 든 모녀상〉, 1940년대, 나무, 168.5×105×68, 서울대학교미술관.

비드 헤어David Hare, 1917~92나 세이무어 립튼Seymour Lipton, 1903~86 같은
모더니즘 조각가들의 작품 실견實見이 가능하였고, 1958년에는 조선일
보가 주최한 《현대작가초대미술전》에 조각부가 신설되면서 조각의 모
더니즘 또한 미술사의 화두로 부상한다. 이러한 조각의 현대화는 주로
추상양식의 실험과 새로운 재료와 기법의 탐구로 나타났다. 특히 금속
을 이용한 용접조각은 과학기술문명 시대를 반영하는 혁신적인 기법으
로, 조각의 현대성을 의미하는 기호가 되었다.

4) 이들 조각가들 외에도 마크 토비(Mark Tobey, 1890~1976), 모리스 그레이브스 (Morris
 Graves, 1910~2001), 케네스 칼라한(Kenneth Callahan, 1905~86), 가이 앤더슨(Guy
 Anderson, 1906~98), 에지오 마티넬리(Ezio Martinelli, 1913~80), 리스 카판(Rhys
 Caparn, 1909~97) 등이 포함되어 있었다.

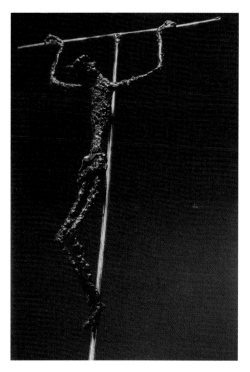

3-4 김세중, 〈콜롬바와 아그네스〉, 1954, 청동, 181×103.4×34.7, 국립현대미술관.
3-5 송영수, 〈십자고상〉, 1964, 청동, 90×32×16, 개인 소장.

　30여 년의 짧은 기간 동안 몇백 년에 이르는 서구 조각의 역사가 한 꺼번에 수용된 것인데, 따라서 1960년대 중엽까지 한국 조각은 고전주 의에서 추상조각에 이르는 다양한 경향들이 빠르게 중첩되면서 공존하 는 양상으로 나타난다. 김경승,[3-2] 윤효중[3-3]의 고전주의 혹은 사실주의 조각과 김세중$_{1928~86}$[3-4]이나 송영수$_{1930~70}$[3-5]의 표현주의조각, 김종 영[3-6]이나 김정숙$_{1917~91}$[3-7]의 추상조각 등이 그 예다.

　이러한 한국 조각의 근대화 과정을 들여다보면, 당대 주류양식의 수 용과 민족적 정체성의 보존이라는 모순적인 목표들이 경합하고 화해하 는 과정이 드러난다. 김복진은 서구양식의 조각을 시도하면서도 불상 을 제작하였으며 김경승의 사실주의조각은 한국적 소재나 한국 민중의 모습에 집중된 것이었다. 윤승욱과 윤효중의 한복 입은 여인상 또한 한

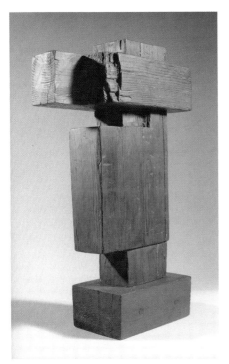
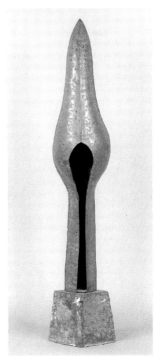

3-6 김종영, 〈작품65-2〉, 1965, 나무, 64×36×16, 김종영미술관.
3-7 김정숙, 〈무제〉, 1962년경, 청동, 93×13.7×14.8, 유족 소장.

국적인 소재를 서구양식에 담으려는 의지의 소산이었다. '불각不刻의 미'라는 동양적 예술관을 바탕으로 전개된 김종영의 추상조각은 당대성과 정체성이라는 과제가 추상형식을 통해 만난 사례로 볼 수 있다.

권진규가 일본 유학을 마치고 귀국한 것은 1959년으로, 이후 그의 작업은 이처럼 다양한 경향들이 공존하는 상황에서 자신만의 준거를 찾는 일에서부터 시작된다. 그는 20세 때인 1942년에 도일渡日하여 사설 미술강습소에서 미술수업을 받은 일이 있으나 2년 후에 귀국하게 되고, 조각을 본격적으로 공부한 것은 1948년 다시 도일하여 다음 해 입학한 무사시노 미술학교 조각과1949~53와 연구과1953~56에서의 수업을 통해서였다. 여기서 그는 스승 시미즈 다카시淸水多嘉示, 1897~1981가 사사하였던 앙투안 부르델Antoine Bourdelle, 1861~1929과 한편으로는 오귀스트

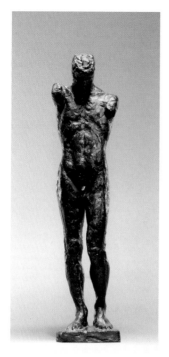
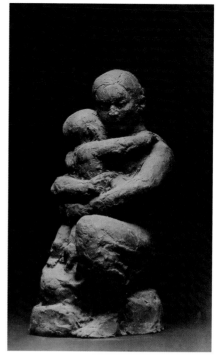

3-8 권진규, 〈남자입상〉, 1953년경, 청동, 49.5×12×11.1, 가사이 도모.
3-9 권진규, 〈모자상〉, 1960년대, 테라코타, 29×13×16, 개인 소장.

로댕Auguste Rodin,1840~1917의 영향을 반영하는 작품들을 제작하였다.[3-8] 수업기인 이 시기에도 그는 《이과전》에서 매년1952~55 수상할 정도로 뛰어난 기량을 보였다. 그러나 그의 조각가로서의 정체성이 드러난 것은 귀국 이후다. 그는 동선동에 가마를 갖춘 작업실을 마련하고 테라코타 기법에 집중하면서 자신만의 양식을 모색해갔다.[3-9]

권진규는 귀국 후 6년이 지난 1965년에야 첫 개인전수화랑 초대전, 신문회관을 열었다. 이는 한국 최초의 테라코타 전시로 그에게 '테라코타 조각가'라는 타이틀이 붙는 계기가 되었으나 이 전시에 대한 미술계의 평가는 냉담했다. 오히려 1968년 도쿄 니혼바시화랑에서 연 개인전이 더 주목받았고, 화랑 주인이 그를 적극적으로 지원하겠다는 의지를 밝히기도 했다. 그러나 그는 여러 가지 정황으로 한국으로 돌아와 작업을 지

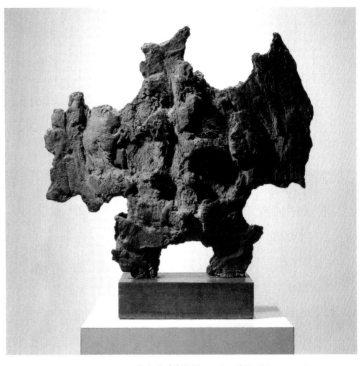

3-10 최만린, 〈원(圓)〉, 1969, 청동, 64×72×15.

속하였는데, 당시 그의 작업은 최신 실험을 시도하거나 이미 미술계에
자리 잡은 작가들의 그늘에 가려질 수밖에 없었다. 특히 1960년대 중엽
이후에는 이른바 앵포르멜 열풍에서 조각도 예외가 아니었으며,[3-10] 다
다나 팝아트의 영향을 반영하는 오브제 작업 혹은 미니멀리즘이나 개
념미술에 상응하는 경향들이 뒤를 이었다. 이런 상황에서 "한국에서 리
얼리즘을 정립하고 싶다"[5]는 권진규의 의도가 주목받기는 쉬운 일이
아니었다. 당시 명동화랑 대표 김문호의 날카로운 감식안이 없었다면
생애 마지막 개인전[1971]도 불가능하였을 것이다. 이 전시에는 많은 미
술가들과 미술계 인사들이 다녀간 것으로 알려져 있으나 정작 가시적

5) 권진규(대담), 「건칠전 준비 중인 조각가 권진규씨: 한국에서 리얼리즘 정립하고 싶
다」, 『조선일보』, 1971. 6. 20, p. 5.

인 평가나 작품의 판매로 이어지지는 못했다.

권진규는 이런 어려움 속에서도 새로운 재료와 기법을 연구하고 다양한 양식을 실험하였다. 특히 귀국 후에는 돌이나 청동을 사용한 기존 작업에서 벗어나 테라코타나 건칠乾漆작업에 집중하게 되고 부조도 제작하게 된다. 양식적으로도 동서고금을 아우르는 영향원들을 섭렵하는 동시에 이들을 리얼리즘을 향한 의지로 수렴하였다. 그에게 리얼리즘은 작품의 형식뿐 아니라 내용을 아우르는 것이었다. 즉 리얼리티를 충실하게 묘사하는 것을 넘어 리얼리티의 근원을 제시하는 것이 그의 궁극적인 목표였는데, 그는 그것을 문명의 시원 혹은 물질 너머 절대정신의 영역에서 발견하였다.

자신만의 리얼리즘을 모색함으로써 권진규는 당대 한국 조각의 과제에 대한 하나의 해법을 제안한 셈이다. 문화의 원천에 뿌리박으면서도 궁극적 비전을 제시하는 자신의 조각을 통해 그는 한국에서 리얼리즘을 정립할 수 있는 길을 예시하였다. 과거와 현재, 현세와 내세를 아우르는 그의 리얼리즘은 전통과 현대를 가로지르며 구상조각의 새로운 의미를 제시하기에 충분한 것이었다. 그런 면에서, "한국 조각사에서 김복진이 전통과 근대를 잇는 동시에 근대조각의 시발점이었다면, 권진규는 근대와 현대의 가교로서 현대조각의 시발점이라고 할 수 있"[6]다는 김이순의 언급은 매우 적절한 평가다. 권진규는 한국 현대조각사에서 하나의 전환점을 제시한 조각가로 주목받아야 한다.

6) 김이순, 조은정(대담), 「좌담: 권진규의 예술과 삶」, 『권진규』(전시도록), 가나아트, 2003, p. 145.

문명의 시원 혹은 원초적 자연을 향한 시선

권진규에게 근원적 세계는 무엇보다도 문명의 때를 입기 전, 즉 시간적으로 먼 과거에 있다. 유준상의 표현처럼, 그의 조각은 "우리 의식의 심층부에 잠재하는 옛날을 일깨워준다."[7] 그의 작업은 전반적으로 복고주의 혹은 원시주의의 경향을 보이는데, 그가 외래영향이 들어오기 이전의 우리 전통문화를 높이 평가한 것도 이런 태도에서 기인한 것이다.

"한국에서 리얼리즘을 정립하고 싶습니다. 만물에는 구조가 있읍[습]니다. 한국 조각에는 그 구조에 대한 근본 탐구가 결여돼 있읍[습]니다. 우리의 조각은 신라 때 위대했고 고려 때 정지했고 조선조 때는 바로크화裝飾化 했읍[습]니다. 지금의 조각은 외국 작품의 모방을 하게 되어 사실寫實을 완전히 망각하고 있읍[습]니다. 학생들이 불쌍합니다."[8]

김이순도 지적했듯이 이 말은 단순히 한국적 리얼리즘을 정립하겠다는 의지의 표명 이상의 의미를 함축한다.[9] 그에게 리얼리즘은 사물을 정확하게 묘사하는 것을 넘어서 만물의 근원으로, 역사의 시원으로 돌아가는 것이었다. 그가 외래양식을 무비판적으로 수용하는 "자기상실자"를 경계한 것도[10] 특정한 민족주의 의식을 강조한 것이라기보다 인

7) 유준상, 「권진규의 적멸(寂滅 닐바나)」, 『권진규』(전시도록), 가나아트, 2003, p. 18.
8) 권진규(대담, 1971), p. 5.
9) 김이순, 「순수성과 영원성을 빚어낸 조각가 권진규」, 『시대의 눈』(권행가 외 지음), 학고재, 2011, p. 172.
10) 권옥연, 「'예술장이' 진규아저씨」, 『비운의 조각가: 권진규 회고전』(전시도록), 호암

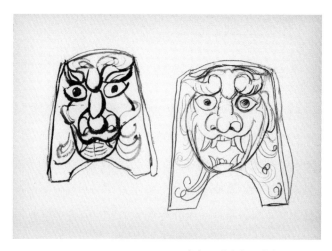

3-11 권진규, 귀면와 스케치,
1967년경, 종이에 펜, 개인 소장.

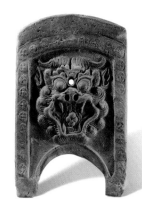

〈귀면와〉, 통일신라시대 7~10세기, 토제,
35.2×23.5, 국립중앙박물관.

류 문명의 본질, 즉 자신의 근원을 인식해야 한다는 의미에서였다. 그가
신라 토우나 귀면와鬼面瓦,[3-11] 제기와 가구장식 등을 스케치하면서 한
국의 전통문화에 관심을 보였던 것도 이런 넓은 의미로 해석해야 한다.
왕성한 실험정신으로 한국뿐 아니라 동서고금의 다양한 양식과 재료,
기법을 연구하고 스케치한 그의 행보가 그 증거다. 그는 동서양을 막론

갤러리, 1988. n.p.

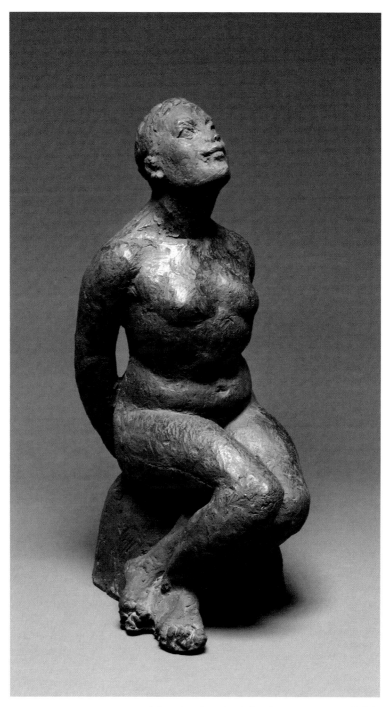

3-12 권진규, 〈포즈〉, 1967, 테라코타, 27×11.7×15.2, 한영자.

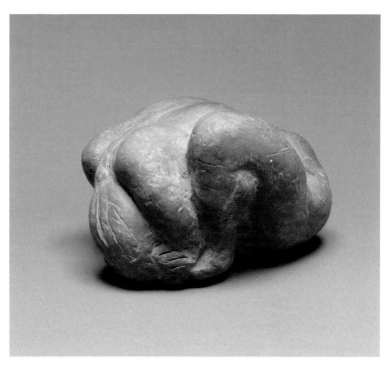

3-13 권진규, 〈웅크린 여인〉, 1969, 테라코타, 8.5×12.5×8, 국립현대미술관.

한 고대문명의 유산과 그리스, 로마의 고전조각에서 부르델, 로댕, 아메
데오 모딜리아니Amedeo Modigliani, 1884~1920, 자코모 만주Giacomo Manzu,
1908~91, 마리노 마리니Marino Marini, 1901~80 등 근·현대조각가들의 작업
과 폴 세잔Paul Cezanne, 1839~1906, 파블로 피카소Pablo Picasso, 1881~1973, 앙
리 마티스Henri Matisse, 1869~1954 등 근·현대화가들의 작업에 이르기까
지 시대와 지역을 초월한 다양한 미술사적 자료들을 탐구하였다. 그러
나 그가 결코 절충주의자로 그치지 않은 것은 문명의 원천 혹은 인간 존
재의 근원을 향한, 궁극적 의미의 리얼리즘을 견지했기 때문이다.

1959년 귀국 후부터 그가 본격적으로 만들게 되는 테라코타 조각들
은 이러한 그의 예술적 지향점이 구체적으로 발현되는 시작점을 보여
준다. 그는 일본에서도 시도한 적이 있는 테라코타 기법에 몰두하게 되
는데, 이러한 사실 자체가 이 시기에 그의 입장이 확고하게 자리 잡았음

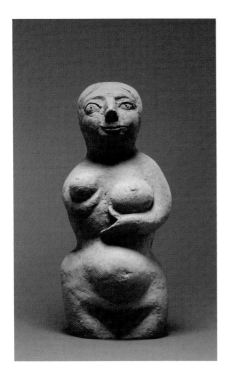
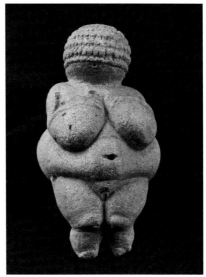

3-14 권진규, 〈아기를 안은 비너스〉,
1967, 테라코타, 60×27×23, 개인 소장.
3-15 〈빌렌도르프의 비너스(Venus of
Willendorf)〉, 기원전 30000~25000년경,
석회석, 11(높이), 비엔나 자연사박물관.

을 방증한다. 그는 인류 최초의 조각기법을 통해 조각의 원형을, 문명의 원천을 탐구하게 된 것이다.

5등신 정도의 작은 테라코타 여체상들[3-12, 3-13]은 권진규가 서구 조각사의 그늘에서 벗어났음을 단적으로 드러낸다. 서구 고전조각의 캐논을 벗어나 머리에 비해 하체가 짧은 이 여체들은 세부가 생략되고 단순한 윤곽선으로 양감이 강조되어 하나의 흙덩어리처럼 보인다. 자연 그 자체처럼 보이는 이러한 여체들은 자연의 생명력을 표상한다. 특히 〈아기를 안은 비너스〉1967[3-14]는, 제목에서도 드러나듯이, 〈빌렌도르프의 비너스〉[3-15] 같은 고대조각을 되살린 예다. 가슴과 배를 부풀려 다산성을 강조한 신체형상과 단순화되고 과장된 얼굴표정 등 형태상으로도 고대 지모신 조각을 계승한 이 조각은 생명의 근원이자 조각의 근원으로서의 여체상을 재연한 것이다.

그는 동물상도 테라코타로 만들었다. 조각의 역사에서 흔하지 않은 이러한 모티프의 확장은 대자연을 아우르는 그의 예술적 출발점을 드러낸다. 무엇보다도 그의 동물상은 자연과 문명이 만나는 지점을 표상한다. 예컨대, 다양한 재료와 양식으로 만들어진 그의 말조각들은 순수한 자연의 세계와 함께 신라 토우에서 파르테논 신전의 박공조각,3-16, 3-17, 3-18 그리고 마리니에 이르는3-19, 3-20 조각의 역사 혹은 기마민족인 한민족의 전통을 환기한다.[11] 새와 물고기의 이미지를 혼합한 〈해신〉1963 3-21 또한 자연의 이미지이자 전통건물의 치미형상이며, 구체적으로는 고구려 벽화의 주작 이미지에서 온 것이다.[12]

그의 테라코타 조각들은 무엇보다도 무덤의 부장품이나 장례 도구 등 주술적 대상으로 만들어진 고대조각의 원류에 닿아 있다. 그가 만든 귀면와나 마스크 형상의 조각3-22은 이런 고대유물을 거의 그대로 복원한 예가 될 것이다. 세부를 과감하게 생략하거나 과장하고 때로는 해학적으로 변형한 이 조각들은 신라 토우와 함께 전 세계적으로 분포해 있는 고대조각3-23을 환기하는데, 이는 그가 동서양을 초월한 문명의 시원을 작업의 출발점으로 삼았음을 다시 확인하게 한다. "마야 문화, 고구려중국동북지방의 벽화와 흡사공통된[한] 데 있다고 않이[아니]할 수가 없다"라는 그의 스케치노트3-24에서도 이런 그의 태도를 알 수 있다.

무엇보다도 테라코타라는 기법 자체가 원시적인 이미지를 효과적으로 만들어내는데, 다음과 같은 그의 말이 적절한 설명이 될 것이다.

"돌도 썩고 브론즈도 썩으나 고대의 부장품이었던 테라코타는 아이러니컬하게도 잘 썩지 않습니다. 세계 최고最古의 테라코타는 만 년

11) 김이순, 조은정(대담, 2003), pp. 126~128 참조.
12) 김이순(2011), p. 182.

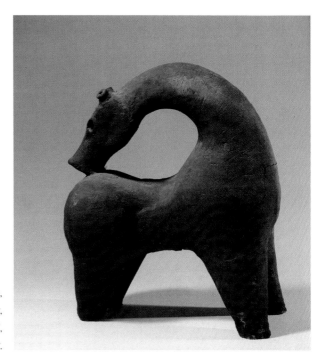

3-16 권진규, 〈말〉,
1960년대 중반,
테라코타, 36×30×17,
개인 소장.

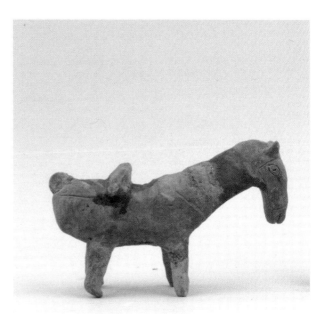

〈말 모양 토우〉,
통일신라시대 7~10세기,
경기도박물관.

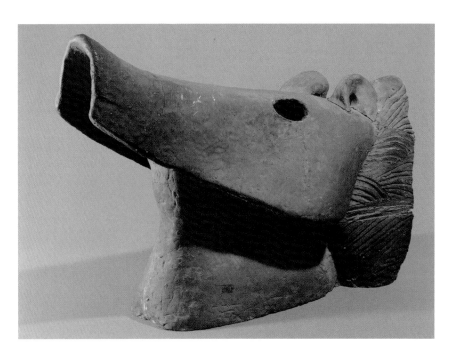

3-17 권진규, 〈마두〉, 1960년대 중엽, 테라코타, 43×65×27, 개인 소장.
3-18 권진규, 〈마두〉, 1969, 테라코타, 34×58×20, 국립현대미술관.

3-19 권진규, 〈기수〉, 1965년경, 점토, 35×36×34, 하이트문화재단.
3-20 마리노 마리니, 〈말과 기수(Horse and Rider)〉, 1951,
청동, 55.6×31.1×43.4, 허시혼미술관, 위싱턴.

3-21 권진규, 〈해신〉, 1963, 테라코타, 46×63×21, 개인 소장.
3-22 권진규, 〈얼굴〉, 1969, 테라코타, 13.5×10.1×7.2, 아트갤러리 휘목.

3-23 〈여성 누드 테라코타상〉,
기원전 600-480년경, 17.8(높이),
메트로폴리탄미술관, 뉴욕.

전 것이 있지요. 작가로서 재미있다면 불장난에서 오는 우연성을 작
품에서 기대할 수 있다는 점과 브론즈같이 결정적인 순간에 딴사람끝
손질하는 기술자에게로 가는 게 없다는 점입니다."[13]

그가 테라코타를 선택한 것은 무엇보다도 오래전부터 내려온, 영원
히 변치 않는 세계를 드러내기에 적합한 기법이기 때문이었다. 또한 조
각가의 손길이 직접적으로 구현되고 따라서 자연에서와 같은 우연적
효과를 수용할 수 있는 기법이라는 점에서였다. 그에게 테라코타는 물
과 흙, 불이라는 자연의 요소를 사용할 뿐 아니라 자연의 과정을 은유하
는 기법이었다. 그는 작업실에 가마를 설치하고 심봉 매기와 흙 반죽에
서부터 불 때기에 이르기까지 작업의 전 과정을 직접 수행하였다. 그는
장인을 자처하면서 콩알만 한 작은 점토 덩어리들을 가지고 치밀하게

13) 권진규(대담, 1971), p. 5.

3-24 권진규의 예술관이 담긴 스케치, 1964.

형상을 빚어갔으며,[14] 이러한 섬세한 촉각성을 살리기 위해 석고 틀을 만들어 형상을 다시 떠내는 방법을 주로 사용하였다. 떠낸 형상은 고온에서 초벌구이로 완성하였는데, 따라서 완성작에서는 작가의 손 움직임이 그대로 드러나고 여기에 불로 구운 흔적이 더해지면서 차가운 금속에서는 느낄 수 없는 생명의 온기가 전해지게 되었다. 제작 과정 자체

14) 권진규의 제자 김동우의 말: 박혜일, 「조각가 권진규와의 만남」, 『권진규』, 삼성문화재단, 1997, p. 217에서 재인용. 미술품 보존복원가 김겸도 유사한 말을 했다. 김겸, 「권진규 그 섬세한 숨결을 만나다」, 『미술세계』, 2017년 2월, p. 116.

가 생명창조 신화의 은유가 되는 것이다. 이런 점에서 그는 조각을 무생물에 생명을 불어넣는 행위로 본 생명주의Biomorphism의 계보를 잇는다고 할 수 있다.

건칠 또한 자연 재료와 자연적 과정을 수용한 기법으로 선택된 것이다. 건칠은 신라시대에 중국 한나라에서 우리나라로 전래된 공예기법으로, 목가구나 목공예품에 옻나무의 즙을 발라 윤기를 내고 표면을 보존하는 방법이다. 권진규는 이 기법을 조각에 응용하여 속이 빈 석고형틀 위에 옻칠액을 적신 삼베를 겹겹이 발라서 말리는 방식으로 형상을 만들어갔다. 때로는 진흙으로 만든 뼈대 위에 삼베를 감고 그 위에 옻칠액을 발라 말린 후 속의 진흙을 빼내는 방법도 사용하였다. 이런 과정을 통해 드러나는 옻나무 특유의 색감과 덧바른 옻칠액의 거친 질감은 조각을 통해 자연과 동화되고자 하는 그의 의도를 드러내기에 적절한 시각기호가 되어주었다.

한편, 그의 작업에서는 내용과 형식, 기법의 복고적 성향에도 불구하고 현대적 양식의 실험이라는 면모 또한 발견된다. 입체주의와 야수파 혹은 표현주의에서 추상미술에 이르는 서구 모더니즘에 대한 실험의 족적이 발견되는 것이다. 이는 근대화에 대한 당대 한국 미술의 요구에서 그 또한 예외가 아니었음을 드러낸다.

이런 면모는 그의 부조작품에서 더 두드러진다. 윤곽선의 단순화와 주관적 변형, 구체적 형상의 생략 등 현대적 양식실험의 면모는 환조 작품에서도 추적할 수 있지만, 부조에서 더 과감한 실험 양상 확인할 수 있다. 조각가로서 리얼리즘을 추구한 그는 회화에 가까운 부조에서 더 자유로운 실험을 시도할 수 있었던 것이다. 〈화가와 모델〉1965[3-25]에서는 주제와 형식에서 피카소의 영향을 확인할 수 있다. 〈곡마단〉1966 또한 같은 경우인데, 인체의 임의적인 변형과 강렬한 원색에서 표현주의 혹은 야수파의 세례 또한 추적할 수 있다. 한편, 〈봄〉1965[3-26]에서는 유

3-25 권진규, 〈화가와 모델〉, 1965, 테라코타에 채색, 70×100, 개인 소장.

기적인 곡선형상과 다양한 표면질감, 남관1911~90이나 이응노1904~89
의 문자추상을 연상시키는 형태들을 통해 앵포르멜 미술에 대한 실험
의 의도를 짐작할 수 있다. 유사한 예로, 〈전설〉1966³⁻²⁷에서는 다리가
달린 모종의 생명체 같은 형상이 그의 친척 권옥연1923~2011의 앵포르
멜 회화³⁻²⁸를 떠올리게 한다.[15]

그가 이런 작품들을 거의 동시에 제작했고 사실상 그의 모든 부조에
이러한 특성들이 혼재되어 있다는 사실에서, 다양한 당대 양식에 노출
된 한 제3세계 미술가의 지정학적 위치를 가늠할 수 있다. 그 또한 당대
한국의 다른 미술가들처럼 주류국가가 이끈 세계미술의 현장에 진입하
기 위해서 오랜 시간 순차적으로 진행되어온 주류양식들을 매우 빠른
기간 안에 마스터해야 했던 것이다.

권진규의 부조에서 주목할 만한 점은 이러한 모더니즘 양식들을 가로

15) 권옥연이 권진규에게 테라코타 부조작업을 권했다는 기록이 이를 뒷받침한다. 권옥
연, 「이루어지지 않은 모뉴멘트의 꿈」, 『계간미술』, 1986년 겨울, p. 81.

3-26 권진규, 〈봄〉, 1965, 테라코타에 채색, 56.5×75.8×4.6, 대백프라자갤러리.

지르는 고대문명과 전통문화를 향한 그의 궁극적 시선이다. 고대 그리스 도자화나 벽 부조를 연상하게 하는 〈악사〉$_{1964,}$[3-29] 삼국시대 귀면와를 떠올리게 하는 〈절규하는 소〉$_{1966,}$[3-30] 기하학적 구조를 빌어 한국 고건 축의 문을 형상화한 〈작품〉$_{1965}$[3-31] 등이 좋은 예다.[16] 무엇보다 테라코 타의 재질감이 환기하는 원초적인 이미지는 모던한 양식을 순수한 미적 근원의 표상으로 인식하게 한다. 그의 모더니즘 형식실험은 결국 동서고 금을 초월한 근원적인 조형 세계의 구현으로 귀결되었던 것이다.

철재, 플라스틱 등 새로운 재료들과 혁신적인 양식들이 출몰하던 당 대 조각계의 상황에서 테라코타와 건칠로 된 권진규의 구상조각들은 시대에 뒤떨어진 것처럼 보일 수 있었다. 그러나 문명의 시원을, 존재의 근원인 자연을 지향하는 그의 시선은 단순히 퇴행적 성향이나 회고적 감성에서 온 것이 아니다. 그는 뚜렷한 좌표도 없이 앞으로만 전진하는

16) 권진규는 1961년(7.7~11.30)에 남대문 보수공사에 제도사로 참여한 경험이 있다.

3-27 권진규, 〈전설〉, 1965, 테라코타에 채색, 90×68×9, 개인 소장.
3-28 권옥연, 〈신화〉, 1958, 116×62, 캔버스에 유채, 유족 소장.

3-29 권진규, 〈악사〉, 1964, 테라코타에 채색, 68×94×9, 김진.
3-30 권진규, 〈절규하는 소〉, 1966, 테라코타에 채색, 68×94×8, 개인 소장.

3-31 권진규, 〈작품〉, 1965, 테라코타에 채색, 92×68×4.5, 개인 소장.

산업문명과 도시화 그리고 그것이 가져올 인류 파멸의 위기 앞에서, 문명의 시원을 환기하는 형상, 자연재료와 생명현상을 환기하는 기법을 통해 일종의 대안적 세계를 제시하였다. 그에게 문명의 위기를 극복하는 길은 그 위기가 오기 이전을 되돌아보는 시선에 있었던 것이다.

물질 너머 절대정신의 세계를 향한 시선

권진규의 시선은 시간적으로는 먼 과거를, 공간적으로는 먼 피안을 향한 것이었다. 그에게 근원적인 세계는 물질적인 현실 너머의 순수한 정신의 세계였고 따라서 그의 작업은, 박혜일의 표현처럼, "정신이 비비고 들어설 장소를 탐색하는 집요한 방황이며 또한 모험이었다."[17] 그에게 예술의 목표는 보이지 않는 절대정신의 경지를 보이게 하는 것이었다.

이러한 그의 예술적 비전은 무엇보다도 그의 초상조각들을 통해 드러난다. 주로 지인들을 모델로 만들어낸 이 조각들은 구체적인 인물이자 보편적인 인간상이다. 마치 성상처럼 정면상으로 제시되는 이 인물들은 세속을 초월한 궁극의 세계를 응시하는 모습으로 묘사되어 있다.[3-32] 단순한 윤곽선과 절제된 표정은 작가가 지향한 정신적 경지가 금욕을 통해 이르게 되는 것임을 암시한다. 그는, "걸작이란 필연적으로 오직 본질만을 남기고 있는 아주 단순한 것"[18]이라는 신념을 이 인물상들에 적용하였다. "군살은 깎을 수 있을 만큼 깎아내고, 요약될 수 있는 형태는 가능한 한 단순화하여 얼굴 하나에 무서울 정도의 긴장감이 감돌고 있다"[19]는 어느 평문의 내용처럼, 불필요한 모든 것을 제거

17) 박혜일, 「권진규, 그의 집념과 회의」, 『공간』, 1974년 8월, p. 59.
18) 권진규의 스케치북에 쓰인 내용: 김광진, 「전통 조형물의 얼과 구조를 탐구하던 선생님」, 『권진규』, 삼성문화재단, 1997, p. 234에서 재인용.
19) 「힘찬 리얼리즘」, 『讀賣新聞』, 1968. 7. 18: 앞 책, p. 237에서 재인용.

3-32 권진규, 〈지원의 얼굴〉, 1967, 테라코타, 50×32×23, 국립현대미술관.

한 본질 그 자체를 드러냄으로써 궁극적인 세계의 원형을 시각화하고
자 한 것이다.

　그의 작은 인체조각들이 생명의 근원인 자연의 세계를 형상화한 것
이라면, 이 초상조각들은 그러한 자연을 통괄하는 절대정신의 세계를
현시한다. 성性을 초월한 중성적인 모습의 이 부동의 인물상들을 통해
그는 세속을 초월한 인간상을 보여주고자 하였다. 특히 여성 흉상을 주
로 제작한 그는 그 성적인 측면을 가능한 배제함으로써 자신의 의도를
성취하고자 했다.

　"그 모델의 면피를 나풀나풀 벗기면서 진흙을 발라야 한다. 두툼한
　입술에서 욕정을 도려내고 정화수로 뱀 같은 눈언저리를 닦아내야겠
　다… 진흙을 씌워서 나의 노실에 화장하면 그 어느 것은 회개승화하
　여 천사처럼 나타나는 실존을 나는 어루만진다."[20]

그는 이 초상조각들을 통해 살덩어리를 가진 자연으로서의 인간이 아닌 사유하는 주체 혹은 사유 그 자체로서의 인간을 구현하고자 한 것이다. 양감과 동세가 가능한 절제되고 긴 목과 그 목선을 연장하는 깎인 어깨선으로 수직성이 강조된 이 인물상들은 그가 수업기에 배운 로댕이나 부르델의 영향에서 완전히 벗어났음을 보여준다. 이 조각들의 미술사적 원천은 오히려 에트루스크나 고딕 조각으로 거슬러 올라갈 수 있으며, 가깝게는 이런 전통을 계승한 모딜리아니의 조각[3-33]에서 그 맥을 찾을 수 있다. 모딜리아니의 조각을 그린 그의 스케치와 거기에 쓰인 "모딜리아니에서"라는 글귀[3-34]가 이를 반증한다.

그러나 그의 인물상들을 모딜리아니의 것과 구분하는 것은 무엇보다도 얼굴 표정이다. 꿈꾸는 듯한 눈매와 반듯하고 길쭉한 코 그리고 아르카익 스마일archaic smile을 연상시키는 야릇한 미소를 담은 입술은 개개의 인물상들을 하나로 엮어주는 공통분모다.[3-35] 머리카락은 단순화되거나 생략됨으로써 그 표정은 더욱 부각된다. "아 그토록 먼 응시"[21]라는 안동림의 시구처럼, 지극히 먼 곳을, 세상 너머의 어떤 곳을 바라보고 있는 그들은 자신의 실존적 근원을 성찰하는 정신적 존재로서의 인간상이다.

결국 권진규 작업의 바탕을 이루는 것은 금욕적 관념주의라고 할 수 있는데, 이는 동양적 세계관과 이에 근거한 동양적 예술관에도 무리 없

20) 권진규, 「예술적 산보: 노실의 천사를 작업하며 읊는 봄 봄」, 『조선일보』, 1972. 3. 3, p. 5.
21) 지인 안동림이 그의 마지막 자소상을 보고 지은 「응시」라는 시의 한 구절: 박혜일, 「예술과 인생의 길이는 똑같다」, 『마당』, 1983년 5월, p. 201에서 재인용. "명명한 하늘/ 그 너머의 무한 이전의 또 이전의 아득한 허무…/ 미도/ 의미도/ 존재마저도/ 헛헛한 바람 속에 쓸려가는/ 이 탱탱한 흙의 자각상/ 아무것도 보지 않는/ 아무것도 볼 것이 없는/ 그 형형한 두 눈동자…/ 잠을 사르고/ 삶을 태우고/ 여기 흙으로 남은/ 영원한 개안/ 아 그토록 먼 응시"

3-33 아메데오 모딜리아니, 〈여인의 머리(Head of a Woman)〉, 1910/1911, 석회석, 65.2×19×24.8, 내셔널 갤러리, 워싱턴.
3-34 권진규, 모딜리아니의 작품을 모사한 스케치.

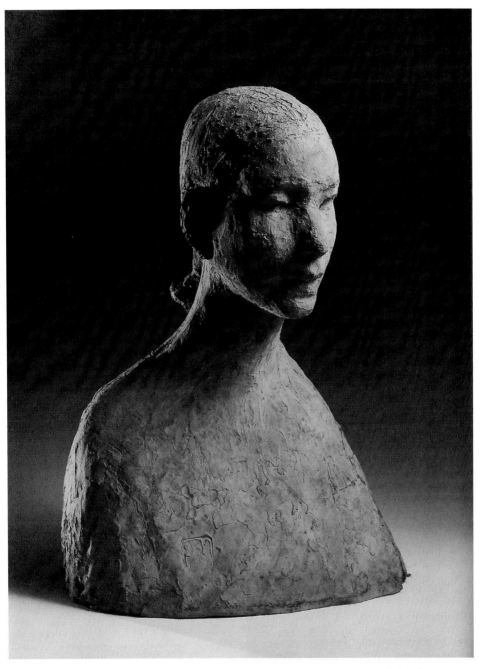

3-35 권진규, 〈홍자〉, 1968, 건칠, 47×36×28, 개인 소장.

이 와닿는다.[22) 그가 평생 작업을 통해 추구한 것은 절제와 수련을 통하여 도달하게 되는 깨달음의 경지, 즉 선禪의 경지에 다름 아니다. 이런 의미에서, 권진규의 초상조각을 "동양화의 여백의 정신을 조소에 도입"[23)한 것으로 본 박용숙의 해석도 주목할 만하다.

실제로도 그는 불교 교리에 심취해 있었으며 여러 절을 순례하기도 하고 입산을 염두에 둔 적도 있다.[24) 따라서 그의 불상작업은 단순한 소재 확장 이상의 의미를 함축한다. 그에게 종교적 도상은 조각가로서 자신의 삶에 대한 비전을 실천하는 한 통로가 되었다. 그는 일본 체류 시기에도 불상을 제작한 적이 있는데, 이는 주로 일본 불상의 영향을 받아들인 것이었고, 귀국 후에 만든 것들[3-36]이 우리 전통불상을 현대화한 것이다. 삼국시대 〈금동미륵반가사유상〉[3-37]을 닮은 머리, 고려시대 〈철조석가여래좌상〉[3-38]을 참조한 자세와 신체 비례를 보여주는 이 불상조각들은 한국 불교조각의 전통을 계승하고자 한 그의 의지를 가늠하게 한다. 결가부좌로 눈을 감고 명상하는 이들의 모습은 그 전통이 피안을 향한 그의 예술적 지향점과도 닿아 있음을 또한 드러낸다. 그에게 전통은 구원에의 염원이 이루어지는 예술가의 정신적 고향 같은 것이었다.

불상뿐 아니라 예수상, 승려상 등 종교 주제의 조각들은 현세 너머의 세계를 바라보는 그의 시선이 종교적 도상으로 구체화된 예인데, 이러

22) 많은 글에서 권진규 작업의 동양적인 특징을 언급한다. 특히 박용숙은 그의 조각에 나타나는 표현주의적 특성을 유럽의 것과는 다른 동양적인 것으로 구분하였다. 박용숙, 「권진규의 세계」, 『비운의 조각가: 권진규 회고전』(전시도록), 호암갤러리, 1988, n.p.

23) 박용숙, 「권진규의 작품세계: 50년대의 담론과 그 기념비적인 작업」, 『권진규』(전시도록), 가나아트, 2003, p. 32.

24) 권진규는 조각을 공부하기 전인 1947년에 불상 제작에 참여한 경험도 있다. 속리산 법주사 미륵대불을 김복진이 완성하지 못하고 사망하자 1947년에 윤효중이 뒤를 이어 작업할 때 권진규도 6개월 정도 참여하였다고 한다.

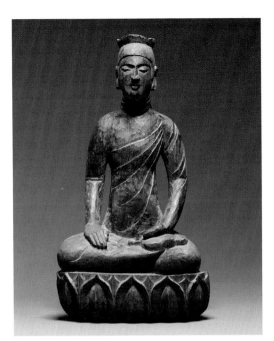

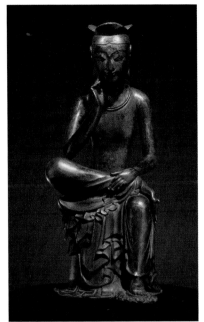

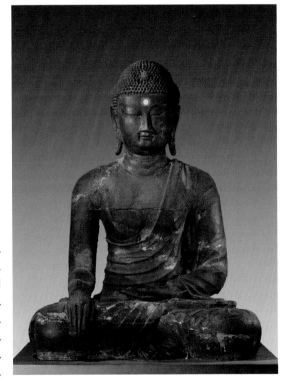

3-36 권진규, 〈불상1〉, 1970년대 초,
나무에 채색, 45×25×19, 개인 소장.
3-37 〈금동미륵반가사유상〉, 삼국시대
7세기 초, 금동, 93.5(높이),
국립중앙박물관.
3-38 〈철조석가여래좌상〉,
고려시대 10세기, 철, 281.8(높이),
국립중앙박물관.

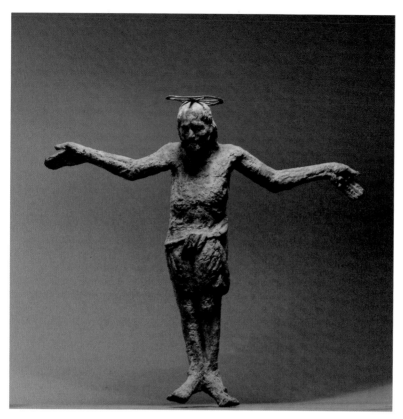

3-39 권진규, 〈십자가에 매달린 그리스도〉, 1970, 건칠, 130×120×31, 하이트문화재단.

한 조각들은 마치 그의 이른 죽음을 예견하듯 마지막 시기에 주로 만들어졌다. 그중 〈십자가에 매달린 그리스도〉$_{1970}$$^{3-39}$는 권진규의 유일한 기독교 도상조각이다. 인근 교회의 주문으로 제작된 이 조각은 불교에 심취하였던 그에게 매우 이례적인 예다.[25] 그러나 머리 위의 후광 혹은 가시면류관 자리에 불교 도상인 수레바퀴형상을 올려놓았듯이, 그가 지향한 절대정신의 세계는 궁극적으로 특정 종교를 초월한 것이었다. 이 조각은 그의 작품 가운데 유일하게 목심건칠의 방법을 사용한 것으

25) 그러나 그 교회가 기대한 것과 너무나 다른 이 조각의 인수를 거부함으로써 실제로 걸리지는 못했다.

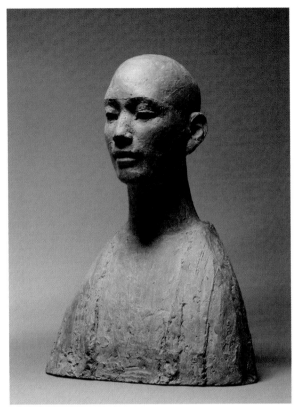

3-40 권진규, 〈춘엽니〉, 1967, 테라코타에 채색, 48×34×18, 개인 소장.

로, 건칠의 거친 표면 질감으로 인해 그 비장함이 더욱 부각된다. 여기
서 예수는 고통받는 한 인간이자 두 팔을 들고 하늘로 승천하는 신의 모
습으로 형상화된다. 감은 눈과 꼭 다문 입술, 비스듬히 숙인 상체, 몸 전
체를 들어 올리는 것 같은 쭉 뻗은 다리, 날개처럼 같이 펼친 긴 팔과 큰
손으로 죽음을 통해 이르게 되는 궁극적인 세계를 말하고 있는 것이다.

한편, 권진규는 불교와 관련된 조각으로 불상뿐 아니라 승려상 또한
만들었다. 여승을 모델로 한 〈춘엽니〉₁₉₆₇ 3-40 가 그중 하나로, 동세를 절
제하고 어깨 부분을 깎아내 부동성과 수직성을 강조한 점은 다른 초상
조각들과 다름없다. 그러나 삭발한 채 고개를 약간 숙인 자세로 명상에
잠긴 모습은 보는 이로 하여금 구도의 순간에 더욱 집중하게 한다. 표면

에 칠해진 검은색은 그러한 분위기를 더욱 부각시킨다. 같은 시기에 만들어진 〈남자흉상〉$_{1967}$ [3-41] 역시 눈을 감은 구도자의 모습을 묘사한 것이다. 어깨가 더욱 깎이고 긴 목이 부각된 그 모습은 얼굴의 표정에 시각을 집중시킨다. 그가 만든 불상들이나 예수상처럼 눈을 감은 그 모습은 영적인 세계에 도달한 인간이자 부처인 존재, 혹은 그가 염원한 자신의 모습일지도 모른다.

붉은 가사를 입은 삭발승의 모습으로 자신을 묘사한 마지막 자소상 [3-42]이 이를 반증한다. 그의 다른 자소상[3-43]과 마찬가지로 얼굴을 약간 들고 먼 곳을 바라보는 그 표정은 높고도 먼 득도의 경지를 향한 끝없는 염원을 드러낸다. 입술에 담긴 옅은 미소는 자신이 그곳에 가까이 왔음을 말하는 듯하다. 육신 너머의 세계, 곧 죽음 이후의 세계를 초연히 바라보는 그 표정이 그의 단호한 선택을 예언하는 것이다.[26] 이러한 예언을 실천하듯이, 그는 이 자소상을 고려대학교 박물관에 소장시키고 이를 기념해 열린 전시의 개막식에 참석한 다음 날 자살을 결행하였다.[27] 그의 육신은 유서에 따라 화장됨으로써 완벽하게 소멸되었다. "인생은 공空, 파멸"[28]이라는 지인에게 보낸 유서의 내용을 실천한 것이다. 자

26) 권진규가 일찍부터 자살을 계획하고 있었던 정황은 여러 사람의 증언을 통해서도 드러난다. 1972년 9월 1일 아틀리에에서 김정제 등 학생들에게 "나의 작품을 위해서 죽겠다"는 말을 하고, 11월에는 김정제에게 「유언」이라는 제목의 편지를 보낸다. 1973년 2월에도 박혜일 교수에게 "[생명이] 별로 남아 있지 않습니다"라고 했다. 3월의 저녁식사 모임에서도 "死"라는 글자를 썼다고 한다. 박형국, 「권진규 평전」, 『권진규』(전시도록), 국립현대미술관, 도쿄국립근대미술관, 무사시노미술대학 미술자료도서관, 2009, pp. 323~325 참조.

27) 권진규는 이 작품을 팔면서 〈비구니〉(1960년대 후반), 〈마두〉(1967)는 기증하였다. 개막식 다음 날 아침 이를 다시 둘러보고 점심때쯤 지인 2명에게 쓴 유서를 부치도록 시키고 가족에게도 유서와 돈을 남긴 후 몇 시간 뒤에 자살을 결행하였다. 미술계의 냉대와 경제적 궁핍 그리고 고혈압과 수전증 등 지병이 그의 자살을 부추긴 요인이었지만, 그의 죽음은 무엇보다도 자신의 선택이었다.

28) 박혜일에게 보낸 유서: "朴惠一 先生, 感謝합니다. 最後에 만난 友人들 中에서 가장

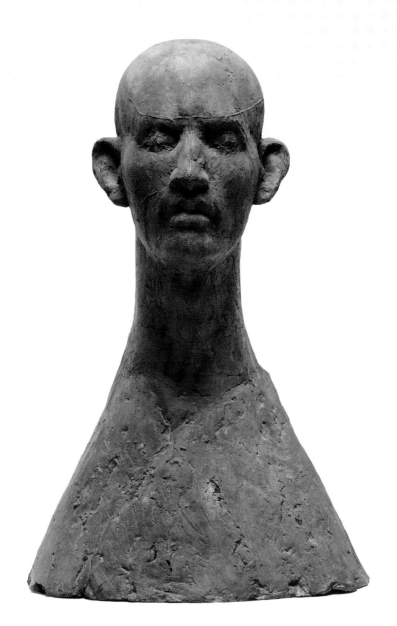

3-41 권진규, 〈남자흉상〉, 1967, 테라코타에 채색, 49×23×30, 개인 소장.

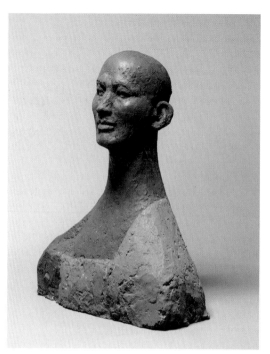
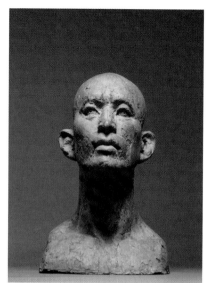

3-42 권진규, 〈가사를 걸친 자소상〉, 1970년대 초, 테라코타에 채색,
47.5×38×27, 고려대학교박물관.
3-43 권진규, 〈자소상〉, 1967, 테라코타, 34.4×22×21.2, 개인 소장.

신이 만든 초상조각들처럼 먼 곳을 바라보며 걸어온 그는 마침내 그 먼
곳에 당도하였다. 그에게 죽음은 존재론적 질문에 대한 해답이자 예술
적 도정의 종착지였다. 죽음을 통해 존재를 확인하는 역설, 그것이 권
진규의 결론이었다. 그의 죽음이 "논리적 자살"[29] 혹은 "형이상학적 자

희망的 분이었습니다. 人生은 空, 破滅. 午後 6時 가[거]사", 박혜일(1983), p. 202. 제
자 김정제에게 보낸 유서: "廷帝야 정제, 정제, 정제, 정제, 정제, 정제, 정제, 정
제, 정제, 정, 정, 정. 人生은 空, 破滅입니다. 거사 午後 6時". 모든 유서의 겉봉의 날짜
를 5월 3일에서 4일로 고쳐 쓴 것으로 보아 3일 오후 6시에 자살을 결행하고자 했던
것으로 보인다. 자살한 시간도 여러 가지로 알려져 있으나, 2009년에 개막한 한·일
공동주최 전시도록에는 3시에 자살하고 5시경 유족에게 발견된 것으로 기록되어 있
다. 박형국(2009), p. 325 참조.
29) 이석우는 도스토옙스키의 말을 빌어 권진규의 자살을 이렇게 표현하였다. 이석우,

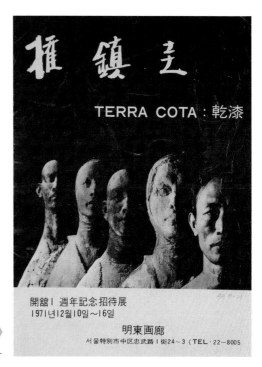

3-44 《권진규 TERRA COTA: 乾漆》
리플릿, 명동화랑, 1971.

살"[30]로 묘사되는 것은 이런 의미에서다.

　권진규에게 예술은 궁극적인 세계를 향한 구도의 과정과 다르지 않
았다. 그는 스케치를 하고 모형을 제작하고 형틀을 만들어 형상을 떠내
고 불을 때고 형상을 구워내는 작업을 거의 매일 규칙적으로 반복하면
서 예술과 존재의 의미를 물었다. 그의 치밀한 자살수행의 과정이 드러
내듯이 죽음 또한 그 과정의 연장선상에 있었다. 그의 모든 초상조각은
삶의 궁극적 의미를 향한 구도의 산물이자 구도자의 초상이며, 그중 하
나로서 자신의 초상이라고 할 수 있다.[3-44]

　물질 너머의 세계를 지시하는 그 형상들은 보는 이로 하여금 현세의

　「예술의 완성인가 패배인가: 권진규 예술의 한계와 그 초극성」, 『가나아트』, 1988년
　　11/12월, p. 111.
30) 박용숙의 말. 권옥연, 박용숙(대담), 「권진규의 생활, 예술, 죽음」, 『공간』, 1973년 6월,
　　p. 10.

삶 너머를 보게 하는 종교적 도상과 같다. 내면을 향한 그들의 시선처럼 그는 인간 실존의 부조리를 밖으로 표출하기보다 안으로 삭임으로써, 세속적 욕망을 좇기보다 비움으로써 풀어가고자 하였다. 그를 죽음으로까지 이끌고 간 이러한 극단적 정신주의, 그 표상인 그의 초상조각들은 당대의 물질지향적인 사회상에 대한 한 예술가의 처절한 고뇌의 증거이자 그 해법의 도상이기도 하다.

<p style="text-align:center">＊ ＊ ＊</p>

권진규의 작품 중에 하나의 손을 조각한 것$^{3-45}$이 있다. 초상조각들에서 생략된 손이 홀연히 출현한 것 같은 그 손에서, 손목의 근육을 세우며 벌린 그 강렬한 제스처에서, 궁극적인 세계에 대한 한 예술가의 질문과 답을 동시에 본다. 그 세계는, 그 손이 지시하고 있는 것처럼, 아주 먼 곳이다.

권진규의 삶과 죽음은 이렇게 먼 곳을 향해 전진하는, 근대 아방가르드 예술가상의 전형을 보여준다. "범인엔 침을, 바보엔 존경을, 천재엔 감사를"[31]이라는 작업실 글귀가 말해주듯이, 그는 천재적인 바보가 될지언정 범인으로 머물러 있기를 거부하였다. 그는 사회적 변방에 위치하기를 자처하면서 자신만의 예술적 신념을 향해 앞서 나아가는 천재적 개인으로서의 예술가의 삶을 선택하였다. 그는 개인의 자유를, 그리고 그것에 근거한 독창성originality의 미학을 최우선적인 가치로 지향한 근대적 예술가상을 실천한 것이다. 그의 이른 죽음 또한 질병, 사회적 소외, 경제적 궁핍 등 현실적 문제에서 기인한 패배적 종말이라기보다

31) 권진규는 중국 근대사상가 노신의 이 글귀를 귀국 후 연 첫 개인전 포스터 밑에 써 놓았다.

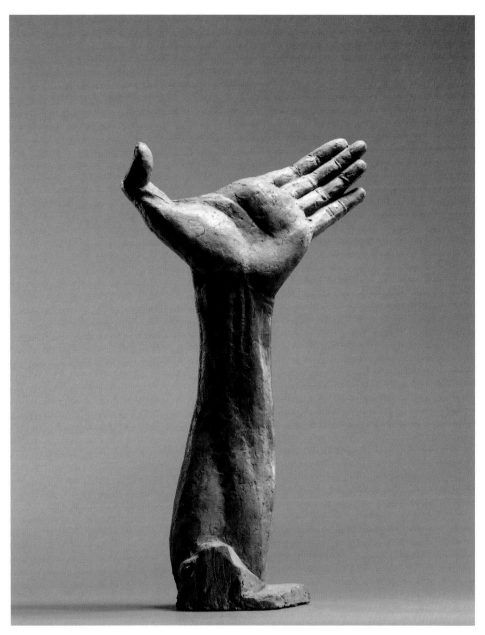

3-45 권진규, 〈손〉, 1968, 테라코타, 51×29×15, 개인 소장.

한 예술가의 결연한 선택이라는 점에 방점이 두어져야 할 것이다. "그의 자유의지가 스스로의 목숨을 끊었다"[32]라는 유준상의 판단처럼, 그의 자살은 한 독자적 예술가의 예술적 결단의 퍼포먼스로 보아야 한다. "그는 역시 예술을 인생보다 우위에 놓았다"[33]라는 이석우의 결론처럼, 그의 자살은 극단적인 예술지상주의의 귀결이기도 하다. 스스로 만든 자신의 분신들 앞에서, 그는 자율적 개인의 표상으로서의 예술가상을 그리고 그러한 예술가의 목표인 예술의 천국을 스스로를 죽이는 행위를 통해 완성한 것이다.

시공간적으로 먼 곳을 지시하는 그의 조각들은 이러한 그의 예술지상주의를, 그 발현으로서의 이상주의적 시선을 드러낸다. 그러나 역설적이게도, 그가 처한 현실 이전과 그 바깥을 향한 그의 시선은 실은 그 현실에 근거한 것이다. 한국에서 리얼리즘을 정립하겠다는 그의 말에서도 나타나듯이, 그에게 리얼리즘은 당대 한국의 특수한 사회적, 역사적 정황에서 유래하고 또한 그 정황을 드러낸다는 의미의 리얼리즘이다. 현실을 넘어서려는 그의 이상주의는 실은 그가 처한 현실에서 온 것인 동시에 그 현실을 반영하는 것이다. 그는 나름의 방법으로 시대의 도상을 만들어낸 것이다.

권진규가 그 시대 한국을 대표하는 조각가로서의 위상을 확보하는 것은 바로 이러한 지점에서다. 최열의 말처럼, 그는 일제강점기에 태어나 자라다가 해방과 전쟁을 거쳐 분단시대를 헤쳐온 예술가들 중 그

32) 유준상은 이어서, "도스토예프스키의 『악령』의 키릴로프처럼 자신의 완전무결한 자유를 입증해보이기 위한 최후수단 같은 것이었다… 권진규의 자살은 죽음의 문제였다기보다 그것을 실천했다는 행위의 문제였다"고 하였다. 유준상, 「권진규의 작품세계: 유파를 떠난 아르카이즘의 장인」, 『계간미술』, 1986년 겨울, p. 71.
33) 이석우는 또한, "그가 마지막 자유로 선택한 것이 '자살'이다"라고 했다. 이석우(1988), p. 111.

"복판을 가로질러 나간"[34] 흔하지 않은 예다. 정체성에 대한 인식과 근대화에 대한 요구, 근원적인 것을 향한 염원과 새로운 세계에 부응하고자 하는 열망이 교차하던 이 시기에, 그는 그러한 현실에 대한 비판적 성찰을 통하여 나름의 비전을 제시하였다. 문명의 시원과 고양된 정신의 경지를 표상하는 조각상들을 통하여 당대 현실을 넘어설 수 있는 이상세계를 현시한 것이다.

산업문명을 연상시키는 재료들과 도시적 감각의 형태들, 그리고 미술계까지 잠식한 상업주의로부터 멀리 떨어진 그의 작업은 모든 일시적이고 현세적인 공간 너머의 어떤 '근원'을 지시한다. 그는 그러한 근원적 세계를 향한 시선을 드러내는 형상을 통하여 빠른 변화의 물살을 타며 흔들리던 당대 사회에 일종의 대안을 제시했다. 먼 곳을 응시하는 그 인물상들의 눈, 곧 권진규의 눈은 문명의 위기를 직감한 그리고 그 위기를 넘어서려는 선각자의 눈에 다름 아니다.

34) 최열(2003), p. 52.

4 한국 앵포르멜 미술의 '또 다른' 의미

한국의 현대미술사는 주류 모더니즘 미술을 수용해온 과정이라고 해도 틀린 말이 아니다. 전 세계적인 문화지형도에서 변방의 위치에 있었던 한국 미술이 당대성을 갖춘 '모던 아트modern art'의 위상을 확보하기 위해서는 주류에 합류하는 것이 선결조건이었기 때문이다. 이러한 동시대적 위상의 확보는 자국문화의 정체성을 지키는 일이기도 하였다. 자신의 목소리를 내기 위해서는 주류언어를 익혀야 했는데, 이는 제3세계 미술가들의 숙명과도 같은 것이었다.

한국 미술에서 주류 모더니즘을 익히는 과정은 크게 두 과도기를 통해 이루어졌다. 일본을 통해 20세기 전반기의 모더니즘을 수용한 일제강점기, 그중 특히 많은 유학생이 도쿄로 떠났던 1930년대가 첫 번째 시기이고 독립국가 수립 이후 전후 모더니즘 미술을 직접 수용한 1950년대 후반에서 1960년대 중엽까지가 두 번째 시기다. 특히 두 번째 시기에는 하나의 경향이 미술사의 표면을 뒤덮어버리는 모더니즘의 독특한 양상이 우리 미술에서도 나타난다. '앵포르멜Informel'이라는 프랑스 이름이 소위 전위미술의 트레이드마크처럼 통용되었던 것이다.

한국 앵포르멜 미술에 관한 연구는 주로 비판적인 관점에서 외래의 영향을 밝히는 일에 집중되어왔다. 그 이름이 지시하는 것처럼 그것은 모방의 혐의를 받기에 충분한 것이었기 때문이다. 그러나 앵포르멜 시

기를 "전위의 미명 아래"[1) 외래경향을 추종한 시기, 또는 우리 미술의 현대화 과정에서 거쳤어야 할 "필연적인 과정"[2)으로 보는 기존 연구들은 문화수용현상을 주류의 시선으로 접근한 예다. 이 글은 이러한 시선을 가능한 수용자의 시선으로 전환하고자 하는 시도다. 제3세계 문화를 제3세계 주체의 관점으로 접근하고자 하는 것인데,[3) 이러한 시선은 외래양식의 유입 여부보다 그 유입의 '경로'를 주시한다. 특정한 문화적 산물이 다른 문화권에 이식되는 과정에서 일어나는 다양한 변이들, 즉 수용된 문화의 '다름'에 주목하는 것이다. 이는, 모든 문화적 산물은 오리지널한 것이 아니라 문화접변에서 이루어지는 '관계의 드러남'이라는, 따라서 애초부터 혼성물이라는 입장과 닿아 있다.

이렇게 문화수용의 과정을 수용 주체의 시선으로 보는 것은 그 시선을 가로지르는 맥락context을 들여다보는 것에서 시작된다. 문화의 수용자 또한 발화하는 주체이며 그 발화의 형식과 내용은 그가 처한 특정한 지정학적 조건을 통해 만들어지기 때문이다. 앵포르멜의 유입과 정착 과정을 당대 미술계의 이해관계와 정치적 상황을 통해 조명한 몇몇 연구들은 미술을 보는 시선을 작품 그 자체에서 그것에 교차하는 맥락으로 돌린 좋은 사례들이다.[4) 나는 이러한 맥락적 접근방법cotextual

1) 정영목, 「한국 현대회화의 추상성, 1950-1970: 전위의 미명 아래」, 『조형』, 제18호, 1995, pp. 18~30.
2) 김영나, 「한국화단의 '앵포르멜' 운동」, 『한국현대미술의 흐름: 석남 이경성 선생 고희 기념논총』, 일지사, 1988, p. 225.
3) 이러한 접근을 시도한 예로 박서보 작품과 잭슨 폴록 작품의 차이를 주목한 진휘연의 연구가 있다. 그러나 이는 한국 앵포르멜을 후기식민주의이론을 적용할 수 있는 한 사례로 언급한 것에 그치며, 서구 모더니즘 비판에서 출발하여 그 제3세계적 버전이 가진 비판의 효과를 논한 점에서 결국 그 출발점은 서구인 셈이다. 진휘연, 「추상표현주의와 후기식민주의이론의 비판적 고찰: 모더니즘의 후기식민주의적 실천」, 『미술사학』, 제12호, 1998, pp. 155~173.
4) 정무정, 「추상표현주의와 한국 앵포르멜」, 『미술사연구』, 제15호, 2001, pp. 247~262; 김미정, 「모더니즘과 국가주의의 패러독스: 정치·사회적 관점으로 본 전후 한국 현대

approach을 공유하면서, 그러한 맥락의 특수성과 그것이 함축한 의미에 더 비중을 두고자 한다. 즉 문화수용의 경로와 정황을 밝히는 것에 그치지 않고 그것이 만들어내는 '또 다른' 의미를 찾아내고자 하는 것이다.

이러한 시도는 문화수용의 능동성을 드러내는 일이 될 것이다. 즉 문화수용자는 외래의 영향을 굴절 없이 반영하는 수동적인 거울이 아니라 자신이 처한 시대와 사회의 요구에 의해 조건화된 혹은 준비된 주체라는 사실을, 따라서 문화수용은 이러한 요구들에 부응하는 것을 선별하고 원래의 것을 변용하고 확장하는 능동적인 행위라는 사실을 확인하게 할 것이다. 결국, 주류문화를 수용한 문화들은 주류와도 다르고 상호 간에도 다른 다양한 차이들로 나타난다는 사실을, 모든 지역의 앵포르멜들은 원래의 것과는 '또 다른 앵포르멜들'이며 한국의 것도 그중 하나라는 사실을 드러낼 것이다.

체제개혁운동으로서의 미술운동

한국의 앵포르멜 미술은 수입된 양식이기는 하지만 원산지와는 다른 전개과정을 통해 만들어졌다. 그러나 이런 당연한 사실은 간과되고 그 과정의 유사성만이 주목되어왔다. 수입된 문화의 정당성을 확보하기 위하여 그것이 형성된 경로의 유사성 또한 강조되어야 했기 때문이다. 예컨대, 우리 현대미술사에서 앵포르멜의 형성 배경으로 6·25전쟁이 자주 언급되는데[5] 이는 서구 앵포르멜의 배경인 제2차 세계대전을 염

미술」,『미술사학보』, 제39집, 2012, pp. 34~64.

5) 앵포르멜의 선두주자 박서보의 1960년대 글이나 후에 앵포르멜을 이론화한 비평가 이일의 1990년대 글 모두에서, 6·25전쟁과 제2차 세계대전이라는 전쟁체험이 앵포르멜의 부상에 있어서 일종의 상황적 공감대로 설정되고 있다. 박서보,「체험적 한국 전위미술」,『공간』, 1966년 11월, pp. 83~85; 이일,「환원과 확산, 계승과 혁신」,『월간미

두에 둔 풀이다. 전쟁이라는 극한 상황이 인간의 실존을 시각화한 앵포르멜 미술의 탄생을 이끌었다는 해석이 틀린 것은 아니지만, 한국의 앵포르멜을 이해하기 위해서는 당대 한국의 특수한 정황에 더 주목해야 한다.

한국의 1950년대 후반은 일제강점기와 6·25전쟁을 겪으면서 축적된 물질적, 정신적 위기의식이 표면화되는 시기였을 뿐 아니라, 그러한 역사를 만들어온 전근대적인 체제에 대한 개혁의지와 밖으로부터 급속히 유입되던 선진문화에 대한 요구가 만난 시기였다. 미술에서는 이것이 보수적 미술제도에 대한 저항의식과 구미歐美 경향의 적극적인 수용으로 나타나게 되었다. 특히, 해방과 함께 한국에 설립된 미술대학에서 교육받은 당시 20대의 젊은 미술가들은 이전 세대와는 다른 목표를 지향하게 되었다. 주로 일본 유학을 통해 교육받은 이전 세대가 일본을 통해 서양의 당대 양식을 수용하였다면 이 젊은 세대는 서구 혹은 세계와 직접 소통하기 시작하였고, 그 자체가 구체제에 대한 저항을 의미하는 것이었다. 이들에게도 당대성의 확보는 이 땅에 현대미술을 구현하기 위한 일차적 목표였으나 이는 구체제의 개혁을 전제로 하는 것이었다.

이런 사회적, 예술적 요구에 부합하였던 것이 당시 세계미술사에서 주류의 자리를 확보하고 있었던 비정형의 추상미술이었다. 기하학적 추상미술의 명확한 형상에 대비되는 윤곽선이 불분명하고 얼룩과 터치가 강조된 비정형의 추상미술, 즉 미국의 추상표현주의나 프랑스의 앵포르멜 미술이 당대 젊은 미술가들에게는 당면한 사안들을 풀 수 있는 결정적인 열쇠처럼 보였다. 따라서 이들 경향들은 1950년대 후반부터 1960년대 중엽까지 '앵포르멜'이라는 이름으로 융합, 수용되면서 한국

술』, 1994년 3월, p. 97.

의 현대미술사에 안착하게 된다.

한국의 앵포르멜은 순수한 형식이라기보다 체제개혁의 시각적 표상이었던 것인데, 따라서 그 운동도 그룹전과 선언문 같은 집단행동을 통해 미술계 중심으로 진출을 시도하는 방향으로 전개되었다. 물론 미국과 유럽에서도 그룹전 같은 집단행동이 없었던 것은 아니지만, 이러한 주류 앵포르멜 운동에서는 새로운 추상형식을 세운다는 미학적 동기에 역점이 주어졌으므로 개인의 독자적인 모색과 개인전이 선행 혹은 병행되었다. 그러나 체제개혁의 의미가 더 큰 비중을 차지했던 한국의 경우는 집단행동이 개인작업을 앞서는 양상을 보인다.

1. 현대미술가협회의 활동과 반국전의식의 구현, 1956~59

구체제에 대한 비판의식이 한국의 앵포르멜 운동을 주도하게 된 것은 당대 한국의 특수한 지정학적 위치에서 기인한 것이다. 전쟁과 분단을 겪은 1950년대 후반의 한국 사회는 신·구체제의 격돌장 같은 현장이었다. 무엇보다도 사회 각 부문에서 기존 질서에 저항하는 '반反체제' 의식이 표면화되는데, 미술에서는 그것이 당대의 주류제도였던 국전에 대한 저항의지로 집결된다. 이른바 반국전反國展의식이 새로운 미술을 추진하게 되는데, 그 중심에 앵포르멜 미술이 있었다. 형식의 혁신이 제도의 개혁을 의미하는 것으로 받아들여진 것이다. 물론 앵포르멜이 미술사의 표면으로 부상한 이후에는 당대 정권에 포섭되고 보수화되는 경로를 따랐던 것이 사실이고,[6] 이런 결말은 어쩌면 모든 아방가르드 미술의 숙명일 수도 있다. 그러나 적어도 앵포르멜 진영의 대대적인 연대가 이루어지는 1960년대 초까지는 체제개혁이라는 동인이 운동을

―――
6) 김미정(2012) 참조.

추동하였다.

국전에 대한 저항의지를 전시의 취지로 내세운 1956년의《4인전》5. 16~25, 동방문화회관 화랑은 그 시발점으로서 의미가 큰 전시다. 홍익대학교 동문들인 박서보1931~ , 김충선1925~94, 문우식1932~2010 , 김영환 등은 전시장 입구에 '반국전 선언'[7])을 써 붙이고 전시를 열었다. 이러한 제도비판 전시는 서구 전위미술의 역사에서는 익숙한 사례지만 공안체제에 가까웠던 당대 한국의 상황을 고려할 때 그 정치적 의미는 상대적으로 더 부각되어야 한다. "걸핏하면 빨갱이라 몰아붙이던" 상황에서 "반反국전이란 말조차 입에 담지 못하던"[8]) 시대에 이를 명문화한 것만으로도 매우 전복적인 행위였기 때문이다. 정작 출품작들은 그러한 개혁의지만큼 새로운 형식은 아니었으나,[9]) 이 전시의 의의는 체제비판의식을 표면화하여 앵포르멜 운동에 도화선을 제공한 점에 있다.

무엇보다도, 이 전시가 기치로 내세운 반국전의 의지는 1957년에 이르러 앵포르멜 운동의 진원지가 되는 '현대미술가협회이하 현미협'의 발족을 견인하게 된다.《4인전》작가들이 주요 회원이 되어 발족시킨 것은 물론이고 설립 취지를 통해서도 제도개혁의 의지를 집단적으로 구현하게 되었다.[10]) "문화의 발전을 저지하는 뭇 봉건적 요소에 대한 '안티테-

<hr />

7) "국전과의 결별과 기성화단의 아집에 철저한 도전과 항쟁을 감행할 것과 적극적이며 개방적인 조형활동을 통하여 창조적인 시각개발에 집중적으로 참여한다." 「반국전 선언」, 『한국현대미술 다시 읽기 IV』(오상길 엮음), Vol. 1, ICAS, 2004, p. 61.

8) 박서보, 「현대미협과 나」, 『화랑』, 1974년 여름, p. 43. 실제로 도상봉은 이들의 선언을 "빨갱이나 하는 짓이다"라고 하였다는 증언도 있다. 이규일, 「박서보와 현대미술 운동」, 『월간미술』, 1991년 8월, p. 124.

9) 이경성, 「신인의 발언: 홍대출신 사인전 평」, 『동아일보』, 1956. 5. 26(석간), p. 4 참조.

10) 이와 같은 과정에 대하여 박서보는, "1956년을 역사가 새로운 회화 운동을 잉태한 해라고 한다면 1957년은 새로운 회화 운동을 분만한 해이다"라고 하였다. 박서보 (1966), p. 85. 이 협회는 처음에는 4인 중 박서보를 제외한 3인과 김창열, 하인두 등 총 13인으로 결성되었으나 같은 해 열린 제2회전(12. 8~14, 화신백화점 화랑)부터는 박서보가 가담하고 문우식이 탈퇴하였다. 전시회 명칭도《현대미술가협회전》에서

4-1 제3회《현대전》기념사진, 1958.
왼쪽부터 하인두, 장성순, 김창열, 박서보, 전상수, 김청관.

제'를 '모랄'로 삼음으로써 우리의 협회기구를 갖게 되었"[11]다는 제1회
《현대전》1957. 5. 1~9, 미국공보원 리플릿 내용이 이를 대변한다. 이 협회는
마지막 전시인 제6회《현대전》1960. 12. 4~20, 경복궁미술관까지 매년 1, 2회
의 전시를 열면서,[12] '현대적인' 미술을 향한 운동을 선두에서 이끌어가
게 된다. 완전한 추상작품이 전시되고 이들 작업에 '앵포르멜'이라는 명
칭이 붙기 시작한 것은 1958년이지만,[13] 그 원동력인 체제개혁의 정신

《현대전》으로 개칭된다.

11) 제1회《현대미술가협회전》리플릿, 1957, n.p.

12) 현미협의 단독전은 1960년 12월 제6회전으로 끝나고 1961년 10월에는 60년미술가
협회와 연립전을 연다. 1962년에는 악뛰엘로 통합되는데, 1964년에는 악뛰엘도 해
체된다.

13) 예컨대, 이경성은 1958년의 제4회전 평문에서 이들의 작업을 "안·홀멜"로 지칭한
다. 이경성, 「미의 전투부대: 제4회 현대미전 평」, 『연합신문』, 1958. 12. 8, p. 4. 한국
작가들의 작업에 이 용어가 적용된 것은 이처럼 1958년 후반부터이지만, 그 이전부

은 이미《4인전》이 열린 1956년부터 표면화되었던 것이다.

현미협의 제2회전까지의 작품들은 사실적인 묘사에서는 상당히 벗어났으나 구체적인 이미지들이 드러나는 점에서는《4인전》의 작품들과 크게 다르지 않다. 대상의 이미지가 완전히 소거된 작품이 전시되기 시작한 것은 1958년의 제3회전5. 15~22, 화신백화점 화랑[4-1]부터다. 여기서는 화폭도 대형화되고 제목도〈회화〉〈작품〉〈구도〉 등으로 추상성이 강조되었다.〈회화 NO.1-57〉1957~58[14][4-2] 등 박서보의 7개 작품은 물론이고, 그의 증언이나 당대 비평가 이경성의 글을 통해 추정하건대, 김청관, 나병재의 것도 같은 종류였을 것으로 보인다.[15] 또한, 이 글에서 박서보의〈회화 NO.4-57〉[16][4-3]과 함께 실린 전상수의〈NO. 2〉[4-4] 또

───

터도 앵포르멜 미술의 존재는 알려져 있었다. 지금까지 알려진 바에 의하면, 앵포르멜이라는 말은 1956년 김영주의 글에서 "앙·휄멜"이라는 말로 최초로 사용되었으며, 이후의 글들에서도 지속적으로 발견된다. 김영주,「미술문화와 이념의 구상: 어떻게 무엇을 표현하는가(下)」,『한국일보』, 1956. 3. 8, p. 4; 김영주,「현대미술의 방향: 신표현주의의 대두와 그 이념(上)」,『조선일보』, 1956. 3. 13, p. 4; 최덕휴(CWH),「앙 훌멜 운동의 본질」,『신미술』, 제8호, 1958년 2월, pp. 29, 38; 최덕휴(엮음),『현대미술: 현대화의 이해』, 문화교육출판사, 1958(3월5일 출판), pp. 46~48; 방근택,「회화의 현대화 문제(上)」,『연합신문』, 1958. 3. 11, p. 4; 양수아,「앙·포-르멜(informe)에 대하여」,『서광』(광주사범대학교 교지), 제1호, 1958년 3월(25일 발행), pp. 76, 78. 앵포르멜 용어 사용에 대해서는 정무정,「전후 추상미술계의 에스페란토, '앵포르멜' 개념의 형성과 전개」,『미술사학』, 제17호, 2003, pp. 25~30; 박파랑,「1950년대 앵포르멜 운동과 방근택: 현대미협을 중심으로」,『미술사학보』, 제35집, 2010, pp. 347~350 참조.

14) 박서보의 출품작 중 현재 유일하게 남아 있는 이 그림의 제작년도에 대해 작가는 1957년이라고 주장하지만 반대 의견도 있다. 정무정은, 1958년 1월 16일자『서울신문』에 실린 박서보의 작업 사진에 찍힌 그림이 1957년 12월 14일에 끝난 제2회《현대전》그림과 유사한 점을 들어 이 그림을 그린 것이 기사가 난 날 이후라고 주장하였다. 김영나(1988), pp. 191~193; 정무정(2001), p. 256 참조.

15) 박서보(1966), p. 86. "청관의 경우도 서보와 마찬가지로 비형상의 세계로 옮기었다… 선도 면도 형태도 거부하여 오직 생성하는 유동만으로 미를 창조하려 하였다." 이경성,「환상과 형상: 제3회 현대전 평」,『한국일보』, 1958. 5. 20, p. 4.

16) 당시 기사 캡션에는〈NO.4〉로 쓰여 있다. 최근에는〈회화 NO.4-57〉 같이, 연도가 명기된 제목이 쓰이고 있다.

4-2 박서보, 〈회화 NO.1-57〉, 1957~58, 캔버스에 유채, 95×82, 유특한 부부.

田相秀作品 ㄴNO,2ㄱ (同現代展에서).

4-3 박서보, 〈회화 NO.4-57〉,
1957~58, 캔버스에 유채, 82×100,
개인 소장.
4-4 전상수, 〈NO. 2〉, 1958
(이경성, 「환상과 현상: 제3회 현대전평」,
『한국일보』, 1958. 5. 20, p. 4).

한 추상작품이다. 같은 해 열린 제4회전11. 28~12. 8, 덕수궁미술관에서는 모든 전시작이 추상 일색이 되고 크기도 매우 커져, "앵포르멜 미학의 집단화"[17]가 이루어진다. 이렇게 현미협은 전위의 선봉이라는 위상을 굳히게 되는데, 특히 당시『한국일보』한 면을 거의 차지한 이 전시의 소개 기사[4-5]가 이를 대변한다.「기성화단에 홍소哄笑하는 이색적 작가군」이라는 제목하에 500호의 대작 앞에 선 박서보의 사진과 함께 여타 작가들의 도판을 실은[4-6, 4-7] 이 기사는 "수백호의 괴이한 작품군"을 "앙휘르멜 경향"이라고 소개하고, 작가들을 "모험소설의 주인공"으로 비유함으로써 그들의 전위의식에 주목하였다. 특히, "우리를 에워싼 사회상황이 암담한 것을 생각하면 한국적 축소판 '앙휘르멜'이 창궐한 사회배경은 있는 것이다"라는 대목은 그들의 제도비판의식에 방점을 찍은 것이다.[18]

관전도, 공모전도 아닌 자발적으로 모인 젊은 미술가 그룹의 전시가 새로운 미술운동을 이끌어간 것인데, 이러한 그룹의 위상 자체가 체제개혁적 성격을 드러낸다. 이들에게는 미학의 혁신이 곧 제도의 개혁을 의미하는 것이었고 따라서 그룹의 성격도 매우 정치색을 띤 것이었다. 이는 그룹의 형성 과정에서부터 드러난다. 현미협은 이른바 '안국동파'와 궤를 함께하며 형성되었다. 이후 현미협의 수장이 되는 박서보는 미술대학을 졸업한 이듬해인 1955년 안국동에 스승의 이름을 내세워 이봉상미술연구소를 열고 작업과 미술지도를 병행하였는데, 이 연구소에 드나들었던 미술가들이 1957년 결성되는 현미협 회원이 되었으며 이후에도 그들은 이곳을 모임의 거점으로 삼게 된다. 또한 비평가 방근택1929~92과『한국일보』문화부 기자 이명원도 이들과 친분을 유지하면

17) 박서보(1966), p. 86.
18)「기성화단에 홍소(哄笑)하는 이색적 작가군」,『한국일보』, 1958. 11. 30, p. 6.

4-5 「기성화단에 홍소하는 이색적 작가군」, 『한국일보』, 1958. 11. 30, p. 6.

서 이론적 지원자가 되며 연구생이었던 윤명로1936~ , 김봉태1937~ , 김
종학1937~ 등은 이 협회의 목표를 이어받는 '60년미술가협회'의 주역
이 된다. 이 연구소는 1959년에 문을 닫게 되지만 이들에게는 '안국동
파'라는 이름이 붙여졌고, 이는 보수세력의 비판의 표적인 동시에 신진
세력의 표상이 된다.[19] 이처럼 현미협은 안국동파의 다른 얼굴인 셈이
며, 이 협회가 이끌어간 앵포르멜 운동은 미학적 운동이자 미술계의 파

4-6 자신의 작품 앞에 서 있는 박서보와 전상수(「기성화단에 홍소하는 이색적 작가군」,
『한국일보』, 1958. 11. 30, p. 6).
4-7 김창열, 김서봉, 이명의 작품(「기성화단에 홍소하는 이색적 작가군」,
『한국일보』, 1958. 11. 30, p. 6).

벌운동이라는 두 얼굴을 가진 것이었다.

순수한 미학적 혁신이라는 명분은 뒤집어보면 다양한 세력들 간의 각
축전이라는 실상이 드러나는 것인데, 이는 특히 회원들 간의 권력관계와

19) 박서보(1974), p. 44; 이규일(1991), pp. 123~124 참조.

그로 인한 입회와 탈퇴, 타 협회로의 이동 등으로 나타났다. 박서보의 부상浮上과 이를 둘러싼 회원들 간의 이해관계, 박서보의 탈퇴와 재입회 등이 그 주요 대목이다.[20] 한편 현미협의 다른 단체들과의 관계도 주목된다. 1957년에는 "한국 현대미술의 원년"[21]이라는 타이틀에 걸맞게 현미협 외에도 많은 현대미술 단체들이 등장하는데, 이로 인해 미술가들의 이합집산은 더욱 다변화된다. 유영국1916~2002, 한묵1914~2016 등이 주도한 모던아트협회, 이봉상1916~70, 유경채1920~95 등이 이끈 창작미술가협회이하 창작미협, 변영원1921~88 등을 중심으로 순수미술과 디자인을 아우른 신조형파, 김영기1911~2003, 김기창1913~2001 등이 참여하면서 동양화의 현대화를 지향한 백양회 등이 그 예다. 이들은 현미협 작가들보다 윗세대로 구성된 단체들인 만큼 상대적으로 보수적인 성향을 드러냈고 따라서 당연히 현미협과 긴장관계를 이루고 있었다.

한편, 조선일보의《현대작가초대미술전》[22]4-8도 반국전의 진영에 동조한 대표적 공모전으로 1957년11. 21~12. 4, 덕수궁미술관에 시작되었는데, 현미협은 이 공모전과도 미묘한 역학관계에 놓이게 된다. 현미협 측이 주최측에 회원 전원을 초대하지 않으면 참가하지 않겠다는 의지를 밝힌 것과 이를 둘러싼 회원들의 운신의 추이, 결국 1959년에는 현미협 회원 전원 참여로 이어지는 과정이 그것이다.[23] 현미협은 이 공모전을 앵포르멜 진영으로 포섭하게 되었고 이를 통해 앵포르멜은 더욱 광범

20) 현미협 회원들의 입, 탈퇴에 대해서는 박서보(1966); 이구열, 「뜨거운 추상의 도입과 전개」, 『한국의 추상미술: 20년의 궤적』(계간미술 엮음), 중앙일보·동양방송, 1979, pp. 38~39; 「한국 추상회화 10년」, 『공간』, 1967년 12월, pp. 68~69; 『한국 미술단체 자료집: 1945~1999』, 김달진미술자료박물관, 2013, pp. 236~238 참조.

21) 이규일(1991), p. 124.

22) 제2회전부터는 《현대작가미술전》으로 개칭되었고 1963년까지 지속되었다. 1961~63년에는 초대전과 공모전이 병행되었다.

23) 이규일(1991), pp. 124~126 참조.

148

4-8 제1회《현대작가초대미술전》
리플릿, 1957, 27×19.

위한 지지를 얻게 되었다. 이후 이 공모전은, "전위화가들의 활동무대
를 마련하여 세계미술에 이르는 길을 닦고자"[24] 한다는 취지를 일관되
게 유지하면서 앵포르멜 운동의 중요한 세력이 된다.

이상에서처럼 한국의 앵포르멜 운동은 그 시작부터 당대 미술계를
둘러싼 정치적 맥락이 촘촘하게 짜여 있었다. 이는 인맥이나 권력관계
를 넘어 보다 넓은 의미를 함축하는 것이었다. 새로운 형식의 실험은 새
로운 인적 구성과 이에 근거한 집단적 활동에 의해 가능한 것으로 간주
되었고, 또한 이러한 활동을 통해 보수적 화단 나아가 구체제 전반에 대
한 저항과 혁신의 의지를 구현하는 것으로 이해되었던 것이다.

24) 제6회전 전시취지문. 오광수, 『한국 현대미술사』, 열화당, 1979, p. 149.

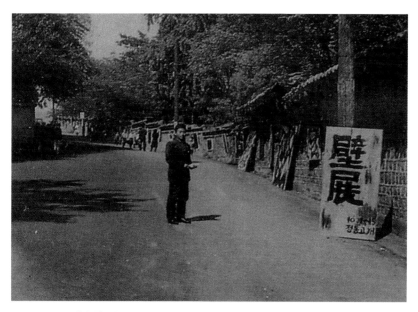

4-9《벽전》, 덕수궁 서쪽 돌담, 1960.

2. 벽동인과 60년미술가협회의 가두전과 전위의식의 확산, 1960~64

1960년은 한국 정치사에서 가장 강력한 추진력이 되어온 학생운동의 최초의 선례가 만들어진 해다. '4·19혁명'은 신진세력의 전위의식, 즉 구체제에 대한 도전과 반항의 정신이 사회적 변혁을 가져올 수 있다는 신념이 정치적 행동으로 분출한 첫 사례다. 그해 10월 덕수궁 외벽으로 작품을 들고 나온 젊은 미술가들의 가두전은 그 예술적 버전이다. 「'젊은 미술'의 시위」라는 당대 신문기사의 제목처럼, 4·19혁명이라는 정치적 시위가 몇 달 후 미술계에서도 재연된 것이다.

김형대 등이 결성한 '벽동인'의《벽전》$_{10. 1~15}$$^{4-9}$과 윤명로 등으로 이루어진 '60년미술가협회'의《60년전》$_{10. 5~14}$$^{4-10, 4-11}$이 각각 서쪽과 북쪽 벽에서 거의 동시에 열렸던 것인데,[25] 국전$^{4-12}$과 같은 기간에 수

25) 서울대학교 재학생 10명으로 구성된 벽동인은 그해 12월 동화화랑에서 제2회전을 열고 1964년 제5회전을 마지막으로 해체되었다. 홍익대학교와 서울대학교 출신

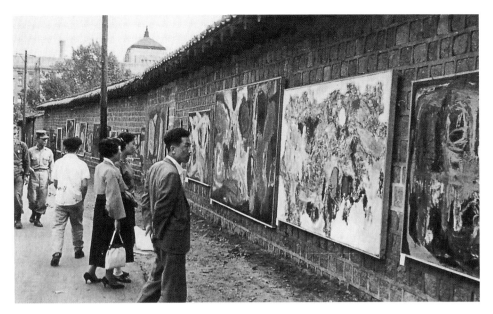

4-10 《60년전》, 덕수궁 북쪽 돌담, 1960.
4-11 《60년전》 기념사진, 1960. 10. 5. 왼쪽부터 김봉태, 윤명로, 박재곤, 방근택, 이구열, 최관도, 박서보, 손찬성, 유영렬, 김기동, 김응찬, 김대우.

4-12 제9회《대한민국미술전람회》
입구, 1960.

백 호에 이르는 앵포르멜 작품들을 내건 이 도발적 행위는 그 자체가 보
수진영에 대한 저항의 표현이었다. 국전 대통령상을 받은 이의주의 작
품4-13과는 너무나 다른 이 그림들은 소리 없는 가두시위와 다름없는
것이었다. 당시 신문기사의 표현처럼, "젊은 미술의 '파이오니아'들"이
일으킨 "미美의 데모"였던 것이다.26)

현미협과 직간접적으로 연관되어 있던 후배세대들이 추진한27) 이 가
두전을 통해 한국 앵포르멜 운동의 체제개혁적 성격은 더 선명하게 부
각된다. 위의 기사가 말하듯, "서구의 현대라는 이름의 무서운 반反예술

20대 작가 12명으로 구성된 60년미술가협회는 1961년 4월 제2회전을 열고 1961년
10월 현미협과 연립전을 연 이후 1962년에는 악뛰엘로 통합되었다.

26) 「젊은 미술의 시위」, 『민국일보』, 1960. 10. 6, p. 4.

27) 현미협 작가들보다 5, 6세 아래인 이들 중에는 안국동의 이봉상미술연구소에 연구생
으로 다녔던 작가들도 있었다.

4-13 이의주, 〈온실의 여인〉,
1960 (『제9회 국전도록』,
경기문화사, 1960).

사상은… 우리의 고궁에 깃발을 꽂고" 나선 것이고, 그 화면은 "우리의 화단을 필연적으로 재편성시킬 단계에 왔음을 또한 직언하고"[28] 있었던 것이다. 이 글에서도 나타나듯이 당시 앵포르멜은 일종의 반反예술 행위, 즉 다다Dada 같은 제도비판행위로 이해되는 경향이 있었으며,[29] 이는 형식실험 위주의 서구 앵포르멜과 차별화되는 지점이기도 하다. 실제 작품에서도 다다에서처럼 오브제를 사용하고 즉물성을 강조하는 특성이 강한 붓터치와 표면효과를 탐구하는 형식실험과 중첩되어 있는 양상을 발견할 수 있다. 대형 천막천에 공업용 페인트, 시멘트, 콜탈 등을 바르고 자갈, 쇠붙이 등을 붙인 그리고 강렬한 원색 혹은 검은색으

28) 「젊은 미술의 시위」(1960. 10. 6), p. 4.
29) 예컨대, 이경성은 제6회 《현대전》 평문에서 이 작가들의 작업을 "앵휠멜 운동의 일익"으로 보면서, 이를 "'반예술'의 운동"이라고 하였다. 이경성, 「미지에의 도전」, 『동아일보』, 1960. 12. 15, p. 4.

로 역동적인 제스처의 흔적을 남긴 전시작들은[30] 재료와 형식의 실험일 뿐 아니라 구체제의 전면적 쇄신을 요구하는 정치적 제스처이기도 했다.

이러한 정치적 국면은 형식주의적 해석에 치우친 이후의 미술사를 통해 희석된 것이 사실이며, 오히려 당대에는 그런 정치성이 더 주목받았을 뿐 아니라 매우 긍정적인 것으로 평가되었다. 당시 『한국일보』 기사가 그 예다. 「전후파의 두 가두전」이라는 큰 제목 아래 현장사진과 함께 한 면을 거의 채운 이 기사[4-14]는 이들의 전시가 얼마나 도발적인 것으로 받아들여졌는지를 증언한다. 함께 실린 두 단체의 전시의도를 발췌하면 다음과 같다.

"우리들에게는… 자각의 명령이요 행동이 있어야 했다… 어떻게 참여해야 할 것인가… 가두전시를 단행케한 이유가 있다면 재래의 불필요하고 거치[추]장스러운 형식과 시설 그리고 예의를 제거하고…" (「'벽'의 발언」).

"우리는 이제 시대의 반역아가 되려 한다. 일절의 기성적 가치를 부정하고 모순된 현행의 모든 질서를 고발하는 행동아로 자부하는 우

30) 《60년전》의 작품들은 천막천 같은 것들로 만든 대형 캔버스와 공업용 페인트, 격렬한 행위의 흔적이 두드러지는 것들이었다면, 《벽전》의 작품들은 오브제로서의 특성과 다양한 재료의 물성이 부각되는 작품들이었다. 당시 기사에서도 이런 내용을 유추할 수 있다. "'앵포르멜'… 그들의 화폭엔 분주한 생명이 약동하고 있다. 쇠조각, 콩크리트, 자갈과 모래… 이런 버림받은 자연의 파편들이 전라의 모습으로 화폭 위에 재생을 구가하고 있는 것이다." 「전후파의 두 가두전」, 『한국일보』, 1960. 10. 6, p. 4. 김미경은 상대적으로 덜 알려졌던 《벽전》의 탈평면적 오브제 작업들에 주목하고 그것이 1960년대 후반부의 미술로 전이되는 측면을 환기했다. 김미경, 「'벽전'에 대한 소고」, 『한국현대미술 다시 읽기 IV』(오상길 엮음), Vol. 3, ICAS, 2004, pp. 473~475.

4-14 「전후파의 두 가두전」, 『한국일보』, 1960. 10. 6, p. 4.

리는…"(「'60년'의 변」).

　　이들은 체제개혁의 선봉에 선 행동하는 예술가를 자처하였던 것이다. 한편 본 기사 또한 이 전시를 "젊은 앵포르매"[31]라고 표현하면서, "정착을 모르는 젊은 화폭의 대열들이 드디어 거리로 뛰쳐나"온 것이자 "국전을 향하여 일제히 포문을" 연 행동으로 묘사하였다. 심지어 문학평론가 천승준은 이들을 비트 제너레이션Beat Generation이나 앵그리 영 맨Angry Young Men에 비유하였다. 당시 선배화가이자 구상화가였던 박고석1917~2002 또한 이들의 행동을 "젊음의 특권행사"로 "생성하는 힘이 부럽고 감행하는 저항이 고맙다"고 긍정적으로 평가하였다.[32] 홍

31) 이것은 기사의 소제목이고 기사 속에는 "앵포르멜"이라고 되어 있다.
32) 이상의 인용 모두 「전후파의 두 가두전」(1960. 10. 6), p. 4.

4-15 《60년전》 방명록의 방근택 서명.

미로운 것은 이 기사 하단에 실린 김동리의 연재소설에서도 유사한 내
용이 다루어진 점이다. 소설 속 주인공은 국전의 "관료적인 색채"를 지
적하면서, 반대진영으로 "모던아트" "추상파" "현대미술전" 등을 언급
하였다. 우연일 수도 있지만 그 연재소설의 소제목이 「국전⑥」으로 명
시되어 있어 독자는 자연스럽게 위의 기사와 연계하여 이 소설을 보게
되었을 것이다.[33] 이를 통해 당시 국전의 구세력과 전위를 자처하는 신
세대 작가들의 대립이 일반에게도 상당히 알려져 있었음을 알 수 있다.

이렇게 당대 신문기사를 통해 국전 비판과 앵포르멜 진영에 대한 지
지의 여론을 짐작할 수 있는데, 근래 공개된 《60년전》 방명록 또한 이를
뒷받침한다. "반역反逆과 창조"방근택,[4-15] "전위의 절규"김영주 등의 문구
는 전시의 체제개혁적 성격에 주목하는 예가 될 것이며, 80여 명에 달
하는 미술계인사들의 이름은 전시에 대한 미술계의 호응을 증명한다.
심지어 국전 심사위원들이었던 박수근1914~65, 김환기1913~74, 장욱진

33) 김동리, 「이 곳에 던져지다 (6)」, 『한국일보』, 1960. 10. 6, p. 4.

1917~90 등도 격려의 문구를 남길 만큼 이들의 도발은 매우 긍정적인 행위로 받아들여졌다.[34]

체제개혁의 기호로서의 앵포르멜의 이미지는 이렇게 당대 정국과 맞물리며 현미협의 후배세대들을 통해 공론화되었다. 현미협 작가들 또한 이들의 도발에 공감하고 1961년에는 두 그룹이 연립전10.1~7, 경복궁미술관을 열고 결국 '악뛰엘Actuel'로 통합되어 1962년에 창립전8. 18~24, 중앙공보관을 열게 되는 것은 예정된 수순이었다. 앵포르멜 진영의 승리가 가시화된 것인데, 이는 적진敵陣인 국전마저도 접수하는 것으로 방점이 찍힌다. 1960년에는 국전에 추상미술이 수용되고, 1961년에는《벽전》작가였던 김형대1936~ 의 앵포르멜 작품4-16에 국가재건 최고회의 의장상이 주어진 것이다. 이후 악뛰엘이 해체되는 1964년까지 앵포르멜은 미술계를 평정하게 된다. 앵포르멜이 특정 집단이나 세대의 전유물이 아니라 미술 전반에 걸쳐 가장 두드러진 표현형식으로 부상하게 된 것이다. 심지어 구상회화에서도 얼룩이나 표면질감 혹은 자유로운 붓터치 같은 앵포르멜 효과가 기용되었고, 전통회화의 경우도 예외가 아니었다. 특히 발묵이나 갈필효과 같은 기법상의 유사성은 전통화가들이 앵포르멜 형식을 적극적으로 실험하는 동인이 되었다. 1960년에 서세옥1929~ 을 중심으로 발족된 묵림회 작가들의 실험이 그 예다.

이러한 승리와 함께 앵포르멜 진영은 국제적 지평을 확보하기 위한 행보 또한 게을리하지 않았다. 앵포르멜 작가들이 세계문화자유회의 한국본부일명 춘추회[35]가 주최한《문화자유초대전》1962~66 4-17에 지속적으로 참여한 것이 대표적인 사례다. 이는 한국에서 열린 전시이지만, 미국 주관으로 세계적인 동향에 부응하는 작가가 초대의 대상이었으므

34) 「'전위의 절규'… 박수근·김환기도 응원」, 『조선일보』, 2011. 5. 23, p. A23 참조.
35) 춘추회에 대해서는 정무정(2001), pp. 259~261 참조.

4-16 김형대, 〈환원 B〉, 1961, 캔버스에 유채, 162×112, 국립현대미술관.

4-17 제1회《문화자유초대전》
리플릿, 1962, 26×19.

로 앵포르멜 작가들이 국제적 입지를 확보하는 데 적절한 발판이 되었
다.[36] 많은 연구를 통해 언급되었듯이, 전 세계에 지부를 가진 세계문
화자유회의는 냉전시대에 미국 중앙정보국CIA이 '팍스 아메리카나Pax
Americana'를 위한 문화적 전략을 구사해온 주요 매개체였으며, 미술에
서는 미국 추상표현주의의 영토를 넓히는 교두보 역할을 했다.[37] 따라
서 미국 추상표현주의와 흡사한 작업을 하는 작가들이 여기에 초대되
는 것은 당연한 것이었으며, 작가들에게 이는 세계무대로 가는 중요한

36) 이 전시의 의미는, "문화자유초대전은 혁신적인 현대미술의 세계적 양상과 호흡을
 같이하며 창조적인 이념을 발판으로 한국미술문화의 발전을 꾀하고 국제교류를 적
 극 추진하여 지방주의에서 벗어나…"라는 창설목적에도 나타나 있다. 이경성, 「추상
 회화의 한국적 정착: 집단과 작가를 중심으로」, 『공간』, 1967년 12월, p. 86.
37) Eva Cockcroft, "Abstract Expressionism: Weapon of the Cold War", Art Forum, June
 1974, pp. 39~41; 프란시스 스토너 손더스(1999), 『문화적 냉전: CIA와 지식인들』(유
 광태, 임채원 옮김), 그린비, 2016, pp. 429~473 참조.

통로로 인식되었다.[38]

한편 한국의 앵포르멜 미술은 미국뿐 아니라 프랑스와도 국제적 관계를 맺게 된다.《파리비엔날레》[4-18, 4-19]가 그 주요 계기로, 이를 통해 한국의 앵포르멜은 실제로 해외에서 전시되기 시작한다. 이는 35세 미만의 젊은 작가들만의 비엔날레로, 1961년 제2회전부터 1965년 제3회전까지는 주로 앵포르멜 작가들이 참여하였다.[39] 한국산 앵포르멜을 원산지인 프랑스에 전시함으로써 주류공간으로의 입성을 시도한 것이다. 즉 주류문화를 수용하는 것으로 시작된 지역문화가 그 주류를 향해 자신의 목소리를 내게 된 것이다.

물론 이 과정에도 일련의 정치적 맥락이 작동하고 있었다. 1963년의 이른바 '108인 연서' 사건이 대표적인 예인데, 그해《파리비엔날레》와 《상파울로비엔날레》 작가 선정에 반발한 작가들이 연판장에 서명하는 방식으로 재선정을 요구한 사건이다. 서명자들은 한국미술협회라는 선정주체와 선정방식의 개선을 촉구하였는데, 특히 구상과 추상을 반반씩 선정할 것을 주장하였다. 이들이 대부분 목우회, 창작미협 등 앵포르멜 진영 바깥에 속해 있던 작가들이었다는 점에서 이 사건은 앵포르멜에 대한 정치적 도전 같은 것이었다.[40]

박서보는 1960년대 말에 쓴 글에서 1957년부터 "한국 전위미술의 춘추전국시대"[41]가 시작되었다고 하였다. 이는 개인적 실험보다는 집단

38) 정무정(2001), pp. 259~261 참조.
39) 제2회전(1961): 장성순, 김창열, 정창섭, 조영익(커미셔너 김병기); 제3회전(1963): 박서보, 윤명로, 김봉태, 최기원(커미셔너 김창열); 제4회전(1965): 김종학, 정상화, 정영렬, 하종현, 이양노, 박종배, 최만린(커미셔너 박서보). 정무정, 「파리 비엔날레와 한국 현대미술」, 『서양미술사학회논문집』, 제23집, 2005, pp. 253~257; 『한국현대미술 해외진출 60년: 1950~2010』, 김달진미술자료박물관, 2011, pp. 32~37 참조.
40) 「반향: 두 국제전 출품작가 결정과 화단」, 『동아일보』, 1963. 5. 10, p. 5; 「국제전 참가 둘러싸고 백여명의 연판장 소동」, 『경향신문』, 1963. 5. 25, p. 5 참조.

DEUXIÈME BIENNALE DE PARIS

Manifestation Biennale et Internationale des Jeunes Artistes
du 29 septembre au 5 novembre 1961
Musée d'art moderne de la ville de Paris
Avenue du Président-Wilson — Avenue de New-York

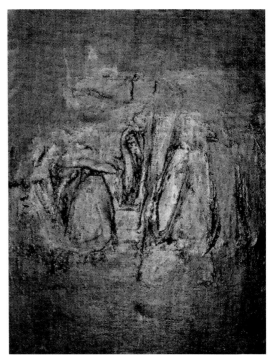

4-18 제2회《파리비엔날레》도록, 1961, 21×16.
4-19 조용익, 〈작품(œuvre)〉, 1961, 100×130(제2회《파리비엔날레》도록, 1961).

적 행동이 중심이 된 한국 앵포르멜 운동의 특성을 요약하는 말이다. 형식실험에 정치적 맥락이 얽혀 있었을 뿐 아니라 예술의 혁신이 미술제도 나아가 사회체제의 개혁을 의미하는 것으로 이해되었던 것이다. 물론, 원산지의 것도 이러한 사회적, 정치적 측면을 배제할 수 없으나, 우리의 경우는 그것이 더 강하게 부각된 점이 다르다. 이는 사회 전체가 급격한 변화의 정점에 놓여 있던, 더불어 외래의 영향이 여기에 가세하였던 당대 한국의 시대적 정황이 빚어낸 특수한 현상이다.

41) 박서보, 「참여하는 화가의 입장에서」, 『공간』, 1968년 2월, p. 12.

다국적 문화가 연동된 혼성의 미학

한국의 앵포르멜은 그 이름처럼 외래의 것을 수입한 것이다. 물론 그것이 새로운 양식을 세우려는 전위의지의 소산인 것은 분명하지만, 1950년대 당시 한국에서 전위란 주로 선진양식의 과감한 수용을 의미하는 것이었다. 구체제에 대한 저항과 체제혁신 의지를 바깥의 새로운 주류에 합류하는 방법으로 구현하고자 한 것이다.[42]

이는 주류에 설 수 없었던, 따라서 선진문화를 받아들이는 것이 자존의 조건이 되었던 제3세계 문화의 독특한 국면이다. 미국 혹은 프랑스가 주도해온 당대 세계미술사 속에서 여타 지역의 미술가들에게는 사실상 전위가 될 수 있는 통로 자체가 원천적으로 차단되어 있는 셈이었다. 독창적 양식의 발명 대신 주류양식의 수용이라는 길만이 앞에 놓인 그들에게 전위의식을 실천할 수 있는 방법은 과감하게 주류를 따르는 것밖에는 없었다. '능동적인 수용'이라는 일견 모순적인 방법을 받아들일 수밖에 없었던 것인데, 박서보의 제3회《현대전》1958. 5. 15~22, 화신화랑출품작[4-20] 에 대한 이경성의 평이 이런 상황을 대변한다.

"서보의 조형세계는 어느덧 절망의 광야에서 비형상非刑象의 세계로 이입하였다… 〈회화 NO.1〉에서 보여 준, 현대의 소음을 선조와 유동 속에서 포착하려는 비합리적 태도는 그것이 비록 구미각국에서 시도하는 선례가 있다손 치더라도 그것을 우리들의 생활 속에까지 적용

42) 박서보도 이런 정황을 설명하였다. "그 무렵의 도식적인 추상은 도무지 체질적으로 맞지 않고… 그와 반대되는 것을 해야겠는데 하지 못하고 쩔쩔 매는 판에 이 서구 문명의 강열한 에네르기가 우리들에게 직접 부딪쳐온 거지요. 내적인 표현 욕구와 외적인 계기가 일치하여 하나의 환경을 조성한 것이지요." 김영주, 박서보(대담), 「추상운동 10년 그 유산과 전망」, 『공간』, 1967년 12월, p. 88.

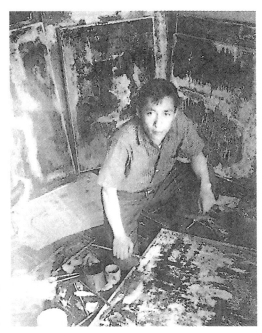

4-20 서대문 아파트
자택에서 제3회《현대전》을
준비 중인 박서보, 1958.

시켜 보려는 모험심리는 인정하여야만 되겠고…"[43]

그는 박서보의 그림이 주류양식을 수용한 것임을 밝히면서도 이를
일종의 '모험', 즉 전위적인 시도로 평가한 것이다. 한편, 작가 자신은
앵포르멜로의 전환을 조금 다르게 묘사한다.

"당시는 '앵포르멜'이란 어휘 자체도 몰랐으며, 다만 그 무렵의 사
실주의 묘사에 싫증을 느껴 작품을 하다가는 지우고 물과 숫돌질로
서 캔버스를 문지르다 보니 여태까지의 형태가 없어지고 알지 못하
는 새로운 형태를 발견하게 되어 그것에 흥미를 느끼기 시작했고, 그
것이 무엇인지도 모르면서 계속했다. 당시의 지도교수로부터 그것이

43) 이경성(1958. 5. 20), p. 4.

서구에서 열띤 추상으로 알려진 앵포르멜의 추상표현주의적 표현임을 알았다. 그리고 따삐에의 『또 하나의 예술』이란 책을 읽고부터 그것의 미학이론을 알게 되었다."[44]

작가는 앵포르멜이 자신의 발명품임을 말하고자 한 것이다.[45] 그러나, 비록 나중에 알게 되었다고는 하였으나 그가 주류미술을 매우 예민하게 의식했음을 알 수 있다. 그 이론까지 읽었다고 하는 것은 그만큼의 관심과 동조의 표현이기 때문이다. 사실 그가 정말 앵포르멜을 우연히 발명하였는지는 알 수 없는 일이다. 기억이란 상당 부분 만들어지는 것이기 때문이다. 게다가 사후事後에 알게 된 경위도 때에 따라 매우 다른 내용들로 구술되어왔으므로 모든 것이 불투명하다.[46] 그러나 확실한 것은 그것을 지속하게 한 것이 주류의 존재라는 사실이다. 적어도 주류의 발견에 의한 사후事後 인증을 통해 그와 동료들의 앵포르멜 작업은

44) 유근준, 『현대미술론』, 박영사, 1976, p. 156. 이 글은 출처 없이 따옴표로 인용되어 있어 작가와의 대화 혹은 타 출처에서 인용한 것으로 보인다.

45) 박서보는 다른 지면에서도, "2회전 후 내 작품은 앵포르멜이 되었고 이것들을 다음 해인 58년 봄의 제3회전에 발표함으로써 최초의 앵포르멜 회화가 되었다"고 하는 등 자신이 최초의 앵포르멜 화가였음을 거듭 주장해왔다. 박서보(1974), p. 45.

46) 예컨대, 위의 인용문에서는 타피에의 책을 읽었다고 했는데, 이경성과의 대담에서는, 1958년 늦가을에 『미즈에』에 실린 타피에의 글(「또 다른 미학에 관하여」)을 이세득이 빌려주어 현미협 회원들이 돌려 보았으며 이를 통해 자신의 작업이 앵포르멜인 것을 알았다고 하였다. 또한 김영나와의 대담에서는 1958년 봄 제3회《현대전》에 전시된 자신의 작품을 평론가 방근택이 앵포르멜이라고 알려주어 알았다고 하였다. 한편, 방근택은 이전부터 자신이 알고 있었던 앵포르멜 혹은 추상표현주의를 박서보 등에게 소개함으로써 이들이 그런 그림을 그리게 된 것이라고 주장하였다. 박파랑은 1957년 12월호 『미술수첩』에 실린 슌만과 젠킨스의 원색도판이 박서보 최초의 앵포르멜 그림에 영향을 미쳤을 가능성을 언급하였다. 이경성, 박서보(대담), 「50년대의 한국미술」, 『조형과 반조형: 오늘의 상황』(한국현대미술전집 제20권), 한국일보사 출판국, 1979, p. 91; 김영나(1988), p. 193; 방근택, 「50년대를 살아남은 '격정의 대결' 장」, 『공간』, 1984년 6월, p. 48; 박파랑(2010), p. 364.

지속되었던 것이다. 작가 자신이 우연히 만들어낸 것이라는 주장도 결국 주류 모더니즘의 우연의 미학 혹은 독창성의 신화를 반복하고 있는 셈이다.

이처럼 한국의 앵포르멜은, 사전事前 발명이든 사후事後 인증이든, 주류의 존재를 전제로 하는 점에서 수용된 양식이다. 그리고 그 수용의 대상은 미국과 프랑스의 전후戰後 추상미술이었으며, 때로는 그 경로가 일본을 거치기도 하였다. "앵포르멜의 추상표현주의적 표현"이라는 박서보의 말처럼 한국 앵포르멜은 태생부터 혼성의 조건을 안고 있었던 것이다. 물론 모든 문화는 혼성의 공간에서 만들어지며 주류 앵포르멜 또한 혼성성에서 자유로울 수 없는 것이 사실이지만,[47] 제3세계의 문화는 그러한 특성을 더욱 선명하게 드러낸다.

이 운동의 주요 이론가로 활동한 방근택 역시 이 둘을 하나의 조류로 혼용하여 사용하였다.[48] 그 자신이 '앵포르멜'이라는 말을 최초로 사

47) 예컨대 많은 연구사례가 증명하듯이, 앵포르멜이나 추상표현주의에 미친 동양의 문인화나 서예의 영향을 배제할 수 없으며, 따라서 이들도 초현실주의의 자동주의 기법과 동양 전통미술의 혼성양식으로도 볼 수 있을 것이다.

48) 방근택은 앵포르멜 운동을 이끌어간 이론가를 자처하였다. 그는 군 복무 중이던 1955~56년에 광주 미국공보원 도서실에서 『아트 뉴스』 등을 통해 보너스 헤스나 해롤드 로젠버그의 글을 읽기도 하고 『타임』이나 『라이프』를 통해 추상표현주의의 원색도판을 접했다고 하였다. 1958년 2월에는 3년 전 광주의 군대에서 알게 된 박서보를 다시 만나게 되어(박서보는 1957년 12월 《현대전》 전시장에서 방근택을 만났다고 했다), 이를 계기로 이봉상미술연구소를 거점으로 활동하던 현미협 회원들과 교류하면서 외국 잡지에서 스크랩한 앵포르멜이나 추상표현주의의 원색도판을 보여주면서 그 이론을 소개하였다고 하였다. 방근택은 자신의 강의 이후 박서보가 큰 캔버스에 추상표현주의 그림을 그리게 되고 제4회 《현대전》이 추상 일색이 되었다고 하였다. 그는 박서보의 소개로 1958년 2월 『연합신문』에 조르주 루오에 관한 글을, 3월 11, 12일자에 「회화의 현대화 문제-작가의 자기방법 확립을 위한 검토」라는 글을 게재하면서 비평활동을 시작하는데, 여기서 '앵포르멜'이라는 말을 처음 사용하였고, 그해 5월에 열린 제3회 《현대전》에 대한 평문(『연합신문』, 5. 23.)에서 전시작들이 "앵포르멜의 한국적 성격을 암시해주고 있다"고 평하였다. 1959년 11월에 열린 제5회전부터는 그가 《현대전》 서문을 쓰게 되었는데, 그것이 '제1선언'으로 명명되고

용한 1958년 3월『연합신문』의 글에서, 그는 프랑스 앵포르멜 작가들과 윌렘 드 쿠닝Willem De Kooning, 1904~97 같은 추상표현주의자를 함께 예로 들고 앵포르멜과 "표현주의적 추상주의"라는 말을 같은 의미로 사용하였다.[49] 그는 1984년『공간』에 발표한 글에서도, "소위 '앵포르멜 운동'이라고 하는 우리나라 미술계에 있어서의 진정한 의미의 첫 현대화이자 추상표현주의의 의식적인 발동이…"라고 서두를 꺼내고, 잭슨 폴록Jackson Pollock, 1912~56 등 추상표현주의자들의 그림을 이전에 읽은 사르트르나 카뮈의 실존주의와 일치되는 미술 표현이라고 평가하였다.[50] 추상표현주의와 앵포르멜을 혼용하고 있을 뿐 아니라 추상표현주의 그림을 앵포르멜 미학으로 풀이한 것이다.

이러한 예는 당시 쓰인 대부분 글에서 발견된다. 김영주1920~95는《미국 현대 회화·조각 8인 작가전》1957. 4. 9~21, 덕수궁 국립박물관을 소개하는 글에서 이들의 작업을 "앙·훠르메"로 불렀고, 양수아는 「앙·포-르멜 informe에 대하여」1958라는 글에서 프랑스와 미국 작가들을 함께 언급하였다. 당시 출판된 이론서『현대미술: 현대화의 이해』최덕휴 엮음, 1958에도「앙호르멜」이라는 장이 설정되어 있는데,[4-21] 미셸 타피에의 글과 그 어원으로서 "불란서어 informe"가 언급되면서도, 대표작가로는 두 나라 작가들이 함께 나열되어 있다.[51]

1962년에 쓴 연립전 서문은 '제2선언'으로 명명된다. 그는 1955년에 개인전(광주 미국공보원)도 열었는데, 출품작 60점 중 11점이 한국 최초의 앵포르멜 작품이라고 주장하였다. 그러나 현재 알려지거나 남아 있는 작품이 없고 그가 작업을 지속한 것도 아니므로, 이 전시를 앵포르멜 운동사에서 의미 있는 전시로 보기는 어렵다. 박파랑은, 방근택이 외국정보를 작가들이 실질적으로 이해할 수 있는 형태로 전달한 일종의 지적 번역의 단계를 수행한 이론가였다고 평가하였다. 방근택(1984), p. 43; 박파랑(2010), p. 366 참조.

49) 방근택(1958. 3. 11), p. 4.

50) 방근택(1984), pp. 42~43.

51) 김영주, 「낭만적 환상의 세계(下)」, 『한국일보』, 1957. 4. 17, p. 4; 양수아(1958), pp.

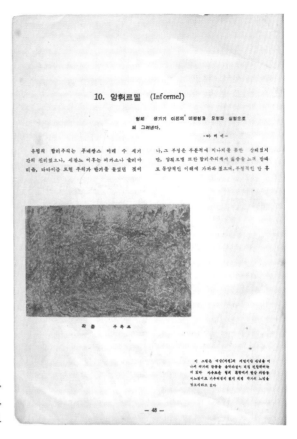

4-21 최덕휴(엮음),
『현대미술: 현대화의 이해』,
1958, p. 48.

역사적 맥락과 지향점이 상당히 다른, 심지어 주류미술에서는 경쟁 관계로도 드러나는[52] 이 두 경향이 우리 미술에서는 일종의 혼성물로 주조된 것인데, 그 과정을 자세히 들여다보면 미국과 프랑스의 경향을 매우 다른 방법으로 받아들였던 것을 발견할 수 있다. 이는 당대 한국의 특수한 시대적 정황과 미술가들의 요구가 만나 이루어진 결과로서, 한국 앵포르멜의 또 다른 의미를 드러내는 국면이다.

76~78; 최덕휴(엮음, 1958), pp. 46~50.

52) Serge Guilbaut, *How New York Stole the Idea of Modern Art*, The Univ. of Chicago Press, 1983, pp. 166~194 참조

1. 시각자료를 통한 미국 추상표현주의 수용

한국 앵포르멜의 전개과정을 들여다보면 1960대 초까지는 미국 추상표현주의의 영향이 두드러지는 것을 목격할 수 있다.[53] "미국적인 액션 페인팅이 보다 강렬히 자극을" 준, "일반적으로 아메리카나이즈"[54] 된 시기라는 박서보의 표현처럼, 이 시기에는 미국의 추상표현주의, 그 중에서도 격렬한 행위의 흔적이 드러나는 그림이 작가들에게 어필하였다. 정상화1932~ 의 회고가 그런 상황을 말해 준다.

> "붓을 들고 작업을 한 적은 거의 없었어요. 빗자루나 넓적한 솔을 사용해서 마음껏 내 자신을 표현했지요. 물감을 닥치는 대로 캔버스에 던지고 뭉개고 뿌리는 걸로 일관했지요. 그토록 강렬한 그림을 제작한 것은 내 기억에 없습니다."[55]

이러한 작업방식은 폴록이나 프란츠 클라인Franz Kline, 1910~62 같은 미국 액션 페인터들의 것과 다르지 않다.[4-22, 4-23] 정치적, 경제적인 면에서 미국에 전적으로 의존하고 있던 당대 상황에서 당연히 미술도 예외일 수 없었던 것이다. 현실적으로도 해외문화에 대한 정보를 얻을 수 있는 주요 통로가 잡지 등 대중매체였고 이를 주로 접할 수 있었던 곳이 미국공보원이었으므로 미국의 영향을 받는 것은 자연스러운 일이었다.

당대 미술가들에게 정보의 원천이 된 것은, 『라이프Life』『보그Vogue』

53) 이경성도 1961년 5·16군사정변 이전과 이후를 구분하면서, 이전 시기에는 전통에 대한 저항과 부정과 파괴의 태도가 이후 시기에는 새로운 가치관을 세우려는 긍정의 태도가 운동을 주도하는 것으로 보았다. 이경성, 박서보(대담, 1979), p. 93.
54) 김영주, 박서보(대담, 1967), p. 88.
55) 서성록, 「환원적 구조로서의 평면」, 『정상화』(전시도록), 현대화랑, 1989, n.p.

4-22 정상화, 제목미상, 1960,
캔버스에 유채, 개인 소장.
4-23 프란츠 클라인,
〈뉴욕, N.Y.(New York, N.Y.)〉,
1953, 캔버스에 유채, 200.7×128.3,
올브라이트녹스미술관, 버펄로.

4-24 『미즈에』잡지가 보이는
명동의 외서 거리,
1950년대 말~1960년대 초(사진: 한영수).

『타임 _Time_』같은 잡지, 혹은『아트 뉴스』같은 미술잡지에 실린 원색도
판들이었다.[56) 당시 미술가들에게 추상미술은 이론보다 시각자료를
통해 우선적으로 어필하였던 것이다. 물론 이들에게 정보를 제공한 주
요 출처로 명동의 외서골목에서 구할 수 있었던『비주츠데초 美術手帖』
나『미즈에 みずえ』[4-24] 같은 일본 미술잡지들도 간과할 수 없다. 그러나
앵포르멜과 함께 추상표현주의도 소개한 이 잡지들에서 우리 작가들이
더 주목했던 것은 미국 것 혹은 그것과 가까운 그림들이었다.[57) 무엇보
다도 구체제 개혁이라는 목표가 절실했던 미술가들에게, 큰 캔버스에
검은색 혹은 원색의 물감으로 과감한 행위의 흔적을 남긴 추상표현주
의 그림[4-25]은 그 목표를 현시하는 데 매우 적절한 시각기호가 되었다.
마치 캔버스를 공격하듯이 온몸으로 행위의 흔적을 남기는 제작 과정

———

56) 정무정(2001), pp. 249~254 참조.
57) 이들 잡지는 1956년경부터 앵포르멜 등 서구의 전후 추상미술을 소개하였다. 일본
　　잡지의 영향에 대해서는 정영목(1995), pp. 20~26; 정무정(2003), pp. 25~30 참조.

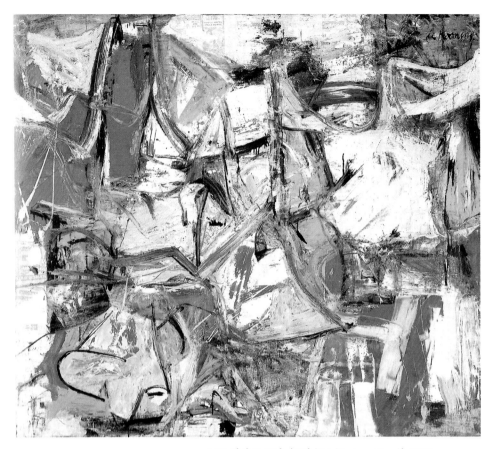

4-25 윌렘 드 쿠닝, 〈고담 뉴스(Gotham News)〉, 1955,
캔버스에 유채, 175.3×200.7, 올브라이트녹스미술관, 버펄로.

자체가 낡은 가치관에 항거하는 몸짓으로 받아들여졌던 것이다.

더욱이 엘리트를 자처하면서 최신 경향을 이끌어가고자 한 현미협
작가들에게 소위 "하이브로우highbrow"미술로 일컬어진 추상표현주의
는[58] 자신들이 지향해야 할 미술의 좋은 범례가 되었다. 다음의 제1회

58) Bradford R. Collins, "Life Magazine and the Abstract Expressionists, 1948~51: A
Historiographic Study of a Late Bohemian Enterprise", *The Art Bulletin*, June 1991,
pp. 283~308 참조.

《현대전》서문이 그 증거가 될 것이다.

"우리의 작품의 개개가 모두 이 이념을 구현하고 현대조형을 지향하
는 저 '하이부로오'의 제정신과의 교섭이 성립되었느냐에 대한 해명
은 오로지 시간과 노력과 현실의 견실한 편달鞭撻에 의거하리라고 믿
는다."[59]

당시 해외 미술의 실견을 가능하게 한 유일한 전시 또한 미국 추상표
현주의 전시였다.《미국 현대 회화·조각 8인 작가전》[60]이 그것인데, [4-26]
이 전시를 미술가들이 얼마나 보았는지는 가늠하기 어렵지만, 외국 작
가전이 드물었던 때인 만큼 미술계의 상당한 관심을 끌었을 것이라는
추측은 가능하다.[61] 작가이자 평론가였던 김영주의 평문이 『한국일보』
에 이틀에 걸쳐 게재된 것이 이를 방증한다. 그는 미국 서북화파North
Western School [62] 위주로 구성된 작가들에게 "낭만적 환상파"라는 이름을
붙이고 작가별 특성을 매우 상세하게 기술하였으며, 폴록, 아돌프 고틀
립Adolph Gottlieb, 1930~74, 마크 로스코Mark Rothko, 1903~70 등 주요 추상표
현주의 작가들도 언급하였다. 그는 이들의 작업을 "미국적인 환경"과

59) 제1회《현대미술가협회전》리플릿, 1957, n.p.
60) 마크 토비, 세이무어 립튼, 데이비드 헤어, 모리스 그레이브스 등 잘 알려진 추상표현
주의 화가 및 조각가들과 케네스 칼라한, 가이 앤더슨, 에지오 마티넬리, 리스 카판
등이 포함되어 있었다.
61) 김영나는 많은 작가들이 그 전시를 기억하고 있어 상당히 큰 반응을 얻었을 것
으로 판단하면서, 현미협 회원들도 보았을 확률이 상당히 높다고 하였다. 김영나
(1988), p. 195.
62) 추상표현주의자들 중 주로 태평양 연안 지역을 중심으로 활동하던 작가들을 동부
의 뉴욕 스쿨과 구분하여 일컫는 말이다. 토비, 그레이브스, 샘 프랜시스(Sam Francis,
1923~94) 등 이 그룹의 작가들은 동양의 종교나 예술론에 더 많은 영향을 받은 것으
로 풀이된다.

4-26《미국 현대 회화·조각
8인 작가전》 포스터, 1957.

"미국적인 체질"의 반영이자 "세계적, 우주적인" 미감의 표현으로 해석
하였다.[63] 동양에서는 최초로 열린 이 미국 현대미술전은 미국적인 것
이 곧 세계적인 것이라는 당대 미국의 문화정치학이 수용 지역에서도
그대로 되풀이되는 한 사례를 보여준다. 이 전시와 동시에 경복궁미술
관에서는 당대 미국 문화정치학의 전형인 사진전,《인간가족The Family of
Man》전4. 3~5. 3, 뉴욕현대미술관 기획이 열리고 있었는데, 전시 기간이 연장
될 만큼 큰 호응을 얻었다. 같은 시기에 가까운 거리에서 열린 이 두 전
시는 미국을 중심으로 편성된 당대 우리 문화의 지형도를 드러내는 구
체적 지표다.

미국의 영향력은 다음 해 열린 제4회《현대전》1958. 11. 28~12. 8, 덕수궁

63) 김영주, 「낭만적 환상의 세계」, 『한국일보』, 1957. 4. 16, p. 4(上); 1957. 4. 17, p.
4(下).

4-27 제4회 《현대전》 리플릿, 1958, 19×8(각 면).

미술관⁴⁻²⁷을 통해 가시화되었다. 붓의 자유로운 놀림이 강조된 몇백 호 크기의 캔버스들로 가득 찬 이 전시장^{4-6, 4-7}은 그들이 본 시각자료를 작품으로 실현한 것에 다름 아니다.[64] 비록, 그 즈음부터 이들 그림에 '앵포르멜'이라는 명칭이 붙었지만, 그들에게 어필한 시각자료는 추상 표현주의였고 따라서 작품도 그것에 가까운 것이었다. 그들은 특히 추상표현주의의 큰 화면과 그 속에서 시연된 액션을 체제개혁의 기호로 취한 것이다. 전시에 대한 이경성의 글은 이러한 측면을 주목한 예다.

64) 당시 『민국일보』 기자로 이봉상미술연구소를 자주 드나들었던 이구열도 추상표현주의 복제화들이 연구소 작업실 벽면에 붙어있던 것을 목격했다고 증언하면서, 제4회 《현대전》(1958) 작품들은 미국 추상표현주의의 영향을 반영한다고 하였다. 이구열 (1979), p. 40.

"놀라운 힘의 집단, 놀라운 미의 자살행위… 그것은 일체의 권위를 일단 부정하고 영零에서부터 새로이 출발하려는 그들의 순수한 심적 동기와 청년의 용기의 소산인 것이다."[65]

구체제에 대한 부정과 새로운 질서를 세우려는 강한 의지를 강조한 이 글은, 「미의 전투부대」라는 제목처럼, 그 전위의식에 초점이 맞추어져 있다. 이는 다음과 같은 해롤드 로젠버그Harold Rosenberg, 1906~78의 글, 「미국의 액션 화가들The American Action Painters」1952을 환기한다.

"행위회화act-painting는 예술가의 실존과 동일한 형이상학적 실체다… 캔버스에 의미를 부여하는 것은 심리학적 데이터가 아니라 [예술가의] 역할role이다. 즉 예술가가 마치 현실의 상황living situation에 있는 것처럼 그의 감정적, 지적 에너지를 구사하는 방식이다… 캔버스 위의 행위는 정치적, 미학적, 도덕적 가치로부터의 해방의 행위였다… 어떤 기존의 것에도 안주하지 않으려는 의지를 견지하기 위해, 그는 스스로 지속적인 아니요No를 수행해야 한다."[66]

로젠버그는 추상표현주의자들의 액션을 개인의 실존방식인 동시에 기존 질서에 끊임없이 저항하는 정치적 행동으로 묘사한 것인데, 제5회 《현대전》1959. 11. 11~18, 중앙공보관 서문으로 쓰인 방근택의 '제1선언' 또한 유사한 논조를 보인다.

65) 이경성(1958. 12. 8), p. 4.
66) Harold Rosenberg(1952), "The American Action Painters", *Abstract Expressionism: A Critical Record*(eds. David & Cecile Shapiro), Cambridge Univ Press, 1990, pp. 78~80. 이경성을 비롯한 당대 비평가들이나 이론가들이 로젠버그를 알고 있었는지, 이 글을 읽었는지는 확실하지 않다. 그러나 여러 이론적 소스를 통해 혹은 방근택을 통해

"우리는 이 지금의 혼돈 속에서 생에의 의욕을 직접적으로 밝혀야 할 미래에의 확신에 걸은 어휘를 더듬고 있다… 모든 합리주의적 도화극을 박차고 우리는 생의 욕망을 다시없는 '나'에 의해서 '나'로부터 온 세계의 출발을 다짐한다… 이 시인 是認은 곧 자유를 확대할 의무를 우리에게 주고 있는 것이다… 모험을 실증하는 우연에 미지의 예고를 품은 영위 靈威에 충일한 '나'의 개척으로 세계의 제패 制霸를 본다. 이 제패를 우리는 내일에 걸은 행동을 통하여 지금 확신한다."[67]

그는 자율적인 개인의 미래를 향한 투쟁이라는 전위정신을 강조한 것이다. 물론 프랑스 실존철학과 앵포르멜 이론도 알고 있었던 그의 텍스트에 반反합리주의와 우연의 원리를 강조하는 앵포르멜 미학이 혼용되어 있는 것은 사실이나, 전반적인 논조는 화가 개인의 자유로운 액션을 강조하는 추상표현주의 미학에 가깝다. 특히, 그러한 액션을 통한 "나의 개척"이 곧 "세계의 제패"를 의미하며, 이를 위해 작가는 "행동" 해야 한다는 대목은 로젠버그가 말한 액션 개념에 가깝다.

'행위'의 미학이 '행동'의 미학으로 풀이된 것인데, 당대 작가들에게 어필한 것은 바로 이러한 측면이다. 그들은 추상표현주의 이론을 직접 읽고 공감한 것이 아니라 시각자료를 통해 그 이론을 유추하고 공감한 것이며, 이론가들은 그 길의 안내자였던 셈이다. 1960년의 두 가두전은 그러한 과정이 결집된 정치적 거사였다. 이 전시를 연 두 단체의 다음과 같은 선언문들이 보여주듯이, 그들에게 행위는 곧 정치적인 행동이

추상표현주의에 대한 이러한 해석은 알고 있었을 것으로 보인다. 방근택은『아트 뉴스』에 실린 로젠버그의 글을 읽었다고 했는데, 이는 1952년 12월호에 실린 위의 글일 것으로 추정된다. 방근택(1984), p. 42.

67) 방근택(1959), 「선언문」(제5회《현대전》리플릿),『한국현대미술 다시 읽기 Ⅳ』(오상길 엮음), Vol. 1, ICAS, 2004, p. 164.

었다.

"지금은 행동을 결행할 때다. 우리들은 행동하면 그뿐이다. 원컨대 우
리들에게 행동할 수 있는 자유를 그리고 창조 시현할 수 있는 자유를
달라!"[68]

"오류, 과오, 모험이 얼마나 자유로이 호흡할 수 있는 우리의 생리인
가!"[69]

행동, 자유, 모험 등의 어휘를 강조하는 이 글에서도 로젠버그의 목소
리를 들을 수 있다. 나아가 그들은 로젠버그 글의 제목이 의미하는 '미
국적' 액션을 구사하는 화가들이 되고자 하였다. 그들은 '미국적' 의미
의 정치적 행동을 시연한 것이다.《60년전》의 전시작인 큰 화폭 앞에 당
당히 서 있는 작가 김봉태의 사진[4-28]이 예시하는 것처럼, 그 그림과 가
두전은 미국 추상표현주의가 구사한 자유주의 레토릭의 예술적 실천이
었던 셈이다. 그가 몇 년 후1964 미국으로 유학 가서 추상표현주의를 직
접 체험하고 이를 작업에 적용하게 되는 것이 우연만은 아닌 것이다.

지역문화는 이처럼 당대의 주류시선을 되풀이할 뿐 아니라, 그 정당
성을 확보하기 위해 스스로를 주류시선에 노출하는 과정 또한 거친다.
당시 한국에 주둔하거나 체류한 미국인들이 주요 독자였던 영문일간
지, 『코리안 리퍼블릭*The Korean Republic*』1958. 12. 3.[70]의 기사[4-29]가 그 예

68) 「발언」, 제1회《벽전》리플릿, 1960, n.p.
69) 「창립선언문」(1960), 『한국미술단체 자료집: 1945~1999』, 김달진미술자료박물관,
 2013, p. 153.
70) 1953년 8월 15일에 타블로이드 4면으로 창간되었으며, 1961년부터 4·6배판으로
 한글 해설판이 함께 발간되었다. 1965년 8월 15일부터 『코리아 헤럴드(*The Korea*

4-28 자신의 작품 앞에 서 있는 김봉태, 1960.

다. 제4회《현대전》을 보도하는 이 기사와 함께 실린 사진에서, 박서보
는 자신의 〈NO.7〉₁₉₅₈ 앞에서 추상표현주의자들의 '액션'을 연기하였
다.[71]4-30, 4-31 사진의 캡션이 설명하듯 이 "로컬 페인터"는 "커다란 낡
은 텐트 천에 자기가 만든 물감을 사용하여", 즉 나름의 방식으로, 주류
문화를 반복한 것이다. "박서보는⋯ '보수주의의 권위에' 격렬히 저항
하면서 모든 재현적 시각을 떨쳐버린다⋯ 그의 궁극적 과제는 그 자신
속에 살아 있는 몸과 정신으로 작업하는 것이다"라는 기사 내용 또한
액션 페인팅의 미학을 반복한다. 박서보는 추상표현주의의 또 다른 버
전을 만들어낸 것이며, 이 기사는 이를 원산지인 미국 독자들의 시선을
통해 재확인하는 통로가 된 것이다. 이 기사는 이렇게 주류에서 분기分

Herald)』로 개칭되었다.

71) 이 사진은 11월 30일『한국일보』에 실렸던 것을 다시 실은 것이다.

The Korean Republic December 3, 1958

Painter Suh Bo Park composes in self-made paints on a huge old tent sheet that substitutes for his canvas. This painting, called "No. 7," is currently on view at the Duksoo Palace gallery.

ART IN REVIEW

Local Painters Reveal Pointed Paradoxes in Exhibit Works

By Syngboc Chon

In their newly opened fourth group show at the Duksoo Palace gallery, 12 local painters — ranging in age from 25 to 35 reveal pointed paradoxes in an extended frontier of Korean painting.

Although the 65 oils on exhibit do not reflect a common denominator in a strict sense, they bear alike the trace of a determined adventure in complex compositions devoid of recognizable forms.

Dominating the two-gallery quarters are large canvases that are associated with "the informal." These pictures are given numbers instead of names.

Suh Bo Park, for instance, shakes off all the representational visions in fiery resistance against the "authority of conservatism," as he puts it. Lacking materials, he dabs his self made colors on scraps of second hand tent sheeting.

Park's inevitable problem is to produce "with both his body and mind all that are alive in him." And the result is that his thick blocks of paints in red and blue, and black, wantonly scattered over the canvas surface, suggest his visual equivalent of a man at hard labor.

Chang Yul Kim is a painter who seeks an overwhelming sensation from the rhythmic sweeps of thick paints that sometimes suggest to us raging billows or a bellowing cosmos. To him, recognizable figures do not signify for themselves "what is ultimate in painting."

The Result

Some pictures in this show are anatomical and others are geometrical in their approaches, and there are even canvases that bear Fauvelike expressions.

The current output of the Modern Painters' Society reassures us again of the group's position in the controversial forefront of Korean painting. But some of the output has failed even to show organic tensions and vitality, in spite of the artists' apparent attempts. And in this context, there is still a long way for these artists to go in order to fully develop their secrets of material and non-figurative statements.

Other members of the group are: Suh Bong Kim, Chung Kwon Kim, Byung Jai Rah, Myung Ui Lee, Hyung Ro Lee, Jai Hoe Ahn, Sung Soon Chang, Sang Soo Jun, Dong Hoon Cho, and Rim Doo Bah.

Italians to Vie in Eati

BOLOGNA, Italy, Dec. 12 (AP-DNA)— This hearty-eating city is going to find out who can eat the most— fat people or lean ones.

The leans can weigh up to 165 pounds. The fats must weigh 210 or more.

They will compete in an eating contest Dec. 13.

Sponsors are the National Gastronomic Academy and the National Association of Chefs.

The rules warn: "The promoters disclaim any responsibility whatsoever for any damage, real or imagined now or in the future, to the health of contestants. They

4-29 『코리안 리퍼블릭』,
1958. 12. 3, p. 5.

崦된 로컬 문화가 다시 주류라는 거울에 비춰짐으로써 인증받는 과정을 보여준다. 특히 "재료의 효과 탐구와 비구상적인 표현이라는 면에서… 아직도 갈 길이 멀다"[72)는 맺는말은 주류기준으로 판단되는 지역문화 의 숙명을 드러낸다.

72) Syngboc Chon, "Local Painters Reveal Pointed Paradoxes in Exhibit Works", *The Korean Republic*, Dec. 3, 1958, p. 5.

Painter Suh Bo Park composes in self-made paints on a huge old tent sheet that substitutes for his canvas. This painting, called "No. 7," is currently on view at the Duksoo Palace gallery.

4-30 〈NO.7〉을 제작 중인
박서보(『코리안 리퍼블릭』,
1958. 12. 3, p. 5).
4-31 한스 네이머스(Hans
Namuth)가 촬영한 작업
중인 잭슨 폴록, 1950.

이처럼, 한국 앵포르멜 미술의 형성기는 주로 미국 추상표현주의 미술을 수용하는 과정으로 이루어졌다. 구체제의 혁신, 즉 '현대화'가 민족 갱생의 유일한 길로 여겨졌던 6·25전쟁 이후 복구기에, 미국이라는 선진제국의 문화는 우리 문화의 근대화를 위한 범례가 되었다. 특히, 추상표현주의가 냉전 시대의 일종의 문화적 무기로 사용된 점을 염두에 둘 때,[73] 당시 좌우 대치의 균형점이었던 한국에서 그리고 모든 것을 미국에 의존할 수밖에 없었던 남한에서 우익의 레토릭, 즉 미국산 문화를 취한 것은 당연한 반응이었다고 할 수 있다.

2. 개념과 이론을 통한 프랑스 앵포르멜 수용

한국 앵포르멜 역사에서 흥미로운 것은 형태상으로는 추상표현주의에 더 가까운 작품에도 모두 '앵포르멜'이라는 프랑스 이름이 붙었다는 사실이다. 1956년경부터 지면에 등장해 1958년부터 본격적으로 사용된[74] 앵포르멜이라는 용어는 당시 비정형의 추상미술을 전반적으로 지칭하는 어휘로 폭넓게 사용되었다. 특히, 추상표현주의의 시연회 같았던 제4회《현대전》에 대한 평문이나 기사들은 이들의 작업을 한결같이 앵포르멜로 지칭하였으며, 추상표현주의의 액션을 정치적 액션으로 구현한 두 가두전도 앵포르멜이라는 이름으로 불렸다.

시각적으로 수용된 미국의 문화가 프랑스의 개념을 통해 이해되었던 것인데,[75] 이는 일차적으로 일제강점기부터 지속되어온 예술적 종주국으로서의 프랑스의 이미지에서 기인한 것이다. 더불어, 앵포르멜 작가들의 선배세대이자 일본 유학을 다녀온 이세득1921~2001, 남관

73) 각주 37) 참조.
74) 각주 13) 참조.
75) 앵포르멜 외에도 이 시기에는 외브르(oeuvre), 악뛰엘, 에스프리(esprit), 에뽀끄(epoque) 등 프랑스어가 많이 사용되었다. 1961년의 '제2선언'도 프랑스어로 번역되었다.

1911~90, 권옥연1923~2011 등이 해방 후에 프랑스 미술현장을 직접 체험하고 돌아와 전달한 정보들 또한 이에 일조하였을 것으로 보인다. 무엇보다도 이 시기 작가들이 참고로 삼은 이론적 소스 중 많은 부분이 프랑스 이론을 집중적으로 소개한 일본 잡지라는 점이 주요 요인으로 작용하였다. 마치 앵포르멜의 경전처럼 통용된 타피에의 이론도 일본 잡지에 실린 기사를 통해서 전해진 것이다. 타피에는 1951년에 스튜디오 파케티Studio Facchetti[76)]에서《앵포르멜의 의미들Signifiants de l'Informel》전을, 1952년에 같은 공간에서《또 다른 미술Un Art Autre》전을 열고 같은 제목의 도록형태의 책을 출판하면서 앵포르멜의 주요 이론가로 떠오르게 되는데, 1950년대 후반에는 일본과의 교류에 힘쓴다. 그는 1956년 12월『미즈에』에「또 다른 미학에 대하여」라는 글을 싣고, 1957년 가을과 1958년 봄에는 일본을 방문하는데 이는 일본 잡지들을 통해 기사화된다. 우리나라에서 타피에가 앵포르멜의 이론가로 부상하는 것은 이런 기사들을 통해서다. 작가들이 참조한 그의 글도 프랑스판 원전이 아닌 젠킨스의 편저[77)]에 실린 글을 일역한『미즈에』기사다.

이처럼 일제강점기부터 시작되어 당시까지도 지속된 예술적 본향 혹은 개념적 근원으로서의 프랑스의 이미지는 1961년을 기점으로 작가들의 현지 순례나 현지 미술행사 참여로 구체화된다.《파리비엔날레》참여나 파리에서의 개인전 개최가 주요 동기가 되었는데, 출품만 하고 직접 가지 않은 경우도 도록이나 매체를 통해 현지 상황을 가깝게 체험할 수 있는 계기가 되었다. 현지에서의 전시는 한국 앵포르멜을 그 본산지에서 보여준다는 의미 또한 함축하는 것이었다. 주류를 수용한 지역

76) 'Galerie Paul Facchetti'라는 이름으로도 알려져 있다.

77) Paul and Esther Jenkins(eds.), *Observations of Michel Tapié*, George Wittenborn, 1956, pp. 19~25.

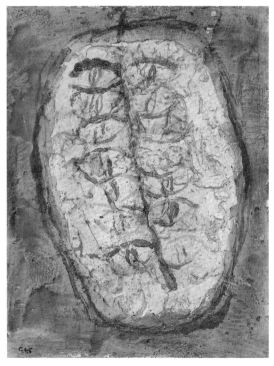

4-32 박서보, 〈원형질 No.1-62〉,
1962, 캔버스에 유채, 혼합매체,
161×131, 임창욱 부부.
4-33 장 포트리에,
〈인질의 머리(Tête d Otage)〉,
1945, 35×27, 캔버스 위에 붙인
종이에 유채, 개인 소장.

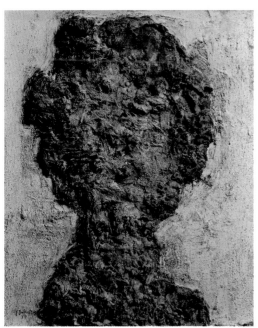

4-34 박서보, 〈원형질 No.3-62〉, 1962,
캔버스에 유채, 162×130, 개인 소장.
4-35 장 뒤뷔페,
〈층상의 살덩어리(Chairs feuilletées)〉,
1954, 이조렐(isorel)에 유채, 65×54,
뒤뷔페재단, 파리.

문화가 다시 주류공간에서 사후 인증을 받는 수순을 드러내는 것이다.

프랑스 앵포르멜 체험과 이에 부응하려는 의도는 작품을 통해서도 나타난다. 박서보의 경우가 전형적인 예로, 1961년 초 파리를 방문한 그는 그해 말에 귀국한 후 1962년에 연 개인전국립중앙도서관 화랑에서 이전 작품과 확연히 다른 〈원형질〉 연작[4-32]을 발표하게 된다. 구멍을 뚫고 뒤에서 천을 덧대거나 물감을 두껍게 발라 올리는 등의 기법을 통해 재료의 물성을 드러내고 인체나 모종의 생명체를 연상시키는 이 그림들은 그가 파리 체류 시 보았을 앵포르멜 그림들과 흡사하다. 안토니 타피에스Antoni Tápies, 1923~2012 화면의 재질감 또는 장 포트리에Jean Fautrier, 1898~1964[4-33]나 장 뒤뷔페Jean Dubuffet, 1901~85 그림의 인간형상을 떠올리게 하며,[4-34, 4-35] 색조도 이들의 것처럼 어두운 갈색 조를 띠는 것이다.[78] 커다란 캔버스 위의 액션을 강조한 이전 작품들과는 매우 다른 이 그림들은 프랑스 미술현장 체험을 통과하면서 그의 작업이 새로운 국면에 접어들었음을 보여준다.

한편, 재료의 물성을 드러내며 반복되는 둥근 형상들은 당시 박서보가 보았다고 전해지는 이브 클랭Yves Klein, 1928~62의 모노크롬 그림들의 형상들과도 닮아 있다.[4-32, 4-36] 이후의 그림 중에는 클랭의 작품처럼 재질감이 더 두드러지는 예[4-37]도 있다. 또한 클랭의 인체측정[4-38]을 연상시키는 인체형상[4-32, 4-37]은 클랭과의 관련성에 더욱 심증이 가게 하는 요소다. 신사실주의Nouveau Réalisme가 부상하고 있던 당시 파리의 미술현장에서 그 일원이었던 클랭의 작품이 박서보의 주의를 끌었던 것이다. 특히, 물질을 우주적 정신성의 발현으로 본 클랭의 일견 동양적인 관점이 이 동양의 화가에게 어필했음은 쉽게 짐작할 수 있다. 박서보는

78) 이일은 박서보가 타피에스와 밀라레스의 영향을 많이 받았다고 했다. 이일, 「박서보론」, 『공간』, 1967년 12월, p. 79.

4-36 이브 클랭, 〈레퀴엠(Requiem)〉, 1960, 합판에 스펀지, 자갈, 안료를 섞은 합성수지, 198.6×164.8×14.8, 메닐컬렉션, 휴스턴.

4-37 박서보, 〈원형질 No.1-64〉, 1964, 캔버스에 유채, 혼합매체, 162.5×131, 국립현대미술관.

4-38 이브 클랭, 〈무제 인체측정-개미11(Untitled anthropometrie-ANT11)〉, 1960, 합판 위에 붙인 판지에 안료를 섞은 합성수지, 76×53.

4-39 정상화, 〈작품 65-109〉,
1965, 53×45.

클랭의 미학을 앵포르멜의 미학으로 전용한 것인데, 이렇게 주류문화
에서는 순차적으로 전개된 양식들이 하나로 융합되는 현상은 수용문화
의 독특한 국면이자 그 다름을 드러내는 지표다.[79]

프랑스 미술현장과의 교류가 빈번해짐에 따라 작품에 변화가 오는 경
우는 다른 작가들의 작업에서도 발견된다. 1963년 파리 랑베르 화랑에
서 4인전을 열고 1965년에는《파리비엔날레》에 참가한 정상화나[80] 4-22,
4-39 1963년《파리비엔날레》에 참여한 윤명로의 경우[81]를 예로 들 수 있

79) 이 시기 박서보 그림에 대한 클랭의 영향에 대해서는 전유신, 「프랑스 미술과의 관계
를 통해 본 전후 한국 미술: 한국 미술가들의 프랑스 진출 사례를 중심으로」(이화여
자대학교 박사학위 논문, 미간행), 2017, pp. 85~90 참조.
80) 김영나는 정상화의 이 시기 그림을 추상표현주의 작가인 프란츠 클라인의 영향에서
벗어나 앵포르멜 작가인 타피에스나 부리의 표면처리에 영향받고 있음을 보여주는
예로 보았다. 김영나(1988), p. 218.
81) 윤명로 자신은 이 시기 그림이 중국 고대 청동기의 재질감을 재현한 것이라고 했지

4-40 윤명로, 〈벽B〉, 1959, 캔버스에 유채, 91×116, 작가 소장.

는데, 이전⁴⁻⁴⁰에 비해 재질감이 더욱 강조되고 인체나 생명체 같은 형태가 두드러진다.⁴⁻⁴¹ 물론 개인적인 판단과 여러 주변적인 변수가 작동하는 작업상의 변화를 프랑스 앵포르멜의 영향으로만 단정할 수는 없지만, 원산지 미술과의 본격적인 교류가 하나의 변수가 된 것은 부정할 수 없다. 더하여, 이러한 교류를 통해 국내 작가들도 더욱 생생한 현지 정보를 접하게 되어 현지와의 거리를 좁히게 되고, 이에 따라 한국 앵포르멜 미술도 전반적인 변화를 보이게 된다. 미국 추상표현주의에 더 가까웠던 화면이 점차 프랑스 앵포르멜에 가까운 형태로 옮겨가게 된 것이다.

만 그의 그림의 변화에 프랑스 앵포르멜 또한 주요 변수가 되었다. 무엇보다 변화된 양식의 그림을 《파리비엔날레》에 출품한 이후 유사한 양식의 그림을 지속했다는 사실이 이를 뒷받침한다.

4-41 윤명로, 〈문신 64-1〉,
1964, 마포에 유채, 석고,
116.5×91, 국립현대미술관.

저항정신을 표현하는 격렬한 행위보다는 삶에 대한 실존적인 성찰이
나 자연과 생명현상에 대한 정서적 조응을 강조하는 프랑스 앵포르멜
이 우리 미술가들에게 더 어필하였던 것인데, 집단적 운동의 단계를 지
나 개인적 모색기에 접어든 시기상의 정황도 여기에 일조하였다. 프랑
스 앵포르멜은 시각자료뿐 아니라 이론도 함께 수용되면서 작가들에게
개념적인 측면에서도 영향을 주게 된다. 물론 타피에의 이론은 1956년
『미즈에』에 실린 글을 통해 1958년 말에 우리 작가들에게 소개되지만,
그것이 작업으로 숙성되는 것은 좀더 시간이 지난 그리고 현지에서의
체험을 거친 1961년 이후이다. 뒤뷔페와 함께 '원초적 미술l'art brut'을
주장하면서 시작된 타피에의 앵포르멜 이론은 문명비판과 이에 근거한
자연 혹은 야생적 상태로의 복귀를 지향하는 것이었고 따라서 인공적

인 기하학적 형태를 파괴하는 것이 우선적인 목표가 되었는데, 이러한 반문명적, 자연친화적 성향과 비정형성에 대한 선호가 우리 미술가들에게 어필하였던 것이다.[82] 방근택이 쓴 1961년《연립전》서문은 이러한 변화의 조짐을 드러낸다.

"그러니까 그것은 모든 것이 용해되어 있는 상태다… 산산히 분해된 '나'의 제분신들은… 여기저기 다른 곳에서 다른 성분들과 부디[딪]쳐서 딩[뎅]굴고들 있는 것이다… 그러니까 그것은 고정된 모양일 수가 없다. 이동의 과정으로서의 운동 자체일 따름이다… 지금 '나'는 덥기만 하다. 지금 우리는 지글지글 끓고 있는 것이다."[83]

'제2선언'으로 일컬어진 이 글이 드러내는 것처럼 이 시기 화가들에게 그림은 자아 탐구의 과정, 즉 실존적 주체의 내적 성찰 과정의 시각적 표상이었다. 그리고 그 과정은 고정, 불변하는 기하학적 체계가 아닌 끊임없이 변화하는 비정형의 움직임으로 인식되었다. 이는 당대 프랑스 앵포르멜 미술의 철학적 배경이 된 실존주의의 시각적 구현이라고 할 수 있다. 이제 미술가들은 체제개혁을 외치는 행동하는 예술가에서 자신의 내면으로 침잠하는 사유하는 예술가로 전향하게 된 것이다.

그러나, 이렇게 방향이 선회하게 되자 앵포르멜 운동은 이내 종말을 맞게 된다. "자폭하고 말았"[84]다는 박서보의 비유처럼, 1964년 제2회 《악뛰엘》전4. 18~26, 경복궁미술관을 끝으로 더 이상 그룹전이 열리지 않게 되는 것이다. 이러한 앵포르멜의 자폭은 군정기의 혼란스러운 정황과

82) 〈원형질〉〈석기시대〉같은 제목부터가 그러한 변화를 드러낸다.
83) 방근택, 「선언 Ⅱ」,《연립전》리플릿, 1961, n.p. 이 선언에 이어 1962년 8월에 발표된 《악뛰엘》창립전 서문은 '제3선언'으로 명명되었다.
84) 이경성, 박서보(대담, 1979), p. 96.

도 무관하지 않다.[85] 물론, 몇 년 전부터 가시화된 서구에서의 앵포르멜
퇴조와 기하학적 추상미술의 부활도 큰 변수가 되었다. 1965년 제4회
《문화자유초대전》11. 14~20, 예총회관의「선언문」에서 이와 같은 정황을
감지할 수 있다.

"지금 우리는 역사 속으로 빛을 잃고 소멸해가는 뭇 미학들의 재기를
허용할 의사는 없다. 앙포르멜 미학의 국제적인 보편화에 따라 포화
에 뒤이은 허탈감이나 권태감이 현상을 지배하고 있는 현재의 혼미
속에서 우리는 또 하나의 탈출구를 모색한다."[86]

이렇게, 집단행동이 더 이상 요구되지 않는 개인적 모색기에 이르자
앵포르멜은 수면 아래로 가라앉게 되는데, 이는 한국의 앵포르멜 운동
이 무엇보다도 체제개혁을 향한 집단적 예술운동이었음을 다시 확인하
게 한다.

<p style="text-align:center">＊ ＊ ＊</p>

이상에서 나는 한국 앵포르멜 미술의 전개과정을 들여다봄으로써 그
것이 함축한 주류와는 '또 다른' 의미를 짚어 보았다. 그것은 운동의 성

85) 당시 신문기사들을 통해《악뛰엘》전이 열린 경복궁미술관 주변에서 데모가 일어나
군인들의 삼엄한 경비가 지속됨에 따라 전시장이 개점휴업 상태였음을 알 수 있다.
「경복궁의 악뛰엘 미전 개점휴업」,『조선일보』, 1964. 4. 23, p. 5;「펼쳐지는 미술의
향연」,『경향신문』, 1964. 4. 28, p. 5.
86)「선언문」, 제4회《문화자유초대전》리플릿, 1965, n.p. 여기서 탈출구가 된 것은
1963년에 출범한 '오리진'의 기하학적 추상미술과 각각 1962, 1964, 1965년에 발족
한 '무(無)동인'이나 '신전(新展)동인' '논꼴'의 오브제 미술 그리고 그런 실험들이
집결된 1967년의《한국청년작가연립전》(12. 11~16, 국립공보관)이었다.

격과 문화혼성의 양상을 통해서 드러난다.

한국 앵포르멜 운동은 무엇보다도 체제개혁운동이었다. 서구 앵포르멜이 기하학적 추상미술에 대안을 제시한 그리고 초현실주의의 자동주의기법을 계승한 형식실험에 집중한 것이었다면, 우리 것은 이러한 내적 배경 없이 애초부터 밖에서 주어진 영향을 받아들임으로써 시작되었고 그 동인은 구체제를 벗어나기 위한 전반적인 개혁의지였다. 한국 앵포르멜은 조형적 특성을 넘어 정치적, 사회적 의미를 포괄하는 것이었으며, 따라서 운동 과정에도 당대 미술계, 나아가 사회 전반의 정황과 관련된 다양한 역학관계가 얽혀 있었다. 이는 사회 각 부분이 긴밀하게 연동되어 빠르게 변화하는 그리고 내적인 쇄신의 돌파구를 외적인 자극원에서 발견하는 제3세계 문화의 특성을 전형적으로 드러낸다.

이러한 특성은 문화혼성의 과정에서 더욱 구체적으로 나타난다. 모든 문화적 산물은 이질적 문화 간의 접변에서 만들어지는 혼성물이지만, 주류문화의 세력에 더 많이 노출될 수밖에 없는 제3세계 문화는 이런 국면이 특히 두드러진다. 1950년대 후반부터 등장한 한국 앵포르멜은 당대 주류였던 미국과 프랑스의 전후 추상미술을 혼용하여 만들어진 양식이다. 그러나 여기서 주목해야 할 것은 이러한 문화수용이 당대 한국의 특수한 지정학적 위치에서 기인한 특수한 요구에 의해 촉발되었으며, 따라서 매우 선별적이고 자의적인 측면이 발견된다는 점이다. 즉 수용의 선후관계와 경로 그리고 내용이 두 국가와 한국의 정치, 사회, 문화적 관계, 그 관계에서 기인하는 수용자의 특수한 요구를 반영하는 것이다.

우선 구체제의 혁신이라는 목표가 시급했던 초창기에는 당시 우리 사회 전반에서 개혁을 주도하였던 미국의 경향이 주로 도판자료를 통해 수용되었다. 미국 추상표현주의는 주로 대중매체를 통해 더 쉽고 빠르게 전달되기도 하였으나, 무엇보다도 시각적으로 강하게 어필하였고

따라서 급진적인 변화의 기호로서도 적합했다. 그러나 한편으로는 '앵포르멜'이라는 용어와 그 개념 그리고 이론은 프랑스 것을 수용하였는데, 이는 일제강점기부터 지속된 예술 종주국으로서의 프랑스의 이미지가 작용한 결과다. 이후 앵포르멜 진영이 어느 정도 궤도에 오른, 따라서 그 사회개혁적 의미보다 순수예술로서의 정체성이 부각된 시기에는 프랑스 미술현장과의 더 적극적인 교류가 이루어지는 것도 같은 이유에서다.

이렇게 수용의 시기와 대상에 따라 외래경향을 다른 방식으로 받아들이는 선별적인 태도는 수용주체의 능동성을 드러내는 국면인데, 나아가 각 경향에 대한 반응에 있어서도 매우 자의적인 해석이 작용했다. 예컨대, 추상표현주의의 다양한 국면 중에서도, 체제혁신이 당면과제였던 우리 미술가들에게 특히 어필하였던 것은 전위정신을 몸소 구사하는 행동하는 작가상이었으며, 따라서 폴록이나 드 쿠닝, 클라인 등이 주로 참조 대상이 되었다. 추상표현주의에 대한 로젠버그식 풀이가 적극적으로 받아들여지는 반면 평면성과 예술의 자율성을 강조한 클레멘트 그린버그식의 해석은 간과되었고, 이러한 해석에 부합하는 작가들도 큰 관심을 끌지 못했다. 프랑스 앵포르멜에서도 초현실주의의 자동주의 기법에서 온 심리학적 의미보다는 전쟁과 관련된 실존적 의미가 주로 받아들여졌다. 또한 재료와 물성의 실험도, 프랑스 경우처럼 기하학적 추상을 벗어나려는 형식실험이라기보다 다다적인 저항의식의 구현에 가까운 것이었다. 다다를 계승한 그리고 앵포르멜의 대안으로 등장한 신사실주의가 우리 앵포르멜 속에서는 무리 없이 혼용된 것도 이런 맥락으로 인해 가능한 것이었다.

결국, 한국 앵포르멜은 미국 추상표현주의와 프랑스 앵포르멜 사이에서, 그 둘과 다양한 방식으로 연계되면서도 둘 중 어느 한쪽에도 완전히 속하지 않는 '또 다른' 종류의 전후 추상미술로서의 위치를 확보하

게 되었다. 이는 문화수용이 투명한 거울처럼 원본을 자동적으로 복제하는 과정이 아니라 수용주체의 요구에 의한 선별과 해석을 거쳐 원본과의 다름을 드러내는 과정이라는 사실을 확인하게 한다.

이런 능동성의 동인은 무엇보다도 민족주의였다. 당대 한국 사회를 추동한 민족주의에서 미술도 예외가 아니었는데, 이는 앵포르멜에 적극적인 친연성을 보인 수용의 발단에서부터 작동하였다. 기하학적 추상과 비정형 추상이라는 서구 모더니즘의 두 양식 중에서 우리의 문화적 전통에 더 가까운 후자를 수용한 것 자체가 민족주의의 발현이다.[87] 예술과 자연을 동일시하고 자연과의 교응을 예술의 출발점으로 삼는 전통적인 예술관을 무리 없이 적용할 수 있는 양식이 앵포르멜이었고 따라서 이를 적극적으로 받아들였던 것이다. 앵포르멜은 민족문화의 전통을 동시대적인 양식으로 구현하는데 적절한 시각기호가 되었다.

수용의 능동적 계기는 당연히 한국의 앵포르멜이 전개되는 과정에서도 지속적으로 작용하였는데, 그 효과는 무엇보다도 앵포르멜의 이례적인 확산을 통해 드러났다. 앵포르멜은 집단적인 운동이 끝난 1964년 이후에도 개인작업들을 통해 지속되었고, "추상 아카데미즘"[88]이라는 비판을 받을 정도로 미술의 전 영역, 즉 추상회화뿐 아니라 구상회화와 전통회화, 조각에 이르기까지 모든 장르와 양식 속에 스며들었다. 제도비판 미술이 제도화되는 역설을 연출하였던 것이다.

이런 숙성의 과정에서 한국 앵포르멜은 운동의 성격뿐 아니라 작품 그 자체를 통해서도 '다름'을 드러내는 경우가 빈번해지게 되었다. 무엇보다도 전통예술관과의 상응성은 서양화나 전통회화를 막론하고 우

87) 비평가 이일도, "추상예술[앵포르멜]에의 전환"을 "자연스러운 일"이라고 하면서, "왜냐하면… 우리나라에도 추상예술의 정신은 벌써부터 은밀히 존재해 왔기 때문"이라고 했다. 이일, 「파리 비엔날 참가서문」, 『조선일보』, 1963. 7. 3, p. 5.
88) 최명영, 「실험정신과 풍토의 갈등」, 『홍익미술』(창간호), 1972년 12월, p. 58.

4-42 김창열, 〈제사〉, 1965,
마포에 유채, 162×130,
국립현대미술관.

리 앵포르멜의 다름을 만들어내는 단초가 되었다.

우선 서양화의 경우 갈필과 윤필, 발묵과 여백 등 동양화의 기법과 구성이 기용되고,[4-42, 4-43] 때로는 만다라 같은 동양미술의 주제가 그려지기도 했다.[4-44] 물론, 서양 앵포르멜에서도 이러한 동양적 요소들이 차용되는 경우가 있으나, 그것은 결국 서양 미술을 만들어내는 방법이 되었고 따라서 일종의 오리엔탈리즘이라는 혐의를 벗어나기 어렵다. 물론 우리 경우도 이런 시선을 되풀이한다는 혐의에서 자유로울 수는 없다. 그러나 적어도 자국의 전통이 자국의 현대미술을 만들어내는 길로 인식되었다는 점에서 정체성 찾기의 한 발현이라는 측면에 역점이 주어져야 할 것이다. 정체성 찾기란 결국 나와 남의 관계에서의 위치 찾기이기 때문이다.

동양화에서 앵포르멜을 받아들인 경우는 이런 판단에 더 힘을 실어

4-43 이수재, 〈작품 Ⅱ〉, 1967, 130.5×100.

주며, 따라서 한국 앵포르멜의 다름을 부각하는 좋은 범례가 된다. 오광수의 해석처럼, 이는 동양화의 "존재론적 의미"를 확보하기 위한 "동양화의 현대화 내지 전통의 정통화"의 한 발현, 즉 그것이 당대성을 확보한 회화로 살아남기 위한 선택이었다.[89] 이러한 움직임은 특히 1960년에 창립된 묵림회 작가들의 작업[4-45]을 통해 시도된다. 그들은 문인화 전통과 앵포르멜 미학의 접점에서 작업함으로써 동서양문화를 무리 없이 융합할 수 있었다. 무엇보다도 형상의 구현보다는 붓의 운용과 먹의 효과, 이를 통한 물아일체의 경험이 작업의 핵심이 되는 점에서 그 둘은 일종의 추상문인화로서 만나게 되었던 것이다.

89) 오광수, 「동양화의 조형적 실험」, 『공간』, 1968년 6월, pp. 61~62.

4-44 전성우, 〈고향 만다라〉, 1963,
캔버스에 유채, 150×112.

　이렇게, 한국의 앵포르멜은 외래문화의 수용을 통한 정체성 찾기라
는 역설의 현장이었다. 앵포르멜이 우리 현대미술로 받아들여지면서
우리 미술의 정체성이 다시 확인된 셈인데, 무엇보다도 이후의 역사가
이런 상황을 증언한다. 1960년대 후반부에 잠깐 등장한 기하학적 추상
미술도 외관과는 달리 자연을 환기하는 요소와 정감적인 내용을 함축
하며, 1970년대의 단색화 또한 자연과의 조응에 기반을 둔 그림이다.
앵포르멜과 전통미술의 교집합인 주정주의主情主意는 이후의 미술을 통
해서도 지속되었던 것이다. 즉 앵포르멜 이후에도 우리가 발견한 앵포
르멜 정신은 사라지지 않았다.

　한국 앵포르멜이 보여주듯이 모든 문화번역은 근본적으로 오역이다.
그러나 오역이야말로 번역의 진정한 의미를 드러내는 지점이기도 하

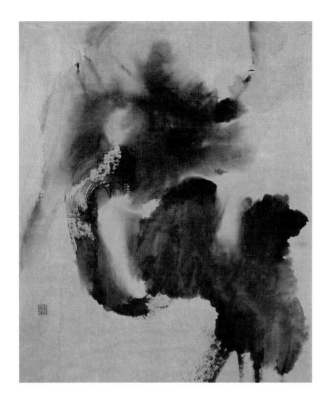

4-45 서세옥, 〈작품〉,
1960년대, 광목에 수묵,
82.8×75.9,
국립현대미술관.

다. 발터 베냐민Walter Benjamin, 1892~1904의 통찰처럼, 번역은 원작의 "사후의 삶überleben"을 만들어내기 때문이다. 그에 의하면, "단지 내용의 전달에 그치지 않는 [좋은] 번역들을 통해… 원작의 삶은 새롭게 태어난 최신의 것으로 그리고 가장 풍성한 형태로 꽃피게 된다." 따라서, "다른 언어의 마력에 걸려 있는 순수언어를 '자신의 언어'를 통해 해방시키는 것, 즉 작품의 재창조를 통해 원작 속에 갇혀 있는 그 언어를 해방시키는 것이 번역자의 과제다."[90]

나는 번역자의 능동적 계기가 두드러지는 경우 이러한 좋은 번역, 즉

90) 베냐민이 말한 순수언어란 각 개별언어의 체계 너머에 존재하는 순수한 의미의 세계다. Walter Benjamin(1923), "The Task of the Translator", *Illuminations: Essays and Reflections*(ed. Hannah Arendt, trans. Harry Zohn), Schocken Books, 1969, pp. 71~72, 80.

의미 있는 오역이 될 가능성이 높다고 믿는다. 그리고 한국 앵포르멜에서도 그 가능성을 본다. 다른 언어 속에 갇혀 있는 앵포르멜의 순수한 의미를 '자신의 언어'를 통해 드러나게 한, 즉 번역자의 과제를 충실하게 수행한 예를 한국 앵포르멜에서도 찾을 수 있는 것이다. 타피에가 말한 '또 다른' 미술의 '또 다른' 버전인 한국 앵포르멜은 주류미술에 내재된 '다름'을 부각시킴으로써 그 사후의 삶을 풍성한 형태로 꽃피웠다. 더하여 그러한 다름을 통해 주류미술의 단단한 껍질에 균열을 만들어낸 점에서 그것은 저항적이기까지 하다.

'한국적' 현대미술을 향하여

5 단색화의 다색 맥락
젠더의 창으로 접근하기

'단색화'[1] 하면 많은 사람들이 떠올리는 이미지가 박서보[1931~]의 〈묘법〉 연작[5-1]이다. 그러나 나는 이 그림들과 함께 또 하나의 이미지를 떠올린다. 이런 그림들이 최초로 전시된 1973년의 어느 날 이화여자대학교 앞에서 벌어진 데모 장면[5-2]이다. 이 대학교 사회학과 2학년생이었던 나는 그 데모 대열에 끼어 있었다. 물론 그때 나는 박서보도 모르고 그의 그림도 몰랐다. 뚜렷한 정치의식으로 무장하고 거기에 있었던 것도 아니다. 단지, 당시 평범한 젊은이라면 가질 수 있었던 작은 정의감이 나로 하여금 거기에 있게 한 것이다.

나는 이런 평범한 여자 대학생의 입장으로 돌아가 단색화를 읽어보고자 한다. 미술사를 연구하는 현재의 나의 시각에 그 시대를 목격한 한 사람의 눈을 중첩시키고자 하는 것이다. 이는 '순수한' 미학의 역사로 증류된 기존의 역사를 '불순한' 그러나 '살아 있는' 맥락$_{context}$들이 교

1) 1970년대 중엽부터 한국 현대미술의 표면으로 부상한 단색조의 추상회화는 다양한 명칭으로 지칭되어왔다. 화면 자체의 특성을 묘사하는 단색화, 모노크롬 회화, 모노톤 회화, 예술이념을 강조하는 단색주의, 모노크로미즘, 단색평면주의 등이 그것이다. 김미경은 미적 태도를 일컫는 '소예(素藝)'라는 명칭을 제안하기도 했다. 이 글에서는 최근 가장 많이 쓰이면서 정착되어가는 것으로 보이는 '단색화'라는 명칭을 사용하고자 한다.

5-1 박서보, 〈묘법 NO. 14-73〉, 1973, 캔버스에 연필과 유채, 162×130, 박승조 부부.
5-2 1973년 11월 28일 이화여자대학교 앞 가두시위 장면. 학생들을 보호하기 위해
데모대 선봉에 선 김옥길 총장.

5-3 제7대 박정희 대통령 취임포스터, 1971.
5-4 미니스커트 아래로 드러난 허벅지 길이를 재는 경찰, 1973
(1973년 2월, 경범죄 처벌법에 '저속한 옷차림'에 대한 조항 첨가).

차하는 삶의 현장으로 끌어내리려는 시도다. 수직으로 뽑힌 단색화의
단색조 역사에 수평적인 너비를 줌으로써 그 다색의 스펙트럼을 노출
시키려는 것인데, 이를 통해 너무나 이질적인 앞의 두 이미지가 같은 얼
굴의 다른 모습임이 드러나게 될 것이다.

단색화가 처음으로 전시되기 시작한 그 시대, 그 공간에는 독재로 치
닫는 군부정권5-3도, 이에 저항하는 시위대도 있었으며, 소비문화에 익
숙한 청바지와 통기타 청년들도, 장발과 미니스커트를 단속하는 기성
세대5-4도 있었다. 그리고 데모 장면이 보여주는 것처럼, 그 현장에는
여성도, 김옥길 총장 같은 여성 리더도 있었다. 그러나 당대 한국을 기
록한 역사는 여성에 대해서는 별로 말하지 않는다. 미술사에서도 여성
과 여성적인 것은 변방에 머물러 있을 뿐이다.

내가 주목하는 것은 바로 이러한 역사 구성에서의 성별 편차, 즉 역사가 만들어지고 기술되는 과정에서 작동하는 남성중심주의다. 나는 동서양을 막론하고 오랫동안 역사를 추동해온 가부장적 질서에서 당대 한국의 사회도, 예술도 예외가 아니었음을 밝히고자 한다. 단색화를 젠더gender의 창으로 들여다보고자 하는 것인데, 이를 통해 그동안 보이지 않던 부분이 보이게 될 것이다. 아무것도 그리지 않은 평면에서 이를 가로지르는 사회적 맥락, 즉 당대 사회를 물들인 민족주의 이데올로기와 그 성차별적 구조가 드러날 것이다.

단색화는 한국 현대미술 중에서도 논쟁의 불씨가 되어왔고 따라서 이에 대한 이론적 논의도 활발한 편이다. 단색화가 주요 경향으로 자리 잡은 1970년대 중엽부터 1980년대 말까지는 비평가들의 미학적 해석이 그 이론을 주도했는데, 주로 이일1932~97의 비평을 통해 단색화는 '한국적 모더니즘'2)으로 자리매김되었다. 한편 1980년대 중엽부터 한국에도 현대미술사라는 학문이 정착되기 시작하고, 1990년대 초부터는 미술사학자들이 단색화에 대한 미술사적 해석과 함께 그 신화 벗기기를 시도한다.3) 특히 제3세계 미술에 접근하는 틀로 탈식민주의 담론을

2) 이일의 글에서 '한국적 모더니즘'이라는 말이 정확히 쓰인 것은 아니나 그는 이미 1970년대 중엽부터 내용적으로는 이를 주장해왔고 단색화를 1970년대 미술로 정의한 1978년의 글에서는 클레멘트 그린버그의 이론을 소개하면서 "'한국적' 미술의 정립"을 주장하였다. "한국 모더니즘 회화"라는 말은 1992년의 글에서 나온다. 이일(1974), 「한국미술, 그 오늘의 얼굴 또는 그 단층적 진단」, 『현대미술의 구조: 환원과 확산』(이일회갑기념문집), API, 1992, pp. 31~45; 이일, 「한국·'70년대'의 작가들: '원초적인 것으로의 회귀'를 중심으로」, 『공간』, 1978년 3월, pp. 15~21; 이일(1992), 「자연과 함께: 6인의 한국화가」, 『이일 미술비평일지』, 미진사, 1998, p. 274 참조. 이일의 관점은 오광수, 김복영, 서성록, 윤진섭, 김영순 등으로 이어졌다.

3) 정무정, 「1970년대 후반의 한국 모노크롬 회화」, 『현대미술의 구조: 환원과 확산』(1992), pp. 88~100; 정영목, 「1970년대의 한국 모노크롬 회화」, 『미술학의 지평에 서서』(유근준정년퇴임기념논집), 학고재, 1999 pp. 36~59; 강태희, 「'한국적 미니멀리즘'과 이우환」, 『미술사연구』, 제11호, 1997, pp. 153~171.

적용하면서 단색화도 한일관계 속에서 주조된 식민지 양식임을 밝히는 논문들이 발표되고,[4] 이를 통해 단색화의 '맥락'이 문제시되기 시작한다. 그러나 이들의 논의는 주로 단색미학, 특히 그것의 야나기 무네요시 미학과의 친연성에 집중되어 있어 맥락 자체를 밝히지는 못했다. 단색화를 둘러싼 사회적 맥락을 상세하게 다룬 예로는 권영진의 논문을 들 수 있는데,[5] 이는 배경으로서의 맥락을 다루는 데 그친다. 나는 위의 연구들에 빚지면서, 미학과 맥락을 하나의 이야기로 엮어보고자 한다. 이를 위해 시선을 단색화 '미학'에서 단색화 '운동'으로 옮기고, 시야를 범사회적 관계에서 예술운동 내부의 관계로 좁히고자 한다. 이러한 접근은 미학과 맥락을 관념적인 추론이 아닌 구체적인 사실들을 통해 엮어낼 것이다.

단색화의 다색 맥락을 추적하고자 하는 이 글은 단색화의 이데올로기적 기반, 즉 민족주의라는 단색담론을 해체하는 계기가 될 것이다. 동시에 이러한 다성적 읽기는 여성주의의 실천이기도 하다.[6] 단일하고 일관된 담론을 뽑아내기 위하여 억압하거나 지운 알록달록한 현실을 읽어내는 것은 일방적이고 획일적인 남성적 논리의 폭력성을 드러내고 비껴가는 것이기 때문이다.

모든 회화운동이 그렇듯이, 단색화 운동도 형성과 도전, 방어와 재확인의 과정을 거치며 현재까지도 지속되고 있다.[7] 따라서 이를 특정 시

4) 정헌이, 「1970년대의 한국 단색화에 대한 소고: 침묵의 회화, 그 미학적 자의식」, 『한국현대미술 다시 읽기 Ⅲ』(오상길 엮음), Vol. 2, ICAS, 2003, pp. 339~367; 김미경, 「'素': '素藝'로 다시 읽는 한국 단색화」, 앞 책, pp. 439~462.

5) 권영진, 「한국적 모더니즘의 창안: 1970년대 단색화」, 『미술사학보』, 제35집, 2010, pp. 75~114.

6) 김은실, 「민족 담론과 여성: 문화, 권력, 주체에 대한 비판적 읽기를 위하여」, 『한국 여성학』, 제10집, 1994, pp. 45~46 참조.

7) 《에꼴 드 서울》이 그 멤버가 바뀌면서 2000년까지 지속되었고, 국립현대미술관에서

대로 국한하기는 어려우며 그 작가군도 한정하기가 어렵다.[8) 이 글에서는 단색화가 주류미술로 형성되는 1970년대 초부터 1980년대 초까지의 시기를 주로 조명하고자 한다. 따라서 이 시기에 주요 작가로 부상하면서 단색화를 주조한 박서보와 이우환[1936~] 의 활동 그리고 박서보가 이끈 전시인《에꼴 드 서울》에 초점을 맞출 것이다.

한국적 모더니즘, 민족주의, 젠더

내가 처음 본 박서보의 〈묘법〉은 전통목가구인 반닫이 위의 벽에 걸려 있었다.[5-5] 이것을 본 것은 1970년대 말 한 반포아파트의 거실에서였다.[9) 반닫이와 아파트, 이 이질적인 이미지에서 나는 '민족주의'와 '근대주의'라는 화두를 떠올린다. 이들은 하나로 엮여 1970년대 한국

도 지속적으로 단색화 전시가 열려왔으며 2012년에는《한국의 단색화》(3. 17~5. 19)라는 대규모 전시가 열렸다. 최근에는 단색화가 미술시장의 주목을 받으면서 작품 값은 물론 그 예술적 가치가 비약적인 상승세를 보이면서 한국 현대미술의 대표적 경향으로 전 세계적으로 알려지고 있다.

8) 전시나 글을 통해 가장 많이 등장하는 단색화 작가로는《한국 5인의 작가 다섯 가지의 흰색》전에 참여한 박서보, 권영우, 서승원, 이동엽, 허황과 함께 정창섭, 윤형근, 하종현, 일본의 이우환, 프랑스의 김기린, 정상화, 김창열 등을 들 수 있는데, 여성 작가 진옥선과 모노하에 참여한 곽인식, 오브제 작업과 회화를 왕래한 심문섭도 포함되는 경우가 많으며 김환기의 1970년대 초 점화가 초기 경향으로 자리매김되기도 한다. 이외에도 단색화 전시에 상당히 자주 등장하는 이름으로 윤명로, 이승조, 최명영, 이봉열, 조용익, 정영렬, 최병소, 박장년, 김종근, 김홍석, 최대섭, 김진석, 이상남, 김태호, 이정지, 윤미란, 이명미 등이 있다. 또한 단색화를 개념적 경향의 한 시도로 실험한 김구림, 이강소, 이건용, 김용익 등이 포함되기도 한다.

9) 내가 이 그림을 본 것은 1978년 초부터 1979년 4월 사이에 나의 고모(윤석임)가 살던 반포아파트에서다. 당시 일본에서 배운 꽃꽂이(초월류)를 가르치던 고모는 그림에도 관심을 두게 되었고 박서보, 서세옥, 박노수, 박길웅, 이항성 등의 그림과 함께 골동품도 샀다. 박서보의 그림은 꽃꽂이 그룹을 통해 알게 된 박서보의 제자, 석란희의 소개로 안성 화실에서 작가에게 직접 샀는데, 60호 정도의 그림을 100만 원에 샀다. 필자와 고모의 대화, 2012. 4. 20.

5-5 박서보, 〈묘법 NO. 49-78〉,
1978, 캔버스에 유채, 연필,
80.2×116.5, 윤석임
(1970년대 말 실내 전경 재연,
2012).

사회를 추동하였고 미술도 그 얽임 속에 있었다. 그 그림이 그 거실에 그런 모습으로 걸렸던 것이 우연만은 아니었던 것이다.

"우리는 민족중흥의 역사적 사명을 띠고 이 땅에 태어났다."

1970년대를 산 사람이라면 「국민교육헌장」1968년 12월 5일 제정의 이 첫 구절을 모르는 이는 없을 것이다. 이 땅에 태어나는 순간부터 '민족주의'가 삶의 목표가 되었던 때다. 일제강점기와 미군정 원조경제 시기를 거친 그리고 남북으로 국토가 양분된 당대 한국 사회의 목표는 무엇보다도 정치적, 경제적 자립이었다. 따라서 그 시대 한국은 전통의 보존뿐 아니라 근대화의 요구를 충족시켜야 국가적 자존을 이룰 수 있었다. 경부고속도로의 준공이 민족중흥의 이정표가 되었던 것은 이런 이유에서였

5-6 경부고속도로 준공 포스터, 1970.

다.[5-6] 당대 민족주의는 「국민교육헌장」의 두 번째 문구처럼, "조상의 빛난 얼을 오늘에 되살려"야 하는, 즉 근대주의를 전제한 소위 '신민족주의'였다.[10] 유구한 역사와 함께 당대성을 확보한 국가를 건설하는 것은 시공간적으로 일관되고 단일한 민족의 정체성을 확립하는 데 필수적인 것이었다. 특히, 주류국가와의 지정학적 구도 속에 진입하면서도 자국의 차이를 부각시켜야 했던 제3세계에서는 이러한 신민족주의가 정체성 정치학의 효과적인 전략이 되었다. 이는 박정희가 말한 "신한국관, 신민족문화관"[11]에 다름 아닌데, 사실 이러한 민족주의는 당대 정권뿐 아니라 반대진영에게도 강력한 이데올로기적 기반을 제공하였다.

10) 신민족주의 사관에 대해서는 유병용 외, 『한국현대사와 민족주의』, 집문당, 1996, pp. 4~5 참조.

11) 박정희, 『하면 된다! 떨쳐 일어나자』, 동서문화사, 2005, p. 417.

문화의 영역 또한 이러한 민족주의 이데올로기를 비껴갈 수 없었다. 1972년에 '문화예술진흥법'이 제정되고 1974년에 '경제개발 5개년 계획'을 연상시키는 '문예진흥 5개년 계획'이 수립되었다. 박정희는 "민족문화의 창달"[12]을 되뇌었고 당연히 전통문화 부문이 최우선적인 후원 대상이 되었다. 1972년 국립중앙박물관 개관과 1975년 국립문화재연구소 개설로 전통문화정책은 가시화되어 전통공예품과 전통건축을 발굴, 복원하고 그 예술적 가치를 재조명하는 작업이 이루어졌다. 한편, 이를 해외에 알리는 사업도 본격화되어 《한국미술 5000년》전이 1976년 일본을 시작으로 미국과 유럽에서 열렸다.[13] '반만년 역사'라는, 박정희 시대에 끊임없이 반복된 경구가 미술에도 적용되었던 것이다. 이와 같은 전통미술의 국내외적인 육성 과정은 안으로는 동질성을 확보하고 밖으로는 그 동질성을 인증받는 제3세계 민족주의 전략의 전형이다. 한편, 이렇게 하여 '현대화된' 전통은 자본주의 체제에도 유연하게 부응하였다. 전통유물은 경매를 통해 고가로 팔리면서 투기 대상으로 떠오르게 되었을 뿐 아니라 복제품으로도 만들어져 유통되거나 해외로 수출되면서 그 이미지가 상품화되어갔다. 인사동이 골동품 거리로 조성되기 시작한 것도 이와 때를 같이 한다.

당대 민족주의가 근대성을 담보한 것임을 환기할 때, 현대미술 또한 '민족문화의 창달'이라는 목표에서 예외가 아니었음은 쉽게 짐작할 수 있다. 현대미술에서 민족주의가 직접 구현된 예는 역사적 장면을 사실적 기법으로 그린 민족기록화나 충무공 등의 위인을 묘사한 기념조각 등 정부가 주도한 미술일 것이다. 그러나 개인작업을 통해 이루어진

12) 앞 책, p. 291.
13) 1976. 2. 24~7. 25, 일본 교토, 도미오카, 도쿄; 1979. 5. 1~1981. 6, 미국 샌프란시스코 등 7개 도시; 1984. 2. 15~5. 13, 영국 런던; 1984. 2. 15~1985. 1. 13, 독일 함부르크, 쾰른.

5-7 박서보, 〈수출선박〉, 1973, 캔버스에 유채, 197×290.9.

'순수미술' 또한 당대 주류 이데올로기의 세례에서 벗어날 수는 없었다. 동양화가 전시나 판매에서 절대적인 강세를 보인 것이나 서양화에서도 백자, 고가구, 한복 입은 여인, 산사풍경 등이 소재로 자주 등장한 것은 '전통적인 것'에서 민족의 뿌리를 발견하려는 민족주의의 예술적 발현이다. 구상미술뿐 아니라 단색화 같은 추상미술도 예외가 아니었는데, 이는 민족주의가 얼마나 뿌리 깊은 이데올로기였는지를 보여준다. 박서보가 〈묘법〉과 동시에 민족기록화[5-7]를 그린 것이 지극히 자연스러운 일일 수도 있는 것이다.

소위 '한국적 모더니즘'으로 창안된 단색화는 '한국적 민주주의'를 지향한 유신체제의 예술적 대응물이다. 전통미술 및 그 예술관이 현대미술 및 그 이론과 만나는 단색화는 '한국적'이면서도 '모던한' 미술이 될 수 있었으며, 따라서 당대가 요구한 민족주의의 적절한 기호가 될 수 있었다. 〈묘법〉 연작[5-8]의 화면은 백자나 분청사기의 표면을 환기하면서도 모더니스트들이 요구한 평면성에 부응하는 것이었고, 그 위에 그어진 연필자국은 서예의 붓질과 함께 추상표현주의자들의 '행위'를 연상시키는

5-8 박서보, 〈묘법 NO. 5-78〉, 1978, 마포에 연필과 유채, 130×162, 박승호 부부.
5-9 로버트 라이먼, 〈윈저 34(Winsor 34)〉, 1966, 마포에 유채, 159.1×159.1,
그리니치컬렉션.

요소였다. 또한 박서보가 자주 언급한 "무명성"이나 "중성구조"[14] 등은 노장의 무위자연에 근거를 둔 것이었지만 뒤집어보면 미니멀리즘의 기계적 공정이나 비개성화된 재질감을 풀이하는 어휘도 될 수 있었다. 외형상으로도, 형태나 필치를 반복하여 균일한 화면을 만들어낸 단색화는 로버트 라이먼 같은 미니멀리스트의 그림[5-9]과 크게 다르지 않다. 권영우[1926~2013][5-10]나 정창섭[1927~2011][5-11] 그리고 후기에는 박서보도 즐겨 사용한 한지 또한 전통의 기호이자 아르테 포베라Arte Povera나 일본의 모노하もの派 작가들이 탐구한 물성에도 부응하는 재료였다. 이러한 특성들을 통해 단색화는 동시대의 국제적 주류에 부응하면서도 한편으로는 자국만의 차이를 드러내야 했던 당대 민족주의 정치학의 유용한 도구가 될 수 있었던 것이다.

이렇게, 1970년대 한국 사회의 모든 영역은 민족의 정체성을 새롭게 구성하는 데 목표가 집중되어 있었다. 여기서 그 정체성을 구성한 것은 가부장적 혈통이며, 따라서 여성과 여성적인 것이 배제된 것은 당연한 수순이다. 이 명확한 사실은 오랫동안 말해지지 않는데, 이 또한 민족주의라는 강력한 신앙 때문이다. 그러나 우리나라에도 젠더 연구가 활성화되면서 우리 근대화 과정을 추동한 민족주의에도 대략 1990년대 초부터 젠더 개념을 통한 접근방식이 적용되기 시작했다.

이를 통해 한국의 경우에는 유난히도 강력한 가부장제가 작동되어왔음이 지적되었다. 식민지 시대를 겪은 제3세계의 가부장제는 식민지 시대 이전과 이후의 가부장제가 결합하여 더욱 공고해지는데,[15] 1970년대의 우리 사회가 그 전형이다. 여기서 여성은 결코 주체의 위치에 서지

14) 박서보, 「단상 노트에서」, 『공간』, 1977년 1월, p. 46; 박서보, 「현대미술은 어디까지 왔나?」, 『미술과 생활』, 1978년 7월, pp. 34~35. 이외에도 그가 쓴 여러 글에 이런 말들이 나온다.

15) 정현백, 「민족주의, 국가 그리고 페미니즘」, 『열린지성』, 제10호, 2001, p. 211.

5-10 권영우, 〈무제〉, 1977, 패널에 화선지,
164×120.
5-11 정창섭, 〈귀 77-O〉, 1977,
한지에 혼합매체, 197×110, 작가 소장.

못하였을 뿐 아니라 그 체제를 유지하기 위한 실질적, 혹은 상징적 도구가 되었다. 여성은 부계혈통을 재생산하는 전통적인 현모양처의 위치에서 크게 벗어나지 못하였으며, 더하여 '민족'이라는 남성적 집단의 근대화를 위해 몸 바치는 여성 노동자까지 출현하였다.[16] 민족주의가 지칭하는 '우리' 속에 여성은 없었으므로 여성과 여성적인 것은 자연히 소외되었을 뿐 아니라 남성적 순혈의 보존과 확장에 이용되는 것에는 더 강력한 명분이 주어졌던 것이다.

16) 김영옥, 「70년대 근대화의 전개와 다양한 여성정체성의 형성」, 『글로벌라이제이션과 성의 정치학』(이화여대 한국여성연구원 학술대회 자료집), 2001, p. 29 참조.

이렇게 당대 한국 여성은 유교적인 가치관뿐 아니라 밖에서 들어온 자본주의 체제에도 순응해야 했다. 이는 민족적 전통의 보존에 민족의 근대화라는 과제가 더해진, 최정무가 말한 "초남성적 탈식민 민족주의"[17]의 소산이다. 제3세계 남성들은 스스로의 남성성을 행사할 뿐 아니라 식민지배자의 위치와 태도를 취함으로써 자신의 남성성을 재확인한다. 제3세계 여성은 자국뿐 아니라 제국의 남성에 의해서도 이중으로 억압받는 것이다.[18]

결국 표면적으로는 제국주의에 대한 저항을 표방하는 제3세계 민족주의에서 제국주의의 다른 얼굴이 보인다. 대외적으로는 주류에 편승함으로써 자신의 입지를 확보하면서 대내적으로는 스스로 주류를 자처하는 남성적 정치학이 그것이다. 일제청산을 지상과제로 삼으면서도 한일협정을 체결하고 자립경제와 자주국방을 외치면서도 미국의 자본주의와 군사력을 수용하였던, 동시에 안으로는 철권정치를 휘둘렀던 당대 한국의 현실이 그 예다.

나는 이러한 남성적인 힘의 논리를 1970년대의 한국 미술, 특히 단색화를 통해 읽어보고자 한다. 그것이 '한국적 모더니즘'으로 주조되는 과정에서 대외적으로는 주류국가의 시선에 부응함으로써 정당성을 확보하고 대내적으로는 여성과 여성적인 것을 소외시키는 과정을 추적하고자 하는 것이다. 이 과정에서 일본 같은 식민 종주국의 지배를 정당화하는 시선, 즉 식민지 토착문화에 대한 "제국주의적 향수"[19] 또한 주요 동인으로 작동했음을 주목할 것이다.

17) 최정무(1997), 「한국의 민족주의와 성(차)별구조」, 『위험한 여성: 젠더와 한국의 민족주의』(일레인 김, 최정무 엮음, 박은미 옮김), 도서출판 삼인, 2001, p. 50.

18) bell hooks, *Ain't I a Waman*, South End Press, 1981, pp. 87~117 참조.

19) Renato Rosaldo, *Culture and Truth: The Remaking of Social Analysis*, Beacon Press, 1989, p. 68.

특히, 단색화를 통해 우리 미술의 '다름'으로 부각되었던 것은 그 화면이 함축한 모종의 '정신'이다. "백색은 생각한다"라는 이일의 말처럼, 단색조 화면은 색면 그 자체라기보다 사유작용이 이루어지는 표면으로 해석되었다. 그것은 "빛깔이기 이전에 하나의 정신"이었다.[20] 단색화 작가들은 물성과 신체적 행위를 탐구하면서도 물질에 깃든 정신, 행위를 통한 깨달음 등 역설의 미학을 통해 서구 미학과의 변별점을 확보하고자 하였던 것이다. 이는, 피식민자가 힘을 가진 타자에 대하여 우월한 위치를 확보할 수 있는 부분은 보이지 않고 경합될 수 없는 내부, 즉 '정신'이며 따라서 피식민자는 민족의 주체성을 그러한 정신에서 찾는다는 파사 채터지Patha Chatterjee, 1947~ 의 말을 환기한다.[21]

그러나 이러한 정체성 정치학 또한 식민의 역사에서 기인한 것이다. 즉 밖으로부터 주어진 것이다. 프란츠 파농은 식민지문화의 변모 과정을 설명하면서, 주류국가의 문화에 동화되는 시기 다음에는 자국의 독특한 정체성을 의식하는 시기가 온다고 했는데, 주로 주류미술의 수용을 통해 만들어진 앵포르멜 다음에 온 단색화가 그 적절한 예다. 그러나 이는, 파농의 말처럼, 전통을 낭만화하는 것에 그치며 그 전통 또한 주류문화에서 빌려온 철학적 전통과 미학적 관행에 의해 수정된 것이다.[22] 단색화를 통해 우리 고유의 미학으로 표방된 백색미학과 그 정신성이 일본에서의 전시들을[23] 통해 공식화되고, 거슬러 올라가면 일제

20) 이일(1975), 「백색은 생각한다」, 『한국현대미술 다시 읽기 III』(오상길 엮음), Vol. 1, 2003, p. 66.

21) Partha Chatterjee, "The Nationalist Resolution of the Women's Question", *Recasting Women*(eds. Kumkum Sangari and Sudesh Vaid), Rutgers Univ. Press, 1989, p. 238.

22) 파농이 말한 세 번째 단계는 민족주의에 기반을 둔 투쟁과 혁명의 시기인데, 이는 민중미술에 해당한다고 볼 수 있다. Chidi Amuta(1989), "Fanon, Cabral and Ngugi on National Liberation", *The Post-Colonial Studies Reader*(eds. Bill Ashcroft et al.), Routledge, 1995, pp. 158~159.

강점기의 야나기 미학과 닿아 있는 것이 그 예가 될 것이다.

결국 단색화가 표방한 민족의 정체성은 생래적인 것을 '발견한' 것이 아니라 외부와의 관계를 통해 '만들어진' 것이다. 제3세계는 주류국가의 시선에 부응하면서 자국의 차이를 부각하는 방법 또는 그 시선에 상응하는 차이를 내세우는 방법으로 정체성 정치학을 실천할 수밖에 없다. 이러한 동화와 차별화의 전략은 가부장적 혈통을 보존하고 확장하려는 남성적 정치학이다. 단색화는 이처럼 그 미학을 통해 민족주의 전략에 부응하고 한편으로는 아무것도 말하지 않는 화면을 통해 지배체제에 암묵적으로 동의함으로써 시대의 주류로 부상할 수 있었다. 문인화와 추상미술이라는 전통과 현대의 남성문화가 만난 그 화면은 힘 있는 주류에 동화되는 동시에 또 하나의 주류로 서고자 하는 남성적 욕망의 산물이기도 하다. 다음에서는 단색화 운동의 역사를 통해 이를 구체적인 이야기로 읽어보고자 한다.

단색화 운동의 부계혈통

단색화 운동에서 빼놓을 수 없는 두 인물을 꼽으라면, 대부분 박서보와 이우환을 떠올릴 것이다. 그러나 나는 이 운동의 홍일점, 그러나 매우 작은 점인, 진옥선$_{1950~}$ 도 떠올린다. 그러면서, 나는 이런 의문이 든다. 위의 두 작가가 한국 현대미술의 거장의 자리에 오르고 진옥선이 그렇지 않은 것이 작품의 질$_{質}$ 때문일까? 두 남성 작가의 그림이 여성 작가의 것보다 정말 뛰어난 그림일까? 나는 솔직히 작품 자체에서는 답을 찾을 수 없다. 연필선을 반복한 박서보의 그림과 유화 붓자국을 반복한

23) 《한국 5인의 작가 다섯 가지의 흰색》전(1975)이 그 시작을 알리는 대표적인 전시인데, 이는 뒤에서 자세히 다룰 것이다.

이우환의 그림⁵⁻¹² 그리고 상자형태를 반복한 진옥선의 그림⁵⁻¹³은 반복한 형태만 다를 뿐 단색조 평면이라는 점에서는 큰 차이가 없다. 물론 작품의 유사성이 곧 예술적 가치의 유사성을 의미하는 것은 아니지만, 적어도 화면 자체에서는 그 가치의 근거를 찾기가 어렵다.

나는 그 근거를 작품의 외적 변수, 즉 작품이 소통되는 사회적 맥락으로 옮겨본다. 예술작품의 가치가 평가되는 과정은 일종의 사회적 현상이기 때문이다. 특히 외견상 유사한 작품을 시도한 미술가들 중에서 특정인이 주류가 된 경위를 설명하는 데는 이러한 맥락적 접근이 더 유용하다. 박서보와 이우환은 한데 묶여 단색화의 주역이 되고 진옥선은 비주류로 남게 된 것이 적어도 작품의 질 때문만은 아니며, 그들이 처한 사회적 조건이 큰 변수로 작용하였으리라는 추정이 가능한 것이다. 진옥선이 여성이라는 사실은 이 문제를 젠더의 창으로 바라보게 한다. 한편, 이 운동을 이끌어간 두 남성이 한국과 일본을 왕래하면서 작업한 작가라는 사실은 그 창을 국가 간의 관계로까지 확장할 단서를 준다.

1. 혈통의 발단으로서의 한일관계

단색화 운동의 부계혈통은 1972년에 찍은 박서보와 이우환의 사진⁵⁻¹⁴에서 이미 예견되었다. 이우환의 서울 개인전을 박서보의 작업실에서 준비하고 있는 모습을 찍은 이 사진은 예술적 동지로서의 두 사람의 관계를 보여준다. 그들의 벗은 모습은 둘 사이의 친밀함과 함께 남성으로서의 정체성을 더 분명히 드러낸다. 그들은 동료 예술가이자 '남성'으로 만나고 있는 것이다. 단색화가 처음으로 전시되기 1년 전에 찍힌 이 사진에서 나는 단색화 운동의 두 남성 시조들을 확인한다. 또한 그 사진이 찍힌 지 13년 후인 1985년에 새삼 미술잡지에 실렸다는 사실에서 이 두 남성의 관계를 축으로 주조되어온 단색화 운동이 역사의 정설로 굳어졌음을 다시 확인한다.

5-12 이우환, 〈점으로부터〉, 1977, 캔버스에 유채와 안료, 182×227, 도쿄국립근대미술관.
5-13 진옥선, 〈Answer 78-P〉, 1978, 캔버스에 유채, 130×162.

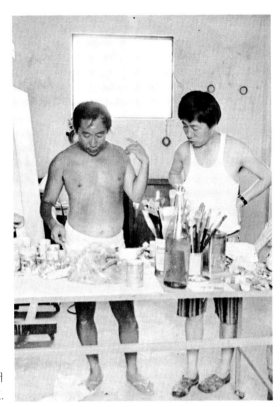

5-14 박서보의 신촌 화실에서
박서보와 이우환, 1972년 8월.

　이러한 부계혈통의 발원은 그들이 처음 만난 1968년으로 거슬러 올
라간다. 그들은 그해 도쿄국립근대미술관에서 개최된《한국현대회화
전》7. 19~9. 1[24)5-15]을 통해 처음 만났다. 도록의 표지를 가득 채운 선명
한 태극기가 증언하듯이, 이 전시는 국가정체성이 주요 계기가 된 전시
다. 이는 또한 해방 후 최초로 일본에서 열린 한국 현대미술전으로서
1965년 한일협정 이후 일본과의 국교 정상화 과정의 한 사례이기도 하
다. 박서보와 이우환은 한국을 일본에 알리는 전시에 한국인으로서 함
께 참여하면서 만난 것인데, 이러한 사실은 이후 이 둘의 공조를 통해

24) 20명이 참여한 이 전시에는 이후 단색화 운동의 주요인물이 되는 박서보, 정창섭, 하
종현, 윤명로, 이우환, 곽인식 등도 참여하였다.

5-15 《한국현대회화전》
(도쿄국립근대미술관) 도록 표지,
1968, 26×18.

전개된 단색화 운동에서도 민족주의가 주요 계기가 되고 한일관계가
지정학적 조건으로 개입되는 과정의 전조를 보여준다.

당시 이 둘은 각각 한국과 일본에서 미술계의 리더 자리를 확보하고
있었다. 1954년 홍익대학교를 졸업한 박서보는 1955년부터 안국동에
이봉상미술연구소를 열면서 실질적인 대표로 작가들을 끌어모으기 시
작하여 이른바 '안국동파'를 만들었다. 이후 1956년에는 《4인전》을 통
해 '반反국전 선언'을 발표하고 1957년부터는 '현대미술가협회'를 이
끌며 전위의 주역으로 떠올라 그 자리를 지키고 있었다.[25] 한편 1956년
에 서울대학교 동양화과에 입학하여 한 학기를 마치고 일본으로 건너
간 이우환은 니혼대학교에서 철학을 공부하고 작가이자 평론가로 활
동하고 있었다. 니시다 기타로西田幾多郎, 1870~1945의 철학을 미술에 적

25) 이규일, 「박서보와 현대미술 운동」, 『월간미술』, 1991년 8월, pp. 122~128; 박서보,
「현대미협과 나」, 『화랑』, 1974년 여름, pp. 43~45 참조.

용하여 이론적으로 무장한 그는 모노하もの派의 창시자 가운데 하나로 실질적인 리더의 자리를 굳혀가고 있었다. 이런 위치에 있던 이들에게 1968년의 첫 만남은 예술적으로나 사회적으로 상생하는 절호의 기회가 되었다. 그 만남의 강렬함은 다음과 같은 박서보의 회고에서도 짐작할 수 있다.

"그와 근 20일간을 매일같이 만나 미술 전반에 걸쳐 많은 의견을 나누면서… 분명한 세계관으로 도도하게 어떤 권위와 맞서가는 자세를 나는 사랑하지 않을 수가 없었다."[26]

이들은 처음부터 깊은 연대감을 느꼈으며 그것은 이후의 행보를 통해서도 나타난다. 우선,《파리비엔날레》등을 통해 해외진출을 모색해온 박서보에게는 가까운 일본으로의 진출이 급선무였고, 이우환은 그에게 유용한 교두보가 되어주었다. 당시 한일 미술교류를 모색하고 있던 일본미술계에서는 한국 출신 이우환이 매우 요긴한 전령사로 떠오르게 되었는데, 그가 일본에서 개최된 대부분의 한국 현대미술전에 직간접적으로 개입하였기 때문이다.[27] 박서보는 1969년 도쿄에서 열린 제5회《일본 국제청년미술작가》전을 시작으로 도쿄, 오사카, 교토 등지에서 지속적으로 한국 현대미술 그룹전에 참가하고 1973년에는 무라마츠화랑에서 개인전을 여는데, 이런 과정에서 이우환의 직간접적인

26) 박서보, 「이우환과의 만남, 68년 이후를 회상한다」, 『화랑』, 1984년 가을, p. 34.

27) 당시 박서보뿐 아니라 일본 진출을 꾀한 다른 작가들에게도 이우환은 중요한 통로가 되었으며, 이들이 일본에서 연 개인전 서문도 이우환 혹은 그와 친분이 있는 나카하라 유스케, 조셉 러브(Joseph Love, 1929~92) 등이 썼다: 김현숙, 「단색회화에서의 한국성(담론) 연구」, 『한국현대미술, 1970 80』(한국현대미술사연구회 심포지엄 자료집, 미간행), p. 17 참조.

역할을 배제할 수 없다.

이우환 또한 젊어서 떠난 한국에 입지를 다질 필요를 느꼈고 이때 한국의 실세였던 박서보가 여러모로 도움이 되었다. 1969년 「사물에서 존재로」라는 글로 일본의 미술출판사 주최 미술평론 현상모집에 당선된 이우환은 무엇보다 글을 통해 한국에 알려졌다. 같은 해에는 일본 현대미술을 소개하는 그의 글이 『공간』에 실렸고,[28] 「만남의 현상학 서설-새로운 예술론의 준비를 위하여」가 1970년에는 복사본으로, 1971년에는 'AG' 간행물을 통해 알려졌으며,[29] 1972년에는 「오브제 사상의 정체와 행방」[30]이 『홍익미술』 창간호에 실렸다. 한편, 이우환은 1969년 제10회 《상파울로비엔날레》에 한국 참가작가로 선정되고 1972년에는 명동화랑에서 개인전을 여는 등 한국에서의 작가적 위치도 확보하게 되는데, 이런 과정에서 박서보의 입김이 상당한 효력을 발휘하였다.[31]

그 둘의 관계는 작업을 통해서도 나타난다. 박서보는, 1968년의 《한국현대회화전》에 출품한 이우환의 작품[5-16]이 분무기로 전 화면에 형광도료를 뿜어놓은 것이었고, 그의 작업실에서는 캔버스 위에 아크릴 물감을 무수히 짜놓은 그림을 보았다고 하였다. 또한 그것이 추상표현주의의 세례를 받은 서울 화단과는 전혀 다른 경향이었다고 덧붙였

28) 이우환, 「일본 현대미술의 동향」, 『공간』, 1969년 7월, pp. 78~82.

29) 김미경에 의하면, 복사물에 1970년 12월이라는 메모가 쓰여 있는 것으로 보아 이 글은 이우환의 평론집 『만남을 찾아서: 현대미술의 시작』에 수록, 출판되는 1971년 1월 이전에 한국에 알려졌다. 1975년 9월에는 이 글이 『공간』에도 실렸다. 김미경, 『모노하의 길에서 만난 이우환』, 공간사, 2006, p. 110.

30) 『비주츠데초(美術手帖)』 1969년 11월호에 발표하고 1971년에 출판된 평론집에 수록된 「관념의 예술은 가능한가-오브제 사상의 정체와 행방」 중 제III장을 빼고 제 I, II장만 발췌한 내용을 이일이 번역한 것이다.

31) 같은 해 열린 《앙데빵당》전에서 이우환은 《파리비엔날레》 출품작가 선정위원이 되는데, 당시 박서보가 이를 주관한 한국미술협회의 부이사장이자 국제분과위원장이었다는 사실은 둘 간의 긴밀한 관계를 증명하는 예다.

5-16 이우환, 〈풍경 Ⅰ, Ⅱ, Ⅲ〉, 1968, 캔버스에 분무기 도색, 각 220×290, 소실
(도쿄국립근대미술관《한국현대회화전》전시 전경, 1968).

다.[32] 박서보는 단색조 평면이거나 유사한 형태가 반복된 이우환의 그림에서 새로운 미술의 가능성을 보았던 것인데, 따라서 이우환의 그림이 박서보 작업이 변화하는 데 적어도 하나의 계기는 되었다고 볼 수 있다. 한편 이우환은 이런 평면작업과 동시에 철판, 돌, 유리 등을 사용한 오브제 작업[5-17]을 병행하고 있었으며 그런 작업을 주로 전시하였다. 이는 모노하의 실험을 반영하는 것으로, 그가 쓴 글도 이런 오브제 작업을 이론적으로 뒷받침하는 것이었고 한국 작가들에게 미친 그의 영향도 주로 이런 작업을 통해서였다. 1972년의 제1회《앙데빵당》전[8. 1~15]이 그 예로, 회화와 조각 외에 오브제 작업을 대상으로 한 '입체' 부문이 첨가되었고, 선정위원이었던 이우환이《파리비엔날레》참가작가로 선택한 이건용[1942~], 심문섭[1942~][5-18]도 그 부문의 작가였다.

이렇게 이우환의 영향력은 주로 입체작업을 통해 나타나고 있었는데, 1973년 도쿄화랑 전시를 기점으로 그의 작업의 중심이 단색조 평면

32) 박서보(1984), p. 34.

5-17 이우환, 〈관계항〉, 1968, 철판, 돌, 흙, 250×40×200, 개인 소장
(신주쿠갤러리 옥외 설치 전경, 도쿄, 1968).
5-18 심문섭, 〈현전〉, 1974, 돌, 시멘트, 물, 250×20×60.

5-19 이우환, 〈무제〉,
1958~59, 종이에 잉크,
145×112, 소실.

으로 옮아가게 된다.[33] 이 해는 박서보 또한 단색조평면인 〈묘법〉을 한국과 일본에서 처음으로 전시하기 시작하는 해다. 이우환이 평면작업을 시도한 시기는 1950년대 말까지 거슬러 올라가고[5-19] 박서보 또한 최초의 〈묘법〉을 1967년 작품이라고 밝혔지만,[34] 이들이 모두 단색화를 주요 작업으로 전시하기 시작한 해가 같다는 사실이 중요하다. 단색

33) 박서보도, 1971~72년경 이우환이 나무판을 자귀로 난도질하듯 찍던 작업에서 캔버스에 그리는 작업으로 전환하게 되었다고 하면서, 그러한 〈점과 선〉 연작을 발표하기 시작한 것은 1973년 도쿄화랑 전시부터였다고 하였다. 박서보(1984), p. 40. 이 전시의 서문은 이후에 단색화의 전문비평가가 된 나카하라가 썼다.
34) 류병학은 이들의 작품제작 연도에 대해 체계적으로 이의를 제기하였다. 류병학, 정민영(지음), 박준현(엮음), 『일그러진 우리들의 영웅: 한국현대미술 자성록』, 아침미디어, 2001, pp. 62~92 참조. 이 책은 공저로 되어 있으나 본문의 대부분을 류병학이 썼으며 정민영은 본론만 첨가했을 뿐이므로 류병학이 쓴 것이나 다름없다.

5-20 박서보, 〈유전질 NO. 3-68〉,
1968, 캔버스에 유채, 162×130,
작가 소장.

화는 언제 탄생했는지 알 수 없지만 그 '운동'이 1973년에 시작된 것은
확실하다. 그해 박서보가 무라마츠화랑6, 18~24과 명동화랑10. 4~10에서,
이우환은 도쿄화랑9, 10~22에서 단색화를 처음 전시함으로써 단색화 운
동은 탄생한 것이다.

그 과정을 추적해보면 다음과 같다. 그들이 처음 만난 1968년에 이우
환은 오브제 작업에 더 치중하고 있었고 1972년 명동화랑 개인전에서도
크게 달라진 점은 없었다.[35] 그러나 도쿄화랑 전시가 열린 1973년까지,
즉 1년 사이에 그는 점차 평면작업의 비중을 높이게 된다. 한편 박서보
는 1968년에 강렬한 원색의 〈유전질〉 연작5-20에 몰두해 있었으며 그 연
작의 제작연도가 1970년까지 이어지는 점으로 보아 그때부터 1973년까

35) 이 전시에는 오브제 작업과 함께 회화도 전시되었으나 그의 전형적인 단색화는 아
니다.

5-21 이우환, 〈관계항〉, 1972,
캔버스에 분필, 백열전구,
227×182×10(캔버스), 약 400
(백열등과 전선), 가마쿠라미술관
(명동갤러리 전시 전경, 1972).

지 점차 단색조의 평면작업에 집중해온 것으로 볼 수 있다. 그들은 거의
동시에 단색화의 가능성을 간파하고 상호협동하게 되었으며, 이 과정에
서 이우환의 이론이 단색화에도 확대 적용되었던 것이다. 이우환이 모노
하 이론을 통해 강조한 '모노ものʼ[36) 개념이 캔버스와 종이, 물감이라는
물질들과 그러한 물질들 간의 '관계'로 풀이된 것이다. 그의 명동화랑 개
인전 작품[5-21]이 그 구체적 예가 될 것이다. 여기서 바닥에 놓여 전등이
비추어진 캔버스는 회화도 '모노'로 드러날 수 있음을 문자 그대로 보여
준다.[37) 이우환의 모노 개념이 단색화에도 이론적 근거를 제공한 것인

36) 모노하의 '모노(もの)'는 한자 '物'의 일본어 발음과 같아 물질 그 자체만을 의미하
는 것으로 풀이되는 경우가 많지만, 일본어의 모노는 물질이라는 의미를 포함하면서
도 더 나아가 물질들 간의 관계와 그 관계가 이루는 상황까지를 포괄하는 개념이다.
37) 모노하 이론과 단색화 이론 간의 연속성은 당대 주요 현대미술전에서 오브제 미술과
단색화가 같이 전시되는 것을 통해서도 드러난다. 《앙데빵당》, 《에꼴 드 서울》, 《서울

데, 이후 이우환이 평면작업을 아우르게 되고, 박서보가 자신의 것으로 내세운 이론 대부분이 이우환의 글에 빚지고 있으며,[38] 이우환이 박서보의 전시 평문을 써 준 것 등도 그 증거가 될 것이다.

이렇게 단색화 운동은 그 발원에서부터 한일관계라는 맥락이 교차하고 있었는데, 여기서 두 국가 간의 위계는 식민지 시대와 다르지 않은 것이었다. 예컨대, 1973년 당시 상황을 보면, 박서보가 일본에서 먼저 연전시가 일본의 미술잡지에 특집으로 실리면서 성공을 거두었고, 이어서 이우환이 일본에서 전시를 열었으며, 마지막으로 박서보가 다시 서울에서 전시를 열었다. 이런 과정은 일본에서의 인정이 단색화 운동의 발원에 주요 동인이 되었음을 시사한다. 한국은 문화지정학적으로 일본이라는 더 큰 주류에 복속된 위치에서 벗어나지 못하고 있었던 것이다.

이러한 한일관계를 더 구체적으로 드러내는 예가 그 유명한 《한국 5인의 작가 다섯 가지의 흰색》전[5-22] 이하 《흰색》전이다.[39] 1975년5. 6~24 도쿄화랑에서 열린 이 전시는 박서보와 이우환 외에도 다양한 인적 관계를 통해 만들어졌다. 1973년을 전후해서 도쿄화랑의 대표인 야마모토 다카시山本孝, 1920~88와 평론가 나카하라 유스케 등 일본 미술계 인사들이 한국을 방문하였다. 그들은 한국의 작가들뿐 아니라 이우환의 개인전을 열어준 명동화랑 사장 김문호도 알게 되었고 박서보와 같은 대학의 교수였던 이일도 만났다. 야마모토는 1972년에도 한국에 왔는

현대미술제》등이 그 예다.

38) 예컨대, 구조 혹은 중성구조, 관계, 무명성, 탈이미지, 탈논리, 탈근대, 비표상 등 박서보의 글과 말에 자주 나오는 어휘들은 이우환의 글에서 나온 것들이다. 박서보 (1977), p. 46; 박서보(1978), pp. 32~41; 박서보, 장석원(대담), 「중성구조와 논리의 종말: '만남의 현상학'에서 국제주의에 이르기까지」, 『공간』, 1978년 2월, pp. 8~12; 박서보, 「현대미술과 나(2)」, 『미술세계』, 1989년 11월, pp. 106~110; 이우환(1971), 『만남을 찾아서: 현대미술의 시작』(김혜신 옮김), 학고재, 2011 참조.

39) 이동엽, 권영우, 박서보, 서승원, 허황 등이 참여하였다.

5-22 《한국 5인의 작가 다섯 가지의 흰색》전 도록 표지 및 출품작들이 수록된 내지, 1975.

데, 이때 열린 《앙데빵당》전에서 한국 작가들의 작업을 보았으며 특히 여기서 수상한 이동엽1946~ 을 비롯해 허황1946~ , 서승원1942~ 등의 단색조 그림에 관심을 갖게 되었다. 물론 이런 일들이 이루어진 것에는 박서보의 역할이 컸고 한국과 일본에서의 개인전을 통해 그의 작품도 그들에게 각인되었을 것이다. 이러한 과정에서 한국의 현대미술은 '흰색'이라는 공통분모로 수렴되었고, 그 결과 탄생한 것이 《흰색》전이다. 자신의 흰색 컵 그림5-23을 백자에 연관시킨 것이 야마모토라는 이동엽의 회고가 이를 뒷받침한다.[40]

한국 현대미술의 백색미학이 일본인에 의해 주조된 것인데, 그 연원

40) 오상길(엮음, 2003), p. 302.

5-23 이동엽, 〈상황〉, 1972,
캔버스에 옵셋잉크,
161.5×131, 국립현대미술관.

은 잘 알려진 바와 같이 백의와 백자에서 한국의 미감을 발견한 야나기로 거슬러 올라간다.[41] 이 전시는 제국의 시선에 부응하는 식민지 미학의 연장선상에 있는 것이다. 작가 선정과 서문을 담당한 나카하라는 도록 글을 통해 이를 명문화하였다. 그는 한국 작가들의 "개인적인 차差를 넘어선 공통성", 즉 한국적 정체성을 "백색"으로 규정하고 이를 "비전의 모태"라고 하였다. 같은 도록에 글을 쓴 한국 측 평론가 이일도 이를 그대로 받아들여 "백색은… 한국민족과는 깊은 인연을 지녀온 빛깔"이

41) 야나기의 백색미학에 대한 논쟁은 이미 1970년대 당시부터 일본과 한국에서 시작되었
다. 예컨대, 홍사중은, "연초부터 일본에서는 백색논쟁이 조용하게 그러나 끈질기게 벌
어졌다. 김양기가 '한국의 미는 모두 비애의 미라고 애기해오던 유종열[야나기 무네요
시]의 견해는 잘못'이라고『조일신문』에 기고한 데서 시작되었다"고 하면서, 자신의 견
해를 피력하였다. 홍사중, 「백색논쟁」,『계간미술』, 1977년 가을, pp. 67~70.

라고 하면서 이를 백의와 백자에 연관시켰다. 백색의 의미를 해석하는 관점이나 사용하는 용어까지 흡사하다. "모든 가능의 생성의 마당" "세계를 받아들이는 비전의 제시" 등 이일의 말에서 "현상의 생성과 소멸의 모태" "비전의 모태"라는 말로 백색을 해석한 나카하라의 음성이 들리는 것이다.[42] "생성" "모태" 등의 단어가 암시하듯이 이 글에서 백색은 자연 혹은 여성에 비유되는데, 이는 식민지에 대한 제국주의적 시선의 전형적인 예다. 즉 개발되지 않은 식민지의 토착문화는 문명화된 제국의 힘을 확인하고 강화하며, 또한 정당화하는 이항대립적 기호가 되는 것이다. 나카하라는 《한국현대미술의 위상전》1982, 이하 《위상전》 도록 글에서, "한국 작품은 우리나라[일본]의 작품과 같은 강한 인공성을 느끼게 하지 않는다. 왠지 자연에 내맡긴 듯한 것이 강하게 느껴진다"[43] 라고 하며 이런 이분법적 시선을 더 노골적으로 드러낸다. 문제는, 이일의 글이 보여주는 것처럼, 이러한 제국주의적 시선이 식민지에 의해 그대로 되풀이된다는 것이다. 민족주의의 기호가 된 단색미학이 사실은 그 민족주의를 위협하는 식민지미학인 것이다.

이러한 식민성은 단색화가 정착되는 과정을 통해서도 드러난다. 출품작가 전원의 작품이 팔리고, 그해 『아사히신문』이 선정한 '인상에 남는 전☆ 일본 5대전'에 뽑힐 정도로 영향력이 컸던 《흰색》전은 한국의 현대미술이 단색화로, 그 단색조가 '흰색'으로 정착되는 분기점이 되었다. 전시 서문이 전시 기간에 『홍익학보』에 게재되는 등, 이 전시의 영향력은 한국에도 그대로 이전되었다. 단색화는 일본에서의 평가를 통해 한국 현대미술의 주류가 되었던 것인데, 이런 구도는 이후에도 지속

42) 이일(1975), pp. 64~68; 나카하라 유스케(1975), 「한국 5인의 작가 다섯 개의 흰색」, 『한국현대미술 다시 읽기 Ⅲ』(오상길 엮음), Vol. 1, ICAS, 2003, pp. 57~61.
43) 나카하라 유스케(1982), 「전람회에 붙여」, 앞 책, p. 211.

된다.《흰색》전 이후 야마모토와 나카하라는 거의 매년 한국을 방문하였고, 1977년에는 이들과 『아사히신문』 논설위원 오가와 마사타카小川正隆, 1925~2005가 작가를 선정하여 도쿄 센트럴미술관에서《한국 현대미술의 단면》전이하《단면》전을 여는데,[44] 전시작 대부분이 단색화였음은 두말할 여지가 없다. 당시 이일이《단면》전에 참여한 작가들을 "70년대의 작가들"[45]이라고 지칭함으로써 단색화는 1970년대의 한국 미술을 대표하는 경향으로 자리매김된다. 일본에서 만들어낸 한국 현대미술의 대표자들을 한국이 받아들이는 격인데, 이렇게 만들어진 작가군은 이후 일본에서 열린 한국전에서도 큰 변화가 없었다. 후쿠오카시미술관에서 열린《아시아현대미술전》1980, 교토시립미술관에서 열린《위상전》,[46] 도쿄도미술관 등 일본 5개 도시 미술관을 순회한《한국현대미술전: 70년대 후반 하나의 양상》전1983, 이하《양상》전 등이 그 예다.

이 전시들을 통하여 단색화는 한국의 주류미술로 자리 잡게 되었고 여기에 관여한 작가와 평론가군 또한 주류로 부상하였다. 박서보는 모든 전시에, 이우환은《양상》전을 제외한 모든 전시에 참여하였으며, 특히 홍익대학교 동문들이 참여작가의 대다수를 차지하였다. 1950년대 말 현대미협 시절부터 구축되기 시작한 소위 '박서보 사단'의 결속력이 더 강화된 것이다. '한국의' 현대미술의 부계혈통이 단색화라는 '한국적' 모더니즘을 통해 더 선명하게 부각된 것인데, 이는 단색화의 민족주의적 계기를 그리고 그 남성중심주의를 확인하게 한다.

44) 이일에 의하면, 이 세 사람은 1977년 7월 내한하여 작가 50여 명의 작업실을 방문하여 그중 19명을 선정했다고 한다. 이일, 「'한국현대미술의 단면'전」, 『공간』, 1977년 9월, p. 83.

45) 앞 글, p. 84.

46) 나카하라와 함께 이 전시의 도록을 쓴 이경성도 흰색을 "한국인의 체질화된 조형의식의 발현"이라고 하였다. 이경성(1982), 「한국현대미술의 위상전」, 『한국현대미술 다시 읽기 Ⅲ』(오상길 엮음), Vol. 1, ICAS, 2003, p. 210.

또한 그 과정이 일본이라는 힘 있는 타자와의 관계 속에서 이루어졌다는 점은 민족주의가 제국주의라는 정반대의 얼굴을 함축하고 있음을 시사한다. 제3세계의 민족주의는 제국의 시선에 부응하는 방법으로 민족적 순혈성을 확인하며, 이러한 제국의 시선은 다시 내부의 타자로 향하면서 그 순혈성을 강화하는 전략을 취하는데, 그것이 단색화 운동에서도 그대로 나타나는 것이다. 다시 말해, 단색화 운동의 부계혈통은, 바깥의 더 큰 남성에 합류함으로써 자신의 남성성을 확인하고 안으로는 자신과 다른 것, 즉 여성과 여성적인 것과의 차별화를 통해 그것을 내적으로 결속시키는 남성적 정치학의 공간이자 그 산물이다.

2. 부계혈통의 내적 결속 과정

단색화 운동의 국내에서의 전개과정은 부계혈통이 내적으로 강화되는 구체적인 정황을 드러낸다. 단색화 운동이 시작된 것은 박서보와 이우환의 개인전이 열린 1973년이지만, 단색화가 전시되기 시작한 것은 1972년인 것으로 추정된다. 그해 처음 열린《앙데빵당》전에 이동엽, 허황, 서승원 등이 단색화를 출품하였고 그중 이동엽이 회화 부문 1석상을 받았다. 이어 1973년에는 명동화랑에서 열린《한국 현대미술 1957~1972》전2. 17~3. 4에 단색화가 오브제 미술과 함께 '조형과 반조형'이라는 독립된 섹션으로 분류되어 전시되었다.[47] 국제전 작가 선정을 위해 기획된《앙데빵당》전은 단색화 작가들의 지속적인 발표의 장이 되었으며 박서보도 1974년 제2회전부터 출품하였다. 회화 부문이

47) 앵포르멜 회화와 조각은 '추상=상황' 부문에, 단색화, 기하추상, 오브제 미술 등은 '조형과 반조형' 부문에 전시되었다. 이 전시에서 박서보는 앵포르멜 회화를, 권영우, 서승원, 이동엽, 허황, 이반, 김구림, 서승원 심문섭 등은 단색화를 출품하였다. 명동화랑은 1973년의 박서보, 윤형근 개인전, 1974년의 하종현 개인전 등 이후에도 단색화전을 열었다.

수적으로 우세했던 이 공모전은 단색화가 주류미술로 확립되는 데 큰 몫을 했다.[48] 여기에는 주최 측인 한국미술협회이하 한국미협의 요직에 있던 박서보의 입김 또한 상당히 작용했을 것으로 보인다.[49]

　일본에서《흰색》전이 열린 1975년을 기점으로 국내의 주요 전시도 단색화에 집중되는데, 그 실질적인 견인차가 된 것이 그해 7월 박서보가 만든《에꼴 드 서울》7. 30~8. 5 [5-24]이다. 그는 기존 제도에 입성하는 것에 만족하지 않고 스스로 제도를 세우기에 이른 것이다. 창립전부터 《앙데빵당》전과 유사한 작가군을 보여준 이 전시는《앙데빵당》전과 공조하면서 단색화 운동의 내적 결속력을 다졌다. 단색화가 하나의 사조로 확립된 이후에도 오랫동안 지속된 이 그룹전은 시대의 변화와 함께 극사실화 등 새로운 경향들을 수용하기도 하지만 큰 줄기는 변함이 없었다.[50]《에꼴 드 서울 20년·모노크롬 20년》1995이라는 20주년 기념전 제목이 시사하는 바처럼 이 그룹전은 단색화의 가장 큰 온상이 되어온 것이다.

　《에꼴 드 서울》은 출범 시기부터 호전성을 드러냈다. 다수가 'AG'에서 탈퇴한 작가들로 이루어진[51] 이 연례전은 1969년부터 가장 전위적

48) 1977년에 열린 제5회전을 예로 들면, 회화 159점, 판화 7점, 입체 30점이었다.

49) 박서보는 1970~77년에는 부이사장 겸 국제분과위원장을, 1977~80년에는 이사장을 역임하였다. 그의 임기가 끝난 이후인 1980년의 마지막 전시에 전년도까지 출품했던 박서보나 단색화 작가들은 거의 참여하지 않은 것이 그의 영향력을 반증한다. 마지막 전시에 참여한 단색화 작가는 이향미, 이명미 등 여성들뿐이었다.『제8회 앙데빵당전』(전시도록) , 한국미술협회, 1980 참조.

50) 이 전시는 2000년까지 지속되었다. 1996년에는 주최자가 재단법인 서보미술문화재단으로 이관되는데, 이는 1994년에 박서보가 설립하여 스스로 이사장이 된 재단이다.

51) 김구림, 김동규, 박석원, 서승원, 심문섭, 이강소, 이승조, 최명영 등이 탈퇴하여《에꼴 드 서울》로 합류하고 하종현, 이건용, 김한, 신학철 등이 잔류허였는데, 'AG'는 결국 해체되었다. 그중 하종현은 제2회전부터, 이건용은 제5회전부터《에꼴 드 서울》에 합류하였다.

5-24 제1회《에꼴 드 서울》(국립현대미술관) 리플릿, 1975.

인 그룹으로 세력을 결집해가던 'AG' 해체의 계기가 되었다. 박서보는 창립전부터 초대작가도 스스로 선정하고 전시도 국립현대미술관에서 개최하는 등 막강한 권력을 과시하였다. 그는 1976년 제2회전부터 운영위원과 커미셔너를 분할하고 자신이 운영위원을 맡음으로써 외견상 권력의 안배를 시도하는 듯하였으나, 운영위원이 커미셔너를 지명함에 따라 커미셔너도 단색화 계열 작가들과 이를 지지하는 평론가들로 구성되었다는 점에서 권력독점의 양상에는 변함이 없었다. 그 후로도 박서보는 계속 운영위원으로 남아 있었으며 1983년 제8회전부터는 홀로 운영위원을 맡았고 제9회전부터는 커미셔너도 1명만을 선정하였는데, 물론 커미셔너의 색깔은 이전과 다름이 없었다. 심지어 제12회전처럼 박서보가 운영위원과 커미셔너를 모두 맡는 경우도 있었다. 그리고 이 모든 전시에서 박서보는 초대작가로 참여하였다. 자기가 자기를 초대하는 아이러니를 연출해온 이 기이한 그룹전은 박서보가 세우고 이끌어온 그의 제국이었다.

《에꼴 드 서울》을 통해 박서보 사단은 박서보 제국으로 확장되었는

데, 이 단색조 제국의 혈통을 이룬 주요 성분은 소위 '홍대파'라는 학연이었다. 학연에 따른 계파의 연원은 국내에 미술대학이 창설되기 시작한 해방 직후로 거슬러 올라간다. 이화여자대학교는 1945년에, 서울대학교는 1946년에, 홍익대학교는 1950년에 미술과 또는 미술학부를 설치하였는데, 여성대학이었던 이화여자대학교는 일찍부터 주류에서 밀려나고 서울대학교와 홍익대학교가 미술계의 양대 주류를 형성하게 된다. 이후 홍대파는 대한미술협회를, 서울대파는 한국미협을 주도하면서 대결구도가 고착화되었는데, 이런 구도는 이 두 단체가 5·16군사정변에 의해 해체되고 한국미협이라는 정부기관으로 새롭게 발족되는 1962년 이후에도 지속되면서 향후 현대미술운동의 주요 변수가 되었다.

홍익대학교를 졸업하고 모교 교수1962~97가 된 박서보는 일찍부터 모교출신 동료, 후배들과 인맥을 쌓으면서 홍대파의 선봉에 서왔다. 1957년에 발족한 '현대미술가협회'가 그 발단이다. 같은 해 열린 제2회전부터 합류한 그는 이 협회를 이끌다가 1962년에는 이를 해체하고 '60년미술가협회'와 통합해 '악뛰엘'을 창립하게 되는데, 이것 또한 2년 후에는 해체하였다. 이러한 이합집산은 이후에도 계속되었고 이른바 '박서보 사단'은 이런 과정과 긴밀하게 얽이면서 형성되었다.[52] 특히 박서보가 한국미협 부이사장이 되는 1970년부터는 그가 국전 운영과 각종 국제전 출품에 관여하면서 국내외적으로 세력을 확장해갔다. 반反국전 선언의 주동자가 국전 중심세력이 되는 역설을 연출한 것인데, 이를 통해 홍대파는 더욱 세력을 강화하게 되었다.

이러한 상황에서 박서보가 단색화의 본거지로 결성한《에꼴 드 서울》은 단색화가 곧 홍대파와 연계되는 계기가 되었다. 물론 서울대 출

52) 최홍근, 「한국화단의 계보」, 『계간미술』, 1979년 봄, pp. 153~160 참조.

신도 여기에 참여한 예가 적지 않으나 수적으로 홍대 출신을 따라갈 수는 없었다.[53] 특히 커미셔너로 참여한 평론가들은 모두 홍대 계열이었다.[54] 평론가들도 이 그룹을 통해 세대를 이어가며 단색화를 지지하고 이를 통해 자신의 입지를 굳혀갔는데, 이 과정에서 평론가들의 홍대파 계보도 만들어졌다. 작업과 이론 모두를 통해 홍대파가 결속을 다져간 것이다. 한편 1975년 12월에는 3년 전에 발족한 《서울현대미술제》가 첫 전시를 시작하였는데, 이 전시는 7월 말에 개막한 《에꼴 드 서울》보다 대규모였으나 출품작가 분포와 작품 경향은 크게 다르지 않았다.[55] 10명의 운영위원 속에도 물론 박서보가 들어 있었고 학연 안배의 의도가 보임에도 불구하고 홍대파가 대다수를 차지하였다.[56] 홍대파의 아성은 《에꼴 드 서울》과 《서울현대미술제》 그리고 《앙데빵당》전을 통해 그 견고함을 꾸준히 더해간 것이다. 더욱이 1977년에는 박서보가 한국미협 이사장이 되고 1979년에는 대한민국 문화예술상 미술 부문 대통령상을 타는 등 승승장구하면서, 홍대파와 단색화는 당대 미술의 중심에 서게 되었다.[57]

53) 제1회전의 경우 총 24명 중 홍대 출신 15명, 서울대 출신 4명, 기타 및 미상이 5명이다. 제5회전의 경우, 총 66명 중 홍대 출신 46명, 서울대 수학 혹은 졸업 9명, 서울대와 홍대를 모두 다닌 경우 3명, 기타 및 미상이 8명이었다.

54) 오광수, 김복영, 유재길, 윤진섭, 서성록, 김영순, 조광석은 홍대를 수학하거나 졸업한 경우고 이일과 이경성은 홍대 교수였다.

55) 제1회전의 경우 총 96명 중 홍대 출신이 53명, 서울대 출신이 12명, 기타 및 미상이 31명이었다.

56) 박서보, 정영렬, 최대섭, 최기원, 이승조 등이 홍대 출신이고 심문섭, 이강소, 하인두 등이 서울대 출신이며, 윤형근은 서울대를 다니다 홍대를 졸업했고 김구림은 대구에서 대학을 다니다 중퇴한 것으로 알려져 있다.

57) 단색화는 이후 여러 전시들을 통해 1970년대를 대표하는 미술로 자리매김된다. 《한국현대미술 20년의 동향》(1978, 국립현대미술관), 《한국현대회화 70년대의 흐름》(1988, 워커힐미술관), 《한국미술의 모더니즘: 1970~1979》(1988, 무역센터현대미술관), 《한국 현대미술의 한국성 모색》(1991, 한원미술관), 《1970년대 한국의 모노크롬》(1996, 현대화랑), 《사유와 감성의 시대》(2002, 국립현대미술관), 《한국의 단색화》

이렇게 단색화 운동은 박서보가 이끈 홍대파를 중심으로 전개되었고 그가 미술계 정치의 거점인 한국미협의 요직에 있는 동안 그 운동은 최고조에 이르렀다. 이는 어떤 예술운동도 순수한 예술적 동기로만 추동되는 것은 아니라는 사실을 확인하게 한다. 특정한 동질성에 근거해 주류를 형성하는 순혈주의적 정체성 정치학에서 미술가들도 예외가 아닌 것인데, 이를 통해 민족주의가 단색화 미학뿐 아니라 그 운동을 통해서도 되풀이되는 것을 목격할 수 있다. 그런데 역설적인 것은 이러한 순혈성이란 모종의 이해관계에 따라 '만들어지는' 것이며, 따라서 순혈주의가 오히려 끊임없는 이합집산을 유발한다는 점이다. 단색화 운동도 전체적으로는 홍대파가 주도하였지만 서울대 출신과 이질적인 배경의 작가들을 흡수하기도 하고, 홍대 출신이 떨어져 나가기도 하였다. 이를 추동한 것 또한 주류를 만들어내고 그 힘을 강화하려는 남성적 욕망이다. 단색화 운동을 부계혈통의 형성 과정으로 보는 것은, 그 계보가 생물학적인 남성들로 이루어졌다는 점[5-25]에서뿐 아니라, 더 근본적으로는 이렇게 남성적 힘의 논리가 그 과정을 주도하였다는 점에서다.

단색화 작가들의 국내적 결속력에 힘을 실어준 것은 그들의 국제적 활동이다. 당시 국제전 참여 작가의 대다수는 당연히 단색화 작가들이었는데,[58] 이런 국제전들은 단색화가 '한국적 모더니즘'으로 공인되는 통로를 제공하였다. 단색화 작가들의 국제적 활동은 외부의 더 큰 주류에 합류함으로써 자국의 위상을 확인하는 제3세계 정체성 정치학의 주요 도구가 된 것이다. 이는 앞서 살펴보았듯이 그 운동이 발원하는 한일관계에서부터 시작된 것이다. 단색화 작가들이 '한국적인 것'으로 내세

(2012, 국립현대미술관) 등이 그 예다.

58) 『한국현대미술 해외진출 60년: 1950~2010』, 김달진미술자료박물관, 2011, pp. 177~179 참조.

5-25 뒷줄 왼쪽부터 박석원, 이동근(양복 디자이너), 윤형근,
홍원균(수필가), 이용환, 정상화, 장성구, 심문섭.
앞줄 왼쪽부터 하종현, 김창렬, 박서보, 정창섭, 김종학, 최명영, 1983년 4월.

운 것은 원래 한국적인 것이었다기보다 더 큰 주류에 의해 한국적인 것
으로 승인된 것이었다.

결국, 단색화 운동은 국내외적으로 동화와 차별화 전략을 적절하게
구사하면서 부계혈통을 구축해온 남성적 정치학의 역사다. 같은 것은
포섭하고 다른 것은 억제하고 배제하여 주류의 순혈을 보존하려는 순
혈주의가 그 운동을 추동해온 것인데, 여기서 여성과 여성적인 것은 자
연히 소외되어갔다.

1970년대 미술에서의 여성의 위치

단색화가 번성했던 1970년대 미술에서의 여성 소외현상은 우선 주
요 그룹전의 구성원 중 여성 미술가가 극소수라는 점을 통해 드러난다.

《에꼴 드 서울》이 대표적인 예로, 창립전의 경우 초대작가 24명 가운데 여성은 이향미[1948~2007] 1명뿐이었다. 그는 당시 27세의 홍대 출신 젊은 작가였는데, 그 후 제2회전과 제5회전 외에는 명단에서 그의 이름이 보이지 않는다. 이 그룹전에 지속적으로 참가한 여성 작가는 진옥선이다. 이향미보다 두 살 아래로 역시 홍대 출신인 그는 제2회전부터 상자형태를 반복한 특유의 단색화[5-13]를 출품하였다. 그는 단색화 작가들 중심의 국내외 전시들에 단골로 초대됨으로써 단색화 역사 속에 여성으로서는 유일하게 그 존재가 각인되었다.[59] 1979년 제5회전에는 서울대 출신 여성 작가 신옥주[1954~]가 입체 부문에 영입되어 이후 꾸준히 참여하였다. 이렇게 제4회전까지는 여성이 1~2명 참여하다가 제5회전에는 3명, 제6회전에는 5명으로 늘어나는데, 30명 내외이던 초대작가 수가 제5회전과 제6회전에서는 2배로 늘어난 것을 감안하면 비율에는 큰 변화가 없는 셈이다. 1980년대 초를 기점으로 이정지[1943~],[5-26] 윤미란[1948~], 이명미[1950~] 등 여성 작가들이 점차 합류하면서 여성의 비율이 늘어나기는 하지만 남성 작가 수에 비하면 여전히 소수이고 그들 역시 대부분 홍대 출신이다.[60]

이처럼 단색화 집단의 경우도 다른 사회적 집단과 마찬가지로 여성

59) 《에꼴 드 서울》에는 1976~91년과 1995, 1996년에, 《앙데빵당》전에는 1974~79년에 참여했고, 《서울현대미술제》에도 1975년 제1회전부터 지속적으로 참여했으며, 1978《한국미술대상전》에서는 대상을 받았다. 또한, 일본에서의 《단면》전(1977), 《위상전》(1982), 《양상》전(1983)과 《카뉴국제회화전》(1975), 《상파울로비엔날레》(1979) 등 국제전에도 참여하고 카뉴에서는 국가상을 받았다.

60) 예컨대 1987년 제12회전에는 49명 중 11명의 여성 작가가 참여하여 여성의 비율이 5분의 1까지 올라가지만, 이후 그 비율은 크게 변화되지 않는다. 또한 이 11명의 출신도 홍대 7명, 서울대 3명, 부산대 1명으로 남성들의 출신분포와 다르지 않다. 한편, 역대 커미셔너 중 여성은 홍대 출신 평론가 김영순 1명으로 삭가의 경우보다 더 비율이 희박하다. 작가와 평론가 모두 커미셔너가 될 수 있는 이 집단에서 여성이 커미셔너가 되려면 홍대 출신 평론가여야 했으며 그것도 1993년에야 가능했다.

5-26 이정지,
〈무제-1981〉, 1981,
캔버스에 유채,
162.2×130.3, 작가 소장.

의 진입 자체가 어려웠고 진입했다 하더라도 주변의 위치에 머물러 있었다. 이러한 어려움에도 불구하고, 단색화가 지배하는 당대 미술계에서 여성이 주요 작가가 되기 위해서는 그 운동의 일원이 되어야 했고 홍대 출신인 것이 유리했다. 여성도 남성적인 미학을 수용하고 남성적인 정치학에 부응해야 남성적인 논리가 지배하는 사회의 일원이 될 수 있었던 것이다.

그러면 단색화가 등장하고 번성한 1970년대에는 단색화 작가가 아닌 여성 미술가들은 없었는가? 당연히 아니다. 우선 이들보다 윗세대로 남성중심의 미술계에서 살아남은 소수의 여성 미술가들이 있었다. 동양화가 박래현1920~76과 천경자1924~2015, 조각가 김정숙1917~91과 윤영자1924~2016 등이 당시 40, 50대 중견작가로 활동하고 있었고, 그보다 젊은 30, 40대 작가로 동양화가 원문자1944~ , 이숙자1942~ , 송수

5-27 홍정희, 〈아-한국인-발원〉,
1977, 캔버스에 유채,
162.4×130.3, 작가 소장.

련1945~ , 서양화가 이수재1933~ , 석란희1939~ , 최욱경1940~85, 홍정희1945~ 5-27 등도 미술계에 이름을 알리고 있었다. 또한 일찍이 프랑스로 유학을 떠난 이성자1918~2009와 방혜자1937~ 는 파리와 서울을 오가며 작업하고 있었다. 이들은 동양화의 현대화를 시도하거나 서구의 현대미술을 실험한 점에서 동년배의 남성 작가들과 크게 다르지 않았다. 여성 미술가들도 당대의 주류양식, 즉 남성들의 어휘를 구사해야만 미술가의 반열에 오를 수 있었던 것이다. 그러나 이들마저도 점차 단색화가 부상함에 따라 미술계의 가장 앞자리는 차지할 수 없었다. 1950~60년대의 경향에 머물러 있었던 이들의 작업은 이미 지나간 경향으로 간주되었기 때문이다.

이처럼, 1970년대 미술계에서 여성 미술가들에게 할당된 자리는 이전부터 꾸준히 경력을 쌓아온 기성작가의 몫으로 한정되었으며 그것도 소수에 불과하였다. 당대 주류미술의 자리를 차지한 단색화단에서는 진옥선 외에 눈에 뜨이는 여성 작가는 찾을 수가 없다. 그러나 이들

외에도 자신만의 방법으로 작업한 여성 미술가들은 분명히 존재했다. 단지 이들은 스스로 혹은 타의로 변방에 머물러 있었을 뿐이다. 여성 미술가들은 단체를 형성하거나 기성단체에 참여하는 경우가 드물었으며 화단정치에 관여하는 경우도 별로 없었는데, 이는 여성들의 타고난 체질에 기인한 것일 수도 있지만 무엇보다도 당대 미술계의 남성중심주의의 소산이다. 여성 미술단체로는 이화여대 출신 작가들로 구성된 '녹미회'$_{1949~}$ 같은 동문회 성격의 단체 또는 단순히 여성이라는 명분으로 모인 '한국여류화가회'$_{1974~}$ 가 있었는데, 이는 미학적이거나 정치적인 목표 아래 결성된 단체가 아니었다.

이러한 상황을 고려할 때, '표현' 그룹은 여성적 정체성 의식을 기반으로 모인 최초의 단체라는 점에서 주목할 만하다. 이 그룹의 작가들은 구상적 양식이나 장식적 문양, 공예적 재료 등 주류미술에서 배제된 어휘들을 과감하게 포용하는 방법으로$^{5-28, 5-29}$ 여성의 '다름'을 적극적으로 '표현'하였다.[61] 이 그룹은 1971년에 창립전$_{9. 13~17}$을 가졌는데, 그 장소가 2년 후 단색화 운동을 촉발한 명동화랑이었다는 점은 흥미롭다. 같은 화랑에서 전시했음에도 불구하고 한쪽은 역사의 주역이 되고 한쪽은 그 지층 속에 묻혀버린 것이 실력 때문이거나 우연만은 아닐 것이다. 한쪽은 남성들이고 다른 한쪽은 여성들, 그것도 자신의 여성성을 의식적으로 드러내고자 한 여성들이라는 사실에서 이들의 입지에 젠더가 큰 변수가 되었음을 추정할 수 있다. 이 그룹의 멤버가, 노정란$_{1948~}$, 유연희$_{1948~}$, 이은산$_{1948~}$ 등 이화여대와 서울대 출신 작가들로 이루어졌다는 점도[62] 홍대중심의 단색화 집단과 대비되는 점이다.

61) 김홍희는 이들을 한국 최초의 페미니스트 그룹으로 자리매김되게끔 했다. 김홍희, 「미술에서의 페미니즘과 한국의 여성주의 미술」, 『여성, 그 다름과 힘』(김홍희 엮음, 전시도록), 삼신각, pp. 200~201 참조.
62) 이화여대 출신 유연희, 노정란, 서울대와 이화여대를 다닌 윤효준, 서울대 출신 이은

5-28 노정란, 〈한 여름밤의 꿈〉, 1974, 비닐풍선(제4회《표현그룹전》전시 전경, 1974).
5-29 이은산, 〈장난감〉, 1975, 종이 위에 수채물감(제5회《표현그룹전》출품작, 1975).

이 그룹이 《에꼴 드 서울》과 유사하게 1990년대까지 지속되었음에도 불구하고 미술계의 전면에 드러난 적이 없는 것 또한 우리 미술계의 여성 소외현상을 드러낸다.

한편, 여성 미술가들 외에 당대 미술에 관여한 또 다른 여성들이 있었는데, 작품의 매매를 담당한 상업적 유통공간의 여성들이 그들이다. 사실 이들이 여성 미술가들보다도 당대 미술을 특정한 방향으로 이끄는 데 더 결정적인 역할을 하였다고도 볼 수 있다. 자본주의가 궤도에 오르게 되는 당대 사회에서 작품의 상업적 유통은 그 예술적 성패까지 가름하는 주요 변수가 되었기 때문이다.

미술시장이 활성화되는 1970년대에는 서울에 20여 개의 상업화랑이 개관하였는데 그 3분의 2 정도가 여성이 대표인 화랑이었다.[63] 그중 현대화랑의 대표 박명자$_{1943~}$ 는 단색화를 후원한 주역이다. 그는 1956년에 문을 연 상업화랑의 효시 반도화랑[64]에서 1961년부터 운영을 맡아오다 1970년에 자신의 화랑을 열었다. 그는 당대의 동양화 붐에 부응하

산, 최예심, 김명희 등이 주축이 되었다.

63) 1970년 개관한 현대화랑의 박명자(처음 3년간 한용구와 공동운영), 1972년 개관한 진화랑의 유위진(유택환에서 교체), 1974년 개관한 문헌화랑의 구순자, 1977년 개관한 선화랑의 김창실, 경미화랑의 오수환(남편 이석영과 공동경영), 가람화랑의 송향선, 1978년 개관한 예화랑의 이숙영(남편 김태성과 공동경영), 그로리치 화랑의 권경숙, 희화랑의 공수희, 변화랑의 변인숙, 미화랑의 이난영, 1979년 개관한 순화랑의 김화옥, 개관년도는 불분명하지만 1976년 한국 화랑협회 발기인 총회에 참여한 조형화랑의 김미령, 서울화랑의 이혜란 등을 들 수 있다. 박미화,「1970년대 이후의 한국 미술시장과 패러다임의 변화」,『근대미술연구』, 국립현대미술관, 2006, p. 249; 정중헌,「허덕이며 성장하는 한국의 화랑」,『공간』, 1978년 3월, pp. 42~46; 이규일,「해외전 열고 표구하고 비문도 쓴 개화기 화랑」,『월간미술』, 1992년 7월, p. 138; 이규일,「화랑가의 흘러간 별」,『월간미술』, 1992년 10월, pp. 130~131 참조.

64) 1913년 개관한 고금서화관이나 1929년 개관한 조선미술관은 표구를 병행하였으며 1947년 개관한 대양화랑과 1954년 개관한 천일화랑은 1년을 못 넘기고 폐업하였다. 따라서 근대적인 상업화랑의 기능을 온전히, 지속적으로 수행한 최초의 예는 반도화랑이라고 할 수 있다. 박미화(2006), p. 249; 이규일(1992), pp. 136~140 참조.

는 동양화 전시와 함께 이중섭, 김환기$_{1913~74}$, 박수근$_{1914~65}$ 전시를 통해 서양화에도 전시를 할애하면서 점차 미술 인구를 서양화 쪽으로 이동시키는 역할을 하였고, 1978년에는 이우환전, 1981년에는 박서보전을 열면서 동시대의 전위미술을 후원하게 된다. 그 후에도 그는 이들의 전시를 지속적으로 여는 동시에[65] 다른 단색화 작가들의 개인전과 그룹전도 기획하여 단색화가 시대양식으로 뿌리내리게 하였으며, 1973년에는 『화랑』을 창간하여 이론적인 지원도 병행하였다. 단색화를 먼저 전시한 것은 1970년 12월에 문을 연 김문호의 명동화랑이지만, 이 화랑은 1972년의 이우환전, 1973년의 박서보전을 끝으로 1974년에 폐관되었고 1976년에 재개관하였으나 1년도 못 가 문을 닫았다. 따라서 단색화 운동을 지속적으로 만들어간 것은 현대화랑이라고 할 수 있다.

단색화 작가들이 전시를 계속할 수 있었던 것은 작품이 팔렸기 때문이다. 단색화 운동의 또 다른 공신들은 구매자들이었다고 할 수 있는데, 대다수가 여성이었다. 이 시기 미술시장은 주로 여성이 판매하고 여성이 구매하는 여성들의 공간이었다. 특히 부동산 투기 붐과 함께 등장한 '복부인'들은 아파트뿐 아니라 미술품도 투자의 대상으로 삼았다.[66] 그들이 구매한 것들은 미학적으로도 서로 잘 어울렸다. '모던한' 구조의 아파트에 놓인 '모던한' 형태의 단색화는 '근대화'라는 시대적 요구에 부응하는 형식이었다. 따라서 이 둘은 서로 상승작용을 일으키며 잘 팔렸고 이에 따라 인기 아파트처럼 인기 작가들이 만들어졌고 그들의 작품 값

65) 이우환은 1978, 1984, 1987, 1990, 1994, 1997, 2003년에, 박서보는 1981, 1988, 1997, 2002, 2007년에 현대화랑에서 개인전을 열었고, 그 외에도 이들은 현대화랑에서 기획한 많은 그룹전에 초대되었다.

66) 1972년 '주택건설촉진법'이 선포되고, 1971년에 완공된 동부이촌동 단지에 이어 1974년에는 반포단지가, 1977년에는 잠실단지가 완공되었고, 1979년에는 민영 현대건설을 통해 압구정단지가 완공되었다. 권영진(2010), p. 86.

은 계속 오르면서 유망한 투자 대상으로 떠올랐다. 작품은 아파트의 평당 가격처럼 호당 가격이 매겨져 상품처럼 유통되었는데, 유사한 형태로 반복이 가능한 단색화는 대량생산, 대량소비 시스템에도 유연하게 부응하였다. 1978년 『공간』에 "콜렉터는 투기성을 앞세우는 실정이다"[67]라는 비판의 글이 실릴 정도로, 주류미술은 시장경제에 발 빠르게 적응해 갔던 것이다.

이런 상황에서 미술가는 고립된 작업실에서 창작의 진통을 거쳐 지고지순한 예술작품을 창조하는 고독한 천재라기보다 소비자의 요구를 충족시키면서 값나가는 예술상품을 만들어내는 영리한 기업가 같은 모습을 취하게 되었다. "갑자기 호경기를 만난" 작가들의 "화실은 공방이 되어버렸고 그린다는 작업 자체가 팔기 위한 것"이 되었다는[68] 당시 미술지의 기사가 이를 증언한다. 작가들은 작품가격을 직접 매겼을 뿐 아니라 심지어 작업실에서 직접 판매하기도 하였으므로, 또 다른 기사에서는 "작업실이라기보다 상품판매장"[69]이라는 표현까지 나온다. 이런 작가들은 대부분 단색화 작가들이었다. 이전부터 활동해온 원로화가들도 예외는 아니었지만 상품으로서의 작품 개념을 정착시킨 것은 당대 주류로 부상하였던 단색화 작가들이다. 박서보는 1977년 어느 신문기사에서 "장삿속 화가는 극히 일부"이며 "우리나라에서는 작품을 팔아본 기억이 거의 없을 정도"라고 하였지만,[70] 당시 아파트에는 박서보의 그림이 분명 걸려 있었다.[5-5] 이후에도 단색화는 화랑가에서 최고가로

67) 정중헌(1978), p. 45.
68) 최흥근(1979), p. 160.
69) 홍사중, 「그림 값」, 『계간미술』, 1978년 여름, p. 106. 현대화랑 박명자는 당시 단색화가 잘 안 팔렸고 가격도 쌌으며 1990년대가 되어서야 팔리기 시작했다고 하였다. 그러나 위의 기사들이 증언하는 것처럼, 화랑을 통해서는 아니더라도 작가와의 직접적인 거래는 상당히 활발하게 이루어졌을 것으로 추정된다.
70) 박서보, 「장사 속 화가는 극히 일부」, 『동아일보』, 1977. 11. 9, p. 5.

팔리게 되며 그 상승폭도 가장 높았다.[71]

　이와 같이 단색화 운동 속에서 여성들은 창작의 공간보다는 유통의 공간에 더 많이 속해 있었다. 즉 그 운동의 주역인 남성 작가들의 조력자 역할에 머물러 있었다. 여성들은 남성들이 만들어내고 가격까지 매긴 작품을 판매하고 구매하는 과정을 통해 그들의 경제적, 예술적 성공을 만들어낸 셈이다. "아파트 청약예금이 1주일 사이에 400억 원이나 되고 증권시장에 몰리는 주부들의 돈이 몇백억 원씩이나 된다"[72]는 기사가 당시 미술지에도 실렸듯이, 1970년대에 이르러 여성들은 가정의 경제권을 가지게 되었고 따라서 그림도 살 수 있었다. 그러나 그 여성들에게 그림을 사는 것은, 아파트를 사는 것과 마찬가지로, 궁극적으로는 자신의 미적 취향보다는 가정경제를 위한 것인 경우가 많았다. 또한 결과적으로 주류화단을 지원하는 셈이 되었다. 결국 그들의 구매행위는 사회적 혹은 예술적인 면에서 가부장적 구조를 지지하기 위한 것이었다.

　자본주의가 정착된 1970년대 우리 사회에서 여성의 위치는 주로 부르주아 가정의 주부 혹은 여성 노동자에 할당되었다. 이 중 그림을 사는 것은 물론 전자인데, 그들의 경제활동 역시 가정의 경제력 확장의 도구가 되었다는 점은 국가경제활동의 도구가 된 여성 노동자들의 경우와 크게 다르지 않다. 그들은 단지 몸을 직접 쓰지 않는 방법으로 가부장적 현모양처 이데올로기를 수행한 셈이다. 자본의 주체는 남성이고 그 확장의 도구는 여성이라는 자본주의 체제의 성별구조가 미술계에서도 그

71) 1989년의 호당 가격이 박서보의 것은 10~12만 원, 이우환의 것은 13만 원으로 최상위에 속하였고, 1991년에는 이들의 작품이 각각 호당 30~40만 원과 30~50만 원으로 대폭 상승한다. 「미술품 값, 너무 비싸다」, 『월간미술』, 1989년 3월, pp. 92~93; 「국내작가 작품 가격표」, 『월간미술』, 1991년 12월, pp. 171~172.

72) 홍사중(1978), p. 106.

대로 되풀이된 것이다.

<p style="text-align:center">* * *</p>

단색화는 보이는 것처럼 그냥 단색이 아니다. 그것은 다색의 맥락에서 유래한, 또는 그것을 은폐하거나 통제하고자 한 주류 이데올로기의 회화적 버전이다. 단색화와 그 운동은 민족주의라는 '단색 이데올로기'가 미술을 통해 발현된 예다. 단색화는 당대 사회가 요구한 '한국적' 현대미술의 시각기호로 만들어진 것이고, 그 운동 또한 그것을 바깥과 안에서 지켜온 과정이다. 즉 밖으로는 더 큰 주류에 합류하면서 안으로는 상호 간의 동질화를 통해 강력한 주류집단으로 결속되어온 문화적 부계혈통의 보존과 확장의 역사인 것이다.

여기서 나는 당대 미술은 당대 사회의 거울이라는 사실을 확인한다. 즉 민족적 자존의식이 국제관계를 축으로 설정되었던 것처럼 단색화 운동도 국제관계를 통해 형성되고 인증되었으며, 정부당국이 우익 민족주의자들을 중심으로 구성된 것처럼 단색화파도 홍대파를 축으로 결속되었다. 박정희 사단의 정치학이 박서보 사단의 미술계 정치학을 통해 그대로 재연되었던 것이다. "아무것도 그리려 하지 않는다"[73]고 한 박서보는 사실 아무것도 안 그린 것이 아니다. 그는 '한국적인 것'의 기호를 그렸고 따라서 그것을 요구한 사회를 그린 셈이다. 또한 그는 이를 통해 미술계의 우두머리가 되었다. "무명으로"[74] 살겠다고 한 그는 사실 무명이 아니다. 잡지나 신문에서 무수히 반복된 그의 얼굴[5-30]이 증명하듯이 그는 '유명한' 남성이다.

73) 김용익, 「한국현대미술의 아방가르드」, 『공간』, 1979년 1월, p. 59; 박서보(1989), p. 108.
74) 박서보(1977), p. 46.

5-30 박서보, 『월간미술』,
2002년 1월, p. 76.

이렇게, 민족주의가 미술을 추동하고 민족의 주체인 남성 미술가가
이를 리드하던 시대에 여성들은 주류에서 소외되었고, 심지어 주류를
보조하는 도구적 역할을 담당하기도 하였다. 당대 사회에서의 여성의
위치가 미술을 통해서도 그대로 반복된 것인데, 이는 부계순혈을 전제
로 하는 민족주의가 여성을 원천적으로 배제하기 때문이다. 단색화뿐
아니라 여기에 저항하여 등장한 민중미술에서도 여성의 위치는 변함
없는 것이 이를 반증한다. 주류뿐 아니라 대항세력에도 이데올로기적
기반을 제공한 것은 민족주의였으며, 따라서 여성은 그 어느 곳에도 속
할 수 없었던 것이다. 그러나 여성이 소외되었다고 해서 부재한 것은
아니었으며 민족의 자존을 추구하지 않은 것도, 그것을 위해 투쟁하지
않은 것도 아니었다.

"1973년 서울 문리대 10·2 꺼져가는 데모의 열기를 되살린 것도 이
화여대였다. 김옥길 총장이 망토를 휘날리며 선두에 서서 정문 앞
150m까지 진출한 11·28 가두시위는 선뜻 데모에 나서지 못하고 있

던 주요 대학에 '면도칼'을 던진 격이었다. 이 시위에 자극받은 전국 주요 대학이 총궐기함으로써 결과적으로 유신정권의 항복선언이나 다름없는 12·7 석방조치와 이듬해 민청학련사건을 이끌어냈기 때문이다."[75]

위의 기사가 증언하는 것처럼, 여성 또한 한국인임에는 틀림없었고 따라서 자신이 태어난 나라를 사랑하고 그 미래를 걱정한 것에서는 남성과 다르지 않았다. 나아가 남성보다 더 큰 힘을 발휘하기도 하였다. 그런데도 그동안 그런 사실은 역사에 기록되지 않았다. 위의 기사도 2004년의 것이다. 페미니즘의 우선적인 과제는 이러한 민족주의 역사의 성적 불균형을 알리는 것이며, 이 글도 그런 과제를 실천하고자 한 하나의 시도다. 이러한 시도는 결국 기존의 민족주의를 해체하는 일이 될 것인데, 이는 민족과 민족주의를 부정하려는 것이 아니라 이를 모든 소외된 이들을 아우르는 개념으로 새롭게 정의하려는 것이다. 이는 민족주의를 수행하는 방법의 차이까지를 포괄하여야 한다.

이런 방법의 차이를 떠올리게 하는 것 또한 그날의 기억이다. 그날 우리는 대강당에서 나라를 걱정하는 철야 기도모임을 가진 후 다음 날 아침에 귀가하였다. 통금이 있던 그 시대에 귀가할 수 없는 학생들을 위한 학교의 배려였고, 학교는 집이 먼 학생들을 위해 버스까지 마련해주었다. 페미니즘의 진정한 의미는 바로 이런 지점, 즉 그 방법의 다름에 있다. 그리고 미술도 미술사도 예외가 될 수 없다. 민족주의를 밖에서 비판하는 것에 그치지 않고 페미니즘을 그 안에 개입시켜 그 방법에 변화를 가져올 수 있는 길을 모색해야 한다. 어느 여성학자의 다음과 같은

75) 신동호, 「전장에서 피어난 꽃들」, 『뉴스메이커』, 2004. 6. 24, p. 94.

말을 귀담아들어야 하는 이유다.

"민족주의는 건강하면서 동시에 병적이다… 페미니즘, 특히 식민지/
탈식민지 국가의 페미니즘은 민족주의 운동과 그 담론에 개입할 지
점을 찾아내야 한다… 여성은 민족주의 기획에 남성과는 다른 방식
으로 관여하여야 한다."[76]

76) 정현백(2001), pp. 218~219.

6 단색화 운동의 경쟁구도
박서보와 이우환

2012년 국립현대미술관에서는《한국의 단색화》3. 17~5. 13라는 대규모 전시가 열렸다. 이는 단색화가 여전히 1970년대 미술을 대표하는 경향이자 최초의 진정한 '한국적 모더니즘'으로서의 자리를 지키고 있음을 확인하게 한 전시였다. 부대행사로 작가초청 강연회가 마련되었는데, 박서보1931~ 와 이우환1936~ 이 초대되었다.[6-1, 6-2] 이 둘은 언제나처럼 단색화 운동의 두 거장으로 대접받은 것이다. 그런데 이 둘은 각기 다른 날 초대되었다. 그것이 크게 이상한 일은 아니다. 단순하게 작가 한 명씩과의 대화를 마련한 것일 수도 있고 한 작가의 작업을 심도 있게 접근하기 위한 배려일 수도 있으니…. 그러나 그들이 매우 친밀한 관계였던 1970년대였다면 혹 같이 초대될 수도 있지 않았을까?

이런 생각으로부터 이 글은 시작되었다. 그들이 따로 초대된 것은 이제는 적어도 1970년대처럼 친밀한 관계는 아님을 반증하는 것이다. 단색화가 태동할 무렵 그들이 예술적, 인간적으로 공조하던 구도는 세월이 가면서 많이 변화되었으며 이는 지극히 당연한 일이기도 하다. 1970년대 중엽부터 단색화는 당대 미술의 선두로 부상하기 시작하였고 현재에 이르기까지 그런 미술사적 위치는 변함이 없다. 1980년대를 지나면서 민중미술 혹은 포스트모던 경향들의 도전을 받지만 오히려 '한국적 모더니즘'으로서의 그 위상은 더 견고하게 역사화되면서 오늘

6-1 작업 중인 박서보, 2007년경.　　　6-2 작업 중인 이우환, 2010년경.

에 이르고 있는 것이다. 이 과정에서 두 작가도 미학적으로나 사회적으로 각각의 양식과 입지를 확보하게 되었으며, 따라서 더 이상 서로를 필요로 하지 않게 된 것은 확실하다.

　단색회화는 큰 산의 두 봉우리로 우뚝 선 그들의 존재는 그 자체가 경쟁관계로 드러난다. 그들의 관계가 동지에서 라이벌로 변모한 것인데, 그렇다고 하여 그들이 실제로 그런 감정을 품고 있다고 단정할 수는 없다. 물론 심증은 가지만 아마 인터뷰를 한다 해도 사람 속은 모를 일이다. 단지, 국립현대미술관에서의 강연 내용을 통해 서로에 대한 태도를 짐작해볼 수는 있다. 박서보는 이우환의 글을 좋아했지 그의 작업에 영향받지는 않았으며 모노하와 단색화도 서로 전혀 다른 것이라고 주장하였다. 또한 당시 이우환이 국내에 입지를 다지는 데 자신이 많은 도움을 주었음을 여러 사례를 통해 강조하였다. 한편 이우환은 자신이 한국 작가들을 일본에 열심히 소개했는데, 당시 한국의 창구가 박서보였다고 밝혔다. 그는 박서보가 1970년대 초에는 "재야의 힘이 넘치는 순수

한 예술가"였으나 1970년대 말이 되자 그가 주도한 단색화 운동이《에꼴 드 서울》등을 통해 권력화되고 자기반복도 심해졌다고 비판하였다.[1] 이런 말들은 이들의 초기 공조관계를 확인하게 하는 동시에 이제는 서로를 견제하고 있음을 감지하게 한다.

서로에 대한 입장은 이 정도로 짐작이 가능한데, 사실 그런 개인적 감정은 실체를 알 수 없을뿐더러 미술사적으로도 큰 의미는 없다. 이 글에서 주목하고자 하는 것은 그들의 개인적 관계가 아니라 미술사적으로 표상된 관계다. 그들이 단색화의 역사에서 가장 중요한 두 인물이자 라이벌로 기호화되어 있다는 사실에서 출발하여 그러한 대비관계를 통해 그 역사가 구축되어온 과정을 살피고자 하는 것이다.

잘 알려져 있다시피 그들이 처음 만난 것은 1968년 도쿄 국립근대미술관에서의《한국현대회화전》을 통해서였으며, 이를 계기로 그들은 예술적 동지가 된다. 당시 국내 미술계의 선두로 부상한 박서보는 해외진출의 길을 본격적으로 찾기 시작했고 일본의 전위미술을 선도하던 이우환은 글을 통해 자신의 이론을 국내에 알리면서 조국에서의 기반을 다지기 시작했다.[2] 이런 상황에서 이 둘의 만남은 절호의 상생 기회가

1) 박서보, '박서보와 현대미술 60년: 단색화를 중심으로'(《한국의 단색화》관련 특별초청 강연회), 2012. 4. 14, 국립현대미술관 대강당; 이우환, ''70년대 한국미술과 세계미술을 말하다'(《한국의 단색화》관련 특별초청강연회), 2012. 3. 17, 국립현대미술관 대강당.
2) 1954년 홍익대를 졸업한 박서보는 1955년부터 안국동에 이봉상미술연구소를 열면서 실질적인 대표로 작가들을 끌어 모아 이른바 '안국동파'를 만들고《4인전》을 통해 반(反)국전선언을 발표하여 전위의 주역으로 떠올랐으며, 1957년부터는 '현대미술가협회'의 실질적인 수장이 되어 앵포르멜 운동의 선봉에 서 왔다. 1956년에 서울대 동양화과에 입학하여 1학기를 마치고 일본으로 건너가 철학을 전공한 이우환은 1960년대 말부터 작업과 함께 평론이 주목받게 되면서 작가이자 평론가로 부상하고 있었다. 그는 1969년 「사물에서 존재로」라는 글로 일본 미술출판사의 평론상을 받고 1971년에는 『만남을 찾아서: 현대미술의 시작』라는 평론집을 출판하였는데, 이렇게 이론적으로 무장한 그는 모노하의 창시자 중 하나이자 주축으로서의 자리를 굳혀 가고 있었다.

되었다. 각자의 문화지정학적인 위치가 그들을 예술적 동지로 결속시키는 주요 계기가 되었던 것이다.

그런데 이러한 공조관계는 항상 경쟁관계로 역전될 가능성을 안고 있다. 특정한 목표를 전제로 협동하는 관계는 주도권 다툼으로 반전되기 쉽기 때문이다. 이런 의미에서 동지는 라이벌의 다른 얼굴일 수 있는데, 이런 공조와 경쟁의 역설을 이 둘의 관계 변화에서도 발견할 수 있다. 이는 각자가 작업에 부여한 의미, 즉 이론과 그들이 쌓아온 경력, 즉 실제 활동을 통해 나타난다. 이 글에서는 이 두 측면을 통해 그들의 관계를 추적하고자 한다.

사실 그들의 경쟁구도가 글을 통해 명문화된 경우는 그리 많지 않으며, 1991년에 발표된 서성록의 글과 2001년에 출판된 류병학의 책 정도를 들 수 있다. 서성록은 주로 두 사람의 이론을 비교하면서 박서보에게는 진정한 '한국적 모더니즘'의 창시자라는 칭호를 부여하고 이우환에게는 왜색의 혐의를 씌웠다.[3] 류병학은 매우 냉소적이고 거친 어조, 과감한 단언들을 쏟아내면서도 치밀하게 그들의 예술정치학을 파헤쳤다.[4] 이 두 글은 각각 이론과 미술계의 활동을 통해 두 사람의 관계를 경쟁구도로 접근한 예로 이 글에 좋은 자료가 되었다. 그러나 둘 중 한쪽의 손을 들어주거나 그들의 정치학을 파헤치는 데 논지가 집중되어 있다.

3) 서성록은 이우환의 작업을 "극도의 작위성, 세련된 표면감, 수리분석적 동어반복"으로, 박서보의 것을 "자연적 감수성, 중성화된 물질성, 미완성의 여운, 소박담백성"으로 대조하면서, 전자는 모노하의 "일본취향"으로, 후자는 단색화의 "한국적 미감"으로 규정하고, 이우환의 추종자가 늘어날수록 단색화의 고유성은 후퇴하는 "비극"이 초래된다고 하였다. 서성록, 「한국 모노크롬 회화의 한 전형」, 『현대미술』, 1991년 봄, pp. 11~13.

4) 류병학, 정민영(지음), 박준현(엮음), 『일그러진 우리들의 영웅: 한국현대미술 자성록』, 아침미디어, 2001.

이 글의 의도는 보다 중립적이고 객관적인 입장에서 두 작가의 관계를 들여다봄으로써 궁극적으로는 그 미술사적 의미를 가늠하는 데 있다. 경쟁구도 자체를 규명하는 데 그치지 않고 그 구도에 긴밀하게 엮인 문화지정학적 맥락을 아우름으로써 단색화의 역사를 더욱 넓은 시야로 조망하고자 하는 것이다. 이는 단색화 운동을 미학적, 사회학적 차원에서 검증하는 일이 될 것이며, 더하여 두 차원이 긴밀하게 엮여 있음을 확인하는 일이 될 것이다. 이는 또한 단색화 운동을 통해 발현된 '한국적 모더니즘'에 대한 하나의 성찰이자 비판이 될 것이다.

의미의 경쟁

1. 정신과 모노

1978년 2월호 『공간』 인터뷰 기사에서 박서보는 다음과 같이 말했다.

"나는 오늘의 우리 화단의 전반적인 흐름이… 이우환의 논리에서 출발했다고 봐도 좋으며… 여기서… 중성구조라는 것이 우리나라에서 어떻게 수용, 전개되었는가를 주의 깊게 봐야합니다… 프랑스의 경우는 표면을 물질화하는 경향을 보이는 반면 우리나라는… 정신화하는 경향을 보이고 있습니다. 이미지 표현을 체념하는 중성구조 속에서도 이러한 차이가 생긴다는 것은 검토돼야 합니다."[5]

이 말은 박서보가 당시에는 이우환의 영향력을 인정했다는 것을 보여주는 예다. 그러나 한편으로는, 박서보가 '중성구조'라는 이우환의

5) 박서보, 장석원(대담), 「중성구조와 논리의 종말: '만남의 현상학'에서 국제주의에 이르기까지」, 『공간』, 1978년 2월, p. 10.

개념을 받아들이면서도 여기에 모종의 '정신' 혹은 '정신성'이라는 자신만의 의미를 부여하였음을, 그것은 그에게 '한국적인 것'을 표상하는 것이었음을 유추하게 한다. 여기서 우리는 이 둘의 이론적 동지관계와 더불어 이우환과의 차이를 확보하려는 박서보의 태도를 엿볼 수 있는 것이다.

1970년대의 미술을 이끈 동인으로서 이우환 이론의 중요성은 재론의 여지가 없다. 그의 이론은 일본 현대미술을 소개하는 1969년『공간』글[6]을 시작으로, 「만남의 현상학 서설: 새로운 예술론의 준비를 위하여」이하 「만남」가 1970년에는 복사본으로, 1971년에는 'AG' 협회지 제4권을 통해 알려졌으며, 1972년에는 「오브제 사상의 정체와 그 행방」이하 「오브제」이『홍익미술』창간호에 실렸다. 일본에서 1969년에 발표되고 1971년에 다른 글들과 묶여 출판된 이 두 글에는 사실상 이우환의 이론이 집약되어 있고 당시 한국에도 이 두 글만이 소개되었으므로, 이를 중심으로 이우환의 이론을 개괄하면 다음과 같다.

그의 이론은 우선 '근대의 초극', 즉 인간중심주의의 비판으로부터 출발한다. 주체와 객체의 분리를 전제로 사물의 세계를 인간 주체의 시선으로 규정하려는 근대적 사유방식을, 그 일방성과 정신주의를 뒤집고자 한 것이다. '근대'는 물론 서구에서 시작되었지만 식민지 시대를 통해 이를 이식받은 동양과 제3세계의 '근대'도 여기서 자유롭지 못하다. 그에게 이런 근대를 넘어서는 계기는 '모노もの'[7]이며 또한 모노로

6) 이우환, 「일본 현대미술의 동향」, 『공간』, 1969년 7월(1969a), pp. 78~82. 1969년의 제 9회《현대일본미술전》에 관한 이 글에서 이우환은 모노하 작가들의 작업을 주로 소개하면서 자신의 이론을 개진하였다. 화선지(2.1x2.7x3m) 세 장을 그대로 바닥에 깔아놓은 자신의 작품도 소개하였다.

7) '모노(もの)'는 한자의 '物'의 일본어 발음과 같아 물질 그 자체만을 의미하는 것으로 풀이되는 경우가 많지만, 일본어의 모노는 물질이라는 의미를 포함하면서도 더 나아가 물질들 간의 관계와 그 관계가 이루는 상황까지를 포괄하는 개념이다.

서의 인간인 '몸'이다. 그는 사물을 있는 그대로 제시함으로써 세계를 있는 그대로 드러낼 수 있다고 하면서 그러한 세계를 만나게 하는 장소가 몸이라고 하였다. 몸은 주체와 세계가 양의적인 동시성으로 현전하는 매개항이기 때문이라는 것이다. 그는 이때 세계는 '이미지像'가 아닌 '구조構造'로 드러난다고 하면서 이미지가 세계를 인간의 시선으로 포획한 '허상'이라면, 구조는 세계의 일부인 몸을 통해 경험하는 '세계 그 자체'라고 하였다.[8] 에드문트 후설Edmund Husserl, 1859~1938, 마르틴 하이데거Martin Heidegger, 1889~1976, 모리스 메를로퐁티Maurice Merleau-Ponty, 1908~61로 이어지는 현상학과 그 일본적 버전인 니시다 기타로의 사상이 만나는 그의 이론은 서구 근대로부터의 돌파구를 모색하던 1960년대 말 일본의 예술계와 사상계에 큰 자극원이 되었다. 특히, 당대 일본 미술의 전위로 부상하게 되는 '모노하'의 이론적 근거가 되었으며, 이를 통해 이우환은 작업과 이론 모두에서 그 중심인물이 되었다.

모노하 작가들의 작업은 "이미지 미술"이 아닌 "사물의 관계성을 추구하는 미술"[9]이라는 이우환의 말을 실천한 것이나 다름없다. 그들은 흙, 돌, 철판, 나무, 종이 등 가공하지 않은 물질들을 전시장이나 옥외에

8) 이우환(1969b), 「오브제 사상의 정체와 그 행방」, 『홍익미술』(창간호), 1972년 12월, pp. 86~96; 이우환(1971), 「만남의 현상학 서설: 새로운 예술론의 준비를 위하여」('AG' 기관지), 『한국현대미술 다시 읽기 Ⅱ』(오상길, 김미경 엮음), Vol. 1, ICAS, 2001, pp. 286~302. 「오브제」는 『비주츠데초(美術手帖)』(1969)에는 「관념의 예술은 가능한가: 오브제 사상의 정체와 행방」으로, 『홍익미술』(1972)에는 위의 제목으로 원문에서 제Ⅲ장이 제외되고 실렸으며, 1971년 일본에서 출판된 평론집의 2000년 판을 번역한 『만남을 찾아서: 현대미술의 시작』(김혜신 옮김, 2011)에는 「관념 숭배와 표현의 위기: 오브제 사상의 정체와 행방」으로 실렸다. 「만남」도 『공간』(1975)에는 「···현상학적 서설」로, 번역서(2011)에는 「···위해」로 그 제목이 조금씩 다르게 실렸으며 내용도 다소 다르다. 본 논문에서는 박서보가 참조했을 것으로 보이는 1972년 번역본 「오브제」와 1971년 번역본 「만남」을 주로 참조하였다.

9) 이우환, 김승각(대담), 「근대의 붕괴: 예언적 예술관의 깨어짐」, 『미술과 생활』, 1978년 5월, p. 71.

배치하여 순수한 물리적 관계를 제시하고자 하였다.[6-3, 6-4] 여기서 미술은 더 이상 '의미를 함축한 자기완결적 실체'가 아니며, 그 자체가 세계의 일부로서 그 의미 또한 세계와 함께 드러나는 것이 된다. 이는 작가의 개입을 최소화하기 위해 기존의 사물을 제시한다는 점에서 일종의 오브제 미술인데, 상품과 그 이미지를 통해 대량소비사회를 이슈화하는 팝아트와도 다르고 산업 생산품의 기계적 공정을 체화한 미니멀아트와도 다르다.[10) 그것은 또 다른 세계관과 이에 따른 미술의 또 다른 존재방식의 예시로서 오브제를 제시한다는 점에서 '개념적 오브제 미술'이라 이름 붙일 수 있을 것이다.

이우환의 세례를 받은 한국 작가들도 이와 유사한 작업을 보여주었다. 1970년대 초의 'AG' 그룹 작가들이 그 예로, 그들은 흙, 돌, 나무 등 자연재료의 물성과 물질들 간의 관계를 드러내는 작품을 실험하였고, '관계' '관계항' '신체항' 등 이우환의 어휘들을[11)] 제목으로 사용하기도 하였다.[6-5, 6-6] 박서보 또한 이우환의 이론에 공감하였고 나아가 이를 모범으로 삼았다. 그는 개념적 오브제 작업을 시도하지는 않았으나 《앙데빵당》전 등을 통하여 위의 작가들을 지원하였고 전시를 함께하기도 하였다. 더하여 그는 이우환의 이론을 자신의 〈묘법〉 연작을 설명하는 이론적 통로로 수용하였다.[12)] 그들의 만남 초기에는 적어도 이론적

10) 이우환은 「오브제」에서 이미지와 세계의 분리 과정을 보여주는 예로 팝아트와 미니멀아트를 들었으며, 실제로도 모노하 작업들은 미니멀아트에 가깝다. 그러나 미니멀 아티스트들이 기계적 공정을 강조하고 물체 그 자체를 드러내는 것에 집중하였다면 모노하 작가들은 자연물도 많이 사용하였으며 물체들의 관계, 그 관계들이 드러내는 구조에 더 역점을 두었다. 이우환도 또 다른 글에서, 그 자체 외에는 아무 것도 지시하지 않는 자기완결적인 미니멀아트와 다르게 모노하 작업은 오브제가 속한 더 큰 구조에의 지각을 가능하게 한다는 점에서 이 둘을 구분하였다. 이우환(1969a), p. 81; 이우환(1969b), pp. 86~96 참조.

11) 이우환(1971), pp. 286~302 참조.

12) 박서보는 앞서 언급한 국립현대미술관의 강연에서 이우환과 모노하의 영향을 부

6-3 이우환, 〈관계항〉, 1968/1969, 철판, 유리판, 돌, 140×171(철판),
약 40(돌, 높이), 개인 소장(이우환 작업실 옥외 설치 전경, 가마쿠라, 1982).
6-4 요시다 가츠로, 〈잘라내기〉, 1969, 종이, 돌.

6-5 이우환, 〈관계항〉, 1971, 캔버스, 돌, 190×170×10(캔버스 각각), 약 40(돌 각각, 높이),
개인 소장(도쿄시립미술관 제10회 《현대일본미술전: 인간과 자연》 전시 전경, 1971).
6-6 이건용, 〈관계항〉, 1972, 나무상자, 돌, 가변크기(제1회 《앙데빵당》 전시 전경, 1972).

인 면에서는 이우환이 선도하고 박서보가 따르는 입장에 있었던 것인데, 이는 그들이 쓴 글을 통해 분명히 드러난다.

박서보의 글 가운데 이우환의 영향이 감지되기 시작하는 것은 1972년 11월 『월간중앙』에 게재된 글이다. 그는 칸딘스키부터 추상표현주의를 거쳐 팝아트에 이르는 서구 현대미술사의 전개과정을 개괄하면서 개념미술과 대지미술 등을 당대 경향으로 소개하였는데, 내용은 다소 산만하지만 상당히 해박한 지식을 보여준다. 그의 글에서는 여러 통로로 입수한 현대미술에 대한 정보가 나열되어 있지만 전체 내용은 이우환의 「오브제」를 환기한다. 이우환도 위의 두 경향을 동시대 미술로 소개하고 세계를 있는 그대로 드러내기 위한 오브제 미학으로 이를 풀이하면서 그 기원으로 마르셀 뒤샹Marcel Duchamp, 1887~1968을 언급하였다. 박서보 또한 "사물로서의 오브제의 등장"[13]을 당대 미술의 특성으로 꼽으면서, 뒤샹의 레디메이드도 언급하였다. 박서보의 글은 이우환의 글이 번역되어 발표되기 한 달 전에 게재되었다. 하지만 이우환의 글 원문은 1969년에 발표되었고 번역문도 박서보와 친했던 이일1932~97의 것이므로 박서보가 자신의 글을 쓰기 전에 이우환의 글을 읽었을 가능성도 있다. "어드·워크" "포프·아트" "오프·아트" 등 번역어의 표기법이 같은 것도 한 증거가 될 수 있다.[14] 글을 읽지 않았다 하더라도 당시 두 사람은 매우 친했으므로 대화를 통해 영향받았을 수도 있다.

정하였다. 그러나 같은 강연에서 이우환의 글은 좋아한다고 하였는데, 이는 그 영향을 반증하는 것이기도 하다. 이우환의 이론은 박서보를 통해 단색화에 적용된 것으로 볼 수 있다. 이우환이 말한 사물들 간의 관계를 캔버스와 물감의 관계로, 그것을 지각하는 신체를 필선을 반복하는 신체적 행위로 풀이한 것이 단색화이론인 것이다. 이우환이 오브제 작업과 단색화를 병행한 것 또한 두 이론 간의 연속성을 확인하게 한다.

13) 박서보, 「현대미술의 위기」, 『월간중앙』, 1972년 11월, p. 344.
14) 앞 글, 346~347; 이우환(1969b), pp. 88, 94, 95.

한편 이 글의 끝 부분에서는 이우환의 또 다른 글, 「만남」에서 자주 나오는 '장소' '관계' '구조' 등의 단어들이 등장하며 내용 또한 유사하다. "단순한 물질과 인간과의 관계를 통해서 세계의 구조성, 인간의 존재성을 탐구"해야 하며 "인간의 행위"가 "인간과 물질의 관계, 인간과 자연의 관계"를 새롭게 인식하는 계기가 될 것이라는 말은 이우환의 주장과 다르지 않다. 그런데 이 글은 추상표현주의, 특히 그 비평가였던 해롤드 로젠버그가 말한 '행위$_{action}$' 개념을 받아들이면서도 그 즉물성에 주목한 글이다. '행위'를 이우환식으로 풀이한 것인데 이런 점에서 이 글은 추상표현주의 경향을 보인 박서보의 이전 작업[6-7]이 〈묘법〉 연작[6-8]으로 전이되는 지점을 드러낸다. 박서보 작업의 변화에 있어서 이우환의 이론이 주요 계기를 제공한 것이다.

이 글을 이전의 글과 비교해보면 이우환의 영향이 더 명확히 드러난다. 1968년의 글에서 박서보는 "자칫하면… 망각하는 시간 속에서 항상 새롭게 자신을 지킨다는 것, 그것은 분명히 신의 경지에 견줄 만하다"[15]라고 말하면서 예술가 주체의 독창성을 역설하였다. 이런 실존주의자의 목소리는 1972년 1월의 글에서도 발견된다. 여기서는 로젠버그처럼 쇠렌 키르케고르$_{Søren Kierkegaard, 1813~55}$를 인용하면서, "열려진 가능성을 가진 미의 격통에 예술가는 항상 자신을 걸고 있어야 한다"[16]라고 주장하였다. 이렇게 "참여하는 화가의 입장에서"$_{1968년의 글 제목}$ 말하던 그가 1972년 11월에는 작가 주체를 표현하기보다 인간과 자연의 관계를 탐구해야 한다고 말하게 된 것이다.

실존주의자처럼 말하던 그가 물질, 관계, 장소 등을 말하는 현상학자와 같은 목소리를 내게 된 것인데, 이는 1973년이 되면 더 분명해진다.

15) 박서보, 「참여하는 화가의 입장에서」, 『공간』, 1968년 2월, p. 12.
16) 박서보, 「시와 미술」, 『시문학』, 1972년 1월, p. 117.

6-7 박서보, 〈작품 NO. 18-59〉, 1959, 캔버스에 시멘트, 마포, 유채, 61×50, 이구열 부부.
6-8 박서보, 〈묘법 NO. 21-72〉, 1972, 캔버스에 연필과 유채, 54×65, 작가 소장.

그는 최초의《묘법》전[17]과 함께 신문에 기고한 글에서 자신이 "표현 불가능한 화가"임을 선언하였다. '표현'을 목표로 해왔던 작가가 '표현'을 포기한 이 대전환에서 이우환이라는 변수를 간과할 수 없다. 1972년부터 발현되기 시작한 이우환의 영향이 1973년에는 전면으로 드러나게 된 것이다. 박서보는 여기서 자신의 그림에는 "상像이라는 것이" 없는데, 이는 서구 근대미술의 인간중심주의가 "이미지의 붕괴시대"로 역전된 현상에 대한 대안이라고 밝혔다.[18] 이는 서양 근대미술이 "표상화의 논리에 의한 이미지像의 대상화 작업"이었으며, 이렇게 "상이 되어버린… 세계"는 "허상의 세계"라고 했던[19] 이우환의 논지를 따른 것이다.

그러나 그 글을 면밀히 살펴보면, 이우환의 이론을 취하면서도 한편으로는 자신만의 '다름'을 확보하고자 하는 의도를 발견할 수 있는데, 무엇보다도 이우환은 거의 언급하지 않는 '정신' 혹은 '정신성'을 강조함으로써 자신의 정체성을 동양 내지는 한국의 전통에서 찾으려는 의지다. 이 지점에서 이 둘은 이론적으로 갈라진다. 이우환이 사물 자체를 있는 그대로 드러내는 것에 의미를 두었다면 박서보는 모종의 정신적인 경지를 목표로 하였다. 그는 이우환의 이론을 받아들이면서도 이를 자기식으로 해석하여 또 하나의 이론적 축을 세우고자 했던 것인데, 이러한 이론적 거리두기는 그들이 공조하던 1970년대 초부터 이미 시작된 것이다.

예컨대 위의 글에서 박서보는 자신의 작업을 "한국인의 전통적인 자연관"에 근거한 "순수무의성純粹無意性"[20]의 상태로 보면서 이를 "종교

17) 도쿄 무라마츠화랑에서는 1973년 6월, 서울 명동화랑에서는 같은 해 10월에 열렸다.
18) 박서보, 「나는 표현 불가능한 화가」, 『독서신문』, 1973. 10. 21, p. 3.
19) 이우환(1969b), pp. 90~91.
20) 여기서 '무의(無意)'는 그가 나중에 사용하게 되는 '무위(無爲)'와 같은 의미로 쓰인

의 세계"에 비유하였다.[21] 이런 태도는 이후의 글에서 더 분명히 나타
난다. 1977년『공간』에 실린 글에서 그는, "이미지 표현을 단념하는 까
닭은 근대주의의 파산이니 인간중심주의의 종말이니 하는, 또는 근대
의 실현이 이념의 환상에 불과했다는 사실을 실감한 데서 비롯되었다
기보다는… 무위순수한 행위에 살고자 하기 때문"[22]이라고 밝혔다. 같
은 해 여름『계간미술』을 통해 이우환이 했던 말을 그대로 반복하는 동
시에[23] 이를 뒤집음으로써 변별점을 확실히 한 것이다. 물론, 그러한 행
위가 "구조적인 바탕"을 드러내기 위한 것이라고 한다든지 "나를 비워
버린 중성적인 구조가 있을 뿐"이라고 하는 등 이우환의 영향을 되짚게
하는 부분도 있다.[24] 그러나 이우환이 구조주의적인 세계관, 예술관을
설명하기 위해 사용한 말들을 박서보는 "참선"을 통한 "탈아의 경지"를
일컫는 용어로 사용하였다. 즉 이우환의 이론을 불교의 수행이나 노장
의 자연관으로 풀이한 것인데, 이를 통해 그는 이우환의 '구조'에 정신
성을 부여한 셈이다. "배면의 정신성"과의 만남을 위해서 흰 그림을 그
린다는 결론이 이를 다시 확인하게 한다.[25]

　1년 후인 1978년의 글 또한 유사한 논지를 반복한다. 이 글에는 당대
미술에 대한 '이우환적인' 진단이 더 체계적으로 기술되어 있으며[26] 이

것이다.
21) 박서보(1973), p. 3.
22) 박서보, 「단상 노트에서」,『공간』, 1977년 11월, p. 46.
23) 이우환은 다음과 같이 말했다. "오늘날 근대주의의 파산이니 인간주의의 종말이니
　　하는 말이 이미 어김없는 현실이듯이 근대미술도 결국 근대라는 세계를 실현하
　　려는 이념의 환상에 불과했다는 것이 자꾸 실감되고 판정된다는 것이지요." 이우환,
　　「한국 현대미술의 문제점」,『계간미술』, 1977년 여름(1977a), p. 143.
24) 이우환은 이미 1969년에, "모든 것은 무명성으로 돌아가며 작품 그 자체는 어디까지
　　나 중성공간이다"라고 하였다. 이우환(1969a), p. 82.
25) 박서보(1977), p. 46.
26) "근대주의의 파산과 인간중심주의의 종말", 이에 따른 "탈이미지론의 대두"와 그 배
　　경으로서의 "중성적이고 구조적인 세계관의 도래" 등이 그 예다. 박서보, 「현대미술

우환의 그림까지 도판으로 수록되어 있다. "작위를 싫어하고 자연과 더불어 무명으로 살며…" 같은 부분은 이우환의 글을 그대로 옮긴 것이다.[27] 그러나 글이 진전됨에 따라 논지는 박서보 특유의 주장으로 수렴된다. "이런 세계관을 드러내기 위하여 한국의 현대미술은 정신전통의 지주인 소박한 자연관의 회복을 통하여… 이미지를 떠난 구조적인 표현이 가능했던 것"이라고 하여 정신성과 그 근원인 전통자연관을 주목하면서, 역시 "내면의 정신성"을 강조하는 것으로 결론을 대신한다.[28] 그는 이우환의 이론을 받아들이면서도 이를 자신의 의도에 따라 집요하게 각색했던 것이다.

이러한 박서보 나름의 이론은 물론 자신의 단색화를 설명하기 위한 것이었고 따라서 〈묘법〉 연작을 발표하기 시작한 1973년부터 형성되기 시작하여 단색화 운동이 자리 잡아감에 따라 점차 선명하게 부각된다. 이에 따라 그 출발점이 된 이우환의 이론은 뒤로 물러나는 경향을 보인다. 이는 개념적 오브제 작업과 단색화가 처음에는 하나의 경향처럼 묶여 전시되다가 점차 단색화가 앞자리를 차지하게 되는 현상에 비유할 수 있을 것이다. 단색화 그리고 그 수장으로서의 박서보가 부상함에 따라 이론에서도 힘의 중심이 이우환에서 박서보로 옮아가게 된 것이다.

이우환도 도쿄화랑에서 단색화만 가지고 전시한 1973년을 기점으로 점차 작업의 중심을 회화로 옮기고, 특히 한국에서의 전시는 회화 위주로 기획하게 되면서 글도 또한 회화이론 쪽으로 옮겨간다. 특히 1976년에 이우환이 쓴 박서보 개인전 서문은 그의 이론이 어떻게 회화에 적용

은 어디까지 왔나?」, 『미술과 생활』, 1978년 7월, pp. 33, 35.

27) 이우환(1977a), p. 146. 같은 말이 박서보의 1977년 글에도 반복되어 있다.

28) 박서보(1978), pp. 35~41.

될 수 있는지를 보여주는 동시에 박서보의 이론에 동조하는 태도를 드러낸다. 그는 박서보가 자신의 이론을 받아들인 것에 화답이라도 하듯이, 박서보의 그림에 "단념의 양식"이라는 이름을 붙이면서, "끝없는 자기수련의 세계" "아무것도 표현되지 않은 높고 드맑은 세계" "극기를 위해 수양을 쌓고 도를 닦는 일" 등으로 해석하였다. 박서보의 흰색에 관해서는, "여백과 같은 바탕이라는 관념의 산물로서 색의 개념에서 선택된… 더 본질적인 흰색"이라고 설명하였다.[29] 이우환은 자신의 이론에서 출발하면서도 한편으로는 동양적인 자연관과 예술관을 통해 한국적 정체성을 확보하고자 한 박서보의 의도를 대변한 것이다.

이우환이 1978년 한국에서의 개인전을 계기로 내한하여 발표한 글과 인터뷰 기사도 회화이론에 가깝다. 『공간』에 게재한 「투명한 시각을 향하여」에서, 이우환은 박서보처럼 "동양 태고적부터의 우주관" "반복의 시스템과 일회성의 행위" "자기부정" "정신의 시스템" 등으로 자신의 회화를 설명하였다.[6-9] 그러나 상세히 살펴보면 이 말들이 박서보의 것과는 조금 다른 의미로 사용된 것을 알 수 있다. 이우환에게 '동양'은 정체성의 근원이라기보다 서구와는 다른 세계관을 형성해온 다른 지역일 뿐이다. 따라서 그에게 '행위'는 무위적인 반복이라기보다 "만남의 경험을 부르는 짓"이며 이러한 행위를 통한 "자기부정" 또한 "자기긍정"을 꿈꾸기 위한 전제다. '정신'이라는 것도 지고의 경지라기보다 하나의 "시스템"이고 예술도 궁극적인 정신성의 표상이라기보다 "물질의 상태와 정신의 시스템 간의 거리감을 가리키는 언어"다. 이우환에게 예술이란 "양의적인 전이작업", 즉 "관계"를 드러내는 일이며 이

29) 이우환(1974), 「박서보, 또는 단념의 양식에 관하여」(통인화랑 개인전 도록 서문, 1976), 『박서보』, 재단법인 서보미술문화재단, 1994, p. 244. 이우환이 1974년에 쓴 글을 서문으로 발표한 것이다.

6-9 이우환, 〈선에서〉, 1976, 캔버스에 안료, 181.8×227.3.

는 그의 단색화에도 그대로 적용되었다. 여기서 그가 자신의 작업을 "현상학적인 환원"이라고 하였듯이, 결국 그는 「만남」으로 단색화를 설명한 셈이다.[30)]

이처럼 1970년대의 단색화가 '한국적 모더니즘'으로 주조되는 과정에서 박서보와 이우환은 이론적으로도 공조와 경쟁을 거듭하였는데, 1970년대 말에 이르면 경쟁구도가 부각되며 1980년대를 지나면서 이는 더 선명해진다. 여기에는 평론가들도 가세하였다. 특히 1990년대 초

30) 이우환(1977b), 「투명한 시각을 찾아서」, 『공간』, 1978년 5월, pp. 44~45.

서성록이 제기한 이우환의 왜색혐의는 그 둘의 대비를 고착시키는 결과를 낳았다.

이분법적으로 거칠게 말해, 이우환이 물질주의자라면 박서보는 정신주의자다. 이 둘의 목표는 모두 서양 근대의 사유방식, 특히 그 인간중심주의를 넘어서는 것인데, 이우환이 메를로퐁티와 니시다를 참조하여 사물의 세계로 환원하는 방법을 취한다면 박서보는 동양 내지는 한국적 자연관에 기대는 쪽을 택한다. 자연과 하나가 됨으로써 경험하는 더 큰 정신성의 세계를 통해 인간중심주의를 넘어서고자 한 것이다. 이우환의 방법이 안으로부터의 비판이라면 박서보의 것은 밖으로 나옴으로써 비판의 효과를 겨냥하는 경우로 볼 수 있을 것이다.

박서보는 근대주의를 비판했음에도 불구하고 오히려 그 정신주의는 계승한 셈이다. 일찍이 추상표현주의의 세례를 받아 애초부터 정신주의적 태도를 지니고 있던 박서보는 정체성을 모색하는 과정에서 동양적 자연관이라는 또 다른 정신주의에 귀의한 것이다. 그는 근대주의에 대한 비판을 표방했음에도 불구하고 여전히 모더니스트로 남아 있는 셈이다. 한편 이우환은 근대주의의 전제인 정신성 자체를 해체함으로써 정신주의를 정면으로 공격하였는데, 이런 점에서 그는 탈모더니스트로 볼 수 있을 것이다.

2. 한국성과 이산의 정체성

앞서 언급한 국립현대미술관 강연에서 박서보는 "민족적인 것"을 강조하고 이조 백자를 예로 들어 단색화를 설명하였다. 또한 자신이 불교 집안 출신이고 노장사상을 공부했다고 말하면서 동양인 혹은 한국인으로서의 정체성을 계속 주지시켰다. 한편 이우환은 정체성을 일종의 콤플렉스로 보면서 매우 부정적인 의미로 받아들였다. 또한 자신은 어디에도 속하지 않고 모든 곳에 속한다고 하면서 뿌리의식을 부정하였다.

박서보가 '한국성Korean-ness'의 수호자라면 이우환은 자신을 '이산離散, diaspora'의 주체로 설정한다. 두 사람은 예술 혹은 예술가의 정체성문제에 있어서도 견해 차이를 보이는데, 이는 각자가 처한 문화지정학적 조건이 주요 맥락으로 작용한 결과다.

박서보가 정신성을 강조하는 것은 무엇보다도 자신을 '한국'의 예술가로 자리매김하기 위한 것이다. 민족적인 것은 "정신의 구조로 받아들여야 한다"[31]라는 그의 말처럼, 그에게 정체성은 정신에 있는 것이고, 따라서 정신성의 추구는 정체성을 찾는 길이다. 그가 자신을 옛 선비에 자주 비교하는 것은[32] 그림 그리는 행위를 정신적인 수양으로 보는 입장과 함께 한국의 전통으로 귀의하려는 의지를 표명하기 위한 것이다. 이렇게 정체성의 근거를 '정신적인 것'에 두는 태도를 파사 채터지는 민족주의의 한 전략으로 풀이하였다. 즉 "내부에 존재하는 정신적인 것을 우리의[민족의] 진정한 자아이고 진정 본질적인 것으로" 설정하는 것이 "우리의[민족의] 진정한 정체성을 잃지 않으면서 근대적 물질문명에 대응하는" 방법이 된다는 것이다.[33] '정신적인 것'에서 '한국적인 것'을 발견한 박서보의 이론은 근대화 과정에 있었던 당대 사회의 소산인 민족주의의 한 발현인 것이다.

박서보의 정신주의는 민족주의의 발로인데, 이 둘을 이어주는 것이 전통자연관이다. 이런 논리는 1973년의 글에서부터 지속적으로 나타

31) 박서보, '박서보와 현대미술 60년: 단색화를 중심으로'(《한국의 단색화》 관련 특별초청강연회), 2012. 4. 14, 국립현대미술관 대강당.

32) 박서보, 「오도당한 진실과 한국현대미술의 주체성」, 『공간』, 1979년 4월, p. 49; 박서보, 「단상의 노우트」, 『화랑』, 1981년 가을, p. 59; 박서보, 「현대미술과 나(2)」, 『미술세계』, 1989년 11월, p. 109. 국립현대미술관의 강연(2012. 4. 14)에서도 "나는 선비처럼 살고 싶다"고 했다.

33) Partha Chatterjee, "The Nationalist Resolution of the Women's Question", *Recasting Women*(eds. Kumkum Sangari and Sudesh Vaid), Rutgers Univ. Press, 1989, p. 238.

난다. 최초로 〈묘법〉 연작을 선보인 개인전을 소개하는 이 글에서 그는 이전과 달리 "한국인의 전통적인 자연관"을 언급하였다. 새로 선보이는 그림에 한국적 정체성을 부여하고자 한 것이다. 그는 여기서 "한국 작가만이 그릴 수 있는 그림"을 주장하면서 "순수무의성" "무아無我" "무위無爲" 등 유사한 말들로 자신의 그림을 설명하고 이를 "스님이 불경佛經하는 세계", 즉 정신적인 세계에 비유하였다.[34] 그의 이론은 한국성, 전통자연관, 정신성이라는 3개의 키워드로 구성되는 셈이다. 그에게 자연은 모종의 '정신'을 함축한 실체이고 따라서 그러한 자연과 하나가 되는 행위는 그 정신을 받아들이는 동시에 또 하나의 자연인 한국적 혈통을 체질화하는 행위인 것이다.

1978년의 글에서는 이런 자연관이 여러 가지 예를 통해 더 구체화된다. 우선 『공간』 2월호에 실린 장석원과의 대화에서 그는, 행위의 "무목적성"을 언급하면서 이를 "우리의 정신 전통"과 관련짓고, 그러한 전통 가운데 가장 중요한 것이 "우리의 자연관", 즉 "인간과 자연의 합일"이라고 하였다. 또한 그는 "여운" 혹은 "여음의 세계"를 주목하면서 한국 무용의 춤사위와 가야금 소리를 예로 들었다. 이는 이우환이 말한 "울림" "여백"[35] 등을 연상시킨다. 이우환이 만남의 "관계항"으로서의 장소 개념을 설명하기 위해 사용한 말들을 박서보는 한국적인 자연관을

34) 박서보(1973), p. 3.
35) 이우환(2011), p. 242. "울림" "여백" 등은 이우환의 평론집(2000)에 실린 「만남」에 나온다. 이우환의 일본어 평론집(1971)에 처음 실린 이 글은 1970년에 쓰였는데, 1971년과 1975년에 한국어로 번역되었으나 번역문에는 이런 말들이 나오지 않는다. 이 글이 처음 실린 일본어 평론집에는 이 말들이 있을 가능성이 있고 박서보가 이를 일본어로 읽었을 수도 있으나 확인할 길이 없다. 2011년의 번역본은 2000년 판을 번역한 것이므로 이우환이 나중에 첨가한 말일 수도 있다. 따라서 이우환의 영향 여부는 불투명하지만, 유사한 말을 이 둘이 서로 다르게 사용한 것만은 확실하다.

설명하기 위해 사용한 것이다. 몇 줄 뒤에서 그는 "한국적인 것에 대한 철저한 구조적 이해 없이 건전한 세계관이 형성될 수" 없다는 것을 재차 강조한다.[36] 이우환의 '구조' 개념을 한국적인 것을 이해하기 위한 틀로 사용한 것이다.

이런 논지는 같은 해 7월 『미술과 생활』에 게재한 글에서 더 체계적으로 구사되었다. 이 글은 이우환의 영향이 가장 두드러지는 예로, 1977년의 이우환 인터뷰 기사와 같은 부분이 많다. 여기서 이우환은 질문에 대한 대답이기는 하지만 이례적으로 '한국성'을 언급하였는데, 한국의 "비개성적이고 구조성을 띤 토착적인 예술관이 그대로 아주 현대적인 인식론과 통하는 데가 있다"고 볼 수 있기 때문에, 즉 한국인은 "서양사람들이 말하는 중성적이고 구조적인 세계관을 이미 체득하고" 있기 때문에, 한국 현대미술이 국제적인 조류에 부응하게 되었다고 말한다. 박서보는 이를 그대로 반복하는데, 자세히 살펴보면 이우환과의 차이 또한 발견할 수 있다. 예컨대, "한국인의 소박한 자연관, 이미지 없는 구조적인 표현방법이 구미의 작가들 눈에는 아주 신선하게 비치고 있다"라고 한 이우환의 말을 그대로 받으면서도 그러한 표현방법이 "오늘날 세계 속에서 '한국 현대미술이 집단개성을 형성한 유일한 국가'처럼 높이 평가받으며 주목받게 된 요인"이라고 하여 '한국성'에 더 주목하였다. 이는 "전반적으로… 우리나라 작가의 작품은 그 완성도가 약하고 문제의 핵심을 파헤치는 논리성이 아직도 부족하다"고 하는 등 논지의 균형을 잡고자 한 이우환의 태도와 비교될 수 있을 것이다.[37]

나아가 박서보는 동양과 서양의 발상법의 차이를 주제별로 규명함으로써 한국성을 더 부각했다. 그 주제는 문화의 발상지, 건축물, 식품 등에

36) 박서보, 장석원(대담, 1978), pp. 8~12.
37) 이우환(1977a), pp. 146-147; 박서보(1978), p. 35.

서 출발하여 색채, 행위 등 미술로 수렴되는데, 이를 통해 그는 한국 현대미술의 특징을 정의하였다. 이조 백자를 예로 들면서 한민족의 흰색을 색의 중성화, 무색성 등으로 규정하고, 문인화와 서예를 예로 들면서 한국 현대미술에서의 행위를 무위순수의 행위로 설명한 것이다. 여기서도 박서보는 예외 없이 이우환의 어휘들을 자기식으로 사용하였다. 예컨대 이우환이 사물의 세계를 묘사하기 위해 사용한 "중성적" "무명성" 등을 그는 세계관, 예술작품의 형식, 예술가의 태도 등 모든 것에 적용하였으며 특히 한국적인 것을 묘사하는 데 집중적으로 동원하였다.[38]

이 글은 한국성을 국제적인 맥락 속에서 구현하려는 박서보의 의도를 명확히 드러내는 예다. 그는 정체성과 국제성이라는 두 마리 토끼를 잡고자 한 것인데, 이러한 동일화와 차별화 전략은 제3세계 민족주의의 정체성 정치학의 전형이다. 1979년의 글에서도 그는 당대 한국 현대미술을 "[전통]자연관의 회복과 함께 이 무렵 구미에서 일기 시작한 중성 구조론과의 만남"[39]이라고 말하여 같은 논지를 반복하였다. 한국 전통과 서구 현대가 만남으로써 문자 그대로 '한국적 모더니즘'이 탄생하였다는 것인데, 이런 논리를 통해 단색화는 민족주의와 근대주의라는 당대 한국 사회의 요구를 충족시키면서 시대의 양식으로 설 수 있었다.

이렇게 한국성이 박서보 예술관의 골간을 이룬다면, 주체와 세계의 관계를 문제 삼는 이우환의 이론은 근본적으로 국적과 무관한 것이다. 그의 근대주의 비판도 그 표적은 그것이 서양의 것이라는 점이 아니라 그것이 내포한 인간중심주의다. 이는 서양뿐 아니라 서양의 영향을 받아들인 근대 이후 모든 지역에 해당하는 것으로 국적을 초월한 것이다.

38) 또한 동양과 서양의 문화적 차이를 골짜기와 언덕의 문화로 비교하는 부분에서는 이우환의 '장소'를 문화의 발상지의 차이를 설명하기 위한 말로 사용한다. '구조' '만남' 등의 어휘도 이우환과는 다르게 사용한다. 앞 글, pp. 36~41.
39) 박서보(1979), p. 48.

따라서, 그가 참조하는 이론적 출처가 하이데거와 메를로퐁티, 니시다와 장자, 석가 등 동서고금을 넘나드는 것은 자연스러운 일이다. 그가 니시다를 인용하는 것은 자신이 사는 일본의 철학자이기 때문이 아니라 그 이론이 근대주의의 대안을 제시하기 때문이다.

1973년을 기점으로 이우환은 점차 회화에 집중하게 되고 글도 회화에 관한 것을 쓰게 되는데, 이에 따라 그의 이론도 동양의 자연관, 서예나 문인화의 예술관 쪽으로 옮겨간다. 특히 단색화가 하나의 양식으로 확립된 1970년대 후반부의 글이나 인터뷰에서 이런 특성이 두드러진다. 1978년 현대화랑 개인전과 함께 발표한 글이 전형적 예다. 그러나 그의 기본태도는 「만남」에서 크게 달라진 것은 없다. 동양의 우주관으로 서두를 시작하지만 현상학으로 마무리하고 팔대산인과 폴 세잔을 동일시하는 것이다.[40] 그의 글은 동양이나 서양 어느 쪽에도 속하지 않는, 그 둘의 만남의 장이다.

이우환의 이론에서 발견되는 이러한 국적불명의 국면은,[41] 자신도 밝히고 있듯이 그의 삶에서 기인한 것이기도 하다. 다음의 말이 그 증거가 될 것이다.

"나는 한국인이지만, 일본에 옮겨 산 지도 이미 오래다. 그러나 일본에 살면서 일본에 존재하지 않고, 한국에 가봐도 거기에 스스로의 분명한 현실은 확인되지 않는다. 일본과 한국의 틈바구니에서, 나는 이미 위상位相으로서 자기를 확인할 수밖에 없는 것일까?"[42]

40) 이우환(1977b), pp. 44~45.
41) 물론 그는 실제로 한국 국적을 포기하지 않았다. 그러나 정치적 국적과 상관없이 그는 자신의 존재를 특정 국적에 귀속시키지 않는다.
42) 이우환(1977b), p. 45.

그는 이산의 정체성, 사이로서의 존재방식in-between-ness을 말한 것인데, 이 글과 함께 실린 오광수와의 인터뷰 기사에서도 이런 의식을 읽을 수 있다. 여기서 오광수는 특히 한국적 정체성을 염두에 둔 질문을 많이 하였다. 이우환의 대답도 그러한 대담자의 기대에 어느 정도 부응하는 것이었지만, 내용을 자세히 보면 이우환에게 국적은 큰 의미가 없음을 알 수 있다. 퇴계사상과의 관련성을 묻는 질문에 그는 자기 작업이 거기서 "유래된 것으로 볼 수도 있고 안 볼 수도" 있다고 하며, "자신의 뿌리랄까 그 역사를" 되새길 것을 주장하면서도 "동양적"이라는 말을 경계할 것을 강조하였다. 이는 "오늘날의 현대미술과는 하등 관계가 없는 일이기 때문"이라는 것이었다. 또한 자신이 "일본에 20수 년 살았으니까 분명히 일본 영향은 받았을 것"이라고 하면서 일본의 영향도 인정하였다. 그는 결국 국적과 무관한 "자기 나름대로의 양식"[43]을 세우고자 했다. 즉 모든 국적에서 자유로운 혹은 모든 국적의 영향을 받아들이는 태도를 취한 것이다.

위의 기사와 같은 시기인 5월 『미술과 생활』에 게재된 인터뷰 내용도 크게 다르지 않다. 동양미술과 서양미술의 관계를 묻는 질문에 그는 서양 근대주의를 비판하면서도 "미술의 양식적인 면"이나 "논리성"에 있어서는 동양이 서양으로부터 "압도적으로 영향을 받았다"라고 하였다. 한편 동양의 "범우주론"에 서양인들이 관심을 가지게 된 것은 당대 서양의 "문화인류학, 구조주의, 생물생태학" 등과 상통하는 측면이 있기 때문이라고 하였다. 그는 중간자적 입장에서 두 문화 간의 영향관계를 균형 있게 바라보았던 것이다. 그는 단색화도, "회화를 다시 생각해 보자"라는 관점에서 세계적인 현상으로 등장한 개념미술의 한 발현으로

43) 이우환, 오광수(대담), 「점과 선이 행위와는 세계성」, 『공간』, 1978년 5월, pp. 40, 42~43.

해석하였다. 또한 유난히 '전통'을 중시하는 한국적 현상을 거론하면서, 현대미술을 전통에 결부시키기보다 오히려 외국의 영향을 수용하면서 개인작업에 천착할 것을 제안하였다. 그에게는 전통 같은 집단 정체성을 추구하는 것보다 "세계동시성"을 획득하는 것이 더 의미 있는 일이었던 것이다.[44]

민족주의가 거의 종교처럼 숭배되던 1970년대에 이우환이 이처럼 '한국적인 것'에 초연했던 것은 모국과 문화적, 지리적으로 벗어나 있었던 그의 입지를 드러낸다. 그가 단색화 운동에 참여하면서도 한쪽으로는 비평적 거리를 유지한 것도 이런 입지와 무관하지 않다. 그는 위의 두 인터뷰 모두에서 단색화가 한국 현대미술의 대표 경향으로 자리매김된 것은 일본 평론가 나카하라 유스케가 "자기 나름으로 생각한 하나의 평면회화라는 관점을"[45] 한국 회화에 적용한 결과라고 하였다. 즉 단색화의 미학은 "나카하라라는 사람의 회화관의 한 측면",[46] 즉 타자의 시선으로 만들어진 식민미학이라는 것이다.

이런 지적은 나카하라의 글을 그대로 자신의 이론으로 삼은 박서보의 경우와 대조된다. 박서보는 1977년 11월의 글에서 자신이 단색조로 그리는 것은 "회화에의 관심을 색채 이외의 곳에 두고 있기 때문이다"라고 하였는데, 이 문장은 나카하라가 같은 해 8월에 쓴 글을 그대로 옮긴 것이다.[47] 박서보가 "우리의 정신 전통"[48]으로 내세운 단색화의 '정신성'은 본래 우리 것이라기보다 남이 만들어준 우리 것인 셈이다. 일본

44) 이우환, 김승각(대담, 1978), pp. 72~73, 77~78.

45) 이우환, 오광수(대담, 1978), p. 42.

46) 이우환, 김승각(대담, 1978), p. 77.

47) 박서보(1977), p. 46; 나카하라 유스케(1977), 「한국현대미술의 단면」(동명 전시의 서문), 『한국 현대미술 다시 읽기 Ⅲ』(오상길 엮음), Vol. 1, ICAS, 2003, p. 104.

48) 박서보, 장석원(대담, 1978), p. 11.

6-10 이우환, 〈관계항〉, 1969, 고무판 위에 분필, 돌, 가변크기, 개인 소장
(교토국립근대미술관《동시대 미술의 경향》전시 전경, 1969).
6-11 료겐인 사원, 교토.

의 '모노ₘₒ'에 대한 다름으로 내세운 우리의 '정신'이 일본에서 일본
인에 의해 만들어진 것이다. 한국성을 추구한 박서보의 이론이 한국산
이 아닌 반면, 이런 한국성에서 자유로운 이우환의 이론이 오히려 한국
현대미술의 실체를 드러낸 셈이다.

그러나 그 출처가 어떤 것이든 박서보가 한국성을 의식적으로 추구
한 것은 이론의 여지가 없다. 그가 한국성의 존재를 믿고 이를 규명하고
자 한 실증주의자라면 이우환은 한국성이라는 것의 실체 자체를 의문
시한 해체주의자다. 박서보가 주류를 지향하면서 자신과 작업의 정체
성을 한국적인 것으로 기호화해왔다면 이우환은 스스로 변방의 존재가
되어 특정한 국적과 거리를 두어왔다. 이우환은 자신을 "끊임없이 그
자체일 수 없는 비동일적 중간항"[49]에 위치시킨다. 그에게 정체성이 있
다면 그것은 스스로 정체를 떠남으로써 얻게 되는 역설의 정체성이다.
그것은 특정한 국적 혹은 그 국적이라는 개념에서 부단히 미끄러지는

49) 이우환, 『여백의 예술』(김춘미 옮김), 현대문학, 2002, p. 383.

6-12 이우환, 〈관계항〉,
1978/1990, 철판, 돌,
210×280×0.9(철판 각각),
약 30, 70(돌 각각, 높이),
오사카국립미술관(오사카국
립미술관《미니멀아트》
전시 전경, 1990).
6-13 조반니 안젤모
(Giovanni Anselmo), 〈무제〉
(부분), 1984, 캔버스, 철선,
돌, 가변크기, 줄리아니재단,
로마.

'이산의 정체성' 또는 "초국적 정체성"[50]이다.

1970년대에 형성된 이 두 작가의 예술관은 지금도 크게 변함이 없다. 주변의 비평 또한 여기에 동참해왔다. 박서보를 한국적인 것을 그리는 한국의 대표작가로 해석하는 많은 글들이 발표되었고 그 내용은 박서보의 주장과 크게 다르지 않다. 물론 이우환도 한국의 작가로 소개되었지만 그가 단색화 운동에 적극적으로 참여한 1970년대 후반 몇 년을 제외하고는 그런 평가가 박서보에 비해 상대적으로 적다. 특히 1990년대 초부터는 한국성이 거의 보이지 않는다는 평가를 받기도 하고 심지어 '왜색'으로 규정되기도 하면서[51] 박서보와의 대비관계가 더 부각되었다. 특히, 일본과 서양의 비평가들은 이우환의 작업과 이론을 일본적인 것으로 자리매김하는 경우가 많으며, 특히 그의 돌작업[6-10]을 일본식 정원[6-11]의 전통과 관련짓기도 한다. 그러나 한편으로는 그의 작업이 서구의 아르테 포베라[6-12, 6-13]나 미니멀리즘,[6-14, 6-15] 혹은 대지미술[6-16, 6-17]과의 관련성 속에서 조명되기도 하는데[52] 작가 자신도 이를 인정한다. 이우환은 비평을 통해서도 다양한 정체를 왕래하고 있는 것이다.

박서보와 이우환의 차이는 작업을 통해서도 드러난다. 이 두 작가의 그림은 모두 서예의 '쓰기'를 '그리기'로 변용한 것으로 볼 수 있으며,[6-18, 6-19] 따라서 한국적인 것으로 해석될 여지가 많다. 박서보는 〈묘법〉 연작 초기부터 이를 서예나 동양화와 관련지었으며, 1980년대

50) 김영나, 「초국적 정체성 만들기: 백남준과 이우환」, 『한국 근현대미술사학』, 제18집, 2007, p. 209.

51) 앞 글, p. 221; 서성록(1991); 정영목, 「한국 추상회화의 정신: 그 조형적 한계에 관한 비평의 한 관점」(《한국 추상회화의 정신》전 관련 심포지움 발표문), 1996.

52) 김영나(2007), pp. 219~221; 강태희, 「'한국적 미니멀리즘'과 이우환」, 『미술사 연구』, 제11호, 1997, pp. 157~158.

6-14 이우환, 〈관계항〉, 1969, 철판, 100×60×120, 도쿄화랑
(도쿄시립미술관 제10회《현대일본미술전: 인간과 자연》전시 전경, 1971).
6-15 리처드 세라(Richard Serra), 〈1톤의 지지대(카드로 된 집)(One Ton Prop
[House of Cards])〉, 1969/1989, 납, 122×122×2.5(납판 각각), 현대미술관, 뉴욕.

6-16 이우환, 〈관계항〉, 1978, 철판, 돌, 120×200×1(철판 각각), 약 50(돌 각각, 높이),
파리 야외 조각미술관(마레문화원《포커스 78: 현대미술박람회》설치 전경, 파리, 1978).
6-17 마이클 하이저(Michael Heizer), 〈옆에, 기대어, 위에(Adjacent, Against, Upon)〉,
1976, 콘크리트, 돌, 275×3965×763, 머틀 에드워즈 파크, 시애틀.

6-18 이우환, 〈선에서〉, 1975, 캔버스에 안료, 91×72.8.

6-19 박서보, 〈묘법 NO. 34-77〉(부분), 1977, 마포에 연필과 유채, 130×162(전체), 작가 소장.

6-20 박서보, 〈묘법 NO. 209-82〉, 1982, 한지에 혼합매체, 68.5×103.7, 개인 소장.

초부터는 자신의 말처럼 "한국인의 자연관과 발상을 같이하는"[53] 한
지를 바탕으로 사용[6-20]하면서 한국성을 더 부각해왔다. 이우환은 이런
배경을 부정하지는 않지만 캔버스 바탕에 돌가루와 특수 안료를 사용
하여 동양화와는 다른 효과를 낸다. 또한 1973년부터 몇 년간은 회화
에 주력하였지만 그 시기를 포함해 회화만을 고수한 적은 없으며 항상
입체작업을 병행해 왔다. 그는 회화와 입체,[6-21] 옥외 설치[6-22] 그리고
작업과 비평을 넘나들면서 끊임없는 이산을 시연하고 있는 것이다.

53) 박서보(1989), p. 109.

6-21 《이우환(Lee Ufan)》(페이스 월덴스타인(Pace Wildenstein) 갤러리
전시 전경, 뉴욕, 2008).
6-22 이우환, 〈관계항-거인의 지팡이(Relatum-The Cane of Titan)〉, 2014,
돌, 강철봉, 200×520(전체), 175×180×145(돌), 500×10.5(강철봉)
(《이우환 베르사유(Lee Ufan Versailles)》옥외 설치 전경, 파리, 2014).

경력의 경쟁

두 작가의 경쟁관계는 예술관을 통해서뿐 아니라 미술계에서의 활동을 통해서도 나타난다. 그들의 예술관은 이미 1970년대에 만들어졌고 따라서 이론상의 차이, 즉 의미의 경쟁도 이때부터 시작되지만 경력 면에서는 1970년대 말까지는 경쟁구도보다 공조관계가 두드러진다.

두 사람이 처음 만난 1968년 이후 그들은 서로를 한국과 일본에 알리고 전시회를 주선하는 등 적극적으로 협조하는데, 이를 통해 이우환은 한국에 발판을 다지게 되고 박서보 또한 일본으로 진출하게 된다. 1972년 이우환의 명동화랑 개인전과《앙데빵당》전 심사, 1973년 박서보의 도쿄화랑 개인전이 그 사례다. 둘의 공조관계는 특히 1973년에 두 사람 모두 개인전을 통해 단색화를 공식적으로 전시하게 되는 것으로 표면화된다. 이 둘에 의해 집단적 운동으로서의 단색화의 역사가 시작되는데, 이는 1975년 도쿄에서 열린《한국 5인의 작가 다섯 가지의 흰색》전을 통해 가시화된다. 이우환은 이 전시를 성사시키는 중간 역할을 하고 박서보는 다른 작가들과 함께 전시에 참여하였다. 이후 지속적으로 이루어진 일본에서의 한국 현대미술전들과《에꼴 드 서울》《서울 현대미술제》《앙데빵당》등 대규모 공모전들, 현대화랑 등 상업화랑에서의 전시들을 통해 단색화는 현대미술의 대표 경향으로 자리매김되는데, 이 과정에서 박서보와 이우환은 주도적인 위치에서 공조하였다.

단색화가 미술사적 위치를 확보하는 시기가 1970년대라면 1980년대 이후는 국내외적으로 그 세력을 확인하고 확장하는 시기다. 이 시기에는 두 작가의 활동 내용과 영역이 점차 분화되고 다변화되면서 그 관계도 변화된다.

박서보는 단색화의 요람이었던 현대화랑에서 1981년 이후 지속적으로 개인전을 열게 되며 여타 주요 화랑들로 운신의 폭을 넓혀갔다. 그는

1985년부터 1989년까지 매년 개인전을 열었고 그 후에는 한 해에도 몇 번씩 개인전을 열었는데 특히 2002년에는 국내에서만 5개 화랑에서 개인전을 열었다. 1991년 국립현대미술관에서의 개인전은 그가 한국 현대미술의 최정상에 있음을 증명하는 전시였다. 이런 그의 위상은 그가 1975년부터 2000년까지 지속된《에꼴 드 서울》의 창립자이자 수장 역할을 해오면서 보강되었다. 한편 사회적 관계에 있어서 학연이 주요 변수가 되는 한국에서 1997년까지 홍익대학교 교수를 지낸 것도 이러한 대내적 기반을 다지는 촉매제가 되었다. 사실상《에꼴 드 서울》과 소위 '홍대파'는 박서보 제국이라는 같은 실체의 양면이다. "발굴, 확산, 집약"이라는 "3대 운동"을 통해 "문화연방체제"를 구축하겠다는[54] 그에게 미술과 정치는 다른 것이 아니었다. 박서보에게 단색화는 곧 민족주의 이데올로기의 발현이었고 예술가로서의 그의 목표는 한국 미술계의 최정상에 오르는 것이었다. 대한민국 문화예술상$_{1979}$, 국민훈장 석류장$_{1984}$, 옥관 문화훈장$_{1994}$ 등 풍부한 정부 포상 또한 이런 그의 목표에 일조하였다.

그는 당연히 해외진출도 모색하였는데, 1980년대 중엽까지는 한국과 일본을 오가며 개인전을 열다가 1989년《LA 아트 페어》를 시작으로 미국과 유럽에서도 개인전을 열게 된다. 그러나 주로 아트 페어에 참여한 한국 화랑을 통해서였으며, 해외의 화랑이 아닌 미술관에서 개인전을 연 경우는 생테티엔 현대미술관에서의 전시$_{2006~2007}$가 유일하다. 그의 작품이 소장되어 있는 미술관도 한국과 일본에 집중되어 있다.[55] 개인전을 통한 박서보의 활동은 주요무대가 국내라고 할 수 있는데, 물론 단

54) 앞 글, p. 107.

55) 프랑스에 한 작품 소장되어 있는데, 미술관이 아닌 FNAC(Fondation National d'Art Contemporain) 소장이다. 2015년에는 구겐하임미술관에도 소장되었다.

체전의 경우에는 해외에서 열린 한국 현대미술전에 거의 대부분 참여하면서 한국을 대표하는 작가로 자리매김되어왔다. 그러나 그에게 해외활동은 어디까지나 '한국적인 것이 세계적인 것이다'라는 구호를 실천하기 위한 것이었다. 다시 말해 한국의 현대미술, 그 리더로서의 자신의 위상을 해외에 알리기 위한 것이었으며 이를 통해 자신의 한국성을 국제적으로 인정받기 위한 것이었다.

반면, 이우환의 해외진출은 국적의식에서 출발한 것이 아닌 매우 개인적인 차원에서 이루어진 것이다. 해외에서의 개인전은 파리의 에릭 파브르 화랑Galerie Eric Fabre 전시를 통해 이미 1974년에 시작되었으며 1980년대 초에는 유럽 각국과 미국으로 활동 반경이 확장되었다. 미술관 개인전도 그 시작이 1978년 뒤셀도르프국립미술관 전시로 거슬러 올라가며 1990년대 초에는 일본, 독일, 이탈리아 등의 현대미술관 전시로 이어졌다. 특히 1997년 파리의 죄드폼국립미술관Galerie Nationale du Jeu de Paume 개인전을 계기로 그는 세계적인 주목의 대상이 되었고, 이후 현재에 이르기까지 전 세계 주요미술관들에서 1~2년에 한 번 꼴로 개인전을 열면서 국제적인 작가의 반열에 올랐다. 더하여 2010년에는 일본 나오시마에 이우환미술관이 설립되었고 2011년에는 미술가들이 열망하는 최고의 고지 구겐하임미술관에서 그의 개인전이 열렸으며, 2014년에는 베르사유궁 개인전에까지 이르면서 이런 위상이 확실하게 각인되었다.

이런 해외활동과는 달리 국내에서의 활동은 박서보에게 상대적으로 밀리는 감이 있다. 개인전의 경우, 1970년대에는 6번으로 2번인 박서보보다 많고 현대화랑 개인전도 박서보보다 이른 1975년에 시작하지만, 1980년대에는 국내 개인전이 2회로 박서보의 반밖에 안 된다. 한국의 국립현대미술관에서 초대를 받은 것도 박서보보다 늦은 1994년이었다. 이우환이 본격적으로 국제 미술계의 일원으로 진입하는 1990년대에는 그의 국내 개인전 횟수가 박서보와 유사하게 나타나는데, 이는 밖에서

의 위상이 안으로 작용한 결과로 볼 수 있다. 그러나 밀도 면에서 보면 박서보에 훨씬 못 미친다. 이 시기 그의 국내 개인전 횟수는 전체 개인 전 횟수의 5분의 1로 그의 활동영역은 국제무대인 것이 단적으로 드러 난다. 그가 세계적인 작가가 되는 2000년대에는 국내 개인전이 4회로 박서보의 반도 안 되며 밀도 면에서는 더욱 떨어진다.[56] 물론 2001년 '호암상'[57] 수상과 2015년 부산시립미술관 이우환 공간 개관은 그의 국내에서의 위상 또한 확인하게 한다. 그러나 이런 예들은 그의 국제 적인 활동이 계기가 되었다는 점에서 그의 주요 무대가 해외임을 다시 확인하게 한다. 단색화의 역사를 만들어낸《에꼴 드 서울》에서의 활동 은 이런 그의 문화지정학적 위치를 드러내는 표본이다. 그는 1976년 제2회전부터 1979년 제5회전까지는 빠짐없이 참여했으나 이후에는 1983년과 1987년 두 차례만 참여했을 뿐이다. 그는 단색화 운동의 주 요 작가임에는 틀림없으나 전시와 인맥 등을 통해 만들어진 단색화 본 산지의 역사에서는 이방인 같은 존재인 것이다.

이런 외부자로서의 위치는 실제로 미술계에서 통용된 그들의 국적 을 통해서도 드러난다. 박서보가 항상 '한국의 미술가'였다면 이우환은 작가활동을 시작할 때부터 다양한 국적을 왕래해왔다. 1968년 파리에 서 열린《일본 아트 페스티벌》에서는 한국 작가로 취급되어 참가를 거 부당했고 1969년《상파울로비엔날레》와 1971년《파리비엔날레》에는 한국대표로 참여한 반면, 1974년 뒤셀도르프시립미술관의《일본미술 전》에는 일본 미술가로 참여했다. 일본 내에서도 1968년의《한국현대 회화전》에는 한국 작가로,《현대일본미술전》에는 1969년부터 일본 작

56) 『박서보』(1994), pp. 306~308; 『박서보』(전시도록), 대구미술관, 2012, pp. 110~112; *Lee Ufan: Marking Infinity*(exh. cat.), Guggenheim Museum, 2011, pp. 188~195 참조.
57) 박서보는 2012년에 추천되었으나 수상하지 못하였다.

가로 꾸준히 참여하였다. 한국에서는 물론 한국 작가로 취급되었지만 1981년의 《일본현대미술전》에서처럼 일본 작가로 소개되기도 하였다. 같은 나라에서도 그의 국적은 수시로 바뀌어왔는데, 이러한 국적 간 왕래는 그가 국제적인 작가로 부상한 현재까지도 지속되고 있다. 모노하가 역사적 재조명을 받게 되는 1980년대 말 이후 그는 주로 이를 주도한 일본작가로 소개되는 한편, 개인전을 통해서는 한국 태생으로 소개되기도 하고 해외의 한국 현대미술전에는 한국 작가로 참여해왔다.

박서보에게 정체성이 태생적 '근원'을 의미한다면 이우환에게는 맥락에 따라 변화하는 '위치'를 의미하는데, 이러한 차이는 그들의 활동 추이를 통해서도 드러난다. 박서보의 활동은 국내에서의 입지를 확보하는 방향으로 진행되어왔으며 해외진출도 그러한 국내활동의 연장선상에 있다. 이우환의 활동은 그 시작도 국외이고 전개과정도 국제적 위상의 정립을 향해 진행되어왔으며 국내적 기반 또한 그 결과로 나타난 것이다. 박서보의 경력이 자신이 태어난 토양에 견고하게 뿌리내리려는 중앙집중적인 움직임을 보여준다면 애초부터 뿌리 뽑힘에서 시작된 이우환의 경력은 이런 뿌리의식을 끊임없이 거스르면서 바깥과의 관계를 탐색하는 외향적인 움직임을 보여준다. '한국성과 이산의 정체성'이라는 의미의 경쟁이 경력을 통해서도 그대로 재연되고 있는 것이다.

* * *

단색화 운동의 역사에서 박서보와 이우환은 두 축이자 라이벌로 드러난다. 이들은 이론적으로나 경력 면에서 대조적인 행보를 보여왔다. 박서보는 모종의 정신세계를 추구하면서 '모더니즘'의 전제를 공유하고 또한 그 정신성의 근거를 전통적 자연관에 둠으로써 '한국적인' 현대미술을 모색해왔다. 그는 '한국적 모더니즘'이란 무엇인가를 규명

하고 그 안에서 작업하고 활동하는 데 전념해온 것이다. 반면, 이우환은 물질 그대로의 세계에 눈을 돌림으로써 '모더니즘'을 해체하고 스스로 외부적 존재가 됨으로써 '한국적인 것'을 비껴갔다. 그는 '한국적 모더니즘'의 바깥에서 그것이 아닌 것을 제시함으로써 역설적으로 이를 만들어온 셈이다. 기호학적으로 말해 단색화 운동에서 이우환의 존재는 차이, 혹은 자크 데리다가 말한 차연$_{différance}$을 통한 의미화의 한 예가 될 것이다. 이우환의 이론과 활동은 '한국적 모더니즘'의 프레이밍$_{framing}$, 즉 파레르곤$_{parergon}$[58]인 셈이다.

이처럼, 두 작가는 단색화 운동의 안과 밖을 각각 담당하면서 그 역사를 입체적으로 구성하고 이를 통해 '한국적 모더니즘'이라는 담론적 틀을 만들어왔다. 여기에는 각자가 처한 사회적, 역사적 조건, 즉 민족주의 이데올로기와 한일관계 그리고 최근의 세계화 정세 등이 얽혀 있는데, 이를 주목하면 그 역사는 더 조밀하고 다각적인 문화지정학적 구도로 나타난다. 이들의 경쟁구도는 개인적인 관계를 넘어 한국의 현대미술사, 나아가 현대사를 만들어온 주요 동인이라는 의미로 확장된다. 이런 점에서 이들의 경쟁은 결국 공조로 귀결되는 셈이다.

이 두 작가의 경쟁, 혹은 경쟁을 통한 공조를 통해 단색화가 한국 현대미술사의 주요 경향으로 역사화된 지금, 이들은 더 이상 라이벌이 아니다. 국제 미술계에 우뚝 선 이우환에게 박서보는 이미 경쟁상대가 아니다.[59] 박서보는 아직도 그 운동 안에 남아 있다고 볼 수 있으나 이우

58) 데리다에게 파레르곤은 에르곤(ergon), 즉 작품과 그 바깥의 경계인 액자 같은 것으로, 모든 개념적인 틀(frame)을 의미한다. 바깥도 안도 아닌 혹은 바깥이자 안인 그 틀을 통해 하나의 개념은 틀지워(framing)지는 것이다. Jacques Derrida, *The Truth in Painting*(trans. Geoff Bennington and Ian Mcleod), The Univ. of Chicago Press, 1987, pp. 37~82 참조.

59) 이는 두 사람의 작품가격으로도 나타난다. 박서보와 이우환 작품의 호당 가격이 1991년에는 각각 30~40만 원과 30~50만 원으로 비슷했는데, 20년이 지난 2011년

환은 이제 밖으로 더 멀리 나아가 있다. 그는 이제 단색화 혹은 한국 현대미술계의 일원이라기보다 전 세계적인 미술가가 되었다. 그의 탈근대이론과 이산의 정체성이 이러한 밖으로의 움직임에 큰 동인이 되었다.

아마도 이 전 지구화globalization 시대에 이우환의 승리를 의심할 사람은 별로 없을 것이다. 그러나 여기서 내가 주목하는 것은 '누가 승자인가'가 아니다. '경쟁'은 이처럼 필연적으로 승자와 패자를 가르는 결말로 끝난다는 것, 그것이 내가 강조하고자 하는 점이다.

경쟁은 이분법을 전제로 한 목표지향적인 관계다. 따라서 민족의 자존과 현대화라는 '목표'를 지향한 '한국적 모더니즘'을 성취하는 데 있어서 이 두 작가의 경쟁관계는 매우 유효하게 작동하였다. 그들은 이러한 경쟁 혹은 경쟁을 통한 공조를 통해 현대미술의 영토를 장악했던 것인데, 그 과정을 통해 둘 사이에도 승패가 갈렸을 뿐 아니라 목표에 부합하지 않는 많은 것들이 소외되었다. 이런 의미에서 경쟁관계는 '배제exclusion'라는 남성적인 논리로 젠더링gendering 할 수 있을 것이다. 단색화 운동은 남성들에 의해 그리고 그들만의 경쟁이라는 남성적 논리로 추동된 운동이었으며 거기서 여성과 여성적인 것이 소외된 것은 당연한 수순이다.

단색화 운동의 역사가 다시 쓰일 수 있다면, 이러한 남성중심주의를 비판하고 소외된 것들을 복원하는 일이 그 주요 방향이 되어야 할 것이

의 서울옥션 경매에서 박서보의 1978년 작품은 호당 약 67만 원에 팔린 반면 이우환의 1979~81년 작품은 호당 2,100만 원을 호가하여 박서보 것의 30배 이상이 되었다. 그러나 최근 미술시장의 단색화 붐을 타고 2016~17년 거래가는 1970년대 말~1980년대 초 박서보의 것이 호당 약 1,000만 원, 같은 시기 이우환의 것이 호당 약 1,700만 원으로 그 격차가 좁혀졌으나 여전히 두 작가의 작품가격은 상당한 차이를 보인다. 「국내작가 작품 가격표」, 『월간미술』, 1991년 12월, pp. 171~172; 2011년 서울옥션 거래정보; 2016~17년 서울옥션 거래정보.

다. 배제가 아닌 '포용$_{inclusion}$'이라는 여성적 원리로 단색화 운동을 다시 보아야 한다는 깨달음, 이것이 경쟁구도라는 남성적 논리로 이 운동을 조망한 이 글의 진정한 결론이다.

7 한국 극사실화의 '사실성'

 '사실성事實性'이라는 문제는 미술의 영원한 화두이며 따라서 미술사의 축이 되어왔다. 주로 눈으로 경험한 사실을 회화나 조각으로 옮겨놓는 것에서 미술의 역사는 시작되었기 때문이다. 구상형식의 미술에서는 물론이고 추상미술에서도 사실성은 주요 사안이다. 관념이나 개념, 혹은 감정의 영역 같은 눈에 보이지 않는 세계를 지향하면서 '사실을 어떻게 재현할 것인가'에서 '어떤 것이 진정한 사실인가'로 무게중심이 옮겨졌을 뿐 사실성은 추상미술에서도 주요 계기이자 목표가 되고 있다.

 사실성에 대한 견해들이 가장 다양하게 부각되는 지점은 당연히 구상양식과 추상형식이 교차하는 시기다. 한국의 현대미술사도 예외가 아니어서 그 둘이 교차하는 시기에 사실성의 문제가 주요 이슈로 부상하였다. 우선 일제강점기 이후 지속된 구상양식의 미술에 대항하여 젊은 작가들이 앵포르멜 추상미술을 들고 나온 1950년대 후반기를 들 수 있고, 앵포르멜에 뒤이어 등장한 단색화에 대한 대안으로 후속세대가 극사실화를 시도하게 되는 1970년대 후반기를 또한 들 수 있다. 이 글에서는 단색화와 극사실화極事實畵[1]라는 외견상 극단적으로 대비되는 형식들이 만나는 후자의 시기를 대상으로 사실성이라는 문제를 들여다보고자 한다. 시각의 초점은 극사실화에 맞추고자 하는데, 이는 일차적

으로 그동안 거의 조명되지 않은 역사의 변방을 복원한다는 의도에서다. 무엇보다도 시각적 사실을 충실히 묘사한다는 목표를 극단으로 이끌고 간 극사실화는 사실성이라는 미술사적 과제를 가장 투명하게 드러내는 좋은 표본이다.

이 글의 또 다른 의도는 한국 극사실화가 동시대 미국의 유사 경향, 즉 하이퍼리얼리즘Hyperrealism 혹은 포토리얼리즘Photorealism과 다르다는 것을 밝히는 데 있다. 한국 극사실화는 이 미국 미술과 기법상 매우 유사하고 영향받은 것도 사실이지만 한편으로는 그것과 매우 다른 예술적 의도와 주제, 형식의 미술이기도 하다. 하이퍼리얼리즘이나 그 번역어인 극사실주의라는 용어보다 기법상의 특성을 지칭하는 '극사실화'라는 용어를 사용하는 것도 이런 이유에서다. 또한 그 다름을 사실성의 축으로 규명해보고자 하는 이 글은 그 축을 중심으로 전개된 상반된 담론들을 추적하는 방식을 따를 것이다. 한국의 극사실화를 '사실성을 드러내는 양식'이라기보다 '사실성에 대한 담론들의 얽힘'으로 접근하고자 하는 것이다. 이는 미술작품을 그것이 생산된 시대적, 사회적 맥락을 투영하는 '기호'로 보는 관점에 근거한다. 이러한 접근방법은 기존의 '역사주의historicism'적 시각을 통해 제외되었던 것들을 되살리게 될 것이다.

극사실화에 대한 많지 않은 자료들 가운데 김복영의 두 글이 주목할 만하다. 1980년에 『선미술』에 실린 「새로운 사실주의」와 1994년에 가인화랑의 극사실화 전시 도록에 실린 「70-80년대 새로운 감수성의 실험과 '물상회화物象繪畵': 표상의 기원을 찾아서」는, 저자의 말처럼, 극사

1) 사실(事實)을 가능한 충실하게 재현한다는 의미의 이 용어는 대상을 사진처럼 정밀하게 묘사한다는 의미의 '극사실화(極寫實畵)'와 구분하여 사용하고자 한다.

실화의 "계보"와 "기원"을 밝히는 역사주의적 해석의 전형이다.[2] "새로운 사실주의"라는 말을 통해 그는 극사실화가 사실주의 족보에 속해 있으면서도 근대적 사실주의에서 진일보한 것으로 보고,[3] 이후 전개되는 새로운 "형상화 경향의 모태"로 보았다.[4] 이와 같은 해석은 근대적 사실주의, 극사실화, 민중미술, 포스트모더니즘에 이르는 형상화의 계보를 전제로 한다. 한편 그는 시기적으로 가장 가까우면서 외견상으로는 상반되는 경향인 단색화에서도 극사실화의 유전자를 찾아냈다. '행위'를 강조하는 박서보1931~ , 이우환1936~ 혈통과 '이미지'를 관념화한 김창열1929~ 혈통 중 후자를 계승한다는 것이다. 박서보 혈통의 유전자에 비해 열성인자로 머물러온 김창열 혈통의 유전자에서 관념성이 배제되면서 즉물성이라는 형질로 나타난 것이 극사실화이며, 이를 계기로 1970년대의 단색화에서 1980년대의 민중미술로의 진전이 이루어졌다는 것이다. 그에 의하면 이와 같은 과정은 "반립과 창조의 의지"에 근거한 "필연적인" 과정이다.[5]

이와 같은 역사적 진화의 필연성을 전제로 한 혈통 찾기는 모더니즘의 전형적인 논리 전개방식으로, 우리 현대미술사를 기술한 글 대부분이 이런 틀을 따른다. 나는 이러한 진화의 논리를 벗어남으로써 수직의 선으로 뽑아낸 통시적 역사에서 제외되었던 사안들에 눈길을 주고자

2) 김복영, 「새로운 사실주의」, 『선미술』, 1980년 가을, pp. 87~93; 김복영, 「70-80년대 새로운 감수성의 실험과 물상회화(物象繪畵): 표상의 기원을 찾아서」, 『한국현대미술-형상: 1978-84』(전시도록), 가인화랑, 1994, pp. 75~92. '기원' '연원' '원형' '계보' 등의 말이 이 글들에서 빈번히 사용되고 있기도 하다.

3) 그는 극사실화가 근대적 사실주의에서 더 진전된 국면을 주관을 배제한 채 대상에 접근하는 '중성적' 태도, 경험에 근거한 종합적 인식이 아닌 '분석적' 인식 그리고 원근법 같은 '방법'으로서의 일루전이 아닌 '사실'로서의 일루전에서 찾았다. 김복영(1980), pp. 88~90.

4) 김복영(1994), p. 77.

5) 앞 글, pp. 78~82.

한다. 1970년대 중엽부터 1980년대 초에 이르는 시기를 수평으로 잘라 그 단면을 드러냄으로써 역사에 너비를 주고자 하는 것인데, 이를 통해 하나가 아닌 수많은 유전자들과 그들 간의 관계 그리고 주변의 환경적 요인들이 얽힌 다양한 무늬들을 목격하게 될 것이다. 극사실화는 그것을 바라보는 하나의 창문이다. 극사실화는 추상에서 구상으로 넘어가는 흐름 속의 한 과도기 경향이 아니라 추상과 구상의 문제를 둘러싼 여러 입장들이 교차하는 담론의 장이다. 그것은 특정한 시대와 사회라는 맥락에서 생산된 미술담론들이 시각적인 형태로 구현된 특정한 기호인 것인데, 나는 '사실성'을 축으로 그 기호를 읽어보고자 한다.

이러한 읽기는 우리 미술을 보는 민족주의적 시각을 벗어나게 할 것이다. 주류문화의 변방에 위치해왔던 한국 현대미술을 접근하는 데 민족주의가 강한 동기를 부여하는 것은 사실이지만, 그것이 '자아의 가상 이미지'를 만들어내는 것으로 귀결된다면 결국 역사를 왜곡하는 일이 될 것이다. 우리의 정체성을 찾아내려는 의지가 호전적 배타주의나 회고적 복고취향 같은 민족주의의 오류로 흐른다면 또 다른 식민논리를 재생산하는 격이 되며, 제국주의와 다를 바 없는 폭력이 된다. 우리 미술에 가장 가까이 가는 길은 한 가지로 수렴하려는 모든 이데올로기의 폭력을 비껴가면서 가능한 한 많은 변수들에 눈길을 주는 것에 있다. 극사실화의 경우도 민족주의라는 필터를 벗어버릴 때 비로소 바로 보이게 될 것이다. 이때 그 사실성은 '한국적인 사실성'이 아니라 '당대 한국의 시대적, 사회적 정황을 투영하는 사실성 담론'으로 드러나게 될 것이며, 그것이 바로 한국 극사실화의 정체성이 될 것이다.

극사실화의 등장과 그 미술사적 의미

한국의 1970년대를 묘사하기에 가장 적절한 두 어휘는 군부독재와

독점자본이다. 이 둘은 동전의 양면처럼 얽혀 당대 사회를 물들였다. 따라서 유신체제와 빈부격차 같은 문제에 저항하는 지하운동과 거리 시위가 끊이지 않았는데, 그럼에도 불구하고 당시 사회적 분위기는 외견상 대체로 안정된 상태를 유지하고 있었다. 이는 물론 강력한 공안정치 덕분이지만 한편으로는 전쟁 이후의 경제복구 과정이 성장 단계로 접어들면서 보수 성향의 중산층이 증가하게 되었기 때문이기도 하다.

이런 상황은 미술계의 정황을 통해서도 드러난다. 우선 중산층 이상의 인구가 증가함에 따라 미술품 수요가 급증하였고 이에 따라 근대적 의미의 미술시장이 형성되었다. 특히 상업화랑의 등장으로 작가에서 화랑, 구매자로 이어지는 자본주의식 유통구조가 형성되었다.[6] 그러나 대부분이 문화적인 취향을 형성할 기회를 갖지 못하고 경제활동에만 몰두해온 당대 부유층에게, 미술품 구입의 주요 계기는 예술의 향유라기보다 투자심리나 부富의 과시에 있었다. 물론『공간』1966~ 이나『계간미술』1976~ 등 미술 전문매체가 등장하고 미술출판 또한 활성화되며 외국 미술전의 국내유치와 한국 작가들의 국제전 진출도 활기를 띠게 됨으로써, 미술에 대한 정보를 얻고 취향을 형성할 기회가 확대된 것도 사실이다. 하지만 그런 문화적 변화의 속도가 경제적 변화의 속도를 따라갈 수는 없었다. 당대 '미술 붐'의 주요 동인은 결국 자본의 논리였다.[7]

이와 같은 정황에 적절하게 부응하면서 당대 주요 미술로 부상한 것이 단색화였다. 한국의 현대미술사에서 단색화만큼 예술적 가치 면에서도 인정받고 상업적으로도 성공한 예는 없다. 이는 무엇보다도 민족주의라는 당대 주류 이데올로기에 부합하는 최적의 시각기호였기 때문

6) 1970년, 현대화랑 개관을 필두로 한 상업화랑의 등장과 추이에 대해서는 이 책 제5장, 각주 63) 참조.
7) 이경성,「풍요 속에 이루어진 조용한 변혁: 70년대 미술계의 흐름」,『계간미술』, 1979년 겨울, p. 59 참조.

이다. 무위적無爲的인 것으로 보이는 행위의 흔적은 문인의 필치로, 은은한 단색조는 백자나 토담의 색깔로 풀이하기에 적합했다.[8) 단색화는 미국의 추상표현주의와도 일본의 모노하와도 다른 한국적 정체성의 기호로서 최적의 조건을 갖추고 있었던 것이다.

한편, 단색화의 균일한 평면은 올 오버all-over의 평면을 지향한 최신의 추상양식에 부응하는 것이었으므로 모든 영역에서의 현대화modernization를 지향한 당대의 요구에도 부합했다. 그런 '현대적인' 외양은 1970년대 초부터 중산층의 주요 주거지로 떠오른 아파트 같은 공간에도 잘 어울렸다. 단색화가 아파트와 함께 복부인들의 주요 투자 대상이었던 것이 우연만은 아닌 것이다. 수요의 급증에 부응하듯이 단색화는 1970년대 후반부터 고부가가치의 상품으로 양산, 판매되기 시작하였다. 더욱이 그 탈정치성은 그것을 검열의 칼로부터도 지켜주었다. 단색화가 걸린 1970~80년대 한국의 아파트는 추상표현주의 그림이 걸린 1950~60년대 미국의 아파트와 묘하게 짝을 이룬다. 자본주의와 모더니즘 미술의 은밀한 결탁을 목격하게 되는 것이다.

이렇게 단색화가 미술사의 표면으로 부상한 1970년대 중엽, 한편으로는 젊은 작가들을 중심으로 극사실화가 시도되고 있었다. 대부분의 글에서는 1970년대 전체를 단색화의 시대로 규정하면서 극사실화는 1970년대 말에 잠깐 나타났다 사라진 경향으로 기술되는데, 사실상 단색화도 1970년대 중엽이 되어서야 미술계의 주목을 받게 되었다. 극사실화도 이 시기에 등장하였으며 얼마 지나지 않아 상당한 주목을 받게

8) 이런 식의 해석이 나카하라 유스케, 미네무라 도시아키(峯村敏明, 1936~) 등 일본 평론가들에 의해 주도되었으며 단색화가 그룹전을 통해 공식적으로 알려진 것도 1975년에 도쿄화랑에서 열린 《한국 5인의 작가 다섯 가지의 흰색》전이었다는 사실은 그것이 한국적인 정체성의 표상으로 풀이된 경위와 의미를 다시 짚어볼 필요성을 환기한다.

7-1 김형근, 〈과녁〉,
1970, 캔버스에 유채,
162.2×130.3, 청와대.

된다.[9] 이 두 경향은 1970년대 중엽에서 1980년대 초에 이르는 시기에 공존한 셈이다.

한국 현대미술사에서 극사실화의 전례를 추적해보면 1970년에 국전 대통령상을 받은 김형근$_{1930~}$ 의 〈과녁〉$_{1970}$ [7-1]이나 이건용$_{1942~}$ 의 〈포 ṭi〉 연작$_{1974}$ [7-2]까지 거슬러 올라간다. 그러나 이 그림들은 사실주의 양

9) 박서보는 〈묘법〉 시리즈가 1967년에 시작된 것으로 밝히고 있으나 올 오버 구도의 전형적인 단색화로 정착된 것은 1973년이며 이우환도 그해에 본격적으로 단색화를 발표하기 시작한다. 그 외에 정상화는 1973년에, 하종현은 1974년에, 정창섭은 1976년에 최초의 단색화를 그리게 된다. 또한 단색화가 당대를 대표하는 미술경향으로 일반화된 것은 1975년에 결성된 《에꼴 드 서울》등 일련의 그룹전들을 통해서다. 한편, 고영훈은 1974년에, 김홍주는 1975년에, 이재권은 1976년에 최초의 극사실화를 그렸다.

7-2 이건용, 〈포(布) 1974-A〉, 1974, 천에 유채, 146×197.

식이나 개념미술의 한 시도에 그치는 것이었다. 극사실 기법을 전 작업에 일관되게 적용한 예로는 김창열이 1971년부터 그려온 물방울 그림을 들 수 있다.[7-3] 그러나 그것은 치밀한 묘사와 형상의 반복을 통한 선적禪的 깨달음의 경지를 지향한 것이라는 점에서, 기법적으로는 극사실화이지만 개념상으로는 단색화에 더 가깝다. 극사실화가 미술대학에 재학 중이거나 갓 졸업한 젊은 작가들에게 어필하기 시작한 것은 1974년경이며 1976년경부터는 주류미술계에서도 주목의 대상으로 떠오른다. 이에 따라 작가들은 그룹전을 통해 또 다른 미술의 가능성을 본격적으로 알리게 된다. 1977년의 《도망전》, 1978년의 《사실과 현실》 《전후세대의 사실회화란》《형상78》 등의 전시 그리고 1981년의 《시각의 메시지》 등이 그 예다. 이 중 특히 《사실과 현실》과 《시각의 메시지》

7-3 김창열, 〈물방울〉, 1972,
마포에 유채, 195×130,
제주도립김창열미술관.

는 각각 1982년과 1984년까지 5회전씩 열리면서 극사실화 작가들에게 활동의 근거를 제공하였다.[10]

10) 기존의 기록에서는 《사실과 현실》과 《형상 78》만이 언급되는데, 이 논문의 자료조사 과정에서 《도망전》과 《전후세대의 사실회화란》 등의 극사실화전이 있었음을 알게 되었다. 자료를 제공해주신 이재권 선생님께 감사드린다. 각 전시의 참여 작가 상황은 다음과 같다.
《도망전》(1977. 8. 15~21, 청년작가회관): 문영태, 방국진, 이재권, 이재승, 황운성(이 중 특히 앞의 세 사람이 극사실 기법을 사용하였다).
《사실과 현실》 창립전(1978. 3. 2~8, 미술회관): 권수안, 김강용, 김용진, 서정찬, 송윤희, 조덕호, 주태석, 지석철(홍대 동기 졸업생 8명이 참여하였는데, 그 후 다소 변동이 있었지만 대체로 변함없이 회원을 유지하였다).
《전후세대의 사실회화란》(1978. 3. 16~22, 미술회관): 문영태, 송가문, 이석주, 이재권, 조상현.

7-4 김홍주, 〈문〉, 1978, 혼합매체, 146×64, 국립현대미술관.

7-5 변종곤, 〈1978년 1월 28일〉, 1978, 캔버스에 유채, 130×324, 동아일보사.

1970년대 말부터는 이른바 '민전民展시대'가 열리면서 '국전시대'는 사실상 막을 내리는데, 극사실화는 이를 알리는 신호탄 같은 것이었다. 민전의 효시라고 할 수 있는《한국미술대상전》은 1970년에 시작되어 제2회전 이후 일시 중단되었다가 1976년에 다시 시작되는데, 1978년에는 김홍주$_{1945\sim}$ 가 극사실화 〈문〉[7-4]으로 최우수 프론티어상을, 송윤희$_{1950\sim}$ 와 지석철$_{1953\sim}$ 또한 극사실화로 장려상을 받았다. 1978년에는《동아미술제》와《중앙미술대전》이 시작되는데, 변종곤$_{1948\sim}$ 이 극사실화 〈1978년 1월 28일〉[7-5]로《동아미술제》대상을 받았고, 지석철과 이호철$_{1958\sim}$ 역시 극사실화로《중앙미술대전》장려상을 받았다. 그 후,《중앙미술대전》에서도 극사실화가 주류를 이루는데, 1980년에는 김창영$_{1957\sim}$ 이 〈발자국 806〉으로,[11] 1981년에는 강덕성$_{1954\sim}$ 이 〈3개의 빈 드럼통〉[7-6]으로 각각 대상을 받았다. 한편 1981년 국립현대미술관이 주

《형상 '78 전'》(1978. 4. 2~5. 4, 미술회관): 김홍주, 박동인, 박현규, 서정찬, 송근호, 송가문, 송윤희, 이두식, 이석주, 지석철, 차대덕, 한만영.
《시각의 메시지》창립전(1981. 4, 그로리치 화랑): 고영훈, 이석주, 이승하, 조상현(홍대 출신 4명이 참여하였으며, 제3회전에는 헤르버트 케르쉬바움, 노미 히데커 등 외국인도 포함되었고, 제4, 5회전에는 10명이 출품하였다).
11) 김창영은 1979년의《중앙미술대전》에서도 〈무한〉이라는 극사실화로 장려상을 탔다.

7-6 강덕성, 〈3개의 빈 드럼통〉, 1981, 캔버스에 유채, 130×250.

최한 제1회《청년작가전》에서도 극사실화가 대거 소개되면서[12] 민·관
을 망라한 영역에서 극사실화는 새로운 경향으로 눈길을 모으게 된다.
이런 조류에 부응하듯이, 1979년에는 '하이퍼리얼리즘'을 주제로 토론
회[13]가 열리고 그 결과가 출판되는 등 비평계의 관심 또한 극사실화 쪽
으로 조금씩 이동하기 시작했다.

이렇게 1980년대 초까지 상당히 뚜렷한 모습으로 부각되던 극사실
화는 얼마 지나지 않아 곧 수면 아래로 가라앉는다. 민중미술이라는
더 강한 물결이 한국 미술사의 흐름을 결정적으로 바꿔놓았기 때문이

12) 전시작 중 극사실 기법이 전체적으로 혹은 부분적으로 적용된 예로 김천영, 김용진,
한운성, 김창영, 이두식, 김용철, 정현주, 주태석, 지석철 등의 그림을 들 수 있다.
13) 이 토론회(1979. 7. 16~17)에는 박용숙, 김복영, 유근준, 이일 등이 참여하였으며 8월
에는 전시회도 열렸는데, 김홍주, 송윤희, 이석주, 조상현, 주태석, 지석철, 차대덕, 한
만영 등과 함께 동덕여대 졸업생 및 재학생 7명이 찬조 출품하였다. 김달진, 「한국의
극사실주의 소사」(1994), 『한국현대미술~형상: 1978~84』(전시도록), 1994, 가인화
랑, p. 103; 박용숙(엮음), 『하이퍼리얼리즘』, 열화당, 1979 참조. 이 워크샵은 극사실
화에 대한 최초의 이론적 접근이라는 의의에도 불구하고 이를 미국의 하이퍼리얼리
즘과 동일시하는 한계를 보인다.

다. 그러나 극사실화 작가들의 작업이 중단된 것은 아니었다. 1986년
의《현·상Present·Image》전관훈미술관이나 1994년의《한국 현대미술-형상:
1978~84》전가인화랑 등이 그 연속성을 확인하게 한다.[14] 자칭 '전후戰後
세대'로 당시 20, 30대의 젊은 작가였던 극사실화 작가들은 대부분 단
색화 작가들의 제자였다. 그들이 스승의 작업에 과감하게 이의를 제기
하고 상당수가 현재까지도 같은 맥락의 작업을 지속하고 있는 것은 그
들의 시도가 단순한 호기심이나 반항심의 발로가 아니라 미술의 근본
에 대한 진지한 성찰의 결과였음을 확인하게 한다.

　그럼에도 불구하고 극사실화는 우리 미술사에서 상대적으로 소외되
어왔다. 1970년대 중엽부터 1980년대 초에 이르는 시기를 잘라 보면,
약간의 시차를 두고 단색화, 극사실화, 민중미술이 차례로 등장하면서
공존하였는데도, 극사실화는 미술사적인 해석의 대상에서 누락되는 경
우가 많았다. 한국 현대미술사 기술에서 극사실화는 단색화에서 민중
미술로 넘어가는 과도기적 경향으로만 짧게 언급되는 경우가 대부분인
데, 이런 선별적인 가위질의 기준은 무엇보다도 해방 이후 우리 역사의
추진력이었던 민족주의 이데올로기다. 한국적 정체성의 기호가 되기에
적합한 외양을 갖추고 있는, 따라서 높은 예술적, 상품적 가치를 가진
주류미술로 떠오른 단색화에 비해, 극사실화는 외래기법을 도구 삼아
기존의 미술을 넘어서려는 젊은 작가들의 실험 이상으로 평가받기가
어려웠던 것이다. 한편, 주류문화의 횡포를 고발하고 무엇보다도 반미
反美 노선을 지향함으로써 좌파세력의 전폭적인 지지를 받았던 민중미
술에 비하여 외견상 미국 하이퍼리얼리즘과 흡사한 극사실화는 문화식

14)《현·상》전에는 고영훈, 김강용, 김종학, 서정찬, 이석주, 이승하, 지석철, 한만영 등이
　　《한국현대미술-형상: 1978~84》전에는 고영훈, 곽남신, 김강용, 김홍주, 변종곤, 서
　　정찬, 송윤희, 이석주, 이승하, 조상현, 주태석, 지석철, 한만영 등이 참여하였다.

민의 전략에 영합하는 체제 순응적 미술로 평가되기 쉬웠다. 즉 극사실화에 대한 무관심과 폄하의 대부분은 서구 경향의 '아류'라는 혐의에서 온 것이다. 극사실화를 주로 일컬어온 '하이퍼'라는 줄인 말도 '미국적인' '수입된' 등의 의미로, 심지어 '하이퍼리얼리즘의 부분인' 또는 '그것보다는 못한' 미술현상이라는 의미로 읽히기 쉽다.

극사실화를 가장 호전적으로 비판한 예로 김윤수를 들 수 있다. 그는 『계간미술』 1978년 가을호에 실린 전시리뷰 대담에서, "하이퍼리얼리즘 계열이 압도적으로 지배"하고 있는 상황을 우려하면서, 그런 상황을 "우리식으로 토착화된 새로운 형상성은 못 찾고 외국 유행사조에 휘말려버린 셈"이라고 진단하고, "외국의 양식과 이론에서 벗어나지 못하고 있음"을 개탄하였다.[15] 그는 '우리 것'의 수호를 지상과제로 삼는 민족주의자의 목소리로 말한 것인데, 그러나 모순적이게도 그 목소리의 이면에는 서구를 '중심'으로 설정하는 문화식민의 논리가 도사리고 있다. 그는 1979년의 《중앙미술대전》을 평가하는 대담에서도, "추상미술이 앵포르멜 도입만도 20년이 지났는데 아직도 뿌리를 못 내리고 있고 또 그런 채로 하이퍼 계열로 옮기는 게 아닌가 생각됩니다… 하이퍼의 본질에 접근하지 못하고 양식상의 흉내만 내는 데 급급해서 정착되기 전에 아류가 먼저 판치는 것 같습니다"[16]라고 말했다. 그는 결국 서구양식들을 모범으로 설정한 셈이며, 이를 제대로 습득해서 우리 땅에 정착시켜야 하는 것을 작가들의 과제로 요구한 셈이다.

서구양식을 비평적 전제로 삼는 이러한 태도는 극사실화에 대해 우

15) 김윤수, 오광수(대담), 「전시회 리뷰」, 『계간미술』, 1978년 가을, pp. 194~195. 김윤수는 변종곤의 그림에 대해 "미군 철수가 어느 나라 사건인지 분명치 않습니다"라고 하면서 기법뿐 아니라 내용에서도 민족주의를 요구하는 태도를 보였다.

16) 이일, 김윤수(대담), 「작품의 경향과 제작수준: 제2회 중앙미술대전 후평」, 『계간미술』, 1979년 여름, pp. 193~194.

호적이었던 이일₁₉₃₂~₉₇의 경우도 예외가 아니다. 「70년대 후반에 있어서의 한국의 하이퍼리얼리즘」이라는 제목부터 서구중심 논리를 드러내는 그의 글은 미국 하이퍼리얼리즘의 기원에 대한 설명에서 시작하여 한국의 하이퍼리얼리즘이 그에 상응하는지를 평가하는 것으로 끝난다. 그는 특히 미국의 것을 포토리얼리즘이라고 지칭하고 이것을 기준으로 한국의 극사실화를 다음과 같이 평가하였다.

"우리나라의 젊은 '하이퍼' 작가들이 얼마만큼 사진이라는 복제수단을 그들의 회화에 유효적절하게 사용하고 있는지 확실하게 아는 바가 없다… 우리나라의 '극사실'은 팝아트와 하이퍼리얼리즘이라는 이중적인 성격을 띠고 있다."[17]

이일은 서구 미술의 잣대로 우리 미술을 설명하였을 뿐 아니라 그것을 '제대로' 따라갈 것을 독려하였던 셈이다. 그러나 또 다른 글에서 그는 이들이 서구의 극사실 기법을 받아들였으나 그것을 작가 고유의 방법으로 해석하고 있다는 긍정적인 평가를 내리기도 하였다.[18]

가장 적극적으로 한국 작가들의 독자성을 비호한 이론가는 김복영이다. 그는 "외국의 특정 사조를 들먹여 이들의 행동방식에 특정의 아류라는 뜻으로 지레 이름 매겨 주려고 하는" 태도를 비판하고, "우리의 현대미술사의 문맥 속에서 가질 수 있는 의미"를 찾아내고자 하였다. 그는 이를 "새로운 사실주의" 또는 "물상物像 회화"로 명명하면서 서구의 근대적 사실주의나 하이퍼리얼리즘과 구분하고, 1970년대의 단색화에

17) 이일, 「70년대 후반에 있어서의 한국의 하이퍼리얼리즘」, 『공간』, 1979년 9월, p. 108.
18) 이일, 「한국현대회화의 새로운 지평·13인의 새얼굴」, 『공간』, 1978년 11월, pp. 14~15.

서 1980년대의 형상회화를 이끌어낸 우리의 독특한 양식임을 주장하였다. 한국의 극사실화가 "한국성의 표상적 정의를 수립하는 귀중한 자료"라는 것이었다.[19]

한편, 작가들은 당연히 자신들의 작업이 서구 경향과는 다르다는 점을 강조하였다. 예컨대 1979년의 그룹토론에서 그들은 사진적 기법 자체가 궁극적인 목표가 아니라고 주장하면서 유화 혹은 연필의 반복적 터치와 그 행위의 과정을 중시하고, 자신들의 그림은 현실의 반영이라기보다 현실 그 자체라는 점을 주지시키고자 하였다.[20] 또한 극사실화가 어느 정도 정착된 1980년대 초에는 「우리는 하이퍼 아류가 아니다」라는 선언적인 글이 미술잡지에 실리기도 하였다. 이 글을 쓴 안규철은 당시 기자로서 극사실화 그룹의 입장을 대변하면서 나름의 견해를 피력하였다. 그는 이들의 그림이 1930년대 미국 지방주의의 정밀묘사화나 우리 옛 초상화에 더 가까운 것으로 보면서 미국 하이퍼리얼리즘과는 다르다는 점을 강조하였다.[21]

이처럼, 극사실화에 대한 부정적, 긍정적 평가 모두에서 공통적인 기준은 민족주의다. 한국적 정체성의 기호로서의 적합성이 평가의 기준이 된 것이다. 극사실화가 미국의 하이퍼리얼리즘과 닮은 것도, 그 영향을 받은 것도 부정할 수는 없다.[22] 그러나 그렇다고 해서 극사실화를

19) 김복영(1980), pp. 87~93; 김복영(1994), pp. 75~92.

20) 「직접 충격을 줄 수 있는 현실과 사실을 찾아, 그룹토론: '사실과 현실' 회화동인」, 『공간』, 1979년 5월, pp. 85~89 참조.

21) 안규철, 「우리는 하이퍼 아류가 아니다: 그룹 '시각의 메시지'」, 『계간미술』, 1983년 가을, pp. 193~194.

22) 이재권은 필자와의 대화에서, 당시 홍익대학교 도서관에 『아트 인터내셔널』『아트 뉴스』『아트 포럼』『아트 앤 아티스트』 같은 잡지들이 있었으며 자신은 특히 『아트 인터내셔널』에서 하이퍼리얼리즘 작품을 보았다고 하였다. 그러나 자신은 무엇보다도 김창열의 물방울 그림에 영향받았다고 하였다. 서정찬은, "서구의 극사실화에 대해서는… 교수님들로부터 들었을 뿐… 작업을 하다 보니 뒤늦게야 하이퍼리얼리즘

미국 경향의 아류로만 취급하고 한국 현대미술사에서 지우는 것 또한 옳지 않다. 극사실화도 당대 우리 역사의 특수한 상황에서 만들어진 특수한 문화적 산물이며 따라서 한국 현대미술의 하나임은 틀림없는 사실이기 때문이다.

　모든 문화의 정체성이란 그 문화만이 가진 배타적인 특질에 있는 것이 아니며, 사실 그런 특질이라는 것도 존재하지 않는다. 모든 문화적 산물은 서로 다른 문화들이 영향을 주고받는 문화접변에서 만들어지는 혼성물이기 때문이다. 특정 문화의 특정한 정체는 원래부터 존재해온 것이라기보다 특정한 시대적, 사회적 얽힘 속에서 '만들어지는' 것이다. 따라서 정체성이란 지향해야 할 목표라기보다 찾아내야 할 사실이며, 정체성에 대한 담론은 결국 '사실성'에 대한 담론이다. 극사실화의 경우도 그 정체성을 찾는 일은 곧 그 '사실성' 혹은 그것을 둘러싼 담론들을 찾아내는 일이다. 1970년대 후반에서 1980년대 초에 이르는 한국에서 '미술이 재현해야 할 사실은 무엇이며, 그 사실을 옮겨놓는 방법은 무엇인가'에 대한 여러 관점들이 교차하는 현장을 추적하는 일, 그것이 그 정체성을 밝히는 일이 될 것이다.

극사실화에서 읽히는 '사실성'담론들

　극사실화에서 교차하는 '사실성'에 대한 담론들은 수많은 편차들과 미묘한 뉘앙스들로 매우 다양한 스펙트럼을 이루는데, 그것은 크게 두 가지 측면에서 읽을 수 있다. 하나는 그림 틀 안의 문제에 관한 논의이

이 무엇인지를 알게 된 것"이라고 하였다(김복영[1994], p. 84). 그러나 작업을 먼저 시작했어도 외래경향이 촉매제가 되어 그 작업을 지속한 것일 수도 있는 것이므로, 극사실화에 대한 하이퍼리얼리즘의 직간접적인 영향은 부정할 수 없다.

7-7 김창영, 〈무한〉, 1979, 나무판에 유채, 모래, 120×180, 호암미술관.

고 또 하나는 그림과 틀 바깥의 관계에 대한 논의다. 앞의 것은 주로 그림이라는 것이 '일루전인가 평면인가'를 중심으로, 뒤의 것은 그것이 '작품인가 사물인가'를 중심으로 전개된다. 이러한 대립항을 읽어내는 것은 그림을 그중 어느 하나로 규정해왔던 지금까지의 미술사 해석의 한계를 벗어나기 위한 것이다. 극사실화는 '일루전과 평면' '작품과 사물' 가운데 어느 하나가 아니며, 그 모두임을, 더 적절하게는 그 모두에 대해서 말하는 텍스트임을 밝히고자 하는 것이다.

1. 틀 안의 문제: 일루전과 평면

외견상 극사실화는 시각적 현실을 재현한 구상회화다. 젊은 작가들이 그것을 시도한 주요 동기도 당시 미술계를 주도하고 있던 단색화라는 추상미술로부터 돌파구를 찾기 위한 것이었다. 따라서 극사실화가 우리 현대미술 경향 중에서도 사실주의, 인상주의, 표현주의, 또는 입

7-8 이재권, 〈흔적-IV〉, 1977, 캔버스에 유채, 모래, 122.5×245, 작가 소장.
7-9 서정찬, 〈풍경 82-8〉, 1982, 캔버스에 유채, 145.5×112.1, 작가 소장.

7-10 주태석, 〈기찻길〉, 1978, 캔버스에 유채, 145×112, 서울시립미술관.

체주의 등이 혼용되어온 구상회화의 부류에 가까운 것은 논의의 여지가 없다. 극사실화는 전원이나 자연보다는 도시의 정경이나 일상의 물건을 기계적 감각으로 정밀하게 묘사한다는 점에서 새로운 구상회화로 일컬어져왔으나 세부에 대한 집착과 치밀한 손작업이 전혀 새로운 것만은 아니다. 15세기 플랑드르 그림이나 17세기 네덜란드 세밀화, 19세기 말과 1930년대 미국의 정밀묘사 그림 그리고 우리나라의 극세필 초상화 등에서도 이런 특성을 찾을 수 있다. 특히 1970년대 초 미국의 하이퍼리얼리즘은 시기적으로나 방법상 우리 극사실화와 가장 가까운 예다. 그러나 우리 극사실화가 제시하는 '사실성'은 이들과 담론을 공유

7-11 고영훈, 〈돌 82810〉, 1982, 캔버스에 혼합매체, 65×50, 개인 소장.

하면서도 한편으로는 그것만의 독특한 담론을 형성하고 있다.

극사실화 중에서도 자연을 소재로 한 작품은 전통 구상회화에 가깝다. 김창영의 모래벌판,[7-7] 이재권[1954~]의 강변 모래밭,[7-8] 혹은 서정찬[1956~]의 풍경들[7-9]은 모두 전통 구상회화의 '자연'이라는 모티프를 공유한다. 그러나 이들 그림이 구상회화 전통과 구분되는 주된 계기는 원근법을 벗어난, 따라서 공간감과 평면성 사이를 왕래하는 특성이다. 끝없이 반복되는 김창영의 발자국은 공간의 깊이를 암시한다. 그러나 그 반복성은 전면적인[all-over] 구도를 이룸으로써 전체 화면을 균일한 평면으로 지각하게도 한다. 마치 수평으로 펼쳐진 벌판이 수직으로 들어 올

7-12 고영훈, 〈돌 책 8522〉, 1985, 캔버스에 혼합매체, 53×42, 개인 소장.

려져 캔버스 평면과 일치된 것처럼 보이는 것이다.

수평의 공간을 수직으로 들어 올리는 것은 보는 이의 시각을 90도 회전하게 함으로써도 가능하다. 이재권이나 주태석$_{1954\sim}$[7-10]의 경우가 그 예로, 그들은 대상을 바로 위에서 내려다본 형태를 그림으로써 평면성에 이르게 되었다. 물체가 놓인 공간적 문맥이 제거된 이들의 그림은 이미지가 있는 구상회화이면서도 캔버스 평면의 수직성에 부응하는 점에서는 추상미술의 전제를 구현하는 셈이다.

이 작가들이 원근법적 공간을 떠난 것은 무엇보다도 물체의 세부에 대한 집착 때문이었다. 〈이것은 돌입니다〉라는 제목이 의미하듯이, 고

영훈1952~ 은 돌이 있는 어떤 정경을 그리고자 한 것이 아니라 그 사물 자체만을 그리고자 하였다. 이를 위해 그는 사물을 가능한 가까이에서 접사하였고 배경은 평면인 채로 남겨놓았다. 특히 신문지7-11나 책의 내지로 배경을 처리한 경우는 그 평면성이 더 명확히 드러난다. 그리하여 화면 깊숙이 사라지는 공간적 배경이 제거된 물체들은, 보는 이의 시각을 저 멀리 후진시키는 원근법적 그림들과 달리, 우리를 향해 날아올 것 같은 느낌을 준다. 게다가 책 내지의 그림자가 첨가된 경우7-12는 우리 눈이 일루전과 평면 사이를 더 빈번히 왕래하게 한다. 고영훈의 그림은 구상의 목표가 극한에 이르자 추상과 만나는 역설을 드러낸다.

사물의 세부에 가장 가까이 눈을 밀착시킨 지석철의 〈반작용〉 연작 7-13, 7-14도 유사한 예다. 다방 의자를 그린 이 그림들에서 그는 대상에 너무 가까이 간 나머지 원근법적 배경을 아예 액자 밖으로 밀어냈다. 이 그림들을 보면서 우리의 눈은 인조 가죽의 표면 위로 이끌리며 그 세부를 샅샅이 탐색하게 되는데, 따라서 의자는 더 이상 의자가 아닌 낡고 주름진 익명의 표면, 나아가 종이 위의 색연필 자국이 된다. 작가가 말한 "레자크 지를 색연필로 더듬어갈 때의 느낌"[23]을 경험하게 되는 것인데, 이 지점에서 시각은 촉각으로 전도된다. 이일의 말처럼 그의 그림은 "쿠션이라는 구체적인 대상 너머의 실재성—때로는 육감적이기까지도 한 실재성"[24]을 드러내는 것이다.

수평으로 확대되는 공간적 깊이가 제거된 또 다른 예는 본래가 수직으로 서 있는 대상을 그린 그림들이다. 김강용1950~ 이나 이석주1952~ 의 블록이나 벽돌7-15, 7-16이 그 예로, 이들은 하나하나가 구체적인 사

23) 지석철, 「1980년, 한국 현대미술의 상황: 평면 속의 새로운 이미지」, 『공간』, 1980년 9월, p. 83.
24) 이일(1978), p. 14.

7-13 지석철, 〈반작용〉, 1978, 종이에 색연필, 테레핀, 145.5×97.1, 국립현대미술관.
7-14 지석철, 〈반작용〉, 1979, 종이에 색연필, 테레핀, 90×145.5, 작가 소장.

7-15 김강용, 〈현실+장 79-2〉, 1979, 캔버스에 유채, 모래, 115×146, 작가 소장.
7-16 이석주, 〈벽〉, 1981, 캔버스에 유채, 130×130, 스미스컬리지미술관, 노스햄튼.

물의 이미지이면서도 수직의 면을 따라 쌓임으로써 캔버스 평면을 주지시킨다. 한편 단색조로 반복되는 이미지들은 그 개별성을 넘어서서 추상 패턴의 전면구성으로도 읽힌다. 수직면 위에서 일루전과 평면이 공존하는 셈인데, 캔버스 표면 자체의 일루전을 그린 경우는 그 둘이 문자 그대로 하나가 된 예다. 캔버스천의 주름진 모습을 그린 박장년$_{1938\sim2009}$의 작품$^{7-17}$에서 주름이라는 일루전은 곧 캔버스고 캔버스는 곧 일루전이다. 테이프가 붙어 있는 캔버스 표면을 그린 송윤희의 작품$^{7-18}$도 테이프의 일루전이자 캔버스 표면이다. 그는 본래가 평면적인 대상을 그림으로써 일루전이 곧 평면이 되게 하였는데, 곽남신$_{1953\sim}$의 그림자 그림$^{7-19}$은 이를 극단으로 이끈 예다. 송윤희가 테이프라는 '평면적인 사물'을 그림으로써 평면과 일루전을 일치시켰다면 곽남신은 물질적 실체가 없는 '평면적인 일루전'인 그림자를 그림으로써 같은 결과에 이르렀다. 작가 자신이 "그림자가 가지는 필연적 평면성"[25]을 강조하였듯이 그의 그림은 "이미지와 평면의 상호이입"[26]을 완벽하게 이룬 예다.

이들의 탐구과제는 회화의 존재론적 조건이었다. 리얼리티를 평면에 담아내야 하는 그림의 시각적 조건인 일루전과 그것의 물리적 조건인 평면에 관한 담론이 극사실화에 함축되어 있는 것이다. 이전의 구상미술가들은 일루전을, 추상미술가들은 평면을 회화의 존재방식으로 선택하였다면, 극사실화 작가들은 이 둘을 모두 취하였다. 극사실화가 한때 국전에서 비구상 부문으로 분류된 것은 그 추상적 평면으로서의 측면을 주목한 결과다. 특히 모래 위의 발자국 이미지와 바탕면을 함께 드러

25) 곽남신, 「생성과 소멸의 경계」, 『공간』, 1980년 9월, p. 81.
26) 서성록, 「이미지와 평면의 상호이입」, 『한국현대미술-형상: 1978-84』(전시도록), 1994, 가인화랑, p. 18.

7-17 박장년, 〈마포〉, 1979, 마포에 유채, 145.5×112.

7-18 송윤희, 〈테이프 7909〉, 1982, 마포에 아크릴 물감, 97×445.

낸 김창영의 그림[7-20]이나 원근법적 시각과 수직으로 내려다본 시각이 공존하는 서정찬의 그림[7-21]은 이 두 존재양태가 노골적으로 병치된 예다. 극사실화의 화면에는 구상적 관행과 함께 추상적 조건이 교차하는 것인데, 이는 이 둘을 모두 경험한 세대의 특수한 미술사적 맥락을 투영한다.

특히 이들은 세밀묘사기법을 통해 '일루전'이라는 문제에 집요하게 매달림으로써 기존의 '일루전' 개념에 또 하나의 차원을 더했다. 이전에는 일루전이 사실을 평면에 옮겨놓기 위한 방법이었다면 이들에게는 그 자체가 또 하나의 사실이 되었다. 그들이 자신들의 그림이 "사실寫實"이 아닌 "사실事實"임을 강조하였듯이,[27] 그들은 "사실事實로서의 일루

27) 「직접 충격을 줄 수 있는 현실과 사실을 찾아, 그룹토론: '사실과 현실' 회화동인」, 『공간』, 1979년 5월, pp. 86~87. 그룹토론 내용 중 송윤희의 말이다. 지석철도 이 인

7-19 곽남신, 〈그림자 81-24〉, 1981, 종이에 연필, 91×117.

전"[28]을 그리고자 한 것이다. 전통적인 구상담론에서는 서로 대비되는 한 쌍이었던 '일루전'과 '사실'이 극사실화에서 만나게 된 셈인데, 이 같은 국면은 구상 대 추상의 대립을 넘어서는 것이다. 이들 그림에서는 '일루전'이라는 구상회화의 이미지와 '평면'이라는 추상회화의 전제가 모두 '사실'이라는 개념을 통헤 만닌다. 그것은 '사실로서의 일루전'을 '평면이라는 사실' 위에 그린 것이기 때문이다. 극사실화는 구상 또는 추상 가운데 어느 하나를 통해서 사실성을 구현한 하나의 양식이라기보다 이 둘을 가로지르는 담론들을 제시하는 일종의 텍스트다. 그것은 사실적인 그림이라기보다 '사실성'에 대하여 말하는 이미지 기호다.

터뷰에서, "현실을 상기시켜 줄 수 있는 대상이 아닌 현실자체"를 지향한다고 하면서, "사실이라는 말을 寫實이라는 소의미로 받아들여서는 곤란하다"고 하였다.
28) 김복영(1980), p. 88.

7-20 김창영, 〈발자국 822〉, 1982, 캔버스에 유채, 모래, 120×65, 개인 소장.

7-21 서정찬, 〈풍경 79-A〉,
1979, 종이에 연필, 45×33.

2. 틀 바깥과의 관계: 작품과 사물

'사실성'에 대한 담론은 그림 안에 사실을 담아내는 방법뿐 아니라, 그림과 사실의 관계를 축으로 전개되기도 한다. 즉 틀 바깥에서의 그림의 위치에 대한 논의인데, 그것은 그림의 정체성에 대한 논의에 다름 아니다. 이는 '그림이 틀 밖의 공간과 긴밀한 관계를 맺는가' 또는 '예술의 성역에 은거하는가'의 문제에 집중된다.

알아볼 수 있는 형상들이 그려진 극사실화는 외견상 틀 밖의 공간과 긴밀한 관계를 맺고 있는 것으로 보인다. 그려진 소재들은 자본주의문화가 익숙한 현실이 된 당대의 시각환경에서 온 것이다. 조상현1950~의 광고와 표지판 이미지들[7-22]이나 변종곤의 도시풍경[7-23] 혹은 지석철의 다방 의자 같은 도시의 정경이나 인공적 사물들이 그 예로, 이

7-22 조상현, 〈복제된 레디메이드〉, 1980, 종이에 유채, 85×130, 한서대학교박물관.

런 소재들은 미국의 하이퍼리얼리즘[7-24]이나 팝아트와 맥락을 공유한
다.[29] 특히 그런 소재들이 드러내는 익명성은 당대의 감각에 닿아 있
다. 냉담하고 치밀한 기법으로 재현된 이런 익명의 사물들은 당시 한국
에서도 점차 새로운 현실로 정착되기 시작한 도시환경과 그 속에서의
대중문화와 감각을 교환한다. 서성록의 표현처럼, 변종곤의 금속성 풍
경은 "기계에 속한 땅이요, 인공의 자연"이며 조상현의 〈복제된 레디메
이드〉[7-25]는 "1970년대 말부터 부상하기 시작한 급속한 도시문명의 물

29) 특히 폐쇄된 군용비행장 활주로, 공중전화 박스, 고급 승용차의 잔해 등 과학기술문
 명으로 오염된 환경을 그린 변종곤의 그림이 미국의 경향에 가깝다. 그러나 그는 곧
 미국으로 가서 작업을 지속함으로써 우리 극사실화 경향에 지속적으로 참여하지는
 못하였다.

7-23 변종곤, 〈무제〉, 1981, 캔버스에 유채, 60.5×90.5, 이목화랑.
7-24 리처드 에스티스(Richard Estes), 〈최상의 철물(Supreme Hardware)〉,
1974, 캔버스에 유채, 아크릴 물감, 101.6×168.3, 하이미술관, 애틀랜타.

7-25 조상현, 〈복제된 레디메이드〉 전시 장면, 1979.

살"[30]을 드러낸다.

극사실화에서 주목할 만한 점은 이런 감각이 자연물에도 적용된다는 점인데, 이런 점에서 극사실화는 미국 하이퍼리얼리즘과 차별화된다. 자연과 인공의 소재가 공존하는 극사실화는 산업화가 진행 중이던 한국의 당대 현실을 투영한다. 그러나 이 작가들이 이런 소재들에 문명비판 같은 특별한 의미를 부여한 것은 아니다. 그들의 작품은 시각적으로 경험한 주변의 현실을 충실히 옮겨놓은 결과일 뿐이다. 그들은 돌, 벽돌, 철길, 들풀, 바퀴자국 등 사소한 것들을 소재로 선택하여 그것을 기계적으로 복제함으로써 가능한 작가의 존재를 대상에서 거두고자 하였다. 익명성을 부각하고자 한 것인데, 이런 측면에서 극사실화의 자연은 이전 구상회화의 향토적 소재와는 다르다. 물론 동양의 문인화나 서구의 정물화에서도 돌이나 풀, 또는 일상의 사물 등 사소한 것들을 그린

30) 서성록, 「금단의 지대」, 『한국현대미술-형상: 1978-84』(전시도록), 1994, 가인화랑, p. 34; 서성록, 「복제된 기성품」, 앞 책, p. 54.

전통을 찾을 수 있다. 그러나 같은 소재를 물리적인 시지각의 대상으로 환원한 극사실화는 이름 없는 대상에 큰 의미를 부여한 전통 구상회화와 대극에 있다.

극사실화 작가들이 원근법적 공간을 벗어나 사물 그 자체만을 묘사한 것도 그 물리적 현존 이외의 모든 의미를 제거하려는 의도에서였다. 김복영의 말대로 극사실화는 "작품과 사물의 극한적 수렴"[31]을 지향한 "물상회화"[32]인 것인데, 이는 극단적인 반反원근법주의가 시각적으로 뿐 아니라 개념적으로도 적용된 결과다. 극사실화는 대상의 표피에 시선을 멈추게 함으로써 내부로의 시각적, 심리적 침투를 차단하고 따라서 내부에 존재한다고 믿어져온 정서적, 관념적 내용을 밀어낸다. 바로 이런 점이 같은 극사실 기법을 사용한 김창열 같은 선배 작가의 그림과 이들의 그림이 구분되는 지점이다. 김창열의 것이 물방울 너머의 관념 세계를 지향한다면 극사실화는 그려진 사물의 표피 이면의 어떤 세계도 암시하지 않는다.

서성록의 말처럼 극사실화 작가들은 "회화를 사물세계로 돌려보냈다." 지석철이 그린 것은 의자의 표피와 그것의 탄성작용 이상의 것이 아니며, 고영훈의 돌[7-26]은 "인간적인 것도… 자연적인 것도" 아닌 "중성적 물체"[33]다. 늘어진 마포 위에 그려진 돌[7-27]은 그림으로서의 돌을 부각하면서도 그것이 결국 마포와 같은 사물임을 환기한다. 극사실화가 그림틀 밖의 공간을 반영한다면 무엇보다도 이와 같이 인적人跡이 철저히 배제된 사물들을 통해서다.[34] 그것은 산업문명 속에서 태어난

31) 김복영(1980), pp. 90~91.
32) 김복영(1994), p. 75.
33) 서성록, 「사물세계로의 귀의」, 『한국현대미술-형상: 1978-84』(전시도록), 1994, 가인화랑, p. 12.
34) 서성록은 김강용의 그림에 대하여, "전통회화가 지녔던 휴머니티를 저버리고 있다"

7-26 고영훈, 〈이것은 돌입니다 7593〉, 1975, 캔버스에 유채, 120×240, 숭전대학교.

기계복제품의 감각을 공유한다. 이들의 그림은, 김복영의 말처럼, "현실의… 물화되어진 구조를… 역시 물화된 상황이나 사물을 차용함으로써… 지칭하고 함의케"[35) 하는 시각 텍스트인 것이다.

익명적 물체를 익명적 기법으로 그린 그림은 그 자체가 익명적 사물, 즉 틀 밖에 존재하는 다른 사물들과 동등한 지평을 점유하는 또 하나의 사물이다. 물체에 극사실적으로 접근하다 보니 그림 자체가 물체로 역전된 것이다. "작품을 가지고 사물이 되게 하고자"[36) 한 이들의 의도는 미국 미니멀리스트들이 되뇌인 '사물성'을 추구한 것과 다름없다. '한국적 미니멀리즘'이라는 말은 단색화보다도 오히려 극사실화에 더 적절한 명칭일 것이다.

이런 측면에서 보면 극사실화에서는 그것이 물리적 현존물임을 드러

고 하였다. 서성록,「물리적 구조의 장」, 앞 책, p. 22.
35) 김복영(1994), p. 88.
36) 김복영(1980), p. 91.

7-27 고영훈, 〈이것은 돌입니다 7985〉, 1979, 마포에 유채, 108×52, 작가 소장.

7-28 이재권, 〈잔상 I〉, 1976, 캔버스에 혼합매체, 90.5×60.6, 작가 소장.

내는 다양한 요소들을 발견할 수 있다. 극사실적으로 묘사된 이미지들과 병치된 이재권의 신문지 콜라주[7-28]는 일루전으로서의 그림에 실재로서의 그림을 대비시킨 기호다. 극사실적으로 그린 돌과 실제 돌을 병치한 경우는 일루전과 사물 사이의 게임을 더 독려한다. 나아가 실물 위에 이미지를 그린 경우는 그 둘이 다른 것이 아님을 되짚게 한다. 즉 그는 모래를 붙인 화면에 이미지를 그리기도 하였는데,[7-8] 이는 김창영이나 김강용의 경우와 마찬가지로,[7-7, 7-15] 실물의 일루전이자 실물 그 자체다.[37] 같은 예로 책 내지를 붙인 고영훈의 바탕[7-29]면은 낱낱이 휘날리는 책 내지들의 이미지이자 책 자체다. 이 그림들은 일루전이자 평면이고 또한 실물 오브제이기도 하다. 이들의 화면에서는 '재현인가 실재인가' 혹은 '예술인가 사물인가'라는 마르셀 뒤샹 이래 현대미술의 오랜 과제가 논의되고 있는 셈인데, 이런 점은 극사실화가 개념미술과 지평을 나누는 지점이다.

이런 문제를 매우 분석적으로 접근한 작가로 김홍주를 들 수 있다. 다음과 같은 그의 말은 예술의 경계를 넘어서려는 뒤샹적 발언이다.

"나는 구태여 예술작품을 만들려고 하지 않는다. 나의 작품이 예술의 밖에 있을지라도 나의 작업은 타당하나고 믿는다."[38]

그의 작품은 그림과 일상사물의 경계가 되어온 '액자'라는 관행을 드러낸다. 그는 매우 다양한 액자를 사용하여 액자 자체의 현존성을 부각

37) 김강용은, 〈현실+장〉이라는 작품 제목에 대하여, "그 어떤 또 다른 실존, 또는 현실을 상정하는… 이미지가 아니라 그 자체가 바로 현실이며 새로운 시각에 의한 장의 표현이다"라고 설명하였다. 김강용, 「새로운 시각으로 접근한 현실+장」, 『공간』, 1980년 9월, p. 73.

38) 김홍주, 「오브제도 회화도 아닌 오브제와 나와의 현실」, 『공간』, 1978년 11월, p. 25.

7-29 고영훈, 〈돌 책 8712〉, 1987, 캔버스에 혼합매체, 119×174.5, 개인 소장.

할 뿐만 아니라 액자 대신 창틀을 이용하여 그것을 일상사물로서 제시하기도 하였다.[7-4] 그 속에 극사실 기법으로 그려진 얼굴이나 풍경은 액자 속의 그림이자 액자와 같은 사물인 셈이다. 자화상[7-30]마저도 "일개 물체와 같이… 무인격의 대상물로"[39] 취급한 그에게 이미지는 사물과 같은 것이었다. 특히 거울은 이미지와 사물이 만나는 곳이다. 그는 거울이라는 사물 위에 비친 이미지를 표면의 얼룩까지 정교하게 묘사함으로써[7-31] 그것이 이미지이자 사물임을 적극적으로 드러냈다. 여기서는 원래의 대상과 거울이라는 사물 위에 비친 일루전 그리고 그것을 그린

39) 서성록, 「회화 개념에 대한 물음」, 『한국현대미술-형상: 1978~84』(전시도록), 1994, 가인화랑, p. 28.

7-30 김홍주, 〈무제〉, 1983, 혼합매체,
195×107, 후쿠오카아시아미술관.
7-31 김홍주, 〈무제〉, 1970년대 후반,
혼합매체, 101×70.

7-32 조상현, 〈복제된 레디메이드〉, 1978, 나무판에 유채, 118×76, 한서대학교박물관.

그림이 중첩됨으로써 그림과 사물로서의 정체성이 지속적으로 교차한다. 그의 작품은, 자신의 말처럼, "오브제도 회화도 아닌"[40] 모호한 경계 위에 있는 것이다.

작품 대 사물의 담론은 창작 대 복제의 담론으로도 전개되었다. 조상현의 〈복제된 레디메이드〉 연작[7-32]은 유화로 그린 창작물이면서도, '레디메이드 이미지'라는 일종의 평면적 사물을 복제한 또 하나의 사물이다. 여기서는 "작품이 곧 현실이 되고 현실 그 자체가 작품이"[41] 된다. 그에게 극사실 기법은 무엇보다도 예술과 사물의 경계를 넘나들기 위한 것이었다. 즉 자신의 말처럼, "실물공간과… 허상으로의 공간이 한 표면 위에 존재하게"[42] 하기 위한 것이었다. 그의 작품이 당대의 시대상을 투영한다고 할 수 있는 것은 교통표지판이나 영화포스터 등 당시의 시각환경이 복제되어 있기 때문만이 아니라, 작품 자체가 사물이 되어 모든 것이 사물화되는 자본주의 문명의 체계 안으로 진입하였기 때문이다.

미술사 속에서 이미지를 차용한 경우에는 복제라는 방법이 미술의 자기비판의 계기로 작용한다. 한만영1946~ 의 그림[7-33]이 그 예로, 이는 미술사에 남은 명화들에서 이미지를 따온 일종의 레디메이드 '미술 이미지' 콜라주다. 그는 원래가 창작물인 이미지를 차용해 그것을 복제품화하였다. 그러나 그는 그 이미지들을 전혀 낯선 공간 속에 조합하여 [7-34] 초현실주의적인 장면을 연출함으로써 복제를 통한 창작의 국면을 제시하였다. 그의 그림은 창조된 예술인 동시에 빌려온 이미지 기호인 것이다.

40) 김홍주(1978), p. 25.

41) 김복영, 「복제와 현실의 인각」, 『공간』, 1983년 7월, p. 117.

42) 조상현, 「현실, 풍물과의 만남의 대결」, 『공간』, 1978년 11월, p. 34.

7-33 한만영, 〈공간의 기원〉, 1979, 캔버스에 유채, 116.8×91, 개인 소장.
7-34 한만영, 〈공간의 기원 79-3〉, 1979, 캔버스에 유채, 91×117.

송윤희 역시 미술사에서 이미지를 취하였는데, 그에게는 추상형식이 차용의 대상이었다. 그는 기하학적인 추상형식을 복제함으로써 추상형식도 미술의 영역에서 통용되어온 익명의 기호임을 환기하였다. 그는 "누가 그렸더라도 그렇게 그려질 것이다"[43]라고 하면서, 테이프를 붙이고 채색하는 작업 과정을 익명의 기록 과정처럼 반복하였다. 그에게 추상형태는 일종의 레디메이드 이미지이며 그리는 행위 역시 그런 이미지를 차용하는 행위다. 독창성의 표본처럼 여겨져온 추상형식을 베낀 그의 그림에서는 작품 대 사물의 담론이 가장 첨예하게 맞서고 있는 셈이다. 그의 그림은 구상적 일루전을 벗어버림으로써 예술의 성역에 끝까지 남아 있고자 한 추상형식이 그 극단에 이르자 사물과 다를 것이 없게 된 역설의 정점에 위치한다.

"타블로라는 평면은… 나의 작품 안에서는… 일상적인 사물로서 취급받는다… 결국 리얼리티는 타블로에 그려져 있는 대상에서가 아니라 대상이 그려져 있는 타블로 그 자체에서만 찾을 수 있겠다."[44]

이런 그의 태도는 미술의 '사물성$_{objecthood}$'을 주장한 미니멀리스트들의 것과 다르지 않다. 더구나 제작공정의 한 순간을 드러내놓고 흉내내어 만들다 만 것 같이 보이는 그의 작품[7-35]은 어쩌면 미니멀아트보다 더 '사물스러운 예술'일 것이다.

이상에서 읽은 것은 그림이 '창조된 예술인가, 복제된 물건인가'에 관한 담론들이다. 극사실화에는 그림틀 바깥의 세계로 확장된 총체적인 맥락 속에서의 미술의 정체성에 관한 당대 논의들이 투영되어 있다. 극사

43) 송윤희, 「리얼리티-대상이 그려져 있는 타블로 자체에서」, 『공간』, 1978년 11월, p. 28.
44) 앞 글, p. 29.

7-35 송윤희,
〈방법 8004E〉,
1980, 마포에 유채,
61×73.

실화는 틀의 안과 밖의 경계를 허물었다 다시 세웠다 하면서 작품과 사물이라는 두 가지 정체 사이를 왕래한다. 틀 안에서는 일루전과 평면이 '사실'이라는 개념 속에 포괄된다면, 틀 밖과의 관계에서는 작품과 사물이 역시 '사실'이라는 지점에서 만난다. 결국 전통적인 구상회화나 추상미술담론 안에서는 서로 배타적인 한 쌍의 사항들이 극사실화에서는 '사실'이라는 같은 지평에서 만나는 것인데, 바로 이런 점에서 극사실화는 새로운 의미의 '사실성'을 제안한 미술이라고 할 수 있다.

* * *

극사실화는 그 명칭에서도 드러나듯이 '사실성'이라는 미술의 주요 명제를 논의의 축으로 부각시킨 경향으로 주목할 만하다. 그럼에도 불구하고 우리 현대미술사에서 극사실화가 차지하는 비중은 단색화와 민중미술 사이의 작은 부분에 불과하다. 이는 다양한 미술의 소산들을 일정한 틀로 분류하고 각 범주 사이의 위계를 만들어내는 미술사 서술의 관행을 드러낸다. 극사실화는 미술사의 위계에서 항상 열외로 배제되어왔는데, 그 기준은 무엇보다도 민족주의라는 이데올로기였다. 극

사실화는 기법상 미국 하이퍼리얼리즘과 매우 닮을 수밖에 없었으므로 우리 민족의 독창적인 현대미술 형식으로 자리매김될 수 없었던 것이다.

이 글은 이러한 칸 나누기와 줄 세우기에서 벗어나려는 하나의 시도다. 이를 위해 나는 평가의 잣대를 접어두고 가능한 여러 변수에 눈길을 주면서 당대 미술의 전체적인 맥락을 살피고자 하였다. 특정한 미술경향을 그것이 속한 공간에서 생산된 여러 담론들이 교차하는 현장으로 접근하고자 한 것인데, 그 결과 극사실화는 지금까지와는 다른 모습으로 드러났다. 극사실화는 외래경향을 닮은 것도 사실이고 그런 경향들에서 직간접적으로 영향받은 것도 사실이다. 하지만 극사실화는 또한 동시대 우리미술의 당면 사안들을 공유했으며, 외래기법은 그런 사안들을 다루는 도구를 제공한 것이다.

극사실화는 단색화로 대표되는 모더니즘과 그것에 대한 저항 사이의 긴장이 표면화되기 시작하는 1970년대 후반 한국 미술의 특수한 상황의 산물이다. 서구 모더니즘 추상회화를 받아들인 지 10년 남짓 된 1960년대 말부터 우리 미술가들은 서구 모더니즘의 근간인 평면성과 매체순수성에 대한 의문을 제기하기 시작했다. 물론 그 의문의 계기 또한 많은 부분이 팝아트나 미니멀리즘, 개념미술 등 서구 경향에서 온 것이다. 그러나 우리 미술가들이 나름의 방법으로 모더니즘을 넘어서고자 한 측면도 주목하여야 한다. 무엇보다도 가공되지 않은 재료나 흙, 나무 등 자연물을 차용하는 방법으로 이를 시도한 경우가 많은데, 이는 서구의 대지미술이나 아르테 포베라와 지평을 나누는 예이기도 하지만 한편으로는 예술을 자연의 일부로 보는 동양적 전통과도 연계된 것이다. 개념적 오브제 미술이라고 볼 수 있는 이런 경향과는 달리 '순수형식으로서의 평면'이라는 모더니즘 신념을 지키면서 이를 소위 '한국적 모더니즘'의 기호로 개조하고자 한 단색화 작가들이 당시 제도권을 장

악하고 있었다. 이들은 주로 그림을 그리는 과정, 즉 무위적인 반복행위를 통해 동양의 예술관을 평면회화에 적용하고자 하였다. 이러한 행위는 자연과 하나가 된 상태에 이르게 하고 이는 무위자연이라는 노장사상을 예술에 적용한 예가 된다는 것이 이들의 신념이었다.

이런 상황에서 등장한 극사실화는 치밀하게 모사된 일루전을 도구 삼아 또 다른 대안을 제시하였다. 시각적 사실을 충실하게 옮긴다는 일반적인 의미의 '사실성'이 극사실화의 공식적인 얼굴이었으며, 그런 점에서 그것은 동시대의 단색화나 개념적 오브제 미술과는 다른 영역을 확보할 수 있었다. 그러나 좀더 자세히 살펴보면 이런 동시대 미술들과 지평을 나누는 측면 또한 발견할 수 있다. 극사실화는 일루전을 매개로 한 '구상회화'일 뿐 아니라 '평면'이기도, '사물'이기도 하다. 그것의 '사실성'은 '사실의 모사'라는 일반적인 의미의 사실성을 넘어서 사실로서의 평면과 사물의 존재를 드러낸다는 의미로까지 확장될 수 있는 것이다.

"나를 묶어 매고 있는 것은 잘라내고 또 잘라내서 기본골격만 앙상해진 현대라는 문맥적 상황이었다."[45]

이런 곽남신의 말처럼 극사실화 작가들에게 사실은 묘사의 대상으로서의 사실일 뿐 아니라 현대미술이라는 사실이기도 하였다. 자신의 작업을 "회화 개념에 대한 물음"[46]이라고 설명한 김홍주의 말처럼, 극사실화는 다른 한편으로는 모더니즘 혹은 회화의 역사 자체에 의문을 제기하는 개념미술이었다. 극사실화는 한국에서 모더니즘과 그 안티테제

45) 곽남신, 「생성과 소멸의 경계」, 『공간』, 1980년 9월, p. 81.
46) 서성록, 「회화개념에 대한 물음」, 『한국현대미술-형상: 1978~84』(전시도록), 1994, 가인화랑, p. 28.

가 공존하면서 본격적으로 부딪치는 최초의 장소였다고 할 수 있는데, 그것은 '사실성'을 축으로 그 부딪침을 이야기하고 나아가 '사실성'을 계기 삼아 그 둘을 포용한다.

우리 미술의 정체성이라는 것이 있다면, 그것은 서로 다른 문화의 교환이 이루어지는 시대와 장소의 특수성이 미술을 통하여 나타난 결과다. 그것은 고정되어 전수되는 어떤 실체가 아니며 시간적, 공간적 문맥의 드러남이다. 우리 극사실화에도 정체성이라는 것이 있다면, 그것은 당대 한국의 문화지정학적 특수 상황을 투영하는 점에 있으며, 그것이 또한 그 '사실성'이 될 것이다.

'현대성'을 넘어서

8 김구림의 '해체'

대학교에 다니던 1970년대 중엽 나는 김구림1936~ 의 작품을 본 기억이 있다. 당시 나는 장욱진1917~90의 그림을 좋아하였고 천경자1924~2015의 전시를 자주 보았으며 박서보 등의 단색화가 화랑가를 중심으로 활발하게 유통되고 있음을 알고 있었다. 이때 접한 김구림의 작품이 나의 흥미를 끈 것은 무엇보다도 그것의 '다름' 때문이었다. 우리 현대미술사에서 1970년대를 모더니즘의 전성기라고 한다면, 김구림은 그러한 주류 바깥에 있었고 따라서 그의 작품이 매우 다르게 보였던 것이다.[1]

나는 그 다름에서 모더니즘 이후 등장한 주요 담론인 '해체주의deconstructivism'와 같은 국면을 발견한다. 그의 작업은 해체주의자, 특히 그 전형이라 할 수 있는 자크 데리다Jacques Derrida, 1930~2004의 사유방식을 드러내는 도해와도 같다. 물론 김구림은 지금까지도 해체주의도, 데리다도 모르며 알려고 하지도 않는다. 그러나 그것이 중요한 것은 아니다. 주목할 만한 점은 일관성이 없어 보이는 김구림의 작업에서 발견되는 하나의 일관성이 있는데 그것은 근대철학과 그 발현인 모더니즘의

1) 당시 김구림의 다름을 주시한 대표적인 예로 김복영의 글을 들 수 있다. 그는 당대의 단색화를 '행위와 지각'으로, 김구림의 작업은 '이미지와 논리'로 각각의 특성을 규정하면서, 그 둘이 당대 미술의 대립항을 이루고 있는 것으로 설명하였다. 김복영, 「'이미지'와 논리의 옹호」, 『공간』, 1980년 1월, pp. 242~245.

틀을 깨는 측면이며, 바로 이런 측면에서 해체주의와 지평을 나눈다는 점이다. 우리나라의 근대화 시기이자 우리 미술의 모더니즘 시기였던 당대에 끊임없이 모더니즘과의 다름을 견지한 김구림의 작업이 서구 근대철학에 전면 도전한 해체주의와 상통하는 것은 우연만은 아니다.[2]

'해체$_{deconstruction}$'란 한마디로 플라톤 이후 서양정신사의 골간이 된 사유의 틀, 즉 로고스 중심주의에 도전하는 사유방법이다. 해체주의자들이 글을 통해 해체를 시도하였다면 김구림은 눈에 보이는 형상이나 형식을 통해 해체를 시도했다. 따라서 나는 해체주의자의 '글'을 빌려 그가 만든 시각적 형상이나 형식을 설명해보고자 한다. 이는 그의 작업에 접근하는 '하나의' 통로일 뿐임을 밝혀 둔다. 미술과 철학은 각기 고유한 의미체계를 가지고 있어서 교환이 불가능한 부분이 있다는 것은 당연한 전제다. 김구림의 작업에서도 해체주의로 설명할 수 없는 국면을 발견할 수 있을 것이다. 그러나 이 글에서는 김구림의 작업과 해체주의가 공유하는 부분을 주목하고 이를 통해 그의 작업의 독특한 변모를 밝히고자 한다.

김구림의 작업과 해체주의가 만나는 지점은 근대철학의 '의미화$_{signification}$' 기전 자체를 문제 삼는 것에 있다. 해체주의자들은, 단일하고 일관된 주체가 발화하는 기호가 단일하고 일관된 의미를 담지하며, 이를 또 다른 단일하고 일관된 주체가 수용한다는 근대적 사유방식의 대전제를 흔든다. 그들은 '동일성$_{identity}$'의 논리를 부정함으로써 의미화의 과정 자체를 해체한다.

김구림의 작업 또한 이러한 성향을 보여준다. 그의 작업이 당대 주

2) '해체'라는 용어로 김구림의 작업을 설명한 예로 김찬동의 글을 들 수 있는데, 이는 데리다 등 해체주의자들의 텍스트와 김구림의 작업을 구체적으로 관련시킨 것은 아니다. 김찬동, 「김구림: 해체와 유목적 사유-현존과 흔적」, 『현존과 흔적: 김구림』(전시도록), 한국문화예술진흥원, 2000, pp. 8~11.

류와 다른 점은 다른 의미를 담은 다른 시각기호를 만들어낸다는 점에 있는 것이 아니라 기호가 의미화되는 과정을 다르게 이끈다는 점에 있다. 그는 어떤 것이 아닌 것을 말함으로써 의미를 이끌어낸다. 즉 '부정 negation을 통한 사유' 혹은 김형효가 말한 "빼기의 철학"이다.[3] 단색화 등 당대 주류미술이 "미술은 이것이다"라고 말한다면 김구림의 것은 "미술은 이것이 아니다"라고 말하는 셈이다. 동일성의 고리 자체를 풀어놓는 것인데, 따라서 그런 발화는 끊임없이 지속될 수밖에 없으며, 의미는 무한히 지연된다. 이런 의미는 근대적 사유방식에서는 없는 것이나 마찬가지이므로 이런 의미화 방식은 의미의 해체에 다름 아니다.

김구림의 이런 해체적 성향은 1970년대에만 국한되지 않고 1960년대 중엽부터 현재에 이르는 그의 전 경력에서 나타난다. 따라서 주류 모더니즘을 모범으로 삼은 한국 현대미술에서 김구림의 작업이 항상 바깥에 위치해온 것은 당연한 결과다. 특히 1970년대에는 모더니즘 경향이 주류를 이루며 미술계의 표면으로 부상하였으므로 그의 작업의 '다름'이 더 두드러지게 부각되었다. 따라서 이 글은 그의 전 경력을 포괄하되 자연히 1970년대의 작업을 많이 언급하게 될 것이다.

이 글의 주제는 해체철학이 아닌 김구림의 작업이므로 나는 그의 작업을 설명하는 데 유효한 몇 가지 개념만을 해체철학에서 빌려오고자 한다. 주로 데리다의 개념을 사용하고자 하는데,[4] 그는 철학의 도구인 언어 자체를 해체한, 따라서 형이상학의 뿌리를 흔들어놓은 해체주의자의 전형이기 때문이다. 데리다는 특히 해체를 공간예술에 적용한 저자이기도 하다. 그는 건축, 조각, 회화 등 공간예술에 특별한 관심을 보이고 해체를 끊임없이 자기동일성을 지워가는 "공간두기spacing, espacement"라는

3) 김형효, 『데리다와 해체철학』, 민음사, 1993, p. 10.
4) 데리다의 글 중에서도 영문 및 한글 번역본과 해설본을 참조했음을 밝혀 둔다.

말로 표현하면서 자신의 글도 공간적으로또는 건축적으로 기술하고자 하였다.[5] 데리다에게는 모든 것이 해체의 대상이었지만 공간예술은 그런 양상이 더 두드러지는 예가 되었다. 김구림의 작업 또한 매우 적절한 예가 될 것이다.

해체는 근대적 사유의 틀을 거부하는 것이며, 해체를 말하는 데리다의 글 또한 분석과 종합을 비껴가는 의도적인 순환구조로 되어 있다. 김구림의 작업 역시 발전의 단계를 밟기보다 모든 것이 서로를 반영하며 순환한다. 그러나 나는 해체적 양상을 분석과 종합이라는 반反해체적 방식으로 설명하는 모순을 받아들이고자 한다. 그래야만 해체의 의미를 제대로 전달할 수 있다고 믿기 때문이다. 이 글에서는 불가분리의 것으로 얽혀서 순환하는 김구림 작업 속의 작가 주체, 작품, 그리고 예술 개념을 의도적으로 분리하여 각각의 해체적 양태를 밝히고자 한다. 그것은 주로 작가와 작품, 기표와 기의, 표본과 개념 사이의 동일성 고리를 풀어놓는 국면을 살피는 일이 될 것이다.

예술가 주체의 죽음

"작가는 죽었다 – 우리는 그 또는 그가 누구인지조차 모른다 – 그러나 그것은 [잉여물로서] 남아 있다."[6]

김구림의 전 작업경력은 한 작가의 것이라고 믿어지지 않을 만큼 다

5) Peter Brunette and David Wills, "Introduction", *Deconstruction and the Visual Arts: Art, Media, Architecture*(eds. P. Brunette and D. wills), Cambridge Univ. Press, 1994, p. 3.

6) Peter Brunette and David Wills, "The Spatial Arts: An Interview with Jacques Derrida", *Deconstruction and the Visual Arts: Art, Media, Architecture*(eds. Brunette and Wills), Cambridge Univ. Press, 1994, p. 18.

8-1 김구림, 〈삽〉, 1974, 혼합매체, 89×26, 국립현대미술관.
8-2 마르셀 뒤샹, 〈부러진 팔 앞에서(In Advance of the Broken Arm)〉,
1915(1964 재제작), 나무, 아연으로 도금된 강철 눈삽, 132(높이), 뉴욕현대미술관.

양한 장르를 넘나들며 작업들 간에도 일관성이 없다. 평면과 입체작품,
오브제 작업, 판화, 도자, 자수, 염색, 사진, 비디오, 설치, 대지미술, 퍼
포먼스, 메일아트, 무용, 영화, 무대미술과 의상 등 그가 건드리지 않은
영역이 거의 없을 정도다. 이질적이고 단절된 기호들 사이를 떠도는 그
의 작업 목록은 작업 배후의 '유일한 저자'를 추적할 수 없게 한다. 작품
과 작가를 이어주는 연결고리가 풀어진 그의 작업은 일관된 주체로서
의 작가 개념을 부정한다. 일정한 방향 없이 다양한 페르소나들 사이를
순환하는 김구림은 개인양식을 축으로 선적인 진화논리에 따라 자신의
존재를 일관되게 각인시키는 모더니스트 예술가상에서 멀리 떨어져 있
다. "무명구조無名構造로서의 예술"[7]을 지향한다는 자신의 말처럼 익명
으로 작업하기를 자처하는 그는 해체주의자들이 선언한 '주체의 죽음'

8-3 김구림, 〈바디 페인팅〉, 1969, 퍼포먼스.
8-4 피에로 만조니, 〈살아 있는 조각(Living Sculpture)〉, 1961, 퍼포먼스.

을 시연한다.

그의 작품에서 들려오는 많은 다른 미술가들의 목소리에서도 예술
기 주체의 죽음을 목격할 수 있다. 마르셀 뒤샹의 샵,[8-1, 8-2] 재스퍼 존
스Jasper Johns, 1930~ 의 캔, 피에로 만조니Piero Manzoni, 1933~63의 살아 있
는 여체조각,[8-3, 8-4] 한스 하케Hans Haacke, 1936~ 의 액체조각, 크리스
토Christo, 1935~ 와 장클로드Jeanne-Claude, 1935~2009의 싸기작업,[8-5, 8-6]
데이비드 살리David Salle, 1952~ 의 뉴 페인팅[8-7, 8-8] 등이 출몰하는 작품
을 통해 그는 데리다가 말한 "우리 안의 타자들"[8]을 연기한다. 자신이
남의 목소리를 흉내 낸다는 것을 스스로 의식하기도 하고 또는 모르기

7) 김인환, 「끊임없이 유동해 온 작가: 무명구조로서의 예술을 지향」, 『김구림』(한국현대
미술가 시리즈), 미술공론사, 1988, p. 49.
8) "the others within us(les autres en nous)" Jacques Derrida(1980), *The Post Card*(trans.
Alan Bass), Univ. of Chicago Press, 1987, p. 44.

8-5 김구림, 〈현상에서 흔적으로〉, 1970, 퍼포먼스(경복궁미술관 실행 장면).
8-6 크리스토와 장클로드, 〈포장된 미술관〉, 1968,
(베른미술관 설치 전경, 사진: 발타자르 부르크하르트(Balthasar Burkhard)와
볼프강 볼츠(Wolfgang Volz)).

8-7 김구림, 〈음양-7〉, 1988, 캔버스에 혼합매체, 130×240.

8-8 데이비드 살리, 〈두 누드와 세 개의 눈이 있는 풍경(Landscape with Two Nudes and Three Eyes)〉, 1986, 캔버스에 유채, 아크릴 물감, 259×353.

도 하지만 그가 그것을 강박적으로 기피하지 않는 것만은 사실이다.[9]
김구림은 독창성의 신화에 대한 모더니스트적인 광신에서 자유롭다.
모더니스트에게는 표절이라는 중죄에 해당하는 '차용$_{appropriation}$'이 그
에게는 정당한 작업방식인 것이다. 심지어 자신의 작업도 차용의 대상
이어서 그는 자신의 과거 작품을 자주 리메이크한다.

김구림은 '차용'의 기호들을 만들어냄으로써 일관되고 유일한 예술
가 주체의 '현존$_{presence}$'을 해체하는 셈인데, 이런 그의 태도는 '현존'의
철학에 근거를 둔 당대 단색화 작가들과는 매우 '다른' 지평에 있다. 단
색화 작가들이 자신의 현존을 증명하는 기호들을 만들어내고자 했다면
김구림은 오히려 자신의 부재를 확인하게 하는 기호들을 만들어냈다.
단색화 작가들은 똑같은 작품들을 반복하면서 일관된 작가존재를 각인
시킬 뿐 아니라, 예술가 '몸'의 지표$_{index}$를 통해 예술가의 현존을 표상
하고자 하였다. 이에 비해 김구림의 작품은 그런 몸의 불가능성을 말한
다. 예컨대 단색화에서 예술가 몸의 기호로 사용되는 자연발생적인 붓
질이 김구림의 작업에서는 그것과 대비되는 기계적인 선이나 객관적인
문자, 기계적으로 만들어진 오브제와 병치되어 그 현존효과가 말소된
다. 그는 데리다가 말한 몸의 '비현존$_{nonpresence}$',[10] 즉 동일화의 불가능
성을 그림으로 보여주는 셈이다.

데리다는 현존의 효과를 주는 것 같은 반 고흐의 붓 터치가 반 고흐의
몸과도 반 고흐와도 동일시될 수 없다고 하였다. 반 고흐는 자신의 몸을
행위하는$_{perform}$ 과정에서 끊임없이 탈구되기$_{dislocated}$ 때문이라는 것이

9) 김구림은 필자와의 대화에서 크리스토와 하케는 몰랐지만, 뒤샹과 존스, 살리는 알
 고 있었다고 하면서 자신의 작업이 그들의 것과 유사하다는 점도 시인하였다. 또한,
 시간성의 구현이라는 면에서 자신의 것이 뒤샹이나 존스의 것과 다르다고 하면서도
 그들의 소재를 차용한 사실을 부정하지는 않았다. 필자와 김구림의 대화, 2002. 9. 11.
10) Brunette and Wills(1994), p. 15.

다. 데리다에게 몸은 현존이 아니고 프레임$_{frame}$의 경험이다. 우리는 예술가의 몸과 그 지표인 작품이 현존한다고 상상한다. 하지만 그런 상상은 단지 사물들을 고정시키려는 잠정적이고 불안정한 시도다. 이런 현존에 대한 상상은 오히려 사물들의 응집 불가능성, 그것에 대한 두려움을 재현할 뿐이다. 따라서 데리다의 말처럼, "현존은 죽음을 의미할 것이다. 현존이 가능하다면… 반 고흐도 그의 작품도, 그의 작품에 대한 우리의 경험도 없을 것이다." 만약 그런 것들이 가능하다면, 그것은 "현존이 그곳에 존재하면서 수렴되지 못하는 한에서다… '그곳에 있음$_{the}$ being there, l'être la'은 오직 이런 흔적들의 작용이 그 자체를 탈구시키는 근거 위에서만 가능하다."[11]

김구림이라는 작가가 있다면 그것은 자신을 끊임없이 탈구시키는, 즉 자신의 현존을 부정하면서 지속적으로 재구성하는$_{reframing}$ 행위를 통해서다. 작가는 이미 해체되었거나 해체될 잉여물$_{remains}$인 셈이다. 병치된 형상들의 이질성과 작품과 작품 사이의 불연속성으로 이루어진 김구림의 작업은 그 잉여물의 기호다. 죽은 혹은 없는 작가를 되살려내려는 단색화가들에 비해, 김구림은 그 작가의 현존 불가능성을 적극적으로 드러낸다. 그에게 예술가 주체는, 데리다의 말처럼, "스스로 나뉨으로써, 스스로 공간을 둠으로써, 대기함으로써, 스스로 지연됨으로써만 구성된다."[12]

이러한 주체는 말과 사유와 존재를 하나로 본 전통철학의 여백으로 밀려난 주체다. 김구림에게는 작품이 곧 생각의 구현이 아니고 생각이 곧 작가 주체의 발현이 아니다. 그의 작업은 이들 사이에 '공간 두기$_{spacing}$'인데, 그 공간을 이루는 것은 '맥락$_{context}$'이다. 예술가 주체들은

11) 앞 글, pp. 15~16.
12) Jacques Derrida(1972a), *Positions*(trans. Alan Bass), Univ. of Chicago Press, 1981, p. 12.

맥락 속에서 표류하는 '위치들$_{positions}$'인 셈이다. 따라서 작가가 작품에 자신의 이름을 부여하는 서명$_{signature}$은 부서$_{副署, countersignature}$를 전제로 한다. 밖으로부터의 서명인 부서가 안으로부터의 서명에 선행하는 것이다.[13] 작가와 작품은 본래 동일한 것이 아니며, 그 동일성은 미술관이나 미술계 같은 '맥락'을 통해 만들어지는 것이다.

김구림의 말에서도 그런 태도를 엿볼 수 있다. "나는 무엇인가. 그것은 나를 감싸고 있는 모든 존재물이 자극하는 감각의 원소다. 그것은 내가 너를 보고 네가 나를 느끼는 종횡지향적으로 보여지는 모습이다"[14] 또는 "작가는 만드는 사람으로서가 아닌 세계의 한 일부로서 자신을 발견하게 되는 것이다"[15] 등 그의 언급에서 기호들의 그물망으로 확산된 작가의 위치들을 떠올리게 된다. 김구림의 언급과 작업은, 데리다의 생각처럼, "주체는 기표의 주인도 저자도 아니며… 만약 기표의 주체라는 것이 있다면 그것은 기표의 법칙을 따르기 위한 것"[16]임을 보여주는 것이다.

이같이 김구림이 드러내는 예술가 주체는 맥락$_{context}$, 즉 텍스트$_{text}$의 연합$_{con}$ 속으로 확산된 주체다. 모든 일인칭은 하나의 환상$_{illusion}$이며 모든 근원은 구체적 세계와 동떨어진 추상적 일점에 불과함을 시연하는 것이다. '예술가'라는 이름이 붙은 다양한 위치들을 옮겨 다니는 김구림은, 모든 주체는 이미 자아를 초월하는 텍스트의 세계에 짜여 있어서, 독창적 창조란 있을 수 없고 모든 창조는 사실상 재창조이며 모든 것이 다 모든 것의 사본이라는 사실을 드러낸다. 그는 작업의 주체

13) Brunette and Wills(1994), p. 18.
14) 김구림, 「나의 메모 중에서」, 『공간』, 1980년 9월, p. 50.
15) 김인환(1988), p. 49.
16) Derrida(1980), p. 422.

라기보다 "주체효과$_{subject-effect}$"[17]다. 짜인 직물$_{textile}$ 같은 텍스트의 세계에서 예술가 "주체$_{le\ sujet}$"는 단지 그 직물에 가해진 하나의 "감치기$_{le\ surget}$"일 뿐이다.[18] 그는 "텍스트 바깥은 없다"[19]라는 데리다의 말을 실천하는 셈이다.

차연의 게임

"기표는 자체에 동일한 장소를 가지고 있지 않다. 그것은 자기 자리를 결여하고 있다."[20]

텍스트의 세계에서는 주체가 일관되고 유일한 현존이 아니듯이 그 주체가 만든 기호도 일관되고 유일한 어떤 것이 아니다. 주체와 그가 발화하는 기호를 이어주는 고리가 일종의 환상인 것처럼 기표와 기의를 이어주는 고리 또한 환상이다. 김구림의 작품에서도 형상과 그 의미 사이의 고리가 느슨하게 풀려 있다. 작가 주체뿐 아니라 그가 만든 기호, 즉 작품 또한 동일성의 신화를 벗어나 있는 것이다.

"나의 사물은 어떤 공간 속에 영원히 뚜렷하게 존재하는 것이 아니다. 물거품처럼 나타났다가 사라지고 다시 나타났다가 사라지는, 보이는 것 같으면서 보이지 않고 없는 것 같으면서 있는 것 같은 어렴풋한 그 무엇이다."[21]

17) Roland Barthes(1970), *S/Z*(trans. Richard Miller), Hill and Wang, 1974, p. 34.
18) 김형효(1993), p. 390.
19) "Il n'y a pas de hors-texte." 이는 데리다의 글에서 가장 많이 나오는 문장 중 하나다. 앞 책, p. 20 참조.
20) Derrida(1980), p. 436.

이런 자신의 말처럼, 김구림에게 작품 속의 형상들 또는 오브제들은 어떤 것과도 동일화될 수 없다. 즉 의미화될 수 없는 부분을 포함하고 드러내는, 완결될 수 없는 잉여물들이다.

잉여물로서의 기호는 데리다가 말한 '문자$_{gramme}$'의 세계에 속한다. 데리다의 해체는 로고스 중심주의의 해체에서 시작되는데, 그것은 곧 스스로 말하고 듣는 주체의 현존을 전제로 한 전통철학의 말 중심주의를 배격하는 것이다. 데리다는 현존의 환상을 품기 쉬운 '말'이 아닌 그러한 현존을 대신하는 "흔적$_{trace}$"으로서의 "문자"[22]를 주시하면서 그 문자를 매개로 한 "아무것도 의미하지 않는 사유",[23] 즉 "문자학$_{grammatology}$"을 제안하였다.[24] 그에 의하면 문자는 '같은 것' 속에 '다른 것'을 포함하는 흔적이다. 그것은 약이기도 독이기도 한 "파르마콘$_{pharmakon}$"처럼 양면긍정의 기능을 수행한다.[25] 따라서 그것은 하나의 기의에 수렴하는 대신 끝없이 미끄러지면서 서로에게 기대거나 되받아내는 반복운동을 지속한다. 이러한 반복 속에서 "기원의 자기동일성과 살아 있는 말의 자기현존은 사라진다. 사라지는 것은 중심이다."[26] 이렇게 문자는 말과 달리 끊임없이 자기동일성을 지우는 기표다. 주체의 죽음은 문자학을 통해 가시화되는 것이다.

21) 김구림(1980), p. 50.
22) 데리다는 좁은 의미의 'lettre'나 'ecriture'와 구별하기 위해 희랍어에서 취한 'gramme'라는 말을 사용하였다. 그러나 실제 그의 글을 보면 이런 세부적 차이가 무시된 채 혼용되고 있으며 사유의 문자적 측면을 의미하는 '원문자(archi-ecriture)'라는 용어도 나온다. 이런 다양한 용어의 사용은 그의 해체적 글쓰기의 한 국면이다.
23) "thought-that-means-nothing(pensée-qui-ne-veut-rien-dire)" Derrida(1972), p. 12.
24) Jacques Derrida(1967a), *Of Grammatology*(trans. Gayatri C. Spivak), Johns Hopkins Univ. Press, 1974, pp. 68~69 참조.
25) 파르마콘과 문자에 관해서는 김형효(1993), pp. 100~121 참조.
26) Jacques Derrida(1967b), *Writing and Difference*(trans. Alan Bass), Univ. of Chicago Press, 1998, p. 296.

데리다는 이러한 의미의 미끄러짐을 설명하기 위해 '차연差延, différance'이라는 말을 만들어냈다. 그것은 차이差異와 지연遲延의 합성어로서 공간적으로 서로 다르면서 시간적으로 영원히 미루어지는 기표들의 끊임없는 유희이자 그런 기표들 자체다. 그것은 기원이나 중심 없이 무한대로 증식하는 종자의 흩뿌리기, 즉 '산종散種, dissémination'으로서, 의미가 아닌 의미효과의 연쇄다. 그것은 남겨지는 동시에 지워지는 흔적이자 그 흔적들의 반복이다.[27] 김구림의 작품은 이러한 '차연'으로서의 문자인 셈이다. "가령 컵을 그린다고 할 때 나는 컵 자체를 리얼하게 그려 넣는 것도 아니고 추상화시키는 것도 아닌, 이것도 저것도 아닌, 컵 같으면서도 컵이 아닌"[28] 것을 그린다는 작가의 말은 차연을 말하는 것에 다름 아니다.

실제로 그의 작품에서는 서로 다른 기표들의 게임이 전개되는데, 그 중 특히 눈에 띄는 것은 미술의 영역에서 통용되는 재현의 기표들이다. 그는 사물을 재현하는 다양한 미술적 관행들을 제시한다. 그가 1970년대부터 그려온 '병'이 그 예로, 병을 재현하는 다양한 기표들은 한 작품 속에 병치되기도 하고, 여러 작품을 가로지르면서 제시되기도 한다. 예컨대 1979년 작 〈양주병〉[8-9]에서 병은 매우 사실적인 구상기법으로도, 앵포르멜한 붓질로도, 도식화된 그래픽으로도 재현된다. 이 모든 것은 병을 표상하는 회화적 기표들이다. 또한 병은 스스로 찬 공간positive space으로도, 주변공간에 둘러싸인 빈 공간negative space으로도 재현된다. '유리병'이라는 글씨와 병의 너비와 길이를 표시하는 수치도 병의 기호다. 그의 그림에서는 형상과 문자기호가 병치되어 있는 것이다. 이렇게 하

27) Jacques Derrida(1968), "Différance", *Margins of Philosophy*(trans. Alan Bass), Univ. of Chicago Press, 1982, pp. 1~27.
28) 김인환(1988), p. 51.

8-9 김구림, 〈양주병〉, 1979, 에칭, 29×38.

8-10 김구림, 〈병〉, 1981, 마포에 아크릴 물감, 목탄, 80.3×130.3.

나의 작품 속에 여러 이질적인 기표들이 나열되어 있을 뿐 아니라 하나
의 모티프가 다른 작품으로 연작화됨으로써 그 게임은 더 지속된다. 예
컨대 1981년의 〈병〉[8-10]에서는 병의 사진이 첨가되고 1979년의 조각
작품[8-11]에 이르면 병은 실물을 뜬 입체로 제시되며 또 다른 작품[8-12]에
서는 아예 실물이 차용되기도 한다. 이들 작품에서는 회화와 조각, 일루
전과 실재, 예술과 사물의 기표들이 게임하는 셈이다.

병을 표본으로 살펴본 이런 기표들의 게임은 그의 전 작업을 통해서
전개되어왔다. 우선 다양한 회화기호들을 구사한 예로 하나의 풍경을
여러 기법으로 그린 1987년 작 〈풍경〉[8-13]을 들 수 있다. 이 그림에서 바
닷가에 집이 있는 풍경은 도식화된 선, 매우 사실적인 구상형상, 거친

8-11 김구림, 〈병〉, 1979, 청동, 42×17×14.
8-12 김구림, 〈유리병〉, 혼합매체, 25×27×11.

8-13 김구림, 〈풍경〉, 1987,
캔버스에 아크릴 물감, 89×876.

8-14 김구림, 〈장미, 장미, 장미〉, 1982,
메조틴트, 석판화, 44.5×66.
8-15 김구림, 〈꽃과 누드〉, 1984,
석판화, 62×46.

8-16 김구림, 〈신문지〉, 1982, 혼합매체, 40×116×91.

표현주의 붓질, 점묘법 등으로 묘사되어 있다. 또한 움직이며 포착한 스틸사진 효과나 모든 것이 지워진 암흑 속의 글씨로도 표상되어 있다. 이 그림은 하나의 풍경인 동시에 그 글씨가 말하듯 여섯 개의 다른 풍경이기도 하다.

이렇게 여러 종류의 회화기호들이 병치되어 있는 경우뿐 아니라 그 기호들이 의미화되는 과정의 '다름'에 집중한 예도 있다. 병의 경우에도 나타나듯이 김구림은 특히 그리기와 지우기의 대비를 통해 그 '다름'을 부각하였다. 세밀하게 '그린' 장미와 선의 그물망으로 '지운' 장미,[8-14] 거친 터치로 '그린' 병과 흰 물감으로 '지운' 병,[8-10] 또는 거의 사진처럼 사실적으로 '그린' 꽃과 누드와 그것을 '지운' 연필자국[8-15] 등이 그 예다. 신문을 탁자 위에 붙여 일종의 입체 콜라주를 만들어낸 〈신문지〉$_{1982}$[8-16] 같은 경우에는 그리기와 지우기라는 회화적 방법이 드러내기와 감추기로 나타난다.

이렇게 김구림은 하나의 대상을 중심으로 정반대의 방향으로 진행되는 의미화의 과정들을 병치함으로써 기호들로 하여금 서로를 반영하면

8-17 김구림, 〈정물〉, 1982,
나무판에 라이스페이퍼, 94×64.

서도 부정하게 한다. 그는 결국 어떤 회화적 기호도 사물을 완벽하게 표상할 수 없음을 말하는 셈이다. 화면에 얇은 종이를 발라 부조효과를 낸 〈정물〉₁₉₈₂[8-17]은 이런 그의 생각을 드러내는 도해와 같다. 똑같은 형태를 오목, 볼록한 표면효과만 달리하여 병치한 그 화면은 볼록공간과 오목공간이 모두 동일한 사물을 의미할 수 있음을 말한다. 그리고 어렴풋하게 떠오르는 그리고 공기의 유동으로 조용히 움직이는 그 형상은 그러한 기호의 유동성을 가시화한다. 그의 말을 빌리자면, 이런 "허구[기표]의 중첩"을 반복함으로써 "'그린다'는 것이 '허물어져나간다'는 것으로 바뀌는"[29] 모습을 드러내는 것이다.

29) 김구림, 「내 회화는 의도성에서 완결성으로 진전되어가는 프로세스」, 『공간』, 1982년 5월, p. 38.

8-18 김구림, 〈전기 스탠드〉, 1977,
마포에 아크릴 물감, 목탄, 130×80.
8-19 김구림, 〈정물〉, 1977,
마포에 아크릴 물감, 목탄, 162×97.

이러한 회화기호들과 함께 그의 작품에 빈번히 나타나는 기호는 '글씨'다. 글씨는 그의 전 작업에서 출몰하면서 그림과의 게임을 지속한다. 그것은 재현된 사물을 지칭하기도, 그 크기나 재료를 말하기도, 그림이 그려진 시기를 말하기도 한다.[8-18, 8-19] 그것은 그림과 다른 의미화 방식, 즉 찰스 퍼스식으로 말해 닮음에 근거하여 의미화되는 '도상$_{icon}$'인 그림에 대해 사회적 약속을 통해 의미화되는 '상징$_{symbol}$'으로서 제시된다.[30] 특히 〈양주병〉$_{1979}$[8-9]의 '유리병'이라는 글씨나 그 치수를 의미하는 숫자들은 에칭$_{etching}$ 기법으로 인해 거꾸로 찍혔음에도 불구하고 여전히 동일하게 읽힘으로써 그 '상징'으로서의 특성을 재확인하게 한다. 그러나 한편으로는 그러한 '상징'으로서의 특성이 다시 부정된다. 같은 그림에서 양주병 위의 글씨는 "Walker's De Luxe Bourbon"으로 읽힌다는 점에서는 개념이 기호적 효과를 낳는 '상징'이지만, 그것이 실제 병의 상표를 사실적으로 드로잉한 것이라는 점에서는 닮음에 근거한 '도상'이기도 하다. 그의 글씨는 의미작용에 있어서 그림과의 '다름'과 '같음'에 대한 끊임없는 사유를 이끄는 것이다.

이런 그림과 글씨의 게임은 글씨가 자체를 '풍경$_{landscape}$', 즉 그림이라고 말하고 있는 〈풍경〉[8-13]의 경우 더 정교하게 구사된다. 여기서 글씨는 전체 그림을 지칭하는 동시에 다른 회화기호들과의 변별성을 드러낸다. 그것은 각각의 패널에 그려진 그림들과 같은 동시에 다른 것이다. '6'이라는 숫자에 칠해진 오색 물감은 그것 자체가 그림일 수도 있음을 제안하는 한편, 다른 패널들의 각기 다른 회화적 기법들을 의미하기도 한다. 또한 그 자체까지도 포함하여 여섯 개라고 한 것은 글씨도 풍경화임을, 즉 그림임을 말한다. 그런데 그것이 또 다른 붓질로, 즉 또

30) Charles S. Peirce, "Logic as Semiotic: The Theory of Signs", *Semiotics: An Introductionry Anthology*(ed. Robert Innis), Indiana Univ. Press, 1985, p. 8.

8-20 김구림, 〈2개의 캔〉, 1979, 혼합매체, 35×63×53.

다른 회화기호로 지워지고 있듯이 그것은 그림이 아닌 글씨다. 글씨는
그림과 대비되기도 하고 그림을 설명하기도 하고 그림 자체가 되기도
하고 다시 그림과 다른 것이 되기도 하면서 기호들의 게임이 지속되는
것이다.

 하나의 대상은 위의 예들과 같은 평면기호뿐 아니라 입체기호로도
재현될 수 있을 것인데, 회화와 조각을 결합한 〈2개의 캔〉1979 8-20이 좋
은 예다. 캔버스 표면 위에 그린 캔의 도해는 그 위에 놓인 실물로 형상
화되고 있다. 물감을 바르라는 회화적 지침은 원색의 물감 층을 입힌 캔
으로, 캔 사이즈를 지시한 도해는 그 옆에 놓인 실제 캔으로 환생한 듯
하다. 여기서 평면기호와 입체기호는 서로 대조되기도 하고 서로를 반
영하기도, 보충하기도 하면서 의미를 교환한다. 그러한 게임은 조각이
회화로도 회화가 조각으로도 읽힘으로써 더 진전된다. 물감을 뒤집어
쓰거나 흰색 물감이 칠해진 캔들은 입체이지만 그 표면은 앵포르멜 회
화나 단색화와 다름없다. 원색의 터치나 흰색 물감이 캔버스 표면으로
연장됨으로써 이러한 양면적 읽기는 더 독려된다. 한편 회화표면으로
사용되어온 흰색 캔버스 또한 그 두터운 운두로 인하여 직육면체의 조

8-21 김구림, 〈상황〉, 1987, 혼합매체, 95×63.

8-22 김구림, 〈나무와 숲〉,
1986, 혼합매체, 240×51×74.

각 또는 조각대로도 읽힌다. 그의 작품은 회화와 조각을 왕래함으로써
자기동일성의 벽을 허물고 있는 셈이다.

　캔을 캔버스 평면 위에 그리는 대신 그 위에 세우는 것은 일루전과 실
재의 문제에 대한 인식에서 비롯된 것이다. 김구림은 그림과 실물을 병
치함으로써 일루전과 실재를 구분하면서도 한편으로는 일루전을 만드
는 채색기법을 실물 캔에 적용함으로써 그 둘 사이를 왕래한다. 실물은
일루전이 되고 일루전은 실물이 되는 것이다. 이러한 '상황'은 실물 나
뭇가지가 그림 나뭇가지로 변성되는 〈상황〉1987[8-21]으로 구현되었다.

8-23 김구림, 〈TV 그리고 여인〉, 1984, 석판화, 45.5×64.5.

그림 나뭇가지는 그것보다 더 완벽한 일루전인 비디오 영상[8-22]으로 대치되기도 하였다. 실물과 매우 흡사한 일루전은 그 자체가 실물과 일루전의 전도를 말하는 기호다. 실물 같은 누드 형상이 거울이나 TV에 비친 영상, 즉 일루전으로 제시되고 일루전인 회화적 이미지는 그 앞의 실제 누드로 제시된 그림[8-23]은 일루전과 실물의 모호한 경계를 말하는 일종의 회화적 일러스트레이션이다. 그것은 일루전이 실물에 더 가까울 수도 있으며 실물도 결국 하나의 일루전일 수 있음을 말한다. 완벽한 일루전인 사진과 실물을 병치한 〈스톤A〉1981[8-24]는 이런 관계를 더 정교하게 드러낸다. 우선 돌을 찍은 사진과 진짜 돌은 병치되어 각각 일루전과 실재로서 대비된다. 그러나 그것들은 다시 사진으로 찍혀 모두 일루전으로 동질화된다.[31] 일루전도 실물도 결국 수많은 기표들 가운데

31) 그는 2000년의 작품에서는 이 사진에 다시 실제 돌을 병치하여 일루전과 실재의 게임을 진전시켰다.

8-24 김구림, 〈돌 A〉, 1981, 사진, 68×159.

하나이며 따라서 실물도 결국 실체에 대한 완벽한 표상은 아니라는 점을 드러내는 것이다.

이렇게 서로 다른 기표들이 병치된 김구림의 작품에는 자연히 '시간'이 가시화되는데, '시간' 역시 이질적인 모습으로 드러난다. 그는 우선 동일한 사물의 여러 위치들과 모습들을 병치하여 시간을 '지속'으로서 재현하였다. 사물이 생성[8-25] 또는 마멸되는[8-26] 과정을 묘사하거나, 사물이 지나간 혹은 놓였던 자리를 남겨놓는[8-27] 방법이 그것이다. 이러한 '지속'으로서의 시간은 '순간'으로서의 시간과 병치되기도 하였다. 그림 위를 가로지르는 빠른 붓질은 그리는 순간을, 브론즈 조각에 남겨진 손자국들은 만드는 순간을 기록한 것이다. 또한 그의 작품은 과거와 현재를 잇고 미래를 암시하면서 끊임없이 흐르고 변화하는 시간을 담지하면서도, 한편으로는 선명하게 그려진 병이나 완결된 모습의 청동 전화기와 공 등을 통해 불변하는 어떤 것, 즉 영원한 현재를 말하기도

376

8-25 김구림, 〈공〉, 1979, 청동, 13×38×13.
8-26 김구림, 〈빗자루와 걸레〉, 1973, 청동, 혼합매체, 가변크기.
8-27 김구림, 〈수화기〉, 1979, 청동, 13×68×42.

8-28 김구림, 〈망치〉, 1982,
판지에 라이스페이퍼, 94×64.

한다. 그것은 초월적, 개념적 영역에 속한 시간이다. 이렇게 시간의 서로 다른 표상들이 교차하면서 서로를 투영하고 또한 서로를 부정하는 김구림의 작품은 데리다가 말한 시간의 차연들인 셈이다. "시작이라는 것은 곧 끝이며 끝은 시작의 연속이다"[32]라는 김구림의 생각은 과거란 또 다른 형태의 현재라는 데리다의 "현재-과거"[33]의 개념과 닿아 있다.

이처럼 김구림의 작품에서는 지속과 순간, 과거와 현재, 구체적 흐름과 추상적 개념 등 시간의 여러 양태가 병치될 뿐 아니라 시간을 표상

32) 김구림(1980), p. 50.
33) "present-past(présent-passé)" Derrida(1967a), p. 66.

8-29 김구림,
〈현상에서 흔적으로〉, 1969,
혼합매체, 80×110×480.

하는 기호 또한 여러 양태로 드러난다. 반복적 형태나 사물이 놓였던 흔적이 시간의 흐름을 시각화한 시간의 도상$_{icon}$이라면 붓터치나 손자국은 작업의 과정 그 자체가 남긴 흔적, 즉 시간의 지표$_{index}$다. 이들은 모두 시간의 일루전인 셈인데, 이는 다시 실재를 통해 대비되기도 한다. 1982년 작 〈망치〉$^{8-28}$에서는 망치의 과거 흔적이 각인되어 있을 뿐 아니라 한지로 된 표면이 공기의 유동으로 움직이게 되어 있어서 '실시간'을 드러낸다. 그의 작업에 자주 등장하는 일루전과 실재의 게임은 시간의 문제에 있어서도 예외가 아닌 것이다. 실제로 움직이거나 변화하는 그의 얼음조각$^{8-29}$이나 비디오아트, 퍼포먼스 또한 실시간을 드러내려는 의도의 소산이다. 1974년의 비디오 작품은 걸레로 책상을 닦는 모

8-30 김구림, 〈의자〉, 1987,
혼합매체, 69×48×39.
8-31 김구림, 〈나무〉, 1985,
캔버스에 아크릴 물감, 목탄, 173×142.
8-32 김구림, 〈풍경과 나무〉, 1988,
캔버스에 혼합매체, 25×17.

습을 보여주는데, 이는 걸레가 낡아 없어지는 50년의 시간을 5분으로 압축한 것이다. 여기서 비디오 이미지는 50년이라는 시간의 일루전이 자 5분이라는 실시간이다.

김구림의 작품에서는 위의 예들 외에도 원재료와 가공된 것,[8-30] 자연 과 문명, 동양과 서양 등 이질적이거나 대비적인 것을 표상하는 기호들 의 게임을 무한히 찾아낼 수 있다. 그의 작품에서는 하나의 대상을 맴도 는 서로 다른 기표들이 제시되기도 하고[8-31] 하나의 기표가 둘 이상의 의미로 읽히기도 하며[8-32] 특히 1980년대 말 이후의 음양 시리즈[8-33]에

8-33 김구림, 〈음양-6〉, 1988, 캔버스에 혼합매체, 162×209.

서처럼 서로 대비되거나 연관성이 없는 기표들이 병치되기도 한다. 동
시대에 활동한 단색화 작가들에게는 하나의 의미를 표상하는 하나의
기표로 화면을 통일하는 것이 평생의 목표였다면 김구림은 그러한 기
표와 기의의 일대일 대응관계에서 일탈하는 일에 평생을 바쳤다. 그는
총체성totality에 대하여 전쟁을 선포하고 표상 불가능한 것을 드러내며
차이들을 활성화하자는 리오타르의 포스트모던 선언을 따른 셈이다.[34]
서로 대비되거나 이질적인 기호들이 병치되는 김구림의 작품에서 기호
들은 서로를 부정한다. 그것들은 도달할 수 없는 실체 주변을 맴도는 대
치물들로 모든 것에 대해 "~이 아니다"라고 말하는 셈이다. 그의 작품
은 "~이다"라고 말하는 긍정적 지칭positive term이란 없으며 오직 차이

34) Jean-François Lyotard(1982), *The Postmodern Condition: A Report on Knowledge*(trans.
Geoff Bennington and Brian Massumi), p. 82.

différence들만이 존재할 뿐이라는 소쉬르 이론의 시각적 도해인 것이다. 또한 그런 과정이 끊임없이 지속된다는 면에서 시간의 차원을 더한 데리다의 차연의 게임을 수행하는 셈이다.[35] 그의 작품은 차연의 게임이 이루어지는 텍스트적 공간인 것인데, 그 공간은 다른 기호들에서 반송되어오고 다시 다른 기호들에게 위탁되는 '흔적들'의 그물망이다. 존재하는 것은 "흔적들의 흔적들"[36]뿐인 텍스트의 세계에는 궁극적인 기의는 없고 단지 기표들의 관계만이 있을 뿐이다.

여기서는 전통철학에서의 '실체'나 '현존'이란 있을 수 없다. 그러나 그렇다고 하여 그 세계가 없는 것은 아니다. 데리다가 "차연은 있다"[37]라고 한 것처럼, 그것은 있지 않은 어떤 것으로서 있는 것이다. 김구림의 작품은, 이우환의 말처럼, "'아무데도 없는 장소' '그 어느 것도 아닌 물건'이라는 부재물의 세계"[38]다. 로잘린드 크라우스가 말한 "부재absence"라는 기호적 조건을[39] 김구림의 작품은 적나라하게 드러낸다. 사물의 실체를 대신하는 여러 다른 기표들 사이를 떠도는 그의 그림은 실체에 결코 도달할 수 없음을, 따라서 실체란 없음을 말하는 텍스트다.

35) "언어에는 긍정적 지칭(positive terms)이 없이 차이만이 존재한다. 언어가 내포하는 것은 언어체계에 선행하여 존재하는 개념이나 소리가 아니라, 단지 언어체계에서 나온 개념적 차이와 음적 차이일 뿐이다." Ferdinand de Sausure, *Courses in General Linguistics*, The Philosophical Library, 1959, p. 120.

36) "the traces of traces(des traces de traces)" Derrida(1972a), p. 26.

37) "The difference is(La différence est)." Derrida(1968), p. 6.

38) 이우환(1976), 「김구림의 작업에 대하여」, 『김구림전』(전시도록), 견지화랑, 1977, n.p.

39) 크라우스는 소쉬르의 기호학에서 모든 기호가 "부재"를 전제한다는 점을 주목하고, 그러한 사항을 적극적으로 드러내는 예로 파블로 피카소의 콜라주를 들었다. Rosalind Krauss(1981), "In the Name of Picasso", *Art in Modern Culture*(eds. Francis Frascina and Jonathan Harris), Phaidon, 1992, p. 215.

파레르곤으로서의 '예술'

"자연적인 틀이란 없다. 틀은 있다. 그러나 틀은 실존하지 않는다."[40]

발화주체와 발화된 기호, 기표와 기의 사이의 연결고리가 해체된 김구림의 작업은 결국 '예술이란 무엇인가'를 묻고 있는 셈이다. 그는 '예술임'을 표상하는 매우 이질적이고 다양한 기표들을 끊임없이 만들어내고 병치하면서 '예술'이라는 개념과 그 표본 간의 끈을 느슨하게 풀어놓고 있는 것이다. 그는 '예술'이라는 범주적 개념에 있어서도 동일성의 고리를 풀어놓음으로써 그것을 해체하고 있는 셈인데, 이는 특히 기존 예술개념의 안과 밖을 넘나드는 측면을 통해 노골적으로 가시화된다. 그는 예술과 예술 아닌 것을 구분 짓는 경계 위에서 작업하는 것인데, 이런 점에서 '틀frame, cadre'을 문제 삼은 데리다와 같은 지점에 있다. 그의 작업은 데리다가 말한 '파레르곤parergon'으로서의 틀을 드러낸다. 그 틀의 안과 밖을 넘나듦으로써 그 틀과 그것의 모호성을 환기하는 것이다.

데리다는 칸트의 예술론을 해체하면서, "칸트의 예술론이 말하면서 말하지 않는 것… 빚지면서 잊고자 하는 것, 유래하면서 와해되는 곳"[41]으로서의 틀을 문제 삼는다. 칸트의 경우뿐 아니라 근대철학의 사유는 동일성을 확보하기 위한 틀 짓기에 다름 아닌데, 데리다는 정작 이러한 개념적 사유의 바깥에 있던 틀을 다시 보면서 그 틀이 파레르곤임을 주목한다. 그동안 예술작품 또는 그 개념의 변방para으로 밀려나 있던 그림액자, 조각받침대 등 틀은 "에르곤ergon, 작품"의 부속물이자 장

40) "There is no natural frame. There is frame, but the frame does not exist." Jacques Derrida(1978), *The Truth in Painting*(trans. Geoff Bennington and Ian McLead), Univ. of Chicago Press, 1987, p. 81.

41) 김상환, 『예술가를 위한 형이상학: 해체론 시대의 철학과 문화』, 민음사, 1999, p. 223.

8-34 김구림, 〈페인트통〉, 1982, 혼합매체, 35×116.5×91.

식, 즉 "파레르곤_parergon"인데, 그것은 개념적 시야에 들어오지 않으면서도 그 개념을 닫으면서 열어놓는 "만능열쇠_passe-partout"의 소유자인 유령적 존재라는 것이다.[42] 그는, "파레르곤은… 경계를 조작하고 접근하며 비비고 문지르며 압박한다. 그리고 안이 비어 있는 만큼 안으로 끼어든다"[43]라고 하였다. 그것은 예술의 밖에 있으면서도 안을 만들어내고 또한 안에 관계한다는 것이다.

김구림의 작업은 이와 같이 에르곤과 보충, 대리의 관계에 있는 파레르곤의 모습을, 안도 밖도 아닌 또는 안이자 밖인 그것의 위상학적인 애매성을 드러낸다. 그는 기존 예술 개념의 경계를 부단히 넘나들면서 그 경계가 예술을 규정지으면서도 또한 가변적이고 임의적인 것임을 노출하는 것이다.

김구림은 우선 예술작품과 사물의 경계를 넘나든다. 그는 뒤샹처럼 일상사물을 선택하여 존스처럼 브론즈로 떠내기도 하고, 로버트 라우셴버그_Robert Rauschenberg, 1925~2008처럼 변형하거나 예술적 가공품과 결

42) Derrida(1978), pp. 12~13.
43) 앞 책, p. 56.

8-35 김구림, 〈정물〉, 1979, 혼합매체, 28×91.5×73, 국립현대미술관.

합하기도 한다.[8-34] 어떤 경우에나 일상의 영역에서 '차용한' 것과 예술의 영역에서 '창조한' 것이라는 양면성이 드러난다.

실물을 떠낸 브론즈 병[8-11]은 사물을 떠낸 복제품이면서도 또한 예술작품이다. 그 형상은 예술가의 손으로 빚은 것이 아닌 기존 제품에서 빌려온 것이지만 한편 청동으로 된 조각이기도 하다. 하나의 기표가 '차용'과 '창작'이라는 서로 상반되는 기의들을 함축하고 있는 것이다. 병뿐 아니라 전화기, 농구공, 슬리퍼 등을 복제한 일련의 청동 작품들도 예외가 아니다. 또한 이들 작품에서는 실물을 캐스팅한 부분과 작가의 손작업 흔적이 병치됨으로써 그 양면성이 더 부각된다.

실물이 그대로 작품의 일부가 되는 작업들은 차용과 창작 또는 일상과 예술의 경계를 문자 그대로 넘나든다. 〈2개의 캔〉[8-20]에서 캔은 실제 캔이지만 예술을 위해 마련된 장소인 캔버스 위에 놓인 그리고 예술가

8-36 김구림,〈브러쉬와 전구〉
(부분), 1973, 혼합매체, 가변크기.

가 채색한 작품이기도 하다. 장바구니와 캔으로 이루어진 〈정물〉1979 [8-35] 또한 실제 장바구니와 캔이면서도 조각대 같은 캔버스 위에 놓인 정물 조각이기도 하다. 평면 위에 실물을 놓는다는 점에서 같은 형식인 〈신문지〉[8-16]에서는 실제 탁자가 캔버스를 대신한다. 그 탁자는 신문지가 놓인 탁자이자 한지로 질감을 낸 단색화 화면이기도 하다.

그는 예술과 비예술을 넘나드는 기호를 제시하고 있는 셈인데, 이는 실제공간 속의 실물이라는 측면이 더 두드러지게 나타나는 오브제 설치 작업으로 확장된다. 그의 설치공간에 놓인 브러쉬와 전구[8-36]는 실제공간에 놓인 실제 사물이면서도 예술가의 손으로 그려진 그것들의 그림자와 함께 전체공간을 구성하는 설치미술이다. 〈빗자루와 걸레〉1973 [8-26]는 실제공간 속의 실물 오브제이자 마모된 것처럼 가공한 빗자루와 걸레로 이루어진 설치공간이다. 김구림은 뒤상과 달리 실물을 그

8-37 김구림, 〈의자〉, 1979,
혼합매체, 80×45×45.

대로 제시하지 않고 수작업을 더하여 이른바 '가공된 레디메이드assisted
ready-made'로서 설치하는데, 이를 통해 실물과 작품이라는 양면성이 문
자 그대로 표면화된다. 그는 뒤샹도 차용했던 삽을 오래되어 마모된 것
처럼 자르고 채색하여 전시장 벽에 기대어놓았다.[8-1] 뒤샹의 삽에서는
사물/예술의 양면성이 '레디메이드'라는 개념 속에 잠재되어 있다면,
김구림의 것에서는 그런 양면성이 겉모습으로 드러난다. 같은 예로 두
가지 오브제를 결합한 〈의자〉1979[8-37]는 망치가 놓인 의자이자 노란 물
감으로 망치가 놓였던 자국을 그린 그림이다.

　이같이 김구림은 사물과 예술을 가르는 경계, 그것의 있고도 없음을
적극적으로 드러내는데, 사물을 다시 자연물과 일상용품으로 구분하
여 제시한 경우는 그 경계를 세부적 분류에도 적용하여 그 유연성을 강
조한 예다. 경계란 있고도 없을 뿐 아니라 크게도 작게도 겹치게도 설정

8-38 김구림, 〈풍경〉, 1987, 캔버스에 혼합매체, 142×174.

할 수 있음을 제안하는 것이다. 원재료인 자연의 나무가 의자나 연필 같
은 인공물로 환생하는 과정을 보여주는 듯한 〈의자〉$_{1987}$$^{8-30}$는 자연의
나뭇가지이자 그것을 가공한 생활용품이며 또한 작가의 개념적 의도와
수작업으로 구현된 작품이다. 이러한 자연과 인공의 관계를 통해 인공
물 중 하나인 미술작품과 자연의 관계를 유추해볼 수도 있다. 나뭇가지
와 풍경화가 결합된 〈풍경〉$_{1987}$$^{8-38}$에서 나뭇가지는 풍경을 이루는 자
연의 실물이자 풍경화라는 미술작품의 한 요소다. 여기서 실물 나뭇가
지 위를 지나가는, 따라서 풍경화의 일부이자 나뭇가지의 일부인 붓자
국들, 또는 실물 나뭇가지의 그림자이면서도 풍경화의 한 요소로 그려
진 그림자 등은 이러한 국면을 더 구체적으로 드러낸다.

　이들 작업에서는 자연물, 일상용품, 예술품의 경계를 가르는 '틀'이
란 것이 있으면서도 없는 '파레르곤'임을 읽을 수 있는 것인데, 〈가상〉

8-39 김구림, 〈가상〉, 1987, 혼합매체, 129×81.5.

8-40 김구림, 〈공간구조 69〉,
1969(2013 재제작), 혼합매체,
8.5×142×442, 서울시립미술관.

1987^{8-39}은 그 틀이 액자라는 틀로서 가시화된 예다. 그림 밖으로 노출되어 있지만 한편으로는 그림을 지지하면서 그림에 의해 가려진 모습처럼, 액자는 그림 바깥의 것이면서도 안에 관여한다. 여기서 나뭇가지는 그러한 안과 밖의 관계를 드러내면서 예술과 일상 그리고 자연의 경계들을 넘나든다. 그것은 캔버스 위의 그림과 하나가 되면서도 그 천을 뚫고 지나감으로써 예술이자 자연이 된다. 그런가 하면 나뭇가지는 그림 뒤로 노출된 액자와 만나면서 그 바깥의 사물세계로 뻗어나간다. 그림의 안과 밖을 가르는 틀 위를 왕래함으로써 그 둘의 차이를 드러내면서 또한 부정하는 것이다. 액자 위에 그려진 나뭇가지의 그림자는 틀이 그림도 될 수 있음을, 그것이 밖일 뿐 아니라 안일 수도 있음을 시사한다. 그 액자는 에르곤작품에 덧붙여져서 에르곤을 에르곤이게 하는 파레르곤인 것이다.

390

8-41 김구림, 〈현상에서 흔적으로〉, 1970(한강변 실행 장면).

　김구림의 작품 가운데 유동적이고 가변적인 물질의 변화 과정을 포함하는 경우는 시간의 차원에서도 예술의 안과 밖을 왕래한다. 물과 기름을 담은 투명한 비닐 튜브에 색채 조명을 밝힌 광선조각⁸⁻⁴⁰이나 입방체의 얼음 세 조각을 설치한 얼음조각⁸⁻²⁹은 액체가 증발하거나 얼음이 녹는 물리적 현상이자 그러한 현상을 다루는 프로세스아트다. 그 프로세스는 실제 시간이자 예술로서의 시간이다.

　이렇게 공간적, 시간적으로 예술의 안과 밖을 넘나드는 그의 태도는 실질적으로 미술관이나 화랑 등의 제도공간 밖으로 나가는, 다시 말해 제도공간 밖에서 안을 말하는 양상으로도 나타난다. 한강변의 잔디를 태워 삼각형의 연속무늬를 만든 〈현상에서 흔적으로〉₁₉₇₀ ⁸⁻⁴¹는 잔디를 태우는 과정을 예술화한 프로세스아트이자 미술관 밖의 환경에서 작업한 대지미술이다. 실제로 미술관 밖으로 진출한 이런 대지작업은 미술

관 안에서 행해진 앞의 작업들에서 더 나아가 예술과 삶의 경계 허물기를 몸소 실천한 예다. 같은 제목[44]의 경복궁 싸기작업$_{1970}$ 8-5은 이러한 의도를 더 직접적으로 표명한 예다. 비록 주최 측의 저지로 작업 중에 중단되었으나, 흰색의 베로 당시 미술관이었던 경복궁을 포장하여 하나의 미술작품으로 제시하고자 한 그의 의도는 예술을 예술이게 하는 제도라는 '틀'의 정체를 드러내면서도 또한 그 틀을, 그 절대성을 부정하고자 한 것이었다.

이들 작업은 미술관 밖의 공간을 근거로 한다는 점에서는 대지미술이지만 그 실행 과정이 작업의 중심이 된다는 점에서는 퍼포먼스다. 김구림은 이 외에도 여러 퍼포먼스를 시도하였는데, 이 또한 예술을 테두리 짓는 경계의 절대성을 부정하는 작가적 태도의 발현이다. 그는 1960년대 말부터 자신이나 남의 몸을 사용해 바디아트로서의 퍼포먼스를 실행하였다. 여성 모델의 몸에 그림을 그린 바디 페인팅8-3이나 자신의 몸을 살아 있는 조각으로 제시한 〈도道〉$_{1970}$ 8-42에서 몸은 살아 있는 생명체이자 조각이고, 실행의 과정은 호흡하며 움직이는 물리적 시간이자 예술을 구현하는 과정이다. 그는 동료 작가와 함께 또는 '제4집단'을 중심으로 예술제도나 사회현상을 언급하는 집단 퍼포먼스들을 시도하기도 하였다. 그중 김차섭과 함께 기획한 〈매스미디어의 유물〉$_{1969}$은 한국 최초의 메일아트$_{mail\ art}$로 일컬어진다. 그들은 빨강과 검정 두 개의 지문이 찍힌 종이를 지문의 중간이 잘리도록 두 사람이 각각 찢어 각각의 봉투에 넣은 후 한 사람에게 두 통씩 우편으로 부치고, 그 후 "귀하는 매스미디어의 유물을 1주일 전에 감상하셨습니다"라고 쓴 편지를 부쳐 수취인들이 그때서야 자신들이 퍼포먼스에 참여했음을 깨달

44) 그는 〈현상에서 흔적으로〉 라는 제목을 잔디 태우기나 경복궁 싸기작업, 혹은 얼음조각 등 여러 작업에 공통적으로 사용하였다.

8-42 김구림, 〈도〉, 1970,
퍼포먼스.

게 하였다. 이는 예술계 밖의 사람들을 참여시킨 소위 '관객참여 예술'
로서, 여기서 예술적 행위는 우편이라는 사회적 제도 위에 중첩된다. 예
술제도와 사회제도의 차이가 모호해지는 것이다.

　이러한 퍼포먼스를 영상으로 기록한 것이 김구림이 만든 영화다. 서
로 다른 영상들을 콜라주한 〈24분의 1초의 의미〉$_{1969}$[8-43]가 그 예로, 연
출된 장면과 실제 삶의 장면이 교차할 뿐 아니라 그것들이 불연속적으
로 출몰하는 이 영화에서 내러티브의 일관성은 단절된다. 영화적 일루
전, 즉 '디에제시스$_{diegesis}$'가 깨지는 것인데, 이는 또 다른 영화 〈무제〉
$_{1969}$에서 더 진전된다. 중첩된 영상 혹은 인체나 그 부분들을 스크린으
로 사용한 영상들로 구성된 이 영화는 상영 시에도 천장이나 바닥 또는
관람자의 몸에 투사된다. 그는 이 영화를 통해 스크린과 실제공간의 상
호침투를 영상으로 '재현'할 뿐 아니라 상영의 방법을 통해서 '실천'한

8-43 김구림, 〈1/24초의 의미〉, 1969, 16밀리미터 영화, 국립현대미술관, 서울시립미술관.

것이다.[45] 그의 영상물은 영화이자 콜라주 화면이고 연출된 세계이자 삶의 현장인 것이다.

이와 같이 김구림은 회화, 조각, 설치뿐 아니라 퍼포먼스나 영화를 통해서도 '예술'이라는 틀을 해체한다. 그는 각 예술 장르의 벽을 넘나들 뿐 아니라 예술의 안과 밖도 넘나들면서 모든 종류의 틀을, 그것의 모호함을 드러낸다. 그의 작업은 예술의 틀과 그 안을 가능한 견고하게 지키려 했던 클레멘트 그린버그식의 모더니즘 강령, 나아가 그린버그가 스스로 자신의 이론적 아버지로 삼은 칸트식의 자율성 미학과 정반대의 방향을 취한다. 그린버그도 언급하였듯이, 칸트의 "자기비판self criticism" 논리는 "내재적 비판immanent criticism", 즉 어떤 영역을 평가하고 지키기 위해 그 영역에만 배타적으로 속한 고유한 특성을 규정하고 그 특성을 판단 기준으로 삼는 사유방식이다.[46] 김구림의 작업은 이러한 내부로 향한 사유방식에 노골적으로 도전하는 밖으로 향한 사유방식의 시각적 구현이다. 이런 점에서 김구림은 포스트모더니스트이자 해체주의자다.

김구림은, 데리다처럼, 틀을 쌓기보다 허물면서 내부를 위협하는 동시에 외부로 시야를 확장한다. 모더니즘 미술이 '에르곤'을 주목하게 한다면, 그의 작업은 모더니즘의 자기규정적 시야의 변방으로 밀려나 있던 '파레르곤'에 관심을 환기한다. 그리고 이를 통해 에르곤과 파레르곤이 텍스트적 공간의 상대적 위치들일 뿐 절대적인 실체가 아님을 드러낸다. 데리다의 글 「파레르곤」에서 본문에르곤과 그 중간에 삽입된 불완전한 사각형파레르곤의 관계처럼, 모든 것은 "의미론적 고정성을 비

45) 김구림의 대지작업이나 퍼포먼스 그리고 영화작업에 대해서는 김미경, 「한국의 현대 사회와 김구림의 초기 작업들」, 《현존과 흔적: 김구림》전[한국문화예술진흥원] 관련 심포지움 자료, 미간행), 2000 참조.

46) Clement Greenberg(1960), "Modernist Painting", *Clement Greenberg: Collected Essays and Criticism*(ed. John O'Brian), Vol. 4, Univ. of Chicago Press, 1993, pp. 85~86.

웃는 비결정성 안에서 존재한다"[47]라는 존재의 모순에 대한 데리다적 통찰을 김구림의 작업에서도 발견하게 되는 것이다.

* * *

"김구림처럼 이상한 것을 많이 한 작가도 드물다."[48]

어느 평자의 단순한 이 말은 다시 새겨보면 의미심장하다. 평생 '이상함', 즉 '다름'을 추구해온 김구림의 작업은 제도권 미술사의 바깥에서 모든 종류의 틀을 깨는 것에 바쳐져왔다고 해도 과언이 아니다. 예술가 주체와 그의 작품 그리고 예술이라는 개념을 한정해온 틀과 그 절대적 권위를 문제 삼아온 그의 작업은 미술로 철학하기, 더 정확히는 미술로 '해체철학하기'라고 해도 틀린 말은 아닐 것이다. 그의 작업은 해체론에 대한 예술이 아닌 "해체론이라는 예술"[49]의 예증이다. 그는 해체론을 예술에 적용한 것이 아니라 작업을 통해 해체를 실행해온 것이다.

"병이면서 병이 아닌"[50] 같은 김구림 특유의 말에서는 해체를 "어떤 함께함certain being together을 긍정하는 것"[51]이라고 한 데리다의 음성이 들려오는 듯하다. 여기서 나는 해체라는 "비결정" 혹은 "반反진리"[52]의 사유가 가진 긍정적인 지점을 발견한다. 김구림의 작업이나 데리다

47) 김상환(1999), p. 271.
48) 장석원, 「도끼자루 밑의 논리성」, 『미술세계』, 1984년 12월, p. 133.
49) "해체론은 예술에 대한 이론을 제공해 주는 것이 아니라 예술 속에서 살고 그것을 반복한다… 해체론은 예술에 대해 말할 수 있는 거리를 갖지 못하고 해체론이라는 예술로 존재한다." 민승기, 「해체론과 예술」, 『월간미술』, 2002년 10월, p. 91.
50) 김구림, 오광수(대담), 「손과 기계에 의한 우연성의 융화」, 『공간』, 1979년 10월, p. 29.
51) Brunette and Wills(1994), p. 27.
52) 김형효(1993), p. 16.

의 사유방식은 의미로 가득 찬 질식할 것 같은 "세계의 바깥으로의 탈출"[53]을 가능하게 한다. 이것도 저것도 아닌 "순수한 부재"[54]의 세계를 통해 동일성의 신화에 의해 지워지거나 억압된 것들을 되살리게 되는 것이다. 그리하여 크리스티앙 뤼비Christian Ruby, 1950~ 의 표현처럼 해체는 "차이의 고도들les ilots de la différence"이 아닌 "차이의 군도들les archipels de la différence"을 만들어낸다.[55] 다른 것과의 다름을 그 자체로 절대화하거나 실체화하는 각각 고립된 '의미들'이 아닌 다른 것과의 접목과 이산의 운동 속에 있는 '의미들의 관계'를 생산해내는 것이다.

이같이 다름을 배제하기보다 그것들을 연결 지으면서 끊임없이 관계의 그물망을 만들어가는 해체의 방법은 서구 형이상학 전통의 바깥에 있으며 그런 의미에서 반反서구적이다. 데리다의 말처럼 해체의 대상인 로고스 중심주의가 서구 백인의 형이상학 전통에 공상적 배경을 제공한 "백색신화"[56]라는 점에서, 해체란 곧 서구적 사유방식의 해체인 것이다. 이런 측면에서 보면, 데리다의 해체철학이 노장사상과 연계되고 김구림의 작업 태도가 동양적인 것으로 평가되기도 하는 것이[57] 우연만은 아니다. 오히려, '동양적' '한국적'이라는 수사로 치장되어 온 단색화보다 서구적인 외양의 김구림의 작업이 의미화 방식에 있어서는 더 동양적인 것일 수도 있다.

김구림은 그 많은 작업을 통해 작업을 하지 않은 셈이며, 또한 작업을

53) "a departure from the world(une sortie hors du monde)" Derrida(1967b), p. 8.

54) "pure absence(l'absence pure)" 앞 책, p. 8.

55) Christian Ruby, *Les Archipels de la Différence: Foucault, Derrida, Deleuze, Lyotard*, Felin, 1989 참조.

56) "white mythology(la mythologie blanche)" Jacques Derrida(1972b), "White Mythology: Metaphor in the Text of Philosophy", *Margins of Philosophy*(trans. Alan Bass), Univ. of Chicago Press, 1982, pp. 209~229 참조.

57) 김형효, 『데리다와 노장의 독법』, 한국정신문화연구원, 1994; 김복영(1980), p. 245.

하지 않음으로써 작업을 한 셈이다. '해체'도 해체될 것이라는 데리다의 말처럼,[58] 김구림의 해체도 해체될 것이며, 또한 그러한 해체 과정을 통해 그의 작업은 지속될 것이다.

58) "'해체'도 어느 시점이 오면 '해체'라는 이름 속에서 동일시되었던 흔적들이 없어질 것이다. 그 용어 자체도 마모되어 없어질 것이다." Brunette and Wills(1994), p. 32.

9 혼성공간으로서의 민중미술

모든 미술은 어떤 방법으로든 현실과 관계 맺는다. 미술이 현실에 관여하는 경로는 그 차원과 방향이 다양한데, 이를 크게 보면 현실비판의 통로가 되는 경우, 반대로 체제유지의 도구가 되는 경우, 그리고 현실을 투명하게 재현하는 경우 등으로 나눌 수 있다. 사실 모든 미술은 비중의 차이는 있을지라도 이런 경우들을 아우르면서 현실과 만난다. 예컨대 '예술을 위한 예술'이라는 구호 아래 현실로부터의 극단적인 고립을 지향한 모더니즘 미술도 당대 현실의 한 재현이었던 셈이며, 심지어 최근 많은 연구가 증언하듯이 당대 사회의 주류 이데올로기를 지지하는 도구이기도 하였다. 한편 사회적 사실주의Social Realism처럼 현실에 직접 개입하고자 한 미술 또한 당대 현실의 투명한 재현이었던 국면을 배제할 수 없다. 그것이 제안하는 이상적인 비전 자체가 당대 사회의 산물이기 때문이다.

결국 모든 미술은 이데올로기의 산물이자 당대 현실의 거울인데, 민중미술도 예외가 아니다. 사회개혁을 전면에 내세운 민중미술이 한편으로는 시대적, 사회적 맥락의 자연스러운 드러남인 것이다. 민중미술에 대한 그동안의 글들은 주로 그 이데올로기적 내용을 밝히는 것에 집중되어왔으며 그것에 투영된 당대 현실을 읽어낸 예는 거의 찾아볼 수 없다.[1]이는 특정 이념을 앞세우는 미술운동이라는 민중미술의 성격상

당연한 현상이다. 또한 민중미술이 지향하는 이념과 상당 부분 배치될 수밖에 없는 현실을 민중미술에서 읽어내는 것이 그 진의를 가리게 된다는 인식이 작용했을 수도 있다. 그러나 특정 미술현상을 진단하는 것에는 그것이 적극적으로 지향하는 이념뿐 아니라 그것이 자연스럽게 드러내는 맥락을 추적하는 일이 병행되어야 한다. 민중미술에서 소홀히 다루어진 또는 감추어진 또 다른 측면을 밝히는 것은 그것을 왜곡하는 것이 아니라 그 정체에 더 다가가는 길이 될 것이다.

사실, 민중미술의 '현실의 거울'로서의 측면은 이미 그 주요 그룹이었던 '현실과 발언'의 명칭 자체에 내장되어 있다. 민중미술가들이 자신의 입장을 '발언'하기 위해서는 당연히 '현실'을 바로 보고 그것을 재현하는 작업이 필수적인 것이었다. 나는 그들의 '발언'에 초점을 맞추었던 그동안의 접근방향을 틀어 그러한 발언 이면의 또는 그것이 지향하는 것과는 다른 '현실' 쪽으로 눈을 돌리고자 한다.

그렇게 시야를 확보하고 나면 당대 우리 사회를 투영하는 민중미술이라는 거울이 보이게 되는데, 여기서 나는 호미 바바가 말한 '제3의 공간'을 목격한다. 이는 토착문화의 순수성$_{purity}$이라는 허구를 해체하고 그 '혼성적 정체$_{hybrid\ identity}$'를 드러내는 문화접변지대로서, 여기서는 자국의 것과 외래의 것이 단순히 만나는 것으로 그치는 것이 아니라 다양한 기호들 간의 충돌과 병합, 차용과 번안 등 복잡하고 모호한 교환관계가 끊임없이 이루어진다.[2] 물론 모든 시대의 모든 문화가 이러한 혼

1) 드문 예로 엄혁의 글을 들 수 있는데, 그는 "제3세계적 포스트모던 현상"이라고 말한 현실에 비추어 민중미술의 의미와 한계를 짚어냈다. 그는 특히 당대 광고, TV화면 등과 민중미술 도판을 나란히 병치하여 동시대 이미지 현실의 반영물로서의 민중미술의 면모를 강조하였다. 엄혁, 「후기산업시대의 소통방식과 미술」, 『민중미술을 향하여』(현실과 발언 엮음), 과학과 사상, 1990, pp. 188~211.

2) Homi K. Bhabha(1988), "Cultural Diversity and Cultural Differences", *The Postcolonial Studies Reader*(eds. Bill Ashcroft et al.), Routledge, 1995, p. 208.

성의 산물이지만, 좌우익의 데탕트와 다국적자본주의가 익숙한 현실이 되는, 따라서 '근대 이후post-modern'라는 감각이 무르익는 20세기 말 이후의 세계는 전 지구적인 혼성공간을 연출한다. 특히 그 속에서도 열등한 타자의 위치에 있는, 따라서 외세에 더 노출될 수밖에 없는 제3세계는 그 표본이다. 민중미술의 시대인 1980년대의 한국 사회는 바로 이러한 제3세계적 혼성공간의 한 전형이다.

이 시기 우리나라는 명목상으로나마 일인 독재체제가 종말을 고하는 정치적 격변기에 놓여 있었을 뿐 아니라 당대 유일한 분단국으로서 다변화된 국제관계에 연루되어 있었고, 경제면에서는 다국적자본주의의 주요 위성국으로서 후기산업사회로 급속히 이동하고 있었다. 정치, 경제, 문화 등 모든 부문에서 이질적인 맥락들이 얽히는 시대가 온 것인데, 민중미술은 이러한 혼성의 현장이 빚어낸 문화적 산물이다. '순수한' 민족미술을 지향한 민중미술3)이 실은 '불순한' 현장의 생생한 기록

3) 민중미술은 곧 민족미술을 의미하는 것이었다. 이러한 민족미술로서의 민중미술 개념은 이미 1970년대부터 발아되었는데, 김윤수는 『한국 현대회화사』(1975)에서 처음 '민족미술'을 제안하면서 이를 내용적으로 민중지향적 미술로 설명하였으며, 같은 해 원동석은 「민족주의와 예술의 이념」에서 처음으로 '민중미술'이라는 단어를 사용하고 민족주의 예술의 당위성과 그 주체로서의 민중을 강조하였다. 그가 민중미술의 이론을 정교화한 것은 1984년의 글 「민중미술의 논리와 전망」에서인데, 이때부터 여러 논자들이 '민중미술'이라는 용어를 광범위하게 사용하기 시작했다. 예컨대, 심광현은 민중미술의 이념적 성격을 "민중에 기반한 민주주의적 미술의 건설을 통해 통일된 민족미술의 건설을 앞당기는 진보적 미술운동"이라고 규정했으며, 이영욱은 "민족미술과 민중미술이라는 개념을 대치된 것으로 파악하는 것은 잘못된 것"이라고 단언하였다. 그 외에도 거의 모든 논자들의 글에서 민중미술은 민족미술과 동일시되었다. 김윤수, 『한국 현대회화사』, 한국일보사, 1975, pp. 40~46; 원동석(1975), 「민족주의와 예술의 이념」, 『시대 상황과 미술의 논리』(성완경, 김정헌, 손장섭 엮음), 한겨레, 1986, pp. 99~111; 원동석(1984), 「민중미술의 논리와 전망」, 앞 책, pp. 216~231; 심광현(1992), 「80년대 미술운동의 쟁점과 90년대 미술문화의 전망」, 『문화변동과 미술비평의 대응』(미술비평연구회 엮음), 시각과 언어, 1993, p. 21; 이영욱(1989), 「80년대 미술운동과 현실주의」, 『민중미술을 향하여』(현실과 발언 엮음), 과학과 사상, 1990, p. 180.

인 것이다. 그것이 재현하는 시대적 풍경뿐 아니라 그것이 지향하는 순혈주의마저도 혼혈의 현실이 만들어낸 문화적 대응물이다. 혼혈의 위기가 눈앞에 당도함에 따라 순혈 콤플렉스가 더 강하게 작동되었던 것이고, 그것이 미술에서는 민중미술로 나타났던 것이다. 이는 프란츠 파농이 말한 일종의 방어기재defence mechanism로서의 민족주의의 한 예다.[4]

나는 이렇게 민중미술을 그 시대와 사회가 만들어낸 일종의 '시각문화visual culture'로 접근하고자 한다.[5] 미술작품을 그것이 처한 맥락이 만들어낸 일종의 '기호'로 보고자 하는 것인데, 이는 모든 기호가 그것과 다른 것을 포함한다는 기호학의 소쉬르적인 기본을 확인하는 일이기도 하다. 즉 정치적 입장이 뚜렷한, 따라서 우리로 하여금 그것이 지지하는 쪽만 보도록 독려해온 민중미술에서 또 다른 측면들을 보게 되는 것이다. 예컨대 단일 민족국가를 지향하는 자국의 이미지는 범세계적 교차로로서의 실상과 혼재되어 있으며, 같은 피를 나눈 '민중' 주체라는 이미지에는 다양한 혈통을 가로지르는 코스모폴리탄 '대중'의 다중정체와 얽혀 있다. 또한 전통에 뿌리를 둔 농경사회라는 민중미술의 이상향이 실제로는 전통과 현대, 자연과 인공, 농경과 산업이 혼재된 시공간적

4) 파농은 제3세계의 주류문화 수용 단계 중 세 번째를 민족주의 시기로 보고 이 시기의 혁명적 민족주의 문화를 주류문화에 완전히 젖어버릴 것 같은 위험성을 벗어나기 위한 방어기재라 했다. Frantz Fanon(1961), "National Culture", *The Post-colonial Studies Reader*(eds. Bill Ashcroft et al.), Routledge, 1995, p. 159; 강태희, 「전후 한미관계와 미술의 탈식민주의」, 『서양미술사학회논문집』 제11집, 1999, p. 236.

5) 민중미술 내부에서도 미술을 일종의 시각문화로 접근해야 한다는 의견이 개진된 예가 있다. 예컨대, 성완경은 「미술제도의 반성과 그룹운동의 새로운 이념」이라는 '현실과 발언' 강연회(1981) 주제발표에서, "만화, 광고, 일러스트레이션, 건축, 사진, 영화 등 넓은 범위의 새로운 시각현실에 주목하고 미술 표현의 장을 새롭게 정의하는 것도 바람직할 것이다"라고 하여 시각문화로서의 새로운 미술 개념을 제안하였으며, 심광현은 '시각문화'라는 어휘를 직접 사용하였다. 윤범모, 「〈현실과 발언〉 10년의 발자취」, 『민중미술을 향하여』(현실과 발언 엮음), 과학과 사상, 1990, p. 563; 심광현(1992), pp. 36, 40.

가소성plasticity의 매트릭스에서 구현되고 있다. 작품의 형식도, 민족의 정통양식을 세우려는 민중미술가들의 의도에도 불구하고, 다양한 양식들이 이종교배된 혼성양식으로 나타난다.

이렇게 도상과 형식을 모두 아우르면서 민중미술에 나타나는 혼혈의 현실을 드러내는 일은 하나의 기호를 여러 '차이들differences'로 열어놓는 작업인데, 이는 모든 기호들을 따라다니는 '총체성totality의 신화'를 비껴가는 하나의 길이다.[6] 즉 '단일민족의 단일문화'라는 민중미술의 서사가 은폐한 것을 찾아내고 또한 그것이 왜곡한 것을 바로잡는 길인 것이다.

한국 현대미술사의 많은 경향들 중에서도 유일하게 민중미술만이 국제무대에서 한국적 현대미술로 평가된다. 민중미술의 진정 한국적인 정체는 그것을 규정하는 단 하나의 논리에 있는 것이 아니라 그것이 함축한 다양한 차이들에 있다. 민중미술이 진정 한국적인 현대미술이라면, 그것은 한국적 순혈을 지키려는 민족주의 이데올로기에 근간을 둔다는 점에서가 아니라 다양한 피를 수혈받는 당대 한국의 생생한 혼혈의 현장을 투명하게 드러낸다는 점에서다. 당대 한국이 처한 특수한 문화지정학적 위치를 구체적인 이미지를 통해 드러내는 민중미술은 그 어떤 미술경향보다도 투명한 당대 한국의 거울이다.

6) 기호의 다의성을 추구하는 이러한 접근방법은 후기구조주의를 통해 제안되어 문화이론에 광범위하게 적용되어왔으며 특히 포스트모더니즘에 방법적 근거를 제공하였다. 예컨대 리오타르는 총체성에 대하여 전쟁을 선포하고 차이들을 활성화하자고 하였고, 자크 데리다는 '차이'에 시간의 차원이 부여된 '차연(différance)' 개념을 만들어내고 모든 기호들을 차연으로 접근할 것을 제안하였다. Jean-François Lyotard(1982), 「'포스트모더니즘이란 무엇인가' 라는 질문에 답하여」, 『모더니즘 이후, 미술의 화두』(윤난지 엮음), 눈빛, p. 148; 김형효, 『데리다의 해체철학』, 민음사, 1993, pp. 206~218.

다변적인 국제관계의 네트워크

이른바 세계화globalization가 시작된 1980년대에 들어서면서 민족주의는 위기를 맞는다. '민족'은 집단정체성의 중심으로서의 명분을 잃게 되고 다변화된 국제관계 속에서의 잠정적인 한 위치로 축소될 상황에 놓이게 되었는데, 한국도 예외가 아니었다. 이 시기 한국 사회는 세계화 현상의 한 표본이 되었으며 따라서 해방 이후 한국 현대사를 추동해온 민족주의 또한 위기를 맞게 된다. 당대를 풍미한 민주화 운동이 이러한 위기에 대처하려는 정치적 무기였다면 그 예술적 버전인 민중미술은 문화적 무기였다. 민족의 해체라는 위기의식이 오히려 더 강한 민족주의를 만들어냈던 것이며, 또한 그 노선도 구체화하게 하였다. 1980년대의 민족주의는 내부의 단선적인 추동력이 아니라 외적 현실과 긴밀하게 얽힌 이데올로기적 대응물이라는 점에서 이전의 민족주의와 구분된다.

민족주의의 위기는 '민족'과 '국가' 간 '관계의 위기'이기도 한데, 이는 특히 한국의 민족주의를 들여다볼 때 고려해야 할 부분이다. 혈연공동체인 '민족'의 정체는 정치공동체인 '국가'의 정체와 긴밀하게 결부되면서 지지되어온 경우가 많다.[7] 그러나 1980년대에 이르러 전 세계적인 정치구도가 다변화됨에 따라 이 둘의 다름이 표면화될 뿐 아니라, 이 둘이 모두 매우 유동적인 집단정체성의 단위임이 인식되기 시작한다. 국가와 민족이 '상상의 공동체'라는 학자들의 최근 주장[8]이 이전부

7) '민족'이라는 말에는 혈연공동체인 '종족'의 의미와 정치공동체인 '국가'의 의미가 중첩되어 있다. 민족주의가 정치체제에 따라 다양한 형태로 드러나는 것도 이 때문이다. 민족과 민족주의의 다양한 개념과 역사에 대해서는 장문석, 『민족주의 길들이기』, 지식의 풍경, 2007, pp. 8~14 참조.

8) 베네딕트 앤더슨(Benedict Anderson, 1936~2015)이 그 단초를 제공하였다. Benedict Anderson, *Imagined Communities: Reflections on the Origin and Spread of Nationalism*, Verso, 1983, p. 15.

터 이미 현실로 드러나고 있었던 것이다. 이는 비단 한국만이 아닌 전세계적 현상이었지만, 순혈주의가 역사의 강한 추동력으로 작용해온, 따라서 '민족'이 곧 '국가'였던 한국의 경우 그 분리는 더 첨예하게 인식되었다. 민족이자 국가로서의 '대한민국'이 내부적인 분열을 겪는 것으로 자각되었으며, 피식민과 분단의 역사는 그 분열이 집단적 트라우마로 인식되기에 충분한 조건을 제공하였다. 무엇보다도 같은 민족이면서도 다른 국가인 북한의 존재는 이러한 분열의 증거이자 또한 그 분열을 추방하는 계기가 되었다.

이처럼 한국의 1980년대는 단순히 민족주의가 풍미한 시기라기보다 민족의 위기 또는 민족과 국가 간 관계의 위기가 드러난 시기로 보는 편이 옳다. 역사 속에서 누적되어온 민족주의 '이데올로기'가 다변화된 국제관계 속에서의 자국이라는 변모된 '현실'과 날카롭게 대비되었던 것이다. 그 문화적 산물인 민중미술도 이러한 대비의 한 증후다. 민중미술을 추동한 민족주의는 이전 것의 단순한 계승이 아닌 그것이 지향하는 것과 '다른' 현실에 대한 역반응이라는 측면을 주목할 필요가 있는데, 그런 의미에서 그것은 당대 현실의 산물이자 일부이기도 하다. 이런 점을 염두에 두면 민중미술에서 그것이 지향하는 것과 다른 '현실'을 보는 것이 그리 큰 비약이 아님을 깨닫게 된다. 이념 아닌 현실로 시각의 방향만 돌렸을 뿐이지 결국 같은 것을 보는 셈이기 때문이다.

여기서 이러한 현실, 즉 국제관계 속에서의 한국의 위치를 바로 볼 필요가 있다. 1980년대 당시 한반도를 일컬어 리영희는 "태풍의 눈"[9]이라고 하였다. 태풍의 진로를 결정하는 자율적인 힘의 근원이 아니라 태풍의 에너지가 모여들어 충돌하고 폭발하는 일점, 즉 밖에서 오는 힘의

9) 리영희(1984), 『80년대 국제정세와 한반도』(리영희 저작집 3), 한길사, 2006, p. 13.

역학에 따라 다음 진로가 결정되는 수동적인 요인이라는 것이다. 민족의 능동성을 촉구하는 그의 의도에 동의하든 안 하든, 이는 당대 한반도의 지정학적 위치를 묘사하는 적절한 말로 생각된다. 당대 유일한 분단국가로 동서 대치의 지렛대였던 한반도는 그러한 세력들이 가장 예민하고 빈번하게 교차하는 지역이었다. 크게 보면 미국과 소련의 대치가 미국·일본·남한/소련·중국·북한으로 다변화되면서 세력의 충돌과 연합이 이루어지고 있었고, 그 각각의 관계도 각자의 이해관계에 따라 지속적으로 양상을 달리하며 나타나고 있었다. 당대 한반도를 태풍의 눈으로 만든 것은 무엇보다도 핵위기와 이에 따른 레이건 정부의 무제한 군비경쟁이다. 한국은 강대국 간 핵대결의 대리전장이 될 위기에 처하게 되었고, 더하여 일본이 미국의 힘을 업고 한·미·일 군사동맹체제를 구실로 다시 우리 역사에 개입하는 식민 시나리오가 많은 이들의 뇌리에서 악몽처럼 되살아나고 있었다.[10]

　이러한 정치적, 군사적 역학관계는 경제면에서도 그대로 되풀이되었다. 레이건이 집권한1981~88 1980년대에는 자유시장 원칙을 최대화한 '레이거노믹스Reaganomics'에 의해 신자유주의가 전 세계적으로 확장되어 모든 국가가 시장 개방 요구에 노출되는 무한경쟁의 매트릭스에 진입한다. 여기서 남한도 예외가 아니어서 미국을 종주국으로 하는 다국적 자본주의의 주요 위성국이 된다. 경제면에서도 미국, 일본과 제휴하는 동맹국이 되어 소련, 중국과 연계된 북한과 대치하게 된 것이다.

　한반도는 강대국들 간의 힘의 균형점으로서 모든 국제관계 속에서 타자로 해체될 위기에 놓이게 된 것인데, 미국과 일본의 대한정책이 이끈 남북분단의 고착화는 우리 자신이 내부적으로도 분열될 것 같은 위

10) 앞 책, pp. 264~293; 이삼성, 『미국의 대한정책과 한국민족주의』, 한길사, 1993, pp. 461~472 참조.

기의식을 절감하게 하였다. 더하여 핵무기로 남북이 동시에 초토화될 수 있다는 공포감마저 증폭된 세기말 상황에서 민족주의가, 그것도 남북 단위의 반半민족주의가 아니라 그 둘을 아우르는 통일논리에 근거한 대人민족주의[11]가 촉구되었던 것은 당연한 일이다. 10·26사태, 5·18광주민주화운동, 신군부독재로 이어지는 국내정세 또한 민족주의 운동에 역사적 당위성을 부여했으며 이 과정에서의 미국의 명시적, 묵시적 개입은 반미의식을 더욱 고조시켰다.[12] 이전에는 북한을 내부의 적으로 배척하고 미국은 우방으로 아우르던 민족주의 노선이 주류를 이루었다면 1980년대를 통과하면서 친북반미 색채의 민족주의가 표면으로 떠오르게 되는데, 1982년 부산 미국문화원 방화사건, 1985년 서울 미국문화원 점거 농성사건, 1989년 임수경 평양축전 참가사건 등이 그 선명한 증거들이다.[13]

이렇게 1980년대의 주류 민족주의 노선이 한반도에 교차하는 복잡한 국제관계의 산물이자 거울이듯이 그 예술적 버전인 민중미술 또한 그러한 현실의 거울이다. 민중미술에 묘사된 단일민족 이미지 또한 당대 민족주의에서처럼 친북과 반미라는 두 축으로 구성된 것을 발견할 수

11) 리영희(1984), p. 292.
12) 1980년대 국내 정세와 미국의 관계에 대해서는 강정구, 「한미관계사: 3·8선에서 IMF까지」, 『미국은 우리에게 무엇인가: 한미관계의 역사와 우리 안의 미국주의』(강치원 엮음), 백의, 2000, pp. 67~78; 이삼성(1993), pp. 23~52, 129~224 참조.
13) 주지하듯이 민족주의는 하나가 아니라 다양한 면모로 나타나며 사실 동시대에도 민족주의의 다양한 스펙트럼이 공존한다. 단지 특정 시기의 특정한 맥락에서 특정한 노선이 표면으로 부상하게 되는 것인데, 1980년대에는 친북반미 성향의 민족주의가 표면으로 부상한 것이다. 우리나라의 민족주의는 특히 한미관계라는 맥락 속에서 전개되어왔으며, 이에 대한 연구 성과도 풍부하다. 한국의 다양한 민족주의를 한미관계를 축으로 해설한 예로 최상룡, 『미군정과 한국 민족주의』, 나남, 1989; 민족주의자의 입장에서 특히 광주사태를 중심으로 한미관계를 조명한 예로 이삼성(1993); 전후 한미관계를 한국의 대응이라는 측면에서 조명한 예로 박태균, 『우방과 제국: 한미관계의 두 신화』, 창비, 2006 등이 있다.

9-1 손장섭, 〈역사의 창-조국통일만세〉, 1989,
캔버스에 아크릴 물감, 242×242, 서울시립미술관.

있는데, 이는 북한과 미국을 축으로 다양하게 전개된 국제정세와 그 속에서의 한반도의 지정학적 위치를 드러내는 지표다.

민중미술에서는 우선 북한에 대한 태도 변화를 읽을 수 있는데, 북한을 같은 민족으로 포용하는 태도가 그것이다. 민족해체의 위기에 직면함에 따라 체제의 다름보다 혈통의 같음이 중시되었고, 따라서 '통일' 레토릭이 주요 화두로 떠오르게 된 것이다. 손장섭1941~ 의 〈역사의 창-조국통일만세〉1989[9-1]가 소련, 미국, 중국, 일본 국기로 상징되는 다변화된 국제정세의 맥락과 통일논리의 관계를 도해처럼 보여주는 예라면, 오윤1946~86의 〈통일대원도〉1985[9-2]나 두렁의 〈통일염원도〉1985는 통일 레토릭 그 자체다. 여기서 단일민족의 개체들은 소용돌이치는 구름문양이나 태극기 형상으로 통합되어 있다. 특히 오윤의 그림에서는 전체적인 형상이 한반도 지도를 암시하는 가운데 윗부분의 군중은 북

9-2 오윤, 〈통일대원도〉, 1985,
캔버스에 유채, 349×138.

9-3 임옥상, 〈하나 됨을 위하여〉, 1989,
종이 부조에 아크릴 물감, 먹, 235×266×3, 국립현대미술관.

에서 남으로 아랫부분의 군중은 남에서 북으로 움직여가서 중앙에서
만나 태극문양의 북을 두드림으로써 남북 대통합의 클라이막스를 연출
한다. 북쪽의 호랑이와 남쪽의 곰은 이를 다시 강조한다. 통일운동을 주
도한 실제 인물이 흰 한복을 입고 분단의 철조망을 넘어가는 장면을 묘
사한 임옥상$_{1950~}$ 의 〈하나 됨을 위하여〉$_{1989}$ $^{9-3}$는 통일을 현실적인 문
제로 제시한다. 진달래가 핀 땅으로 묘사된 북한과의 대통합이 하나의
현실로 가시화된 것이다.

　이들 그림을 통해 북한의 민중을 한 민족으로 아우르게 된 태도의 변
화를 읽을 수 있는데, 그러나 친북이 반드시 친공親共을 의미하는 것은

9-4 홍선웅, 〈민족통일도〉, 1985, 채색목판화, 51.4×33.2, 국립현대미술관.

아니다. 예컨대 홍선웅$_{1952~}$ 의 〈민족통일도〉$_{1985}$$^{9-4}$는 민주주의의 깃발 아래 성취된 통일조국을 묘사함으로써 민중미술가들의 친북적 태도가 반드시 그 체제를 옹호하는 것은 아니라는 사실을 확인하게 한다. 물론 당대 민족주의처럼 민중미술도 주체사상에 경도된 경우[14]까지 포괄하면서 다양한 색채들을 횡단하는 것은 사실이다. 그러나 민중미술가들이 북한을 같은 동포로 아우르는 것은 그 정치 노선에 대한 동조라기보다 민족통일이라는 대과제의 자연스러운 귀결인 측면이 더 강하다. 어쨌든 민족주의가 다양한 노선을 포용하게 되었다는 것 자체가 북한과의 관계가 다각화되었음을 의미한다. 민족으로서의 북한과 국가로서의 북한을 각각 다르게 접근하게 된 것이다.

그러나 신학철$_{1943~}$ 의 〈한국근대사-모내기〉$_{1987}$$^{9-5}$에 용공容共 혐의를 씌운 것은 이 둘을 동일시한 것에서 비롯된 판단이다. 그의 다른 작품 〈통일밭갈이〉$_{1989}$$^{9-6}$가 보여주는 것처럼 〈한국근대사-모내기〉 위쪽에 그려진 산은 분명 백두산이고 따라서 북한 땅을 그린 것이다. 그러나 그렇다고 하여 검찰의 기소 내용처럼 "남조선의 적화통일을 은연중 상징한다"[15]고 볼 수는 없다. 그 땅과 주민을 그렸다고 해서 그 체제에 동조했다고 볼 수는 없기 때문이다. 그가 그린 통일조국은 남북분단 이전, 산업화 이전의 한반도, 즉 그의 말처럼, "훼손되었던 삶의 원형을 회복한"[16] 이상향이지 북한 체제가 아니다. 그는 북한을 하나의 국가로서 보기보다 같은 땅을 일구어온 같은 민족으로서 아우르고 있는 것이다.

이 그림은 반미反美 또는 더 넓게 반反외세 라는 민족주의의 다른 한 축을 또한 보여준다. 북한 이미지는 긍정의 기표로 미국 이미지는 부정

14) 임수경을 그린 서울민족민중미술운동 연합창작단의 〈통일의 꽃〉(1990)이 그 예다.
15) 미술세계 편집부, 「'모내기', 그 정독과 오독」, 『미술세계』, 1998년 6월, p. 50.
16) 앞 글, p. 51.

9-5 신학철, 〈한국근대사-모내기〉,
1987, 캔버스에 유채, 162.2×112.1,
서울중앙지검 증거물보관소.
9-6 신학철, 〈통일밭갈이〉, 1989,
캔버스에 유채, 40.9×53,
국립현대미술관.

9-7 신학철, 〈모내기〉(부분), 1987.
9-8 1980년대 TV 등 여러 매체로 소개된 미국인 이미지(엉클 샘).

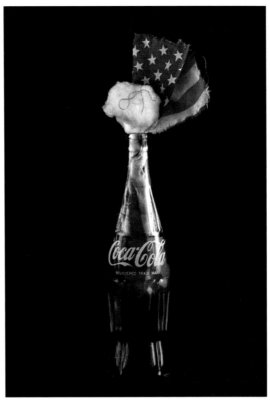

9-9 박불똥, 〈코화카염콜병라〉, 1988, 혼합매체, 가변크기, 소실.

의 기표로 작용하는 민중미술의 의미화 도식이 전형적으로 드러나 있는 것이다. 그림 아래쪽에는 미국을 표상하는 주요 기표인 성조기와 코카콜라 외에 핵무기와 레이건까지 등장하며 나카소네 등 일본인들도 그려져 있어[9-7] 척양과 척왜의 의도가 함께 드러난다. 미국과 일본은 민족의 화합을 위해 물리쳐야 할 타자, 즉 순혈주의 이데올로기를 구성하는 구조적 타자로 묘사되어 있는데, 이는 또한 미국과 그 힘에 편승한 일본의 위협에 노출된 한국의 지정학적 위치를 드러내는 지표이기도 하다. 그의 그림은 이데올로기이자 또한 현실인데, 당시 TV 등 매체를 통해 알려진 미국인 이미지[9-8]를 그대로 차용한 형상이 그 증거다.

박태균의 말처럼, 한국 현대사에서 미국은 외부적인 조건이 아니라

9-10 박불똥, 〈신식민지 국가독점자본주의〉, 1990, 사진 콜라주, 106×78, 소실.

9-11 신학철, 〈한국근대사-신식민지 국가독점자본주의〉, 1989, 사진 콜라주, 53×72.7.

한국 현대사를 움직이는 주체와 다름없는 것이었다.[17] 성조기가 태극기를 뚫는 박불똥1956~ 의 설치작품 〈코화카염콜병라〉1988 9-9는 그런 사실을 말하고 있으며, 〈신식민지 국가독점자본주의〉1990 9-10라는 그의 사진 콜라주나 같은 제목, 같은 기법의 신학철의 작품들1985~89 9-11은 그 낱낱의 면모를 문자 그대로 '콜라주'한 상세도다. 성조기와 각종 상품뿐 아니라 레이건, 전두환 등의 실제인물들 그리고 쏟아지는 돈과 각종 무기가 결합된 이 그림들은 정치, 경제, 군사력이 삼박자를 이룬 미美 제국주의의 도해다. 더하여, 할리우드 영화나 키치 문화 이미지들은 미국의 영향력이 문화의 영역까지 침투했음을 예시한다. 박불똥의 성당

17) 박태균(2006), p. 4.

9-12 박불똥, 〈외래어〉, 1985, 사진 콜라주, 49.4×68.9, 서울시립미술관.

이미지[9-10]가 시사하는 것처럼 미국이 만들어낸 물신들이 신을 대신하
게 된 것이다.

　예술의 성역에 은거한 이전의 미술이 이러한 미국의 정체에 무심함
으로써 그 존재를 은폐하거나 그것에 흡수된 셈이라면 민중미술은 도
상을 통해 직접 드러냄으로써 그 존재를 대상화하였다.《한반도는 미국
을 본다》1988라는 전시명칭처럼 민중미술은 우리가 시선의 주체가 되
어 미국을 보게 되었다는 태도 변화를 드러내는데, 이는 전시 서문의 내
용처럼 "우리 자신 속의 미국"[18)]을 발견하는 계기가 되었다. 내 안의 타

18) 성완경(1988), 「변화하는 풍경−한반도는 미국을 본다」(《한반도는 미국을 본다》도록
　　서문),『민중미술을 향하여』(현실과 발언 엮음), 과학과 사상, 1990, p. 614. 이 전시의
　　부대행사로 리영희의 강연('민족문제와 한미관계란')과 토론회(1988. 11. 29)가 열렸
　　다. 이는 1980년대 미국을 중심으로 한 세계질서를 우리의 관점에서 바라보면서 그
　　속에서의 민족 자존을 역설한 리영희 등 당대 민족주의자들의 입장을 민중미술가들

9-13 김용태, 〈동두천〉,
1984, 사진.

자를 발견하는 이러한 시선의 변화는 자신의 내부로만 집중된 시선을
자와 타의 관계로 확장했음을 의미한다. 반미反美 이미지뿐 아니라 앞서
살펴본 통일 이미지 또한 미국을 중심으로 한 세계질서의 한 부분으로
자국을 인식하기 시작한, 확장된 시각의 한 증거다.

　이 모든 이미지들은 해체위기에 이른 민족의 순혈을 보존하기 위한 일
종의 액막이다. 이는 혼혈이 눈앞의 현실로 나타난 시대상의 증거이기도

───

이 공유하고 있었음을 방증한다.

9-14 김용태, 〈동두천〉, 1984, 사진.

하다. 박불똥의 〈외래어〉$_{1985}$ $^{9-12}$는 담장으로 묘사된 우리 전통문화의 벽을 뚫고 들어오는 서양인의 존재를 통해 혼혈의 위기를 경고하며, 김용태$_{1946~2014}$의 〈동두천〉$_{1984}$ $^{9-13}$은 미군들과 기지촌 여성들 간의 실제 혼혈현장을 적나라하게 보여준다. 여기서 혼혈은 막강한 남성적 군사력과 이에 굴종하는 여성적 접대행위라는 수직적 권력관계를 함축하는데, 이는 곧 한미관계의 유비가 된다. 배경의 키치적 풍경 또한 미국 지아이GI 문화에 의해 그 순종성이 오염된 토착문화의 껍질이다. 한 사진 속의 '지옥$_{Hell}$'$^{9-14}$이라는 단어가 시사하듯이,[19] 제3세계에서 혼혈은 주류국가의 것과는 다른 어두운 의미를 함축한다. 그것은 혈통의 확대가 아니라 혈통의 오염, 즉 제국에 의한 자국의 오염이라는 또 하나의 식민화 증

19) "I Am Sure To Go Heaven Because I Spent My Time In Hell." 이는 물론 미군의 독백으로, 미국은 천국이고 한국은 지옥이라는 뜻으로 읽힌다. 그러나 이 사진에서는 그들이 말한 지옥이, 한국의 접대부들에게는 더 혹독한 지옥일 수 있음을 읽을 수 있다.

9-15 임옥상, 〈가족 I〉, 1983, 종이 부조에 아크릴 물감, 73×104, 개인 소장.
임옥상, 〈가족 II〉, 1983, 종이 부조에 아크릴 물감, 73×104, 개인 소장.

후다. 임옥상의 〈가족 I 〉〈가족 II 〉 연작$_{1983}$$^{9-15}$은 이러한 혼혈의 비극을 이야기한다. 어머니는 희생되고 아버지로부터 버려진 혼혈아는 제국의 폭력과 오염된 피의 증거다.

이러한 혼혈의 실상은 민중미술에 그려진 인물들의 다중정체를 통해서도 가시화된다. 민중미술에서 '민중'은 곧 '민족'과 동일시되었으며,[20] 따라서 흰 한복을 입은 황토빛 피부의 농민으로 스테레오타입화되었다. 오윤의 민중상이 그 예로, 그들은 이영철$_{1957~}$ 의 말처럼 흰옷으로 표상되는 "공통된 핏줄을 나누고 있다."[21] 그런데 민중미술에는 이러한 '순종들'뿐 아니라 다양한 직업과 계층을 가로지르는 그리고 서구적 생활양식과 외모를 이식한 일종의 '혼종들'이 또한 등장한다. 많은 경우 '민중'은 이처럼 전 세계적인 혼성화현상을 공유한, 따라서 지역적 구분을 넘어서서 획일화된 일종의 '대중'으로 그려졌다.[22] 오윤의 〈통일대원도〉$^{9-2}$와 〈마케팅〉 연작$_{1981}$에서처럼 한 작가의 작업 내에서 매우 이질적인 인물들이 병존하는 것은 민정기$_{1949~}$, 임옥상, 신학철

20) 각주 3) 참조.

21) 이영철, 「한국 사회와 80년대 미술운동」, 『문화변동과 미술비평의 대응』(미술비평연구회 엮음), 시각과 언어, 1993, p. 55.

22) 민중미술이론을 주조한 많은 글들에서도 '민중'과 '대중'이 혼용된 것은 그 둘이 확연히 구분될 수 없었던 시대적 정황을 드러낸다. 민족주의 색채가 짙은 원동석의 글은 예외적인 경우로 민중과 대중, 민중미술과 대중미술을 구분하였으며, 최열은 대중이라는 어휘는 사용하면서도 민족형식의 대중성과 부르주아적 대중성은 구분하였다. 그 외의 논자들은 이 둘을 혼용하고 있으며 최민은 최근의 글에서 '민중'을 '인민대중'의 준말로 정의하였다. 이 두 용어의 혼용의 용례는 또한 민중이론가들의 좌담 내용에도 그대로 드러난다. 원동석(1975), p. 106; 원동석(1984), p. 221; 최열, 『한국현대미술운동사』, 돌베게, 1994, p. 257; 성완경(1988), 「두 개의 문화, 두 개의 지평」, 『민중미술, 모더니즘, 시각문화』, 열화당, 1999, p. 85; 이영욱(1989), p. 187; Choi Min, "Minjung Art in Korea: A Mode of Art in a Rapidly Changing Society", *The Battle of Visions*(exh. cat.), Kunsthalle Darmstadt, 2005, p. 75; 「현실의식과 미술로서의 실천」(대담), 『현실과 발언: 1980년대의 새로운 미술을 위하여』(현실과 발언 엮음), 열화당, 1985, pp. 205~211.

9-16 신학철, 〈한국근대사-종합〉,
1983, 캔버스에 유채, 390×130.

등 여타 민중미술가들의 경우도 마찬가지다. 이는 순혈주의 이면에 혼혈의 현실이 있음을, 이 둘이 같은 것의 다른 얼굴들임을 말한다. 헐리우드 영화의 한 장면을 연출하는 신학철의 갑돌이와 갑순이$_{1983}$⁹⁻¹⁶는 이러한 양면성이 한 인물 속에 내재해 있음을 드러내는 예다.

이상과 같이 민중미술이 표방하는 단일민족 이미지는 사실 단일한 것이 아니다. 그것에는 복합적인 맥락이 얽혀 있다. 따라서 그것은 하나의 민족주의를 표상하는 단성적인 기호로서가 아니라 민족주의의 다양성과 유동성을 전제로 그 노선의 변화를 이끈 당대 한반도 주변 정세를 드러내는 다성적인 기호로서 읽혀야 한다. 혼혈의 현장이 직접 그려진 경우와 그 반대의 경우를 막론하고 그 그림들에는 다변적인 국제관계의 교차로로서의 당대 한반도의 지정학적 지도가 겹쳐 있는 것이다.

시공간의 가소성

1980년대 한국 사회는 전 세계적으로 유례를 찾아보기 어려운 급속한 산업화의 결과가 표면화되는 현장이었다. 서구에서는 산업혁명 이후 100여 년에 걸쳐 이루어진 산업화 과정이 20여 년으로 압축되어 이루어짐으로써 서구와는 다른 면모가 나타나게 되었는데, 특히 산업사회 전후前後의 특성들이 동시에 공존하는 현상이 두드러진다. 전前산업, 산업, 탈脫산업의 요소들이 지리적, 사회적으로 비교적 명확히 구분되어 있는 서구의 예와는 달리, 농업에서 제조업 그리고 정보산업과 유통업에 이르는 다양한 분야의 특징들이 같은 지역과 영역 안에 혼재하게 된 것이다. 과거의 것과 현대적인 것, 전원적인 것과 도시적인 것이 뒤섞이는 혼성의 시대가 온 것인데, 예컨대 전통가옥에 현대 가전제품이 놓이고 산비탈과 들판에 고층 아파트가 들어서게 되었으며 컬러 TV가 광범위하게 보급됨으로써 농촌에서는 도시의 삶을, 도시에서는 농촌의

9-17 강요배, 〈정의도〉, 1981, 켄트지에 수채, 파스텔, 180×380.

삶을 실시간으로 공유할 수 있게 되었다. 서로 다른 시간들과 이질적인 공간들이 상호혼입되는 '시공간적 가소성'이 일상의 환경을 지배하게 되고 그 속에서 인간의 의식과 감각마저도 이러한 가소성을 내장하게 된 것이다.

산업화와 이로 인해 변모된 삶을 비판하고 전통 농경사회를 유토피아로 지향한 민중미술은 이러한 혼성의 시대를 되돌려놓으려는 일종의 예술적 방패였다. 가소성의 감각을 더 첨예하게 인식할 수밖에 없었던 역사적 전환기에 이에 대한 비판적 미술이 등장하는 것은 당연한 현상이다. 민중미술의 순혈주의는 민족의 혈통뿐 아니라 그들의 삶에도 적용되는 것이었으며, 그들의 순결한 삶을 되찾기 위해서 이를 오염시킨 산업화와 그것을 가져온 자본주의는 밀어내야 할 적이 되었던 것이다. 따라서 시간적으로는 과거 또는 전통이, 공간적으로는 자연 또는 농촌이 긍정의 기표가 되었으며, 이에 반해 현대적이고 인공적인 환경, 특히 도시는 부정의 기표가 되었다. 그러나 이러한 반反근대적이고 반反자본주의적인 이데올로기에도 불구하고 민중미술은 그 반대의 것인 현실의 거울이기도 하다. 현실을 부정하는 전통 농경사회 이미지든, 현실을 재

9-18 이종구, 〈속-농자천하지대본: 연혁〉, 1984,
포대 종이에 아크릴 물감, 콜라주, 189.5×102.5, 서울시립미술관.

9-19 민정기, 〈지하철 1〉, 1981,
캔버스에 유채, 180×135,
개인 소장.

현하는 현대 자본주의 사회 이미지든 그 모든 것은 급격한 산업화로 인한 혼성현장의 산물인 것이다. 민중미술은 그것이 비판하려는 것의 기호가 된 셈이다.

우선, '과거'를 표상하는 기표로 사용된 것은 서체나 구름문양 같은 전통문화의 요소[9-17]나 한복 입은 옛 인물들, 혹은 농민전쟁 같은 지난 역사였다. 이러한 과거의 것들은 근대역사 속에서 외세에 오염되지 않은 민족의 뿌리를 의미하는 것이었으며, 한편으로는 산업화 이전의 환경, 즉 때 묻지 않은 자연과 유비되었다. 시간적으로 먼 유크로니아uchronia는 공간적으로 먼 유토피아와 연계되면서 전통적인 농경사회가 이상향으로 만들어지게 되었는데, 이는 곧 민족적 정체의 발원지였으며 그 주민들은 순혈의 표상이었다. 과거의 풍경이 아니라 당대 농촌의 현실 속에 등장하는 농민들도 현대인이지만 민족의 순혈을 지켜온 살아 있는 화석 같은 존재였다. 이종구[1955~]가 그린 농민들이 그 예로, 태극기와 함께 등장하는 〈속－농자천하지대본: 연혁〉[1984][9-18]의 농민처럼, 그들은 민족주의의 개체인 순종의 지표들이었다.

9-20 〈풍경〉, 1970년대, 캔버스에 유채, 당진 고등이용원.
9-21 민정기, 〈그리움〉, 1981, 캔버스에 유채, 91×117, 서울시립미술관.

　이렇게 민중미술에서 복고주의적, 자연친화적 에코토피아_{ecotopia}가
이상향의 스테레오타입처럼 되풀이된 것은 그것의 위기가 왔음을 알
리는 증후다. 물론 그러한 위기상항을 직언하는 그림들도 있다. 지하철
공사로 훼손될 위기에 놓인 소나무와 전통가옥을 그린 민정기의 〈지하
철Ⅰ〉₁₉₈₁ ⁹⁻¹⁹은 현대문명에 의해 밀려난 전통을, 이발소 그림⁹⁻²⁰처럼
그려진 〈그리움〉₁₉₈₁ ⁹⁻²¹은 키치 감각에 의해 이미지의 껍질이 된 자연
을 말한다. 자연에 대한 향수조차 진정성을 잃어버리게 하는 산업사회
의 상품감각을 작가 스스로 체화하는 셈이다. 황폐한 붉은 색이 드러나
도록 파헤쳐진 임옥상의 〈땅Ⅳ〉₁₉₈₀ ⁹⁻²²는 개발논리로 파괴되는 자연의

9-22 임옥상, 〈땅IV〉, 1980, 캔버스에 유채, 104×177, 개인 소장.
9-23 임옥상, 〈보리밭II〉, 1983, 캔버스에 유채, 137×296, 개인 소장.

위기를 경고한다. 여기서 주민은 더 이상 유토피아의 주인이 아니다. 그의 〈보리밭 II〉$_{1983}$ $^{9-23}$나 〈어머니〉$_{1988}$에 등장하는 노인들이나 여성들처럼 이제 농촌의 주민들은 버려진 땅에 남겨진 약자들일 뿐이다.

민중미술은 이렇게 자연을 통해 산업화의 위협을 경고할 뿐 아니라 그것이 현실이 된 모습을 재현하기도 한다.$^{9-24, 9-25}$ 현실과 발언 제2회 동인전《도시와 시각》전$_{1981}$이 보여주듯이, 민중미술가들에게 현실은 무엇보다도 산업화로 변모된 환경, 즉 도시였다. 그들에게 도시는 물리적 환경일 뿐 아니라 사회적 환경이었다. 그것은 그 구성원의 "삶을 전반적으로 조직하고 통제하는 갖가지 세력들의 집결이고 상징",$^{23)}$ 즉 하

9-24 김정헌, 〈산동네〉, 1980, 캔버스에 유채, 133×73.
9-25 1980년대 서울.

나의 권력체계였으며, 따라서 비판적 미술을 지향한 민중미술의 좋은 주제가 되었다. 이러한 산업사회의 현실은 특히 초기 민중미술에서 가장 많이 다루어졌다. 예컨대 민중미술의 주요 이론가들이 1982년에 펴낸 무크지 『시각과 언어』 제1권의 주제는 '산업사회와 미술'이었으며 초기 민중미술 작품들이 이미지 자료로 수록되었다. 미술을 일종의 시각문화로 접근한 우리나라 최초의 책으로 볼 수 있는 이 책에 민중미술은 광고나 보도사진과 함께 산업사회의 현실을 보여주는 시각자료의 역할을 한 것이다.

이 책에서 당대 현실은 그 반대 것과의 관계 속에서 제시되었다. 대보름 쥐불놀이 사진과 병치된 김정헌1946~ 의 〈서울찬가〉1981 [9-26]가 의미하는 것처럼, 민중미술의 도시 그림들에는 도시화로 인해 침식되어가는 전통과 자연이라는 의미가 함축되어 있다. 이는 그들이 경험한 현실이 이런 이질적인 것들이 뒤섞이는 혼성의 현장임을 예시한다. 그것은, 같은 책에 쓰인 김우창1937~ 의 진단처럼, "시간과 공간이 단편적이고 변덕스러운 것이 되는"[24] 시공적 가소성의 매트릭스다. 그들의 도시 그림은 "도시는 서울이나 부산에만 있는 것이 아니라 농촌 깊숙이까지 침투해 들어가 있다"[25]는 최민1944~ 의 말을 시각화하는 셈이다. 즉 그들은 도시만을 그린 것이 아니라 농촌과 도시가 뒤섞이는 가소성의 현장을 그린 것이다. 도시 그림도 농촌 그림과 마찬가지로 혼성공간의 산물이자 그 표상인 것인데, 한 작가의 작업 내에서도 이 두 주제가 교차하는 경우 또한 이 둘이 같은 것의 두 얼굴임을 방증한다.

23) 최민(1981), 「도시와 시각 전에 붙여」, 『그림과 말』(현실과 발언 동인 자료집), 1982, p. 92.
24) 김우창, 「보이는 것과 보이지 않는 것: 산업시대의 미학과 인간」, 『시각과 언어 1: 산업사회와 미술』(최민, 성완경 엮음), 열화당, 1982, p. 135.
25) 최민(1981), p. 92.

9-26 김정헌, 〈서울찬가〉, 1981, 캔버스에 아크릴 물감, 134×181, 국립현대미술관.

전통자연과 현대문명을 표상하는 기호들이 한 그림에 혼재된 예도 많다. 이 둘이 공간적으로 구분되어 대비를 이룬 작품에서는 산업화로 인해 식민화된 자연이라는 비판적 메시지가 더 강하게 부각된다. 민정기의 〈풍요의 거리〉1980,[9-27] 김정헌의 〈풍요한 생활을 창조하는-럭키 모노륨〉1981,[9-28] 신학철의 〈신기루〉1984[9-29] 등이 그 예인데, 제목들이 말하는 것처럼 이 그림들은 소위 자본주의적 '풍요로움'이 자연의 희생을 딛고 이루어낸 하나의 환상임을 말한다. 이종구의 〈국토-어서 오십시오. 항상 약진하는〉1986[9-30]은 자연 자체가 자본주의논리에 따라 관광 상품화되는 현실을 드러내면서, 미국산 방독면을 쓴 농민과 레이건의 사진을 통해 그 배후에 미국이 있음을 말한다.

9-27 민정기, 〈풍요의 거리〉, 1980, 캔버스에 아크릴 물감, 162.2×260.6, 아르코미술관.
9-28 김정헌, 〈풍요한 생활을 창조하는—럭키모노륨〉, 1981,
캔버스에 유채, 91×72.5, 서울시립미술관.
9-29 신학철, 〈신기루〉, 1984, 캔버스에 유채, 72.5×60.5, 국립현대미술관.

9-30 이종구, 〈국토-어서 오십시오. 항상 약진하는〉, 1986,
부대종이에 아크릴 물감, 185×180, 개인 소장.

이런 이질적인 도상들이 공간의 구분 없이 뒤섞여 있는 경우는 제
3세계 혼성공간을 더 적나라하게 드러낸다. 자본주의 상품세계와 전통
적인 산수풍경이 얽혀 있는 가운데 동서고금의 인물들이 출몰하는 오
윤의 〈마케팅 I: 지옥도〉1980와 〈마케팅 V: 지옥도〉1981 9-31는 제3세계
의 혼성현장을 낱낱이 도해한다. 그것은 부제가 말하는 것처럼 다름 아
닌 지옥도다. 마귀로 묘사된 미 제국주의와 그것에 묻어 온 소비문화
에 의해 전통과 자연환경이 오염된 디스토피아인 것이다. 이 그림들이

434

9-31 오윤, 〈마케팅 V: 지옥도〉, 1981, 캔버스에 혼합매체, 174×120.

지옥에 빗대어 현실을 그린 것이라면 연작의 다른 그림들[9-32]은 마케팅 현실을 직접적으로 묘사한 예다. 이는 화장품과 옷, 가전제품의 마케팅을 통해 과거와 현재, 농촌과 도시의 경계가 허물어진 현실의 재현이자 또한 패러디다. 그림 속의 "당신도 할 수 있어요"라는 문구처럼 소비의 욕망을 자극하는 물신세계에 대한 비판을 함축하고 있는 것이다. 〈가족 II〉[9-33]1982에서는 이런 자본주의 세계가 한 핏줄의 가족마저 혼성화하는 현실을 읽을 수 있다. 골상은 유사한 구성원들이 농업, 제조업, 사무직, 서비스업 등 각종 직종에 종사하게 됨으로써 생활방식과 의복, 심

9-32 오윤, 〈마케팅IV: 가전제품〉, 1981, 캔버스에 혼합매체, 110×82.

지어 외모마저도 이질적인 모습으로 변모하여 일종의 혼종가족을 이룬 것이다. 그중 하나가 들고 있는 『행복론』은 '이런 현실이 과연 행복한 가'라는 물음을 던진다.

피를 나눈 가족 또한 이질적인 시간과 공간이 만나는 현장이 된 것인 데, 민중미술가들이 역사화를 많이 그린 것 또한 이러한 시공적 가소 성에 대한 첨예한 인식의 결과다. 임옥상의 〈우리시대 풍경〉1990에서 는 전통농경사회와 현대산업사회가 만나는 과정이 파노라마처럼 예시 되어 서로 다른 시간과 공간이 하나의 연속장면 속에 혼재한다. 민중역 사화의 표본인 신학철의 〈한국근대사〉 연작1981~89 9-16도, 작가의 말대 로, "시간을 아래쪽에서 위쪽으로 쌓아 올려"[26) 하나의 유기체로 통합

9-33 오윤, 〈가족 II〉, 1982, 캔버스에 유채, 131×162, 개인 소장.

한 예다. 여러 시간대가 하나의 화면에서 만남으로써 다양한 공간들 또한 하나로 짜인다. 이들 역사화들은 가역적인 시공간들로 이루어진 당대 시각환경의 도해인 셈이다.

이상에서 개관해본 것처럼, 민중미술의 다양한 얼굴들에는 모두 그것이 거부하고자 한 자본주의 세계라는 맥락이 가로지르고 있는데, 이런 점에서는 한국의 '모더니즘'이라 불린 이전의 미술과 다르지 않다. 그러나 모더니즘이 자본주의의 상품화현상을 '예술'이라는 이름으로

26) 신학철, 미술세계편집부(대담), 「표현의 자유, '무늬만 표현의 자유' 아닌가!」, 『미술세계』, 1998년 6월, p. 53.

초월하고자 한 일종의 보상~compensation~의 제스처였다면,[27] 민중미술은 이에 정면으로 대항하는 직공~直攻~의 제스처였다. 그 제스처는 현실과 정반대되는 이상향을 제안하는 것으로도, 어두운 현실을 투명하게 재현하는 것으로도, 또는 이 둘을 한 화면에 병치하는 것으로도 나타났다. 전통과 자연만을 그린 그림이든 현대도시만을 그린 그림이든 또는 이 둘이 혼재하는 그림이든 이들은 모두 당대 삶의 현장에서 만들어진 것이며, 그런 의미에서 그 거울이다. 따라서 이 모든 그림들에서 우리가 읽게 되는 것은 특정한 시대의 특정한 삶의 모습이다. 그것은 급속한 속도로 진행되는 산업화 과정에서 시공간적으로 서로 분리되어 있던 요소들이 유연하게 뒤섞이는 가소성의 감각을 체현한 삶이다.

다양한 양식의 이종교배

1980년대 한국은 문화혼성현장으로서의 면모가 표면화되는데, 미술도 예외가 아니었다. 20여 년 전부터 진행되어온 미술의 '현대화' 과정이 공시적으로 압축되었기 때문이다. 외래양식들을 숨 가쁘게 받아들일 수밖에 없는 제3세계 문화지정학적 조건으로 인해 빠른 속도로 교체되거나 단속적으로 실험되어온 양식들이 누적되어 이 시기가 되자 동시에 병존하게 되었다. 이는 하나의 양식 뒤에 다른 양식이 순차적으로 등장하여 특정 시대가 주로 단일양식으로 통일되는 서구의 주류미술과는 다른 양상이다. 이 시기에도 1970년대를 풍미한 단색화의 위세는 지속되고 있었고 부분적으로는 1960년대의 앵포르멜이나 기하학적 추상 작업도 여전히 잔존하고 있었다. 1970년대 중엽부터 부상하기 시작한

27) Fredric Jameson(1984), *Postmodernism, or The Cultural Logic of Late Capitalism*, Duke Univ. Press, 1991, p. 7.

극사실화도 젊은 작가들을 중심으로 활발하게 실험되고 있었으며 한편으로는 1970년대 미술계의 일각에서 시도되어온 오브제 작업과 팝아트 또는 옵아트와 유사한 경향도 병존하고 있었다. 또한 1980년대 초에는 프랑스의 신구상미술이 소개되면서 작가들의 주목을 끌었다. 겉으로는 우리 현대미술을 추동해온 추상미술이 여전히 제도권을 장악하고 있었으나 그동안 쌓여온 다양한 경향들이 부상하면서 미술계의 지형도가 다변화된 것이다.

예술에서도 혼성의 시대가 온 것인데, 이 시기에 등장한 민중미술은 예술적 혼혈이라는 시대적 맥락의 산물이자 또한 그 거울이다. "민족민중미술운동"[28]이라는 심광현$_{1956~}$ 의 표현처럼, 순종의 민족양식이라는 이름을 내건 민중미술은 혼혈의 위기를 평정하기 위한 일종의 예술적 처방전이었다는 점에서 당대 미술사적 맥락의 산물이다. 한편, 그럼에도 불구하고 실제 작품은 다양한 양식의 혼종으로 나타났다는 점에서 그 맥락의 거울이라고도 할 수 있다. 그것이 가진 순종의 얼굴과 혼성의 실상 모두 양식적 혼성이라는 당대 미술의 현실을 말하는 기호인 셈이다. 민중미술에는 앞서 살펴본 도상뿐 아니라 양식을 통해서도 혼성의 현실이라는 맥락이 가로지르고 있다. 도상에서 예술 바깥의 현실을 읽을 수 있다면 양식에서는 예술 안의 현실을 읽을 수 있다.

민중미술가들과 그 이론가들은 민중과의 "최대한의 소통"[29]을 가능하게 하는 '현실주의'라는 이름으로 그들의 양식을 정의하였다.[30] 이는 현실을 있는 그대로 재현한다는 넓은 의미의 '사실주의$_{realism}$'에 속한

28) 심광현(1992), p. 13. 민중미술과 민족미술의 동일화에 대해서는 각주 3) 참조.

29) 성완경(1981), 「최대한의 소통과 최소한의 소통」, 『민중미술, 모더니즘, 시각문화』, 1999, p. 21.

30) '리얼리즘' '사실주의' 등의 용어도 사용되었으나 '현실주의'가 가장 많이 사용되었다.

다. 그런데 "현실의 반영과 변형을 주요 특징으로 하는 예술방법"이라는 이영욱₁₉₅₇~ 의 정의에서 알 수 있듯이, 현실주의에서 재현하는 현실은 단지 망막에 투명하게 기록된 현실이 아니라 주관적으로 선택되고 가치판단을 통해 걸러진 현실이다. 이어지는 그의 말처럼, 현실주의는 "생활현실을… 냉정한 눈으로 파악하되 단순히 현실 그 자체의 파악에 그치는 것이 아니라… 현실이 우리에게 갖는 의미를 가치평가하여 파악해냄으로써 예술가의 사회적 태도 및 사상적 입장들과 결합되어 진리에 충실한 감각적 형상을 창출해내는 예술방법"인 것이다. 즉 현실주의는 "이러한 현실 인식과 현실에 대한 태도에 입각한 적극적인 형상의 제시"[31]를 목표로 삼은 미술이다. 한마디로 민중미술의 현실은 사회적 현실이라고 할 수 있으며, 이런 점에서 그것은 사실주의의 넓은 스펙트럼 중에서도 사회비판적 사실주의에 속한다.[32]

민중미술이론가들은 민중미술의 현실주의를 세부적으로 분류하여 이론화했다. 예컨대 이영욱은 1980년대 전반부의 비판적 현실주의와 후반부의 변혁적 현실주의로 이분하고, 이영철과 심광현은 비판적 현실주의, 민중적 현실주의, 그리고 이 둘이 과학적 세계관을 통해 종합된 진보적이영철 또는 당파적심광현 현실주의로 분류하였다. 그렇지만 이들은 결국 같은 관점을 공유하는 셈이다. 이들 모두에게 비판적 현실주의는 '현실과 발언' '광주자유미술인협의회'를 중심으로 지식인과 소시민의 입장을 반영하는 양식이고, 변혁적, 진보적, 당파적 현실주의는

31) 이영욱(1989), pp. 177~178. 이영철도 이와 유사하게 "현실주의는 '가치판단'을 내포한다"라고 하면서 그것은 "비판적이면서 동시에 적극적인 진리 개념을 가리킨다"라고 했다. 이영철(1993), p. 47.

32) 사회비판적 사실주의에 대해서는 김재원,「한국의 사회주의적 미술현상에 있어서의 사실성: KAPF에서 민중미술까지」,『한국미술과 사실성』(한국미술사99프로젝트 엮음), 눈빛, 2000, pp. 143~171 참조.

이름만 다를 뿐 노동자 계급의 당파성을 기반으로 하는 현실주의의 궁극적인 형태다. 이러한 미술형태의 맹아가 1980년대 중엽 두렁과 시민미술학교광주자유미술인협의회 주최를 통해 싹트기 시작한 것으로 보는 관점 또한 서로 공유한다. 단지 이영철과 심광현은 이를 민중적 현실주의라 하여 기층민중의 이해와 요구를 대변하는 혁명적 낭만주의 운동의 단계로서 명시한 점만이 다를 뿐이다.[33) 결국 이들 모두에게 현실주의의 궁극적 형태는 아직 오지 않은 미래적 비전이며, 그런 점에서 일종의 유토피아니즘이다. 또한 유물론적 변증법에 근거한 이들의 역사 인식은 마르크시즘에 상응한다는 점에서 여타의 좌익 예술운동들과 지평을 공유한다. 그러나 체제영합이 아니라 체제비판의 위치를 견지한다는 점에서는 소련의 사회주의적 사실주의Socialist Realism와는 다른 한편, 쿠르베식의 19세기 프랑스 사실주의나 20세기 초 독일의 신즉물주의Neue Sachlichkeit 그룹의 작업 혹은 미국의 사회적 사실주의Social Realism에 가깝다.

현실주의는 무엇보다도 그들이 '모더니즘'이라고 칭한 이전의 미술에 대한 저항의식의 발로였으며, 그중에서도 당시 여전히 주류의 자리를 차지하고 있던 추상미술에 대한 저항의 무기였다. 따라서 명목상으로는 추상미술과 정반대의 위치에서 그에 대적하는 단일한 양식으로 표방된 것이지만 실제로는 하나의 양식으로 나타나지 않았다. 그 주요 그룹의 명칭처럼 '현실'을 '발언'할 수 없는 추상미술에 대하여 그것을 발언할 수 있는 대안으로서 현실주의를 내세웠던 것인데, 실은 이러한 '발언'이라는 기능에 혼성의 계기가 있다. 형식이 아닌 내용을 규정하는 경향인 현실주의는 양식적인 일관성에서 자유롭기 때문이다. 어떤

33) 이영욱(1989), pp. 182~186; 이영철(1993), pp. 53~63; 심광현(1992), pp. 22~35 참조.

양식을 사용하든 현실을 효과적으로 재현하는 것이 관건이었으므로 양식의 혼용이 문제가 되지 않았을 뿐 아니라 오히려 다양한 양식의 활용이 장려되었다.

민중미술가들이 주장한 현실주의가 하나의 양식이라기보다 총체적인 문화운동이라는 점은 이론가들도 거듭 주장해온 바다. 심광현은 민중미술이 "양식이나 형식문제를 가리키기보다는 미술운동이… 넓은 의미에서 문화투쟁의 차원에 속해 있음을" 주장하는 운동이라고 단언하고, 따라서 그 투쟁의 과제는 "모든 형식과 매체를 활용하고 모든 공간에서 모든 대중을 상대로 수행되어야" 한다고 주장했다.[34] 이영욱 또한 "현실주의를 단일한 전형과 동일시하는" 오류를 지적하면서 이를 "현실주의 문제를 양식문제와 동일시"한 또는 "현실주의의 양식적 다양성을 무시한" 결과로 보았다.[35] 현실주의 대신 '리얼리즘'이라는 말을 사용한 엄혁1958~ 도 "리얼리즘과 민중미술은 형식이 아니다… [그것은] 정신이며 정신은 형식과 방법을 넉넉하게 포용한다"라고 하였다.[36]

그들은 현실주의라는 단일한 '양식'을 세웠다기보다 현실주의라는 단일한 '이름'을 취한 것이며, 그 하나의 이름 속에 다양한 양식을 포괄했다고 하는 편이 옳다. 심광현이 말한 "국내외 미술문화의 여러 전통의 비판적 계승"[37]을 통해 순종의 민족미술을 세우는 모순을 받아들인 것이다. 민족주의 이데올로기에 의해 추동되었음에도 불구하고 그 전제에서부터 혼성성을 내장하고 있는 것이 현실주의의 딜레마이자 '현

34) 그는 같은 글에서, "현실주의 이외의 다른 예술방법들─낭만주의적 방법, 자연주의적 방법, 표현주의적 방법, 전통적 방법, 현대적 방법, 서구적 방법, 민족적 방법─이 그 구성요소가 될 수 있다"라고 했다. 심광현(1992), pp. 18~19, 34.

35) 이영욱(1989), p. 187.

36) 엄혁(1992), 「미신, 미학, 그리고 미술: 우리시대의 아우라와 리얼리즘」, 『문화변동과 미술비평의 대응』, 1993, p. 113.

37) 심광현(1992), p. 19.

실'인 셈인데, 이러한 현실은 민중미술의 다양한 작품들을 통해서 온전히 드러난다.

우선, 이론가들이 비판적 현실주의의 예로 자주 거론한 오윤과 민정기의 작품에도[38] 여러 다른 양식을 환기하는 요소들이 출몰한다. 근대화 과정에서의 농촌과 도시의 삶을 비판적으로 드러낸다는 점에서 현실주의에 속하는 이들 그림은 형태의 단순화 또는 변형, 과장된 필치와 구불구불한 윤곽선 등을 통해 20세기 초 독일 표현주의나 최근의 신표현주의 혹은 프랑스 신구상미술과 양식을 공유한다. 따라서 오윤의 목판화가 독일 표현주의 작가들의 목판화를 환기하고 민정기의 〈숲에서〉 1986[9-34] 같은 그림이 그들의 '자연 속의 누드' 그림들[9-35]을 연상시키는 것은 당연하다.

민정기의 작품 중에는 전치dépaysement와 이중영상double image, 변성 metamorphosis 같은 초현실주의의 방법을 적용한 예도 있다. 〈소문〉1980이나 〈대화〉1981[9-36] 같은 연작들에서는 기이한 공간 속에 놓인 목이 잘린 인체, 그것에 겹쳐진 눈과 귀, 입 등으로 낯선 풍경이 연출된다. 신학철의 〈한국근대사〉 연작도 이런 초현실주의적인 형상으로 이루어져 있다. 여기서 인체와 동물, 기계와 각종 무기, 상품 등 이질적인 형상들은 서로 얽혀 기이한 생명체 같은 모습으로 변성한다. 나무 둥치처럼 땅에서 솟아 나와 꿈틀거리며 증식하는 익명의 덩어리는 기계와 유기체, 생물과 무생물이 결합된 에일리언 사이보그다.[9-37] 초현실주의에서처럼 성적 욕망의 투사체로서의 남근형상을 연상시키는 그것은 남근주의 역사의 도상이기도 하다.[39]

38) 이영욱(1989), p. 182; 이영철(1993), p. 55.

39) 신학철 그림의 남근주의에 대해서는 정헌이, 「상상계로서의 미술사: 미술사학에 있어서 젠더의 문제」, 『미술사학』, 제18호, 2004, pp. 179~213 참조.

9-34 민정기, 〈숲에서〉, 1986, 캔버스에 유채, 130×97, 개인 소장.
9-35 에리히 헤켈(Erich Heckel), 〈갈대밭의 수영하는 사람들(Badende im Schilf)〉,
1909, 캔버스에 유채, 70.5×81, 쿤스트팔라스트미술관, 뒤셀도르프.

9-36 민정기, 〈대화Ⅱ〉, 1981, 캔버스에 유채, 97×130, 개인 소장.

　그의 역사화는 또한 한국 근대사라는 방대한 시간의 폭을 가시화하기 위한 다면화 형식을 취하기도 하는데, 이는 중세 제단화나 동양의 전통 두루마리 그림의 현대적 버전이기도 하다. 민중미술은 한복이나 초가집 같은 도상뿐 아니라 두루마리 그림 또는 문자도 등의 형식을 통해서도 전통과 연계되는 것이다. 이러한 다면화 형식은 민정기나 오윤, 임옥상 등의 작품에서도 기용되었는데, 이는 무엇보다도 현실을 '발언'한다는 민중미술의 이야기 그림으로서의 목표를 실천하는 방법이 되었다.[40] 그것은 또한 이야기 그림의 전형적 예인 만화 형식이기도 하

40) 따라서 현실주의는 문학과 깊이 관련된 미술이라고 할 수 있으며, 심광현, 이영욱, 이영철 등 현실주의의 이론가들의 글도 브레히트나 루카치의 문학이론에 근거하고

9-37 신학철, 〈한국근대사-3〉, 1981, 캔버스에 유채, 128×100.

9-38 오윤, 〈원귀도〉(부분), 1984, 캔버스에 유채, 69×462(전체), 국립현대미술관.

다. 두루마리 그림처럼 수평으로 이야기가 펼쳐지는 오윤의 〈원귀도〉
1984[9-38]는 캐리커처 같은 인물들과 문자 그리고 말풍선형상까지 등장
하는 일종의 만화다.

민중미술가들은 만화적 형식뿐 아니라 실제 만화의 캐릭터를 차용하
기도 하고[9-39] 나아가 만화를 미술작품으로 만들기도 했는데, 이는 민
중미술과 키치의 자유로운 접목을 시사한다. 진지한 현실주의를 목표
로 한 미술이 키치와 교류한 것이다. 민중미술이 재현하고자 한 현실에
서 키치적 현실도 예외가 아니라는 점에서 이는 당연한 현상이다. 오윤
의 〈마케팅〉 연작[9-31, 9-32]이나 민정기의 〈풍요의 거리〉[9-27] 또한 그 예
로, 여기서는 만화와 같은 인물형상뿐 아니라 상업적인 색감과 광고판
과 같은 문자, 콜라주적 구성 등 대중문화 요소들이 적극적으로 기용된
것을 볼 수 있다. 민정기의 그림 중에는 이른바 '이발소 그림'을 그대로
모방한 예[9-21]도 있다.

민중미술가들 가운데, 키치에 가장 열려 있었던 작가는 주재환1940~
이다. 그는 사회풍자라는 현실주의 주제를 해학적인 만화형상이나 광
고지, 포장지 같은 소비사회의 산물에 담아냈다. 모더니즘 추상회화가

———

있다.

9-39 임옥상, 〈일월도〉, 1982, 캔버스에 아크릴 물감.

소비적 향락문화의 공간인 호텔로 둔갑한 〈몬드리안 호텔〉₁₉₈₀ [9-40]은 모더니즘과 그 배경이 된 자본주의에 대한 패러디다. 유사한 경우로, 재스퍼 존스의 그림을 연상시키는 성조기의 줄무늬 위에 찬송가와 껌 포장지를 붙인 〈미제 껌 송가〉₁₉₈₇ [9-41]는 미국 작가의 양식을 빌어 미국의 다국적 자본주의의 정체를 폭로하는 아이러니를 연출한다. 그는 이렇게 키치적인 이미지를 수용할 뿐 아니라 기존 작품을 반복하거나 이를 컬러로 복사하는 등 '복제'라는 키치적 생산방식을 따르기도 하였다.

'복제'매체의 전형인 사진 또한 민중미술 작가들이 적극적으로 이용한 매체다. 사진은 현실을 재현한다는 현실주의 목표를 충족시키면서도 이미지의 복제라는 키치적 국면을 내장한 매체로서, 형식주의 모더니즘의 안티테제가 되기에 적절했다. 김용철의 동두천 사진[9-13, 9-14]이 스트레이트 사진의 맥을 잇는 경우라면, 박불똥과 신학철의 사진 콜라주들[9-10, 9-11]은 이미지들의 합성을 통해 풍자적 메시지를 만들어내는 다다이스트들의 포토몽타주와 같은 계보에 속한다. 한편 이종구의 극사실화[9-18, 9-30]는 사진적 기법이 도입된 예다. 유화로 그린 사진이라 할 수 있는 그의 작품은 회화라는 전통매체에까지 복제감각이 만연하

9-40 주재환, 〈몬드리안 호텔〉,
1980(2000 재제작), 컬러복사,
202×152, 아트선재센터.

였던 시대적 상황을 드러낸다.

이렇게 키치가 미술에 적극적으로 수용된 것은 자본주의가 일정한
궤도에 오른 당대 현실의 한 증후다. "제3세계의 근대화 정도와 키치화
정도가 비례한다"[41]라는 이영욱의 말처럼 당대 우리 사회도 소비자본
주의로의 급격한 이동과 함께 키치라는 자본주의의 문화현상이 만연하
였던 것이다. 민중미술가들은 키치적인 이미지를 통해 자본주의의 도
상을 재현하였을 뿐 아니라 사진 같은 복제매체를 통해 자본주의의 대
량생산방식을 실천한 것이다. 이는 이미지의 대량유통이라는 현실주의
의 이상을 실현하는 방법 또한 될 수 있었다. 반反자본주의 미술이 자본
주의의 이미지 생산 및 유통방식을 공유하는 역설을 연출한 셈인데, 민

41) 이영욱(1992), 「키치/진실/우리문화」, 『문화변동과 미술비평의 대응』, 1993, p. 304.

9-41 주재환, 〈미제 껌 송가〉,
1987, 혼합매체, 33×44,
개인 소장.

중판화나 출판미술은 그 전형적 예다. 이미지의 대량유통은 벽화나 걸
개그림9-42 등 공공미술을 통해서도 이루어졌다. 이는 멕시코 벽화운동
이나 소련의 선전미술 등 미술사의 전례를 따른 것이기도 하지만 한편
으로는 광고판 같은 상품 이미지의 유통방식을 차용한 것이기도 하다.
이러한 이미지 전달방법들은 민중의 현실에 깊게 뿌리내리려는 현실주
의 의지의 한 발현인데, 이러한 의지는 생활공예나 의상 디자인 등 생활
미술로까지 확장되었다.

　이상과 같이 민중미술은 민족양식이라는 순혈적 이름에도 불구하고
실제로는 다양한 양식들과 매체들이 교차하는 혼성미술이다. 그 순종
의 얼굴과 혼종의 실상 모두에 혼혈이 가속화되던 당대 미술의 현실이
가로지르고 있는 것이다. 민중미술은 일종의 패스티시pastiche인 셈인데,
이런 점에서 이는 포스트모더니즘이라고 불릴 수 있을 것이다. 일반적
으로 진단하듯이 '구상형상의 부활'이라는 외양상의 특성 때문이 아니
라 양식의 일관성과 독창성이라는 모더니즘의 강령을 거스른다는 의미
에서 민중미술은 포스트모던 미술현상 중 하나다. 그러나 민중미술은
주류국가의 포스트모더니즘과는 구분되어야 한다. 그것은 외세에 의해

9-42 〈척양척왜〉,
1980년대, 걸개그림
(전북대학교 설치 전경).

압축적 속도로 모던에서 포스트모던 시대로 이동한 제3세계 미술현장
에서 만들어진 또 다른 포스트모더니즘이며, 따라서 그것에는 모더니
즘의 내부적 해체라는 의미 외에 주류 모더니즘의 제국주의에 대한 저
항이라는 또 다른 의미가 덧붙여져야 한다.[42] 박모1995년 박이소로 개명,

42) 1990년대 초에는 민중미술과 포스트모더니즘이 서로 대치되는 개념으로 이해되어
 양 진영의 비평적 공방전까지 있었다. 이는 소위 '모더니즘 이후(post modernism)'를

1957~2004의 주장처럼, 민중미술에는 "한국적 맥락에서의 '포스트' 모더니즘"[43]이라는 별도의 명칭이 주어져야 하는 것이다.

* * *

나는 앞에서 민중미술을 '혼성공간'이라는 하나의 내러티브로 읽어 보았다. 그것은 순혈주의 도상에 실리기도 하고 혼혈현장의 재현으로 나타나기도 하며, 이 둘의 대비와 병존의 양태를 띠기도 한다. 나는 마치 민중미술의 커다란 전시장을 훑어보듯이, 다양한 작가들의 다양한 그림들을 퍼즐처럼 맞추어가면서 당대 한국을 가로지르던 갖가지 맥락들을 짚어 본 셈인데, 물론 여기서 제외된 작가들과 그림들이 훨씬 더 많다. 나는 단지 이 빠진 엉성한 퍼즐이나마 읽어보려 한 것이며 이를 더 조밀하고 탄탄한 이야기로 짜 맞추는 것은 후속 연구의 몫으로 남겨 둔다.

민중미술이 미술계의 표면에서 잦아들기 시작한 지도 30여 년이 되었다. 그러나 그동안 민중미술은 전시를 통해 되살아났다. 1994년의 국립현대미술관 전시를 통해 국내에서 재조명되었을 뿐 아니라 이후에는 해외에서도 한국의 주요 현대미술로 주목받아왔다. 2005년의 독일 다름슈타트미술관 전시와 2007년 일본 니가타현립 반다이지마미술관을 필두로 한 5개 도시 순회전이 그 예다. 미국에서는 이미 1988년에 뉴욕

주장하는 데 있어서 그 한국적 맥락을 강조한 민중미술진영과 그것을 전 세계적 상황과 동일시한 또 다른 진영과의 의견 차이에서 기인한 것이다. 서성록(1991), 「변혁기의 문화와 비평」, 『한국미술과 포스트모더니즘』, 미진사, 1993, pp. 140~156; 박찬경(1991), 「참다운 '변혁기의 비평'을 위한 최소한의 조건: 서성록의 '변혁기의 문화와 비평'에 대한 비판」, 『문화변동과 미술비평의 대응』, 1993, pp. 81~98; 박신의(1991), 「포스트모더니즘 논쟁-미술비평을 중심으로: 한국미술에서의 포스트모더니즘 수용과정과 현황」, 앞 책, pp. 115~144.
43) 박모(1992), 「포스모더니즘의 의미와 한국미술」, 앞 책, p. 164.

아티스츠 스페이스Artist's Space에서 민중미술전이 열렸다.[44] 척양척왜의 미술이 서양과 일본에서 전시되는 아이러니를 목격하게 되는데, 이는 민중미술이 정치적 이데올로기로서보다 현실의 거울로서 받아들여졌기 때문에 가능했다. 일본전의 명칭에서처럼 그것이 문자 그대로의 '리얼리즘'으로, 즉 당대 한국의 특수한 지정학적 현실의 재현으로 주목받은 것이며, 그런 의미에서 진정 한국적이고 진정 당대적인 한국의 현대미술로 자리매김된 것이다.

민중미술을 "이제까지의 한국의 다른 어떤 모더니즘 미술조류보다도 '근대적' 성격을 실질적으로 보여준 미술운동이자 문화운동"[45]이라고 한 성완경1944~ 의 말이 타당하다면, 그것은 그 지역성과 당대성 때문인 것인데, 전시들을 통해 이어진 이후의 역사가 한 증거가 될 것이다. 민중미술의 실체는 그것이 지향한 순혈적 노선이라기보다 그것이 재현한 혼혈적 현실에 있다. 아니, 그 순혈주의조차 모든 것이 뒤섞이는 혼성공간의 산물이자 거울이라는 편이 옳은 표현일 것이다. 그것은 민족적, 사회적, 예술적 혼성의 위기를 체감한 예술가들의 순수한 피를 보존하려는 마지막 몸부림이었는지도 모른다. 민중미술에 재현된 이미지들은 두려운 현실을 초월하거나 또는 그것에 직면하는 방법으로 그것을 퇴치하려는 예술적 액막이였던 셈이다.

나는 2006년 서울시청 앞 광장의 월드컵 배너에서 민중미술의 유산을 보았다.[9-43, 9-44] 민족주의 논쟁이 뜨거웠던 1980년대가 먼 과거가 되었는데도 민족의 순혈을 향해 치켜든 손은 변함이 없었다. 그러나 그

44)《민중미술 15년: 1980~1994》, 국립현대미술관, 1994;《시각들의 전쟁(The Battle of Visions)》, 쿤스트할레 다름슈타트, 2005;《민중의 고동: 한국미술의 리얼리즘 1945-2005》, 니가타현립 반다이지마미술관, 2007;《민중미술: 한국의 새로운 문화운동 (Minjung Art: A New Cultural Movement from Korea)》, 아티스츠 스페이스, 뉴욕, 1988.
45) 성완경(1999), p. 15.

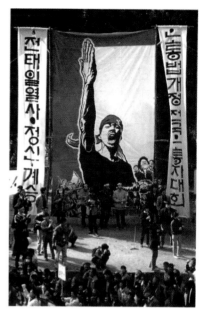

9-43 월드컵 배너, 2006(서울시청 앞 설치 전경).
9-44 가는패, 〈노동자〉, 1987, 걸개그림(연세대학교 노천극장 설치 전경, 1988).

것은 전태일의 손이 아닌 비와 윤도현의 손이었다. 순혈주의는 지속되었지만 그것을 외치는 주인공은 바뀌었다. 민중적 영웅은 대중적 영웅에게 자리를 내주었다. 비는 민족의 표상이자 반反자본주의를 외치는 투사라기보다 국제 무대에서 활동하는 코스모폴리탄 시민이자 자본주의가 만들어낸 대중문화의 스타다. 걸개그림이 걸리는 공간이 민중운동의 현장에서 스포츠와 오락의 세계로 바뀌었듯이 한국 사회의 맥락도 변화된 것이다. 그러나 앞에서 살펴본 민중미술의 현실이 말해주듯이 그 맥락은 이미 1980년대부터 직조되고 있었다. 전태일과 비는 동전의 양면인 셈이다. 운동권 청년이 액막이하고자 한 것이 당연한 현상이된 이후의 우리 사회가 그 증거다.

　그러면 민중미술은 실패한 운동인가? 현실 속에서 성취되지 않는 순혈주의는 공허한 외침일 뿐인가? 나는 "민중미술은 성공보다 주로 실패를 통해 그 존재를 보여주었는지도 모른다"[46]라는 최민의 진단에 동

의한다. 민중미술은 실패를 통해서 성공한 운동이다. 나는 민중미술의 실패에서, 아니 실패할 수밖에 없는 그 숙명에서 민중미술의 '힘'을 발견한다. 불가능한 꿈에의 열정, 없는ou 세계topia를 향한 유토피안적 열망, 거기에 민중미술의, 나아가 모든 예술의 진정한 의미가 있다.

46) Choi Min(2005), p. 87.

10 한국 현대미술과 여성

 수천 년의 역사를 기록해온 미술사가 인류 절반의 경험들을 원천적으로 배제해왔음이 드러난 것이 길어야 60여 년 전이라는 사실은 기이하기까지 하다. 이는 그런 역사를 만들어낸 체제가 얼마나 절대적인 것이었는지를 새삼 환기한다. 대략 1960년대 후반부터 미국과 영국을 중심으로 등장한 페미니스트 미술가들과 이론가들은 객관적이며 중립적이고 따라서 보편타당한 것으로 간주되어온 기존의 미술사에 의문을 제기해왔다. 그들은 그것이 남성의 경험과 가부장적 가치에 근거한 편파적 기술이었을 뿐 아니라 이를 통해 주어진 체제를 재생산해온 또 하나의 이데올로기였음을 지적하고,[1] 이를 노출시킬 뿐 아니라 교정하기 위해[2] 미술사 다시 쓰기를 촉구해왔다. 이 글은 이러한 요구를 한국 현대미술사를 통해 실천하고자 하는 작은 시도다.

 미술사에서 여성의 배제는 여성 '주체'의 배제다. 그것은 남성 작가

1) 따라서 그리셀다 폴록은 페미니스트 미술사의 과제가 "제도화된 이데올로기적 관행으로서의… 미술사 자체를 비판하는 것"이라고 하였다. Griselda Pollock, "Women, Art and Ideology: Questions for Feminist Art Historians", *Woman's Art Journal*, Spring/Summer 1983, p. 40.

2) Lisa Tickner, "The Body Politic: Female Sexuality and Women Artists since 1970", *Art History*, June 1978, p. 247.

주체의 경험과 가치를 재현한, 그런 의미에서 남성적 작품에 대한, 남성 관람자또는 비평가, 미술사가 주체의 경험과 가치를 기술한 이야기다. 거기서 여성은 남성 주체의 응시 대상인 이미지로서만 등장할 뿐이다. 물론 여성 작가와 관람자가 전혀 없었던 것은 아니지만 모든 소통의 관행이 남성적 언어로 수행되어온 가부장적 질서 속에서는 여성도 남성으로서 말할 수밖에 없었다.[3] 이런 '남성 주체/여성 대상'의 위계를 넘어서는 것, 다시 말해 여성 주체를 복원하는 일이 또 다른 미술사 쓰기의 과제다. 그것은 다른 미술사로 기존 미술사를 대치한다기보다 사라지거나 억제된 역사를 되살려내어 더욱 균형 있고 입체적인 미술사로 교정한다는 데 의의가 있다.

미술사에서 복원되어야 할 여성 주체는 여성 작가와 관람자다. 이를 위해서는 여성 또는 여성적 주체의 경험과 가치를 재현한 작품들을 미술사의 대상으로 포함하고, 한편으로는 여성 또는 여성적 주체의 시선을 작품에 접근하는 통로로 수용하여야 한다. 이 글에서 나는 한국 현대 여성 작가들의 작품을 여성 관람자의 시선으로 읽어봄으로써 한국 현대미술사에서 지워지거나 주변으로 밀려난 여성 주체를 복원하고자 한다.

이런 시도에서 우선 화두가 되는 것은 여성 또는 여성적 주체의 특성, 즉 '여성성femininity'의 존재 여부다. 소위 제1세대 페미니스트들은 특정한 '여성적 감수성feminine sensibility'의 존재를 확신하는 본질주의에 경도되었으며 그것을 비평의 무기로 삼는 분리주의로까지 나아갔다. 생물학적으로 타고난 고정된 여성성을 부정한 제2세대 페미니스트들도 변화하는 과정 속의 구축물로서의 '성차gender difference'의 존재는 인정하

3) 김홍희, 「서문」, 『여성 그 다름과 힘: 여성적인 미술과 여성주의 미술』 (전시도록, 김홍희 엮음), 삼신각, 1994, p. 8 참조.

고 그 구축의 경위를 살피는 일에 주력해왔다.[4] 이들은 결국 여성성이라는 특정한 성향의 존재에 대해서는 의견을 공유하는 셈이다. 예컨대 그리셀다 폴록Griselda Pollock, 1949~ 은 여성성의 다양함을 환기하면서도 "자연nature이 아닌 양육nurture의 산물로서의" 여성들의 공통성을 인식해야 한다고 주장했으며, 리사 티크너Lisa Tickner, 1944~ 는 제1세대 페미니즘의 기획이 아직 진행 중인 과제라고 하였다.[5]

나는 여성성을 변화하는 맥락 속에서 형성되는 기호로 보면서도 그 다양한 기호들에서 여성성이라는 범주로 묶을 수 있는 공통의 지평을 주시한 제2세대 페미니스트들과 의견을 같이하면서 우리 여성 작가들의 작품을 들여다보고자 한다. 사회구조 속에서 여성의 위치는 남성의 위치와 다르므로 경험도 다르고 따라서 반복적 경험의 산물인 젠더 구조도 다르다는 그들의 의견에 동의하는 것이다. 나는 또한 그런 여성 특유의 젠더 구조가 창작물에 재현될 것이라는 전제에서 출발하고자 한다. 그것은 예술이 천재적 개인의 자율적인 활동이라기보다 사회적 맥락의 산물이라는 페미니즘 미술사의 기본전제에 동의하기 때문이다.[6]

여성 작가의 작품에는 어떤 방식으로든 여성 주체가 재현되는 것인데, 그 재현의 양상은 그들이 여성이라는 위치를 수용하거나 부정하기도 하고 때로는 그것에 타협하거나 도전하기도 하면서 자신의 정체성

4) 미술이론에 있어서 분리주의의 대표격으로 루시 리파드(Lucy Lippard, 1937~)를, 제2세대 페미니스트의 예로 그리셀다 폴록, 리사 티크너 등을 들 수 있다.

5) Griselda Pollock, *Vision & Difference: Femininity, Feminism and the Histories of Art*, Routledge, 1988, p. 55; Thalia Gouma-Peterson and Patricia Mathews, "The Feminist Critique of Art History", *Art Bulletin*, September 1987, p. 348.

6) 이런 전제는 린다 노클린의 다음과 같은 언급으로 처음 명문화되었다. "예술은 천부적 재능을 가진 개인의 자유롭고 자율적인 활동이 아니라… 사회적 조건에서 이루어지고 사회구조를 구성하는 요소이며, 구체적인 특정한 사회제도들에 의해 중개되고 결정된다." Linda Nochlin(1971), "Why Have There Been No Great Women Artists?", *Women, Art and Power: and Other Essays*, Harper & Row, 1988, p. 158.

을 구축해온 과정이 다양한 만큼 다양하게 나타날 것이다. 이 글에서는 이렇게 여성 주체가 여성 작가들의 작업에 재현되는 여러 양태들을 들여다보고자 한다. 그것은 단지 여성 미술가들의 존재를 미술사에 끼워 넣는 것으로 그치는 것이 아니라 그들이 예술가 주체로서 자신의 위치를 인식하고 그것에 적응해가는 경위를 밝히기 위한 것이다. 이런 시도는 미술사를 대가들의 단선적인 계보가 아닌 미술가들의 작업을 가로지르는 맥락의 그물망으로서 재구성하는 작업이다. 이는 미술과 성별을 둘러싼 우리 사회의 주류 이데올로기를 드러내는 하나의 길이 될 것이다.

한국 현대미술사에서의 여성의 위치: 대상에서 주체로

근대 이후 한국 사회를 추진해온 주류 이데올로기는 근대주의와 민족주의였다. 이 둘은 서로 상충, 상보하는 미묘한 관계를 이루면서 우리 근현대사를 만들어왔다. 19세기 이후 전 지구적으로 진행되어온 근대화 기획에서 우리나라도 예외는 아니었으며 그 기획에서 우리는 정치적, 경제적 피식민지의 위치에 놓여왔는데, 여기서 민족주의는 자국의 정체성을 지키는 방어기제가 되어왔다. 한편, 이렇게 일견 상충하는 두 이데올로기는 상보적인 계기로도 작용해왔다. 근대주의는 민족을 살리는 길로 민족주의는 근대화의 명분으로 이해되었던 것이다. 특히 6·25전쟁 이후에는 근대화 기획이 점차 경제로 수렴되면서 이 둘은 동전의 양면처럼 밀착되었다. 서구 모더니즘 미술의 수용과 우리 미술의 정체성 찾기라는 두 과제가 교차해온 한국 현대미술의 역사는 이러한 역사의 예술적 발현이다. 한국의 현대미술가들을 세뇌해온 '한국적인 것이 세계적인 것이다'라는 구호는 두 주류 이데올로기가 만나는 지점을 보여준다.

10-1 나혜석, 〈선죽교〉, 1933, 목판에 유채, 23×33, 개인 소장.

근대주의와 민족주의는 각기 근대사회와 전통사회를 직조해온 남성
담론이다.[7] 전자는 미래지향적이고 후자는 과거지향적이며, 전자가 전
세계로의 확장논리라면 후자는 지역적 근거로의 집중논리다. 그러나
이런 차이점에도 불구하고 이 둘이 만나는 지점은 '순수'의 신화다. 그
것들은 각기 백인 남성과 유색인 남성의 순수혈통을 보존하려는 가부
장적 이데올로기다. 한국의 여성들은 이 두 이데올로기에 의해 이중으
로 소외되면서 서구 여성들보다 더 철저히 역사의 변방으로 밀려났다.[8]

7) 근대주의가 남성 담론이라는 견해는 서구 페미니스트들 사이에 일반화된 페미니즘의
 전제이자 화두다. 민족주의, 특히 한국의 민족주의가 남성 담론임을 구체적인 사례들
 을 들어 밝힌 예로 일레인 H. 김, 최정무(엮음, 1998), 『위험한 여성: 젠더와 한국의 민
 족주의』(박은미 옮김), 도서출판 삼인, 2001을 들 수 있다.
8) 벨 훅스(bell hooks, 1952~)는 피식민국의 여성들이 지배국에 의해, 그리고 같은 종

10-2 천경자, 〈노부(老婦)〉, 1943, 종이에 채색, 46×118, 개인 소장.

그들은 근대주의의 주체인 서구 남성의 시선과 민족주의의 주체인 자국 남성의 시선이 함께 투사된 성적 대상 또는 무성적 어머니의 위치에 머물러왔다. 여성은 주체의 자리에 설 수 없는 남성 시선의 대상일 뿐이었는데, 미술의 경우도 예외는 아니었다. 근대 이후 한국의 미술 또한 이 두 가부장적 이데올로기를 투영하고 나아가 그것을 구축해왔던 것이며, 그런 역사 속에서 여성이 미술가라는 주체의 위치에 서는 경우는 거의 없었으며 주로 남성들이 그린 작품 속의 이미지로서만 등장했을 뿐이다.

족의 남성들에 의해 이중으로 식민화된다고 하였다. bell hooks, "The Imperialism of Patriarchy", *Ain't I a Woman*, South End Press, 1981, pp. 87~117.

10-3 이성자, 〈씨앗의 숨결〉,
1959, 캔버스에 유채, 80×54,
개인 소장.

대략 1950년대 말까지는 이런 '남성 주체/여성 대상'이라는 위계가 절대적인 것이어서 여성 미술가들은 극소수였으며 당대 미술계에서 열외의 존재였다. 서양화 기법을 사용한 나혜석[1896~1948] [10-1]이나 백남순 [1904~94] 등 20세기 초 화가들과 이후 세대로 전통 동양화의 재료를 사용한 천경자[1924~2015] [10-2]와 박래현[1920~76]이 그 예다. 앵포르멜 경향을 통한 서구 모더니즘 실험이 시작된 1950년대 말부터는 이러한 실험에 동참하는 여성 미술가들이 점차 증가하게 된다. 이성자[1918~2009], [10-3] 이수재[1933~], 방혜자[1937~] 등 화가들과 윤영자[1924~2016]와 김정숙[1917~91] 같은 조각가들 그리고 그 후속세대로 주로 1970년대에 활동한 석란희 [1939~], 홍정희[1945~], 조문자[1940~], 최욱경[1940~85], [10-4] 진옥선[1950~] 등은 남성 작가들의 것과 다를 바 없는 추상어휘를 구사한 여성 모더니스트들이었다. 한편 1970년대에는 남성편중 경향이 강한 전통미술에서도

10-4 최욱경, 〈꽃피는 성전〉, 1975, 종이에 아크릴 물감, 91×122.

수묵화의 이인실1934~ , 채색화의 이숙자1942~ 10-5나 원문자1944~ 같은 여성 미술가들이 눈에 띄게 되는데, 이들 역시 남성 작가들과 마찬가지로 전통미술에서의 주류기법을 사용하였다.[9)]

　여성 미술가들의 증가는 우리 미술사에서 여성의 위치가 점차 대상에서 주체로 옮아왔다는 사실을 드러낸다. 여성이 남성 시선의 대상이 아닌 예술가 주체의 자리에 위치하게 되는 경우가 빈번해진 것인데, 이는 '독창적 개인'이라는 근대적 예술가 개념이 여성에게도 적용된 결과

9) 1960년대 말부터는 퍼포먼스 같은 실험적 경향에도 정강자 등의 여성 미술가들이 참여하였는데, 그들 또한 예술가로서 인정받기보다는 기이한 여성으로 대상화되는 경우가 많았다. 김미경, 「여성 미술가와 사회: 1960년대 한국을 중심으로」, 『미술 속의 페미니즘』 (현대미술사학회 엮음), 눈빛, 2000, pp. 169~210.

10-5 이숙자, 〈여인들〉, 1971, 순지에 수간채색, 227.3×181.8, 작가 소장.

다. 그러나 모더니즘을 남성 담론으로 젠더링_{gendering}한 연구들이 밝히
고 있듯이,[10] 이런 모더니스트 예술가상은 결국 남성적 예술가상이다.
따라서 그런 예술가상을 실천한 이 시기 여성 미술가들에게는 여성의
얼굴을 빌린 남성 미술가라는 표현이 더 적절할 것이다. 그들이 모더니
즘 또는 전통화법이라는 남성적 어휘를 따른 것은 그런 어휘가 주류를

10) 그 예로 다음의 두 책을 들 수 있다. Gerald N. Izenberg, *Modernism & Masculinity*,
Univ. of Chicago Press, 2000; Terry Smith(ed.), *In Visible Touch: Modernism and
Masculinity*, Univ. of Chicago Press, 1997.

10-6 이은산, 〈문양과 친근한 사람들〉, 1984, 캔버스에 유채, 천 콜라주, 70×90.

이루었던 상황에서 당연한 선택이었으며, 또한 그래야만 여성도 예술가의 반열에 자리매김될 수 있었다. 그들은 물론 작업의 주체였지만 그 주체상에는 당대 사회의 주류 이데올로기가 물들어 있었던 것이다.

그러나 1980년대에 들어서면 주류미술과는 다른 특징들을 드러내는 여성 미술가들의 작업이 부각된다. 추상이 주류였던 1970년대 초부터 구상형상과 공예기법을 구사해온 '표현' 그룹 작가들의 작업[10-6]이 꾸준히 이어지고 있었을 뿐 아니라,[11] 이른바 제도권 추상미술과 재야 민중미술로 미술계가 양분되는 이 시기에 양 진영 어느 쪽에도 속하지 않

11) 노정란, 이은산, 유연희, 윤효준, 최예심, 김명희 등. 표현 그룹의 활동에 대해서는 김홍희(1994), pp. 200~201 참조.

10-7 김원숙, 〈위험〉, 1985,
마포에 유채, 45×40.

는 작업을 지속한 여성 작가들이 점차 주목받게 된 것이다. 어린아이 같
은 과감한 터치로 그린 노은님1946~ 의 동물 그림, 여성의 일상을 소재
로 한 김원숙1953~ 의 이야기 그림,10-7 달콤한 캔디 컬러를 사용한 황주
리1957~ 의 인물군상 등이 그 예다. 이들의 소재와 기법은 당대 주류미술
에서 벗어난 지점을 지시하면서 주류와는 다른 여성적 감수성의 존재를
암시한다. 그러나 이들의 작업은 여성적 소재와 기법을 일종의 페미니즘
전략으로 사용한 서구의 본질주의자들의 것과는 다르다. 이들은 페미니
즘을 의식적으로 추구함으로써가 아니라 남성적 논리가 통용되는 주류
에 편승하지 않음으로써 자연히 여성의 영역을 이루게 된 경우다.

　여성의 경험과 가치를 의식적으로 추구하는 이른바 '여성주의
feminism' 미술은 1980년대 중엽 민중미술의 일환으로 등장하였다. 윤
석남1939~ , 김인순1941~ ,10-8 박영숙1941~ 등 여성미술연구회 작가들

10-8 김인순, 〈그린힐 화재에서 스물두 명의 딸들이 죽다〉, 1988,
천에 아크릴 물감, 개인 소장.

은 여성의 사회적 조건을 드러내고 비판하는 작업으로 민중미술을 실천
했다. 주로 《여성과 현실》전[10-9]을 통해 발표된 이들의 작품에서는 여성
이 본 여성 주체가 구체적인 이미지로 재현되었으며, 그 내용은 주로 가
부장제에서의 여성의 조건에 관한 것이었다. 이들의 작업은 사회주의와
민족주의라는 민중미술의 지평을 공유하였는데, 이런 점에서 자본주의
의 산물인 모더니즘 미술과 정반대의 지점에 놓여 있었다고 할 수 있다.
그러나 이 두 이데올로기 또한 가부장적 담론이라는 점에서, 여성주의
를 지향한 이들의 작업이 남성 담론의 또 다른 버전을 생산하였다는 아
이러니를 비껴가기는 어렵다. 이들 또한 "여성도 [남성과 마찬가지로]
그 모든 것을 할 수 있다"[12] 식의 정치적 페미니즘의 모순을 반복한 셈
이다.

———

12) 신디 넴서(Cindy Nemser, 1937~)의 말. *Art Talk, Conversation with 15 Women Artists*,
 Harpercollins, 1975, p. 6.

10-9《여성과 현실, 무엇을 보는가?》
전시 포스터, 1987.

　이런 모순에도 불구하고 이들의 '여성주의' 의식이 이후의 여성 미술가들에게 여성 주체를 작품에 적극적으로 재현하는 단초를 준 것만은 틀림없다. 또한 1980년대 말부터는 우리 사회에서도 후기자본주의 징후들이 나타나고 미술에서도 포스트모던 담론들이 회자되면서, 여성 미술가들의 작업이 모더니즘에 이의를 제기하는 유효한 계기로서 설득력을 확보하게 된다. 모더니즘의 변방에 위치해온 여성의 미술이 포스트모던 담론의 예증이자 실천의 도구로 떠오르게 되었으며, 일관된 총체로서의 성정체성을 해체하는 페미니스트 담론은 독창적 천재의 개인 양식을 숭배하는 모더니스트 영웅신화를 해체하는 좋은 무기가 되었다. 페미니즘과 포스트모더니즘이 주류담론의 단선적 역사를 넘어선다는 당대적 기획에 동참하게 된 셈이다.

10-10 이불, 〈갈망〉, 1989, 퍼포먼스(장흥 실행 장면, 사진제공: 스튜디오 이불).

　이런 기류 속에서 1990년대에 들어서면 다양한 매체와 양식을 통해 여성 주체의 복합적인 맥락과 층위를 드러내는 이른바 포스트모던 여성 미술가들이 등장한다. 비디오 영상을 매체로 삼은 김수자金守子, 1957~ 나 퍼포먼스와 설치를 병행한 이불1964~ 10-10 등 많은 작가들이 여성 주체 의 재현이라는 명제를 다양한 매체와 양식으로 구사하게 된 것이다. 이 들은 여성성의 기표를 만들어내는 본질주의자들이나 여성 불평등의 조 건을 직설적으로 비판하는 정치적 페미니스트들과는 달리 남성 대 여성 이라는 이분법적인 논리 자체를 넘어선 지점을 겨냥해왔다. 이들의 활동 이 보여주듯이, 이제 여성 미술가들은 더 이상 변방의 국외자가 아니라 미술사를 만들어가는 주체로 그 흐름에 동참하게 되었다. 특히 1990년 대 중엽 이후에는《여성, 그 다름과 힘》1994,《한국 여성미술제》1995,《팥 쥐들의 행진》1999,《국제인천여성미술비엔날레》2006~ 등 대규모 여성 관련 기획전들을 통해 여성 미술가들의 작업이 미술사의 주요 부분으로

편입되어왔으며, 여성적 대안담론들 또한 활발히 논의되어왔다.

이렇게 우리 현대 미술사에는 여성이 대상에서 주체로 위치를 옮겨온 과정이, 이에 따라 여성성 또한 대상의 재현에서 주체의 재현으로 의미가 변화되어온 과정이 새겨져 있다. 그것은 여성에 대한 그리고 예술가에 대한 사회적 기대의 변모 과정이기도 하다. 여성 미술가들의 활동과 작업 내용의 변화는 정치, 경제, 문화 등 여러 맥락이 교차되어온 역사의 투영인 것이다. 이제 우리 미술사는 여성 주체를 주요 부분으로 포함하게 되었는데, 다음은 그 여성 주체를 들여다볼 차례다. 대상이 아닌 주체의 재현으로서의 '여성성'을 화두로 삼아 그 다양한 층위를 살피는 것은 여성 주체를 진정으로 미술사에 복원하는 길이 될 것이다.

여성 주체의 재현

모든 미술작품은 그것을 만든 주체의 재현이다. 작품은, 주체의 흔적을 지워버리려는 경우까지 포함해서, 어떤 방식으로든 작가의 제작의도를 구현한다. 여성 미술가의 작업 또한 그 제작주체인 여성 주체를 재현한다. 따라서, 린다 노클린Linda Nochlin, 1931~2017의 말처럼, "주어진 미술가가 남성이 아니라 여성이라는 사실은 중요하다."[13] 여성 미술가들의 작품에서 여성이라는 제작주체의 성별이 그 의미의 주요 부분을 이루는 것이다.

그런데 주체의 성별 혹은 성별의식은 천성이라기보다 구축물이다. 생물학적으로 타고난 성은 주체가 처한 맥락 속에서 사회문화적 의미의 성으로 형성된다. 모든 주체는 주변의 시선들에 적응하고 그것을 내

13) Ann Sutherland Harris and Linda Nochlin, *Women Artists: 1550-1950*(exh. cat.), LA County Museum of Arts, 1976, p. 59.

면화하는 과정을 통해 형성되는 것이다. 사회적 맥락 속에서 "여성으로서의 위치는 [여성의] 가슴과 머릿속에도 내장되는 것이다."[14] 따라서, 일찍이 시몬 드 보부아르Simone de Beauvoir, 1908~86가 단언한 바와 같이, "여성의 인성, 즉 그의 신념, 가치관, 지혜, 도덕성, 취향, 행동은 그의 [사회적] 조건에 의해 설명되어야 하는 것은 분명하다."[15] 이렇게 여성 주체가 사회적 구축물인 것처럼 그 주체의 재현인 미술작품도 사회적 성차구조의 산물이다. 그것은 여성의 생물학적 본성의 재현이라기보다 그가 처한 맥락의 재현이다. 사회적 맥락 속에서 여성의 위치가 다르므로 그들의 경험과 가치도 다르고 따라서 그 '다름'이 창작물에 전이되는데,[16] 여성 미술작품에 재현된 이 '다름'이 곧 여성 주체의 모습, 즉 여성성이라고 할 수 있을 것이다. 따라서 여성성은 고정된 실체라기보다 유동적인 드러남이다. 그것은 변화의 가능성을 내포한 채 주체가 처한 맥락의 중층적인 모습을 드러낸다.

나아가 "성차는… 주체의 상징적 규약과의, 즉 사회적 규약과의 관계의 차이에 의해 번안되고 또한 그 차이를 번안한다"[17]라고 한 쥘리아 크리스테바Julia Kristeva, 1941~ 의 말처럼, 성차는 맥락의 결과일 뿐 아니라 그 계기이기도 하다. 미술에 재현된 여성성 또한 그가 처한 사회적 맥락을 묘사할 뿐 아니라 그것을 구축하기도 한다. 바로 이런 점 때문에 미술사에서 여성성의 문제가 더 부각되는 것이다. 작품에 재현된 여성성은 여성을 보는 당대 사회의 시선뿐 아니라 그런 시선을 구축해온 경

14) Juliet Mitchell, *Psychoanalysis and Feminism*, Penguin Books, 1974, p. 363.

15) Simone de Beauvoir, *The Second Sex*, Penguin Books, 1972, p. 635.

16) Norma Broude and Mary D. Garrard(eds.), *Feminism and Art History: Questioning the Litany*, Harper & Row, 1982, p. 7 참조.

17) Julia Kristeva(1979), "Women's Time", *Feminist Theory: A Critique of Ideology*(eds. Nannerl O. Keohane et al.), Univ. of Chicago Press, 1982, p. 39.

위를 투영함으로써 재현과 맥락의 상호관계를 드러내고, 이를 통해 그런 시선을 지지하거나 비판하는 효과를 가져오는 것이다.

미술에서 여성 주체는 다양한 기표에 실려 재현되어왔다. 그것은 여성 작가들이 그린 여성 이미지뿐 아니라 그들이 선택한 소재나 기법을 통해서도 재현되어왔는데, 우리 미술사도 예외가 아니다. 여성 작가들의 작품을 통해 드러난 여성성은 각자가 처한 맥락에서 지배양식에 순응하거나 저항하면서 형성해온 예술가로서의 주체상에 다름 아니다.

1. 자아 이미지로서의 여성 이미지

그림 속의 여성 이미지는 실물과의 '닮음'을 통해 여성을 의미하는 일종의 도상적 기호iconic sign다. 그것은 예술가 주체의 시선의 산물이지만 그 시선은 그를 둘러싼 시선들의 그물망에서 만들어지므로 그 도상은 시선의 주체가 위치한 맥락을, 더 적절히 말하면 그 주체가 맥락에 반응하면서 자신의 시선을 만들어가는 과정을 담지하고 있다. 여기서 시선의 주체는 성별에 따라 맥락과 다른 관계를 맺으며, 그 다른 관계는 다른 시선을 만들어낸다. 따라서 그림 속의 여성 이미지는 그것을 그린 주체의 성별에 따라 다른 의미를 지닌다.

남성이 그린 여성 이미지가 대상으로서의 여성상이라면 여성이 그린 것은 주체 또는 그것의 연장으로서의 여성상이다. 여성이 그린 여성 이미지에는 작가의 여성으로서의 자아경험이 어떤 방식으로든 투영된다. 따라서 자화상이 아니더라도 여성이 그린 모든 여성 이미지에는 자아 이미지가 포함되어 있는 셈이다.

남성이 주류시선을 만들어가는 가부장적 체제에서는 여성의 자아이미지에도 남성의 시선이 재현되어 있다. 이런 체제에서는 여성이 시선의 주체가 되는, 즉 미술가가 되는 경우도 많지 않지만 그런 경우에도 그의 시선은 주류시선을 반복하는 경우가 대부분이다. 따라서 여성이

10-11 나혜석, 〈무희(캉캉)〉,
1927/1928, 캔버스에 유채,
41×32, 국립현대미술관.
10-12 박래현, 〈노점〉, 1956,
화선지에 먹, 채색, 267×210,
국립현대미술관.

10-13 나혜석, 〈자화상〉, 1928,
캔버스에 유채, 62×50,
수원시립아이파크미술관.
10-14 천경자,
〈내 슬픈 전설의 22페이지〉,
1977, 종이에 채색, 43.5×36,
서울시.

그린 여성 이미지도 부계사회가 요구하는 성적 파트너 또는 어머니의 모습에서 크게 벗어나지 않는다. 여성은 자신의 이미지도 '타자'로서 형상화하는 셈이다. 결국 여성 이미지에 교차하는 시선은 거의 대부분 남성 시선인 셈이며, 여성의 시선은 억제되거나 희미한 흔적으로만 남아 있을 뿐이다. 미술에서 여성의 시선이 복원되기 시작한 것은 가부장제가 서서히 응집력을 잃어가는 최근에 이르러서다.

우리 근대미술의 경우도 예외는 아니어서 여성 이미지는 주로 남성 시선에 비친 여성의 모습이었으며 극소수의 여성 미술가들이 그린 것 또한 그 시선을 벗어나지 못한 것이었다. 가냘픈 인형 같은 나혜석의 〈무희〉₁₉₂₇/₁₉₂₈[10-11]는 여성에 대한 남성적 환상의 한 전형이다. 더욱이 이 서양 여성은 근대기 세계정세의 중심이었던 백인 남성 시선의 산물이다. 우리 근대미술에는 자국뿐 아니라 서구라는 또 하나의 남성적 시선이 중첩되어 있었던 것이다. 입체주의라는 서구 경향 속의 여성의 모습을 반복한 박래현의 〈노점〉₁₉₅₆[10-12] 또한 같은 예다. 희미하게나마 여성 자신의 시선을 추적할 수 있는 경우는 자화상일 것이다. 나혜석의 〈자화상〉₁₉₂₈년경[10-13]의 경우, 자신의 모습을 충실하게 묘사한 기법이나 앞을 똑바로 응시하는 강한 눈길에서 시대적 조건을 넘어서려는 여성으로서의 자의식이 감지된다. 자서전적 의도가 강한 천경자의 여성상들은, 작가 자신을 닮은 모습이 드러내듯이,[10-14] 모두 자화상인 셈이다. 이들 그림에 묘사된 사적인 환상의 세계는 자신의 내부로 향한 작가의 시선을 드러낸다. 그러나 그 비현실적인 정경에서 부계사회 속의 타자인 여성이 그 현실에 맞서기보다 또 다른 세계로 도피하려는 심리를 읽을 수 있다.

이들은 형식과 기법에 있어서도 서양의 근대회화나 전통 채색화 등 당대 주류를 그대로 받아들였는데, 조각가들의 경우도 다르지 않았다. 근대 여성 조각가로 일컬어지는 윤영자와 김정숙[10-15]은 단순화된 인

10-15 김정숙, 〈엄마와 아기들〉,
1965, 나무, 99×28×20,
국립현대미술관.

체 혹은 추상형태를 만들어내는 모더니즘 경향에 동참하였으며, 이들
이 만들어낸 여성 이미지 또한 남성 조각가들의 것과 크게 차별화되는
것은 아니었다. 다만 생명이나 모성을 주제로 한 작품이 상대적으로 많
은 것은 여성으로서의 체험이 그들의 작업에 상당 정도 반영되었음을
드러낸다.

　여성 작가들이 여성 특유의 경험을 더 적극적으로 투사하게 되는 것
은 1980년대에 들어서면서부터다. 김원숙[10-16]이나 배정혜[1950~]의 그
림 속에 등장하는 여성은 산업사회 속에서 물질적, 정신적 여유를 갖게
된 중산층 여성으로서의 자아 이미지다. 꿈꾸는 소녀 같은 모습은 성적
대상이나 어머니라는 부계적 성 역할이 부여되기 이전의 자신을 표상

10-16 김원숙,
〈Not Mine〉, 1986,
나무에 유채, 45×40.

한다. 그러나 그 여성은 자연, 가정, 꿈 등 근대적 공간의 변방에 놓임으로써 여전히 타자의 위치에 머물러 있다.

한편 민중미술가인 김인순[10-17]이나 노원희[1948~] [10-18] 그림에 등장하는 여성들은 직공이나 농부 등 노동하는 기층민들이다. 이들에게 여성은 '민중'을 대변하는 존재다. 이들이 그린 여성들은 가사와 경제활동이라는 이중적 노동을 수행하는 자본주의 체제의 한 부속품들이다. 이들의 작품은, "가부장적 문화 속에서 여성으로 존재한다는 것이 무엇을 의미하는지에 대한 정치적 의식을 반영하는 미술"[18]이라는, 여성주의 미술에 대한 하모니 해먼즈[Harmony Hammonds, 1944~] 의 정의에 가장 가까운 예다. 이들의 비판의식은 주류시선에 의문을 제기하고 여성 자신의 시선을 회복하는 계기를 주는 것이다.

18) Harmony Hammonds(1980), "Horseblinders", *Wrappings: Essays on Feminism, Art and the Martial Arts*, TSL Press, 1984, p. 99.

10-17 김인순, 〈엄마의 대지〉,
1994, 천에 아크릴 물감,
120×180, 개인 소장.
10-18 노원희, 〈어머니〉, 1990,
캔버스에 유채, 아크릴 물감,
116.7×90.9, 개인 소장.

10-19 윤석남, 〈어머니2: 딸과 아들〉, 1993, 180×170×15,
나무에 아크릴 물감, 한지에 사진 복사, 국립현대미술관.

여성주의의 또 다른 통로는 모계혈통과 함께 여성들끼리의 연대의식
을 환기하는 것이다. 민중미술에서 출발한 윤석남은 '모성'을 작업의
줄기로 삼아 부계혈통에 대한 대안을 제시해왔다.[10-19] 그가 그린 여성
은, 어머니라는 전통여인상의 계보에 속함에도 불구하고, 출산과 가사
를 희생으로 미화한 부계적 모성신화에서 벗어나 생명의 줄기를 이어
가는 모계적 모성 역사의 주역이다. 모성은 여성들만이 공유하는 경험
으로 확장된다. 박영숙의 사진[10-20]이나 한애규[1953~]의 조각[10-21]으로
형상화된 여성들은 이런 여성들만의 구체적인 체험을 이야기한다. 그

10-20 박영숙, 〈미친년 프로젝트 1999, '미친년들'〉, 1999,
사진(c-print), 150×120, 국립현대미술관.
10-21 한애규, 〈바람맞이 II〉, 1993, 테라코타, 80×39×37.

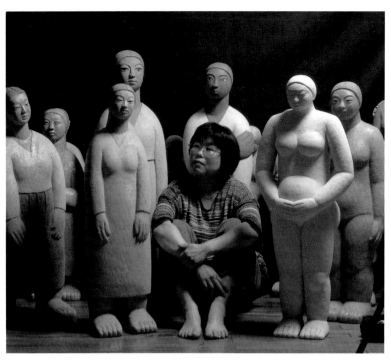

10-22 한애규와 그의 조각상들,《한애규》(가람화랑, 금호갤러리) 엽서 사진, 1996.

들은 여성의 삶을 일종의 '자연'으로 정당화하는 가부장적 시선을 투사하면서도 스스로 그 삶의 주체가 됨으로써 자신의 시선을 회복한다. 그들은 가정이라는 근대사회의 변방에 머물러 있지만 그 공간의 주체가 되어 타자성을 극복하는 것이다. 특히 흙으로 형상을 빚는 과정을 통해 여성의 체온과 손길을 담아낸 한애규의 여성상은 여성 자신의 몸에서 태어난 또 하나의 여성, 즉 자신의 분신이다.[10-22]

　여성 작가들이 증가하고 페미니즘 담론이 일반화된 1990년대 이후의 미술에서는 여성 자신이 보는 여성 이미지가 더 이상 희귀한 예가 아니게 되었으며, 그 시선의 스펙트럼도 넓어지게 되었다. 사진 콜라주와 만화, 텍스트 등을 매체로 성의 상품화 같은 후기자본주의 시대의 여성 문제를 비판적으로 드러낸 조경숙[1960~][10-23]이나 서숙진[1965~][10-24]의 작업은 의식적 여성주의자의 시선을 계승한 예다. 여성

10-23 조경숙, 〈연출된 육체〉,
1992(2016 재제작), 디지털프린트,
57×45.5.
10-24 서숙진, 〈그-그〉
(연작 중 일부), 1994, 캔버스에 천,
종이, 혼합매체, 120×87.
10-25 김명희, 〈혼혈〉, 1999,
칠판에 유채, 파스텔, 214×120,
개인 소장.

10-26 김수자, 〈떠도는 도시-2727km 보따리트럭〉, 1997, 비디오 설치,
가변크기, 작가 소장.

주의는 또한 탈식민주의 담론과도 만나는데, 한복 입은 한국계 러시
아 여성을 그린 김명희_{1949~} 의 〈혼혈〉_{1999}^{10-25}이 그 예다. 그 이미지
는 여성이자 혼혈이라는 이중적 변방을 향한 여성 작가의 시선에 비
친 여성의 모습이다.

　이렇게 '주류'라는 개념 자체를 넘어선 여성적 시선은 대안적 존재
를 제안하는 방향으로도 나아가게 되었다. 바느질과 보따리 싸기로 제
작 과정에 촉각을 회복시킨 작업을 지속해온 김수자는 〈보따리 트럭〉
_{1997}^{10-26}에서부터는 자신이 '바늘여인'이 되어 세계를 문자 그대로 누
비고 다녔다. 낯선 장소로 스며들어가는 그의 뒷모습에서 드러나듯이,
그 여행은 정복을 목표로 한 제국적 주체imperial subject의 여행이 아니라

10-27 이불, 〈사이보그 W5〉, 1999, FRP, 폴리우레탄 패널, 폴리우레탄 코팅, 150×55×90, 국립현대미술관(사진제공: 스튜디오 이불).

끊임없이 변방으로 물러나는 여성적 주체의 여행이다. 그는 이질적인 것들을 포용하여 "접촉지대$_{contact\ zone}$"[19]를 만들어감으로써 낯선 것들을 억압하는 남성적 여행에 대한 대안을 제안한 것이다. 〈낙태〉$_{1994}$ 등의 퍼포먼스를 통해 여성 문제를 직설적으로 고발해온 이불 또한 이후 작업에서는 대안적 존재를 제시하는 방향으로 나아갔다. 사이보그[10-27]나 몬

19) 이 말은 메리 루이스 프랫(Marry Louise Pratt, 1948~)이 식민지로의 여행을 통해서 지리적, 역사적으로 분리되었던 사람들이 지속적인 관계를 맺게 되는 공간을 지칭하는 것으로 사용하였다. 이는 제국이 식민지를 정복한다는 의미가 부각된 프론티어(frontier)에 대비되는 '만남'의 공간이다. Mary Louise Pratt, *Imperial Eyes: Travel Writing and Transculturation*, Routledge, 1992 참조.

스터가 그 예로, 이는 도나 해러웨이Donna Haraway, 1944~ 가 페미니스트 전략으로 제안한 혼성성hybridity을 존재의 양태로 취한다.[20] 성별의 구분이 없는 혼성체일 뿐 아니라 인간과 기계의 합성물인 그것들은 그 존재 자체가 순수의 신화에 근거한 부계혈통을 위반한다.

이처럼 여성 미술가들이 만들어낸 여성 이미지에는 그들이 주류시선에 순응하거나 저항하면서 자신의 여성적 정체성을 구축해온 과정이 투영되어 있다. 그것은 여성에 대한 서로 다른 기대와 요구들이 만나고 부딪치는 현장이다.

2. 여성적 소재와 기법

제작주체의 사회문화적 성별, 즉 젠더는 그 작품의 소재와 기법을 통해서도 재현된다. 그리셀다 폴록의 말처럼, "어떤 상상의 생물학적 구분이 아니라 사회적 성별구조에서 오는 차이가 남성과 여성이 무엇을 어떻게 그렸는지를 결정하는"[21] 것이다. 그려진 소재는 작가가 바라본 세계의 모습이고 그것을 그리는 기법은 그 모습을 이야기하는 작가의 어휘와 말투인 점에서 작가 주체의 성별이 소재와 기법에도 전이되는 것은 자연스러운 일이다. 여성 작가들의 작품을 연구한 많은 이들이 동의하듯이, 여성들이 이미지를 창조하고 해석하는 데 여성성은 적어도 하나의 요인이 되는 것이다.[22] 사회적 관계 속에서 그들의 위치가 남성의 것과 다르고 따라서 그들 경험의 종류와 특질이 남성의 것과 다르기 때문이다. 여성은 남성과 다른 방식으로 세계를 인식하는 것인데, 그 다

20) Donna Haraway, "A Cyborg Manifesto: Science, Technology and Socialist-Feminism in the Late Twentieth Century", *Simians, Cyborgs and Women: The Reinvention of Nature*, Free Association Books, 1991, pp. 149~181.

21) Pollock(1988), p. 55.

22) Gouma-Peterson and Mathews(1987), pp. 334~337 참조.

10-28 박래현, 〈작품 10〉, 1965,
종이에 채색, 169.5×136, 개인 소장.
10-29 이성자, 〈비단 강변〉, 1984, 목판화,
65×50, 개인 소장.

10-30 방혜자, 〈어둠으로부터〉, 1975,
캔버스에 유채, 한지 콜라주, 80×80,
개인 소장.

름이 그들의 소재와 기법을 통해서도 구현되는 것이다.

　여성 작가 작품에서 소재와 기법은 도상적 기호인 여성 이미지와는
달리 여성 주체의 흔적을 통해 의미화되는 지표적 기호indexical sign 다.
즉 세계를 바라보는 작가의 시각과 그것을 형상화하는 몸이라는 작가
존재의 흔적들을 통해 여성 주체를 재현하는 것이다. 주체의 존재가 그
대로 전이된 일종의 동어반복인 지표적 기호에는 이미지 전통의 주류
에서 자유롭기 어려운 도상적 기호에 비해 더 직접적으로 주체의 성별
이 이입될 가능성이 크다. 그러나 주체도, 그것의 흔적인 지표적 기호
도 시선들의 교차 속에서 만들어지며 따라서 주류시선에서 자유로울
수 없다.

　"몇 세기 동안 우리의 경험을 기록해온 문화적 소산들은 남성 경험
　의 기록이었다… 인간 존재의 메타포가 되어온 것은 경험의 남성성
　maleness이었다."[23)]

　비비안 고닉Vivian Gornick, 1935~ 의 이런 지적처럼, 가부장적 역사 속에

488

10-31 노은님, 〈다섯 마리의 물고기〉,
1983, 종이에 아크릴 물감, 133.5×69.5,
개인 소장.

서 모든 기호는 남성적 시선에서 자유롭지 못하다. 여성 자신의 존재 기
록인 지표적 기호에도 남성적 주류시선과 그것을 수용하는 주체 사이
의 적응 과정이 새겨져 있는 것이다.

우리 미술의 경우도 예외는 아니다. 하나의 주류담론이 미술을 이끌어

23) Vivian Gornick, *Essays in Feminism*, Harper & Row, 1978, p. 112.

10-32 배정혜, 〈쌓이는 시간〉, 1990, 캔버스에 유채, 천 콜라주, 60×60.
10-33 황주리, 〈그대 안의 풍경〉, 1993, 캔버스에 아크릴 물감, 280×210, 개인 소장.

가던 근대기에서 모더니즘 시기까지는 여성 작가들이 선택한 소재와 기법이 당대 주류에서 크게 벗어나지 않았다. 여성 작가들도 인물과 풍경 또는 추상형태를 소재로 삼았으며, 전통화법이나 서양화 기법 그리고 추상적 필치와 얼룩 등 남성 작가와 크게 다르지 않은 기법을 구사하였다. 그러나 이들 여성 모더니스트들의 작품에서도 희미한 흔적으로나마 여성 특유의 성향으로 볼 수 있는 특성들이 감지된다. 천경자의 화면을 수놓은 파스텔 색조의 꽃문양, 박래현의 추상화를 이루는 멧방석 같은 조직,10-28 이성자의 목판화에 찍힌 떡살무늬10-29 등은 흔히 여성적인 것으로 젠더링되어온 장식적, 일상적 소재들이다. 이는 이런 소재들을 여성적인 것으로 보는 주류시선을 반복한 것이기도 하지만, 당대 미술에서 소외되었던 소재들을 기꺼이 기용한 점은 이들이 중심지향의 논리에서 상대적으로 자유로웠음을 시사한다. 이 시기 여성 작가들은 기법에서도 마이너 아트로 간주되어온 공예기법을 사용하는 경우가 많았다. 방혜자

10-34 김원숙, 〈그림상자〉, 1987, 나무상자 위에 유채, 점토, 45×50×40.
10-35 황주리, 〈추억의 고고학〉(부분), 1993~95, 혼합매체, 200×700(전체), 개인 소장.

의 한지 콜라주[10-30]나 성옥희[1935~]의 타피스트리는 모더니즘의 주류인 추상미술에 공예기법을 적용하여 여성적 촉각을 회복시킨 예다.

이와 같이 여성 모더니스트들의 작품에는 당대의 주류언어로 말하면서도 자신의 목소리를 내려는 적응 과정이 새겨져 있는데, 이는 의식적으로 이루어졌다기보다 감각적 차원에서 이루어진 것이며, 따라서 이들의 작품은 전반적으로 남성적 어휘에 지배되고 있었던 것이 사실이다. 극단적으로 배타적인 모더니스트 패러다임 속에서 타자의 목소리를 내는 것이 쉬운 일은 아니었던 것이다. 여성 특유의 소재와 기법이 본격적으로 시도되는 것은 모더니즘이 설득력을 잃게 되는 1980년대 이후다.

이 시기에 여성 작가들은 우선 가사와 육아에 관련된 소재들을 적극적으로 기용하게 되는데 이는 그들이 여성으로서의 정체성을 자연스럽게 작품에 전이시키게 되었음을 의미한다. 이는 동시에 그들이 주류예술가로 인정받고자 하는 일종의 남성적 욕구에서도 자유로워졌음을 의미한다. 이들의 작품에서는 여성적인 것으로 젠더링할 수 있는, 즉 주류 모더니즘에서는 소외되었던 소재와 기법뿐 아니라 주류 모더니즘을 환기하는 소재와 기법 또한 드러나는데, 이는 그들이 근본적으로 이분법을 벗어난 지점에서 출발하고 있음을 시사한다.

물고기나 동물, 꽃 등 동화적 소재를 그린 노은님[10-31]이나 김점선의 그림은 즉흥적인 필치와 강렬한 색채라는 표현주의 혹은 당대 주류로 부상한 신표현주의 양식을 취한 것이다. 또한 주로 여성적 일상을 소재로 한 배정혜,[10-32] 황주리,[10-33] 김원숙 등의 그림도 표현주의적 색채와 필치 혹은 입체주의나 야수파의 명확한 윤곽선과 단순화된 색면 등 주류양식을 따른 것이다. 여성적인 소재가 주류양식에 담겨 있는 셈인데, 한편으로는 주류 바깥의 영역인 공예를 환기하는 기법이나 재료를 병용한 예도 있다. 김원숙의 나무상자 그림이나 목침 그림 또는 도기 인형,[10-34] 황주리의 도기 탈과 오브제 그림[10-35] 등이 그 예로, 이는 주류

10-36 박실, 〈생명현상-수수께끼〉, 1996, 동판, 가변크기, 작가 소장.

기법에 대한 일종의 여성적 개입으로 볼 수 있을 것이다.

여성 작가들의 조각에서도 소재와 기법 면에서 주류와 그 바깥을 의미하는 기호들이 교차하는 양상을 볼 수 있다. 동판을 낱낱이 손으로 잘라붙여 비늘 문양의 표면을 이룬 박실₁₉₅₁~ 의 알 형상¹⁰⁻³⁶은 브랑쿠지 계열의 유기적 추상조각 주류에 대한 또 다른 대안이다. 생명을 의미하는 주류소재인 알 형상에 공예적 기법을 적용한 것인데, 이와 반대로 강애란₁₉₆₀~ 의 작품¹⁰⁻³⁷은 보따리라는 여성적 소재를 캐스팅이라는 주류기

10-37 강애란, ⟨Cool Mind⟩, 1998, 알루미늄, 120×79(각각), 작가 소장.

10-38 박일순, ⟨Green⟩, 1999, 나무, 실, 아크릴 물감, 22×100×10, 개인 소장.

법으로 떠낸 것이다. 여기서 보따리 형상을 기하학적으로 단순화하여 반복한 점은 미니멀리즘이라는 주류양식을 따른 것으로 볼 수 있다. 박일순₁₉₅₁~ 또한 매우 단순한 형태의 조각을 제작해 왔는데, 그의 직사각형이나 원통형조각은 실패나 절구 같은 일상사물에서 모티프를 따온 것이다. 직사각형의 나무판에 촘촘히 실을 감아 커다란 실패¹⁰⁻³⁸를 만드는 제작 과정은 옛 여인들의 실 감기를 작업에 적용한 것이다.

여성의 영역으로 전수되어온 바느질은 미술사에서 주류미술에 대한 여성적 개입의 계기로 자주 사용되어왔는데, 우리 미술가들의 경우도 예외가 아니다. 누비이불이나 속바지에 그린 양주혜₁₉₅₅~ 의 추상회화,¹⁰⁻³⁹ 스티치를 구성요소로 기용한 김수자金壽慈, 1950~의 추상화면,¹⁰⁻⁴⁰ 기계 자수로 그린 하민수₁₉₆₁~ 의 풍경화,¹⁰⁻⁴¹ 천을 꿰메어 만든 황혜선₁₉₆₉~ 의 정물조각¹⁰⁻⁴² 등은 회화 또는 조각이라는 주류미술에 바느질을 도입한 예다. 바느질은 역사적으로 남성에 대하여 여성, 예술가에 대하여 장인 또는 노동자에게 할당되었던, 따라서 젠더와 계층의 측면에서 이중으로 소외되어온 영역인 동시에, 여성 고유의 경험, 특히 여성적 미학의 혈통을 이어온 영역이다.²⁴⁾ 로지카 파커Rozsika Parker, 1945~2010의 말처럼, 여성들은 자신들을 권력으로부터 소외시켜온 매

24) 서구 현대 여성 작가 중에도 바느질을 도입한 예가 빈번히 발견된다. 소피 토이버아르프(Sophie Taeuber-Arp, 1889~1943)나 소냐 들로네(Sonia Delaunay, 1885~1979)는 추상미술을 만드는 또 다른 매체로서, 한나 회흐(Hannah Höch, 1889~1978)는 더욱 의식적인 페미니스트 이데올로기를 기반으로 바느질 기법을 수용했으며 러시아 아방가르드 여성 작가들은 러시아의 국가문화를 창출하고 더욱 기능적인 예술을 생산한다는 현실적이고 실용적인 목적에서 직물 디자인이나 수예를 병행하였다. 1970년대 이후 페미니스트 미술가들에게는 바느질이 가부장적 이데올로기를 들추어내기 위한 수단이 된다. 주디 시카고(Judy Chicago, 1939~)의 〈디너 파티〉의 테이블 클로스, 미리엄 샤피로(Miriam Schapiro, 1923~2015)의 페마쥬(femmage), 페이스 링골드(Faith Ringgold, 1930~)의 퀼팅 등이 여성 미술의 유산을 계승한다는 의도에 기반을 둔다면 베릴 위버(Beryl Weaver)나 케이트 워커(Kate Walker, 1950~)의 수예는 가부장적 사회에서의 여성의 위치를 노골적으로 비판하기 위한 것이다.

10-39 양주혜, 〈무제〉, 1992, 조각보 위에 아크릴 물감, 160×130, 작가 소장.
10-40 김수자, 〈94 일기-20〉, 1994, 캔버스에 유채, 천 콜라주, 바느질, 83×135, 작가 소장.

10-41 하민수, 〈날개-갇혀진 비상 Ⅱ〉, 1994, 천에 바느질, 280×160.
10-42 황혜선, 〈STILL-LIFE〉, 1999, 캔버스에 천, 나무 프레임, 가변크기, 작가 소장.

10-43 이수재, 〈작품2〉, 1993, 캔버스에 유채, 삼베 콜라주, 24×33, 개인 소장.
10-44 석난희, 〈자연〉, 1999, 판목 위에 목판화 잉크, 먹, 67×115, 작가 소장.

10-45 정종미, 〈몽유도원도 II〉, 2001,
장지에 염료, 안료, 콩즙, 삼베 및 모시, 콜라주, 91×117.

체를 활용해 자신들의 고유한 의미를 창출함으로써 "전복적인 스티치 subversive stitch"를 수행해왔다. 따라서 이를 되살리는 것은 "아름다운 스티치가 감추어온 것을 드러내는"[25] 것이 된다. 바느질은 성별에 따른 미술사의 권력구조를 노출할 뿐 아니라 "여성의 삶과 문화에 대한 시각적 메타포"[26]가 되는 것이다.

바느질 같은 특정 기법을 직접 사용하지 않더라도 제작공정의 수공성을 부각함으로써 공예를 환기하는 예도 있다. 특히 1990년대 이후

25) Rozsika Parker, *The Subversive Stitch: Embroidery and the Making of the Feminine*, The Women's Press, 1984, p. 205, 215.
26) Lucy Lippard, "Up, Down and Across: A New Frame for New Quilts", *The Artist & the Quilt*(ed. Charlotte Robinson), Alfred A. Knopf, 1983, p. 32.

10-46 엄정순, 〈무제〉, 1992, 종이에 아크릴 물감, 파스텔, 90.5×90.5, 작가 소장.

에는 모더니스트 세대의 여성 작가들 중에도 이런 작업을 시도하는 경우를 빈번히 볼 수 있다. 이수재의 헝겊 콜라주,[10-43] 원문자의 종이부조, 석란희의 목각 그림[10-44]이 그 예다. 동양화 재료를 사용하는 정종미[1957~]는 수공 과정 자체에 몰두해왔다. 장지를 다듬이질하고 그 위에 수간 안료와 아교를 겹겹이 바르고 손수 갈아 짠 콩즙과 천연염료를 바르고 지우기를 반복하고 종이나 삼베 또는 모시를 붙이고 뜯어내는 그의 작업은 전통여인의 인고의 노동과 같다. 그의 종이부인과 추상산수화[10-45]는 즉흥적인 필력에 근간한 문인 전통의 수묵화에 대하여 여성의 손길로 채색화를 되살린 대안 동양화다.

　수공은 여성 주체의 몸을 더욱 직접적으로 작품에 전이시킨다. 따라서 여성의 손길임이 뚜렷하게 드러나는 경우가 아니더라도 여성 작가의 기법에는 어떤 방식으로든 여성 작가의 신체감각이 배어 있다. 성별

10-47 정정엽, 〈Outpouring〉, 2000, 캔버스에 유채, 162×112, 이상원미술관.

10-48 함연주, 〈Cube〉, 2000,
머리카락, FRP 원액, 40×40×40.

의 흔적을 쉽게 찾을 수 없는 몇몇 여성 작가들의 작품에서 그런 감각
이 감지된다. 수많은 선들로 엉킨 엄정순1961~ 의 그림10-46 은 우선 추
상표현주의 회화를 연상시킨다. 그러나 자세히 살피면 치밀하게 엮어
간 선의 그물망과 그 속에서 떠오르는 꽃의 형태를 볼 수 있다. "나의
선은 곤충의 더듬이마냥 천천히, 그 대상을 더듬어 찾아간다"27) 라는
작가의 말처럼, 그 선은 잭슨 폴록의 드리핑 선이나 문인화의 즉흥적
필치처럼 작가의 깊은 내면에서 길어 올린 존재의 분출이라기보다 사
물의 얇은 피부를 더듬는 촉각의 기록이다. 그것은 작가의 손놀림을 통
해 끊임없이 육화되는 시간의 기록인 것이다. 낱알 하나하나를 치밀하

27) *Jeong-Soon, Oum: Drawings/ Between the Lines*(전시도록), 갤러리 나인, 1996, n.p.

10-49 김주현, 〈무제〉, 1998/2001, 2,600장의 종이, 70×135×75, 작가 소장.

게 묘사해간 정정엽의 붉은팥 그림들[10-47] 또한 신체를 통한 시간경험
을 시각화한 예다. 스스로 쌓이고 흐르면서 증식하는, 여성의 생리혈을
연상시키는 이 생명의 씨앗들은 안과 밖을 아우르는 자연의 근원적인
에너지, 가부장적 이분법의 경계를 해체하는 여성적 원리의 시각적 현
현이다.

　작가 자신의 머리카락을 엮어 만든 함연주의 거미줄 큐브[10-48]는 여성
의 몸을 재료와 도구 삼아 만든 문자 그대로의 육화된 기하형상이다. 엄
격한 논리의 상징인 기하형태를 몸과 그 촉감의 세계로 환원한 큐브는,
그 형태처럼, 견고하고 차가운 주류기하학에 균열을 만들어내는 부드럽
고 따뜻한 기하학의 산물이다. 추상적 개념의 영역에 속해온 기하형상을
구체적 신체의 영역으로 끌어온 것이다. 김주현[1965~]의 조각[10-49]도 유사

10-50 홍승혜, 〈유기적 기하학〉, 2000, 알루미늄 판에 폴리아크릴 우레탄,
67.4×67.4, 72.5×72.5, 77.4×77.4, 개인 소장.

한 예다. 그는 종이와 천을 손수 잘라 쌓아 올리는 반복적 행위를 통해 미니멀아트 같은 주류미술의 기하형상을 만들어냈다. 작가의 표현대로 "하찮은"[28] 재료를 만지는 시간의 구체성과 또한 덧없음은 절대진리의 상징이었던 주류 기하학의 권위를 비껴간다. 또 다른 예로 홍승혜1959~ 의 〈유기적 기하학〉 연작10-50에서는, 그 명칭처럼, 기하형상이 마치 유기체 같은 삶을 산다. 컴퓨터에서 태어난 픽셀 세포가 복제와 변환을 반복하면서 창문으로, 집으로, 때로는 '진짜' 타일로 증식하는 것이다. 클릭하는 그 작가의 손을 통해 사각형에는 체온이, 따라서 삶의 이야기가 담긴다. 이런 의미에서 그의 기하형상은 더 이상 추상이 아니다.

이렇게 여성 작가들이 선택한 소재와 기법에는 당대 주류경향과 그것에 대한 대안적 요소들이 혼재되어 있다. 그것은 여성 또는 여성 미술가에 대한 여러 시선들과 그 시선들에 반응하는 여성 주체들 사이의 적응 과정의 기록이다.

28) *Joohyun Kim: Piling*(전시도록), 사루비아 다방, 2001, n.p.

* * *

　이상에서 나는 한국 현대미술사에 등장하는 여성 작가들을 화두로 삼고, 모든 주체가 사회적 구축물이라는 관점을 전제로, 여성 주체가 작품에 재현되는 양상을 들여다봄으로써 또 다른 미술사 쓰기를 시도해보았다. 여성 작가의 작품이 주류와 주변을 오가는 다층적인 시각 텍스트로 읽히는 점은 그것이 고립된 개인의 순수한 창조물이라기보다 작가가 처한 사회적 맥락의 산물임을 다시 확인하게 한다. 여성 작가 주체가 맥락의 산물이듯이 그것이 재현된 미술작품이라는 기호 또한 맥락의 산물인 것이다.

　여성 작가들은 여성과 여성 미술가에 대한 당대 사회의 기대와 요구들에 순응 또는 저항하면서 이미지나 소재, 기법 등의 시각기호를 만들어온 것인데, 여기서 특히 막강한 힘으로 작용한 것이 당대 주류 이데올로기다. 근대주의와 민족주의라는 가부장적 이데올로기가 주류를 이루었던 1970년대까지의 여성 미술은 그런 주류 이데올로기의 주체인 남성의 미술과 크게 다르지 않았던 것에 비해 가부장제가 도전받기 시작하는 1980년대 이후에는 여성만의 '다른' 특성을 의미하는 기호들이 보다 적극적으로 만들어진다.

　근현대를 통틀어 여성 미술에서 일반적으로 발견되는 특성이 있다면 주류를 따르는 '일관성'의 미학에서 상대적으로 자유롭다는 점, 즉 주류와 주변을 오가는 시각기호들이 교차한다는 점일 것이다. 모든 작가가 주류양식을 따랐던 모더니즘 시기에도 여성들의 작품에서는 장식적 패턴이나 공예기법 같은 주변적 요소가 공존하는 경우가 많으며, 그 이후에는 그런 요소들이 여성 작가들의 작품에서 더 선명하게 드러날 뿐 아니라 페미니즘 전략으로까지 이용되어 왔다.

　이처럼 여성 미술가들의 작품에서 '여성성'이라는 것을 찾아낼 수 있

다면 그것은 낱낱의 구체적인 특성들이라기보다 그들이 만들어낸 시각 기호 자체의 '비고정성$_{unfixedness}$'일 것이며, 여성 미학이라는 것이 있다면 그것은 '사이$_{the\ in\text{-}between}$'의 미학이라는 말로 대신할 수 있을 것이다. 이는 역사적으로 타자의 위치에 머물러온 여성 주체의 특수한 조건의 산물이다. 중심이 될 수 없었던 여성들은 "아직 안 된 것으로서의 여성$_{woman\ as\ the\ not\text{-}yet}$"[29)]이라는 영원한 유보상태를 존재방식으로 취하지 않으면 안 되었다.

정체성이 영원히 지연되는 타자들은 결코 일관된 주체로 통합될 수 없는 것인데, 그렇기 때문에 또한 '일관성의 신화'라는 폭력을 비껴가고 나아가 그것을 제어할 수도 있다. 여성에게는 '아직 안 되는' 것이 '스스로가 되는' 것이다. 이런 모순에 여성의 한계와 또한 가능성이 있다.

29) 뤼스 이리가라이(Luce Irigaray, 1930~)가 제시한 여성 개념. Gouma-Peterson and Mathews(1987), p. 347.

11 윤석남의 '또 다른' 미학

사회의 다른 영역들과 마찬가지로 미술계도 다양한 갈래와 복잡한 짜임으로 이루어져 있는데, 그중에서도 특정한 구성원들과 그들의 미학, 이에 근거한 특정한 경향들이 주류로 부상한다. 미술사는 모든 미술이 아닌 주류미술의 역사인 것이다. 최근 몇십 년간, 이러한 주류미술사에서 상대적으로 간과되거나 제외된 '또 다른' 주체들을 주목하고 되살리려는 시도가 지속되어왔다. 여성주의와 탈식민주의 입장들과 이에 근거한 작업들이 그 예인데, 우리나라의 경우 대략 1980년대 중엽부터 이런 움직임이 목격되기 시작한다. 이는 '윤리'의 차원이 예술에서도 주요 화두가 되었음을 알리는 하나의 지표다. 근대역사를 추동한 주류집단의 이데올로기, 즉 국가주의와 그 물적 기반이 된 자본주의에 의해 존재의 위기에 직면한 인류의 당연한 반응이 미술사의 표면으로 떠오르고 있는 것이다.

이런 변화의 흐름에 눈길을 돌릴 때 제일 먼저 눈에 들어오는 작가가 윤석남1939~ 이다. 그는 미술 속에 여성과 여성적인 것을 소환하는 작업을 지속해온 여성이자 여성주의 작가다. 윤석남은 남성과 남성적인 것이 주도해온 미술사에서 소외된 또 다른 반쪽을 복원하는 일에 몰두해왔다. 그런 의미에서 그는 '또 다른 미학'을 구사해온 미술가다. 그의 활동은 여성주의 문화운동에서부터 작업을 통한 여성 주체의 복원,

여성적 원리의 실천, 여성적 감수성의 탐구에 이르기까지 여성주의 미술의 다양한 스펙트럼을 아우른다. 무엇보다도 작업의 동기와 의미화signification의 경로가 여성주의의 본질적 국면을 드러낸다는 점에서 주목된다. 여성주의 미술은 여성으로서의 구체적인 체험에 근거한 문제의식에서 출발한다는 점에서 근본적으로 리얼리즘realism이며 현실적 문제들에 대한 해법을 모색하고 실천하는 과정에서 의미가 드러나는 수행의 미술performative art이다. 윤석남의 작업은 여성주의 미술의 이러한 본성을 드러내는 표본과 같은 예다.

또 다른 미술가

윤석남의 예술에 대한 의지는 천재적인 영감이나 전문적인 미술교육이 아닌 여성으로서의 평범한 삶에서 촉발되었다. 한 가정의 주부라는 가부장제 속에서의 여성의 역할을 수행하면서 잃어버린 자신의 정체성을 찾으려는 자의식이 그를 예술로 이끈 동인이다. 1975년 즈음에 시작된 서예공부와 1979년에 시작된 미술 개인교습을 거쳐 그가 자신의 그림을 최초로 화랑에 건 것은 1980년 희화랑에서 열린 《소묘 3인전》을 통해서이며, 본격적으로 미술계에 데뷔한 것은 1982년 미술회관에서 열린 첫 개인전을 통해서다. 이후 인체를 주제로 한 《인간전》에도 참여1982~86하면서 작가로서의 입지를 다지게 되는데, 이처럼 40세가 넘은 나이에 어떤 학연도 지연도 없는 미술계에 그것도 여성으로서 진입을 시도한 것 자체가 예술을 통해 진정한 자아를 찾으려는 그의 욕구가 얼마나 절박한 것이었는지를 말해준다. 한편 정규교육의 수혜를 받지 못한 비주류 출신이라는 태생적 조건은 주류와 부단히 비판적 거리를 유지해야 하는 여성주의 미술에는 오히려 적절한 계기가 되었다.

윤석남의 첫 개인전은 가사와 양육, 때로는 행상 등 가정의 안팎에서

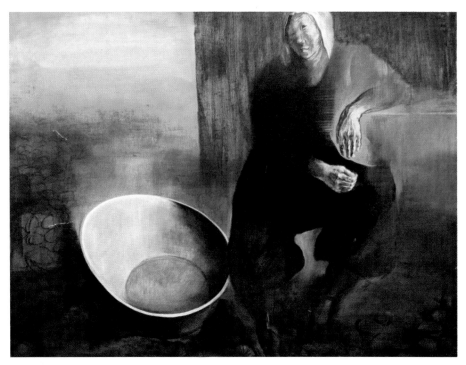

11-1 윤석남, 〈무제〉, 1982, 캔버스에 유채, 110×160, 개인 소장.

억척스럽게 일하는 서민여성의 표상인 어머니를 그린 그림들[11-1]로 이루어졌다. 출발부터 여성의 현실을 비판적으로 재현하는 리얼리즘이라는 예술적 노선을 분명히 보여주었던 것인데, 따라서 이후의 행보가 점차 여성주의 문화운동을 아우르게 되는 것은 필연적인 수순이다. 현실 재현에서 현실에의 참여로 리얼리즘의 의미가 확대되어간 것이며, 이에 따라 다른 미술가들, 다른 장르들과의 연대가 또한 이루어졌다.

그 첫 단추는 김진숙[1947~], 김인순[1941~]과의 만남이다. 윤석남은 1982년 가을부터 약 1년간 당대 최첨단 예술의 집결지로 알려진 뉴욕에서 예술 전반을 경험한 후[1] 귀국하여 자신과 같은 의식을 가진 이들

1) 뉴욕에는 1982년 10월부터 1983년 6월까지 10개월 정도 머물렀으며, 프랫 인스티튜트(Pratt Institute)에서 작가들을 위해 운영한 워크숍에 참여하였다.

11-2 윤석남, 〈봄은 오는가〉, 1984, 종이에 연필, 205×500, 개인 소장.

을 만나 1985년 '시월모임'을 결성하고 그룹전을 열게 된다.[11-2] 특히 1986년에《반에서 하나로》라는 이름으로 열린 두 번째 전시는 여성운동 현장의 인사들도 다녀갈 정도로 여성주의 미술의 출범을 알리는 전시로 주목받았다. 전시작들[11-3]은 여성의 삶을 재현한 리얼리즘 그림들이었고, 따라서 단색화와 민중미술이라는 당대의 대립구도 속에서 당연히 민중미술 진영으로 이끌리게 되었다. 이 전시가 '그림마당 민'에서 열린 것도, 이 작가들이 1985년에 발족한 '민족미술협의회'이하 '민미협' 내의 여성 작가 그룹 '터'의 작가들과 합류하고 1986년에는 여성미술분과1988년 여성미술연구회로 개칭를 설치한 것도 우연이 아닌 것이다. 윤석남도 당연히 이 분과 주최의《여성과 현실》전1987~94에 지속적으로 참여하면서[2] '민미협'의 일원으로 활동하였다. 그러나 윤석남은 일종의 남성문화였던 민중미술과 또 다른 종류의 가부장적 집단이었던 그 협의회에 쉽게 적응하지 못했다. 그는 현실비판이라는 민중미술의 일반적 원리에는 동의하면서도 구체적인 강령이나 운동방식에서는 의견

2) 두 번째 미국 체류 기간인 1990, 1991년을 빼고 모두 참여하였다.

11-3 윤석남, 〈손이 열이라도〉, 1984, 종이에 아크릴 물감, 104×74, 서울시립미술관.

을 달리했다. 민중미술의 정치적 성향이 강화되고 따라서 집단행동의 측면이 부각되는 1980년대 말에 이르면서 윤석남의 내적 갈등은 더 심화된다. 이분법적 논리와 배타적 운동방식을 체화한 민중미술과 포용과 상생의 원리를 지향한 여성주의가 그의 내부에서 불편하게 공존하고 있었던 것인데, 이는 1989년 그가 미국으로 떠날 때까지 지속되었던 것으로 보인다.

이렇게 민중미술과의 관계 속에서 겪은 갈등과 모순의 상황과는 달리, 미술 밖에서 만난 여성주의 문화운동은 윤석남이 여성주의 미술가로서의 정체성을 만들어가는 데 긍정적인 동인으로 작용하였다. 우리나라에서의 여성주의는 주로 사회학자들을 중심으로 1970년대 후반부터 회자되다가 1980년대 초 여성학이라는 분과학문으로 구축되기에 이르렀는데,[3] 윤석남의 작가로서의 형성기 또한 이 시기와 일치한다. 따라서 그가 당시 자신과 문제의식을 공유한 여성학자들과 교류하게 되는 것은 매우 자연스러운 일이었다. 시월모임의 멤버들과 여성주의 사회학의 대모 격인 이효재를 찾아가 공부했던 것을 시작으로 그는 여성학자들과 자주 접촉하게 되는데, 특히 여성학자들과 여성 문학인들로 구성된 '또 하나의 문화'이하 또문에 적극적으로 참여하게 된다. 윤석남뿐 아니라 김진숙, 박영숙1941~ , 정정엽1961~ 등 여성 미술가들이 합류함으로써 또문은 문학과 미술을 아우르는 문화운동의 구심점이 되었다. 여기서 미술가들은 여성주의의 시각적 표상을 만들어내는 역할을 담당한 셈이다. 또문 무크지에 여성주의 이론과 문학 텍스트와 함께 실린 그림이나 사진이 그 예가 될 것이다.[11-4, 11-5]

또문을 통한 여성 문학인들과의 교류는 원래부터 서사를 함축한 이

3) 1977년에는 이화여자대학교에 여성학 교양강좌가 설치되고 1982년에는 석사과정이, 1990년에는 박사과정이 개설되었다.

11-4 윤석남의 작품이 실린 또 하나의 문화 무크지 표지, 『여자로 말하기, 몸으로 글쓰기
[또 하나의 문화]』, 제9호, 도서출판 또 하나의 문화, 1992.
11-5 윤석남의 작품이 실린 또 하나의 문화 무크지 내지, 『여성해방의 문학
[또 하나의 문화]』, 제3호, 도서출판 또 하나의 문화, 1987.

11-6《우리 봇물을 트자:
여성해방시와 그림의 만남》전
포스터, 1988.

들 여성 미술가들의 작업이 문학과 본격적으로 만나는 계기가 되었다.
1988년에 고정희$_{1937~}$의 동명 시를 타이틀로 내건《우리 봇물을 트자:
여성해방시와 그림의 만남》전[4]11-6이 그 결실이다. 미술과 문학의 만남
을 보여주는 시화전이 새로운 것은 아니지만 이 전시는 여성운동이라
는 공동의 목표 아래 두 장르가 진정으로 융합되었다는 점에서 주목된
다. 미술가들이 시를 읽고 그 시의 저자들과 직접 만나 의견을 나누는

4) 이 전시에 대한 자료는 포스터 외에 남아 있는 것이 거의 없다. 이 전시에 대해서는 김
현주, 「1980년대 한국의 '여성주의' 미술:《우리 봇물을 트자》전을 중심으로」, 『현대미
술사 연구』, 제23집, 2008, pp. 111~140 참조.

과정을 통해 탄생한 전시작들은 진정한 의미의 협동작업의 예라 할 수 있을 것이다. 예컨대 이 전시에 출품된 윤석남의 작품 10여 점 가운데 〈우리 깊고 아득한 강을 이루자〉$_{1987}$ $^{11-7}$에서 그림과 시는 서로를 비추는 거울과 같다. 보름달에 투영된 고정희의 얼굴에서 흘러나온 형상은 굽이치는 강물이 되면서 여성들 간의 연대의식과 그 역사를 촉구하는데, 풍경을 감싸면서 강물처럼 푸른색으로 쓰인 글귀는 이러한 이미지를 환기하고 이미지는 다시 글귀를 반향$_{反響}$한다. 보면서 읽고 읽으면서 보게 하는 그림인 것이다.

이처럼 윤석남에게 1980년대 후반부는 민미협과 또문을 왕래하면서 자신의 위치를 반성하고 구체화한 모색의 시기였다. 이러한 작가의 위치 찾기 과정에는 여성주의를 둘러싼 관점의 차이들이 얽혀 있다. 시월모임 회원 가운데 김인순은 민미협에만 참여하였고, 윤석남과 김진숙은 또문에서 같이 활동한 박영숙, 정정엽과 함께 양쪽을 왕래하고 있었다. 민미협과 또문은 사회적 소수의 입장을 대변한다는 기본명제는 공유하였으나 구체적인 각론과 실천방법에 있어서는 서로 생각을 달리하였다. 민미협이 지향하는 여성주의는 민중으로서의 여성, 즉 서민층 여성을 대변하는 것에 집중되어 있었으므로 중산층이나 엘리트 계층의 여성은 도외시되거나 오히려 비판 대상이 되기도 하였다. 가부장제의 틀을 그대로 유지한 민중미술 담론에서는 중산층 남성보다 중산층 여성에게 더 혹독한 비판이 가해지기 일쑤였다. 성차별적인 경멸의 시선이 더해졌기 때문이다. 따라서 민미협 내의 여성주의자들은 여성주의와 반$_{反}$자본주의가 상충하는 지점에서 자체모순을 안고 활동할 수밖에 없었다. 한편, 민중과 민족보다는 가부장제에 대한 문제의식에서 출발한 또문은 서로 다른 차이들을 아우르며 여성 일반을 대변하고자 하였고 따라서 중산층 여성도 여기에 포함될 뿐 아니라 오히려 평균적 여성을 대표하는 계층이라는 점에서 주된 관심사가 되었다. 따라서 민중미

11-7 윤석남, 〈우리 깊고 아득한 강을 이루자〉, 1987,
종이에 연필, 아크릴 물감, 110×79.5, 개인 소장.

술진영에게 또문의 활동은 "여유 있는 부르주아 여성들의 넋두리"[5] 혹은 서구 편향적 여성 지식인의 지적 허영심에 지나지 않았으며, 무엇보다도 노동계층 여성을 배제했다는 이유로 비난의 대상이 되었다. 운동의 방법도 달라서 정치적 선동에 가까운 성향을 보인 민중미술에 비해 또문의 활동은 문제를 분석하고 대안을 제시하는 문화운동에 더 가까운 성향을 보였다.

민중과 민족보다는 여성의 문제에서 출발했고 스스로가 중산층 지식인이었던 윤석남이 또문에 좀더 끌린 것은 당연하며, 그 속에서의 활동을 통해 그의 여성주의 의식은 폭과 깊이를 더하게 되었다. 그러나 한편으로는 민미협에서의 활동을 통해서도 사회적 연대의식과 이에 근거한 비판의식이라는 큰 틀을 견지할 수 있었다.

윤석남의 1980년대 후반부 활동이 위의 두 단체와의 연계 속에서 주로 작업과 전시를 통해 이루어졌다면, 두 번째 미국 체류1989~90를 마치고 돌아온 1990년대 초부터 그는 더욱 적극적으로 사회활동과 예술작업을 왕래하면서 여성주의의 실천방법을 모색하게 된다. 특히 1992년에 출범한 '여성문화예술기획'의 회원으로 활동하다 1997년부터 10년 동안은 이사장을 역임하면서 여성주의 문화비평지『이프』의 창간 당시1997 발행인이 되기도 하였다. 또한 1988년 창간한『여성신문』과도 물질적 후원을 포함한 긴밀한 관계를 유지하였고 여성주의 연구모임을 주최하기도 했다.

이러한 사회활동과 함께 작업에도 변화를 꾀하게 되는데, 이때 버려진 나무토막을 이용한 특유의 채색 목조각이 탄생한다. 윤석남이 미술계에서 뚜렷한 위치를 확보하기 시작한 것은 이러한 채색 목조각을《어

5) 앞 글, p. 119. 민미협과 또문의 관점 차이에 대해서는 앞 글, pp. 116~119 참조.

11-8《빛의 파종》전 도록
표지, 1997.

머니의 눈》이라는 타이틀로 처음 선보인 1993년의 개인전부터이며,
1996년 이중섭미술상을 받고 1997년 수상 기념전을 열면서 그 위치는
더 견고해졌다.《빛의 파종》[11-8]이라는 타이틀의 이 개인전은 공간 전체
를 채색 목조각으로 채운 무명의 여성 역사의 시각적 현현이었다. 이 두
전시를 통해 윤석남은 여성주의 작가로서의 위상을 확고하게 구축하게
되는데, 이처럼 늦은 나이에 작가로 서게 되는 것도 여성주의 미술의 특
수한 국면 중 하나다. 그가 미국 체류 시에 작품을 보고 존경하게 된 루
이즈 부르주아Louise Bourgeois, 1911~2010의 경력에서도 볼 수 있듯이, 가
부장제 사회에서 여러모로 소외되고 배제될 수밖에 없는 여성의 위치
가 작가경력을 통해서도 나타나는 것이다. 이후 윤석남은 한국뿐 아니
라 일본에서도 수차례의 개인전을 열면서 일본 미술계의 페미니스트들
과도 교류하게 된다. 더불어 대규모의 여성주의 그룹전들과 국내외의

다양한 그룹전들에 참여하고 수상경력도 쌓으면서[6] 여성주의 작가로서의 이미지를 만들어왔다.

이처럼 1980년대 초에 시작된 윤석남의 작가경력은 1990년대를 지나며 점차 성숙하면서 우리나라 여성주의 역사를 두루 통과해왔다. 그의 경력은 결국 여성과 여성적인 것에 대한 인식을 기반으로 한 정체성 정치학이다. 미술가로서의 미래를 계획한 이후 만나게 된 다양한 상황에 반응하고 대처하면서 끊임없이 자신의 위치를 모색하고 조율해온 과정이 작가로서의 경력이자 여성주의의 실천이 된 것이다. 따라서 그의 경력은 당연히 예술작업과 사회활동의 긴밀한 관계를 통해 이루어져왔다. 사회활동도 작업의 연장선상에 있었고 작업의 의미도 사회적 영향력을 통해 드러나는 것이었는데, 이는 여성주의 미술이 여성 현실에 대한 자각에서 비롯된 리얼리즘이며 그 현실에 개입하는 수행의 미술이라는 점을 다시 환기한다.

또 다른 역사

윤석남 작업의 주제는 한마디로 여성의 이야기다. '그의 이야기$_{his story}$'에 의해 소외되어온 '그의 이야기$_{her story}$', 즉 '또 다른 역사'를 복원한다는 여성주의의 가장 기본적인 목표를 공유하는 데서 그의 작업은 출발하는 것이다. 윤석남의 이야기는 어머니로부터 시작된다. 그에게 어머니는 자신의 뿌리이자 자신이고 따라서 한국의 여성, 나아가 여성 일반의 표상이다. 윤석남의 그림에 등장하는 모든 여성은 결국 어머니의 다른 모습들인 셈이다. 그가 복원하고자 한 또 다른 역사는 결국

6) 이중섭미술상(1996) 외에 국무총리상(1997), 고정희상(2007) 등을 받았다.

11-9 윤석남의 어머니 원정숙(가운데).
11-10 윤석남, 〈어머니〉, 1992, 종이에 연필, 개인 소장.

어머니의 역사다.

　윤석남은 어머니를 앞에 모셔놓고 그리는 것으로 그림을 시작했다. 원정숙이라는 이름의 그의 어머니[11-9, 11-10]는 19세 때 25세 연상의 예술인 윤백남과 만나 만주로 이주하는데, 이 시기인 1939년에 윤석남이 셋째 딸로 태어난다. 그의 가족은 해방 한 해 전에 서울로 돌아오지만 그가 15세 때 아버지는 유명을 달리한다. 39세에 혼자가 된 어머니는 흙벽돌로 직접 집을 짓고 노동과 행상으로 생계를 꾸리며 홀로 여섯 남매를 키웠다. 이러한 어머니의 삶은 근대기 한국 여성의 전형적인 삶이기도 하다. 역사적 전환기의 급격한 사회변동 속에서 여성은 온갖 풍파를 겪어야 했을 뿐 아니라 강한 모성애로 전통적인 여성의 역할을 수행해야 했다. 윤석남은 어머니의 삶을 지켜보면서 모성의 긍정적인 힘을 체감하였고 이를 그림으로 형상화하였다.

　1982년의 첫 개인전이 그 결실로, 대부분 어머니를 모델로 한 여성

11-11 윤석남, 〈무제〉, 1982, 캔버스에 유채, 개인 소장.

이미지[11-11]인 전시작들은 세부 묘사가 생략된 채 거친 붓터치와 명암 대비로 인물의 성격을 강조한 리얼리즘 그림들이었다. 작가는 특히 주름진 얼굴의 지친 표정과 크게 확대된 손과 발의 투박한 형태에 하이라 이트를 줌으로써 노동의 고됨과 이를 인내하는 강인함을 강조하였다. 김혜순이 말한 한국 어머니의 "힘찬 서러움"[7]이 표현된 이 그림들은

7) 김혜순, 윤석남(대담), 「애타는 토템들의 힘찬 눈물」, 『늘어나다: 윤석남전』(전시도록), 일민미술관, 2003, p. 20.

19세기 오노레 도미에Honoré Daumier, 1808~79에서 20세기 초 게오르게 그로츠George Grosz, 1893~1959 혹은 케테 콜비츠Kathe Kollwitz, 1867~1945로 이어지는 이른바 '적극적' 리얼리즘의 계보를 잇는다. 현실을 투명하게 드러내는 것에서 더 나아가 적극적으로 발굴하는 그림인 것이다. 한복을 입고 머리 수건을 쓴 그 인물들은 작가의 어머니 세대이자 당대 서민 혹은 농촌 여성의 이미지다. 이는 토착문화의 기호가 주변화된 계층의 기호가 되는 제3세계 문화의 한 전거다. 근대화 과정에서 시간적으로 소외된 '과거'와 공간적으로 소외된 '변방'이 만나는 것인데, 윤석남의 모성 이미지는 이를 지시하는 제3세계적인 어머니상이다. 따라서 그의 작업은 당대 제3세계 미술로 부상한 민중미술과 자연스럽게 만나게 된다.

윤석남이 민중미술에 합류하게 되는 것은 1985~86년의 시월모임을 거쳐 '민미협'에 참여하게 되는 1986년 후반부터인데, 이와 함께 그의 비판의식 또한 구체화된다. 어머니의 삶을 '사실적으로' 묘사하는 것에서 '비판적으로' 재현하는 것으로 무게중심이 옮아가면서 '민중' 어머니라는 의미가 부가된 것이다 〈얼굴 없는 학살〉$_{1987}$[11-12]이나 〈시장〉$_{1989}$[11-13]의 경우처럼, 그의 작품은 1980년대 중엽을 지나면서 주제가 더욱 명확하게 드러날 뿐 아니라 형식도 드로잉에 더 가까워진다. 붓터치나 물감의 효과 같은 회화적 요소보다는 간결한 선묘를 부각시킴으로써 내용을 더 선명하게 드러내고자 한 것이다.

윤석남의 초기 그림이 모두 어머니 그림은 아니며, 익명의 현대여성이나 〈L부인〉$_{1986}$[11-14]의 경우처럼 중산층 여성, 혹은 〈청량리 588번지〉$_{1988}$[11-15]에서처럼 소외계층 여성을 그린 것도 있다. 그뿐만 아니라 나혜석$_{1896~1948}$ 같은 선배 예술가[11-16]나 고정희 같은 동료 예술가[11-7] 그리고 작가 자신[11-17]에 이르기까지 그의 그림에는 거의 모든 종류의 여성이 등장한다. 그러나 이들은 어머니와 같거나 다른 측면을 통해 결

522

11-12 윤석남, 〈얼굴 없는 학살〉, 1987, 종이에 연필, 47×62, 개인 소장.
11-13 윤석남, 〈시장〉, 1989, 종이에 아크릴 물감, 110×140, 개인 소장.

11-14 윤석남, 〈L부인〉, 1986,
캔버스에 아크릴 물감, 162×130, 개인 소장.
11-15 윤석남, 〈청량리 588번지〉, 1988,
종이에 아크릴 물감, 104×74, 개인 소장.

11-16 윤석남, 〈나혜석 콤플렉스〉, 1988, 종이에 아크릴 물감, 73×58, 개인 소장.
11-17 윤석남, 〈자화상〉, 1986, 종이에 아크릴 물감, 104×74, 개인 소장.

국 어머니를 표상하며, 그런 의미에서 모성 이미지의 또 다른 버전들인 셈이다. 우선 이들은 모두 가부장제에서 소외된 여성들이라는 점에서 어머니와 '같은' 의미의 지평을 나눈다. 그러나 한편으로 이들은 어머니와는 '다른' 다양한 직종의 여성들로서, 〈어머니〉_{1987}[11-18]에서와 같은 자애로운 모성 이미지를 역설적으로 부각시키는 기호적 효과를 가져온다. 이들은 어머니가 아닌 것을 통해 어머니를 지칭하는 일종의 부정적 지칭들_{negative terms}인 셈이다. 윤석남의 작업은 어머니를 직접 지칭하는 긍정적 지칭들_{positive terms}과 부정적 지칭들이 만나는, 모성을 축으로 전개되는 의미의 장_{semiotic field}이라 할 수 있을 것이다.

이러한 의미의 장이 1990년대에 들어서면 또 다른 매체를 통해 확장된다. 1990년 미국 체류 시 브롱스미술관에서 본 한 남미 작가의 폐목 조각과 1991년 귀국 후 허난설헌의 생가 방문 시 발견한 감나무 가지가

11-18 윤석남, 〈어머니〉, 1987, 종이에 아크릴 물감, 75×54, 개인 소장.

11-19 윤석남, 〈어머니1: 열아홉 살〉, 1993, 나무에 아크릴 물감, 164×62×10, 아르코미술관.
11-20 윤석남, 〈어머니3: 요조숙녀〉, 1993, 나무에 아크릴 물감, 180×150×30, 국립현대미술관.

만나 윤석남 특유의 채색 목조각이 탄생한 것인데, 1993년의 개인전은
이를 알린 전시다. 작가는 버려진 나무토막의 거친 질감에서 모진 풍파
를 겪어온 어머니의 강한 삶을, 그 우연한 형태와 자연스러운 곡선에서
어머니의 넉넉함과 자애로움을 발견하였다. 그것은 또한 다양한 질감
을 드러내는 촉각적 재료라는 점에서 몸을 통해 경험하는 모성을 은유
하기에 적절한 재료가 되었다.

　《어머니의 눈》이라는 전시 타이틀은 여성의 시선을 되찾고자 하는
작가의 의지를 분명히 드러낸다. 여성이 보는 여성의 이미지를 전시함
으로써 미술사에서 소외된 또 다른 눈, 그 눈이 보아온 또 다른 이미지
들을 복원하고자 한 것이다. 이 전시에서 교차하는 여성의 눈은 작품 속

11-21 윤석남, 〈족보〉, 1993, 나무에 아크릴 물감, 라이스페이퍼,
250×270, 후쿠오카아시아미술관.

에 재현된 여성의 눈과 그 여성들을 보는 작가 자신의 눈인데, 이 둘은
결국 같은 것이다. 작가는 어머니에게서 자신을 발견하였고 그렇게 하
여 자각한 작가의 시선은 다시 어머니에게로 투영되었다. 또한 그러한
시선은 그 전시를 보는 모든 여성 관람자의 시선을 통해 반복되었다. 윤
석남은 결국 여성의 눈을 복원함으로써 여성들 간의 연대를 도모하고
이를 통한 새로운 역사 쓰기를 시도한 셈이다.

　이 전시는 한국 여성사를 증언하는 일종의 시각적 내레이션이었다.
우선 작가의 어머니를 그대로 묘사한 〈어머니〉 연작[11-19, 11-20]은 열아
홉 살의 젊은 나이에 결혼하여 아이들을 낳고 기르며 행상으로 생계를
꾸려온, 그런 가운데에서도 요조숙녀처럼 위엄을 잃지 않으신 어머니
의 일생을 자서전처럼 재현한 것이었다. 이러한 어머니의 삶은 가부장

11-22 윤석남, 〈아들, 아들, 아들〉, 1993, 나무에 아크릴 물감,
가변크기, 미에현립미술관.

제를 유지하는 도구로서의 여성의 운명을 말하는 〈족보〉$_{1993}$ $^{11-21}$를 통해 그리고 아들을 낳아야 한다는 강박증을 묘사한 〈아들, 아들, 아들〉$_{1993}$ $^{11-22}$을 통해 다시 한번 각인되었다. 작가의 어머니가 일반적인 여성으로 복수화되고 다양화된 것인데, 따라서 그의 여성 이미지는 전통여성뿐 아니라 현대여성을 아우르게 되었다. 〈어머니 5: 가족을 위하여〉$_{1993}$ $^{11-23}$에서처럼 여전히 가사에서 벗어나지 못하는 현대주부의 이미지로도, 〈그대 아직도 꿈꾸고 있는가?〉$_{1993}$ $^{11-24}$에서처럼 박완서의 동명 소설에 나오는 운명의 여인으로도 형상화된 것이다. 이들은 모두 주류역사에서 변방으로 소외되면서도 그 역사를 위해 도구화되어온 여성의 역사를 증언하는 이미지들이다. 이러한 역사적 흐름은 특히 모녀 관계를 주제로 한 작품을 통해 가시화되었다. 과거와 현재를 아우르는

11-23 윤석남, 〈어머니5: 가족을 위하여〉, 1993, 나무에 아크릴 물감, 160×100×80, 개인 소장.
11-24 윤석남, 〈그대 아직도 꿈꾸고 있는가〉, 1993, 나무에 아크릴 물감, 121×95, 개인 소장.

다양한 모녀 이미지를 찬탁 위에 늘어놓은 〈엄마와 딸들〉$_{1993}$$^{11-25}$이 그 예로, 이는 여성에서 여성으로 이어지는 모계 혈통을 시각화한 것이다. 버려진 나무토막에 새겨진 익명의 얼굴들, 뚜렷한 표정이 드러나지 않 는 그 평범한 얼굴들은 소위 가부장적 영웅들이 주도해온 주류역사 속 에서 묵묵히 자신의 몫을 수행해온 수많은 여성들의 초상이다. 영웅의 모습과는 거리가 먼 그들은 조용하지만 분명히 존재해온 그리고 역사 의 절반을 담당해온 모계혈통을 증언한 것이다.

작가는 모계혈통을 근간으로 한 여성들끼리의 자매의식$_{sisterhood}$을 여 성 역사의 출발점으로 제안한 셈인데, 전시장 전체를 익명의 여성 이미 지로 채운《빛의 파종》전$^{11-26}$은 이러한 대안 역사에 대한 일종의 오마 주였다. 그는 전통과 현대를 망라한 서로 다른 여성의 모습을 그려 넣은

11-25 윤석남, 〈엄마와 딸들〉, 1993, 나무에 아크릴 물감, 나무장, 가변크기, 개인 소장.

11-26 윤석남,《빛의 파종》전, 1997, 999개의 목조각, 나무에 아크릴 물감,
23×3(각각), 가변크기, 개인 소장(조선일보미술관 전시 전경).

채색 목조각들을 공간 전체에 열지어 세워 놓았는데, 그들의 작은 키로 인하여 공간을 압도한다기보다 거기에 촘촘히 스며드는듯한 분위기가 만들어졌다. 999개의 목조각들은 옆방에 설치된 하나의 큰 목조각과 만나 비로소 1,000개에 도달한다는 의미에서 만들어진 것인데, 이는 부족함을 받아들이면서 완전을 기대하는 여성들의 삶, 그 유연함을 은유하는 것이었다. 바닥으로부터 스멀스멀 드러나는 그들의 모습은 마치 길게 늘려진 그림자들처럼 보이지 않는 곳에서 작은 반향들을 만들어내는 변방의 존재들을 시각화한 것이었다. 이들은 큰 목소리에 의해 지워진, 그러나 분명히 존재하는 낮은 목소리들, 그들끼리의 대화를 증언하는 존재들이었다. 빛을 파종하듯이 사방으로 흩뿌린 그들의 시선은 세상의 구석구석을 누비며 또 다른 역사 쓰기를 제안한 것이다.

이렇게 자신의 어머니에서 출발하여 익명의 여성들을 아우르는 모계 혈통의 추적이 1990년대 작업의 축을 이루었다면 2000년대에 이르러서는 그러한 혈통 찾기가 구체적인 인물로, 특히 역사 속 여성 예술가들로 집중된다. 이러한 예술적 어머니 찾기 작업이 당대에 새롭게 등장한 것은 아니며, 그 조짐은 1980년대 말로 거슬러 올라간다.《우리 봇물을 트자》전에 출품한 〈나혜석 콤플렉스〉$_{1988}$ $^{11-16}$가 그 예로, 김승희의 동명 시를 형상화한 것이다. 여기서 전통과 현대라는 서로 다른 이미지로 분열된 여성은, "여자는 왜 자신의 집을 짓기 위하여 자신을 통째로 찢어발기지 않으면 안 되는가"[8]라는 시구를 떠올리게 한다. 작가는 유교문화와 서구문물이 교차하던 시기에 전통적 모성과 자아실현이라는 모순적 역할 사이에서 갈등하면서도 의미 있는 예술적 성과를 이룬 근대여성 예술가의 삶에서 자신의 고민과 비전을 발견하였던 것이다.

8) 김승희, 「나혜석 콤플렉스」, 『하나보다 더 좋은 백의 얼굴이어라: 여성해방 시 모음』, 도서출판 또 하나의 문화, 1988, pp. 64~65.

11-27 윤석남, 〈늘어나다 연-허난설헌〉, 2002,
혼합매체, 296×158×90, 도지키현립미술관.
11-28 윤석남, 〈김혜순〉, 2002, 혼합매체,
138×47×14, 개인 소장.

11-29 윤석남, 〈종소리〉, 2002, 혼합매체, 187(높이), 개인 소장.

　　윤석남에게 과거와 현대의 여성 예술가들은 자신의 예술가적 자의식
을 더욱 직접적으로 투사할 수 있는 대상인데, 2003년의《늘어나다》전
일민미술관은 이를 집중적으로 조명한 전시다. 조선시대의 시인인 허난설
헌[11-27]과 이매창, 현대시인 김혜순[11-28]과 여성학자이자 비평가 김영옥
등이 익명의 여성들과 등장하는 이 전시에서 여성들은 팔을 길게 늘여
서로에게 다가가는 모습으로 전시되었다. 특히 〈종소리〉[2002][11-29]는 이
매창과 작가 자신의 만남을 형상화한 작품이다. 두 사람은 투박한 나무
토막으로부터 모습을 드러내면서 손을 길게 뻗어 서로를 부르듯이 종을
울리는 모습으로 설치되었다. 영혼을 불러내고 공명하는 모습을 통해 예
술영역에서의 여성적 연대를 제안한 것이다. 결국 이 전시는, 또 다른 전
시작 〈날개〉[2003][11-30]가 현시하듯이, 예술적 비상을 향한 일종의 초혼제
였다. 위의 예술가들은 이후에도 계속 윤석남의 작업목록을 통해 환생하
면서 그의 여성 예술가 탐구는 계속되어왔다. 주로 구전이나 단편적 기

11-30 윤석남, 〈날개〉, 2003, 혼합매체, 220×170×14, 고려대학교박물관.

록, 혹은 소수의 유작을 통해 추적할 수 있는 이들의 삶과 예술은 가부장
제 속에서 여성 예술인의 삶과 여성 예술의 숙명을 증언한다. 그는 소위
'위대한 예술사' 바깥의 존재들을 불러냄으로써 그것과 다른 예술사를
제안해온 것이다.

　윤석남의 역사 쓰기는 당대 사회 또한 포괄해왔다. 그는 작업 초기부
터 과거의 여성뿐 아니라 자신을 포함한 동시대 여성들의 삶을 주제로
삼아왔는데, 1996년부터 시작한 〈룸room〉 연작에서는 그들의 삶을 설
치작업을 통해 더욱 구체적으로 연출하게 된다. 이 연작은 어머니 주제
와의 상징적인 결별과 함께 시작되었다. 윤석남은 1996년《베니스비엔
날레》특별전에 〈어머니의 이야기〉1995[11-31]를 전시하면서 어머니 앞에

11-31 윤석남, 〈어머니 이야기〉, 1995, 혼합매체, 가변크기,
개인 소장(《베니스비엔날레》전시 전경).

촛불을 밝혔다. 일종의 제의를 통해 어머니를 떠나보냄으로써 비로소
자신을 그리고 자신과 유사한 주변 여성들을 마주보게 된 것인데, 이를
통해 그의 주제는 더 큰 폭으로 확장되었다.

　1996년부터 시작한 〈핑크 룸〉 연작[11-32]을 통해 윤석남은 비로소 자
기 자신을, 그 마음속의 방을 적나라하게 공개할 수 있게 되었다. 여성
성의 기호가 되어온 핑크색 일색의 방은 안락함과 덧없음, 욕망과 두려
움이 교차하는 현대주부들의 삶의 현장이다. 이 공간의 주인공은 의자
다. 한국식 직물로 옷을 입힌 바로크식 의자는 제3세계적 문화혼성의
기표이기도 하지만, 작가의 말처럼, 어디에도 속하지 못하는 "불안한

11-32 윤석남, 〈핑크 룸 Ⅲ〉, 1996~2008, 혼합매체, 가변크기,
경기도미술관(서울국립극장 설치 전경, 1999).

여성들의 자리"를 대변하는 것이기도 하다. 쇠꼬챙이 다리로 불안하게 서 있는 의자, 그 의자 위에 튀어 나온 위협적인 쇠갈고리들, 의자 한쪽에 간신히 몸을 의지한 채 허공을 바라보는 여성, 밟으면 미끄러질 듯한 흩어진 구슬들…. 이 모든 것은 김혜순의 표현처럼, "여성의 히스테리컬한 꿈"의 표상이다. 작가는 당시 실제로 악몽을 매일 꾸었는데, 그 불안함을 "사람을 미치게" 하는 형광 핑크색으로 표현한 것이다. 그에게 그로테스크하게 변형된 형상들은 위협과 이에 대한 저항이라는 이중적 의미를 함축한다. 예컨대 쇠갈고리 형상은, 작가의 말을 빌리자면, "가학적인 면도 있지만, 움직이면서 무엇을 향해 가려고 하는 힘, 내재적인 욕망"의 상징이다.[9] 이렇게 그로테스크 미학을 전복의 계기로 기용하는 점은 이 작가가 다른 페미니스트들과 지평을 공유하는 지점이다. 그의 핑크 룸은 현대사회에서도 여전히 지속되고 있는 가부장제, 그 속에서의 여성의 삶을 표상하는 공간이자 그 체제 밖으로 나아가고자 하는 일탈과 저항의 욕망이 들끓는 장소다.

초기 그림에서 채색 목조각 그리고 〈룸〉 연작에 이르기까지 윤석남의 작업에 등장하는 여성들은 여성이 본 여성의 이미지들이다. 여기서 여성은 시선의 주체이자 대상이 된다. 미술의 역사 속에서 주체의 자리에 설 수 없었던 여성들이 위치 이동을 하게 된 것이며, 이에 따라 남성 주체/여성 대상이라는 이분법적 구조가 무너지게 된 것이다. 이처럼 여성들 사이의 시선의 교류 속에서 만들어진 다양한 여성 이미지들은 윤석남의 혈통적 근원이자 예술적 뿌리인 어머니로 수렴된다. 그의 평생 주제는 결국 모성이며, 평생 작업은 모성이 지지해온 가부장제를 모성을 통해 해체하는 역설의 도정이다. 그는 여성이 스스로 체험하는 모성, 그

9) 이상, 김혜순, 윤석남(대담, 2003), pp. 22~23 참조.

11-33 윤석남, 〈홍살문, 창, 벽, 안방, 담, 부엌, 기둥〉, 2004, 혼합매체, 가변크기, 개인 소장(영암 구림마을 회사정 설치 전경).

진정한 힘을 드러냄으로써 모성적 희생을 미화하고 강요하는 가부장적 신화에 도전해온 것이다. 강력한 가부장적 장소인 영암 구림마을의 회사정, 그 금녀의 구역에 입성한 여성들처럼,[11-33] 윤석남과 그가 재현한 여성들은 가부장제에 균열을 만들어내면서 또 다른 역사의 주체들이 된다. 그 역사는 여성이 쓴 여성의 역사다.

또 다른 존재

윤석남의 작업은 2003년을 기점으로 전환기를 맞는다. 인간과 그 역사를 넘어, 자연과 그 근원으로서의 생명현상을 아우르는 더욱 넓은 지평으로 확장된 것이다. 그의 여성주의가 인간이 아닌 또 다른 생명체들

11-34 윤석남,《1,025: 사람과 사람 없이》전, 2008, 1,025개의 목조각, 나무에 아크릴 물감, 가변크기, 개인 소장(아르코미술관 전시 전경).

의 존재를 깨닫고 배려하는 방향으로 나아가게 된 것인데, 그 계기는 그 해 그가 우연히 접한 신문기사였다. 작가는 1,025마리의 유기견을 돌보는 이애신 할머니의 '애신의 집'에 대한 기사를 읽고 그곳을 방문하였고 그때 받은 충격으로 그 개들을 조각으로 재현하기 시작하였다. 2008년에 아르코미술관에서 열린《1,025: 사람과 사람 없이》전[11-34]은 5년간의 작업을 거쳐 복원된 개들이 모인 일종의 제의 장소였다. 죽거나 죽음을 기다리는 개들의 집합은 배타적 인간중심주의, 그 폭력성에 대한 경고이자 생명을 가진 모든 것들을 아우르고 보살피자는 생태주의의 촉구였다. 모든 생명체를 '사람과' 함께 거두자는, '사람 없이' 버리지 말자는 전시의 타이틀이 드러내듯이, 그의 작업이 모성의 역사를 복원하는 것에서 모성의 실천을 제안하는 방향으로 나아가게 된 것이다.

채색 목조각으로 공간을 가득 채운 이 전시는《빛의 파종》전[11-26]의 또 다른 버전으로 볼 수 있다. 여성들 대신 개가 주인공으로 등장한 이 전시를 통해 그는 모든 살아 있는 것들의 목소리에 귀 기울이기 시작한 것이다. 굳이 생태여성주의를 말하지 않더라도, 가부장제에서 소외된 반쪽의 이야기가 인간을 넘어 모든 생명체를 아우르는 방향으로 나아가는 것은 지극히 자연스러운 일이다. 버려진 개들을 모아놓은 이 공간은 죽음의 위기에 직면한 생명체를 모성의 힘으로, 그 모성을 일깨우는 예술의 힘으로 거두고자 하는 예술적 모성 혹은 모성적 예술의 한 발현이다. 그것은 예술과 윤리가 만나는 지점인 '보살핌의 미학'과 그 실천적 가능성을 매우 강력하게 현시한다.

그러한 현시성은 무엇보다도 1, 2층 전시장을 가득 채우고 있는 개들의 숫자에서 기인한다. 1,025라는 숫자는 물론 '애신의 집'에서 그에게 달려든 개들의 숫자, 무엇보다도 그 숫자가 주는 충격을 의미한다. 생명과 그 생명에 대한 사랑까지도 일회용이 되어버린 세태, 인간이 없는 인간사회에 대한 환멸, 사라져가는 인간성을 되돌려놓으려는 윤리의식… 이런 생각들이 작가를 각성시켰고, 그로 하여금 그 개들을 만들지 않을 수 없게 하였다.

윤석남은 개의 도감사진을 참조하여 수많은 에스키스를 그렸으며, 이를 바탕으로 나무를 자르고 표면을 갈고 바탕칠을 하고 형태를 그리는 과정을 반복하면서 목조 개들을 완성해갔다. 열두 단계에 이르는 끈질긴 노동이 집적된 지난한 공정은 하나하나의 생명을 거두는 일종의 장례행위였다. 또한 그것은 작가에게 자연의 일부인 자신의 존재를 발견하고 모든 생명체들의 상생을 모색하는 깨달음의 과정이 되었다. 그 개들이 설치된 공간은 이러한 작가의 애도와 득도의 과정을 고스란히 관람자에게 전이시켰다. 인간의 횡포에 스스로의 운명을 맡긴 채 우두커니 그 인간들을 바라보는 개들의 말없는 눈초리는 관람자에게 스러

져가는 생명에 대한 안타까움과 스스로에 대한 자성 그리고 생명을 되살리려는 의지를 일깨우는 계기가 되었다. '버리는' 자신을 통해 '거두는' 자신을 발견하게 되는 역설, 그것이 그의 작업이 내장한 치유의 힘일 것이다.

작품의 감상이 곧 치유의 과정이 되는 것인데, 이는 실제공간 속에서 실제 시간의 흐름에 따른 관람자의 반응을 독려하는 '연극적' 형식을 통해 더욱 강화되었다. 관람자가 그 공간 속에 함께 있으면서 일정한 순서에 따라 전개되는 이야기 구조를 읽어감으로써 메시지를 체화할 수 있게 한 것이다. 이전 작업에서부터 윤석남에게는 이런 연극적 플롯이 작업의 주요 계기가 되어왔지만, 유기견 설치작업은 이러한 연극성이 특히 강화된 예다. 아래층, 위층, 윤석남의 방 등 이 전시의 세 부분은 연극의 3막에 해당하며 각각의 공간은 조명과 세트로 이루어진 일종의 연극무대였다. 윤석남은 설치미술이 내장한 연극성을 의미 전달의 효과적인 도구로 사용한 것인데, 이런 점에서 그는 작품에 대한 물리적 체험 자체를 극대화하기 위한 방법으로 연극성을 탐구한 미니멀리스트들과는 대척점에 있다.

윤석남의 무대에서 배우는 목조 개들이었다. 앞면만 묘사되어 있어 일종의 회화이자 조각이었던 그들[11-35]은 그 정면성을 통해 연극적 효과를 극대화하였다. 얼굴이 강조되거나 희미하게 그려지거나 아예 얼굴이 없는 등 삶과 죽음 사이의 다양한 단계에 놓인 그 개들은 사형수처럼 번호가 매겨져 있었다. 눈이 있든 없든 그들의 시선은 관람자를 향했다. 늘 응시의 대상이었던 그들이 응시의 주체가 되어 사람들을 주시한 것이다. 그리고 무언의 시선으로 사람들이 저지른 폭력을, 생명마저도 일방적으로 소비되고 버려지는 현대문명의 잔학함을 이야기했다. 특히 가슴에 구멍이 뻥 뚫린 개는 문자 그대로 가슴을 도려내는 아픔을 연기함으로써 관람자를 자성의 카타르시스로 이끌었다. 너무 아픈 가슴을

11-35 윤석남,《1,025: 사람과 사람 없이》전시 전경, 2008.

틔워주기 위해 구멍을 뚫었다는 작가의 말처럼 그 구멍은 상처이자 그 상처의 치유책을 의미하는 것이었다.

연극은 아래층에서 시작되었다. 죽어갈 운명에 놓인 개 수백 마리가 모인 그 공간은 '메멘토 모리$_{memento-mori}$'를 강력하게 현시하였다. 그 개들은 자신들의 존재가 곧 부재증명$_{alibi}$이 되는 역설을 연기함으로써 그들 앞의 인간들 또한 모두 사라질 운명에 있음을 환기하였다. 이 메시지는 위층에서 증폭되어 반복되었다.[11-36] 관람자로 하여금 거울을 통해 유령처럼 무한히 증식되는 스스로의 모습을 바라보는 개들과 그 속에 있는 자신을 바라보게 하면서 모든 생명의 필멸성을 재차 깨닫게 한 것이다. 마지막으로 관람자는 '윤석남의 방'으로 인도되었는데, 여기서는 윤석남 작업의 도정을 더듬어보면서 어떻게 여성주의가 생태주의로 이어지는지를 확인하게 되었다. 애신의 집에서 개들을 돌보는 할머니의 방이기도 한 그 방은 형상으로 존재하지 않는 그 할머니, 즉 보살핌

11-36 윤석남,《1,025: 사람과 사람 없이》전시 전경, 2008.

의 주체가 작가 자신을 포함한 모든 여성적 주체들임을 환기하였다. 이
방은 여성주의 미술이 내장한 치유의 가능성을 가늠해보게 하는 장소
가 된 것이다.

　이렇게 이 전시는 윤석남의 리얼리즘이 '재현'에서 '실천'으로 전환
되는 변곡점이 되었다. 이 지점에서 윤석남의 시선은 가부장제를 넘어
그 근대적 발현인 소비자본주의, 그 속에서의 자연과 문명의 이분법 혹
은 자연에 대한 문명의 공격을 향하게 되었다. 자본의 논리로 생명 있는
자연까지 소비되고 폐기되는 현실을 비판하는 반反자본주의적 저항운
동으로 그의 비판의식이 확장된 것인데, 이는 여성주의의 필연적인 결
론이 될 것이다. 젠더 간 상생 원리가 종種 간 공생 원리로 나아감으로
써 새로운 존재론을 제안하기에 이른 것이다. 그에게 개는 애완동물이
아니라 반려동물, 나아가 평등한 관계로 엮인 반려종이다.[10] 이런 관점
은 불교의 백팔번뇌로부터의 벗어남을 의미하는 개형상[11-37]과 이들을

11-37 윤석남, 〈108〉, 2008/2009, 나무에 아크릴 물감, 261×68×13, 개인 소장.

11-38 윤석남, 〈그린 룸〉, 2013, 혼합매체, 가변크기, 개인 소장.

전시한 2009년 학고재화랑 개인전으로 구현되었다. 꽃이나 나뭇가지, 혹은 자연풍경을 지니거나 곁에 두고 있는 그 개들은 자연의 일부이자 생과 사를 순환하는 윤회의 원리를 상징하는 도상으로 제시되었다. 이 전시는 그의 생태주의 의식이 모든 살아 있는 자연으로 넓혀지고 있음을 그리고 죽음에 대한 애도에 그치지 않고 치유의 가능성을 염원하는, 보다 긍정적인 방향을 취하게 되었음을 목도하게 하였다.

이러한 변화는 2013년의 개인전을 통해서도 지속되었다. 2010년부터 시작된 종이오리기 작업을 선보인 이 전시에서 작가는 모든 생명체들이 조화롭게 공생하는 공간을 〈그린 룸〉[11-38]이라는 이름으로 재연하였다. 식물과 동물, 사람을 문양화한 녹색 종이오리기 작업으로 뒤덮인 벽과 녹색 구슬이 깔린 바닥, 연꽃이 그려진 녹색 탁자와 의자가 놓

10) 김영옥, 「손들의 공동체: 윤석남의 나무-개들」, 『윤석남 2009』(전시도록), 학고재, 2009, p. 9.

11-39 윤석남, 〈화이트 룸-어머니의 뜰〉, 2013, 혼합매체, 가변크기, 개인 소장.

인 그 공간은 작가가 꿈꾸는 에코토피아의 시각적 현현이다. 한편 흰색으로 이루어진 〈화이트 룸—어머니의 뜰〉[11-39]은 죽음 이후의 세계를 밝은 빛의 세계로 현시하는 작가의 내세관을 드러낸 설치작업이다. '어머니의 뜰'이라는 부제가 지시하는 것처럼, 어머니의 모습을 도형화한 흰 종이오리기 작업으로 벽을 도배하고 연꽃형상의 목조각으로 바닥에 정원을 만든 이 작품은 어머니의 굴곡진 삶을 위로하는 굿판이자 지모신의 품으로 돌아가고자 하는 염원의 표상이다. 그의 작업에서 다시 어머니가 등장하고 어머니는 다시 자연과 만나게 된 것이다.《나는 소나무가 아닙니다》라는 이 전시의 타이틀이 말하는 것처럼, 윤석남의 생태주의는 모든 종류의 이름 붙이기, 그 인간중심주의를 전면적으로 부정하는 단계에 이르렀다.

유기견 형상을 만들기 시작한 2003년부터 최근에 이르는 일련의 작업은 애견 새벽이의 죽음, 채식주의자로의 전환, 나이 듦과 함께 가까워진 죽음에 대한 성찰, 작업실의 이전으로 자연과 더욱 가까워진 일상 등 작가의 구체적인 삶의 경험들과 맞물려 있다. 윤석남의 작업이 무엇보다도 현실에서 출발한 리얼리즘임을 다시 확인하게 하는 지점이다.

또 다른 감수성

윤석남의 여성주의는 내용뿐 아니라 형식, 즉 기법과 재료를 통해서도 발현된다. 그는 미술사에서 상대적으로 하위에 있는 장르나 기법을 동원하고 흔히 쓰이지 않는 재료를 사용한다. 형식에 있어서도 주류미술사에서 소외되어온 영역에 관심을 환기함으로써 또 다른 예술적 감수성의 세계를 탐구하는 것이다.

윤석남의 작업은 우선 현대미술의 주류가 되어온 모더니즘 바깥에 위치한다. 무엇보다도 이야기narrative가 중심이 되는 그의 작업은 미술

의 순수성을 지키기 위해 문학적 요소를 배제하고자 한 모더니즘 강령을 벗어난다. 실제로도 많은 책을 탐독하고 문학인들과의 교류도 빈번한 윤석남은 작업에서도 미술과 문학 사이를 왕래하면서 둘 사이의 경계를 허문다. 이는 미술의 '순수성'을 수호하기보다 '불순한' 삶의 현장에 투신하기를 택한 예술적 신념의 결과물이다. 이러한 태도는 리얼리즘으로서의 여성주의의 얼굴을 그리고 대안적인 미학으로서의 여성주의 미학의 위치를 드러낸다.

서사성을 효과적으로 담아내는 방법으로 주목되는 것이 윤석남의 드로잉이다. 어떤 이미지나 생각을 끌어내는draw 과정을 드러내는 드로잉은 본질적으로 시간성을 담지한 서사적 형식이다. 추상적인 드로잉의 경우에도 그 형태를 끌어내는 시간적 추이를 드러낸다는 점에서 이야기 구조를 함축하고 있는 셈이다. 작업을 시작한 이후 작가는 일기를 쓰듯이 꾸준히 드로잉을 계속해왔으며, 대부분의 경우 글과 그림을 병행해왔다.[11-40] 그에게 드로잉은 작업을 위한 에스키스에 그치지 않고 하나의 독립된 영역을 이루어왔다. 사실 그의 모든 작업이 완결보다는 과정, 그 과정에 얽힌 이야기가 중시된다는 점에서 '드로잉적'이라고 표현할 수 있을 것이다. 버려진 재료들을 그대로 이용하거나 최소한의 손질만 가한 오브제 작업, 서예 붓의 빠른 필치를 그대로 살린 채색 목조각, 전시 후에는 치워질 일시적인 룸 설치작업 등은 미완의 상태를 의도한 일종의 드로잉이다. 드로잉은 이러한 비완결성 혹은 시간성, 이에 근거한 서사성으로 인하여 회화나 조각 등 미술사의 주요 장르 바깥에 위치해왔으며, 따라서 주류언어로는 완전하게 표상될 수 없는 '타자들'을 표상하기에 적절한 장르가 되어왔다. 이런 점에서 드로잉은 여성적 혹은 타자적 장르라 할 수 있을 것인데, 윤석남의 작업은 바로 이 지점을 가리킨다.

미술의 여러 장르를 횡단하고 나아가 미술과 문학을 넘나드는 드로

11-40 윤석남, 〈외출〉, 2001, 종이에 색연필, 45×30.2, 작가 소장.

11-41 윤석남, 〈일 년 열두 달〉, 1993, 나무에 아크릴 물감, 가변크기, 개인 소장.

잉이 윤석남 작업의 화두가 되고 있듯이, 그의 예술적 감수성은 애초부터 장르 간의 구분을 초월한 것이다. 그의 채색 목조각은 버려진 목재를 재활용한다는 점에서 오브제 미술이자 조각이고, 또한 표면에 아크릴로 그림을 그려 넣은 회화이기도 하다. 이들은 다시 생활 오브제들과 결합되기도 하고 여러 개가 모여 설치공간을 이루기도 한다. 그는 이른바 포용의 미학을 적극적으로 실천해온 것인데, 이는 순수미술의 각 장르들을 뒤섞는 것에 그치지 않고 순수미술과 공예를 교배하는 것으로도 나타난다. 채색 목조각에 그려진 꽃문양이나 자개장식, 나무로 만든 꽃신들,[11-41] 비단천으로 리폼한 안락의자, 바닥에 흩뿌려진 유리구슬, 선시장 벽을 도배한 종이오리기 작업 등 그의 공예적 감수성은 도처에서

발현된다. 생활 속의 예술로 오랜 역사를 이루어왔음에도 불구하고 순수미술의 아랫자리에 머물러 있던 공예를 순수미술의 영역으로 불러들인 것이다. 이를 통해 그는 모더니즘 역사에서 미술의 순수성을 저해하는 요소로 경계되어온 '장식$_{decoration}$' 충동을 인간의 예술적 본성의 하나로 재정의한다. 결국 주류미술사의 권위에 도전하는 비판효과를 낳는 셈인데, 이와 같은 공예의 전복적인 효과, 즉 로지카 파커가 말한 "전복적인 스티치$_{subversive\ stitch}$"[11]는 많은 여성주의 미술가들이 주목해온 것이기도 하다.

윤석남의 작업에서는 이처럼 여성주의의 포용의 원리가 미술의 모든 영역을 아우르는 포용의 미학으로 발현되는데, 이는 재료 사용에도 적용되어 그는 종류를 가리지 않고 모든 재료들, 특히 버려진 물건들을 작업에 끌어들인다. 폐목재에서 시작된 그의 재료 목록은 중고 의자나 자개장, 빨래판, 드럼통 등 폐기된 생활용품으로 그 범위가 확장되었는데, 이는 수집과 재활용을 실천해온 여성들의 일상을 예술에 전이시킨 예로도 볼 수 있다.[12] 버려진 혹은 비천한 것들은, 작가의 말처럼, 예술을 수식하는 소위 고상함의 수사를 전복시킬 뿐 아니라 변방의 존재들, 특히 여성들과 그들의 상처를 은유한다. 작가는 부드럽고 쭈글쭈글한 나무의 결에서 늙은 여자의 피부를 보고 거칠게 패이고 옹이가 있는 나무에서 여성들의 이야기를 읽는다.[13] 버려진 너와조각들에 이름 모를 여성들을 그려 넣은 〈너와〉 연작[11-42]은 이처럼 나무와 여성의 이야기가

11) Rozsika Parker, *The Subversive Stitch: Embroidery and the Making of the Feminine*, Women's Press, 1984 참조.

12) 이런 의미에서 김현주는 윤석남의 작업을 여성적 아상블라주(assemblage), 즉 '팜므블라주(Femmeblage)'라 명명하였다. 김현주, 「윤석남의 미술과 여성이야기」, 『핑크룸, 푸른 얼굴: 윤석남의 미술 세계』, 현실문화, 2008, p. 85.

13) 김혜순, 윤석남(대담, 2003), pp. 20~23 참조.

11-42 윤석남, 〈너와 15. 나의 기도 들리시나요?〉, 2013,
혼합매체, 110×46.5, 개인 소장.

11-43 윤석남, 〈블루 룸〉, 2010,
혼합매체, 가변크기, 개인 소장.

만나는 적절한 예다.

　이처럼 윤석남의 작업은 여성주의의 주요 이슈 중 하나인 '여성적 감수성feminine sensibility'의 영역을 지속적으로 탐색하고 개발해온 과정이라고 할 수 있는데, 특히 종이오리기 기법이 동원된 최근의 〈룸〉 연작은 그 과정의 결실이다. 이는 〈룸〉 연작이 시작된 1996년 이후 방의 색깔이 핑크에서 블루, 화이트, 그린으로 바뀌면서 진행되어온 상생과 화해의 길의 종착지이기도 하다. 〈핑크 룸〉[11-32]은 욕망과 좌절이 교차하는 여성의 현실을, 〈블루 룸〉[11-43]은 해방의 가능성을 제시한다면, 〈그린 룸〉[11-38]은 자연의 일부가 된 평화로운 삶을, 〈화이트 룸〉[11-39]은 빛으로 가득 찬 내세를 제안한다. 〈룸〉 연작은 비관적인 현실 인식에서 낙관적인

11-44 윤석남, 〈그린 룸〉(부분), 한지오리기, 2013.

혹은 초월적인 미래관과 내세관으로의 추이를 보여주는데, 여기서 반전의 계기로 주목되는 것이 벽 전체를 도배한 종이오리기 작업이다.

윤석남은 2010년부터 한지를 다양한 도형으로 오려내는 수공작업11-44을 지속해왔다. 가볍고 유연하면서도 질긴 그리고 숨을 쉬듯 따뜻한 느낌을 주는 한지는 여성적인 재료라고 할 수 있으며 전통공예에서도 창호문의 장식문양 등 한지오리기는 여성의 영역이었다. 윤석남의 경우도 딸이나 막내 여동생과 함께 오리기 작업을 하는 경우가 많다. 평소 무속에 관심이 많으며 특히 바리데기신화를 탐독한 윤석남은 굿에 쓰이는 종이꽃에 착안하여 종이를 꽃 모양으로 오리기 시

11-45 윤석남, 〈핑크 룸 IV〉, 1996~2016, 혼합매체, 가변크기, 개인 소장
(도치키현립미술관 전시 전경, 2012).

작했는데, 첫 작품은 굿에서처럼 태워버렸다. 이후 종이오리기 작업
은 〈룸〉 연작의 벽지로 활용되는데, 오리기의 과정은 작가에게 즐거
운 놀이이자 일종의 해탈로 이끄는 수행이 되었다. 만물에서 도형을
발견하는 경이로움을 느끼게 되고 단순노동의 반복을 통해 마치 도를
닦듯이 삶의 이치를 깨닫게 된 것이다. 작고 사소한 것에서 예술의 원
리를 발견하는 이러한 태도는 주류미술의 거대담론에 맞서는 적절한
계기가 되었다.

　종이오리기라는 수공예를 통해 윤석남의 작업은 여성주의 미학의 또
다른 지점에 이르렀다. 핑크색 종이오리기 작업으로 벽을 도배한 그리고
쇠갈고리가 부드러운 천으로 교체된 최근의 〈핑크 룸〉[11-45]이 보여주듯

이, 그의 근작은 모든 색깔의 룸이 평화롭고 즐거운, 모든 것을 포용하는 all-inclusive 열린 공간이 되었다. 종이오리기 작업은 형식이 곧 내용이 된다는 사실을 환기하는 좋은 예가 된 것이다. 미술을 통한 여성주의는 도상을 통해서뿐 아니라 재료와 기법을 통해서도 구현될 수 있는 것이다.

* * *

"정신적인 방황, 자기를 지워버리고 싶은 욕망의 과정에서 겪었던 고통이 무당 굿하듯이 그림으로 나오면서 자연스럽게 한꺼번에 말하고 싶은 욕망으로 나타나지 않았나 싶다. 이것이 나의 페미니즘이다."[14]

윤석남의 이 말처럼, 그의 여성주의 미술은 여성으로서 겪는 콤플렉스를 예술을 통해 승화시키는 일종의 굿이다. 그 굿은 여성이라는 존재를 그리고 그 존재로부터 나오는 언어를 불러오는 작업이다. 여성으로서 말하고 여성에 대해 말함으로써 여성이라는 또 다른 성의 존재를 현현하는 과정인 것인데, 그는 그 존재를 단지 증명하는 것이 아니라 또 다른 성의 또 다른 존재방식을 드러내고 이에 따라 또 다른 말하기 방식을 시도해왔다.

즉 주류와는 '또 다른 미학'을 제안하고 실천해온 과정이 예술가 윤석남이 걸어온 길인데, 이는 무엇보다도 여성으로 살아온 삶의 경험에서 온 것이며 그 경험의 줄기는 모성이다. 자신의 삶 속에 살아 있는 어머니, 즉 제도로서의 모성이 아닌 이른바 '체험으로서의 모성'에서 윤석남은 치유의 힘을 발견한다. 자신의 배 속에 아이를 품은 어머니, 자

14) 앞 글, p. 24.

11-46 윤석남, 〈김만덕의 심장은 눈물이고 사랑이다〉, 2015, 혼합매체, 300×200, 개인 소장(서울시립미술관 전시 전경, 2015).

신 속에 타자를 위한 공간을 가진 모성에서 유일하고 개별적인 존재라는 근대적 주체 개념을 넘어설 수 있는 계기를 발견하는 것인데, 이는 다른 여성주의자들과 생각을 나누는 지점이기도 하다. 윤석남에게 모성은 타자를 아우르는 주체 혹은 내 안의 타자를 발견하는 주체, 나아가 스스로의 타자됨을 자청하는 주체 개념을 회복하게 하는 출발점이다. 그것은 생물학적 성을 넘어서서 모든 인간에게 그 존재의 윤리적 차원을 성취하기 위하여 요청되는 가장 큰 덕목일 것이다.

윤석남의 작업은 이처럼 삶의 짜임에서 유래하고 그 삶에 대한 구체적인 효과를 통해 의미가 드러나는 리얼리즘이자 수행의 미술이다. 그의 작업은 여성주의 미술의 생래적 국면을 드러내는데, 따라서 그가 걸

어온 길은 실천적 운동에서부터 예술작업과 이론에 이르기까지 여성주의의 다양한 차원들을 포괄하며 작업의 내용과 형식도 여성주의 미술의 다양한 스펙트럼을 섭렵한다. 무엇보다도 다양한 가능성으로 열린 진행형의 미술인 그의 작업은 '열린 과정'이라는 여성주의의 본성을 환기한다. 여성주의란 선험적으로 규정할 수 있는 것이 아니며 여성 스스로 끊임없이 새롭게 규정하고 만들어야 하는 것이라는 어느 여성학자의 말[15]을 떠올리게 하는 것이다.

2015년 서울시립미술관 전시에서 윤석남은 정조시대 여성 거상巨商 김만덕1739~1812의 펄떡이는 심장을 전시하였다.[11-46] 자신의 재산으로 궁휼미를 구입하여 가뭄으로 굶어 죽어가던 제주도민을 살린 김만덕의 심장은 여성주의 미술가로 작업하다 죽고싶다는 작가 자신의 심장에 다름 아니다. 서울시립미술관에서 회고전을 연 그는 이제 더 이상 변방의 작가가 아니다. 변방을 떠나서도 변방을 지키는 모순, 그쪽을 향한 시선을 거두지 않으려는 의지, 또 다른 파시즘을 만들어내지 않으려는 부단한 각성, 그것이 앞으로 윤석남 작업의 힘이 될 것이다. 그것이 여성주의자 윤석남의 심장을 계속 뛰게 할 것이다.

15) 조혜정, 「모성, 역사 그리고 여성의 자기진술」, 『어머니의 눈: 윤석남』(전시도록), 금호미술관, 1993, pp. 6~7.

12 최정화의 플라스틱 기호학

미술은 그것이 생산된 시대와 사회를 말하는 하나의 시각기호다. 1990년대 이후의 한국 현대미술을 당대 사회의 맥락을 드러내는 기호로 접근하고자 하는 시도인 이 글에서 나는 그 전형으로 최정화1961~의 작업을 주목한다. 1990년대 초에 등장하여 중엽부터 본격적으로 미술계의 표면으로 부상하여 오늘에 이르는 그의 작업은 이 시대 한국 사회를 가장 날카롭게 투영하는 거울이다. 그가 당대를 대표하는 작가의 자리를 지키고 있는 것은 무엇보다도 이런 이유에서다.

1970년대 이후 진행되어온 근대화가 후기로 접어든 1990년대 초를 기점으로 한국에서는 이른바 '후기자본주의'의 여러 현상들이 드러나고 이와 함께 이전과는 다른 문화적 증후들이 나타나기 시작하는데, 이를 설명하는 화두를 나는 최정화가 즐겨 사용한 재료인 '플라스틱plastic'에서 발견한다. 최정화의 플라스틱 작품들은 모든 영역과 시기들을 넘나드는 시공간적 '가소성可塑性, plasticity'이라는 시대적 증후를 매우 적절하게 표상하는 시각기호다. 그는 플라스틱을 재료로 사용할 뿐 아니라 플라스틱 기호학을 구사해왔다.

근대화가 먼저 진행된 서구에서는 이미 1960년대 말부터 기호의 가소성이 논의되기 시작하는데, 이를 특히 후기자본주의의 문화적 증후로 간파한 이가 프레드릭 제임슨Fredric Jameson, 1934~ 이다. 그는 「후기자

본주의의 문화논리」1984에서 1950년대 말부터 시작된 포스트모더니즘을 후기자본주의 시대가 가져온 문화의 대전환으로 보면서, 이를 기호의 의미화signification의 기제機制 자체의 변화를 통해 통찰하였다. 그는 미술과 영화, 건축, 문학을 아우르는 동시대 문화를 진단하면서, "깊이 모델depth model"의 붕괴, 즉 깊이가 "다수의 표면들multiple surfaces"로 대치된 상황을 주시하였다. 기호의 의미가 기표와 기의의 일대일 대응관계를 통해서가 아니라 기의에서 분리된 채 떠도는 기표들 사이를 이동하면서 형성된다는 것이다. 자크 데리다와 같은 후기구조주의자들이 언급한 이러한 의미의 유동성 혹은 다수성을 제임슨은 후기자본주의 시대, 즉 탈근대의 문화논리로 구체화한 것이다. 그는 특히 기표들이 서로를 참조하고 반복하는 "혼성모방patiche"적 공간경험과 일관된 시간의 흐름에서 벗어난 "분열증schizophrenia"적 시간경험을 주시하였다. 기호의 시공간적 가소성을 주목한 것인데, 그는 이러한 가소성의 세계, 즉 기의에서 분리된 채 물화된 기표들이 범람하는 세계를 "하이퍼스페이스hyperspace"로, 거기서 경험하는 확장된 즉물적 감각을 "유포리아euphoria"로 지칭하였다. 다양한 의미들을 가로지르며 유동하는 얇은 기표들, 그 무한복제의 위력은 사유의 깊이를 차단하면서 "환각적 강렬함hallucinogenic intensity"으로 우리를 이끈다는 것이다.[1]

제임슨은 후기자본주의 시대의 문화논리를 가소성의 기호학, 즉 플라스틱 기호학으로 풀이한 셈인데, 최정화의 작품들은 그 시각적 도해와 같다. 예컨대 복제된 따라서 알맹이가 없는 문자 그대로 껍질들surfaces로 이루어진 거대한 플라스틱 소쿠리 탑12-1은 기호의 장semiotic field을 떠도는 물화된 기표들 그리고 그것들이 범람하는 하이퍼스페이

1) Fredric Jameson(1984), "The Cultural Logic of Late Capitalism", *Postmodernism, or, The Cultural Logic of Late Capitalism*, Duke Univ. Press, 1991, pp. 1~54.

12-1 최정화, 〈까발라(Kabbala)〉, 2013, 플라스틱 소쿠리, 철 프레임, 가변크기
(대구미술관 전시 전경).

12-2 최정화, 〈연금술〉, 2013, 플라스틱 그릇, 철 프레임, LED, 가변크기.

스를 현시한다. 또한 그런 플라스틱 설치 속에서의 시각적 경험은 이러한 기표들에 함몰된 주체의 환각적 경험, 즉 유포리아에 다름 아니다.[12-2]

그런데, 최정화의 작품에는 한편으로 제임슨이 말한 것들과는 또 다른 종류의 의미들, 즉 1990년대 이후 한국이라는 특수한 지정학적 조건으로부터 유래한 의미들이 교차한다. 그의 작품은 플라스틱 제품이지만 구미에서는 볼 수 없는 '소쿠리'다. 그것은 제임슨의 문화논리를 충실하게 드러내면서도 또 다른 버전을 만들어내고 있는 것이다. 제임슨은 당연히 구미중심의 자본주의 역사와 그에 따른 문화논리의 변화를 말한 것인데, 이는 자본주의가 이식된 제3세계에도 그대로 적용되는 한편 각각의 용례들은 지역적 맥락에 따른 특수성 또한 드러낸다.

제임슨도 글의 말미에서 제3세계를 아우르는 다국적 자본의 공간을 언급하였다. 주류국가의 제국주의 초기 역사와 국내시장의 확장이라는 두 단계를 거쳐 자본주의의 전 지구적인 확장이라는 자본주의 역사의 세 번째 단계가 오는데, 이는 다국적 자본의 공간으로 드러난다는 것이다.[2] 그러나 그의 시선은 결국 주류국가의 위치에 머물러 있다. 이는 "단일한 근대성$_{a\ singular\ modernity}$"을 주장한 그의 또 다른 글에서 확인된다. 근대성은 서구적인 자본주의와 불가분의 관계로 얽혀 있으며, 자본주의의 후기적 양상으로 나타나는 자본주의의 전 지구화$_{globalization}$도 결국 이러한 근대성의 발현이라는 것이다.[3]

이런 시선의 위치를 근본적으로 수정하기 위해서는 특정한 지역성이 가소성의 역학 자체에 개입하는 국면들을 낱낱이 드러내는 것이 필요

2) 앞 글, pp. 49~50.

3) Fredric Jameson, *A Singular Modernity: Essay on the Ontology of the Present*, Verso, 2002, pp. 12~13.

한데, 최정화의 작업이 그 적절한 출발점이 될 것이다. 그의 작업은 '또 다른 후기자본주의', 그 속에서 작동하는 '또 다른 문화논리'를 다양한 사례들을 통해 드러내는 과정이다. 그의 기호학은 1990년대 이후 한국의 특수한 지정학적 조건들을 아우르는 가소성을 구사하는 것이다. 나는 이를 구체적으로 들여다보고자 하는데, 이는 자본주의와 근대성의 역사를 조망하는 또 다른 시선을 제안하는 일이 될 것이다.

플라스틱 사회의 플라스틱 미술: 1990년대 이후 한국

1990년대 이후의 한국은 한마디로 '가소성의 시대'로 묘사할 수 있을 것이다. 경제, 정치, 문화 등 모든 영역에서 이분법적 대립구도가 해체되고 시공간적 가소성이 전면에 드러나게 되는데, 이런 현상을 추동한 것은 무엇보다도 자본주의의 가속적인 자가 성장이다.

1970년대 이후 지속되어온 경제성장 위주의 정책은 대량생산, 대량소비의 시대를 만들어왔고 1990년대에는 우리나라도 생산에서 소비로 비중이 옮겨진 자본주의의 후기 단계에 진입하게 된다. 이는 특히 나라 밖으로까지 확대된 대기업의 무한팽창으로 나타났다. 한편 그러한 자본의 무한질주가 임계점을 드러내기도 했다. 1995년의 삼풍백화점 붕괴 사건은 자본이 세운 이른바 '상품의 제국'이 문자 그대로 무너져 내리는 것을 목도하게 하였고, 1997년의 IMF 금융위기는 여기에 방점을 찍었다. 그러나 그것이 끝은 아니어서 우리 경제는 역사상 유례없는 회복세를 통해 2001년에 구제금융 체제를 벗어났고 같은 해 인천공항 개항은 불사조처럼 살아난 우리 경제에 날개를 달아주었다.

이렇게 1990년대 이후 한국 사회는 성장과 해체의 위기를 함께 겪는 자본주의의 후기적 양상을 보이는데, 특히 계층 간의 빈번한 이동과 이에 따른 계층의 세분화와 다양화가 주목된다. 이는 정치적으로는 양극

화 현상의 해체로 나타났다. 다니엘 벨Daniel Bell, 1919~2011이 진단한 대로 우리나라에도 늦게나마 "이데올로기의 종언" 시대가 온 것이다. 산업이 발달할수록 마르크스주의자들의 주장처럼 계급의 양극화가 일어나는 것이 아니라 계층의 다양화가 이루어지고 사회의 모든 영역을 경제논리가 지배하면서 정치적 이데올로기는 배후로 밀리게 된다는 벨의 진단에서[4] 한국도 예외가 아닌 것이다.

　그 계기는 좌우익의 날 선 대립이 와해되는 데 단초를 제공한 1987년 6월 항쟁으로 거슬러 올라간다. 군사정권에 대한 저항세력이 다시 힘을 받고 군부와 부딪치게 되면서 재야의 양 진영은 오히려 상호보완, 의존하는 방향으로 나아가는 한편 다양한 정치적 입장들 또한 파생되었던 것이다. 1988년 서울올림픽도 이러한 무드 조성에 일조하였다. 1993년에는 김영삼의 문민정부가 들어서면서 30여 년 지속되어온 군사정권이 막을 내렸고, 1995~96년의 전두환, 노태우 구속 및 재판은 그 종말에 방점을 찍었으며, 1994년의 김일성 사망으로 남북관계도 다른 국면으로 접어들게 되었다. 1998년에는 김대중이 대통령에 취임함으로써 해방 후 최초로 재야세력이 집권의 기회를 얻게 되고 따라서 북한과도 화해 무드를 조성하게 되는데, 이해 정주영 회장은 소 500마리를 몰고 북한을 방문하여 여기에 동참한다. 이런 정황들은 궁극적으로 2000년의 남북정상회담으로 가시화되고 같은 해 김대중의 노벨평화상 수상을 통해 그 성과가 세계적으로 인증받는다. 남북이 하나가 된 한민족의 위상이 글로벌한 맥락에 놓이게 된 것인데, 2002년 월드컵의 붉은 전사들은 이를 다시 한번 확인하게 하였다. 이런 정국은 계속되어 2003년에는 노무현이 대통령으로 취임하지만 다음 해 대통령 탄핵이 발의되는 역사

4) Daniel Bell, *The End of Ideology: On the Exhaustion of Political Ideas in the Fifties*, Free Press, 1960 참조.

상 초유의 사태가 발생한다. 남북관계 또한 개성공단 출범2002, 조용필 평양콘서트 개최2005, 연평해전 발발1999, 2002, 천안함 피격2010 등이 교차하는 복합적인 국면에 놓인다.

경제논리가 정치논리를 앞서면서 이데올로기가 종언 혹은 해체되는 시대를 맞게 되는데, 문화도 예외가 아니었다. 1990년대 이후 문화의 향방은 "대중의 문화적 욕구를 독점자본의 경제논리가 차츰 장악해 가는 과정"5)이었다. 그 전형적 증후가 소비산업과 문화의 만남인데, 이는 특히 신세대 문화의 등장으로 나타났다. 1992년의 서태지와 아이들, 1996년의 HOT의 등장과 폭발적 인기몰이는 문화의 중심이 신세대로 옮아갔음을 천명하는 사건이었다. 끊임없는 움직임을 특성으로 하는 신세대 문화는 이동과 전용, 확산을 거듭하였으며 압구정동에서 홍대 앞으로 그리고 국경을 넘어 한류를 형성하였다. 1995년부터 보급되기 시작하여 1999년 초고속 시대로 진입한 인터넷은 이를 가속화했다.

오렌지족, X세대 등으로 불린 신세대 문화의 특징은 무엇보다도 신구세대를 아우르는 가소성의 감각에 있다. 기성세대가 젊은이의 감각을 공유할 뿐 아니라 젊은이도 기성세대의 과거를 향수하는 복고취향을 보이는 것인데, 이는 미술을 통해서도 드러났다. 민중미술과 제도권 미술이라는 1980년대의 대치 상황이 와해되면서 소위 '신세대 미술'이 미술계의 화두로 부상한 것이다. 이는 젊은 세대가 미술계의 리더로 부상하게 되는 것을 넘어 수직적 위계나 고정된 범주 구분을 거부하는 신세대 감각이 당대 미술을 주도하게 되었음을 의미한다.

미술의 신세대화는 구체적으로 1990년대 초 당시 20대, 30대 작가들의 활발한 행보와 이에 대한 미술계의 인증으로 나타났다.6) 1980년대

5) 김창남, 『대중문화의 이해』, 한울, 1998, p. 183.
6) 예컨대, 당시 미술잡지들의 지면을 통해 '신세대 미술'이라는 말이 빈번히 사용되면서

말부터 결성되기 시작한 소그룹 기획의 전시들이 주로 신세대 미술로 불리게 되는데, 특히 1987년에 최정화를 주축으로 창립된 '뮤지엄' 그룹의 전시[12-3]가 주목받았다.[7] 1990년대 초부터는 '신세대' 주제의 기획전들이 열렸으며, 특히 1993년은 《신세대의 감수성과 미의식》금호미술관, 《한국 현대미술 신세대 흐름》미술회관 그리고 이후 신세대 미술의 리더로 등극하는 주요 미술가들이 소개된[8] 《성형의 봄》덕원갤러리 등의 전시들이 열린 결정적인 해였다. 한편, 국립현대미술관에서 1990년부터 시작된 《젊은 모색》전[9]은 연례전을 통해 신세대 미술이 제도권에서도 지속적인 관심을 받는 데 큰 역할을 했다. 신세대의 작업은 다양한 매체와 재료, 양식에 대한 빠른 적응력으로 요약할 수 있는데, 이러한 가소성의 감각은 1990년대를 통과하면서 일반적인 미술현상으로 확산되었다. 구체적으로는 혼합매체와 오브제 설치작업, 차용과 복제가 용이한 사진과 영상매체가 부상하는 현상으로 나타났다.

일반적인 용어로 자리 잡았다. 「신세대 미술운동」, 『선미술』, 1991년 가을, pp. 63~72; 「신세대 그룹」, 『미술세계』, 1992년 3월, pp. 52~63; 이영철, 「신세대 미술문화 어떻게 볼 것인가」, 『월간미술』, 1993년 2월, pp. 115~117; 윤진섭, 「신세대의 부상, 다원화된 표현열기」, 『월간미술』, 1993년 12월, pp. 76~78; 윤진섭, 「신세대 미술, 그 반항의 상상력」, 『월간미술』, 1994년 8월, pp. 149~160; 이주헌, 「신세대 미술의 새로운 방법과 정신」, 『월간미술』, 1994년 12월, pp. 122~127.

7) 1985년에 결성된 '난지도'와 '메타복스'에 이어 최정화, 이불, 고낙범, 홍성민 등을 주축으로 1987년에 결성된 '뮤지엄', 1990년에 결성된 '황금사과', '서브클럽' 등이 그 예다. 특히 뮤지엄은 1987년 한 해 동안 각기 다른 장소에서 세 번의 전시를 열었으며 이후에도 《UAO》(1988), 《선데이 서울》(1990) 등 주목받는 전시를 선보였다. 신세대 미술과 소그룹 운동에 대해서는 안이영노, 「1990년대 새로운 미술세대의 형성 과정에 대한 예술사회학적 고찰: 신세대 미술의 발생과 성장을 중심으로」(홍익대학교 석사학위논문, 미간행), 1999; 이준희, 「한국현대미술에 나타난 '신세대 미술' 연구: 1985~1995년에 열린 소그룹 전시를 중심으로」(홍익대학교 석사학위논문, 미간행), 2005 참조.

8) 최정화, 이불, 윤동구, 김영진, 조덕현, 윤동천, 신현중, 오상길.

9) 1981년부터 시작된 《청년작가전》이 제6회째인 1990년부터 《젊은 모색》전으로 개칭되었다.

12-3 《선데이 서울》, 1990(소나무갤러리 전시 전경).

한국에도 포스트모던 시기가 온 것인데, 여기에 이론적 근거를 제공한 것은 당연히 포스트모더니즘 이론들이다. 1980년대 후반부터 회자되기 시작한 포스트모더니즘은 도입 초기에는 모더니즘에 대한 대안이라기보다 민중미술 이론에 대한 비판의 의미로 등장하였다.[10] 우리식의 포스트모더니즘은 정치색의 배제가 큰 부분을 차지하는 것이었는데, 따라서 신세대 미술에 적절한 이론적 근거가 되었으며 대중문화 이론과도 긴밀하게 연계되었다. 신세대 미술, 포스트모더니즘, 대중문화 이론 관련 글들이 당시 미술잡지들에서 빈번하게 등장하는 현상이 그 증거다.[11]

이렇게 1990년대 이후의 미술은 작업과 이론 모두에서 다원화현상이 두드러지는데, 이를 부추긴 것은 무엇보다도 전시의 폭증이다. 국

10) 서성록의 글이 전형적 사례다. 서성록, 「변혁기의 문화와 비평」, 『가나아트』, 1991년 5/6월, pp. 131~141. 민중미술을 비판하면서 포스트모더니즘을 개진하는 내용의 이 글에 대해 박찬경의 반론과 서성록의 재반론이 이어졌다. 박찬경, 「참다운 변혁기의 비평을 위한 최소한의 조건」, 『가나아트』, 1991년 7/8월, pp. 170~178; 서성록, 「계급을 위한 예술은 가능한가?」, 『가나아트』, 1991년 9/10월, pp. 165~171. 그 외에 포스모더니즘에 관한 글로 다음의 예들을 들 수 있다. 서성록, 「포스트모더니즘을 어떻게 볼 것인가」, 『월간미술』, 1989년 11월, pp. 55~59; 심광현, 「탈모던주의자의 중성적 이데올로기」, 『월간미술』, 1989년 11월, pp. 59~62; 엄혁, 「포스트모더니즘과 제3세계」, 『월간미술』, 1990년 1월, pp. 143~148; 이준, 「현 단계 미술과 포스트모더니즘 논의」, 『월간미술』, 1990년 10월, pp. 152~157.

11) 신세대 미술과 포스트모더니즘 관련 글은 각주 6), 10) 참조. 대중문화 이론 관련 글과 책으로 다음을 들 수 있다. 송미숙, 「대량소비사회와 대중미술: 영·미 팝아트의 생성과 전개」, 『계간미술』, 1987년 여름, pp. 137~146; 최승규, 「동시대 미술은 대중문화와 어떻게 만나는가」, 『월간미술』, 1991년 3월, pp. 61~68; 박신의, 「감수성의 변모, 고급문화에 대한 반역」, 『월간미술』, 1992년 7월, pp. 119~122; 이영욱, 「키치/진실/우리문화」, 『문학과 사회』, 1992년 겨울, pp. 189~212; 백지숙, 「껍질, 껍질 씌우기, 그리고 벗기기」, 『문학과학』, 제1권, 제2호, 1992, pp. 189~212; 강성원, 「대중매체 시대의 문화생산자들」, 『미술세계』, 1993년 5월, pp. 112~116; 강태희, 「아방가르드와 대중문화의 밀월」, 『월간미술』, 1993년 10월, pp. 173~178; 볼프강 F. 하우크 (1971), 『상품미학비판』(김문환 옮김), 이론과 실천, 1991; 미술비평연구회 대중시각매체연구 분과(엮음), 『상품미학과 문화이론』, 눈빛, 1992.

립현대미술관과 호암갤러리2004년 삼성미술관 리움으로 개칭, 아트선재센터 등 주류미술관들이 앞다퉈 대형전시를 열고 현대, 국제, 가나 등 주류 화랑들도 공간을 확장하거나 위성화랑을 증설하면서 전시를 활성화하 였다. 풀1998~, 사루비아 다방1999~ 등 대안공간들과 레지던시 성격의 쌈지1998~ 도 여기에 가세하였다. 전시의 폭은 국제적으로도 확장되어 1986년부터 시작된 《베니스비엔날레》 참가는 1995년의 한국관 개관으로 이어졌다. 또한 1995년부터 시작된 《광주비엔날레》를 필두로 우리 나라에서도 동시대 세계미술을 전시하는 국제전이 열리게 되었다. 한 편 미술 대중매체와 인터넷 매체도 가세하여 전시가 지면과 인터넷 공 간으로 확장됨에 따라 작품은 시공간적 한계를 넘어 움직이며 무한복 제되는 이미지 기호가 되어갔다.

이러한 미술작품 유통망의 확장은 후기자본주의의 시장논리가 예술 영역에서 발현된 현상이다. 전시와 미술시장이 동전의 양면처럼 엮이 게 된 것인데, 이에 따라 전시는 시장을 활성화하고 시장은 전시를 부추 기게 되었다. 1991년 금융실명제를 계기로 1993년경까지 잠시 주춤했 던 미술시장은 1990년대 중엽을 지나면서 서서히 팽창했으며 점차 글 로벌 미술시장으로 확장되었다. 미술은 이미지를 파는 일종의 상품으 로, 미술계는 거대한 시장으로 탈바꿈한 것이다. 여기서 양식이나 매체 는 독창성의 산물이라기보다 끊임없는 교환성, 즉 상품논리로 선택되 는 디자인 콘셉트가 된다.

이처럼, 1990년대부터는 한국에서도 후기자본주의 시대의 문화논리 가 감지되며 미술의 경우도 예외가 아니다. 이는 표면상 자본주의의 원 산지인 미국이나 서유럽의 경우를 반복한 것으로 보이지만, 내부를 들 여다보면 매우 다른 양상을 보인다. 또 다른 종류의 후기자본주의, 그 속에서의 또 다른 문화논리를 목격하게 되는 것인데, 여기서 '다름'을 만들어내는 변수는 무엇보다도 제3세계라는 지정학적 위치, 즉 '수용

자'라는 위치다. 제3세계의 자본주의 그리고 후기자본주의는 각 수용
국가의 국내외적 정황에 따라 각색되는 것이 필연적 수순이며 그 안에
서 작동하는 문화논리 또한 같은 수순을 밟는다. 구미의 후기자본주의
가 자본주의의 태동과 번성이라는 내적인 전개과정의 산물이라면, 한
국의 경우에는 밖에서 자본주의를 수용하는 과정에서의 굴절현상이 겹
치게 된다. 즉 모던한 것과 그 이후의 것들이 혼성된 양태로 나타나는
원산지의 포스트모던 공간 혹은 그 안에서 작동하는 포스트모더니즘에
'지역성$_{locality}$'이라는 변수가 얽혀 이른바 한국식 포스트모던 공간과
포스트모더니즘이 만들어진 것이다.[12]

　우리의 독특한 지역성을 만들어내는 맥락으로는 제2차 세계대전 이
후 신생 독립국가로서의 급속한 경제성장과 이를 위한 자본주의의 빠
른 수용, 남북 대치상황에서 기인한 이념적 대립과 해체의 과정 그리고
이러한 정황을 둘러싼 국제관계, 대중문화의 광범위하고 신속한 확장
과 이에 따른 문화의 상품화 현상 등을 들 수 있다. 그러나 이런 맥락을
가로지르는 굵은 줄기는 외래의 것과 만나기 전의 먼 과거, 즉 '전통'과
그것을 통시적, 공시적으로 보존하려는 '민족주의'다. 따라서 1990년대
이후 한국에서 작동된 문화논리는 무엇보다도 전통의 현대화 혹은 세
계화라는 특성을 통해 발현되었으며, 이에 따라 자국과 타국 간의 문화
적 접촉과 이에 따른 문화변용의 양태가 두드러지게 되었다. 같은 문화
권 내에서의 가소성을 주로 언급한 제임슨식의 문화논리가 타문화와의
관계로 확장된, 따라서 그 가소성이 다변화되고 입체화된 또 다른 버전
의 포스트모던 문화논리가 만들어진 것이다.

12) 포스트모더니즘을 한국에 소개한 박모(미술가 박이소)도 제3세계 포스트모더니즘의
　　'다른' 측면에 주목하였다. 그는 특히 민중미술을 "한국적 맥락에서의 '포스트'모더
　　니즘"이라고 정의하였다. 박모(1992), 「포스트모더니즘의 의미와 한국미술」, 『문화
　　변동과 미술비평의 대응』(미술비평연구회 엮음), 시각과 언어, 1993, p. 164.

이처럼 가소성이 극대화된 1990년대 이후 한국은 '플라스틱 사회'로, 그 속에서 만들어진 미술은 '플라스틱 미술'로 이름 붙일 수 있을 것이다. 또한 여기서 작동하는 기호학은 '플라스틱 기호학'이라 명명할 수 있을 것인데, 이를 가장 효과적으로 구사한 작가로 주목되는 예가 최정화다. 그는 플라스틱한 재료를 사용할 뿐 아니라 플라스틱한 공간을 만들어내고 플라스틱한 예술가를 자처하면서, 플라스틱한 기호의 공간을 누벼왔다. "1990년대 초반부터 국내 신세대 작가들에게 상상력의 대부로 등장한"[13] 작가라는 평가가 틀리지 않는 것은 그가 사용한 기호학, 그 당대성 그리고 지역적 특수성 때문이다. 그는 "제3세계의 젊은 예술가들은 제3세계적 문화논리를 승화시켜야"[14] 한다는 당대 논객의 주문에 가장 적절하게 부응해온 작가다.

플라스틱 물건

최정화의 작업은 한마디로 플라스틱 물건들의 컬렉션이다. 1990년 그가 기획한 《선데이 서울》에서 실리콘 음식 모형을 전시한 이래 플라스틱 물건들은 그의 트레이드마크가 되어왔다. 플라스틱 재료로 된 것뿐 아니라 그 이외의 것들도 가소성을 공유한다는 점에서 같은 종류의 것이라고 할 수 있다.

플라스틱의 가소성은 질과 양 모두를 통해 나타난다. 플라스틱은 다

13) 노형석, 「동시대 미술의 새로운 도전과 과제」, 『월간미술』, 2005년 9월, p. 122. 정작 최정화는 자신이 포스트모더니즘 이론을 읽은 것도 아니고 소그룹운동이나 홍대 앞 문화와도 관계없다고 말하지만, 여러 지면을 통하여 그가 신세대 미술의 기수로 자리매김된 것은 사실이다. 필자와 최정화의 대화, 2013. 11. 19; 최정화, 윤지원(대담), 「아무도 아닌 최정화」, 『연금술, 최정화』(전시도록), 대구미술관, 2013, p. 45.
14) 엄혁(1990), p. 148.

양한 형태로 만들어질 수 있는 혼성성과 가변성을 내장하고 있다. 또한 하나의 형틀로 무한복제될 수 있다는 점에서 시간과 장소를 넘나드는 편재성_{omnipresence}을 특성으로 한다. 한편 플라스틱 물건들은 대량생산과 소비 시스템의 산물, 즉 자본주의가 만들어낸 물건인 '상품'이다. 그것들은 인공이 자연을 대체한 세계, 즉 자본주의 스펙터클을 연출한다. 여기서 플라스틱은 더 이상 물질적 실체가 아니다. 롤랑 바르트_{Roland Barthes, 1915~80}의 말처럼, "무한한 변형이라는 개념 그 자체"가 된다. "세계 전체가 플라스틱처럼 되고 삶 자체도 그렇게 될 것"이라는 바르트의 진단이 현실로 나타나는 것이다.[15] "놀라울 정도로 짧은 기간 안에 플라스틱은 현대생활의 뼈, 조직, 피부가 되었다"[16]는 수전 프라인켈_{Susan Freinkel, 1957~}의 표현은 과장이 아니다.

이렇게 자본주의의 익숙한 풍경이 된 플라스틱이 자본주의를 표상하는 기호가 되는 것은 당연하다. 특히 자본주의 세계의 가소성, 즉 상반되는 것들 사이에서의 유연한 움직임을 의미한다는 점에서 플라스틱은 역설의 기호다. 다양한 면모 이면의 획일성, 무한한 복제 가능성이 초래하는 실체의 부재 등 물질문명의 역설을 표상하기에 효과적인 기호인 것이다. 따라서 플라스틱은 자본주의의 역설이 표면화되는 후기자본주의 시대에 특히 유효한 기호적 효과를 발휘한다. 나아가, 가소성과 그것이 내장한 역설이 더욱 다변화된 형태로 나타나는 제3세계 후기자본주의에서는 그 효과가 배가될 것이다.

최정화의 플라스틱 물건들은 이런 점에서 주목된다. 그것들은 한국이라는 특정한 지역에 이식된 자본주의의 후기적 양상을 표상하는 특수한 기표들을 함축하고 있기 때문이다. 예컨대 그동안 수많은 장소에

15) Roland Barthes, *Mythologies*, Édition du Seuil, 1957, pp. 171, 173.
16) 수전 프라인켈(2011), 『플라스틱 사회』(김승진 옮김), 을유문화사, 2012, p. 18.

12-4 최정화,《믿거나 말거나 박물관》, 2006(일민미술관 전시 전경).

12-5 최정화, 〈색색〉, 2013, 혼합매체.

다양한 모양으로 설치된 플라스틱 소쿠리들은 플라스틱이라는 자본주의의 일반적인 기표와 소쿠리형태라는 한국성의 기표가 만난 경우다. 예전에는 수공으로 만들어졌던 소쿠리가 기계로 대량생산되어 유통되는 현실을 환기하는 이 작품들은 토착문화가 버무려진 소위 한국식 자본주의, 특히 그 혼성성이 두드러지는 한국식 후기자본주의의 시각적 표상인 셈이다.[17] 플라스틱 소반[12-4]이나 돼지저금통, 색동천 소파[12-5] 등 이런 예들은 그의 작업 목록에서 다양한 모티프와 재료로 나타난다.

상품을 작품으로 제시함으로써 키치를 예술의 영역으로 영입하고 이를 통해 자본주의를 패러디하는 그의 작업은 팝아트와 지평을 나눈다. 그러나 거기에 토착문화의 기표들, 즉 코베나 머서Kobena Mercer, 1960~ 가 주목한 '버내큘러 요소들vernacular elements'을 얹음으로써 팝아트와

17) 이영욱 또한 제3세계, 특히 한국의 후기자본주의 현실을 "극단적인 혼재의 현실"로 보면서, 최정화의 작업을 그런 현실이 드러난 예로 보았다. 이영욱, 「도시/ 충격/ 욕망의 아름다움」, 『가나아트』, 1996년 7/8월, p. 69.

12-6 최정화,《믿거나 말거나 박물관》, 2006(일민미술관 전시 세부).

의 변별점 또한 확보한다. 머서는 양적 집합체의 의미가 강조된 '팝$_{pop}$'
과 달리 다문화적 관계를 아우르는 따라서 정치적, 비판적 계기를 포용
하는 '버내큘러'를 후기자본주의 시대의 문화, 특히 자본주의가 또 다
른 굴절 과정을 거친 제3세계 문화를 지칭하는 적절한 용어로 주목하였
는데,[18] 최정화의 것도 한 예가 될 것이다. 팝아티스트들이 즐겨 차용한
코카콜라가 자본주의의 획일화된 상품문화를 패러디한다면 최정화의
플라스틱 소쿠리는 자본주의의 또 다른 층위를 드러낸다. 대기업이 아

18) Kobena Mercer, "Introduction", *Pop Art and Vernacular Cultures*(ed. Kobena Mercer),
The MIT Press, 2007, pp. 7~9. 신정훈은 최정화의 공간 디자인을 버내큘러 요소를
차용한 예로 분석하였다. 신정훈, 「거리에서 배우기: 최정화의 디자인과 소비주의 도
시경관」, 『시대의 눈: 한국 근현대미술가론』, 학고재, 2011, pp. 326~340.

12-7 최정화, 〈꽃나무〉, 2004, 혼합매체, 리옹.

닌 중소기업에서 만든,[19] 중산층 대중보다 더 아래에 위치한 하층민이
사용하는 그 소쿠리에서 경제적 위계가 더 세분화된 제3세계적 상황을
읽을 수 있는 것이다. 작가가 자신의 작업이 키치가 아니라고 반복해 강
조하는 것도 이런 이유에서다.

그는 가공물인 플라스틱 물건을 오히려 '날 것'이라는 역설적 어휘로
부른다. 이는 우선 삶과 유리된 고급예술의 취향을 비틀어보려는 의도
를 함축한다. 더불어 그러한 소위 '세련된' 취향이 이식된 상품들, 특히
서구 자본주의의 산물들과의 변별점을 확보하려는 의도 또한 함축한
다. 그에게 플라스틱 물건은 서민의 일상 혹은 토착적인 삶에 대한 향수

19) 그의 소쿠리들은 한국뿐 아니라 태국, 베트남의 중소기업에서 만든 것이다.

12-8 최정화, 〈터치 미〉, 1998, 혼합매체, 400×400×400.

를 환기하는 물건이다. 즉 산업화 시기 이전을 돌아보게 하면서 자연과
문명 혹은 과거와 현재의 대비를 다변적인 형태로 표상하는 기호인 것
이다.

　이러한 시간적 가소성을 표상하기에 적절한 예로 꽃, 과일, 동물 등 생
물이나 음식물[12-6]을 플라스틱으로 만든 경우를 들 수 있다. 죽어가고 썩
어가는 것들을 플라스틱 형틀로 고착하고 복제하여 영속하게 한 이 가
공물들은 플라스틱한 시간의 기호다. 강렬한 원색의 거대한 꽃[12-7]과 과
일은 열대의 정글 혹은 도시의 테마파크를 연상시키면서 문명 이전과 이
후를 넘나든다. 풍선으로 만들어져 거대한 괴물처럼 호흡하는 꽃[12-8]은 삶
과 죽음이 반복되는 시간이라는 괴물, 그 가소성의 강력한 상징이자 패
러디다.[20] 그것들은 공간뿐 아니라 시간적인 가소성까지 가능하게 한

20) 이런 측면을 주목한 강태희는 최정화의 작업을 바니타스와 메멘토 모리를 상징하는
　　네델란드 장르화의 계보를 잇는 것으로 해석하였다. 강태희, 「세속도시의 즐거움」,

12-9 최정화, 〈세기의 선물〉, 2013, FRP에 크롬, 가변크기
(대구 리안갤러리 전시 전경).

자본주의, 이를 더 섬세하게 드러내는 제3세계 후기자본주의의 시각적 표상이 되는 것이다.

'날 것'이라는 말에서는 플라스틱 물건들을 가공하지 않은 자연처럼 익숙한 현실로 받아들이겠다는 긍정의 태도 또한 읽힌다. 이런 점에서 그는 팝아티스트들과도 민중미술가들과도 구분된다. 그의 물건들은 오윤1946~86의 지옥도처럼 다국적 자본주의의 무소부재를 이야기하면서도 한편으로는 그런 자본주의가 가져온 서민의 일상에 대한 긍정적인 시선을 드러낸다. "압축 근대화를 조롱하는"[21] 플라스틱 소쿠리가 한편으로는 그런 역사를 우리의 현실로 받아들이자고 말하는 것이다.

이처럼 일종의 혼성문화를 정체성의 일부로 받아들이게 하는 계기는 그것이 자국의 과거를 환기한다는 점에 있다. 사실 최정화의 물건들은 당대의 것이지만 소쿠리나 소반 등 전통소재에서 출발한 것이며 실

『동시대 한국미술의 지형』(한국문화예술위원회 기획), 학고재, 2009, p. 365.
21) 노형석(2005), p. 122.

12-10 최정화, 〈조크〉, 1997, 혼합매체, 400×400×400.

12-11 최정화, 〈IQ 점프-나의 아름다운 20세기〉, 1992, 혼합매체.

제로 만들어지기 시작한 것도 1970년대 초부터이므로 당대인들에게는 향수의 대상이 되기에 충분하다. 자본주의의 세례를 받은 제3세계인들에게는 산업화의 산물인 플라스틱과 산업화 이전의 토착 소재가 만난 이런 혼성적 물건들이 오히려 정체성의 적절한 기호가 될 수 있다. 세계 시민으로서의 당대성도 확보하면서 스스로의 뿌리도 확인하게 하기 때문이다.

모든 문화가 그렇지만, 외래의 다양한 영향과 원래의 것이 만나는 제3세계 문화는 특히 혼성성이 두드러지는 이른바 '플라스틱 문화'의 전형이다. 최정화의 작업들은 바로 이러한 문화의 가소성을 지시하는데, 서구문화의 대표적 모티프를 차용한 경우가 좋은 예다. 다양한 색채로 떠낸 그리스식 기둥의 축조물,[12-9] 확대와 축소를 반복하는 거대한 왕관 풍선,[12-10] 번쩍이는 금빛 트로피들을 쌓아올린 탑[12-11]은 수입된 서구문화, 그 과정에서 독특한 모습으로 번안된 민족주의, 그 주된 통로인

12-12 최정화,《믿거나 말거나 박물관》, 2006(일민미술관 옥외 설치 전경).

체육주의[22] 등 제3세계적 문화변용의 용례들을 보여준다. 그가 만든 명품짝퉁들은 이러한 변용이 자본의 논리로 더 활발하게 추동되고 있음을 증언하는 사례가 될 것이다.

앞의 예들 외에도 최정화의 물건들은 그 가소성에 있어서 다양한 변주를 보여주며 그 목록은 지속적으로 늘어가고 있다. "시장에서 배운 것을 그대로 적용한"[23] 것이라는 작가의 설명처럼, 그에게 작업의 원천은 시장, 더 정확히 말해 한국식 시장이다. 이는 자본주의 본산지가 만들어낸 백화점과는 다른 종류의 공간이다. 도시의 중산층이 주로 소비하는, 동시대적인 산업문명의 산물들이 질서정연하게 진열된 백화점과

22) 백지숙, 「통속과 이단의 즐거운 음모」, 『월간미술』, 1999년 1월, p. 84.

23) 최정화, 윤지원(대담, 2013), p. 45.

12-13 최정화, 〈욕망의 벽〉, 2006, 플라스틱 소쿠리, 가변크기
(일민미술관《믿거나 말거나 박물관》전시 전경).
12-14《믿거나 말거나 박물관》의 판매용 소쿠리.

는 달리 제3세계 시장에는 농촌과 도시를 막론하고 일반 서민들이 사용하는, 따라서 동서고금이 교차하는 다양한 물건들이 뒤섞여 있다. 백화점이 서구 근대가 꿈꾼 '모던' 유토피아의 시각적 현현이라면, 제3세계 시장은 모든 종류의 경계가 허물어진 '포스트모던' 현실이다. 제임슨이 말한 후기자본주의 시대의 문화논리를 그가 주목한 구미의 공간보다 한국의 시장이 더 잘 보여주는 것이다.

이런 점에서 시장을 그대로 옮겨놓은《믿거나 말거나 박물관》2006, 일민미술관이 주목된다. 최정화가 기획한 전시이자 시장판이고 또한 거대한 설치작품인 이 전시는 그의 작업 전체를 총결산하는 의미로 읽힐 수 있다. 그의 과거 작품과 그가 기획한 과거 전시의 일부, 다른 작가들의 진품과 모조품, 전통유물이나 고전조각상 또는 기념비의 모조품,12-12 다양한 상품12-13, 12-14과 명품짝통 그리고 가구와 회화, 사진, 조각이 공존하는, 심지어 한쪽에 가게를 열어놓기도 한12-15 이 공간은 그야말로 모든 종류의 경계를 넘나드는 가소성의 현장, 즉 플라스틱 미술관이었다. '박물관'이라는 명칭도 이런 의미를 강조하기 위한 것이었다. 이는 로잘

12-15《믿거나 말거나 박물관》의 쌈지마켓.

린드 크라우스가 벼룩시장에 빗댄 후기자본주의 시대 미술관의 한 예가
될 것이다.[24] 그곳은 독창성의 신화가 더 이상 작동하지 않는 혼성모방
의 현장, 따라서 '미술의 죽음을 말하는 미술관'이라는 역설적 공간이다.
이 전시는 미술관 밖 거리로까지 확장된 이 전시는 예술과 삶의 경계를
무화시켰다. "저기에도 내 작품이 있네"[25]라는 작가의 경구처럼, 그에게
는 세상의 모든 물건이 작품이고 세상이 곧 미술관이었던 것이다. 기존
미술 제도를 패러디한 이 전시는 1960년대에 모더니즘을 비판하면서 등
장한 제도비판 미술의 스펙트럼에 속한다. 그러나 한편으로는 그것만의
차이, 즉 특유의 긍정의 계기를 읽을 수 있다. 믿어도 되고 안 믿어도 되
는 그의 미술관은 제도비판의 제스처이자 즐거운 난장이기도 한 것이다.
　이렇게, 최정화의 물건들과 그 물건들을 진열한 전시는 주류자본주

24) Rosalind Krauss(1986), "Postmodernism's Museum without Walls", *Thinking about Exhibitions*(eds. Reesa Greenberg et al.), Routledge, 1996, p. 347.
25) 최정화, 김미숙(대담, 1992), 「저기도 내 작품이 있네」, 『가슴』(가슴시각개발연구소 엮음), 가인 디자인그룹, 1995, p. 185.

12-16 최정화, 〈+ - 0〉, 1994~96(압구정동).

의가 만들어낸 주류미술과 지평을 공유하면서도 한편으로는 차이를 드러낸다. 그는 팝아트나 포스트모던 미술의 가소성의 기호학을 공유하면서도 이를 더욱 미시적이고 혼성적인 면모로 구사하는데, 따라서 기호의 의미 또한 비판과 긍정 사이의 여러 스펙트럼을 넘나든다. 무엇보다도 '지역성'이라는 또 다른 차원을 더한 그의 물건들은 후기자본주의 문화논리의 또 다른 버전을 보여준다.

플라스틱 공간

플라스틱 물건들이 전시된 최정화의 전시장은 당연히 플라스틱 공간이 된다. 시간과 공간을 초월한 장소로 마련된 미술관에서 시공적 가소성이 작동되는 것이다. 이러한 미술관 전시에 대응하는 또 하나의 공간이 그가 만든 바$_{bar}$들이다. 여기에 설치된 최정화 특유의 오브제들은 이 두 공간의 기호적 관계를 드러내는 또 하나의 기호다. 예컨대, 그의 바를 장식한 조명기구이자 작품인 알전구 샹들리에[12-16]는 〈현대미술의

12-17 〈살(SAL)〉에서의 공연, 연도미상(대학로).

쓰임새〉라는 제목처럼, 예술과 삶의 관계를 지시한다. '삶 속에 재현된 예술'인 그 공간은 그의 전시, 즉 '예술 속에 재현된 삶'의 카운터파트 역할을 하면서, 삶과 예술의 모든 영역을 가로지르는 그의 플라스틱 기호학을 완성한다.

　최정화가 특유의 오브제 설치작업을 시작할 즈음부터 병행해온 이러한 실내 디자인 작업은 그의 기호학이 특히 공간을 통해 드러난 예다. 이대 앞의 〈올로올로〉1990~94를 시작으로 종로 2가의 〈오존〉1991~?, 압구정동의 〈+-0〉1994~96, 대학로의 〈살〉1996~2007 그리고 이태원의 〈꿀〉2010~13로 이어지는 이런 공간들에서는 비즈니스와 함께 전시, 무용, 연극 등 다양한 이벤트가 벌어지고12-17 다양한 인물들이 출몰함으로써 그 기능 자체가 가소성을 말하는 기호가 되었다. 그러나 여기서 무엇보다도 주목되는 점은 디자인 콘셉트가 드러내는 가소성이다. 오래된 건물을 재건축하는 방법으로 디자인된 이 공간들은 노출 콘크리트와 철골구조, 폐목재, 알전구, 중고가구 등과 함께 시장통에서 구한 잡다한

12-18 최정화, 〈올로올로(OLLO OLLO)〉, 1990~94(이대 앞).

물건들로 구성되었다.[12-18] 이는 자본주의 산업문명의 잔재들과 여전히 존속하는 후기자본주의적 생산물들이 공존하는 포스트모던 공간을 시각화한 예다.

　깔끔하게 신축된 모던 건축이 시간을 초월한 공간이라면, 최정화의 것은 과거의 시간이 축적된 시간 속의 공간이다. 거기서는 지나간 것에 대한 향수, 즉 안드레아스 휘센Andreas Huyssen, 1942~ 이 말한 "폐허에 대한 노스탤지어nostalgia for ruin"가 읽힌다.[26] 휘센은 노스탤지어를 선적인 진보 개념에 저항하는 새로운 시간감각이라고 하면서 18세기에 등장한 이러한 감각이 20세기에는 근대성에 대한 노스탤지어로 나타난다고 하였다. 한편 그는 과거에 대한 향수는 다른 장소에 대한 열망이라는 점

26) 고동연도 최정화의 작업을 노스탤지어 미학으로 접근하였다. 고동연, 「1990년대 레트로 문화의 등장과 최정화의 '플라스틱 파라다이스'」, 『기초조형학 연구』, Vol. 13, No. 6, 2012, pp. 3~15.

에 주목하여 노스탤지어를 유토피아니즘과 관련지었다. 노스탤지어에는 시간성과 공간성이 필연적으로 얽혀 있는 것인데, 따라서 휘센은 이런 시공적 짜임을 드러내는 건축물의 폐허가 그리고 20세기에는 근대 건축물의 폐허, 즉 "근대성의 폐허ruin of modernity"가 노스탤지어의 주요 기제가 된다고 보았다.[27] 자본주의가 성숙기를 지나게 되는 20세기 중엽 이후 나타나는 폐기된 공장과 창고, 사무실, 아파트 등이 그 예로, 이런 공간들은 재건축을 통해 새로운 공간으로 다시 태어난다. 특히 맨해튼의 소호나 첼시처럼 예술적 공간으로 재사용되는 경우가 많다. 이는 노스탤지어가 일종의 미학으로 작동한 결과다. 노스탤지어는 감정이나 기분에 그치지 않고 "명확한 미학적 양식"이 될 수 있는 것이며, 따라서 "과거를 창조적으로 사용하는" 하나의 방법이 될 수 있는 것이다.[28]

이러한 모던 폐허에 대한 노스탤지어는 근대성에 대한 반성에서 시작된 포스트모던 미학의 주요 부분을 차지하는데, 이는 폐허가 함축한 "복수적 시간성multiple temporalities"에 근거한다. 시간의 흔적을 안고 있는 폐허는 복수의 기억들, 즉 상호침투하기도 분화되기도 하면서 과거와 현재가 반향하고 개인적인 것과 집단적인 것이 만나는 다양한 기억들을 독려한다.[29] 따라서 폐허는 단일한 발전논리에 근거한 근대적 역사관을 반성하고 비판하기에 적절한 매체가 되며, 특히 제3세계의 특수성을 발현하기에 적합한 기호가 된다. 여러 시간적 층위, 여기에 얽힌 여러 맥락들을 통해 지역적 특수성을 더 선명하게 드러내기 때문이다.

폐허가 지닌 정체성 기호로서의 효용성을 십분 활용한 예가 1990년대 이후 디자인의 한 양상인 소위 '폐허 디자인'이다. 혹자의 말처럼,

27) Andreas Huyssen, "Nostalgia for Ruins", *Grey Room*, No. 23, Spring 2006, MIT Press, pp. 7~8.

28) Fred Davis, *Yearning for Yesterday: A Sociology of Nostalgia*, The Free Press, 1979, pp. 73, 95.

29) Tim Edensor, *Industrial Ruins: Spaces, Aesthetics and Materiality*, Berg, 2005, p. 126.

12-19 최정화, 〈살(SAL)〉,
1996~2007(대학로).

"폐허 디자인을 통해 우리만의 특수성, 서울만의 공간과 시간을 긍정하게"[30] 된 것인데, 최정화의 바 디자인은 그 원조 격이다. 서울의 뒷골목 건물들을 재사용하는 방법으로 구축된 그의 공간에는 한국, 특히 서울이라는 특수한 지역의 근대화 과정이 새겨져 있다. 이는 〈살〉 바에 설치된 비닐장판 의자[12-19] 같은 오브제들뿐 아니라 공간의 크기와 구조, 주변환경 그리고 그것들이 이끌어내는 다양한 기억들을 통해 드러난다. 최정화에게 폐허는 버내큘러 문화의 특성들을 드러내는 매우 유용한 기호가 되는 것이다.

그는 이렇게 특정 지역의 옛 공간을 그대로 남겨놓을 뿐 아니라 거기에 특유의 물건들, 즉 고무인형, 돼지저금통, 자개상, 목침, 무궁화꽃 등을 배치함으로써 또 다른 시간성을 덧붙인다. 물건들이 떠난 자리와 함께 여전히 남아 있는, 또는 새롭게 만들어지고 있는 물건들을 함께 보여주는데, 이는 근대자본주의가 또 다른 자본주의로 진입하는 후기자본주의 시대의 풍경을 연출한다. 거기서는 지나간 시대에 대한 애정 어린

30) 김주연의 말. 송혜진, 「폐허의 재발견」, 『조선일보』, 2013. 4. 12, p. A20.

추억과 근대화 과정에 대한 냉소가 동시에 읽힌다. 그것은, 스베틀라나 보임Svetlana Boym, 1966~2015이 말한, "열망과 비판이 서로 다른 것이 아님을" 드러내는 "반성적reflective 노스탤지어"[31]다.

이러한 의미의 복수성 혹은 유동성은 포스트모던 공간의 일반적인 특성이며, 최정화의 공간은 그 한국적 버전이다. "'살'들이 '살'아서 떨리고 요동치는 곳"[32]이라는 이영준의 표현처럼, 그 공간의 당대성은 무엇보다도 의미의 고정성을 비껴간다는 점에 있다. 그의 바 작업은 포스트모던 시기에 들어선 1990년대 한국의 공간 개념이 어떻게 변화하는지를 드러내는 하나의 표본이다. 이정우가 〈살〉의 개업을 1996년의 가장 중요한 사건으로 본 것도, 이영준이 〈살〉을 최정화의 대표작으로 본 것도 이런 의미에서다.

이러한 공간을 만들어내려는 최정화의 충동은 닫힌 공간을 넘어 옥외로 뻗어 나갔다. 1995년 후쿠오카에 설치된 복돼지조각, 〈0.5초 동안의 행복〉을 시작으로 그의 공공미술 작업이 시작되는데, 2000년 작 〈세기의 선물〉[12-20]에서는 특히 자본주의와 제3세계 역사라는 맥락이 얽힌다. 이는 탑골공원의 원각사 10층 석탑을 같은 크기로 복제하여 황금색을 입힌 플라스틱 탑으로, 삼성이 만든 종로타워 뒤에 세워졌다. 근대성의 상징인 화신백화점 자리를 딛고 일어서 초근대성의 시대, 새 밀레니엄을 알리는 종로타워와 그것에 가려져 간신히 드러나는 조야한 복제 탑이 만들어내는 풍경은 우리의 근대사를 압축해놓은 시각기호다. 자본주의의 유입 과정과 그 초국적 성장, 이 과정에서 모든 것을 가로지르는 자본의 논리, 이에 따라 점차 관광화, 상품화되는 토착문화 등 제

31) Svetlana Boym, *The Future of Nostalgia*, Basic Books, 2001, pp. 49~50.
32) 이영준, 「멀티플 최정화」, 『이미지 비평-깻잎머리에서 인공위성까지』, 눈빛, 2004, p. 221.

12-20 최정화, 〈세기의 선물〉, 2000, FRP에 금색 도료, 1,500(높이)(종로).

12-21 최정화, 〈모으자 모이자〉, 2008, 플라스틱 폐품(잠실종합운동장 설치 전경).

3세계의 현실이 교차하는 것이다. 현대의 탑 곁에 초라하게 서 있는, 그러나 황금빛으로 반짝이는 옛 탑은 토착문화의 유령, 즉 우리의 노스텔지어를 자극하는 일종의 폐허다. 가볍게 복제된, 따라서 무한한 복수성과 가동성을 겸비한 그 탑은 이름처럼 20세기가 가져다 준 '선물'일 것이다. 그러나 하나의 가상현실이 된 그 탑은 선물만이라고는 할 수 없는 불편한 현실이기도 하다.

최정화의 공공미술 중에는 이렇게 패러디의 색채가 짙은 경우와 달리 낙관적인 의미가 부각된 경우도 있다. 잠실종합운동장 외벽을 170만여 개의 플라스틱 폐품으로 장식한 〈모으자 모이자Gather Together〉 2008 12-21가 그 예다. 그는 서울 시내 편의점이나 구청, 은행 등을 통해 수집한 폐플라스틱으로 건물 외벽을 두른 일종의 설치미술을 일정 기간10. 10~30 전시하고 철거하였다.33) 작가가 자주 언급해온 1980년대의 난지도 쓰레기장 체험이 20여 년 후에 공공미술로 구현된 것이다. 이런 리사이클링 작업들은 산업문명의 폐허를 예술적으로 전용한다는 점에서 노스텔지어 미학의 또 다른 발현으로 볼 수 있으며 그런 점에서 그의 바 작업의 연장선상에 있다. 그러나 제목처럼 이 작업은 바 작업보다 이상주의적 색채가 강하다. 자신의 말처럼, "자연의 생태계"가 아닌 "상품의 생태계에 존재하는"34) 플라스틱 쓰레기들을 재활용함으로써 상품의 세계도 자연처럼 순환하게recycle 하려는 기획인 것이다. 이는 노스텔지어가 곧 유토피아니즘이라는 휘센의 말을 예시하는 적절한 예가 될 것이다.

최정화의 공간 디자인은 이처럼 다양한 차원을 가로지르는 가소성의

33) 전시 기간에 대한 정보가 다양한데, 최정화에 따르면 공식 전시 기간은 10월 10~30일이었지만 설치 기간은 대략 70일, 철수 기간은 대략 25일이었다고 한다. 필자와 최정화의 대화, 2013. 11. 19.

34) 최정화, 「지금까지 좋았어」, 『미술세계』, 1998년 5월, p. 77.

현장이다. 그 공간은 후기자본주의 시대의 문화적 증후인 노스탤지어 미학 및 그것이 내장한 저항적 특성과 함께 이상주의적 계기를 공유한다. 그러나 그 공간은 한편으로 매우 한국적이고 특히 '서울적'이다. 최정화의 공간은 "현재 서울의 모든 것에 해당된다"[35]라고 한 어느 평자의 묘사가 과장만은 아니다. 최정화는 일반적인 포스트모던 미학을 서울이라는 특정한 도시공간에 적용함으로써 당대 한국의 지정학적 맥락을 드러내면서 다양한 반응과 해석을 독려한다. 그는 도시가 만들어내는 "지역적 세계주의local cosmopolitanism"[36]라는 대안을 실천하는 것이다. 그 공간은 하나가 아닌 여러 개의 후기자본주의, 그 속에서 작동되는 여러 개의 문화논리의 존재를 증명하는 하나의 지표index다.

플라스틱 예술가

최정화는 플라스틱한 물건과 공간을 만들 뿐 아니라 그것을 만들어내는 자신도 플라스틱한 것으로 만든다. 예술가로서의 자신의 '이미지'를 플라스틱한 것으로 드러내는 것이다. 이미지가 점차 실재를 대신하게 되는 후기자본주의 시대에는 예술가도 하나의 이미지로 통용되며 또한 그 이미지가 작업과 긴밀하게 관련된다. 최정화의 경우도 그중 하나로, 작업과 활동방식, 인터뷰와 글 그리고 심지어 외모와 말투, 행동 등을 통해 그의 이미지가 구축되어왔다. 그것은 모든 종류의 경계를 넘나드는, 한마디로 플라스틱 이미지다. 플라스틱 기호학이 작가 자신에게도 적용된 셈이다. 이러한 예술가의 이미지는 인간마저도 플라스틱

35) 군시로 마쓰모또, 「아티스트 디자이너로서의 최정화 씨」, *Interiors*, 1995년 5월, p. 107.
36) 보임은, 전 지구적 문화와 지역문화 간의 대립에 대하여 도시는 "지역적 세계주의"라는 대안을 제공한다고 하였다. Boym(2001), p. 76.

12-22 최정화, 〈퍼니 게임〉, 1998, FRP, 가변크기(국제화랑 옥외 설치 전경).

해진 플라스틱 시대의 한 발현이다. 프라인켈의 말처럼, "플라스틱빌의 완전한 주민이 된 우리들은 우리 자신도 플라스틱적이라고 생각하"게 된 것이다.[37]

최정화는 작품 속의 이미지를 통해서도 이러한 인간상을 제시한다. 그의 작품에 등장하는 인간 이미지는 재료가 플라스틱일 뿐 아니라 그 정체 또한 플라스틱하다. 여러 개의 트로피로 복제되거나 거대한 풍선으로 확대되는 등 팽창과 축소를 반복하는 날개 달린 황금빛 여신이미지는 그런 가소성을 시각화한다. 1997년에 만들어져 최근까지도 그의 전시에 자주 등장해온 경찰관 마네킹[12-22] 또한 유사한 예다. 도로변에

37) 수전 프라인켈(2011), p. 47.

12-23 최정화,
〈메이드 인 코리아〉, 1991,
합성사진, 플라스틱 의자,
180×270(사진).

설치되었던 확대된 경찰관 모형들을 그대로 가져다 놓은 그 마네킹들
은 원본 없는 복제를 거듭하는 플라스틱 인간, 그가 지닌 플라스틱 권력
의 도상이다. 이들은 여러 전시를 통해 위치와 배열을 달리하면서 가소
성의 게임을 펼쳐왔다. 2010년 베를린의 개인전에서는 그 모형이 실제
경찰관 옆에 놓임으로써 또 다른 게임을 만들어냈다. 그 제목처럼 '퍼
니 게임'이 지속되고 있는 것이다.

한편 초기작 〈메이드 인 코리아〉1991 12-23는 이러한 가소성이 혼종적
인 이미지로 드러난 예다. 영등포 카바레의 전단지를 콜라주하여 다시
찍은 이 합성사진 속 인물들은 모두가 만들어진, 그런 의미에서 플라스
틱 인간들이다. 동서고금뿐 아니라 성적 정체성도 넘나드는 이 혼성인
간들은 제3세계적인 혼종문화의 주인공들이다. 그들은, 앞에 놓인 플라
스틱 목욕의자처럼, '메이드 인 코리아' 상품, 그 잡종성의 한 예로 제시

598

12-24 최정화, 〈신사숙녀
여러분 – 선녀(텔레토비 가면)〉,
2007, FRP, 78×38×45, 작가 소장.

되고 있는 셈이다. 분장한 그들의 모습은 그 모든 것이 상품처럼 교환되
는 이미지 '껍질'임을 재차 강조한다. 10여 년 후에 제작된 〈신사숙녀
여러분〉 연작₂₀₀₇[12-24] 또한 같은 예로, 토속신앙의 도상들에 만화 혹은
영화 캐릭터의 마스크를 씌워 전통과 현대, 성과 속이 만나는 플라스틱
인간상을 제시한 것이다.

　작가 자신이 등장하는 〈글로벌리즘〉₁₉₉₆[12-25]은, 이정우의 말처럼,
"2002년의 월드컵 광풍을 예견한",[38] 즉 제목처럼 세계화 시대를 말하
는 작품이다. 성남 대동라사에서 주문제작된 그 옷은 원천 자체가 버내
큘러 문화다. 서구식 옷을 만드는 제3세계의 서민공간에서 만들어진 것

38) 이정우, 「대중문화를(로) 기억하는 새로운 방법: 최정화와 Sasa[44]」, 『이것이 현대적
　　미술』, 갤리온, 2009, p. 152.

12-25 최정화, 〈글로벌리즘〉,
1996, 사진.

인데, 옷의 이미지 또한 이를 각인시킨다. 서양식 옷 위에 새겨진 태극기와 무궁화, 월드컵 로고, 그리고 프릴 달린 블라우스와 흰색 정장 등 혼성문화의 코드들을 시각화하는 것이다. 그 옷을 입고 서 있는 예술가 최정화의 모습은 글로벌리즘과 내셔널리즘, 예술과 생활을 넘나드는 플라스틱 예술가의 전형적 이미지다.

　이렇게 작품으로 제작된 경우가 아니더라도 수많은 미디어를 통해 되풀이된 작가 사진[12-26] 또한 그의 이미지를 만들어온 시각기호다. 빡빡 민 대머리에 커다란 뿔테 안경, 헐렁한 점퍼나 셔츠에 작업복 바지, 망태 가방과 운동화 혹은 슬리퍼 등 그의 행색은 파블로 피카소와 앤디 워홀Andy Warhol, 1928~87, 한국의 시장통 감각과 불교의 선승 이미지가 짬뽕된 이른바 '최정화 스타일'을 만들어왔다.

　그의 스타일은 활동의 영역과 방식을 통해서도 구축되어왔다. 이미

600

12-26 최정화의 대구미술관
개인전 광고 사진,
『아트인컬처』(*Art in Culture*),
2013년 2월.

1990년대 말에 그의 전방위적 작업에 '최정화 스타일'이라는 명칭이
붙여졌듯이,[39] 오히려 그의 작업 스타일이 먼저 만들어지고 그것이 특
유의 작가 이미지로 발현되었다는 편이 옳을 것이다. 그의 예술적 경력
은 한마디로 크로스오버의 연속이었다. 홍익대학교 재학 시절부터 시
작되는 데뷔 시기에는《중앙미술대전》에서 신표현주의 경향의 그림으
로 대상 없는 장려상1986과 대상1987을 받았고 1987년에 동료 미술가들
과 함께 기존의 미술관 제도에 저항하는 '뮤지엄' 그룹을 만들면서부터
는 오브제 설치작업으로 선회한다. 또한 그 그룹의 창립전을 시작으로
다수의 전시를 기획하게 되는데,[40] 이를 통해 기획자로도 활동하게 된

39) 김주원, 「예술과 통속의 기이한 결탁」, 『월간미술』, 1998년 9월, p. 47.

40) 《한글 글자체 600년》(1990, 세종문화회관), 《선데이 서울》(1990, 소나무갤러리), 《메이

다. 한편 1988년부터는 디자인 작업도 시작하여 1989년에는 최미경과 함께 A4 파트너스를, 1992년에는 독립하여 가슴시각개발연구소를 차리면서 실내, 그래픽, 편집 등 각종 디자인 작업과 함께 영화와 무용의 미술감독까지 병행하게 된다.[41]

그는 장르의 경계뿐 아니라 지리적 경계도 가로지르며 활동해왔다. 자칭 "여행자"[42]인 그에게는 여행이 곧 작업의 원천이고 예술적 활동의 방법인 셈이다. 그 여정의 시작은 1985년의 일본 여행으로 거슬러 올라간다. 이때 그는 일본 전역을 여행하면서 자신의 말처럼 "미친 듯이 시각적 폭식을 하면서… 일순간에 동시대 물질문화를 깨우치게 됐다."[43] 그의 스타일은 시장통과 쓰레기장으로의 나들이뿐 아니라 이국으로의 여행을 통해서도 만들어진 것이다. 이후로도 그는 수많은 여행을 하게 되는데, 주로 전시를 통해서였다. 1992년의 《플로팅 갤러리》도쿄 웨어하우스로 시작된 해외전은 1994년 제4회 《아시아현대미술전》후쿠오카시미술관 등 여러 일본전으로 이어졌고, 1993년 《태평양을 넘어서》뉴욕 퀸즈미술관를 통해 미국으로도 진출하였으며 그 후 호주와 캐나다, 유럽, 남미 등으로 그의 여정은 확장되었다. 이 과정에서 그는 "비엔날레용 작가"[44]라는 별명이 붙을 정도로 국제적인 작가가 되었다. 이러한 국제적인 인지도에 비해 본격적인 국내 활동의 시작은 늦은 편으로, 개인전의 경우 그

　　드 인 코리아》(1991, 소나무갤러리, 토탈미술관), 《바이오인스톨레이션》(1991, 오존),
　　《쑈쑈쑈》(1992, 오존) 등.
41) 『문학정신』, 『몸』 등 잡지의 편집 디자인, 〈모텔 선인장〉(1997), 〈나쁜 영화〉(1997),
　　〈복수는 나의 것〉(2002) 등 영화의 미술감독.
42) 최정화, 김미숙(대담, 1992), p. 185.
43) 임근준, 「생을 깨우치도록 사물을 부리는 요승」, 『아트인컬처』(Art in Culture), 2006년
　　9월, p. 150.
44) 최정화, 임근준(대담), 「이제부터 나의 모토는 실천과 사랑이다!」, 『아트인컬처』(Art
　　in Culture), 2006년 9월, p. 161.

특유의 스타일이 전시된 경우만 본다면 1998년의 국제화랑 개인전이 1997년 파리와 방콕 개인전에 이은 최초의 국내 개인전이다.[45] 미술관 개인전의 경우, 2006년 일민미술관에서의 전시를 개인전이 아닌 전시기획으로 본다면, 2013년의 대구미술관 전시가 최초의 예다.

이처럼 해외에서 시작되어 국내로 환원되는 양상을 보이는 그의 경력은 그 자체가 지정학적 경계를 가로지르는 가소성의 계기가 되었다. 예컨대《상파울로비엔날레》에서 그의 작품은 현지문화와 만나 새로운 정체로 드러나게 되었다. 작가 자신의 말처럼, "건축, 디자인, 미술 모든 것을 취하는", "속된 말로 잡아먹는" 그의 작품은 그곳의 식인주의 antropofagia에 부응하여 새로운 의미를 함축하게 되었으며,[46] 작가 또한 새로운 정체를 부여받게 된 것이다. 이렇게 끊임없이 장소를 옮기며 여행하는 작가 그리고 그가 시연하는 유목주의nomadism는 모든 종류의 의미의 고정성을 비껴가는 포스트모던 미학의 한 발현이다.

최정화에게 여행은 예술가로서의 자신에게 또 다른 의미가 부기되는 열린 과정이다. 다시 말해 예술가 주체의 끊임없는 탈중심화 과정이다. 그는 고정된 중심을 부정하는 다중정체 시대의 작가상을 실천하면서 자신을 글로벌한 맥락에 위치시킨다. 그러나 그의 글로벌리즘은 모더니스트들의 그것과는 다른 면모를 취한다. 모더니스트들의 균질화된 국제감각과는 달리 최정화의 글로벌리즘은 문화적 차이를 아우른다. 그에게 내셔널리즘과 글로벌리즘은 반대의 것이 아니다. 따라서 최정화는 한국인이면서 동시에 코스모폴리탄이다. 그리고 그의 한국성은 하나가 아닌 한국성, 유동적이고 혼종적인 한국성, 즉 플라스틱 한국성이다.

45) 1988년의 연희조형관 개인전이 있는데, 지금과 같은 작품이 전시되지는 않았다. 박신의, 「최정화전」, 『가나아트』, 1988년 11/12월, p. 24 참조.
46) 「특별전 초대작가 최정화」, 『월간미술』, 1998년 11월, p. 23.

최정화는 자신의 직함을 "시각문화의 간섭자"[47]라고 밝힌 바 있다. 기호학적으로 말하자면, 고정된 중심에서 이탈하여 의미들 사이를 매개하는 중간자로 풀이할 수 있을 것이다. 이는 제임슨이 말한 후기자본주의 시대의 주체 개념, 이에 근거한 예술가 개념에 다름 아니다. 예술가 또한 기표와 기의의 일대일 대응관계에서 벗어나 떠도는 표피적인 이미지 기호가 되는 것이다.[48] 교환가치를 바탕으로 통용되는 자본주의 상품논리가 예술뿐 아니라 예술가에게도 적용되는 셈인데, 이 속에서 예술가의 이미지는 그의 내면의 반영이라기보다 그가 처한 맥락의 발현이 된다.

최정화의 플라스틱 예술가 이미지는 후기자본주의의 소산이자 그 표상인데, 이는 그의 모습과 활동을 통해서뿐 아니라 끊임없이 얼굴을 바꾸는 작가적 태도를 통해서도 나타난다. 그는 "현대미술은 나의 취미"[49]라며 주류와의 거리두기를 자청하면서도 실제로는 당대 미술의 한자리를, 그것도 높은 자리를 차지해왔다. 자칭 "물욕이 넘치는, 사물에 중독된 페티시스트"인 그가 한편으로는 "바구니들의 틈과 결이 만들어내는 아름다움"을 이야기하는 형식주의자가 되기도 한다.[50] 그는 때로는 날카로운 사회비판가의 면모를 보이기도 하는데, 이와 어울리지 않게 선승 같은 초연함을 보이거나 연금술사 같은 신비주의자가 되기도 한다. 그런가 하면 "'실천, 사랑!' 풀 한 포기 안 뽑고 가꿀 수 있다는 걸 보여줄래요"[51]라고 외치며 순진한 환경운동가로 돌변한다.

47) 임근준(2006), p. 153.

48) Jameson(1984), pp. 1~54.

49) 김희령, 「기획 연출 최정화의 믿거나 말거나 박물관 전을 마련하며」, 『믿거나 말거나 박물관』(전시도록), 일민미술관, 2006, n.p.

50) 최정화, 「눈이 부시게 하찮은」, http://www.koreabrand.net/net/kr/book.do?kbmtSeq=1337(스토리오브코리아 홈페이지).

51) 최정화, 임근준(대담, 2006), p. 161.

최정화는 최근 개인전 관련 기사에서 "정체가 없는 게 내 정체"라고 하였다. 그는 "아무도 아닌" 것이며, 또한 그렇기 때문에 아무나 다 되기도 한다. 따라서 그의 전시를 본 평자들은 "최정화는 없다"라고도, "알고 보니 최정화는 여러 명이었다"라고도 한다.[52] 그런데, 이런 "멀티플 최정화"[53]가 바로 1990년대 이후 한국 미술가의 아이콘이다. 이는 그가 멀티플레이어라는 제3세계 예술가의 어쩌면 태생적인 운신의 방식을 매우 효율적으로 구사해왔기 때문일 것이다. 플라스틱 예술가로서의 그의 이미지는 후기자본주의 시대라는 다중정체의 시대, 그 표본인 1990년대 이후 한국이라는 맥락의 산물이며, 따라서 그 도상이기도 하다.

<p style="text-align:center">＊ ＊ ＊</p>

최정화의 표현처럼 플라스틱은 "참을 수 없이 가벼운 재료",[54] 즉 무게중심 없이 부유하는 하나의 껍질이다. 그에게 플라스틱은 재료이자 기호다. 즉 가소적인$_{plastic}$ 재료이자 가소성$_{plasticity}$의 기호다. 그는 플라스틱을 가지고 플라스틱 기호학, 즉 기호의 가소성을 드러내는 기호학을 구사해왔다. 이러한 그의 기호학은 오브제 설치작업과 공간 디자인 그리고 예술가 이미지에 이르기까지 모든 영역에서 작동되어왔다.

"이것은 이것이기도 하고 저것일 수도 있고 이것도 저것도 아닌 그

52) 권근영, 「소쿠리로 쌓은 탑, 일상이 예술이다」, 『중앙일보』, 2013. 2. 22, p. 24; 최정화, 윤지원(대담, 2013), p. 40; 김수진, 「최정화는 거기에 없었다」, 『노블레스』, 2006년 10월, p. 450; 이영준(2004), p. 225.
53) 앞 글, p. 217.
54) 최정화, 윤지원(대담, 2013), p. 53.

어떤 것일 수도 있다."[55]

　작가의 이 말은 그의 플라스틱 기호학을 요약하는 말이 될 것이다. 기표와 기의의 일대일 대응관계, 이에 근거한 표면과 내부라는 깊이 모델depth model을 부정하면서 기호의 유연성과 가동성, 혼종성, 다시 말해 기호의 가소성을 말하는 것이다. 그의 작업은 무한한 의미의 장을 가로지르면서 수시로 새로운 의미로 드러나는 시각기호를 만들어내는 과정이라고 할 수 있는데, 이렇게 의미의 고정성을 끊임없이 비껴간다는 점에서 일종의 해체주의로 볼 수 있을 것이다.

　최정화의 기호들은 특정한 의미를 명시하지 않으면서 유동할 뿐 아니라 이런 과정을 통해 의미화signification의 경로 자체를 드러내는데, 그 경로가 바로 당대의 문화논리다. 다시 말해 그의 기호들은, '당대 한국'이라는 특정한 지정학적 맥락에서 만들어진 문화논리를 드러낸다. 그의 작업 전체가 특정한 시대와 사회를 말하는 하나의 기호인 셈이다. 그의 플라스틱 기호학이 또 하나의 기호가 되는 셈이다.

　그는 《믿거나 말거나 박물관》에 대해서, "결국 나는… '도대체 대한민국이라는 나라가 어떤 나라인가?'라는 질문을 던지고 있는 겁니다"[56]라고 하였다. 그는 이처럼 질문을 던짐으로써, 즉 명시적인 의미들 사이를 유동함으로써 오히려 의미를 드러내는 역설의 기호학을 구사한다. 이런 점에서 그의 작업은 민중미술과도, 단색화와도 구분된다. 민중미술이 구체적 도상과 그 도상이 지지하는 이데올로기를 통해 그리고 단색화가 재료와 기법, 형식을 통해 '한국성Korean-ness'을 지칭하

55) 최정화, 박인학(대담), 「끝내지 못할 인터뷰」, 『가슴』(가슴시각개발연구소 엮음), 가인디자인그룹, 1995, p. 17.
56) 이준희, 「여기가 한국미술의 전쟁터다」, 『월간미술』, 2006년 11월, p. 169.

고자 한 예라면, 최정화의 것은 이러한 직접적 지칭들positive terms을 비껴감으로써 오히려 한국성에 접근한 예가 될 것이다.

최정화는 한국의 문화를 "빠글빠글, 싱싱, 생생, 짬뽕, 섞어찌개, 날조, 날림, 색색, 엉터리, 부실, 빨리빨리, 와글와글" 등 여러 가지 말로 묘사해왔다.[57] 앞으로도 그의 어휘는 계속 늘어날 전망이다. 그에게 한국성은 하나로 규정할 수 없는 유동과 혼종의 과정 그 자체인데, 이를 있는 그대로 제시하고자 하는 것이 그의 작업이다. 그는 순혈주의로 굴절되지 않은 혼성의 현장을 투명하게 드러낸다는 점에서 민중미술가들과는 또 다른 의미의 사실주의자다. 혹자들의 표현처럼, 그가 "가장 한국적인 이미지"를 만들어낸 작가로[58] 그리고 그의 소쿠리 탑이 "한국적 토템"으로[59] 불릴 수 있다면, 바로 이런 의미에서다.

그런데 당대 한국에 대한 작가 자신의 시선 또한 비판과 연민, 매혹 사이를 표류하면서 정체를 드러내지 않는다. 이영준의 말처럼, 그는 "한국 문화를 무지하게 싫어하면서 또한 무지하게 좋아한다."[60] 최정화에게 한국은, 그의 어느 개인전 제목처럼, '플라스틱 파라다이스'[61]다. 조국인 한국은 어떤 의미에서든 파라다이스, 즉 '좋은 나라'일 수밖에 없지만 플라스틱처럼 가볍고 텅 빈 따라서 수시로 얼굴을 바꾸는 유연한 기호로서의 그것이다.

이렇게 최정화는 '참을 수 없는 기호의 가벼움'을 적극적으로 구사해왔다. 이를 통해 그는 결국 '참을 수 없는 예술의 가벼움'을 말해온 셈이

57) 이영준(2004), p. 219; 임근준(2006), p. 148.

58) 민병식, 「뻔뻔함과 고상함 사이에서」, 『중등우리교육』, 2001년 5월, p. 83.

59) 백지숙(1999), p. 94.

60) 이영준(2004), p. 224.

61) 1997년 파리와 방콕에서의 최정화 개인전 제목.

다. 해체주의와 불교가 만나는 지점[62]을 보여주는 다음 글귀는 그의 예술관을 요약하는 말이 될 것이다.

"헛되고, 헛되고, 헛되니 예술이고/ 이 하찮은 것들도 헛되고, 헛되고, 헛된 것이니/ 이도 예술도 같은 헛된 것이요"[63]

2013년의 개인전에서 그의 플라스틱 소쿠리 탑은 유대교 신비주의를 일컫는 〈까발라Kabbala〉라는 이름으로 환생했다. 거대한 크기로 축조된 그러나 텅 빈 그 소쿠리 탑은 성과 속을 넘나드는 '예술'이라는 기호, 그 텅 빈 껍질을 드러내는 또 다른 기호다.

62) 임근준은 최정화의 작업을 서구적 아방가르드로는 해석되지 않는 일종의 불교미술이라고 하였다. 임근준(2006), p. 148.
63) 최정화, 「듯」(니스 설치작품 소개 글), 『연금술, 최정화』(전시도록), 대구미술관, 2013, p. 53.

참고문헌

1 한국 현대미술의 정체

단행본

유근준, 『현대미술론』, 박영사, 1976.

Anderson, Benedict, *Imagined Communities: Reflections on the Origin and Spread of Nationalism*, Verso, 1983.

Barthes, Roland 1970, *S/Z*(trans. Richard Miller), Hill and Wang, 1974.

Derrida, Jacques, *La Dissémination*, Seuil, 1972.

Fanon, Frantz, *The Wretched of the Earth*(trans. Constance Farrington), Penguin, 1967.

Mathieu, George, *De la Révolte à la Renaissance: Au-delà du Tachisme*, Gallimard, 1972.

논문

Bhabha, Homi K(1987), "Of Mimicry and Man", *The Location of Culture, Routledge*, 1994, pp. 85~92.

_____(1988), "Cultural Diversity and Cultural Differences", *The Post-colonial Studies Reader*(eds. Bill Ashcroft et al.), Routledge, 1995, pp. 296~309.

Fanon, Frantz(1961), "National Culture", *The Post-colonial Studies Reader*(eds. Bill Ashcroft et al.), Routledge, 1995, pp. 153~157.

Krauss, Rosalind E.(1986), "Postmodernism's Museum without Walls", *Thinking about Exhibitions*(eds. Reesa Greenberg et. al.), Routledge, 1996, pp. 341~348.

Lacan, Jacques(1949), "The Mirror Stage as Formative of the Function of the I as Revealed in Psychoanalytic Experience", *Écrits*(trans. Alan Sheridan), Tavistock Publications, 1985, pp. 1~7.

비평문 및 기사

문명대, 「한국회화의 진로문제: 산정 서세옥론」, 『공간』, 1974년 6월, pp. 3~10.

박서보, 「체험적 한국 전위미술」, 『공간』, 1966년 11월, pp. 83~87.

방근택, 「선언 Ⅱ」, 연립전 리플릿, 1961, n.p.

석도륜, 「비평과 창작적 계기」, 『공간』, 1974년 8월, pp. 20~34.

야나기 무네요시(1922), 「조선의 미술」, 『조선과 그 예술』(이길진 옮김), 신구문화
　　사, 1994, pp. 81~103.

이종상, 「정론과 사설」, 『공간』, 1974년 7월, pp. 4~10.

이일, 「회화의 새로운 부상과 기상도 '76년: 오늘의 한국미술을 생각하면서」, 『공
　　간』, 1976년 9월, pp. 42~46.

허영환, 「산정과 그의 작품세계」, 『공간』, 1974년 7월, pp. 11~12.

2 동양주의와 옥시덴탈리즘 사이

단행본

葛路(1980), 『中國繪畫理論史』(강관식 옮김), 미진사, 1997.

김영나, 『20세기의 한국미술』, 예경, 1998.

김향안, 『사람은 가고 예술은 남다』, 우석, 1989.

김환기, 『어디서 무엇이 되어 다시 만나랴』, 문예마당, 1995.

야나기 무네요시(1922), 『조선과 그 예술』(이길진 옮김), 신구문화사, 1994.

윤난지(엮음), 『모더니즘 이후, 미술의 화두』, 눈빛, 1999.

정일성, 『야나기 무네요시의 두 얼굴』, 지식산업사, 2007.

최병식, 『동양회화미학: 수묵미학의 형성과 전개』, 동문선, 1994.

프리초프 카프라(1975), 『현대물리학과 동양사상』(이성범, 김용정 옮김), 범양사,
　　1989.

『김환기』, 삼성문화재단, 1997.

『김환기: 뉴욕 1963~1974』(환기미술관 개관기념도록), 환기미술관, 1992.

Fry, Edward, *Cubism*, McGraw-Hill, 1964.

Hartshorne, Charles and Weiss, Paul(eds.), *Collected Papers of Charles Sanders Pierce
　　2*, The Belknap Press of Harvard Univ. Press, 1965.

Mathieu, George, *De la Révolte à la Renaissance: Au-delà du Tachisme*, Gallimard,
　　1972.

Wölfflin, Heinrich(1915), *Principles of Art History: The Problem of the Development
　　of Style in Later Art*(trans. M. D. Hottinger), Dover Publications, 1929.

논문

김현숙, 「한국 근대미술에서의 동양주의 연구: 서양화단을 중심으로」(홍익대학교
　　박사학위 논문, 미간행), 2001.

박계리, 「김환기의 감식안과 〈달과 항아리〉」, 『미술평단』, 2013년 여름, pp. 57~71.

이인범, 「신사실파, 리얼리티의 성좌」, 『신사실파』, 유영국 미술문화재단, 2008,

pp. 10~22.

Bhabha, Homi K.(1988), "Cultural Diversity and Cultural Differences", *The Post-colonial Studies Reader*(eds. Bill Ashcroft et al.), Routledge, 1995, pp. 206~209.

비평문 및 기사

김환기, 「추상주의소론」, 『조선일보』, 1939. 6. 11, p. 5.

_____, 「이조 항아리」, 『신천지』, 1949년 2월, p. 218.

_____, 「파리에 보내는 통신-중업 형에게」, 『신천지』, 1953년 6월, pp. 259~262.

_____, 「표지의 말」, 『현대문학』, 1956년 5월, n.p.

_____, 「片片想」, 『사상계』, 1961년 9월, p. 326.

_____, 「전위미술의 도전」, 『현대인 강좌 3』, 박우사, 1962, pp. 291~305.

_____, 「둥근달과 항아리」, 『한국일보』, 1963. 1. 24, p. 7.

최순우, 「수화」, 『김환기, 1936~1974』, 일지사, 1975, n.p.

3 근원적인 세계를 향한 이상주의

단행본

『권진규』, 삼성문화재단, 1997.

『권진규』(전시도록), 가나아트, 2003.

『권진규』(전시도록), 국립현대미술관, 도쿄국립근대미술관, 무사시노미술대학 미술자료도서관, 2009.

『비운의 조각가: 권진규 회고전』(전시도록), 호암갤러리, 1988.

논문

김이순, 「순수성과 영원성을 빚어낸 조각가 권진규」, 『시대의 눈』(권행가 외 지음), 학고재, 2011, pp. 167~198.

비평문 및 기사

권옥연, 「이루어지지 않은 모뉴멘트의 꿈」, 『계간미술』, 1986년 겨울, pp. 81~83.

_____, 「'예술장이' 진규아저씨」, 『비운의 조각가: 권진규 회고전』(전시도록), 호암갤러리, 1988 n.p.

_____, 박용숙(대담), 「권진규의 생활, 예술, 죽음」, 『공간』, 1973년 6월, pp. 6~10.

권진규(대담), 「건칠전 준비 중인 조각가 권진규씨: 한국에서 리얼리즘 정립하고 싶다」, 『조선일보』, 1971. 6. 20, p. 5.

_____, 「예술적 산보: 노실의 천사를 작업하며 읊는 봄 봄」, 『조선일보』, 1972. 3. 3, p. 5.

김겸,「권진규 그 섬세한 숨결을 만나다」,『미술세계』, 2017년 2월, pp. 116~117.

김광진,「전통 조형물의 얼과 구조를 탐구하던 선생님」,『권진규』, 삼성문화재단, 1997, pp. 233~235.

김이순, 조은정(대담),「좌담: 권진규의 예술과 삶」,『권진규』(전시도록), 가나아트, 2003, pp. 122~145.

박용숙,「권진규의 세계」,『비운의 조각가: 권진규 회고전』(전시도록), 호암갤러리, 1988, n.p.

_____,「권진규의 작품세계: 50년대의 담론과 그 기념비적인 작업」,『권진규』(전시도록), 가나아트, 2003, pp. 30~39.

박형국,「권진규 평전」,『권진규』(전시도록), 국립현대미술관, 도쿄국립근대미술관, 무사시노미술대학 미술자료도서관, 2009, pp. 307~325.

박혜일,「권진규, 그의 집념과 회의」,『공간』, 1974년 8월, pp. 57~61.

_____,「예술과 인생의 길이는 똑같다」,『마당』, 1983년 5월, pp. 196~202.

_____,「조각가 권진규와의 만남」,『권진규』, 삼성문화재단, 1997, pp. 216~221.

유준상,「권진규의 작품세계: 유파를 떠난 아르카이즘의 장인」,『계간미술』, 1986년 겨울, pp. 68~75.

_____,「권진규의 적멸(寂滅 닐바나)」,『권진규』(전시도록), 가나아트, 2003, pp. 17~22.

이석우,「예술의 완성인가 패배인가: 권진규 예술의 한계와 그 초극성」,『가나아트』, 1988년 11/12월, pp. 106~111.

최열,「잃어버린 전설, 권진규」,『권진규』(전시도록), 가나아트, 2003, pp. 52~62.

4 한국 앵포르멜 미술의 '또 다른' 의미

단행본

오상길(엮음),『한국현대미술 다시 읽기 IV』, Vol. 1, ICAS, 2004.

유근준,『현대미술론』, 박영사, 1976.

최덕휴(엮음),『현대미술: 현대화의 이해』, 문화교육출판사, 1958.

프란시스 스토너 손더스(1999),『문화적 냉전: CIA와 지식인들』(유광태, 임채원 옮김), 그린비, 2016.

『한국 미술단체 자료집: 1945~1999』, 김달진미술자료박물관, 2013.

『한국현대미술 해외진출 60년: 1950~2010』, 김달진미술자료박물관, 2011.

Jenkins, Paul and Esther(eds.), *Observations of Michel Tapié*, George Wittenborn, 1956.

논문

김미경, 「'벽전'에 대한 소고」, 『한국현대미술 다시 읽기 IV』(오상길 엮음), Vol. 3, ICAS, 2004, pp. 463~476.

김미정, 「모더니즘과 국가주의의 패러독스: 정치·사회적 관점으로 본 전후 한국 현대미술」, 『미술사학보』, 제39집, 2012, pp. 34~64.

김영나, 「한국화단의 '앵포르멜' 운동」, 『한국현대미술의 흐름: 석남 이경성 선생 고희기념 논총』, 일지사, 1988, pp. 180~226.

박파랑, 「1950년대 앵포르멜 운동과 방근택: 현대미협을 중심으로」, 『미술사학 보』, 제35집, 2010, pp. 343~386.

정무정, 「추상표현주의와 한국 앵포르멜」, 『미술사연구』, 제15호, 2001, pp. 247~262.

_____, 「전후 추상미술계의 에스페란토, '앵포르멜' 개념의 형성과 전개」, 『미술 사학』, 제17호, 2003, pp. 7~39.

_____, 「파리 비엔날레와 한국현대미술」, 『서양미술사학회논문집』, 제23집, 2005, pp. 245~280.

정영목, 「한국 현대회화의 추상성, 1950~1970: 전위의 미명 아래」, 『조형』, 제 18호, 1995, pp. 18~30.

진휘연, 「추상표현주의와 후기식민주의 이론의 비판적 고찰: 모더니즘의 후기식 민주의적 실천」, 『미술사학』, 제12호, 1998, pp. 155~173.

Collins, Bradford R., "Life Magazine and the Abstract Expressionists, 1948~51: A Historiographic Study of a Late Bohemian Enterprise", *The Art Bulletin*, June 1991, pp. 283~308.

비평문 및 기사

김영주, 「미술문화와 이념의 구상: 어떻게 무엇을 표현하는가(下)」, 『한국일보』, 1956. 3. 8, p. 4.

_____, 「현대미술의 방향: 신표현주의의 대두와 그 이념(上)」, 『조선일보』, 1956. 3. 13, p. 4.

_____, 「낭만적 환상의 세계(上, 下)」, 『한국일보』, 1957. 4. 16, p. 4; 1957. 4. 17, p. 4.

_____, 박서보(대담), 「추상운동 10년 그 유산과 전망」, 『공간』, 1967년 12월, pp. 88~89.

박서보, 「체험적 한국 전위미술」, 『공간』, 1966년 11월, pp. 83~87.

_____, 「참여하는 화가의 입장에서」, 『공간』, 1968년 2월, p. 12.

_____, 「현대미협과 나」, 『화랑』, 1974년 여름, pp. 43~45.

방근택, 「회화의 현대화 문제(上)」, 『연합신문』, 1958. 3. 11, p. 4.

_____, 「선언 II」, 연립전 리플릿, 1961, n.p.

_____, 「50년대를 살아남은 '격정의 대결' 장」, 『공간』, 1984년 6월, pp. 42~48.

서성록, 「환원적 구조로서의 평면」, 『정상화』(전시도록), 현대화랑, 1989.

양수아, 「앙·포-르멜(informel)에 대하여」, 『서광』(광주사범대학교 교지), 제1호, 1958년 3월, pp. 76~78.

오광수, 「동양화의 조형적 실험」, 『공간』, 1968년 6월, pp. 61~65.

이경성, 「신인의 발언: 홍대출신 사인전 평」, 『동아일보』, 1956. 5. 26(석간), p. 4.

_____, 「환상과 형상: 제3회 현대전 평」, 『한국일보』, 1958. 5. 20, p. 4.

_____, 「미의 전투부대: 제4회 현대미전 평」, 『연합신문』, 1958. 12. 8, p. 4.

_____, 「미지에의 도전」, 『동아일보』, 1960. 12. 15, p. 4.

_____, 「추상회화의 한국적 정착: 집단과 작가를 중심으로」, 『공간』, 1967년 12월, pp. 84~87.

_____, 박서보(대담), 「50년대의 한국미술」, 『조형과 반조형: 오늘의 상황』(한국 현대미술전집 제20권), 한국일보사 출판국, 1979, pp. 82~98.

이구열, 「뜨거운 추상의 도입과 전개」, 『한국의 추상미술: 20년의 궤적』(계간미술 엮음), 중앙일보·동양방송, 1979, pp. 37~42.

이규일, 「박서보와 현대미술 운동」, 『월간미술』, 1991년 8월, pp. 122~128.

이일, 「파리 비엔날 참가서문」, 『조선일보』, 1963. 7. 3, p. 5.

_____, 「박서보론」, 『공간』, 1967년 12월, p. 79.

_____, 「환원과 확산, 계승과 혁신」, 『월간미술』, 1994년 3월, pp. 94~101.

최덕휴(CWH), 「앙 훌멜 운동의 본질」, 『신미술』, 제8호, 1958년 2월, pp. 29, 38.

최명영, 「실험정신과 풍토의 갈등」, 『홍익미술』(창간호), 1972년 12월, pp. 55~62.

「경복궁의 악뛰엘 미전 개점휴업」, 『조선일보』, 1964. 4. 23, p. 5.

「국제전 참가 둘러싸고 백여명의 연판장 소동」, 『경향신문』, 1963. 5. 25, p. 5.

「기성화단에 홍소(哄笑)하는 이색적 작가군」, 『한국일보』, 1958. 11. 30, p. 6.

「반향: 두 국제전 출품작가 결정과 화단」, 『동아일보』, 1963. 5. 10, p. 5.

「'전위의 절규'... 박수근·김환기도 응원」, 『조선일보』, 2011. 5. 23, p. A23.

「전후파의 두 가두전」, 『한국일보』, 1960. 10. 6, p. 4.

「젊은 미술의 시위」, 『민국일보』, 1960. 10. 6, p. 4.

「펼쳐지는 미술의 향연」, 『경향신문』, 1964. 4. 28, p. 5.

「한국 추상회화 10년」, 『공간』, 1967년 12월, pp. 68~69.

Benjamin, Walter(1923), "The Task of the Translator", *Illuminations: Essays and Reflections*(ed. Hannah Arendt, trans. Harry Zohn), Schocken Books, 1969, pp. 69~82.

Chon, Syngboc, "Local Painters Reveal Pointed Paradoxes in Exhibit Works", *The Korean Republic*, Dec. 3, 1958, p. 5.

Cockcroft, Eva, "Abstract Expressionism: Weapon of the Cold War", *Art Forum*, June 1974, pp. 39~41.

Rosenberg, Harold(1952), "The American Action Painters", *Abstract Expressionism:*

A *Critical Record*(eds. David & Cecile Shapiro), Cambridge Univ. Press, 1990, pp. 75~85.

5 단색화의 다색 맥락

단행본

김미경, 『모노하의 길에서 만난 이우환』, 공간사, 2006.

류병학, 정민영(지음), 박준현(엮음), 『일그러진 우리들의 영웅: 한국현대미술 자성록』, 아침미디어, 2001.

박정희, 『하면 된다! 떨쳐 일어나자』, 동서문화사, 2005.

유병용 외, 『한국현대사와 민족주의』, 집문당, 1996.

이우환(1971), 『만남을 찾아서: 현대미술의 시작』(김혜신 옮김), 학고재, 2011.

『한국현대미술 해외진출 60년: 1950~2010』, 김달진미술자료박물관, 2011.

hooks, bell, *Ain't I a Waman*, South End Press, 1981.

Rosaldo, Renato, *Culture and Truth: The Remaking of Social Analysis*, Beacon Press, 1989.

논문

강태희, 「'한국적 미니멀리즘'과 이우환」, 『미술사연구』, 제11호, 1997, pp. 153~171.

권영진, 「한국적 모더니즘의 창안: 1970년대 단색조회화」, 『미술사학보』, 제35집, 2010, pp. 75~114.

김미경, 「'素': '素藝'로 다시 읽는 한국 단색조회화」, 『한국현대미술 다시 읽기 Ⅲ』(오상길 엮음), Vol. 2, ICAS, 2003, pp. 439~462.

김영옥, 「70년대 근대화의 전개와 다양한 여성정체성의 형성」, 『글로벌라이제이션과 성의 정치학』(이화여대 한국여성연구원 학술대회 자료집), 2001, pp. 25~37.

김은실, 「민족 담론과 여성: 문화, 권력, 주체에 대한 비판적 읽기를 위하여」, 『한국여성학』, 제10집, 1994, pp. 18~52.

김현숙, 「단색회화에서의 한국성(담론) 연구」, 『한국현대미술, 197080』(한국현대미술사연구회 심포지엄 자료집, 미간행), pp. 15~21.

박미화, 「1970년대 이후의 한국 미술시장과 패러다임의 변화」, 『근대미술연구』, 국립현대미술관, 2006, pp. 241~257.

정헌이, 「1970년대의 한국 단색조회화에 대한 소고: 침묵의 회화, 그 미학적 자의식」, 『한국현대미술 다시 읽기 Ⅲ』(오상길 엮음), Vol. 2, ICAS, 2003, pp. 339~367.

정현백, 「민족주의, 국가 그리고 페미니즘」, 『열린지성』, 제10호, 2001, pp.

190~220.

최정무(1997), 「한국의 민족주의와 성(차)별 구조」, 『위험한 여성: 젠더와 한국의 민족주의』(일레인 김, 최정무 엮음, 박은미 옮김), 도서출판 삼인, 2001, pp. 23~51.

Chatterjee, Partha, "The Nationalist Resolution of the Women's Question", *Recasting Women*(eds. Kumkum Sangari and Sudesh Vaid), Rutgers Univ. Press, 1989, pp. 233~253.

Amuta, Chidi(1989), "Fanon, Cabral and Ngugi on National Liberation", *The Post-Colonial Studies Reader*(eds. Bill Ashcroft et al.), Routledge, 1995, pp. 158~163.

비평문 및 기사

김용익, 「한국현대미술의 아방가르드」, 『공간』, 1979년 1월, pp. 53~59.

나카하라 유스케(1975), 「한국 5인의 작가 다섯 개의 흰색」, 『한국현대미술 다시 읽기 III』(오상길 엮음), Vol. 1, ICAS, 2003, pp. 57~61.

박서보, 「현대미협과 나」, 『화랑』, 1974년 여름, pp. 43~45.

_____, 「단상 노트에서」, 『공간』, 1977년 1월, p. 46.

_____, 「장사 속 화가는 극히 일부」, 『동아일보』, 1977. 11. 9, p. 5.

_____, 「현대미술은 어디까지 왔나?」, 『미술과 생활』, 1978년 7월, pp. 32~41.

_____, 「이우환과의 만남, 68년 이후를 회상한다」, 『화랑』, 1984년 가을, pp. 32~40.

_____, 「현대미술과 나(2)」, 『미술세계』, 1989년 11월, pp. 106~110.

_____, 장석원(대담), 「중성구조와 논리의 종말: '만남의 현상학'에서 국제주의에 이르기까지」, 『공간』, 1978년 2월, pp. 8~12.

신동호, 「전장에서 피어난 꽃들」, 『뉴스메이커』, 2004. 6. 24, pp. 94~97.

이규일, 「박서보와 현대미술 운동」, 『월간미술』, 1991년 8월, pp. 122~128.

_____, 「해외전 열고 표구하고 비문도 쓴 개화기 화랑」, 『월간미술』, 1992년 7월, pp. 136~140.

_____, 「화랑가의 흘러간 별」, 『월간미술』, 1992년 10월, pp. 128~131.

이일(1974), 「한국미술, 그 오늘의 얼굴 또는 그 단층적 진단」, 『현대미술의 구조: 환원과 확산』(이일회갑기념문집), API, 1992, pp. 31~45.

_____(1975), 「백색은 생각한다」, 『한국현대미술 다시 읽기 III』(오상길 엮음), Vol. 1, ICAS, 2003, pp. 64~68.

_____, 「한국·'70년대'의 작가들: '원초적인 것으로의 회귀'를 중심으로」, 『공간』, 1978년 3월, pp. 15~21.

_____(1992), 「자연과 함께: 6인의 한국화가」, 『이일 미술비평일지』, 미진사, 1998, pp. 272~279.

정중헌, 「허덕이며 성장하는 한국의 화랑」, 『공간』, 1978년 3월, pp. 42~46.

최홍근,「한국화단의 계보」,『계간미술』, 1979년 봄, pp. 153~160.

홍사중,「백색논쟁」,『계간미술』, 1977년 가을, pp. 67~70.

_____,「그림 값」,『계간미술』, 1978년 여름, pp. 105~108.

6 단색화 운동의 경쟁구도

단행본

류병학, 정민영(지음), 박준현(엮음),『일그러진 우리들의 영웅: 한국현대미술 자성록』, 아침미디어, 2001.

이우환(1971),『만남을 찾아서: 현대미술의 시작』(김혜신 옮김), 학고재, 2011.

_____,『여백의 예술』(김춘미 옮김), 현대문학, 2002.

『박서보』, 재단법인 서보미술문화재단, 1994.

『박서보』(전시도록), 대구미술관, 2012.

Derrida, Jacques, *The Truth in Painting*(trans. Geoff Bennington and Ian Mcleod), The Univ. of Chicago Press, 1987.

Lee Ufan: Marking Infinity(exh. cat.), Guggenheim Museum, 2011.

논문

강태희,「'한국적 미니멀리즘'과 이우환」,『미술사연구』, 제11호, 1997, pp. 153~171.

김영나,「초국적 정체성 만들기: 백남준과 이우환」,『한국근현대미술사학』, 제18집, 2007, pp. 209~226.

비평문 및 기사

나카하라 유스케(1977),「한국현대미술의 단면」,『한국 현대미술 다시 읽기 Ⅲ』(오상길 엮음), Vol. 1, ICAS, 2003, pp. 103~106.

박서보,「참여하는 화가의 입장에서」,『공간』, 1968년 2월, p. 12.

_____,「시와 미술」,『시문학』, 1972년 1월, pp. 115~117.

_____,「현대미술의 위기」,『월간중앙』, 1972년 11월, pp. 342~348.

_____,「나는 표현 불가능한 화가」,『독서신문』, 1973. 10. 21, p. 3.

_____,「단상 노트에서」,『공간』, 1977년 11월, p. 46.

_____,「현대미술은 어디까지 왔나?」,『미술과 생활』, 1978년 7월, pp. 32~41.

_____,「오도당한 진실과 한국현대미술의 주체성」,『공간』, 1979년 4월, pp. 44~52.

_____,「단상의 노우트」,『화랑』, 1981년 가을, pp. 58~60.

_____,「이우환과의 만남, 68년 이후를 회상한다」,『화랑』, 1984년 가을, pp.

32~40.

_____, 「현대미술과 나(2)」, 『미술세계』, 1989년 11월, pp. 106~110.

_____, 장석원(대담), 「중성구조와 논리의 종말: '만남의 현상학'에서 국제주의에 이르기까지」, 『공간』, 1978년 2월, pp. 8~12.

서성록, 「한국 모노크롬 회화의 한 전형」, 『현대미술』, 1991년 봄, pp. 5~18.

이우환, 「일본 현대미술의 동향」, 『공간』, 1969년 7월, pp. 78~82.

_____(1969), 「오브제 사상의 정체와 그 행방」, 『홍익미술』, 창간호, 1972년 12월, pp. 86~96.

_____(1971), 「만남의 현상학 서설: 새로운 예술론의 준비를 위하여」, 『한국현대미술 다시 읽기 Ⅱ』(오상길, 김미경 엮음), Vol. 1, ICAS, 2001, pp. 286~302.

_____, 「한국 현대미술의 문제점」, 『계간미술』, 1977년 여름, pp. 142~150.

_____(1977), 「투명한 시각을 찾아서」, 『공간』, 1978년 5월, pp. 44~45.

_____, 김승각(대담), 「근대의 붕괴: 예언적 예술관의 깨어짐」, 『미술과 생활』, 1978년 5월, pp. 66~87.

_____, 오광수(대담), 「점과 선이 행위와는 세계성」, 『공간』, 1978년 5월, pp. 38~43.

Chatterjee, Partha, "The Nationalist Resolution of the Women's Question", *Recasting Women*(eds. Kumkum Sangari and Sudesh Vaid), Rutgers Univ. Press, 1989, pp. 233~253.

7 한국 극사실화의 '사실성'

단행본

박용숙(엮음), 『하이퍼리얼리즘』, 열화당, 1979.

『한국현대미술-형상: 1978~84』(전시도록), 가인화랑, 1994.

비평문 및 기사

곽남신, 「생성과 소멸의 경계」, 『공간』, 1980년 9월, pp. 80~81.

김강용, 「새로운 시각으로 접근한 현실+장」, 『공간』, 1980년 9월, pp. 72~73.

김복영, 「새로운 사실주의」, 『선미술』, 1980년 가을, pp. 87~93.

_____, 「복제와 현실의 인각」, 『공간』, 1983년 7월, pp. 117~118.

김윤수, 오광수(대담), 「전시회 리뷰」, 『계간미술』, 1978년 가을, pp. 194~199.

김홍주, 「오브제도 회화도 아닌 오브제와 나와의 현실」, 『공간』, 1978년 11월, pp. 24~25.

송윤희, 「리얼리티-대상이 그려져 있는 타블로 자체에서」, 『공간』, 1978년 11월, pp. 28~29.

안규철, 「우리는 하이퍼 아류가 아니다: 그룹 '시각의 메시지'」, 『계간미술』, 1983년 가을, pp. 193~194.

이경성, 「풍요 속에 이루어진 조용한 변혁: 70년대 미술계의 흐름」, 『계간미술』, 1979년 겨울, pp. 59~64.

이일, 「한국현대회화의 새로운 지평·13인의 새얼굴」, 『공간』, 1978년 11월, pp. 12~15.

_____, 「70년대 후반에 있어서의 한국의 하이퍼리얼리즘」, 『공간』, 1979년 9월, pp. 106~108.

_____, 김윤수(대담), 「작품의 경향과 제작수준: 제2회 중앙미술대전 후평」, 『계간미술』, 1979년 여름, pp. 191~194.

조상현, 「현실, 풍물과의 만남의 대결」, 『공간』, 1978년 11월, pp. 34~35.

지석철, 「1980년, 한국 현대미술의 상황: 평면 속의 새로운 이미지」, 『공간』, 1980년 9월, pp. 82~83.

「직접 충격을 줄 수 있는 현실과 사실을 찾아, 그룹토론: '사실과 현실' 회화동인」, 『공간』, 1979년 5월, pp. 85~89.

8 김구림의 '해체'

단행본

김상환, 『예술가를 위한 형이상학: 해체론 시대의 철학과 문화』, 민음사, 1999.

김형효, 『데리다와 해체철학』, 민음사, 1993.

『김구림』(전시도록), 현대화랑, 1987.

『김구림전』(전시도록), 견지화랑, 1977.

『현존과 흔적: 김구림』(전시도록), 한국문화예술진흥원, 2000.

Ku-Lim Kim(전시도록), 동숭갤러리, 1994.

Brunette, Peter and Wills, David(eds.), *Deconstruction and the Visual Arts: Art, Media, Architecture*, Cambridge Univ. Press, 1994.

Derrida, Jacques(1967a), *Of Grammatology*(trans. Gayatri C. Spivak), Johns Hopkins Univ. Press, 1974.

_____(1967b), *Writing and Difference*(trans. Alan Bass), Univ. of Chicago Press, 1998.

_____(1972a), *Positions*(trans. Alan Bass), Univ. of Chicago Press, 1981.

_____(1972b), *Margins of Philosophy*(trans. Alan Bass), Univ. of Chicago Press, 1982.

_____(1978), *The Truth in Painting*(trans. Geoff Bennington and Ian McLead), Univ. of Chicago Press, 1987.

_____(1980), *The Post Card*(trans. Alan Bass), Univ. of Chicago Press, 1987.

Ku-Lim Kim(exh. cat.), The Modern Museum of Art, Santa Ana, 1991.

비평문 및 기사

김구림, 「일상적인 사물의 탈바꿈」, 『공간』, 1978년 5월, pp. 46~47.

_____, 「무명구조로서의 예술」, 『공간』, 1980년 6월, pp. 28~29.

_____, 「나의 메모 중에서」, 『공간』, 1980년 9월, p. 50.

_____, 「내 회화는 의도성에서 완결성으로 진전되어가는 프로세스」, 『공간』, 1982년 5월, pp. 37~38.

김미경, 「한국의 현대사회와 김구림의 초기 작업들」(《현존과 흔적: 김구림》전[한국문화예술진흥원] 관련 심포지엄 자료집, 미간행), 2000.

김복영, 「'이미지'와 논리의 옹호」, 『공간』, 1980년 1월, pp. 242~245.

김인환, 「끊임없이 유동해온 작가: 무명구조로서의 예술을 지향」, 『김구림』(한국 현대미술가 시리즈), 미술공론사, 1988, pp. 49~51.

송미숙, 「나무 연작: 존재와 관계(?)」, 『공간』, 1987년 9월, pp. 54~57.

장석원, 「도끼자루 밑의 논리성」, 『미술세계』, 1984년 12월, pp. 128~133.

정병관, 「생성과 노쇠 또는 기이한 상상력」, 『계간미술』, 1981년 여름, pp. 159~164.

9 혼성공간으로서의 민중미술

단행본

김윤수, 『한국 현대회화사』, 한국일보사, 1975.

리영희(1984), 『80년대 국제정세와 한반도』(리영희 저작집 3), 한길사, 2006.

박태균, 『우방과 제국: 한미관계의 두 신화』, 창비, 2006.

성완경, 『민중미술, 모더니즘, 시각문화』, 열화당, 1999.

이삼성, 『미국의 대한정책과 한국민족주의』, 한길사, 1993.

장문석, 『민족주의 길들이기』, 지식의 풍경, 2007.

최민, 성완경(엮음), 『시각과 언어 1: 산업사회와 미술』, 열화당, 1982.

최상룡, 『미군정과 한국민족주의』, 나남, 1989.

최열, 『한국현대미술운동사』, 돌베게, 1994.

현실과 발언(엮음), 『현실과 발언: 1980년대의 새로운 미술을 향하여』, 열화당, 1985.

『민중미술 15년: 1980~1994』(전시도록), 국립현대미술관, 1994.

논문

강정구, 「한미관계사: 3·8선에서 IMF까지」, 『미국은 우리에게 무엇인가: 한미관계의 역사와 우리 안의 미국주의』(강치원 엮음), 백의, 2000, pp. 51~90.

강태희, 「전후 한미관계와 미술의 탈식민주의」, 『서양미술사학회논문집』, 제11집, 1999, pp. 231~254.

김재원, 「한국의 사회주의적 미술현상에 있어서의 사실성: KAPF에서 민중미술까지」, 『한국미술과 사실성』(한국미술사99프로젝트 엮음), 눈빛, 2000, pp. 143~171.

Bhabha, Homi K.(1988), "Cultural Diversity and Cultural Differences", *The Post-colonial Studies Reader*(eds. Bill Ashcroft et al.), Routledge, 1995, pp. 206~209.

Fanon, Frantz(1961), "National Culture", *The Post-colonial Studies Reader*(eds. Bill Ashcroft et al.), Routledge, 1995, pp. 153~157.

비평문 및 기사

박모(1992), 「포스트모더니즘의 의미와 한국미술」, 『문화변동과 미술비평의 대응』(미술비평 연구회 엮음), 시각과 언어, 1993, pp. 145~173.

박신의(1991), 「포스트모더니즘 논쟁-미술비평을 중심으로: 한국미술에서의 포스트모더니즘 수용과정과 현황」, 『문화변동과 미술비평의 대응』(미술비평 연구회 엮음), 시각과 언어, 1993, pp. 115~144.

박찬경(1991), 「참다운 '변혁기의 비평'을 위한 최소한의 조건: 서성록의 '변혁기의 문화와 비평'에 대한 비판」, 『문화변동과 미술비평의 대응』(미술비평 연구회 엮음), 시각과 언어, 1993, pp. 81~98.

서성록(1991), 「변혁기의 문화와 비평」, 『한국미술과 포스트모더니즘』, 미진사, 1993, pp. 140~156.

성완경(1988), 「변화하는 풍경-한반도는 미국을 본다」(《한반도는 미국을 본다》 도록 서문), 『민중미술을 향하여』(현실과 발언 엮음), 과학과 사상, 1990, pp. 612~614.

심광현(1992), 「80년대 미술운동의 쟁점과 90년대 미술문화의 전망」, 『문화변동과 미술 비평의 대응』(미술비평 연구회 엮음), 시각과 언어, 1993, pp. 13~41.

엄혁, 「후기산업시대의 소통방식과 미술」, 『민중미술을 향하여』(현실과 발언 엮음), 과학과 사상, 1990, pp. 188~211.

_____(1992), 「미신, 미학, 그리고 미술: 우리시대의 아우라와 리얼리즘」, 『문화변동과 미술비평의 대응』(미술비평 연구회 엮음), 시각과 언어, 1993, pp. 101~113.

원동석(1975), 「민족주의와 예술의 이념」, 『시대 상황과 미술의 논리』(성완경, 김정헌, 손장섭 엮음), 한겨레, 1986, pp. 99~111.

_____(1984), 「민중미술의 논리와 전망」, 『시대 상황과 미술의 논리』(성완경, 김

정헌, 손장섭 엮음), 한겨레, 1986, pp. 216~231.

윤범모, 「〈현실과 발언〉 10년의 발자취」, 『민중미술을 향하여』(현실과 발언 엮음), 과학과 사상, 1990, pp. 534~585.

이영욱(1989), 「80년대 미술운동과 현실주의」, 『민중미술을 향하여』(현실과 발언 엮음), 과학과 사상, 1990, pp. 176~187.

_____(1992), 「키치/진실/우리문화」, 『문화변동과 미술비평의 대응』(미술비평 연구회 엮음), 시각과 언어, 1993, pp. 303~318.

이영철, 「한국사회와 80년대 미술운동」, 『문화변동과 미술비평의 대응』(미술비평 연구회 엮음), 시각과 언어, 1993, pp. 43~63.

최민(1981), 「도시와 시각 전에 붙여」, 『그림과 말』(현실과 발언 동인 자료집), 1982.

Choi, Min, "Minjung Art in Korea: A Mode of Art in a Rapidly Changing Society", *The Battle of Visions*(exh. cat.), Kunsthalle Darmstadt, 2005, pp. 68~87.

10 한국 현대미술과 여성

단행본

김홍희(엮음), 『여성 그 다름과 힘: 여성적인 미술과 여성주의 미술』(전시도록), 삼신각, 1994.

최정무, 일레인 H 김(엮음, 1998), 『위험한 여성: 젠더와 한국의 민족주의』(박은미 옮김), 도서출판 삼인, 2001.

Jeong-Soon, Oum: Drawings/Between the Lines(전시도록), 갤러리 나인, 1996.

Joohyun Kim(전시도록), 사루비아 다방, 2001.

Beauvoir, Simone de, *The Second Sex*, Penguin Books, 1972.

Broude, Norma and Garrard, Mary D.(eds.), *Feminism and Art History: Questioning the Litany*, Harper & Row, 1982.

Gornick, Vivian, *Essays in Feminism*, Harper & Row, 1978.

Hammonds, Harmony, *Wrappings: Essays on Feminism, Art and the Martial Arts*, TSL Press, 1984.

Haraway, Donna J., *Simians, Cyborgs and Women: The Reinvention of Nature*, Free Association Books, 1991.

Harris, Ann Sutherland and Nochlin, Linda, *Women Artists: 1550-1950*(exh. cat.), LA County Museum of Arts, 1976.

hooks, bell, *Ain't I a Woman*, South End Press, 1981.

Izenberg, Gerald N., *Modernism & Masculinity*, Univ. of Chicago Press, 2000.

Mitchell, Juliet, *Psychoanalysis and Feminism*, Penguin Books, 1974.

Parker, Rozsika, *The Subversive Stitch: Embroidery and the Making of the Feminine*, The Women's Press, 1984.

Pollock, Griselda, *Vision & Difference: Femininity, Feminism and the Histories of Art*, Routledge, 1988.

Pratt, Mary Louise, *Imperial Eyes: Travel Writing and Transculturation*, Routledge, 1992.

Smith, Terry(ed.), *In Visible Touch: Modernism and Masculinity*, Univ. of Chicago Press, 1997.

Art Talk, Conversation with 15 Women Artists, Harpercollins, 1975.

논문

김미경, 「여성 미술가와 사회: 1960년대 한국을 중심으로」, 『미술 속의 페미니즘』 (현대미술사학회 엮음), 눈빛, 2000, pp. 169~210.

Gouma-Peterson, Thalia and Mathews, Patricia, "The Feminist Critique of Art History", *Art Bulletin*, September 1987, pp. 326~357.

Kristeva, Julia(1979), "Women's Time", *Feminist Theory: A Critique of Ideology*(eds. Nannerl O. Keohane et al.), Univ. of Chicago Press, 1982, pp. 31~53.

Lippard, Lucy, "Up, Down and Across: A New Frame for New Quilts", *The Artist & the Quilt*(ed. Charlotte Robinson), Alfred A. Knopf, 1983, pp. 32~43.

Nochlin, Linda(1971), "Why Have There Been No Great Women Artists?", *Women, Art and Power: and Other Essays*, Harper & Row, 1988, pp. 145~178.

Pollock, Griselda, "Women, Art and Ideology: Questions for Feminist Art Historians", *Woman's Art Journal*, Spring/Summer 1983, pp. 39~47.

Tickner, Lisa, "The Body Politic: Female Sexuality and Women Artists since 1970", *Art History*, June 1978, pp. 236~251.

11 윤석남의 '또 다른' 미학

단행본

김현주 외, 『핑크 룸, 푸른 얼굴: 윤석남의 미술 세계』, 현실문화, 2008.

『윤석남 · 심장』(전시도록), 서울시립미술관, 2015.

Parker, Rozsika, *The Subversive Stitch: Embroidery and the Making of the Feminine*, Women's Press, 1984.

논문

김현주, 「1980년대 한국의 '여성주의' 미술:《우리 봇물을 트자》전을 중심으로」,

『현대미술사 연구』, 제23집, 2008, pp. 111~140.

비평문 및 기사

김승희, 「나혜석 콤플렉스」, 『하나보다 더 좋은 백의 얼굴이어라: 여성해방 시 모음』, 도서출판 또 하나의 문화, 1988, pp. 62~65.

김영옥, 「손들의 공동체: 윤석남의 나무-개들」, 『윤석남 2009』(전시도록), 학고재, 2009, pp. 6~11.

김현주, 「윤석남의 미술과 여성이야기」, 『핑크 룸, 푸른 얼굴: 윤석남의 미술 세계』, 현실문화, 2008, pp. 50~103.

김혜순, 윤석남(대담), 「애타는 토템들의 힘찬 눈물」, 『늘어나다: 윤석남전』(전시도록), 일민미술관, 2003, pp. 26~34.

조혜정, 「모성, 역사 그리고 여성의 자기진술」, 『어머니의 눈: 윤석남』(전시도록), 금호미술관, 1993, pp. 7~21.

12 최정화의 플라스틱 기호학

단행본

김창남, 『대중문화의 이해』, 한울, 1998.

수전 프라인켈(2011), 『플라스틱 사회』(김승진 옮김), 을유문화사, 2012.

『가슴』(가슴시각개발연구소 엮음), 가인 디자인그룹, 1995.

『믿거나 말거나 박물관』(전시도록), 일민미술관, 2006.

『연금술, 최정화』(전시도록), 대구미술관, 2013.

Barthes, Roland, *Mythologies*, Édition du Seuil, 1957.

Bell, Daniel, *The End of Ideology: On the Exhaustion of Political Ideas in the Fifties*, Free Press, 1960.

Boym, Svetlana, *The Future of Nostalgia*, Basic Books, 2001.

Davis, Fred, *Yearning for Yesterday: A Sociology of Nostalgia*, The Free Press, 1979.

Edensor, Tim, *Industrial Ruins: Spaces, Aesthetics and Materiality*, Berg, 2005.

Jameson, Fredric, *A Singular Modernity: Essay on the Ontology of the Present*, Verso, 2002.

Mercer, Kobena(ed.), *Pop Art and Vernacular Cultures*, The MIT Press, 2007.

논문

고동연, 「1990년대 레트로 문화의 등장과 최정화의 '플라스틱 파라다이스'」, 『기초조형학연구』, Vol. 13, No. 6, 2012, pp. 3~15.

신정훈, 「거리에서 배우기: 최정화의 디자인과 소비주의 도시경관」, 『시대의 눈:

한국 근현대미술가론』, 학고재, 2011, pp. 309~344.

Huyssen, Andreas, "Nostalgia for Ruins", *Grey Room*, No. 23, Spring 2006, MIT Press, pp. 6~21.

Jameson, Fredric(1984), "The Cultural Logic of Late Capitalism", *Postmodernism, or, The Cultural Logic of Late Capitalism*, Duke Univ. Press, 1991, pp. 1~54.

Krauss, Rosalind(1986), "Postmodernism's Museum without Walls", *Thinking about Exhibitions*(eds. Reesa Greenberg et al.), Routledge, 1996, pp. 341~348.

비평문 및 기사

강태희, 「세속도시의 즐거움」, 『동시대 한국미술의 지형』(한국문화예술위원회 기획), 학고재, 2009, pp. 362~395.

군시로 마쓰모또, 「아티스트 디자이너로서의 최정화 씨」, *Interiors*, 1995년 5월, p. 107.

권근영, 「소쿠리로 쌓은 탑, 일상이 예술이다」, 『중앙일보』, 2013. 2. 22, p. 24.

김수진, 「최정화는 거기에 없었다」, 『노블레스』, 2006년 10월, p. 450.

김주원, 「예술과 통속의 기이한 결탁」, 『월간미술』, 1998년 9월, pp. 45~47.

노형석, 「동시대 미술의 새로운 도전과 과제」, 『월간미술』, 2005년 9월, pp. 121~123.

민병식, 「뻔뻔함과 고상함 사이에서」, 『중등우리교육』, 2001년 5월, pp. 78~83.

박모(1992), 「포스트모더니즘의 의미와 한국미술」, 『문화변동과 미술비평의 대응』(미술비평연구회 엮음), 시각과 언어, 1993, pp. 145~173.

백지숙, 「통속과 이단의 즐거운 음모」, 『월간미술』, 1999년 1월, pp. 84~94.

송혜진 「폐허의 재발견」, 『조선일보』, 2013. 4. 12, p. A20.

엄혁, 「포스트모더니즘과 제3세계」, 『월간미술』, 1990년 1월, pp. 143~148.

이영욱, 「도시/ 충격/ 욕망의 아름다움」, 『가나아트』, 1996년 7/8월, pp. 66~73.

이영준, 「멀티플 최정화」, 『이미지 비평-깻잎머리에서 인공위성까지』, 눈빛, 2004, pp. 217~235.

이정우, 「대중문화를(로) 기억하는 새로운 방법: 최정화와 Sasa[44]」, 『이것이 현대적 미술』, 갤리온, 2009, pp. 148~152.

이준희, 「여기가 한국미술의 전쟁터다」, 『월간미술』, 2006년 11월, p. 169.

임근준, 「생을 깨우치도록 사물을 부리는 요승」, 『아트인컬처』(*Art in Culture*), 2006년 9월, pp. 147~158.

최정화, 「지금까지 좋았어」, 『미술세계』, 1998년 5월, pp. 76~77.

＿＿＿＿, 「눈이 부시게 하찮은」, http://www.koreabrand.net/net/kr/book.do?kbmtSeq=1337(스토리오브코리아 홈페이지).

＿＿＿＿, 임근준(대담), 「이제부터 나의 모토는 실천과 사랑이다!」, 『아트인컬처』(*Art in Culture*), 2006년 9월, pp. 159~161.

찾아보기

* 이 책은 필자의 다음 글들을 바탕으로 현재 시점에서 대폭 수정, 보완한 결과임을 밝힙니다.

「근원을 향한 이상주의」, 『권진규』, 삼성문화재단, 1997, pp. 33~51.
「김구림의 '해체'」, 『현대미술사연구』, 제15집, 2003, pp. 145~178.
「단색조 회화운동 속의 경쟁구도: 박서보와 이우환」, 『현대미술사연구』, 제32집, 2012, pp. 251~284.
「단색조 회화의 다색조 맥락: 젠더의 창으로 접근하기」, 『현대미술사연구』, 제31집, 2012, pp. 161~198.
「동양주의와 옥시덴탈리즘 사이: 김환기의 전반기 그림」, 『미술사학보』, 제46집, 2016, pp. 115~138.
「또 다른 후기자본주의, 또 다른 문화논리: 최정화의 플라스틱 기호학」, 『한국근현대미술사학』, 제26집, 2013, pp. 305~338.
「윤석남의 또 다른 미학」, 『윤석남 ♡ 심장』(전시도록), 서울시립미술관, 2015, pp. 42~61.
「한국 극사실화의 '사실성' 담론」, 『미술사학』, 제14집, 2000, pp. 67~89.
「한국 앵포르멜 미술의 '또 다른' 의미」, 『미술사학보』, 제48집, 2017, pp. 123~154.
「한국 현대 여성 미술가들의 작업: 여성 주체의 재현」, 『미술 속의 여성』, 이화여자대학교출판부, 2003, pp. 121~151.
「한국 현대미술사의 정체: 제노포비아와 제노필리아, 그 사이」, 『월간미술』, 2006년 7월, pp. 170~177.
「혼성공간으로서의 민중미술」, 『현대미술사연구』, 제22집, 2007, pp. 271~311.

* 이 서적 내에 사용된 일부 작품은 SACK를 통해 ADAGP, ARS, SIAE, VAGA, VG Bild-Kunst와 저작권 계약을 맺은 것입니다. 저작권법에 의하여 한국 내에서 보호를 받는 저작물이므로 무단 전재 및 복제를 금합니다.

ⓒ Jean Dubuffet / ADAGP, Paris – SACK, Seoul, 2018
ⓒ Jean Fautrier / ADAGP, Paris – SACK, Seoul, 2018
ⓒ Association Marcel Duchamp / ADAGP, Paris – SACK, Seoul, 2018
ⓒ Richard Serra / ARS, New York – SACK, Seoul, 2018
ⓒ Robert Ryman / ARS, New York – SACK, Seoul, 2018
ⓒ The Willem de Kooning Foundation, New York / SACK, Seoul, 2018
ⓒ Piero Manzoni / by SIAE – SACK, Seoul, 2018
ⓒ Marino Marini / by SIAE – SACK, Seoul, 2018
ⓒ David Salle / VAGA, New York – SACK, Seoul, 2018
ⓒ Erich Heckel / BILD-KUNST, Bonn – SACK, Seoul, 2018

그 외의 작품도 저작권 협의를 거쳤습니다. 저작권 표기를 요청한 일부 작품은 아래와 같이 밝힙니다.

ⓒ Whanki Foundation·Whanki Museum / 김환기, 〈달 두 개〉, 1961.
ⓒ Whanki Foundation·Whanki Museum / 김환기, 〈달과 나무〉, 1948.
ⓒ Whanki Foundation·Whanki Museum / 김환기, 〈론도〉, 1938.
ⓒ Whanki Foundation·Whanki Museum / 김환기, 〈매화와 항아리〉, 1957.
ⓒ Whanki Foundation·Whanki Museum / 김환기, 〈백자와 꽃〉, 1949.
ⓒ Whanki Foundation·Whanki Museum / 김환기, 〈산〉, 1955.
ⓒ Whanki Foundation·Whanki Museum / 김환기, 〈산월〉, 1958.
ⓒ Whanki Foundation·Whanki Museum / 김환기, 〈산월〉, 1959.
ⓒ Whanki Foundation·Whanki Museum / 김환기, 〈산월〉, 1960.
ⓒ Whanki Foundation·Whanki Museum / 김환기, 〈새와 항아리〉, 1957.
ⓒ Whanki Foundation·Whanki Museum / 김환기, 〈여름달밤〉, 1961.
ⓒ Whanki Foundation·Whanki Museum / 김환기, 〈영원의 노래〉, 1957.
ⓒ Whanki Foundation·Whanki Museum / 김환기, 〈영원한 것들〉, 1956~57.
ⓒ Whanki Foundation·Whanki Museum / 김환기, 〈장독〉, 1936.
ⓒ Whanki Foundation·Whanki Museum / 김환기, 〈창〉, 1940.
ⓒ Whanki Foundation·Whanki Museum / 김환기, 〈항아리〉, 1958.
ⓒ Whanki Foundation·Whanki Museum / 김환기, 〈항아리와 시〉, 1954.
ⓒ Whanki Foundation·Whanki Museum / 김환기, 〈항아리와 여인들〉, 1951.
ⓒ Whanki Foundation·Whanki Museum / 김환기의 성북동 작업실, 1955.
ⓒ Whanki Foundation·Whanki Museum / 베네지 화랑(파리) 개인전 포스터, 1957.

ⓒ 권진규기념사업회·이정훈 / 권진규, 〈가사를 걸친 자소상〉, 1970년대 초.
ⓒ 권진규기념사업회·이정훈 / 권진규, 〈기수〉, 1965년경.
ⓒ 권진규기념사업회·이정훈 / 권진규, 〈남자입상〉, 1953년경.
ⓒ 권진규기념사업회·이정훈 / 권진규, 〈남자흉상〉, 1967.
ⓒ 권진규기념사업회·이정훈 / 권진규, 〈마두〉, 1960년대 중엽.
ⓒ 권진규기념사업회·이정훈 / 권진규, 〈마두〉, 1969.
ⓒ 권진규기념사업회·이정훈 / 권진규, 〈말〉, 1960년대 중반.
ⓒ 권진규기념사업회·이정훈 / 권진규, 〈모자상〉, 1960년대.
ⓒ 권진규기념사업회·이정훈 / 권진규, 〈봄〉, 1965.
ⓒ 권진규기념사업회·이정훈 / 권진규, 〈불상1〉, 1970년대 초.
ⓒ 권진규기념사업회·이정훈 / 권진규, 〈손〉, 1968.
ⓒ 권진규기념사업회·이정훈 / 권진규, 〈십자가에 매달린 그리스도〉, 1970.
ⓒ 권진규기념사업회·이정훈 / 권진규, 〈아기를 안은 비너스〉, 1967.
ⓒ 권진규기념사업회·이정훈 / 권진규, 〈악사〉, 1964.
ⓒ 권진규기념사업회·이정훈 / 권진규, 〈얼굴〉, 1969.
ⓒ 권진규기념사업회·이정훈 / 권진규, 〈웅크린 여인〉, 1969.
ⓒ 권진규기념사업회·이정훈 / 권진규, 〈자소상〉, 1967.
ⓒ 권진규기념사업회·이정훈 / 권진규, 〈작품〉, 1965.
ⓒ 권진규기념사업회·이정훈 / 권진규, 〈전설〉, 1965.
ⓒ 권진규기념사업회·이정훈 / 권진규, 〈절규하는 소〉, 1966.
ⓒ 권진규기념사업회·이정훈 / 권진규, 〈지원의 얼굴〉, 1967.
ⓒ 권진규기념사업회·이정훈 / 권진규, 〈춘엽니〉, 1967.
ⓒ 권진규기념사업회·이정훈 / 권진규, 〈포즈〉, 1967.
ⓒ 권진규기념사업회·이정훈 / 권진규, 〈해신〉, 1963.
ⓒ 권진규기념사업회·이정훈 / 권진규, 〈홍자〉, 1968.
ⓒ 권진규기념사업회·이정훈 / 권진규, 〈화가와 모델〉, 1965.
ⓒ 권진규기념사업회·이정훈 / 권진규, 귀면와 스케치, 1967년경.
ⓒ 권진규기념사업회·이정훈 / 권진규, 모딜리아니의 작품을 모사한 스케치.
ⓒ 권진규기념사업회·이정훈 / 권진규의 예술관이 담긴 스케치, 1964.
ⓒ 권진규기념사업회·이정훈 /《권진규 TERRA COTA: 乾漆》리플릿, 명동화랑, 1971.

ⓒ Christo / 크리스토와 장클로드, 〈포장된 미술관〉, 1968.

또한 이 서적에서 이용한 〈귀면와〉, 국보 제83호 〈금동미륵반가사유상〉, 보물 제332호 〈철
조석가여래좌상〉은 국립중앙박물관에서 2018년 작성하여 공공누리 제1유형으로 개방한
저작물이며, 해낭 저작물은 국립중앙박물관 웹사이트 http://www.museum.go.kr에서 무료
로 다운받으실 수 있습니다.

저작권자가 확인되지 않은 일부 작품은 추후 연락이 닿는 대로 정식 절차를 거쳐 게재료를
지급하겠습니다.

The Identity of Korean Contemporary Art

한국 현대미술의 정체

지은이 윤난지
펴낸이 김언호

펴낸곳 (주)도서출판 한길사
등록 1976년 12월 24일 제74호
주소 10881 경기도 파주시 광인사길 37
홈페이지 www.hangilsa.co.kr
전자우편 hangilsa@hangilsa.co.kr
전화 031-955-2000~3 팩스 031-955-2005

부사장 박관순 총괄이사 김서영 관리이사 곽명호
영업이사 이경호 경영이사 김관영
편집 백은숙 노유연 김지연 김대일 김지수 김영길
관리 이주환 김선희 문주상 이희문 원선아 마케팅 서승아
디자인 창포 031-955-9933
인쇄 예림 제본 예림바인딩

제1판 제1쇄 2018년 8월 17일
제1판 제2쇄 2020년 5월 30일

값 38,000원
ISBN 978-89-356-7059-8 93650

• 잘못 만들어진 책은 구입하신 서점에서 바꿔드립니다.

• 이 도서의 국립중앙도서관 출판시도서목록(CIP)은 서지정보유통지원시스템 홈페이지(seoji.nl.go.kr)와
국가자료공동목록시스템(www.nl.go.kr/kolisnet)에서 이용하실 수 있습니다.
(CIP제어번호: CIP2018021067)